世界名画赏析

（白金版）

朱 丹 ◎ 编著

清华大学出版社
北京

内容简介

本书精选了 80 多位世界艺术大师的传世名画，通过 550 余幅高清精美插图，辅以画作信息和赏析解读，带领读者领略世界名画的艺术魅力、文化内涵和鉴赏价值。全书共 12 章，包括中国、日本、意大利、法国、荷兰、西班牙、英国、德国、俄罗斯、美国等国家的名画赏析。

本书可鉴可赏，极具启发意义和收藏价值，适合对世界绘画艺术感兴趣、想要提高艺术鉴赏能力和审美水平、有艺术启蒙需求的读者阅读，同时也可以作为普通艺术爱好者的收藏图册和鉴赏指导，或作为开设了绘画或美育相关课程的各大学校、培训机构的教学指导用书。

本书封面贴有清华大学出版社防伪标签，无标签者不得销售。
版权所有，侵权必究。举报：010-62782989，beiqinquan@tup.tsinghua.edu.cn。

图书在版编目（CIP）数据

世界名画赏析：白金版 / 朱丹编著. -- 北京：清华大学出版社, 2025.4. -- ISBN 978-7-302-68620-0

Ⅰ. J205.1

中国国家版本馆 CIP 数据核字第 2025L9P955 号

责任编辑：李玉萍
封面设计：李　坤
责任校对：徐彩虹
责任印制：丛怀宇

出版发行：清华大学出版社
网　　址：https://www.tup.com.cn，https://www.wqxuetang.com
地　　址：北京清华大学学研大厦 A 座　　邮　编：100084
社 总 机：010-83470000　　邮　购：010-62786544
投稿与读者服务：010-62776969，c-service@tup.tsinghua.edu.cn
质 量 反 馈：010-62772015，zhiliang@tup.tsinghua.edu.cn

印 装 者：小森印刷（北京）有限公司
经　　销：全国新华书店
开　　本：146mm×210mm　　印　张：16　　字　数：614 千字
版　　次：2025 年 5 月第 1 版　　印　次：2025 年 5 月第 1 次印刷
定　　价：99.00 元

产品编号：103498-01

前言

在世界历史长河中，有着无数伟大的艺术家，他们用画笔留下了很多璀璨珍贵的画作，这些作品不仅具有极高的艺术价值，而且具有深刻的历史意义和文化内涵，是人类智慧和艺术的结晶。作为不朽的艺术瑰宝，世界名画以其独特的艺术风格和深刻的内涵吸引着无数观众。

谈到"名画"和"艺术"，部分读者可能会认为是晦涩难懂或高高在上的，自己不懂绘画，根本看不懂。实际上，很多世界名画都是形象而直观的，与其的交流只需用到眼睛，静下心来细细观赏就会产生共鸣，从而有所感悟。当然，要想看懂艺术名家的创意构思、画作背后的故事，以及了解作品所想表达的深刻含义，也是需要一定的艺术积累和信息引导的。

每一幅名画都蕴含了艺术家的智慧和艺术追求，弥足珍贵。在欣赏这些世界名画的过程中，不仅可以感受艺术家高超的绘画技艺，提高个人审美修养和鉴赏水平，而且还能从中了解不同历史背景下艺术文化的传承和演变。此外，名画中所传达的信息并不局限于艺术品本身，我们还可以从创作者对自然、生活、思想的表达中得到启迪和思考。

名画展示的美是多角度的，是大众及青少年读者接触艺术和走近艺术的优秀载体，可以有效地促进孩子们的美育发展，对人们的思维、审美能力、艺术修养的提高都有很大的帮助。然而世界绘画杰作浩瀚如烟，如何选择、如何欣赏是很多普通读者都会遇到的难题。为了使没有专业美术背景知识的读者不再为选择作品而发愁，更轻松地读懂名画，鉴赏名作之美，编者精选了88位世界艺术大师的550余幅世界名画编写成本书。

全书可分为两大部分，第一部分介绍和认识世界绘画艺术，了解这些艺术知识可以为后面更好地欣赏作品打下基础。第二部分是本书的主体，将以国家和画家为脉

络介绍世界著名艺术大师的杰作,其中涵盖中国、日本、意大利、法国、荷兰、西班牙、英国、德国、俄罗斯、美国等国家,通过图文搭配的方式展现世界绘画艺术的多样性和丰富性。

本书提供了两种索引目录,分别是按照全书顺序安排的画作目录及按照画家姓氏拼音首字母排序的名家目录,前者便于读者快速找到各个名作对应的位置,后者则方便对特定的艺术家进行快速检索查阅。

本书设置了画家介绍、作品信息、名画展示和画作赏析四大板块,为保证可读性和欣赏性,全书采用错落有致的版式,使阅读体验更佳。全书脉络清晰,按照国别分章后又按照画家出生年月先后顺序进行排序,每位画家的画作再按照作品的创作年代先后展示,这样有助于读者了解画家艺术生涯的演变,深入理解作品的创作意图。在画作解读方面,本书尽量避免高深晦涩的文字,而是通过通俗的语言对作品进行介绍和赏析,无论是专业人士还是普通读者都可以轻松地从中获得知识和乐趣。

需要说明的是,由于历史、文化、语言等原因,画家的生卒年、作品名的翻译、画作年代的确定等相关信息常有一些不可考或存疑的情况,有待进一步研究,因此书中难免会有错漏和不足之处,欢迎读者朋友批评指正。对画作的选择和赏析纯属一家之言,然而对于不同的人而言可能会有不同的理解,因此本书的部分观点仅为编者的思考,若有不当之处,恳请专家和读者不吝赐教。

最后,感谢杨光瑶女士和邱银春老师在本书编著过程中提供的支持与帮助。

编 者

2024年3月

目录

按内容检索

第1章 世界绘画艺术简述　　1

东方绘画艺术 2
　中国绘画艺术的发展与演进 2
　中国绘画的艺术魅力 3
西方绘画艺术 1
　西方绘画艺术的发展演进 4
　西方绘画艺术的类型 9
如何读懂世界名画 11

鉴赏美术作品的基本方法 12
细看构图、色彩和笔触 14
多角度赏析世界名画 16

如何提升美术鉴赏力 17
　提高对美术的认知 17
　大量鉴赏优秀作品 18

第2章 中国名画　　19

顾恺之 .. 20
　洛神赋图（第一卷）...................... 20
　女史箴图 .. 21
阎立本 .. 22
　步辇图 .. 22
　历代帝王图 23
张 萱 .. 24
　虢国夫人游春图 24
　捣练图 .. 24

周 昉 .. 25
　簪花仕女图 25
　挥扇仕女图 25
韩 滉 .. 26
　五牛图 .. 26
顾闳中 .. 28
　韩熙载夜宴图 28
张择端 .. 30
　清明上河图 30

王希孟 ... 32
　千里江山图 32
黄公望 ... 34
　富春山居图 34

仇 英 ... 36
　汉宫春晓图 36
　扇面画：射杨图 37
　桃源仙境图 37
郎世宁 ... 38
　百骏图 .. 38

第3章 日本名画 39

雪 舟 ... 40
　四季山水图 40
　秋冬山水图 42
　四季花鸟图屏风 43
　天桥立图 43
狩野永德 44
　洛中洛外图屏风 44
　唐狮子屏风 45
　桧图屏风 45

喜多川歌麿 46
　妇人相学十体：浮气之相 46
　宽政三美人 46
葛饰北斋 48
　神奈川冲浪里 48
　凯风快晴 48
　骏州江尻 48
歌川广重 50
　东都名胜 50
　东海道五十三次 51
　名所江户百景 52

第4章 意大利名画 53

乔 托 ... 54
　基督的逮捕（犹大之吻） 54
　逃往埃及 55
　哀悼耶稣 56
　宝座上的圣母子 57
　巴隆切里多联画屏 58

马萨乔 ... 60
　纳税银 .. 60
　布施和亚拿尼亚之死 62
　圣彼得投影行医 62
　三位一体 63

目 录

波提切利 ... 64
- 三博士朝圣 ... 65
- 春 ... 67
- 维纳斯的诞生 ... 69

达·芬奇 ... 70
- 吉内薇拉·班琪 ... 70
- 受胎告知 ... 70
- 岩间圣母 ... 71
- 抱银鼠的女子 ... 72
- 音乐家肖像 ... 72
- 费隆妮叶夫人 ... 72
- 最后的晚餐 ... 73
- 蒙娜丽莎 ... 74
- 酒神巴卡斯 ... 75
- 救世主 ... 75
- 施洗约翰 ... 75

米开朗基罗 ... 76
- 圣安东尼的苦难 ... 76
- 埋葬 ... 76
- 圣家族 ... 76
- 西斯廷教堂天顶画——创世纪 ... 77
- 最后的审判 ... 78

乔尔乔内 ... 79
- 卡斯泰尔弗兰科 ... 79
- 暴风雨 ... 80

拉斐尔 ... 81
- 圣乔治与龙 ... 81
- 草地上的圣母 ... 82
- 椅中圣母 ... 83
- 圣礼之争 ... 84
- 雅典学院 ... 86
- 帕尔纳索斯山 ... 87
- 圣母与鱼 ... 88
- 西斯廷圣母 ... 88
- 戴头纱的女人 ... 89
- 巴尔达萨雷伯爵像 ... 89

提 香 ... 90
- 圣母升天 ... 90
- 拿手套的男子 ... 91
- 花 神 ... 91
- 酒神巴库斯与阿里阿德涅 ... 92
- 酒神祭 ... 93
- 乌尔比诺的维纳斯 ... 94

卡拉瓦乔 ... 95
- 捧果篮男孩 ... 95
- 年轻病态的酒神 ... 95
- 老 千 ... 95
- 圣马太蒙召 ... 96

第5章 法国名画

华托 ... 98
- 舟发西苔岛 ... 99
- 梅兹庭 ... 100
- 爱的愉悦 ... 100
- 意大利喜剧演员 ... 101
- 小丑皮埃罗 ... 101
- 热尔桑的画店 ... 102

布歇 ... 104
- 维纳斯的诞生与胜利 ... 104
- 梳妆 ... 105
- 狄安娜出浴 ... 105
- 中国花园 ... 106
- 蓬巴杜夫人 ... 109

弗拉戈纳尔 ... 110
- 赢得的吻 ... 110
- 秋千 ... 111
- 读书少女 ... 112
- 丹尼斯·狄德罗肖像 ... 112
- 门闩 ... 113
- 偷吻 ... 113

大卫 ... 114
- 荷拉斯兄弟之誓 ... 115
- 苏格拉底之死 ... 116
- 处决自己儿子的布鲁特斯 ... 117
- 马拉之死 ... 117
- 萨宾妇女 ... 119
- 拿破仑加冕 ... 120

安格尔 ... 122
- 王座上的拿破仑一世 ... 122
- 里维耶夫人肖像 ... 122
- 瓦平松的浴女 ... 123
- 大宫女 ... 123
- 贝尔登像 ... 124
- 保罗与弗兰西斯卡 ... 124
- 莫第西埃夫人坐着的肖像 ... 125
- 德布罗意公主的肖像 ... 125
- 泉 ... 126
- 土耳其浴室 ... 126

席里柯 ... 127
- 轻骑兵军官的冲锋 ... 127
- 艾普松赛马 ... 128
- 梅杜莎之筏 ... 131

柯罗 ... 132
- 林中仙女之舞 ... 133
- 孟特枫丹的回忆 ... 135
- 阿夫赖城 ... 136
- 阅读间歇 ... 138
- 蓝衣女郎 ... 139
- 珍珠女郎 ... 139

德拉克洛瓦 ... 140
- 但丁之舟 ... 140
- 希奥岛的屠杀 ... 141
- 自由引导人民 ... 143
- 房间里的阿尔及尔妇女 ... 145
- 十字军占领君士坦丁堡 ... 147
- 摩洛哥的犹太人婚礼 ... 149

米勒 ... 150
- 播种者 ... 150
- 嫁接树木的农夫 ... 150
- 晚钟 ... 151

目录

扶锄的男子 151
库尔贝 152
奥尔南的葬礼 152
画 室 154
毕沙罗 156
红屋顶 156
在伊拉格尼采摘苹果 157
蒙马特大街一个冬天的早晨 158
塞纳河和卢浮宫 159
马奈 160
杜伊勒里花园音乐会 160
老音乐家 161
草地上的午餐 161
奥林匹亚 162
白色牡丹花 162
吹笛子的少年 163
阳 台 163
酒馆女招待 164
春 164
水晶花瓶里的花 164
女神游乐厅的吧台 165
德加 166
贝利尼一家 166
新奥尔良棉花事务所 167
舞台上的舞女 168
舞蹈教室 168
等 待 169
费尔南德马戏团的拉拉小姐 169
盆浴 169

塞尚 170
缢死者之屋 170
坐在黄色扶手椅上的塞尚夫人 171
圣维克多山 172
玩纸牌者 173
一篮苹果 174
苹果与橘子 174
浴女们 175
西斯莱 176
圣马丁运河的风景 176
马利港的洪水 177
雪天路维希恩花园 178
路维希恩的雪 178
莫雷的桥 179
莫奈 180
印象·日出 180
阿让特伊的铁路桥 181
撑阳伞的女人 182
圣拉扎尔火车站 183
干草堆 184
睡 莲 186
雷诺阿 188
青蛙塘 188
煎饼磨坊的舞会 189
游艇上的午餐 191
雨 伞 192
两姐妹 192
弹钢琴的少女 193
乡村之舞 193

卢梭 ..194
　睡着的吉卜赛姑娘194
　诱蛇者 ...194
　玩木偶的孩子194
　热带雨林：老虎和牛的格斗195
　赤道丛林195
　梦 ..195

高更 ..196
　献给梵·高的自画像196
　布列塔尼的牧羊女196
　布道后的幻象196
　女子与花197
　黄色的基督197
　向圣母玛利亚致敬198
　你何时结婚198
　幽灵在注视199
　众神之日199
　我们从哪里来？我们是谁？
　我们到哪里去？..............................200

修拉 ..202
　艺术家的母亲202
　阿曼·让肖像画202
　阿尼埃尔的浴场203
　大碗岛星期天的下午205

西涅克206
　菲尼翁肖像206
　圣特罗佩港207
　大运河（威尼斯）..........................208

马蒂斯209
　奢华、宁静和快乐209
　戴帽子的女人210
　开窗，科利乌尔210
　生活的欢乐211
　蓝色的裸体211
　舞 蹈 ..212
　在河边沐浴的人212

第6章 荷兰名画

扬·凡·艾克（1385-1441）..........214
　根特祭坛画（闭合）.......................214
　根特祭坛画（展开）.......................215
　戴着红头巾的男子216
　画家妻子玛格丽特·凡·艾克像 ...216
　阿尔诺芬尼夫妇像217
　罗林大臣的圣母218
　圣母子与咏礼司铎凡·德·佩尔...219
　天使报喜220
　卢卡圣母220

博斯 ..222
　圣安东尼的诱惑223
　最后的审判225
　七宗罪和最终四事227
　愚人船 ...227
　人间乐园228
　干草车 ...231

勃鲁盖尔232
　尼德兰箴言233
　儿童游戏235

目 录

反叛天使的堕落237
巴别塔239
死亡的胜利240
对无辜者的屠杀240
雪中猎人240
洗礼者约翰布道242
农民的婚礼242
农民的舞蹈242

哈尔斯244
弹曼陀铃的小丑244
微笑的骑士245
吉卜赛女郎246
马莱·巴贝247
圣哈德良公民警卫队的官员和警长 ..248

伦勃朗250
尼古拉·特尔普教授的解剖课251
扮作花神的沙斯姬亚253
刺瞎参孙255
夜 巡257
木匠家庭258
圣家族259
以马忤斯的晚餐261
亚里士多德与荷马半身像261
河中浴女262
门边的亨德丽吉263
犹太新娘264
浪子回头264
63 岁时的自画像267

维米尔268
耶稣在玛莎和玛丽家268
老 鸨269
窗前读信的少女270

小 街271
倒牛奶的女仆272
戴珍珠耳环的少女273
天文学家274
地理学家275
绘画艺术276
花边女工277

梵·高278
织布工278
吃土豆的人279
纽南古老的教堂280
茅 舍281
喂山羊的女人和农舍281
安特卫普的后院282
散着头发的女子头像283
戴白色帽子的老妇人283
留着胡须的老人283
穿蓝衣的女子283
头戴红丝带的女子283
头盖骨和点着的烟283
从蒙马特附近看巴黎284
蒙马特采石场和风车285
布吕特芬风车磨坊286
德拉加莱特磨坊287
沿着阿斯涅尔的塞纳河畔散步288
阿斯涅尔的塞纳河大桥289
塞纳河上的大杰特桥289
坐在摇篮旁的妇女290
亚历山大·瑞德的肖像290
唐吉老爹291
铃鼓咖啡馆中的
阿格斯蒂娜·塞加托里292
意大利女人293
花 魁（仿溪斋英泉）295

雨中的桥（仿歌川广重）..............295
阿尔勒的朗卢桥和洗衣妇..............296
阿尔勒附近的吊桥......................297
盛开的果园................................298
盛开的桃树................................298
盛开的李树................................299
盛开的杏树................................299
收获景象....................................300
从麦田远望阿尔勒......................301
普罗旺斯的收获..........................302
收割者与小麦垛..........................303
普罗旺斯的农舍..........................304
在普罗旺斯的干草堆...................304
佩兴斯·埃斯克利耶肖像............306
轻步兵的二中尉米里耶的肖像......306
佩兴斯·埃斯克利耶肖像............306
约瑟夫·鲁林肖像......................307
邮递员约瑟夫·鲁林的肖像.........307
阿曼德·鲁林的肖像...................307
夜间咖啡馆................................308
夜晚露天咖啡座..........................309
罗纳河上的星夜..........................311
黄房子.......................................312
在阿尔勒的卧室..........................313
花瓶里的十五朵向日葵................315
绿色的葡萄园.............................316
阿尔勒的红色葡萄园...................317
保罗·高更................................318
阿里斯康道路.............................318
阿尔勒的舞厅.............................318
梵·高的椅子.............................320
保罗·高更的扶手椅...................320
割耳朵后的自画像......................320

阿尔勒医院的庭院......................322
阿尔勒医院的病房......................323
费利克斯·雷伊医生肖像.............323
圣保罗医院的花园......................325
鸢尾花.......................................325
星月夜.......................................327
两棵丝柏树................................328
麦田里的丝柏树..........................329
丝柏树和两个女人......................329
自画像.......................................330
不同时期的自画像......................331
圣保罗医院的服务员特拉比克......332
圣母怀抱受难的耶稣...................332
特拉比克夫人的肖像...................332
饮酒者（仿杜米埃）...................333
放风的囚犯................................333
午 休（仿米勒）......................333
盛开的杏花................................334
花瓶里的白玫瑰..........................334
奥维尔的教堂.............................335
加歇医生的肖像..........................335
麦田群鸦....................................336

蒙德里安338
农场与被孤立的树......................338
红色的树....................................338
风 车.......................................338
灰色的树....................................338
灰色和浅棕色的组合...................339
红、黄、黑、灰、蓝的组合.........339
红蓝黄的构成.............................339
纽约市 1 号................................340
百老汇的布吉伍吉......................340
布吉伍吉的胜利..........................340

目录

第7章 西班牙名画 ... 341

委拉斯凯兹 ... 342
- 镜前的维纳斯 ... 342
- 教皇英诺森十世像 ... 342
- 宫娥 ... 343
- 纺织女 ... 344

戈雅 ... 345
- 阳伞 ... 345
- 盲人吉他手 ... 345
- 着衣的玛哈 ... 346
- 查理四世一家 ... 347
- 巨人 ... 348
- 战争的灾难：叫喊是没有用的 ... 349

毕加索 ... 350
- 生命 ... 350
- 一个盲人的早餐 ... 350
- 拿着烟斗的男孩 ... 351
- 马戏演员之家 ... 351
- 亚威农少女 ... 352
- 格特鲁德·斯坦因肖像 ... 352
- 吉他 ... 353
- 卡思维勒像 ... 353
- 沙滩上奔跑的两个女人 ... 354
- 坐在扶手椅上的奥尔加 ... 354
- 三个舞蹈者 ... 354
- 哭泣的女人 ... 355
- 梦 ... 355
- 格尔尼卡 ... 356
- 斗牛士 ... 358
- 戏仿宫娥（委拉斯凯兹） ... 358
- 有辫子的女人 ... 358

米罗 ... 359
- 耕地 ... 359
- 加泰隆风景 ... 359
- 哈里昆的狂欢 ... 360
- 犬吠月 ... 360
- 投石掷鸟的人 ... 361
- 荷兰室内画（二） ... 361
- 静物与旧鞋 ... 361

达利 ... 362
- 记忆的永恒 ... 362
- 内战的预兆 ... 363
- 最后晚餐的圣礼 ... 364
- 面部幻影和水果盘 ... 364
- 迷幻斗牛士 ... 364

第8章 英国名画 ... 365

霍加斯 ... 365
- 浪子生涯 ... 367
- 时髦的婚姻 ... 368
- 卖虾姑娘 ... 370
- 金酒小巷 ... 370

雷诺兹 ... 371
- 阿克兰上校和悉尼勋爵：弓箭手 ... 371
- 奥古斯特·凯珀尔 ... 371
- 科伯恩夫人及其三个儿子 ... 372
- 伊利莎白·德尔美夫人和她的孩子 ... 372
- 乔治·库西马克上校 ... 373
- 纯真时代 ... 373

XI

庚斯博罗 374
- 安德鲁斯夫妇 374
- 追逐蝴蝶的画家女儿 374
- 日落：拖车的马在溪边饮水 375
- 蓝衣少年 375
- 蓝衣女子 376
- 格雷厄姆夫人像 376
- 演员萨拉·西登斯夫人 377
- 清晨漫步（威廉·哈利特夫妇）... 377

透纳 378
- 海上渔夫 379
- 狄多建设迦太基 380
- 被拖去解体的战舰无畏号 383

康斯特布尔 384
- 威文侯公园 384
- 弗拉富德的水车小屋 384
- 斯特拉特福磨坊 385
- 汉普斯特荒野 385
- 干草车 387

亨特 388
- 世界之光 388
- 凡伦丁从普洛丢斯那里救下西尔维娅 389
- 良心觉醒 389
- 在圣殿中找到基督 390
- 替罪羊 390

罗塞蒂 391
- 受胎告知 391
- 贝娅塔·贝娅特丽丝 392
- 珀尔赛福涅 393

米莱斯 394
- 基督在他父母的家中 394
- 玛丽安娜 394
- 奥菲莉亚 395
- 盲女 396
- 滑铁卢之战前夜 396

第9章 德国名画

丢勒 398
- 13岁时的自画像 398
- 22岁时的自画像 398
- 26岁时的自画像 399
- 28岁时的自画像 399
- 四骑士 401

- 祈祷之手 401
- 野兔 401
- 骑士、死神与魔鬼 402
- 忧郁 I 403
- 犀牛 403

荷尔拜因 ... 404

- 死神之舞：乞丐修士 ... 404
- 死神之舞：骑士 ... 404
- 伊拉斯谟像 ... 405
- 托马斯·莫尔爵士像 ... 405
- 夫人、松鼠和八哥 ... 406
- 商人格奥尔格·吉斯 ... 406
- 大使像 ... 407
- 英国国王亨利八世半身像 ... 408
- 王后简·西摩 ... 408
- 王后安妮·克利夫斯 ... 408
- 英国国王亨利八世 ... 409

门采尔 ... 410

- 柏林－波茨坦铁路 ... 410
- 有阳台的房间 ... 411
- 克拉拉施密特·冯·诺贝尔斯多夫准备出门 ... 412
- 腓特烈大帝在无忧宫举行的长笛演奏会 ... 413
- 下午在杜乐丽花园 ... 414
- 铁轧工厂 ... 415
- 舞会上的晚餐 ... 416

第10章 俄罗斯名画 417

布留洛夫 ... 418

- 庞贝城的末日 ... 419
- 伯爵夫人和她侍女的画像 ... 420
- 土耳其妇女 ... 420
- 考古学家米开朗基罗兰奇的肖像 ... 420

希施金 ... 421

- 维亚特卡省的松树林 ... 421
- 莫斯科近郊的中午 ... 421
- 密林深处 ... 423
- 松林的早晨 ... 425

克拉姆斯柯依 ... 426

- 荒野中的基督 ... 426
- 樵夫 ... 426
- 伊万·希施金的肖像 ... 427
- 无名女郎 ... 427
- 拿着缰绳的农民 ... 427

列宾 ... 428

- 伏尔加河上的纤夫 ... 428
- 列夫·托尔斯泰肖像 ... 430
- 蜻蜓（维拉·列宾娜肖像） ... 430
- 意外归来 ... 431
- 查波罗什人写信给苏丹王 ... 432

列维坦 ... 434

- 索科尔尼克的秋日 ... 434
- 雨后 ... 434
- 晚钟 ... 435
- 在永恒的安宁之上 ... 435
- 金色的秋天 ... 436
- 伏尔加的凛冽的风 ... 436

第11章 美国名画

韦斯特 ... 438
- 沃尔夫将军之死 ... 439
- 佩恩与印第安人签订条约 ... 440

斯图尔特 ... 442
- 凯瑟琳·布拉斯·耶茨 ... 442
- 溜冰者（威廉·格兰特） ... 442
- 乔治·华盛顿（兰斯顿肖像） ... 443

科 尔 ... 444
- 枯树湖（卡茨基尔） ... 444
- 卡特斯基尔瀑布 ... 444
- 奥克斯博 ... 445
- 被逐出伊甸园 ... 445
- 帝国的历程：毁灭 ... 447
- 生命之旅 ... 448

比尔施塔特 ... 450
- 落基山脉，兰德峰 ... 450
- 默塞德河，优胜美地山谷 ... 450
- 最后一只野牛 ... 451
- 加利福尼亚，内华达山脉之中 ... 451

霍 默 ... 452
- 甩鞭子 ... 452
- 老兵新田 ... 452
- 微 风 ... 453
- 拿着干草耙的女孩 ... 453
- 缅因州士嘉堡的涨潮 ... 454
- 补 网 ... 454

卡萨特 ... 455
- 在驾驶座上的女人和孩子 ... 455
- 蓝色扶手椅上的小女孩 ... 455
- 洗 浴 ... 456
- 母亲擦干朱尔斯的身体 ... 456

萨金特 ... 457
- X女士 ... 457
- 亨利·怀特夫人 ... 457
- 康乃馨，百合，百合，玫瑰 ... 458
- 阿格纽夫人 ... 458

第12章 其他国家名画

格列柯 ... 460
- 基督驱逐圣殿中的商人 ... 460
- 圣母升天 ... 461
- 脱掉基督的外衣 ... 462
- 奥尔加斯伯爵的葬礼 ... 463
- 基督在十字架上 ... 464
- 圣马丁与乞丐 ... 464
- 托莱多之景 ... 465

鲁本斯 ... 466
- 上十字架 ... 467
- 下十字架 ... 469
- 四位哲学家 ... 470
- 老扬·勃鲁盖尔一家 ... 471
- 阿玛戎之战 ... 472
- 劫夺留西帕斯的女儿 ... 473
- 诅咒的堕落 ... 474

目录

玛丽·美第奇抵达马赛475
爱之园476
美惠三女神477

慕 夏478
　四季（春、夏、秋、冬）......478
　茶花女480
　遐 想480
　月 亮481
　风信子公主481

克林姆特482
　女人的三个阶段482
　吻483

阿黛尔·布洛赫——鲍尔肖像一号...484
死亡与生命485

蒙 克486
　呐喊1893版486
　呐喊1895版486
　呐喊1910版487
　病房中的死亡488
　焦 虑489
　吻490
　生命之舞491
　星 夜492

作者检索表

按拼音检索

- **A** 安格尔 ... 122
- **B** 比尔施塔特 ... 450
 - 毕加索 ... 350
 - 毕沙罗 ... 156
 - 波提切利 ... 65
 - 勃鲁盖尔 ... 233
 - 博斯 ... 223
 - 布留洛夫 ... 419
 - 布歇 ... 104
- **C** 仇英 ... 36
- **D** 达·芬奇 ... 70
 - 达利 ... 362
 - 大卫 ... 115
 - 德加 ... 166
 - 德拉克洛瓦 ... 140
 - 丢勒 ... 398
- **F** 梵·高 ... 278
 - 弗拉戈纳尔 ... 110
- **G** 高更 ... 196
 - 戈雅 ... 345
 - 歌川广重 ... 50
 - 格列柯 ... 460
 - 葛饰北斋 ... 48
 - 庚斯博罗 ... 374
 - 顾闳中 ... 28
 - 顾恺之 ... 20
- **H** 哈尔斯 ... 244
 - 韩滉 ... 26
 - 荷尔拜因 ... 404
 - 亨特 ... 388
 - 华托 ... 99
 - 黄公望 ... 34
 - 霍加斯 ... 367
 - 霍默 ... 452
- **K** 卡拉瓦乔 ... 95
 - 卡萨特 ... 455
 - 康斯特布尔 ... 384
 - 柯罗 ... 133
 - 科尔 ... 444
 - 克拉姆斯柯依 ... 426
 - 克林姆特 ... 482
 - 库尔贝 ... 152
- **L** 拉斐尔 ... 81
 - 郎世宁 ... 38
 - 雷诺阿 ... 188
 - 雷诺兹 ... 371
 - 列宾 ... 428
 - 列维坦 ... 434
 - 卢梭 ... 194
 - 鲁本斯 ... 467
 - 伦勃朗 ... 251
 - 罗塞蒂 ... 391
- **M** 马奈 ... 160
 - 马萨乔 ... 60
 - 马蒂斯 ... 210
 - 门采尔 ... 410
 - 蒙德里安 ... 338
 - 蒙克 ... 486
- 米开朗基罗 ... 76
- 米莱斯 ... 394
- 米勒 ... 150
- 米罗 ... 359
- 莫奈 ... 180
- 慕夏 ... 478
- **Q** 乔尔乔内 ... 79
 - 乔托 ... 55
- **S** 萨金特 ... 457
 - 塞尚 ... 170
 - 狩野永德 ... 44
 - 斯图尔特 ... 442
- **T** 提香 ... 90
 - 透纳 ... 379
- **W** 王希孟 ... 32
 - 韦斯特 ... 439
 - 维米尔 ... 268
 - 委拉斯凯兹 ... 342
- **X** 西涅克 ... 206
 - 西斯莱 ... 176
 - 希施金 ... 421
 - 席里柯 ... 127
 - 喜多川歌麿 ... 46
 - 修拉 ... 202
 - 雪舟 ... 40
- **Y** 阎立本 ... 22
 - 扬·凡·艾克 ... 214
- **Z** 张萱 ... 24
 - 张择端 ... 30
 - 周昉 ... 25

第1章
世界绘画艺术简述

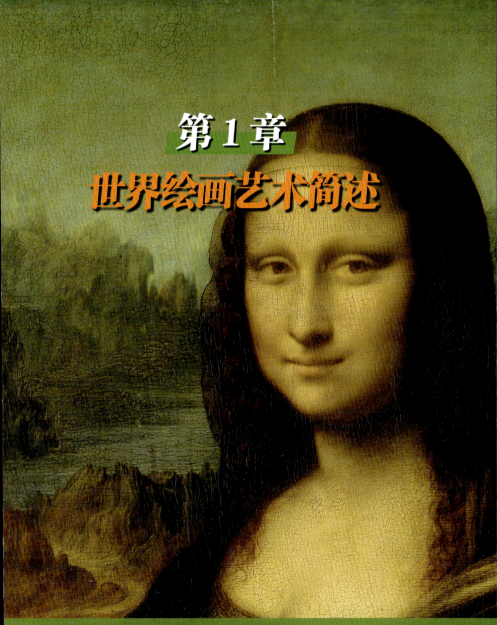

在世界绘画艺术殿堂中，蕴藏着无数令人陶醉的作品。这些经典的传世之作蕴含着丰富的文化内涵和人文价值，并以其独特的魅力吸引着人们思索，触动着观者的心灵。为了能更好地欣赏作品，我们需要先来了解一下东西方的绘画艺术。

东方绘画艺术

世界绘画艺术可分为东西两大系统,其中中国画是东方传统绘画的代表。中国绘画有着自己鲜明的风格特色,在艺术表现方面注重墨色、气韵和意境,对西方文化和艺术产生了深远影响,是世界绘画史上不可忽视的一部分。

中国绘画艺术的发展与演进

中国的绘画历史最早可以追溯到新石器时代,人们最初在陶器、地面、岩壁上绘画,随着社会的发展才逐渐在墙壁、绢、纸上绘画。中国绘画的发展与各个时期政治、经济和思想文化的发展密切相关。

秦汉时期。 秦汉时期是中华民族艺术风格确立与发展极为重要的时期,那时的绘画艺术主要有宫殿寺观壁画、墓室壁画、帛画等。

魏晋南北朝。 魏晋南北朝是中国绘画重要的发展时期,出现了很多著名的画家,这一时期绘画的主要题材是人物画和走兽画,初期的山水画也随之出现。魏晋南北朝时期的代表作品有东晋顾恺之的《洛神赋图》。

隋唐时期。 进入隋唐时期后,国力雄厚,经济繁荣,为绘画艺术的发展提供了有利条件。当时的唐朝加强了与周边国家的联系,也促进了文化艺术的交流,不同地区的画法交融,使中国绘画进入了一个繁盛的时代。隋唐时期的绘画题材丰富,出现了大量表现宗教、贵族生活、自然山川、歌功颂德的绘画作品。

唐《送子天王图》吴道子 ▲

五代两宋。五代十国时期虽然在中国历史上处于大分裂时期，但绘画艺术的发展并没有停滞，在唐代和宋代之间形成了一个承前启后的时期。到了两宋时期，当时"重文轻武"的政策使得绘画艺术得到了空前的发展，在绘画技巧上有了许多创新，绘画门类也很丰富，包括山水、花鸟、人物等，传世名画《清明上河图》《千里江山图》都是这一时期的作品。

元明清时期。到了元明清时期，中国绘画得到进一步发展，其中"文人画"在元明清三代获得了突出的发展，涌现出众多杰出画家和画派，比如"元四家""明四家""清四王"。

近现代时期。近现代时期，在传统中国画的基础上汲取了外来文化，衍化出很多新的艺术表现形式。

中国绘画的艺术魅力

中国绘画包含人物、山水、花鸟画等，在世界绘画艺术上独树一帜，其艺术魅力主要表现在线条、色彩、空间和意境方面。

中国绘画非常重视线条的运用，画家通过灵活运用毛笔表现出了变化无穷的线条情趣。在色彩上，通过控制墨色的浓淡、干湿和层次产生丰富而细微的色度变化。中国画的空间处理很有特色，独特的留白手法使画作能产生特殊的视觉美和艺术感染力。

中国绘画并不是机械地作画，画家很注重传情达意，希望通过绘画表达一种心境，这也是在观赏中国名画时能够获得超越物质的精神体验的原因。

元 《快雪时晴图》黄公望 ▲

西方绘画艺术

由于东西方文化不同,艺术表现形式也有很大的差异,因此在欣赏东西方绘画时也可以感受到两者明显的不同。西方绘画艺术更注重形似,强调透视、背景、色彩等。

西方绘画艺术的发展演进

绘画是一种独特而富有创造性的艺术形式,绘画所承担的"角色"一直在不断地变化着,西方绘画艺术的发展大致可以分为以下几个阶段。

(1)原始美术

原始美术最早产生于旧石器时代晚期,即距今三万年到一万多年之间。这个阶段的美术主要表现形式为洞窟壁画、岩画、雕刻,所绘形象皆以动物为主。其中以法国的拉斯科洞窟壁画和西班牙的阿尔塔米拉洞窟壁画最著名。

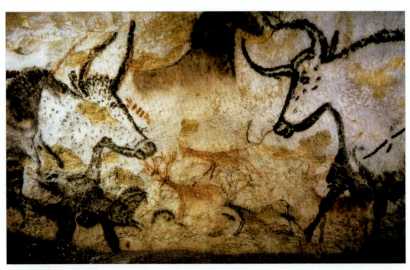

法国拉斯科洞窟壁画 ▲

(2)古代美术

西方习惯将新石器末期到中世纪称为古代,指公元前 4000 年(文字的出现)到公元 476 年(西罗马帝国灭亡),主要包括美索不达米亚(两河流域)、古埃及、古希腊和古罗马。

美索不达米亚艺术。美索不达米亚艺术主要通过雕塑及浮雕来表达,如巴比伦王国的"汉谟拉比法典"浮雕。

古埃及艺术。古埃及艺术以建筑、雕塑和壁画为主要表现形式,如庞大的金字塔建筑、神秘威严的狮身人面像。

古希腊艺术。希腊文明是欧洲文化的发源地。古希腊的艺术表现形式有雕塑、建筑和绘画,如掷铁饼者青铜雕塑、帕特农神庙。

古罗马艺术。古罗马艺术继承和发展了希腊艺术,突出成就主要反映在建筑、壁画、肖像雕刻方面,如罗马斗兽场、万神庙、庞贝壁画。

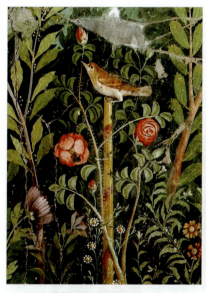

夜莺和玫瑰 庞贝壁画 ▲

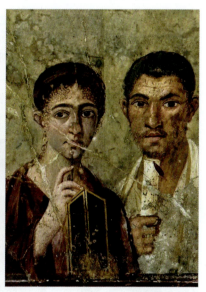

面包师夫妇 庞贝壁画 ▲

(3)中世纪

中世纪一般指 5 世纪到 15 世纪期间,中世纪美术倾向于强调精神世界的表现,主要分为拜占庭艺术、罗马式艺术、哥特式艺术三个阶段。这一时期的艺术强调精神世界的表现,其中建筑取得了较大的成就,如拜占庭式教堂(圣索菲亚大教堂)、罗马式教堂(比萨大教堂、沃尔姆斯大教堂)和哥特式教堂(巴黎圣母院、科隆大教堂、米兰大教堂)。此外,雕刻、壁画、镶嵌画等也在不同时期取得了不同的成就,如拜占庭艺术中的镶嵌画,以及伴随哥特式建筑发展而产生的哥特式绘画。

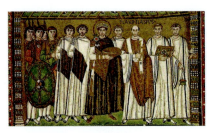
查士丁尼皇帝和随从官员 镶嵌画 ▲

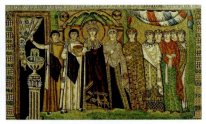
狄奥多拉皇后及其随从 镶嵌画 ▲

（4）文艺复兴

文艺复兴是发生在 14 世纪到 16 世纪的欧洲思想文化运动，开始于意大利，后逐渐扩展到欧洲其他国家和地区。文艺复兴时期的美术可分为开端、早期、鼎盛期、晚期四个阶段，早期代表画家有乔托、马萨乔，鼎盛期出现了"文艺复兴美术三杰"，分别是达·芬奇、米开朗基罗和拉斐尔。

文艺复兴时期的美术在建筑、绘画、雕塑等领域都取得极高的成就，对西方艺术产生了极其深远的影响。

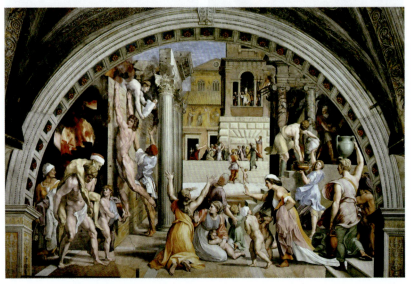
《波尔戈的火灾》拉斐尔 ▲

（5）17世纪

17世纪的欧洲是多种艺术风格共存并相互影响的时代，其中以巴洛克艺术为主。巴洛克艺术注重情感表现，强调华丽的装饰性及运动与变化，艺术效果惊人。巴洛克艺术的代表人物有鲁本斯、贝尼尼等画家。

此外，在17世纪还诞生了学院派艺术（最早的美术学院）和现实主义艺术。

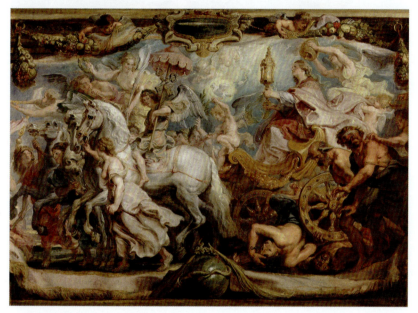

《教会战胜愤怒、纷争和仇恨》鲁本斯 ▲

（6）18世纪

18世纪洛可可风格在法国兴起，随后传至欧洲其他国家，盛行于路易十五统治时期，因此，又被称为"路易十五式"。洛可可艺术追求精致、华美、纤巧，表现出一种轻盈、优美、柔和的特点，在构图上强调非对称法则，常用曲线作为造型的基调，如C形、S形等。

洛可可艺术风格被广泛应用在建筑、绘画、雕塑、音乐等艺术领域。洛可可风格与巴洛克风格容易混淆，两者都具有华丽的特点，但巴洛克更加雄伟、庄重，洛可可则更加细腻、优雅。洛可可风格的代表画家有布歇、华托、弗拉戈纳尔等。

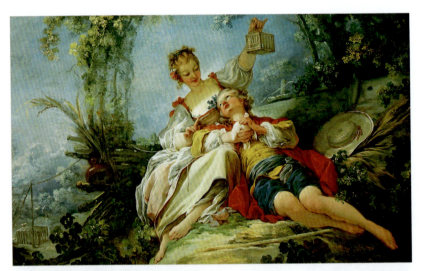

《幸福恋人》弗拉戈纳尔 ▲

(7) 19世纪

19世纪法国成为西方艺术的中心，也是西方近代美术主要流派的发源地。19世纪后期，法国产生了印象主义美术流派。印象派追求对事物的感觉和印象，注重在绘画中表现光影的效果，代表画家有马奈、莫奈、雷诺阿等。继印象派之后还出现了新印象派和后印象派，新印象派也称"点彩派"，主张用不同的色点排列组合作画，代表画家有修拉、西涅克等；后印象派从印象主义的用光与用色中获得了启发，但创作倾向又与印象主义有本质区别，代表画家有塞尚、梵·高和高更。

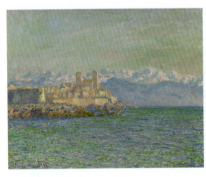

莫奈作品 印象派 ▲

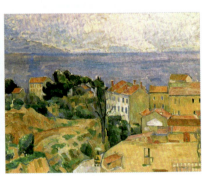

塞尚作品 后印象派 ▲

（8）现代美术

进入 20 世纪，现代美术呈现出了流派迭起、千姿百态的局面，诞生了野兽派、立体主义、抽象主义、达达主义、超现实主义、波普艺术等流派。这一时期的代表人物有马蒂斯、毕加索、蒙克、达利、杜尚。

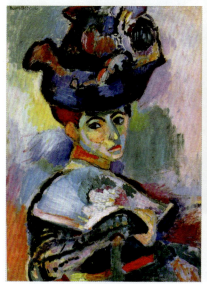
马蒂斯作品 野兽派 ▲

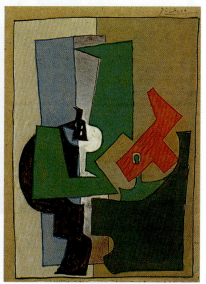
毕加索作品 立体主义 ▲

西方绘画艺术的类型

绘画是一种视觉艺术形式，用到的材料非常多，按照媒介来分类，可分为蛋彩画、油画、水彩画、粉彩画、壁画、版画、钢笔画、蜡笔画、丙烯画、素描等。下面介绍几种重要的画种。

（1）蛋彩画

蛋彩画是英文 Tempera 的音译，盛行于 14～16 世纪欧洲文艺复兴时期。在油画未出现之前，蛋彩画是欧洲当时的主流绘画形式。蛋彩画由彩色颜料混合蛋黄或蛋清调和而成，多画在敷有石膏表面的画板上。比如波提切利的作品"三博士朝圣"就是一幅木板蛋彩画。

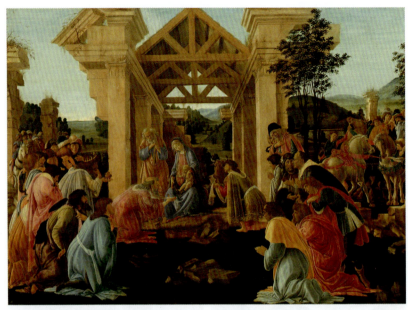

《三博士朝圣》波提切利 ▲

（2）油画

　　油画是西方绘画中最重要的画种，其颜料是用植物油调和而成的，可以在画布、木板或墙壁上作画。油画的色彩丰富，立体感强，具有较强的遮盖能力和可塑性，可反复涂改覆盖，且色彩能长期保持鲜亮，现在存世的西方绘画作品主要是油画作品。

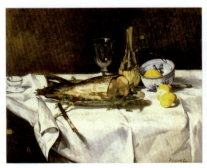

《鲑鱼》马奈 ▲

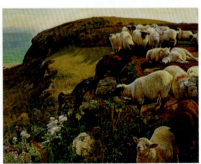

《我们的英国海岸》霍尔曼·亨特 ▲

（3）版画

欧洲的版画最早出现在文艺复兴时期，版画有广义和狭义两种，作为艺术作品，版画是指用刀或化学药品等在不同材料的版面上雕刻或蚀刻后印刷出来的图画，常用的版面有木版、石版、铜版等。

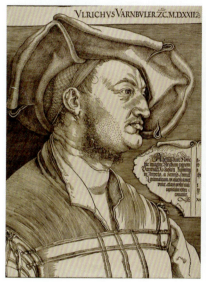
丢勒作品 木刻版画 ▲

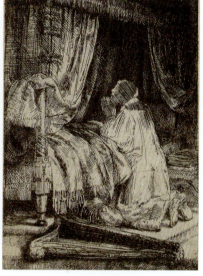
伦勃朗作品 蚀刻版画 ▲

（4）素描

素描是指使用相对单一的色彩，借助明度变化来表现对象的绘画方式。素描可使用的工具有多种，如铅笔、炭笔、钢笔、毛笔、粉笔等。最早的素描可以追溯到旧石器时代的壁画，到了文艺复兴时期，素描得到了很好的发展，后逐渐走向成熟，并成为一种重要的绘画形式。世界著名的艺术大师达·芬奇、米开朗基罗、拉斐尔、伦勃朗等都是素描大师。

（5）水彩

水彩画是用水调和透明颜料作画的一种绘画方法，具有透明的视觉效果。18世纪到19世纪中期是水彩画大发展时期，作为独立的画种，水彩画的流行和发展都在英国，也产生了大量传世之作。

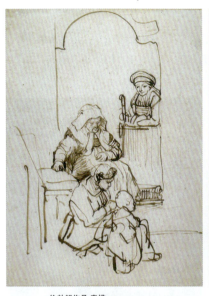
伦勃朗作品 素描 ▲

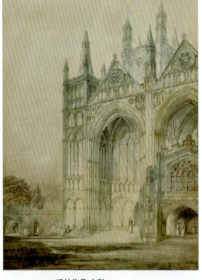
透纳作品 水彩 ▲

补充贴士 西方绘画内容题材

西方绘画按照题材可以分为静物画、风景画、肖像画、自画像、宗教画、风俗画、神话画、历史画、花卉画、寓言画等。

如何读懂世界名画

欣赏世界名画是走进西方绘画艺术最好的捷径，虽说艺术欣赏是一种主观感受，但如果完全看不懂这些作品，也会让欣赏名画少了很多乐趣和启发。那么，一幅名画究竟应该如何欣赏呢？

鉴赏美术作品的基本方法

对于完全不懂绘画的初学者来说，在欣赏一幅绘画作品时可能会感到困惑或无所适从。实际上，欣赏名作并没有想象中那么难，即使没有专业的背景知识也不影响我们看懂

第 1 章 世界绘画艺术简述

一幅世界名画。以下几点可以帮助我们更好地欣赏绘画作品。

（1）画作主题

很多时候之所以看不懂一幅画，是因为不了解作品的主题，这就会导致在欣赏画作时不知从何看起。只有了解了画家希望表达的主题后，才能理解作品所表达的内涵。

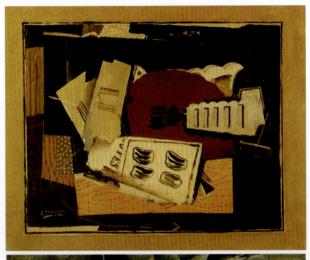

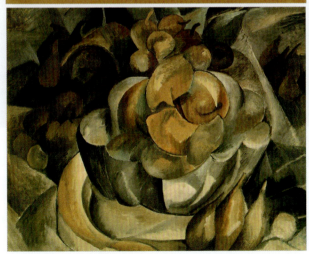

乔治·布拉克作品 ▲

上面两幅作品都是法国立体主义绘画大师乔治·布拉克的作品,初次看这两幅画时,可能并不清楚画的是什么,但如果清楚了作品名称那就一目了然了。上图名为 Guitar and Sheet Music,中文译为"吉他和乐谱",下图名为 Fruit Dish,中文译为"水果盘"。

这时再来欣赏这两幅画作,就能理解画家希望表达的主题并能很好地看懂画作描绘的是什么了。

(2)画作背景

要想更好地欣赏一幅画,了解画家及其作画的背景是很有必要的。画家所处的时代、生平经历、创作理念和绘画技巧都会对作品产生影响,了解了画作的背景和历史后,就可以帮助我们更好地理解画家的创作意图,以及画作里面蕴含的深刻含义。

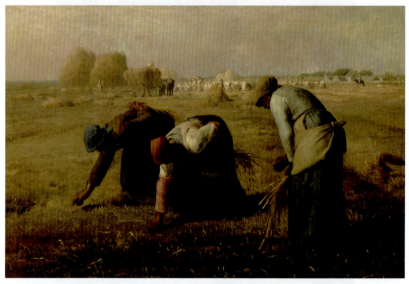

《拾穗者》米勒 ▲

上图是法国画家米勒最著名的作品之一,作品英文名称为 The Gleaners,中文译为"拾穗者"。这幅画创作于19世纪中期,此时的法国阶级矛盾越演越烈,农民的生活变得愈发艰难。米勒也携全家迁居到了巴比松村,他在这里亲身参加田间活动,深知农民的贫困与辛苦。

了解了画作的创作背景,再来看这幅画的内容。画面中描绘了三位农妇在麦田里拾取散落的麦穗的场景,与远景中丰收的麦垛形成了鲜明的对比,反映了当时农村地区的社会现实。

（3）细赏画面

欣赏一幅绘画作品，可以先从整体再到局部。而艺术大师往往也会将画作的"秘密"藏在细节中，很值得我们深入挖掘和解读。当我们细赏画面局部时，也可以进一步领略到名画的内涵，感受画作的美感，同时也可以从中发现很多赏画的趣味，这也是为什么名画值得深入思考、反复观赏的原因。

细看构图、色彩和笔触

名画值得细看，欣赏一幅名画时不能走马观花，要注意每一个细节，并从细节中感受画家的精益求精、绘画巧思等。我们可以细看画作的构图与色彩，然后从局部看画作的笔触、质感，放大这些细节后，可以从中发现很多惊喜。

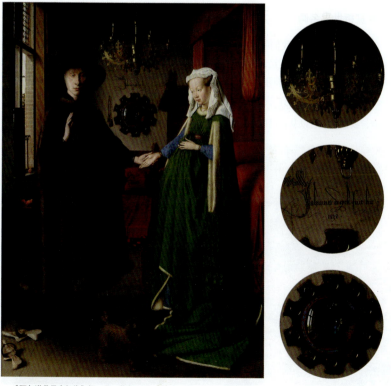

《阿尔诺芬尼夫妇像》扬·凡·艾克

在扬·凡·艾克的这幅名作中有很多不易察觉的细节，从构图来看，画面中夫妇左右站立，而悬挂着的吊灯、墙上的镜子、下角的拖鞋、脚边的小狗都位于中间，很容易让人分辨出当时的情景。

从色彩来看，画面整体色彩对比强烈，能让视线焦点聚集在主人翁身上，而女子的头巾为白色、服饰为绿色、床上用品为红色，这些色彩都有一定的象征意义。

画家对细节的刻画非常细微，比如金光闪烁的吊灯、墙壁上画家的签名、镜中反射出的房间中的景物、镜框四周的镶刻。室内陈设的描绘也一丝不苟，如扫帚、念珠、苹果等都值得细看，衣服布料所呈现的绒毛质感也能清晰分辨。

画家对主人翁及室内环境和陈设进行了极其逼真的描绘，如果不仔细看细节，就无法发现画中的"玄妙之处"，也就失去了很多观赏绘画的乐趣。

多角度赏析世界名画

在赏析世界名画时，我们可以多角度地去欣赏，因为一幅世界名画之所以能流芳百世，不仅在于画家的高超绘画技法，其中还承载着丰富的信息量值得我们去体会、去分析。我们可以从内容、色彩、线条、明暗、空间、质感、历史背景等出发来深入地理解和感受作品。

当然，面对同一件作品，不同的人会有不同的赏析角度和看法，欣赏画作也没有绝对的标准，我们完全可以从自己的角度出发来感受作品的魅力。

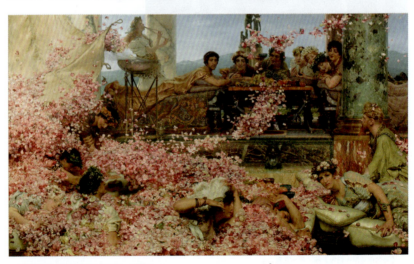

《埃拉加巴卢斯的玫瑰》阿尔玛·塔德玛 ▲

《埃拉加巴卢斯的玫瑰》是画家阿尔玛·塔德玛的杰作之一，这幅画可以从很多角度去赏析。从画作内容来看，画面中有铺天盖地的粉色玫瑰和不同姿态的人物，花卉是画家十分钟爱的主题，从这幅画中也可以体现。

画家通过布景与色彩表现了十分绚丽的场景，可以明显地感受到画面的空间感。画中的每一处细节都可以放大来看，比如花瓣、肌肤的触感、人物的面部表情等，都是极其逼真的，因此，从色彩、空间、肌理等角度都有可细赏之处。

在这绚美的场景中也可以看到一些残酷的场景，比如画中有宾客被天花板上飘落的玫瑰花瓣淹没，看起来就像要被埋葬一样。画家在画中所表现的绘画语言有很多，我们可以细细品味。

如何提升美术鉴赏力

美术鉴赏力并非专业人员独有，实际上，每个人都有艺术鉴赏力。外行人通过了解艺术知识、大量赏析名画也是可以快速提升美术鉴赏力的。

提高对美术的认知

要想培养美术鉴赏力，需要提高人们对美术的认知，可以通过了解艺术知识来提高自己对美术的认知。相关艺术知识有美术发展史、风格流派、画家的艺术生涯、艺术概论等，比如西方艺术可分为浪漫主义、新古典主义、印象主义、现实主义等流派，每个流派都有其独特的价值和意义。通过了解这些知识，可以看到不同艺术主张、创作方法、艺术风格之间的差异性，也能看到艺术美的多样性。

在鉴赏美术作品时只有保持开放的心态，欣赏和理解不同作品的特点和魅力，才能真正领略到艺术的无穷魅力，使美术鉴赏能力不断得到提升。

下面来看两幅画作。《阿尔勒附近的风景》是法国后印象派画家高更的作品，该作品以风景为题材，从画作中可以看到干草堆和农场建筑，整体色调明亮，笔触细腻。《临溪水阁图》是中国明代画家仇英的作品，画中山峰高耸，临水建有亭台楼阁，亭中两人对坐观瀑，整幅画面将风景与建筑融为一体，具有中国画独特的文人气质和韵味。

可以看到这两幅作品风格完全不同，但各有各的美和艺术魅力，可见画作在表现形式上的差异并不会影响作品本身的艺术性和审美价值。

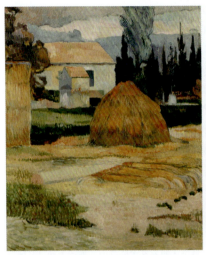
▲《阿尔勒附近的风景》高更

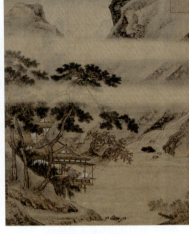
▲《临溪水阁图》仇英

大量鉴赏优秀作品

 大量鉴赏优秀作品能够帮助人们提升艺术修养和美术鉴赏力,在无法判断哪些作品是优秀作品时,最好的方式就是鉴赏名画。这些作品不仅能体现画家精湛的美术功底,还具有独特的艺术价值,体现了精神文化的传承,能够帮助人们提高对美的感知能力。在条件允许的情况下,人们还可以亲自去博物馆、画廊等场所,近距离感受名画之美。

▲《麦田乌鸦》梵·高

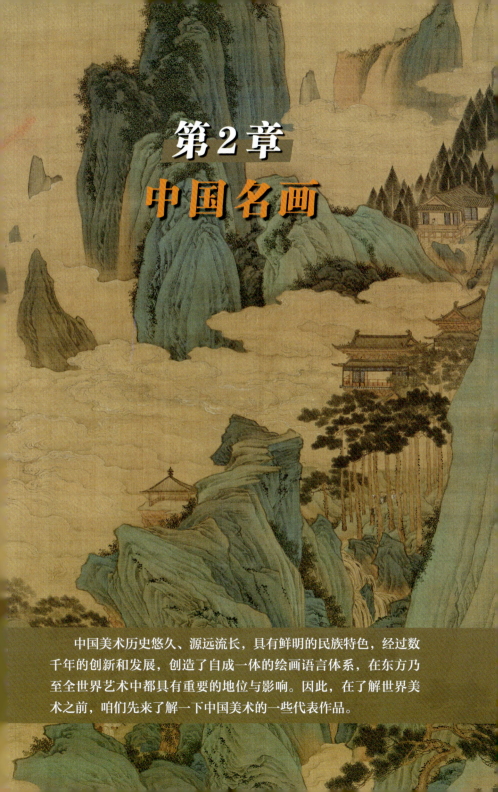

第 2 章
中国名画

中国美术历史悠久、源远流长，具有鲜明的民族特色，经过数千年的创新和发展，创造了自成一体的绘画语言体系，在东方乃至全世界艺术中都具有重要的地位与影响。因此，在了解世界美术之前，咱们先来了解一下中国美术的一些代表作品。

顾恺之

顾恺之（字长康，小字虎头，348-409），东晋杰出画家、绘画理论家、诗人。擅长画肖像、禽兽、山水等题材，他的画风格独特，极重传神，著有《论画》《魏晋胜流画赞》《画云台山记》，为中国传统绘画的发展奠定了基础。

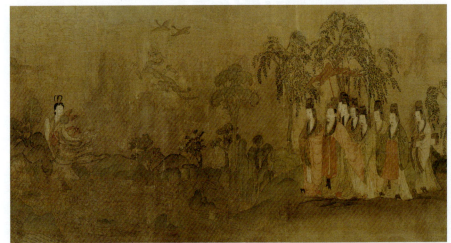

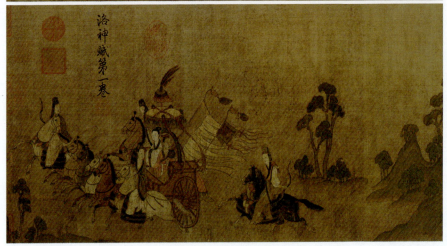

洛神赋图（第一卷）▲

作品名称：洛神赋图卷
创作者：顾恺之
创作年代：魏晋南北朝
风格流派：六朝四家
题材：神话画
材质：绢本
实际尺寸：27.1cm×572.8cm

《洛神赋》是三国曹植创作的辞赋，讲述了作者与洛神之间的爱情故事，《洛神赋图》则是顾恺之根据《洛神赋》绘制的长卷，由多个故事情节组成，原件已佚，现主要传世的是宋摹本，这一卷收藏在故宫博物院，这里展示了局部。第一段描绘了曹植初见洛神时的情景，两人相遇在洛水湖畔，洛神身姿轻盈，容貌端庄清秀，令曹植一见倾心，最后一部分描绘了两人辞别时的情景，曹植驾车登程，不断回头张望。全画想象丰富，空间安排疏密适宜，人物刻画得极其传神，营造了具有浪漫诗意的意境美。

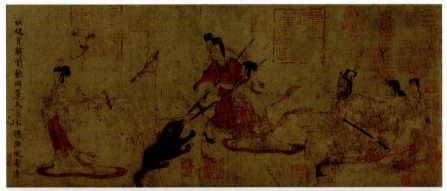

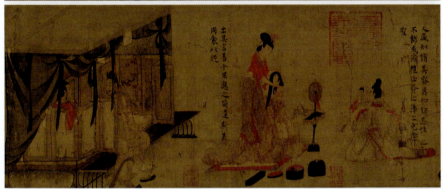

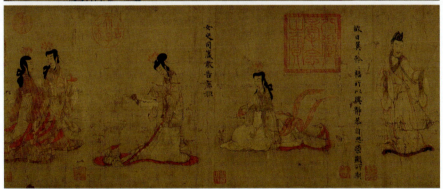

女史箴图 ▲

作品名称：女史箴图
创作者：顾恺之
创作年代：魏晋南北朝
风格流派：六朝四家
题材：人物画
材质：绢本
实际尺寸：24.8cm×348.2cm

《女史箴图》是根据西晋文学家张华的《女史箴》创作的插图性画卷，原作已佚，这里展示的是唐代摹本局部。这幅画卷共分12段，但因年代久远，现存9段，每一段描绘的都是女范事迹，具有一定的规诫性。其中图一为第一段，主题为"冯媛当熊"，汉元帝率宫人看斗兽，一头大熊突然直扑汉元帝，其他宫人惊慌失措，只有冯媛冲到皇帝面前挡住了大熊，其后赶到的护卫制服了大熊。这幅画卷有着丰富的场景和细节，画家对人物神态、表情和动作的刻画栩栩如生，为人们展现了古代不同身份的宫廷妇女形象。

阎立本

阎立本（601-673），唐代著名画家，雍州万年（今陕西省临潼）人，官至宰相，擅长画人物、山水、动物，尤其擅长肖像画，其作品具有丰富的表现力，对后世中国的绘画风格产生了深远的影响。

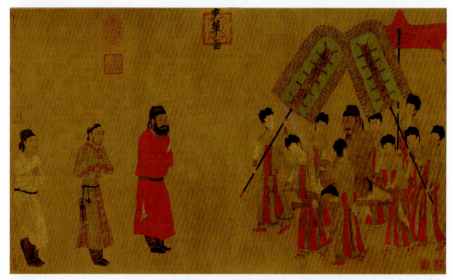

步辇图 ▲

作品名称：步辇图
创作者：阎立本
创作年代：隋唐
风格流派：无
题材：历史画
材质：绢本
实际尺寸：38.5cm×129.6cm

《步辇图》描绘的是唐太宗接见吐蕃使臣禄东赞的场景，画中端坐于步辇上的就是唐太宗，左侧三人中居中的为禄东赞，他拱手致敬，表现出了对唐太宗的尊敬。这幅画采用了均衡式构图，人物渐次呈一字排列，为了突出唐太宗的特殊地位，画家巧妙地运用了对比手法来衬托唐太宗的威严，唐太宗周围共有9名宫女，她们姿态不一，分别抬辇、撑扇、持华盖，如众星拱月般围绕着唐太宗，并且她们的身躯显得比唐太宗娇小很多，使得唐太宗显得格外高大。左侧觐见的使臣诚挚谦恭，头微微向上仰，正面衬托了唐太宗的地位。从绘画技法的角度来看，画作的笔法线条细劲坚实、凝重有力，足见画家的绘画技艺相当纯熟。

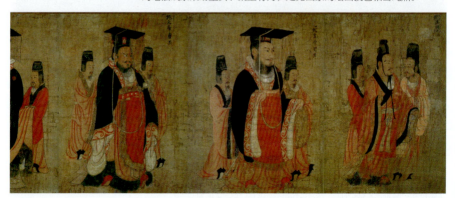

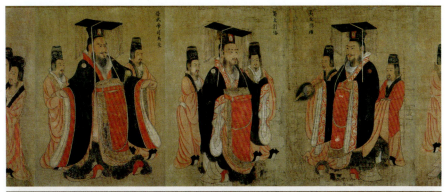

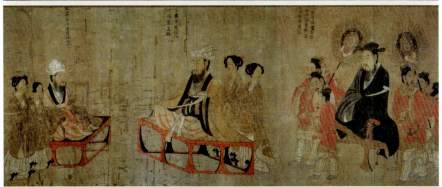

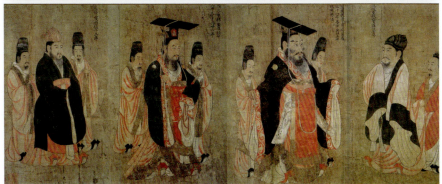

◀ **历代帝王图** ▶

作品名称：历代帝王图
创作者：阎立本
创作年代：隋唐
风格流派：无
题材：人物画
材质：绢本
实际尺寸：51.3cm×531cm

《历代帝王图》又名《列帝图》《十三帝图》等，相传为阎立本所画，是一幅历史人物肖像画。这幅长卷共描绘了13位帝王形象，包括前汉昭帝、汉光武帝、魏文帝曹丕、吴王孙权、蜀主刘备、西晋武帝司马炎、南朝陈宣帝陈顼、陈文帝陈蒨、陈废帝陈伯宗、陈后主陈叔宝、北周武帝宇文邕、隋文帝杨坚、隋炀帝杨广，每一位帝王旁均有榜书，有的帝王还写明了在位时间。画中的帝王都伴有侍者，每一位帝王都描绘得细致入微，有的帝王神情严肃、目光逼人，有的帝王则看起来从容沉着。

张萱

张萱,唐代画家,长安(今陕西西安)人,担任过唐朝的宫廷画家,擅长描绘仕女画,其作品代表了唐代仕女画的典型风格,确立了仕女画在人物画中的重要地位,对后世人物画影响极为深远。

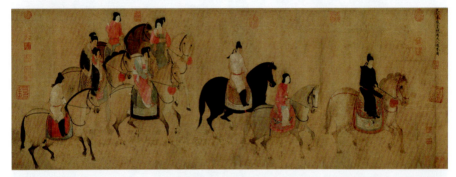

虢国夫人游春图 ▲

作品名称:虢国夫人游春图
创作者:张萱
创作年代:隋唐
风格流派:无
题材:人物画
材质:绢本
实际尺寸:52cm×148cm

在唐代,人们有三月三游春的习俗,《虢国夫人游春图》描绘的是虢国夫人及其眷从在春天出游的场景,原作已佚,现存的是宋代摹本。画中到底谁是虢国夫人还有疑,但据史料记载虢国夫人是杨贵妃的姐姐。这幅画一共八骑九人,画家对人物的内心进行了重点刻画,图中的人物神态从容,看起来很轻松惬意。位于队伍之首的人穿着男装,仔细观察可以发现,人物眉清目秀、眉毛细长、樱桃红唇,因此可以得知这是一名女子,在当时女扮男装是一种潮流。画中的其他女性穿着粉白、浅红色的服饰,活泼明快的色调很好地传达了春天的气息。

捣练图 ▶

作品名称:捣练图
创作者:张萱
创作年代:隋唐
风格流派:无
题材:人物画
材质:绢本
实际尺寸:37cm×147cm

《捣练图》描绘的是劳动场景,捣练是一步纺织操作,具体是指捣洗煮过的熟绢。画中从右到左依次描绘了捣练、理线、缝衣和熨帛。画中人物的动作自然熟练,表情认真专注,从画中能够感受到画家对线条的运用能力和对细节的刻画能力,画家利用自然流畅、细密灵动的线条准确地描绘了人物的身姿动作,使得画中的每个人物都很生动、鲜活。

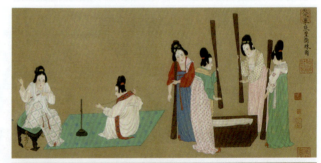

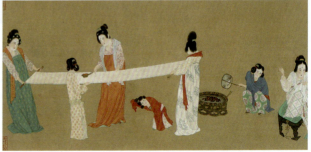

第 2 章 中国名画

周昉

周昉,字仲朗、景玄,京兆长安(今陕西西安)人,唐代著名画家,擅长人物画、佛像画,特别是仕女画。初学张萱,后加以变化,自创一体,其创作的仕女画代表了中唐仕女画的主导风格。

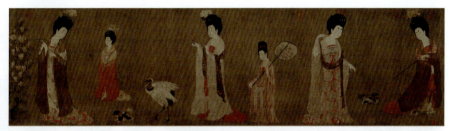

簪花仕女图 ▲

作品名称:簪花仕女图
创作者:周昉
创作年代:唐代
风格流派:无
题材:风俗画
材质:绢本
实际尺寸:46cm×180cm

《簪花仕女图》描绘了贵族妇女及其侍女在花园中赏花的场景,画中绘有执扇侍女一人,簪花仕女五人。画中的人物十分写实,她们梳着高高的发髻,人物体态丰腴,有的在逗小狗,有的在看花、簪花。当时的唐代以胖为美,这幅画很好地呈现了仕女的丰腴华贵和优雅美丽。画作的构图错落有致,人物远近安排巧妙,线条细劲流畅而有力,具有强烈的艺术感染力。这幅画也与《挥扇仕女图》《虢国夫人游春图》《捣练图》及晚唐佚名《宫乐图》共同组成了中国十大传世名画之一的《唐宫仕女图》。

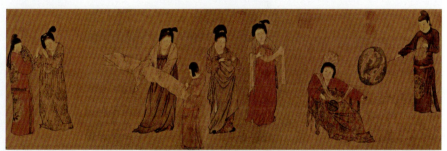

挥扇仕女图 ▶

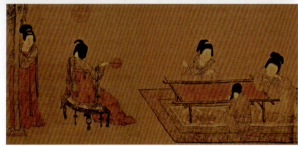

作品名称:挥扇仕女图
创作者:周昉
创作年代:唐代
风格流派:无
题材:风俗画,人物画
材质:绢本
实际尺寸:33.7cm×204.8cm

《挥扇仕女图》描绘了唐代宫廷妇女的生活,这幅画结构有序,人物成组式地组合在一起,以横向排列的形式呈现,从右到左分别描绘了挥扇、端琴、对镜、刺绣和闲憩。画中的人物或坐或立,画家准确地勾画出了人物的体态,从人物的神情中还能够看出她们在不同场景中的心理状态,是一幅形神兼备的杰作。

ARTIST

韩滉

韩滉（字太冲，723-787），京兆长安（今陕西西安）人，唐代中期政治家、画家，擅长画人物和田园风俗，尤其是牛、羊、驴等动物，也影响了一批以田园风俗为题材的画家。

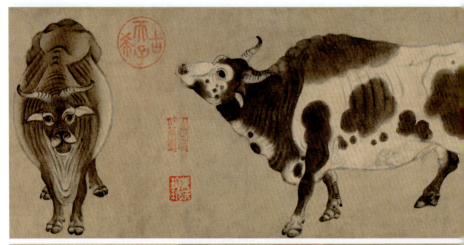

五牛图 ▲

作品名称：五牛图
创作者：韩滉
创作年代：隋唐
风格流派：无
题材：动物画
材质：纸本（黄麻）
实际尺寸：20.8cm×139.8cm

《五牛图》是韩滉在牛畜画方面拥有巨大成就的最有力的证明，纸质为黄麻，是我国现存的最早用纸作画的作品。

这幅画描绘了五头牛，在构图上五只牛从右至左一字排开，背景中除了右侧的一丛灌木荆棘外没有其他景物，画家用简练、精确的线条勾勒出牛的轮廓，并精细地刻画了五头牛的不同动态和神情，可以看到每只牛的姿态和样貌都有区别，它们是鲜活的、有生命力的。

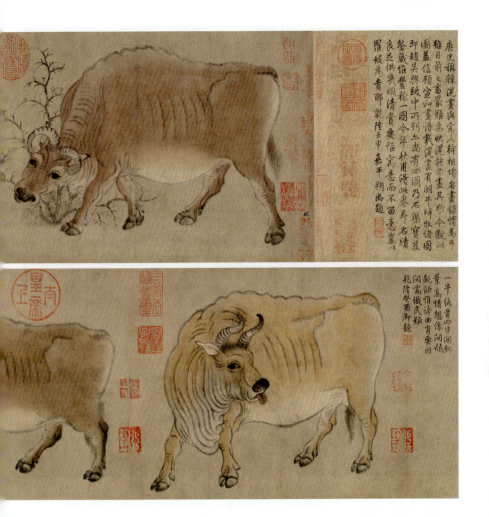

从右开始,第一头为棕色老牛,它俯首立于灌木旁,动作姿态仿佛是在蹭痒痒,也似乎是在低头吃草。第二头牛呈现黑白纹路,它翘首摇尾,身躯显得很健壮。前两头牛描绘的都是侧身像,第三头牛展现了牛的正面,它与观者对视,嘴巴张着似在鸣叫,仔细观察牛的眼睛,还能看到牛眼眶上的睫毛。第四头牛为黄牛,它的身躯很高大,停步回首,舌头伸出。第五头牛的颈上系了红带,它的双眼很有神,体态墩壮。

这五头牛的毛色各不相同,画家通过对细节的刻画,使每头牛都显示出不同的神情,强化了每头牛的个性特征,赋予了牛独特的灵性。

顾闳中

顾闳中(910-980),生于江南,五代十国中南唐著名的人物画家,曾经在南唐画院任职,被任命为画院待诏,擅长人物画,多描绘宫廷贵族生活,由于年代久远,画史上关于他的记载甚少,现存的《韩熙载夜宴图》是他唯一的传世作品。

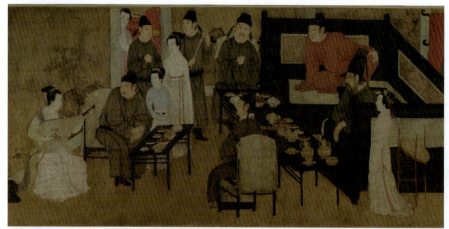

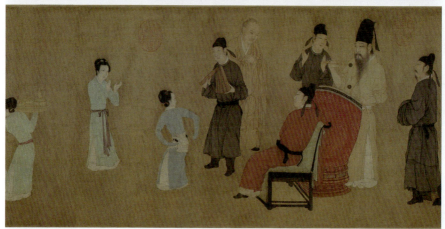

韩熙载夜宴图 ▲

作品名称:韩熙载夜宴图
创作者:顾闳中
创作年代:五代十国
风格流派:无
题材:风俗画
材质:绢本
实际尺寸:28.7cm×335.5cm

《韩熙载夜宴图》是我国描绘古代人物画的重要作品,现存世的为宋摹本,画作描绘了官员韩熙载家设夜宴载歌行乐的场面,以屏风为界,可分为五段场景,画中头戴高冠的就是韩熙载。第一段描绘了琵琶演奏的场景,表现了弹奏开始的瞬间,韩熙载坐在床榻之上,琵琶女正在演奏。第二段为观舞,画中一位女子在独舞,韩熙载加入了伴奏队伍中,他正在击鼓助兴。第三段描绘了宴间小憩的场景,韩熙载坐在床榻上,一边洗手一边和侍女们交谈,旁边还有一张床,随时都可以躺下休息。第四段为管乐合奏,此时韩熙载已经换下了正装,盘膝坐在椅子上,在他的右下方是五个正在吹笛奏乐的女子。最后一段描绘了送别宾客的场景。整幅画的场景衔接得自然连贯,人物个性突出,神情描绘自然,显示了画家高超的艺术水平。

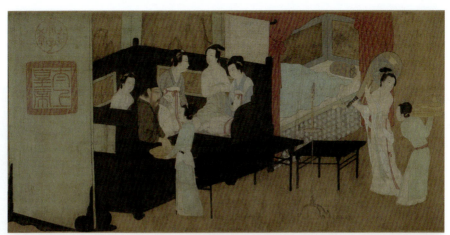
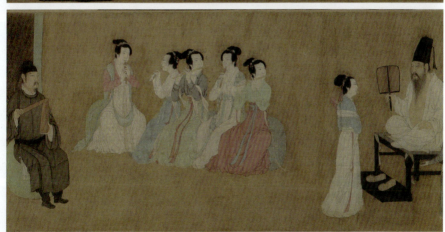
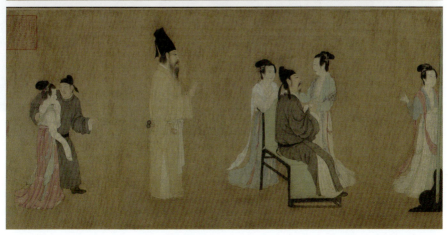

张择端

张择端（字正道，又字文友，1085-1145），琅琊东武（今山东诸城）人，北宋时期著名画家。史书上对他的身世没有任何记载，这成了千百年来的难解之谜，因此也有专家和学者认为他是南宋人。

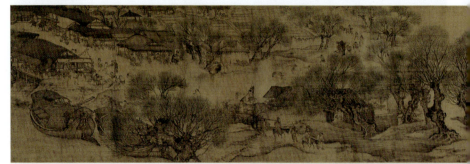

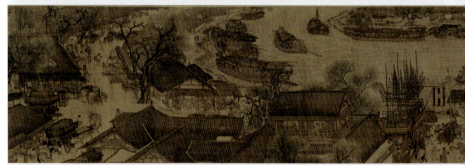

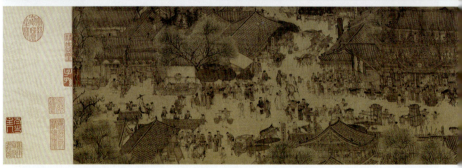

清明上河图 ▲

作品名称：清明上河图
创作者：张择端
创作年代：北宋
风格流派：无
题材：风俗画
材质：绢本
实际尺寸：24.8cm×528cm

《清明上河图》是中国十大传世名画之一，现藏于北京故宫博物院。这件作品以长卷形式展开，描绘了北宋都城东京（又称汴京，今河南开封）的自然风光和繁华热闹的市井风情。画作内容丰富，不仅描绘了房屋、桥梁、城楼、街道，还生动地展现了当时人们的生活状况，画中的每一个场景都格外真实生动，对研究宋代历史和社会文化具有极重要的参考价值。

第 2 章 中国名画

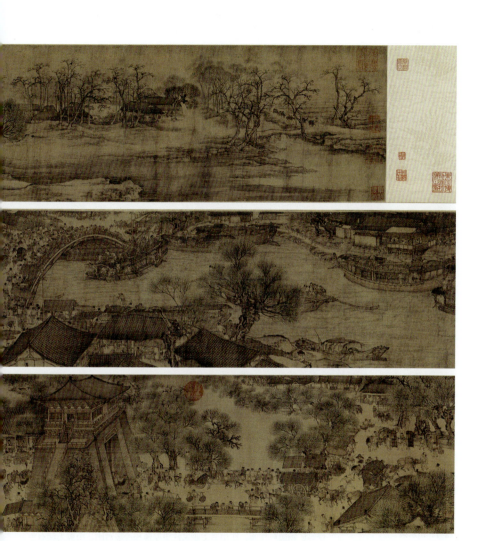

　　中国式绘画长卷的观看方式一般从右侧开始，这幅画从右到左分别是郊外田园风光、汴河码头和市井街道。画中的每处都有独特的内容，值得细细观赏，比如虹桥部分，这是《清明上河图》中很精彩的一处，这一处描绘了横跨汴河上的一座规模宏大的木质拱桥，作为人们必经的要道，桥下桥上人来人往，桥头还有商贩，桥下有客船正在通过。北宋时期，汴河是重要的交通枢纽，可以看到河中商船云集，有的船停靠在岸边，有的船满载着货物。从河两岸的街景可以看出当时的街市热闹非凡，各行各业，应有尽有。《清明上河图》整体构图严谨，繁而不乱，画中的景物疏密得当、有动有静，宋代的建筑特征、风俗人情都在画中得到了清晰的呈现，这幅画卷不仅是一幅艺术杰作，也是一部历史文献。

王希孟

王希孟，北宋晚期著名画家，是中国绘画史上仅有的以一幅画而名垂千古的画家，但是史书中并没有关于他的记载，根据《千里江山图》卷后蔡京题跋，能够知晓他十几岁时入宫中作为"画学"（宋代培养绘画人才的学校）的学生。

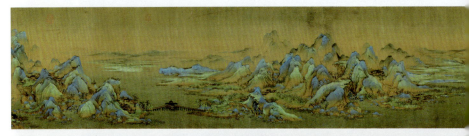

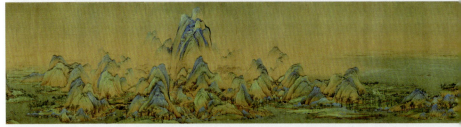

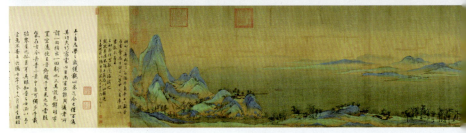

千里江山图 ▲

作品名称：千里江山图
创作者：王希孟
创作年代：北宋
风格流派：无
题材：山水画
材质：绢本
实际尺寸：51.5 cm × 1191.5cm

《千里江山图》是一幅长卷式的山水画，画作以青绿色为主色调，整幅画的色调和山水给人以美的视觉享受，犹如仙境一般。画中的景色取材于当时的庐山和鄱阳湖之景，画中的山峰层峦起伏，江河烟波浩渺，房舍屋宇、人物、飞鸟等都描绘得细致真实。

在色彩上，《千里江山图》采用了传统的"青绿法"，即用石青、石绿等矿物颜料作画，在用笔上画家注重厚薄和冷暖对比，山脚为赭石色，山体为青绿色彩，这一色彩也是有变化的，有的厚重，有的轻盈，使画面色彩层次分明，色彩鲜亮绚丽。

这幅画的构图自然连贯。画家采用了散点透视法，将"三远"法运用到极致，即高远、深远和平远，使得画面具有很强烈的立体感和远近空间感，表现出了咫尺千里的辽阔意境。画卷整体以山水为主体，村居、林木错落有致地分布在山水之间，景与景之间相对独立又互相关联，画家使用了长桥、流水等，将各段山水巧妙地连成一体。

第 2 章 中国名画

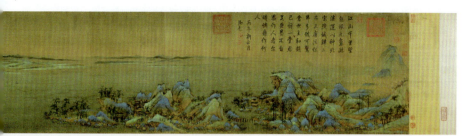

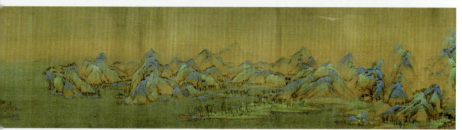

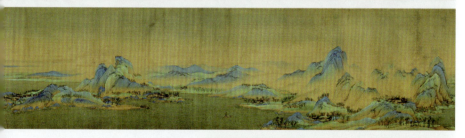

画卷的卷首山峦错落分布，远处江面水阔波平，紧接着山势渐高，山体彼此相连，有村落隐于山间，廊桥连接了后一段山水。进入画卷的中段，有一座高山屹立于群山之间，与周围的山脉形成高度落差，这部分也是画作的高潮部分。

随后整体山势渐渐回落，景致有缥缈之感，到了卷尾时山势又渐次高耸起来，连绵至画外，与起首的山峰遥相呼应，令人回味无穷。

纵观整幅作品，构图周密严谨，色彩灿烂夺目，景物丰富而又统一，为人们呈现了祖国山河的雄伟壮观。

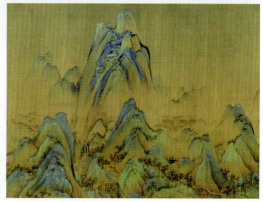

ARTIST

黄公望

黄公望，本名陆坚，因过继给浙江永嘉（今浙江温州）黄氏而改姓黄，名公望，字子久（1269-1354），元代画家，其创作崇尚自然，讲求写意，艺术成就以山水画最高，被誉为"元四家"之首。

富春山居图 ▼

作品名称：富春山居图
创作者：黄公望
创作年代：1350年
风格流派：元四家
题材：山水画
材质：纸本
实际尺寸：33cm×639.9cm

《富春山居图》因当时的收藏者吴洪裕临终之际"焚画殉葬"而被分为两段，分别为《剩山图》和《无用师卷》。《剩山图》因尚留一丘一壑而得名，下方展示的就是《剩山图》，观者可以看到画中有一座高大的峰峦。

《无用师卷》是一幅长卷，展现了富春江一带的景色，画中峰峦起伏，树木苍苍，画家采用了独创的"阔远"构图法，使山水富有层次感，生动地表现了天地之间的广阔感，并通过浓淡不同的墨色来表现明暗、凹凸等效果，笔触的变化让山水呈现动态与自然的美感，展现了画家炉火纯青的笔墨技法。

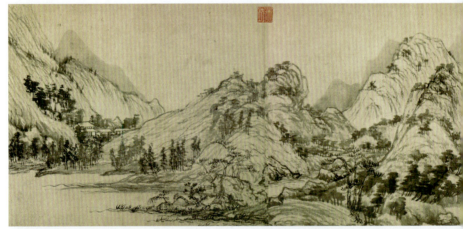

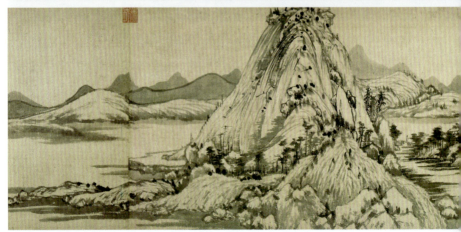

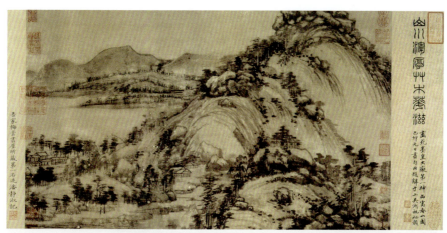
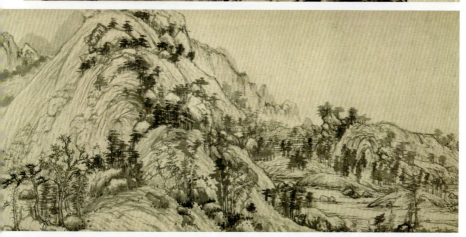
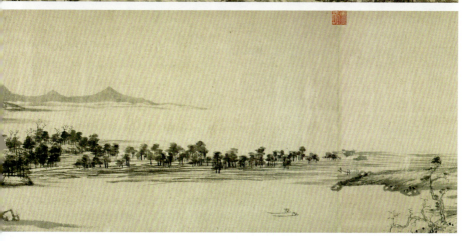

ARTIST

仇英

仇英（字实父，号十洲，约1497-1552），太仓（今江苏太仓）人，后移居苏州，明代最杰出的画家之一，明四家（又称吴门四家）之一。擅长画人物、山水、花鸟等题材，在绘画上博采众长，形成了自己独特的艺术风格。

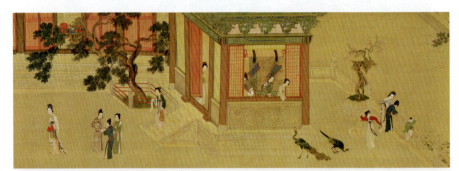

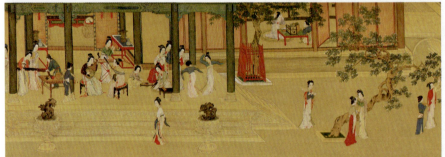

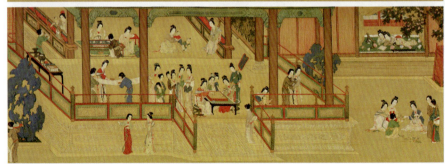

汉宫春晓图 ▲

作品名称：汉宫春晓图
创作者：仇英
创作年代：1540-1544年
风格流派：吴门画派
题材：风俗画
材质：纸本
实际尺寸：30.6cm × 574.1cm

《汉宫春晓图》是一幅描绘宫廷仕女生活的场景。画中的人物错落有致，千姿百态，有的在弹唱、有的在歌舞、有的在下棋、有的在闲谈……呈现了轻松活泼的欢快氛围。这幅长卷的构图布局极富空间感，采用了俯瞰的角度，画中不仅有建筑，还有林木、奇石穿插其间，人物的活动与背景相融合，增添了画作的趣味性。画作的用笔精细，色彩鲜丽，人物的服饰、房屋的栏杆都不同程度地使用了红色，背景是大面积的黄色，整体色彩喜庆而富有活力。

第 2 章 中国名画

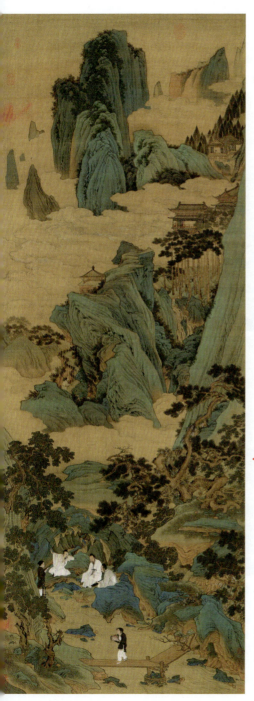

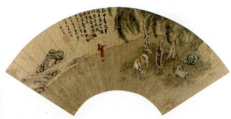

射杨图扇面 ▲

作品名称：射杨图扇面
创作者：仇英
创作年代：明代
风格流派：吴门画派
题材：人物画
材质：纸本
实际尺寸：41cm×55cm

　　我国历代的书画家大多喜欢在扇面上绘画或写上诗句，作为收藏或赠送给友人，许多名家均有扇面作品流传于世。此画是仇英创作的扇面画，由于扇面特殊的幅式要求，画家对画中的景物进行了适当的弧度处理，使得平面也具有纵深空间感。

◀ 桃源仙境图

作品名称：桃源仙境图
创作者：仇英
创作年代：明代
风格流派：吴门画派
题材：山水画
材质：绢本
实际尺寸：175cm×66.7cm

　　《桃源仙境图》描绘了一个远离尘世的人间仙境，这幅画为立轴，为青绿山水画风格。画中的山峰掩映在云雾中，有亭台楼阁隐于山中，山脚下有三位身穿白衣的文人雅士席地而坐，另有两名小童侍奉，溪水缓缓地流动，整体环境给人以幽静的感受，确实是人间仙境。

世界名画赏析（白金版）

郎世宁

郎世宁（1688-1766），意大利米兰人，1715年以传教士身份来到中国，后成为清代宫廷画家。他将西方绘画手法与传统中国笔墨相融合，开创了中西绘画技法相结合的先河，擅长描绘骏马、人物肖像等。

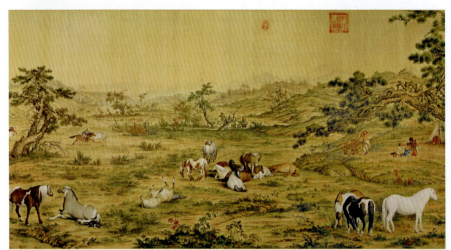

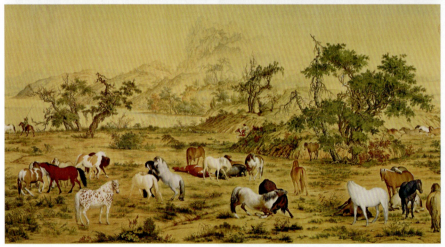

百骏图 ▲

作品名称：百骏图
创作者：郎世宁
创作年代：1728年
风格流派：无
题材：动物画，风景画
材质：绢本
实际尺寸：94.5cm×776.2cm

《百骏图》有绢本和纸本，这里展示的是绢本。这幅画融合了中西画法，画作共描绘了一百匹骏马，这里展示了局部。这幅画的构图疏密有致，不同姿态的骏马被错落有致地安排在画中，使得画面具有节奏感和韵律感。画作中的骏马造型准确、生动逼真，皮毛看起来尤为真实，显示了画家高超的写实能力。在绘画技巧上，画家注意了透视和明暗，采用了西方的光影透视法，创造了真实的立体感，画中的树木、草叶等以墨线勾勒，又是中国画的技法。这幅画不仅是一幅经典的杰作，也体现了中西方文化的交流。

第3章
日本名画

古代的日本绘画受到中国美术的深刻影响，随着时间的推移，才逐渐形成了自己独特的艺术风格，其中以江户时代的浮世绘最有知名度，而浮世绘也在19世纪中期传到了欧洲，当时欧洲的许多画家也受到了浮世绘的影响。

雪舟

雪舟（名等杨，法号雪舟，又称雪舟等杨，1420-1506），日本室町时代水墨画画家，曾入相国寺为僧，他广泛吸收了中国宋元及唐代绘画的精髓，并与日本特色融合，形成了日本独有的水墨画技法，极大地提高了日本水墨画的水平，被尊为日本画圣。

四季山水图 ▲

作品名称：四季山水图
创作者：雪舟
创作年代：1486年
风格流派：无
题材：风景画
材质：绢本
实际尺寸：149cm × 75.8cm

《四季山水图》是雪舟创作的描绘四季景观的水墨画，分为春景、夏景、秋景和冬景。雪舟曾随遣明船访问中国，他很好地学习了当时中国著名画家的画风。

这几幅画作构图生动，大小、材质、题材、画风都具有中国水墨画的特点，除此之外，每幅画作上都有"日本禅人等杨"的款和"等杨"的白文方印。

第 3 章 日本名画

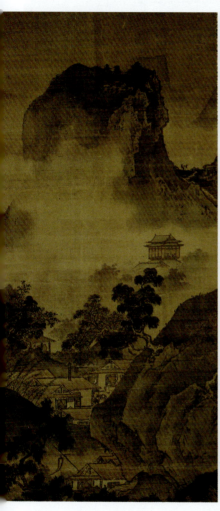
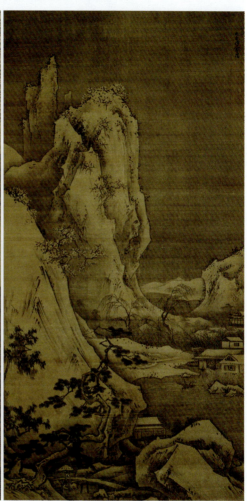

　　在这几幅画中都有巍峨的高山、楼阁、松树等景物，丰富的景物变化让每幅画作都有不同的看点。在画家的画中并没有将景物画满画面，而是适当地进行了留白处理，避免了画面给人过于紧密的视觉感受。

　　第一幅为春景，下半部分几乎被景物填满，但并不会给人繁杂之感，画作的上半部分进行了留白，画家将远处的山画得很薄，近处的山则明暗分明，给画面带来了动态的变化。第二幅为夏景，山顶的树木葱葱郁郁。第三幅为秋景，山中的雾气让画面有朦胧之感。第四幅为冬景，能够明显感受到冬天的清寂之感。

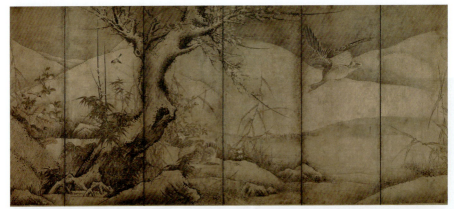

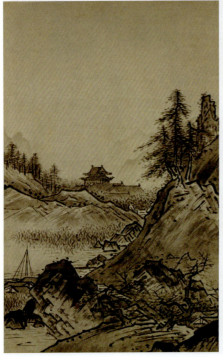

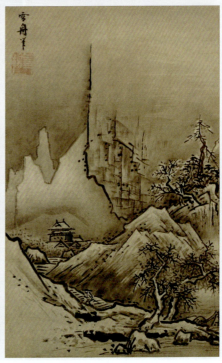

秋冬山水图 ▲

作品名称：秋冬山水图
创作者：雪舟
创作年代：日本室町时代
风格流派：无
题材：风景画
材质：纸本
实际尺寸：47.7cm×30.2cm

《秋冬山水图》包含了秋景和冬景。在《秋景山水图》中，近景处是残石枯树，远处的山脚下有楼阁，山坡上树木成林，远山隐约可见，上方的空间给人一种秋日的广阔感。《冬景山水图》中的视线聚焦于陡峭的悬崖，相比之下建筑物显得更小，画面中间画出的粗线条强调了悬崖的轮廓，如同山脊线一般消失在天空中，给人一种冰冷感，展现了雪舟对日本水墨画创新的表达方式。这两幅画作在构图上形成了对称，雪舟建立了一种结构独特、笔触有力的绘画风格，对日本后来的山水画发展产生了很大的影响。

第 3 章 日本名画

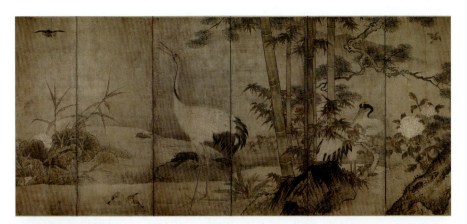

四季花鸟图屏风 ▲

作品名称：四季花鸟图屏风
创作者：雪舟
创作年代：日本室町时代
题材：风景画
材质：绢本
实际尺寸：151cm×351.8cm（6曲1双）

　　这幅花鸟屏风是唯一一件被认为是雪舟亲笔绘制的作品，左右两件屏风都以山水为背景并将花鸟融为一体。左屏为冬景，以梅树为画面的主体，画中有白色的苍鹭和戏水的鸭子。右屏以巨大的松树树干为主体，分枝从顶部一直延伸到左侧，旁边有一只仙鹤，松树树干顶部有两只小鸟。左侧相对右侧有更多留白，矗立在中央的仙鹤成为视觉中心，左侧的留白既表现出了景观的广阔，也给观者留下了想象空间。

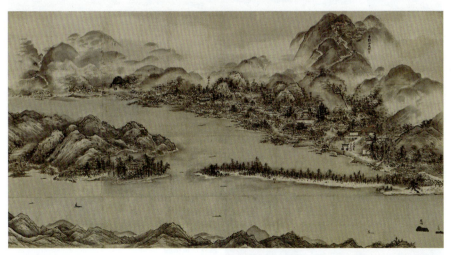

天桥立图 ▲

作品名称：天桥立图
创作者：雪舟
创作年代：1505年
题材：风景画
材质：纸本
实际尺寸：89.5cm×169.5cm

　　《天桥立图》是雪舟晚年的作品，也是雪舟绘画作品中的巅峰之作。这幅画以鸟瞰的角度描绘了日本天桥立附近的风景，整个画面给人以广阔感。整幅作品并不是在一张纸上绘制的，而是由多张不同尺寸的纸粘贴在一起组成的，从画中也能看到粘贴的痕迹。画面共分三层，前景是宫津湾的东岸，中景左侧的建筑是知恩寺，右侧延伸出来的沙洲则是天桥立，远景是天桥立周围的寺庙及远山，背景中矗立在山顶的是成相寺。

ARTIST

狩野永德

狩野永德（名州信，通称源四郎，1543-1590），日本安土桃山时代画家，其作品构图宏大，色彩浓烈，确立了雄伟灿烂的桃山障屏画（又称障壁画）风格，也为狩野派的兴盛奠定了基础。

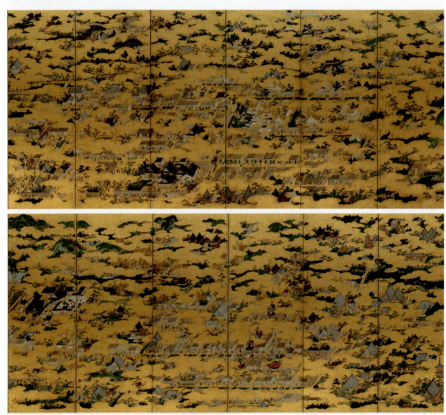

洛中洛外图屏风 ▲

作品名称：洛中洛外图屏风
创作者：狩野永德
创作年代：（约）1561年
风格流派：狩野派
题材：风俗画
材质：纸本
实际尺寸：160.5cm × 364.5cm（6曲1双）

　　这件屏风以全景的方式描绘了京都市内（洛中）和郊区（洛外）的名胜古迹和人们的日常活动。在构图上，画家通过金色的云彩缝隙来展示人和建筑物，看起来就像是在飞机上俯瞰一样，从左侧细节图中能够看出人物描绘得形象生动。

第 3 章 日本名画

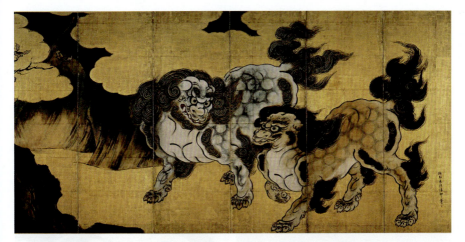

唐狮子屏风 ▲

作品名称：唐狮子屏风
创作者：狩野永德
创作年代：1582年
风格流派：狩野派
题材：动物画
材质：纸本
实际尺寸：222.8cm×452cm（6曲1双）

在中国，狮子被认为是威严吉祥的动物，也是权力和力量的象征。这件作品描绘了象征权威的神圣动物狮子，在屏风中央偏右的位置有两只雄伟的狮子，它们行走在金色的云彩间，神态豪迈，气势磅礴，仿佛象征着王者的权威。这件屏风有着令人印象深刻的动感，两只狮子仿佛要从画中跳出来一样。

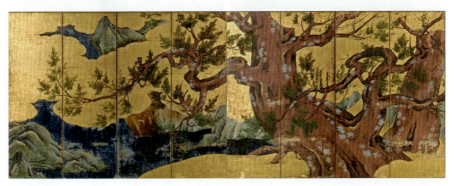

桧图屏风 ▲

作品名称：桧图屏风
创作者：狩野永德
创作年代：（约）1590年
风格流派：狩野派
题材：风景画
材质：纸本
实际尺寸：170.3cm×460.5cm（4曲1双）

这是狩野永德晚年创作的杰作，最初是为皇族宫殿绘制的隔扇画，隔扇画是日本传统的室内建筑绘画形式，一般绘在室内隔断空间的拉门或墙壁上，这幅画原本绘制在拉门上，后被改造成了屏风。因为这幅画是绘在实物上的，随着时间的推移，该屏风受到了严重的损坏，修复后，当时的八折屏风翻新为四折，从画中也能看出中间部分有树枝连接不上。

该屏风背景的地面和云朵都贴以金箔，巨大的古柏树作为构图主体，树干上布满了白色的苔藓，柏树的枝干向左边的水边伸展，展现了参天大树的身姿，让观者能够感受到大树的生命力。

喜多川歌麿

喜多川歌麿（原姓北川，1753-1806），日本江户时代浮世绘画家，与葛饰北斋、歌川广重并称为"浮世绘三杰"，擅长画美人，并创造了自己独特的画风，这种风格注重人物面部而不是传统的全身美人像。

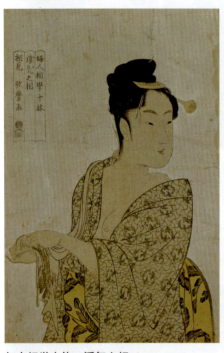

妇人相学十体：浮气之相 ▲
作品名称：妇人相学十体：浮气之相
创作者：喜多川歌麿
创作年代：1792-1793年
风格流派：浮世绘
题材：肖像画
材质：版画
实际尺寸：37.7cm×24.3cm

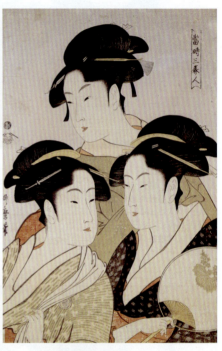

宽政三美人 ▲
作品名称：宽政三美人
创作者：喜多川歌麿
创作年代：1793年
风格流派：浮世绘
题材：肖像画
材质：版画
实际尺寸：37cm×25cm

在描绘美人方面喜多川歌麿有自己创造性的表达方式，他以半身像构图，画中没有背景，让人物的上半身以特写镜头的方式呈现，强调女人的面部表情，这种肖像画也被称为"大首绘"，即以刻画面部为主的半身像浮世绘样式。

在1792-1793年之间，喜多川歌麿创造了一系列美人画，其中《妇人相学十体》是系列作品，这幅《浮气之相》描绘了一个刚洗完澡的女性，她穿着浴衣一边擦着手，一边看向别处。《宽政三美人》描绘了宽政时期的三个美女，当时美人排行榜是人们很感兴趣的话题，这幅画中的三个美女分别是富本雏、高岛久和难波屋北，其中富本雏是当时吉原一带最漂亮的歌舞伎，她位于画面中心，下面的两个人是茶房里的女招待。

喜多川歌麿的作品大多以女性为题材，他的作品不仅对人物的五官和外在美进行了描绘，还表现了她们微妙的心理和情感。下图展示了喜多川歌麿的其他作品。

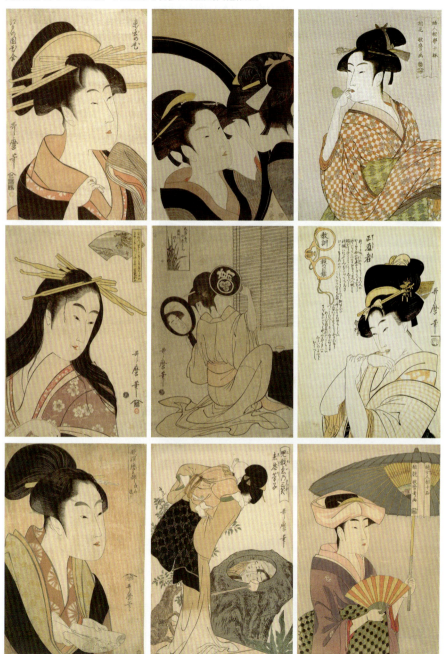

葛饰北斋

葛饰北斋（1760-1849），日本江户时代浮世绘画家，擅长风景画、风俗画、漫画，他在继承日本名胜画传统的基础上，大胆地吸收了荷兰风景画的创作手法，其绘画风格对后来的欧洲画坛影响很大。

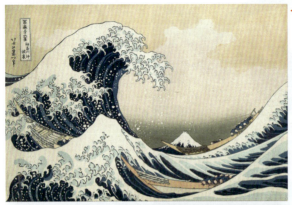

◀ 神奈川冲浪里

作品名称：神奈川冲浪里
创作者：葛饰北斋
创作年代：1831年
风格流派：浮世绘
题材：风景画
材质：版画
实际尺寸：25.7cm × 37.8cm

这是《富岳三十六景》系列中的一幅，描绘了神奈川附近海域的海浪，画中的海浪汹涌澎湃，三只船只仿佛要被巨浪吞噬一般，画作的背景为日本富士山。

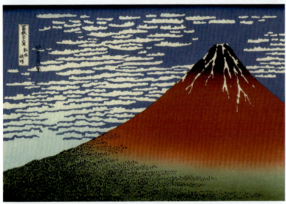

◀ 凯风快晴

作品名称：凯风快晴
创作者：葛饰北斋
创作年代：1832年
风格流派：浮世绘
题材：风景画
材质：版画
实际尺寸：24.4cm × 35.6cm

这幅画描绘的是日本富士山，画中的富士山山体呈现出鲜艳的红色，在蓝天白云的映衬下格外引人注目，山顶残留着未融化的积雪，山脚则是一片树海。

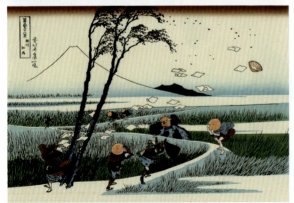

◀ 骏州江尻

作品名称：骏州江尻
创作者：葛饰北斋
创作年代：1832年
风格流派：浮世绘
题材：风景画
材质：版画
实际尺寸：25.4cm × 37.1cm

《富岳三十六景》的初版只有三十六景，后又追加了十景，这一景描绘了在大风天气中赶路的人们，风是没有颜色，也没有形的，但从画中能够感受到呼呼的风声。

《富岳三十六景》中的每幅作品都富有变化，画家围绕富士山延伸出不同的画作，画作的构图巧妙精致。该系列版画在当时就受到了社会公众的广泛好评，享有浮世绘版画最高杰作的美誉。下面展示了《富岳三十六景》的其他画作。

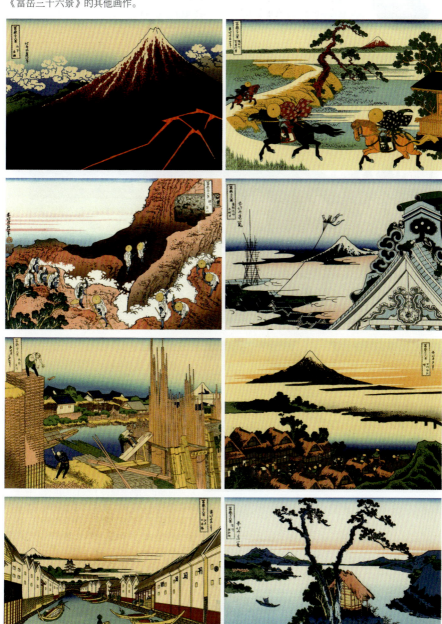

歌川广重

歌川广重（原名安藤广重，后又名歌川广重，1797-1858），江户时代日本浮世绘画家，他描绘的自然景观富有抒情性，具有独特的艺术风格。

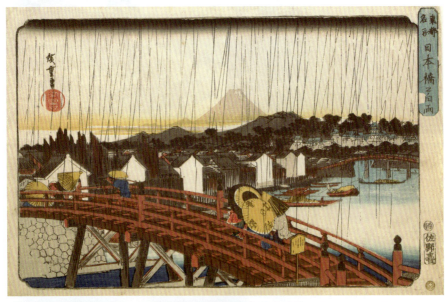

东都名胜 ▲

作品名称：东都名胜
创作者：歌川广重
创作年代：1831年
风格流派：浮世绘
题材：风景画
材质：版画
实际尺寸：26.2cm×38.9cm

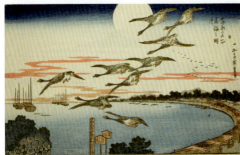

《东都名胜》是歌川广重创作的系列版画，他选择了江户及其周边地区的风景，这一系列版画也为画家赢得了很高的声誉。在《东都名所》中，歌川广重使用了当时新兴的矿物质颜料钴蓝，他用这种蓝色来表现天空、水、空气和光线，后来这种蓝色也被称为"广重蓝"，初显该画家的个人风格。

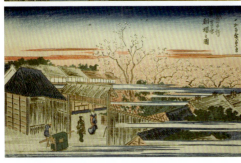

这一幅《日本桥的白雨》描绘了雨中烟雾缭绕的日本桥和远处高耸的富士山。在日语中，"白雨"是指夏天傍晚的骤雨，雨势发白，画家用细密的线条生动地再现了这一气象，左侧展示了《东都名胜》其他画作，分别是高轮之明月和新吉原朝樱之图。

在《东都名所》完成约两年后，歌川广重创作了《东海道五十三次》，这一系列版画记录了从江户到京都所经过的53个宿场（驿站）的景色，起点在日本桥（现东京都中央区），终点在三条大桥（现京都府京都市东山区）。这部作品很受欢迎，也确立了歌川广重作为有史以来最受欢迎的浮世绘画家之一的地位。画家在画中描绘了随季节、天气变化的美丽风景，同时还能够看到在路途中形形色色的人们，具有很强的故事感。这套版画初版的主要出版商为保永堂，所以初版也统称为"保永堂版"。

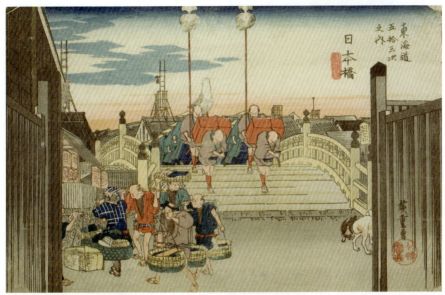

东海道五十三次 ▲
作品名称：东海道五十三次
创作者：歌川广重
创作年代：1833—1834年
风格流派：浮世绘
题材：风景画
材质：版画
实际尺寸：20cm×30cm

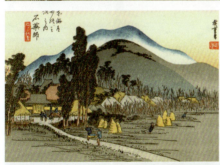

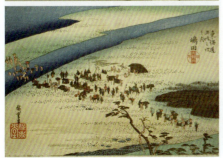

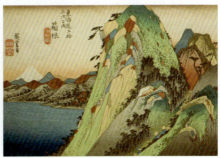

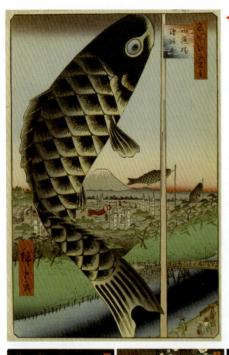

名所江户百景

作品名称：名所江户百景
创作者：歌川广重
创作年代：1856-1858年
风格流派：浮世绘
题材：风景画
材质：版画
实际尺寸：35cm×23cm

　　《名所江户百景》是歌川广重晚年的代表作之一，描绘了江户时代东京地区的秀丽风光。这一系列作品全部采用竖版构图，分为春夏秋冬四个部分，共120幅。1858年10月歌川广重病逝，他并未完成全部的120幅作品，部分作品由二代广重补笔。

　　《水道桥骏河台》是其中很引人注目的一幅，巨大的鲤鱼旗占据了整个画面的大部分空间，它在空中翩翩起舞，这条"鲤鱼"栩栩如生，仿佛是一条活的锦鲤一跃而起，远处还有两条鲤鱼旗在高耸的旗杆上飘扬，富士山也清晰可见。日本江户时代城镇居民在端午节有挂鲤鱼旗的习惯，画家将小镇居民的风土人情描绘得惟妙惟肖。

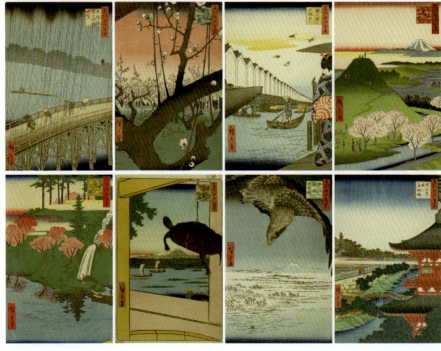

第4章
意大利名画

意大利美术是西方艺术的重要组成部分,在文艺复兴时期,意大利出现了很多杰出的画家,也成为西方美术最发达的地区,而文艺复兴美术也对后世的西方美术产生了深远的影响,因此对于欧洲名画的赏析,我们要从意大利名画开始。

乔托

乔托·迪·邦多纳（约1267-1337），意大利画家、雕刻家、建筑师，是意大利文艺复兴的先驱，其艺术创作对文艺复兴时期的美术影响极大，被誉为"欧洲绘画之父"。

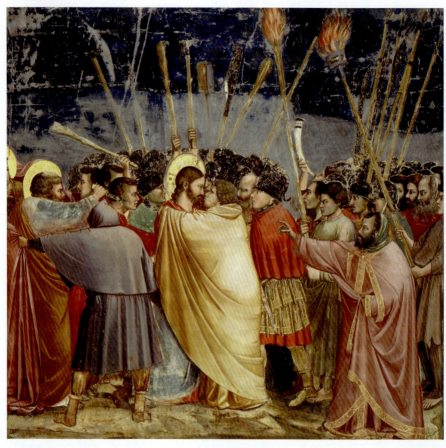

基督的逮捕（犹大之吻）▲

作品名称：
The Arrest of Christ（Kiss of Judas）
创作者：乔托
创作年代：1304-1306年
风格流派：文艺复兴前期
题材：宗教画
材质：壁画
实际尺寸：200cm×185cm

"犹大之吻"是乔托的代表作之一，也是欧洲文艺复兴初期的绘画杰作。画作主要描述的是犹大与耶稣之间的故事。画家运用戏剧化的处理手法，将核心人物放在画面的视觉中心，使观赏者一眼就能看到这两个重要的人物，其他人物则分列两旁，呈现出对称性。

画中色彩的颜色都比较厚重，上方为深蓝色，下方为褐色，在视觉上营造了一种沉重感。周围的人物手持兵器或高举火把，从其表情和姿态可以看到一种冲突的紧张气氛。画家还在艺术手法上对人物进行了细节刻画，画中的耶稣相对高大，目光锐利、冷静，反观犹大则较为矮小，向上做乞求状，眼神虚伪邪恶，两者形成鲜明对比。

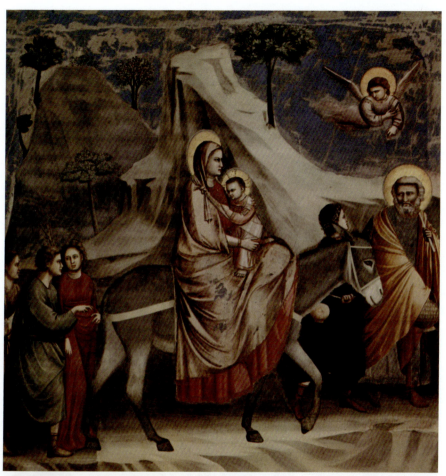

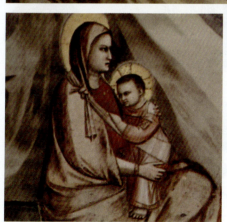

逃往埃及 ▲

作品名称：Flight into Egyp
创作者：乔托
创作年代：1304—1306年
风格流派：文艺复兴前期
题材：宗教画
材质：壁画
实际尺寸：200cm×185cm

　　乔托的绘画很多取自"圣经"里的故事，但是在传统的宗教题材中，乔托往往能以现实生活中的人物和场景来描绘这些故事，这幅画正是采用了这种手法。画中左右两侧的人物正在进行交流，而圣母则一言不发地紧抱着耶稣，表情凝重，生动地展现了一位母亲的担忧。

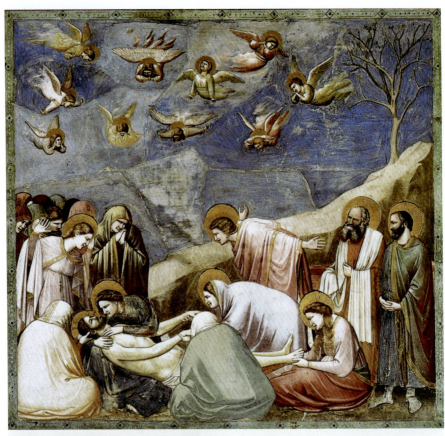

哀悼耶稣 ▲

作品名称：The Mourning of Christ
创作者：乔托
创作年代：1305-1306年
风格流派：文艺复兴前期
题材：宗教画
材质：壁画
实际尺寸：200cm×185cm

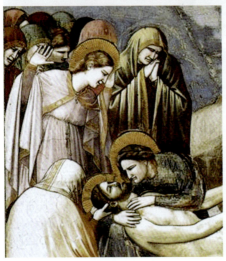

在这幅画中，耶稣并没有处于中心位置，而是在画中左下角，但是画中人物的目光全都聚焦在耶稣身上，突显出了他的主角地位。从画中人物悲伤的表情和姿态中可以感受他们的痛苦和绝望，这种富有情感的人物表现形式突破了传统的宗教绘画形式，也对欧洲文艺复兴艺术的发展产生了巨大的影响。

第 4 章 意大利名画

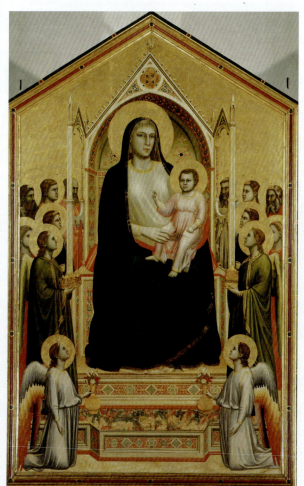

◀ **宝座上的圣母子**

作品名称：Madonna in Maes
创作者：乔托
创作年代：1306-1310年
风格流派：文艺复兴前期
题材：宗教画
材质：木板，蛋彩画
实际尺寸：325cm × 204cm

画作采用了对称式构图，左右两侧的天使和圣徒，以及宝座和装饰都是对称的，这让画面具有了很强的稳定感和秩序感。画中人物的目光都聚焦在圣母子身上，圣母子自然也就成了视觉中心。

虽然人物的目光都凝视着圣母，但侧脸的角度是不同的，使得视觉效果具有递进关系。从人物的造型及镶有图案的台阶可以看出画家在表现空间关系，圣母子看上去就像是坐在真实的宝座之上。人物的服饰体现了画家在光线明暗表现上的色彩处理。这幅画已经能够看到画家所进行的一些超越前人的探索。

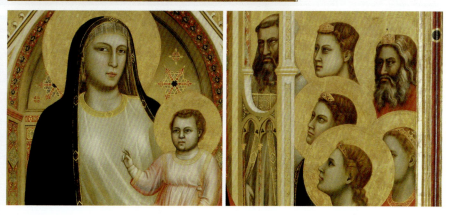

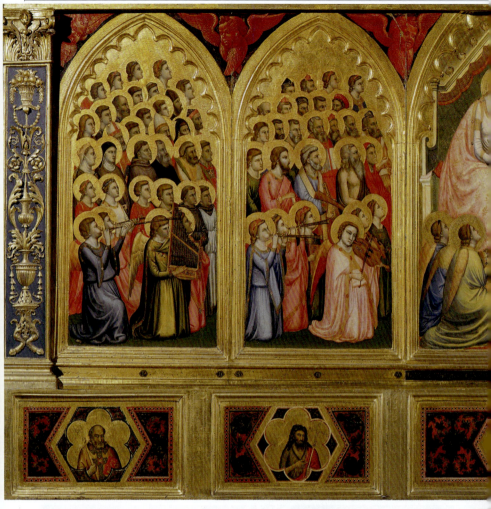

▲ 巴隆切里多联画屏

作品名称：Baroncelli Polyptych
创作者：乔托
创作年代：1334年
风格流派：文艺复兴前期
题材：宗教画
材质：木板，蛋彩画
实际尺寸：185cm × 323cm

　　这是一幅位于巴隆切里家族礼拜堂的五联画，又被称为圣母加冕（Coronation of the Virgin）。正中的画屏是圣母玛利亚加冕的情景。在这幅画作中可以看到金色的装饰背景，使整个画面看起来金光灿灿，也表现了神圣和荣耀。

　　在构图上，五个画幅串联起了整个故事，能够看出绘画要表达的主题。每个画幅都是三角形构图，左右两侧人物的排列是有规律的，且都呈现仰视姿态，整齐地排列方式营造了一个非常壮观的场景，也让画面具有很强的视觉冲击力。

　　画面的色彩十分明艳，除了金色外，还大量运用了红色、蓝色、绿色，使整幅画作显得庄重典雅。

第 4 章 意大利名画

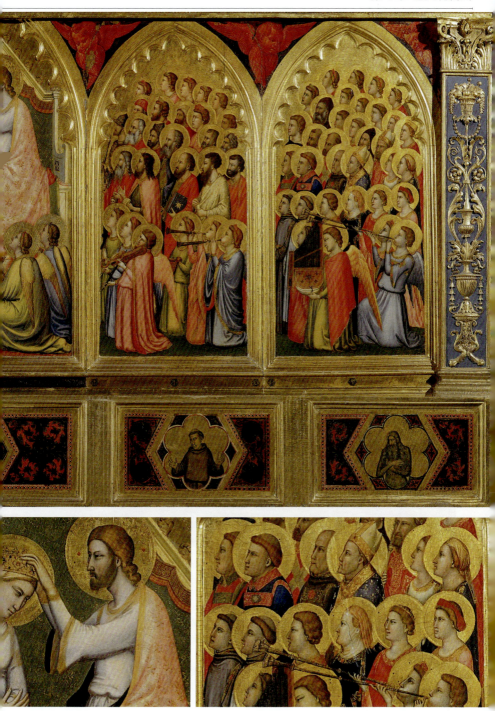

ARTIST

马萨乔

托马索·迪乔瓦尼·迪西莫内·圭迪（马萨乔是其绰号，1401-1428），意大利文艺复兴绘画的奠基人、先驱者，是最早在画中运用透视法的画家，被称为"现实主义开荒者"。

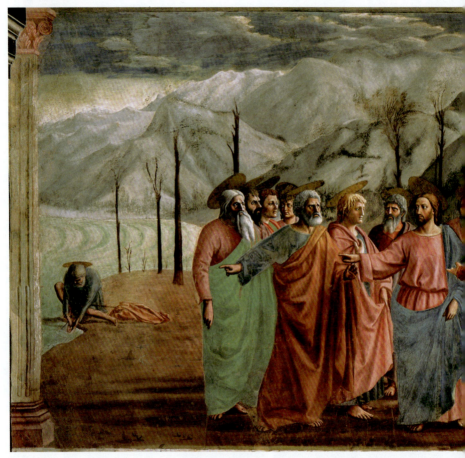

纳税银 ▲

作品名称：The Tribute Money
创作者：马萨乔
创作年代：约1425年
风格流派：早期文艺复兴
题材：宗教画
材质：湿壁画
实际尺寸：247cm×597cm

这幅画也被译为《献金》，画作取材于马太福音，画中讲述了税吏向耶稣索要纳税银，耶稣指引彼得到河边从鱼口中取出钱币，作为税金交给税吏。画中实际上是三个独立的场景，画家通过巧妙的构图设计将这三个场景浓缩在一个空间，保留了叙事的逻辑性。画面中央是税吏向耶稣（穿着红衣外披蓝袍的是耶稣）索要纳税银的场景；最左侧是彼得掰开鱼嘴取得金币的场景；最右侧是彼得交给税吏金币的场景。

这幅画虽然是宗教题材，但却被画家描绘成世俗场景，从人物的神态和动作能够看出他们各自的心理状态，整个画面看起来就像是生活中真实发生的事情一样。

第 4 章 意大利名画

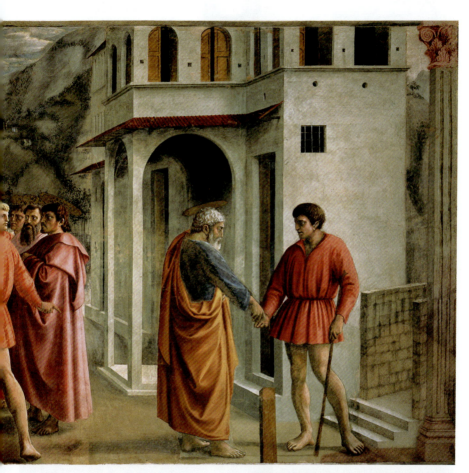

在画作中，画家采用了线性透视法，将画面右侧建筑纵深方向延伸的直线集中于耶稣的头部，使得耶稣作为中心人物这一点得到突出。此外，画家还应用了空气透视法，画中的远景山峦、左侧的彼得与前景颜色相比更淡，轮廓也更模糊，使空间具有深远感。

这幅壁画整体构图精湛，透视处理自然，人物形态富有生命力，是西方美术史上最重要的作品之一，也被认为是一幅具有里程碑意义的作品。画家对绘画艺术的探索，为现实主义艺术创作奠定了基础。

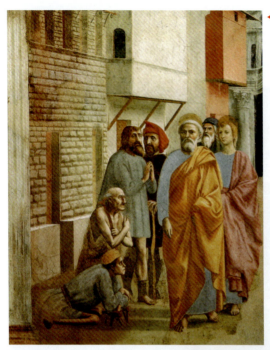

圣彼得投影行医

作品名称：
St.Peter Healing the Sick with His Shadow
创作者：马萨乔
创作年代：1426-1427年
风格流派：早期文艺复兴
题材：宗教画
材质：湿壁画
实际尺寸：230cm×162cm

　　这是佛罗伦萨布兰卡契礼拜堂中马萨乔所绘制的其中一幅壁画，这幅画位于祭坛的左边，与右边的"布施和亚拿尼亚之死"相呼应。画作描绘了圣彼得用他投下了的影子医治病人，画中圣彼得一行人从远处走来，光线照耀在人物身上，投下了长长的影子，地面上的投影及明暗的对比让画面产生了真实的立体感。

布施和亚拿尼亚之死

作品名称：
Distribution of Alms and Death of Ananias
创作者：马萨乔
创作年代：1426-1427年
风格流派：早期文艺复兴
题材：宗教画
材质：湿壁画
实际尺寸：230cm×162cm

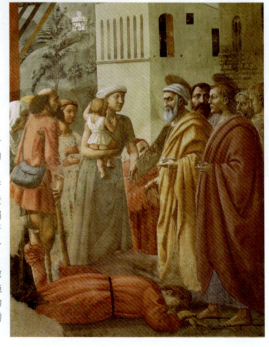

　　在圣经《使徒行传》中有这样一个故事，拥有财产和房屋的人变卖了自己的田产，将所有的财产放在了使徒们脚下，其中一个名为亚拿尼亚的人在变卖田产后，私自留下了几分，他将钱财放在使徒们的脚前时，圣彼得询问其为什么要欺骗圣灵，把钱财私自留下几分，亚拿尼亚听后便倒地而亡，这幅画就是描绘了这样一个场景。画中倒在地上的就是亚拿尼亚，身穿黄色披袍的是圣彼得，圣彼得的手微微抬起，引导观画者的目光看向接受布施的妇女，背景的墙面色彩更淡，前景人物的服饰颜色更深，制造出了景深效果，增强了画面立体感。

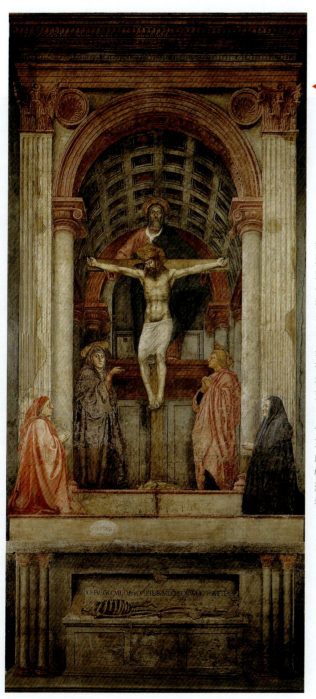

◀ 三位一体

作品名称：The Trinity
创作者：马萨乔
创作年代：1427-1428年
风格流派：早期文艺复兴
题材：宗教画
材质：湿壁画
实际尺寸：667cm×317cm

这幅画被视为透视法用于绘画中最早的成功范例，画中透视的消失点在十字架脚下，如果在现场欣赏这幅壁画，这个消失点刚好处于大多数人平视的视点位置，也就是画中两名捐赠者跪在阶梯上的高度。

画中有六个人，中间是圣父、圣子，圣父庄严而又慈祥，在画中显得格外高大，左右两侧站着的分别是圣母玛利亚和圣约翰。

这幅画中马萨乔构建了多个三角形，以透视的消失点为三角形的顶点，其与十字架构成了倒三角形，画中人物呈阶梯形站位，构成了一个正三角形。这种构图方式让画作整体看起来稳定、和谐、均衡。

波提切利

桑德罗·波提切利（1445-1510），15世纪末佛罗伦萨的著名画家，是意大利肖像画的先驱者，其作品典雅、秀美，有着独特的个人风格，在西方绘画史上有着重要的艺术地位。

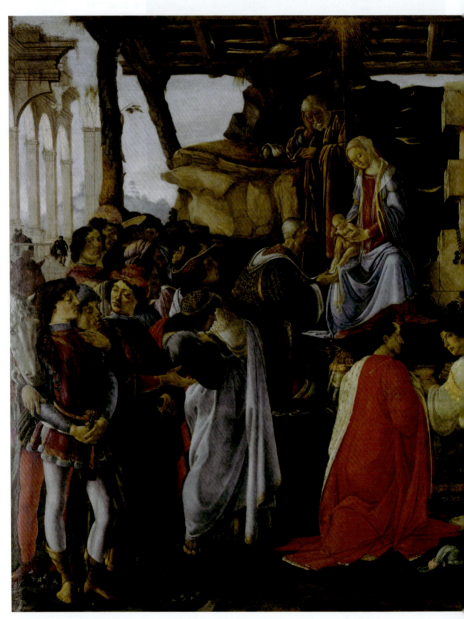

◀ 三博士朝圣

作品名称：The Adoration of the Magi
创作者：波提切利
创作年代：1475-1476年
风格流派：早期文艺复兴
题材：宗教画
材质：蛋彩画
实际尺寸：111cm×134cm

波提切利绘制了多个版本的"三博士朝圣"，这是其中的一幅。画中描绘了三位博士朝拜圣母和圣子的故事，绘画主题是当时非常流行的题材。在这幅画中，画家没有采用传统的画法，前来朝觐圣诞的人们不是在现场排成一列，而是聚集在三位博士周围，人物是有分组的，整个场景布局既均衡又有动感。

画中人物的表情各异，形象惟妙惟肖。画面边缘身披金黄色绒袍的是波提切利的自画像，他看起来似乎对正在发生的事件漠不关心，站姿也与其他人不同，目光则转向画外，似乎在凝视着看画的观众，这也是波提切利唯一的一幅肖像。

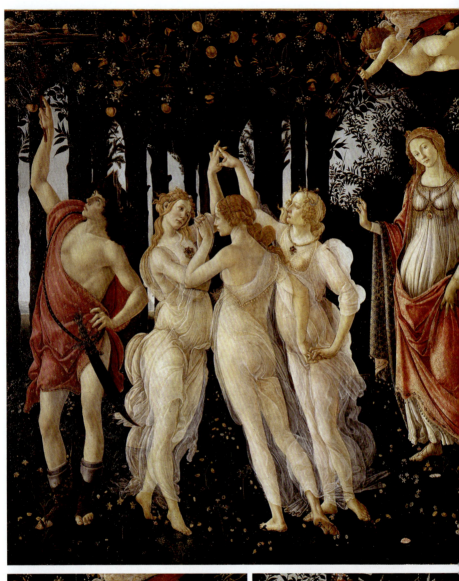

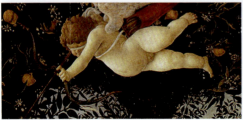
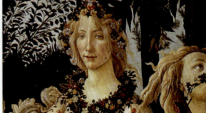

第 4 章 意大利名画

◀ 春

作品名称：Primavera
创作者：波提切利
创作年代：1481-1482年
风格流派：早期文艺复兴
题材：神话画
材质：木板，蛋彩画
实际尺寸：203cm × 314cm

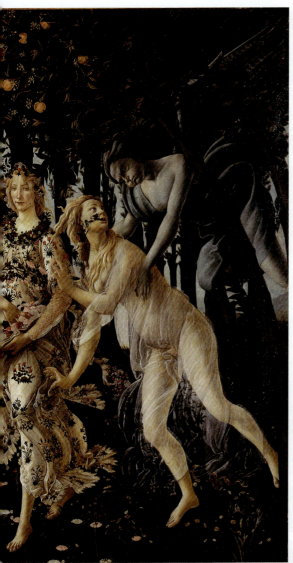

画作表现了春天里的美好故事，构图十分精妙，画中一共有九人，以维纳斯为中心向左右一字排开，维纳斯的上方是飞在空中的小爱神丘比特。人物之间没有交叉或重叠，这样的构图方式让画面显得和谐、平衡。画家在茂密的橘子林中设计了一个拱形，这个拱形犹如光环一样呈现在维纳斯背后，同时也增加了画面的通透感。

在画中，画家将动静结合诠释得淋漓尽致，仔细看作为背景的橘子树是直线线条，而前方的人物则做了曲线化的处理，营造了一幅静中有动的春景。从细节中能够看到画家对线条的极致运用，画中的人物衣着飘逸，步履轻盈，体态优美，她们或俏美青春，或恬静优雅，草地上的花卉也进行了精心描绘，繁花似锦，美不胜收。

波提切利在画中运用了很多鲜艳的色彩用来表现春日的生机，也让观赏者感受到了充满诗意的春日气息。

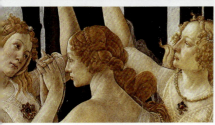

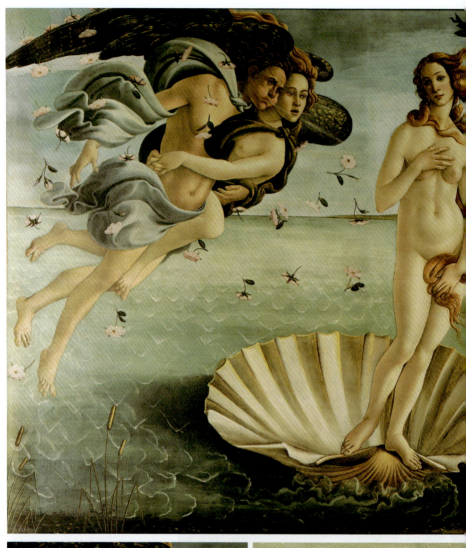

第 4 章 意大利名画

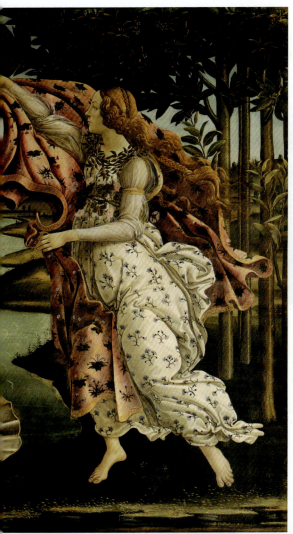

◀ **维纳斯的诞生**

作品名称：The Birth of Venus
创作者：波提切利
创作年代：1485年
风格流派：早期文艺复兴
题材：神话画
材质：布面，蛋彩画
实际尺寸：180cm×280cm

《维纳斯的诞生》是波提切利的杰作之一。画中的女神维纳斯乘着贝壳浮水而出，左侧的风神把维纳斯徐徐吹向岸边，岸边穿着花裙的春神正准备为维纳斯着装。在画中，波提切利用了一点点白色来表现呼出的风，周围还有飘落的玫瑰，动态的风被画家完美地表现了出来，也使整个画面变得生机勃勃。

画中人物总体的动向构成了一个稳定三角形，画家用轻盈流畅的轮廓线来勾勒人体造型，使人物呈现浮雕式的感觉，画面唯美，富有韵律。

维纳斯的姿态和神情让画作拥有了更大的魅力和神秘感。画中的维纳斯身材修长，站姿略呈S形，容貌秀美，双眼凝视远方，眼中略带一点困惑、迷茫、伤感，展现了一个复杂、矛盾而又富有诗意的人物形象。

画作的细节之处体现了画家独有的绘画技术，画中随处可见金色条痕的运用，让整个画面显得更加熠熠生辉，比如玫瑰的花蕊、人物的头发、树木的枝叶、贝壳等。

达·芬奇

列奥纳多·迪·瑟·皮耶罗·达·芬奇（1452-1519），意大利文艺复兴时期画家、自然科学家、工程师，其在绘画、音乐、建筑、几何学、解剖学、物理学、生物学等方面都有显著成就。

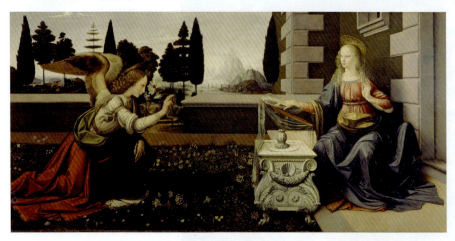

《受胎告知》是达·芬奇早期的杰作之一，画中描绘了天使面见玛利亚，并向其传达神旨的场景。达·芬奇采用了开阔的横幅构图来展现庭院视野，这样可以让视野更开阔一些。同时利用了透视画法来安排画面中的各种事物，使视线会聚于地平线上的一个消失点。从画中各种物体的细节及人物的神态可以看出达·芬奇对待绘画精益求精的态度，远处朦胧的山峦、庭院内的建筑、近处的花朵、雕花桌子，以及人物身上华丽的绸缎都格外逼真，使得作品具有很强烈的真实感。

受胎告知 ▲
作品名称：Annunciation
创作者：达·芬奇
创作年代：1472-1475年
风格流派：文艺复兴盛期
题材：宗教画
材质：木板，油画
实际尺寸：98cm×216cm

吉内薇拉·班琪 ▶
作品名称：Ginevra de' Benci
创作者：达·芬奇
创作年代：1474-1478年
风格流派：文艺复兴盛期
题材：肖像画
材质：木板，油画
实际尺寸：38.1cm×37cm

《吉内薇拉·班琪》是达·芬奇在佛罗伦萨时期唯一的人物肖像作品。画中人物采用了非常规的四分之三侧面坐姿，其服饰与身后的植被色调相近，蓝色系带则与蓝天色调相近，整体色彩和谐统一。

研究表明，这件作品由于底部受损而被裁切掉了一大部分，画中人物的手臂部分已经无法看到，所以画面比例显得有些失调，这也给我们留下了无尽的畅想。

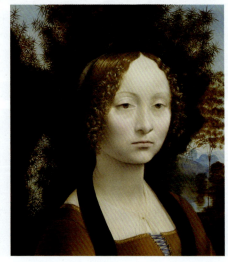

第 4 章 意大利名画

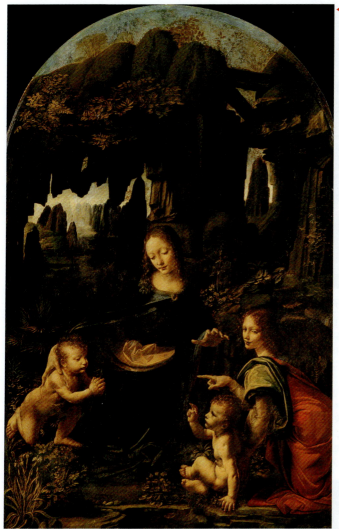

▶ **岩间圣母**

作品名称：
The Virgin on the Rocks
创作者：达·芬奇
创作年代：1483—1486 年
风格流派：文艺复兴盛期
题材：宗教画
材质：木板、油画
实际尺寸：189.5cm × 120cm

《岩间圣母》是达·芬奇两幅木板油画的作品名，这是其中的第一幅，这两幅画作的构图基本相同。

达·芬奇采用了三角形的构图原则，画面中圣母位于中央，孩子与天使坐在山间的岩石上，整个画面给人安定、静谧的感受。画中人物的肢体动作和面部表情生动，给人一种和谐、温情的感觉。

画中的背景是一片幽深的岩窟，同时还可以看到花草，以及洞窟透出来的光。画家用高超的艺术表现手法将人物与景物融为一体，构图有序而又充满透视感。除了此幅画作外，达·芬奇一生还画了多幅不同内容的圣母像。

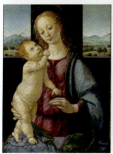 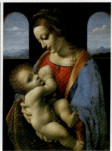 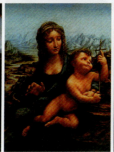 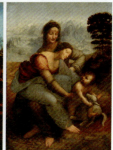

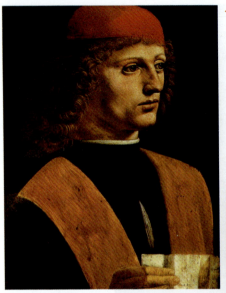

◀ 音乐家肖像

作品名称：Portrait of a Musician
创作者：达·芬奇
创作年代：1486-1487年
风格流派：文艺复兴盛期
题材：肖像画
材质：木板，油画
实际尺寸：43cm×31cm

《音乐家肖像》是达·芬奇为数不多的男子肖像画。画中的音乐家有着一头漂亮的卷发，目光专注，神情严肃，手持乐谱。由于这幅肖像画还没有完成，所以达·芬奇没在画上签名。

抱银鼠的女子 ▶

作品名称：The Lady with an Ermine
创作者：达·芬奇
创作年代：约1489年
风格流派：文艺复兴盛期
题材：肖像画
材质：木板，油画
实际尺寸：54cm×39cm

这是一幅精美的肖像画，画作的明暗处理引人注目，在光线和阴影的衬托下，画中人物的面孔显得格外柔和、美丽。人物双手抱着的银鼠也形态逼真，其毛色光润、眼神咄咄逼人。

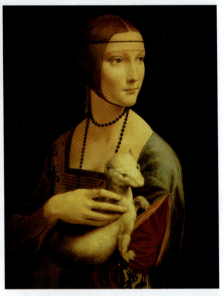

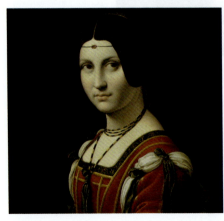

◀ 费隆妮叶夫人

作品名称：La Belle ferronnière
创作者：达·芬奇
创作年代：约1490-1496年
风格流派：文艺复兴盛期
题材：肖像画
材质：木板，油画
实际尺寸：63cm×45cm

《费隆妮叶夫人》也被译为《无名女士的肖像》，是达·芬奇的一幅重要的女性肖像作品。画家从不同的角度对这位女子进行了栩栩如生的描摹，可以看到，画中女子目光沉静，眼睛似乎斜视着面对观众，极具动态感。

第 4 章 意大利名画

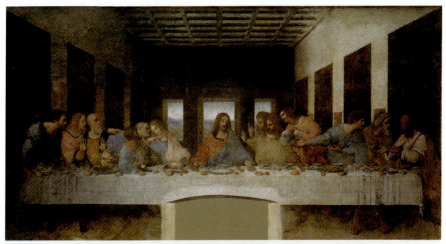

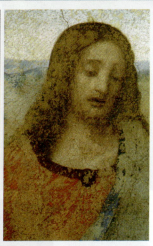

最后的晚餐 ▲

作品名称：The Last Supper
创作者：达·芬奇
创作年代：1494-1498年
风格流派：文艺复兴盛期
题材：宗教画
材质：蛋彩画与油画结合
实际尺寸：420cm×910cm

画中的构图非常巧妙，所有人呈"一字形"展开，使观者能够看清每个人的表情。每个人的动作都不同，但给人的视觉感受却是协调统一的。

从透视的角度来看，画作采用了典型的焦点透视手法，画面中厅堂顶梁的线条，两侧墙壁的装饰、窗户形成的线条，都向着中心人物集中，在视觉上使耶稣成为统辖全局的中心人物，同时也让画面有了纵深感。

光线的运用技巧也是《最后的晚餐》的绝妙之处，中间的窗子透进来的阳光衬托着耶稣，让焦点集中于耶稣明亮的额头，使其形象清晰，肃穆庄严。达·芬奇为《最后的晚餐》的创作做了大量准备，从其中的一张草图就可以看到人物的表情已经颇具神韵。

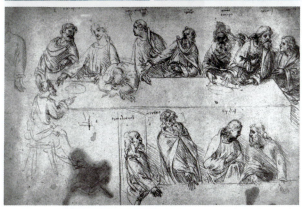

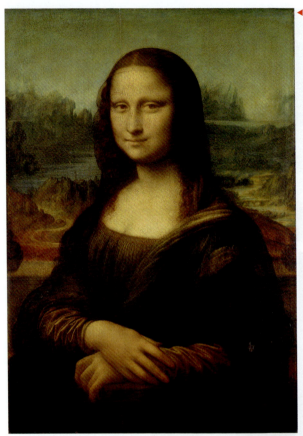

◀ 蒙娜丽莎

作品名称：Mona Lisa
创作者：达·芬奇
创作年代：1503-1506年
风格流派：文艺复兴盛期
题材：肖像画
材质：木板，油画
实际尺寸：77cm×53cm

　　画作展现了达·芬奇对于人物形象的精细描绘和对光影效果的独特运用。

　　画中的蒙娜丽莎身体轻微转向观众，头部微微侧转，目光柔和、面带微笑，给人以神秘和不可捉摸的感觉。

　　达·芬奇通过精确的透视和构图技巧加强了背景空间与主体人物之间的远近关系，主体人物是清晰的，而背景是虚化的，这样的手法增加了作品的空间感，让蒙娜丽莎显得更加立体和真实。整个画作对光影的处理也非常细腻，人物的眼角和嘴渐渐融入柔和的阴影之中，呈现一种若隐若现的朦胧美感。

　　在《蒙娜丽莎》之前，还有一幅《艾尔沃斯·蒙娜丽莎》油画，这幅画被一位美术收藏家带到他在伦敦艾尔沃斯的画室，因此被命名为艾尔沃斯·蒙娜丽莎，右侧展示了对比图。

　　从构图、背景、人物表情和动作来看，这幅画与《蒙娜丽莎》极为相似，只是画中的人物看上去要年轻许多，人们猜测这是达·芬奇早期所绘的版本。这两幅画既有相似之处，也存在一些不同点，比如两幅作品所用的基本材料不相同，这幅《艾尔沃斯·蒙娜丽莎》是画在帆布上的，并且两幅画作背景差异也很大。

　　关于这幅画是否出自达·芬奇之手，从其发现之日起就一直有争论，不同的人有不同的看法。有专家此前还曾对《艾尔沃斯·蒙娜丽莎》的创作时间进行测定，结果显示创作于15世纪。

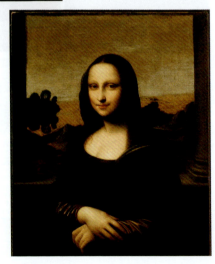

第 4 章 意大利名画

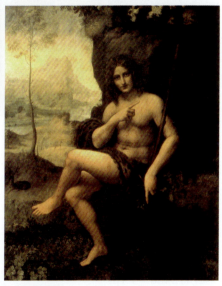

◀ **救世主**

作品名称：Salvator Mundi
创作者：达·芬奇
创作年代：1506年
风格流派：文艺复兴盛期
题材：宗教画
材质：木板，油画
实际尺寸：65.7cm×45.7cm

　　从整体来看，这幅画采用的是对称正面构图方式。该画作拥有一种神秘感，人物与黑暗的背景是渐渐分离的，画面中的人物神态自然而又平静，绘画技巧与《蒙娜丽莎》类似。

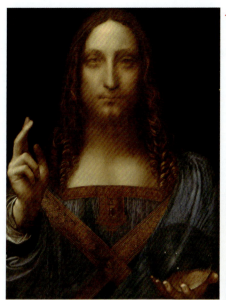

酒神巴克斯 ▶

作品名称：Bacchus,the Dionysian
创作者：达·芬奇
创作年代：约1515年
风格流派：文艺复兴盛期
题材：神话画
材质：木板，油画
实际尺寸：177cm×115cm

　　画作整体的色彩细腻柔和，巴克斯坐在一块石头上，右手手指指向一侧，引导观者的视线，仿佛是要告诉观者什么。

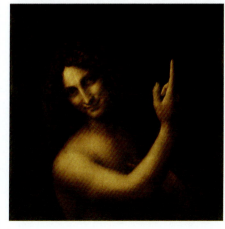

◀ **施洗约翰**

作品名称：St. John the Baptist
创作者：达·芬奇
创作年代：1513-1516年
风格流派：文艺复兴盛期
题材：宗教画
材质：木板，油画
实际尺寸：69cm×57cm

　　画作对于光线和明暗的处理，是典型的达·芬奇风格。人物处于漆黑的背景中，整个身体几乎隐藏在黑暗中，只能看见脸部、胳膊、右手，模模糊糊地能看见左手。画中人物的脸上露出了狡黠而神秘的微笑，这是被视为与《蒙娜丽莎》一样令人费解的"神秘微笑"。

米开朗基罗

米开朗基罗·博那罗蒂（1475-1564），意大利文艺复兴时期伟大的绘画家、雕塑家、建筑师和诗人，他代表了欧洲文艺复兴时期雕塑艺术的最高峰。

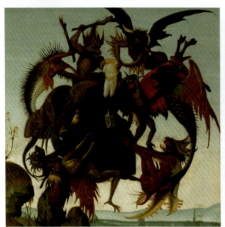

圣安东尼的苦难 ▲
作品名称：The Torment of Saint Anthony
创作者：米开朗基罗
创作年代：1487年
风格流派：文艺复兴盛期
题材：宗教画
材质：蛋彩画，木板
实际尺寸：47cm×35cm

这件作品创作在木板上，采用的是油墨蛋彩颜料，是米开朗基罗早期的杰作之一。画面色彩十分鲜艳，内容震撼而有气势。

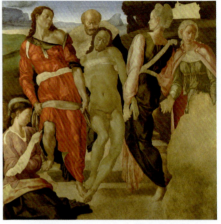

埋葬 ▲
作品名称：The Entombment
创作者：米开朗基罗
创作年代：1501年
风格流派：文艺复兴盛期
题材：宗教画
材质：蛋彩画，木板
实际尺寸：159cm×149cm

这是一幅未完成的画作，为什么没有画完呢？在时，圣母形象通常都穿着蓝色服饰，而群青蓝是一种昂的颜料，所以这幅画作是因为颜料不够导致未能完成。

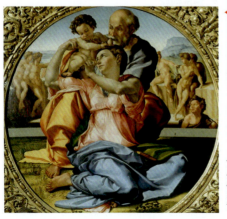

◀ **圣家族**
作品名称：Holy Family with St. John the Baptist
创作者：米开朗基罗
创作年代：1506年
风格流派：文艺复兴盛期
题材：宗教画
材质：蛋彩画，木板油画
实际尺寸：直径120cm

这是一幅圆形画，画家用精细的笔触将画面中人物的形象描绘得栩栩如生。紧凑均衡的构图，运用透视表现远山的层次，使整个画面具有很强的立体感。鲜艳的色彩则增强了画面的表现力，艺术气息浓郁。

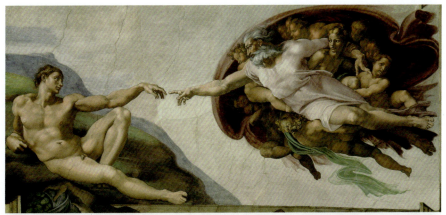

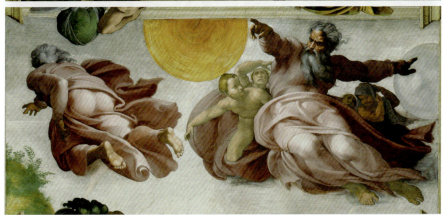

西斯廷教堂天顶画——创世纪

作品名称： Sistine Chapel Ceiling~Genesis
创作者： 米开朗基罗
创作年代： 1508-1512年
风格流派： 文艺复兴盛期
题材： 宗教画
材质： 湿壁画
实际尺寸： 1400cm×3850cm

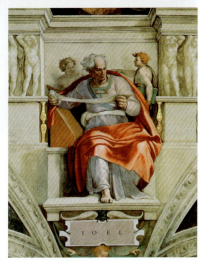

　　这是米开朗基罗在绘画创作方面的杰作之一，该天顶壁画达480平方米，由九幅主画构成，这里仅展示了创造亚当、创造日月部分和先知乔尔。其中创作亚当是整个天顶画中最动人心弦的一幕，画面构图简洁但富有动感，米开朗基罗将主要人物安排在了对角线上，使整个画面具有很强的立体感、延伸感和运动感。

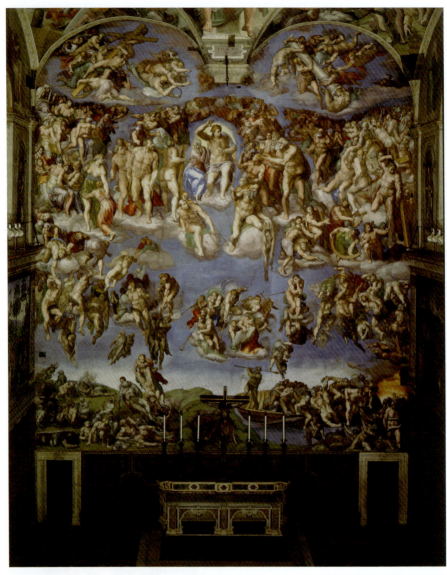

最后的审判 ▲

作品名称：The Last Judgement
创作者：米开朗基罗
创作年代：1534—1541年
风格流派：文艺复兴盛期
题材：宗教画
材质：湿壁画
实际尺寸：1370cm × 1220cm

该壁画中人物众多，初看可能会觉得纷繁杂乱，但仔细看就会发现人物的组合都是有序的。从构图上来看，画面有明确的区间划分，横向上可划分为四个阶层，纵向上围绕中心人物形成了一个有律动感的圆形构图，左右两侧的人物则构成了多条垂直线。为保证观赏效果，画家将上方的人物画得大一些，底部人物则要小一些，这样就很好地解决了仰视时视线比例不协调的问题。壁画色彩有明暗呼应，最下方的色彩最暗，中央部分大量运用了白色、蓝色、黄色等，看起来更明亮，色彩上的变化也营造了不同的氛围。

第4章 意大利名画

乔尔乔内

乔尔乔内（1477—1510），意大利文艺复兴时期威尼斯画派著名画家。其生平和作品充满了许多谜团，他的作品一般不署名或标明日期，只有几件幸存的画被明确地认定是其作品，这也使乔尔乔内成为欧洲艺术中神秘的人物之一。

◀ 卡斯泰尔弗兰科

作品名称：The Castelfranco
创作者：乔尔乔内
创作年代：约1504年
风格流派：文艺复兴盛期
题材：宗教画
材质：木板油画
实际尺寸：200cm×152cm

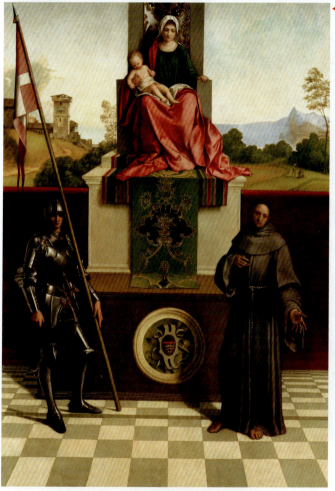

这幅作品又名圣母与圣弗兰奇斯和圣利贝拉莱。该画作与传统的圣母祭坛画有很大的区别，特殊之处在于圣母被置于高台之上，并没有阶梯与之相连。台下站立着圣徒，与高台上的圣母构成了稳定三角形构图，形成了醒目与和谐的效果。

在画作中，画家对风景也进行了细致的描绘，这在当时是新颖的做法。乔尔乔内在画中使用了丰富而明亮的色彩，这也与威尼斯画派的其他作品有区别。总的来说，这幅作品对威尼斯画派和欧洲艺术的发展都具有重要影响。

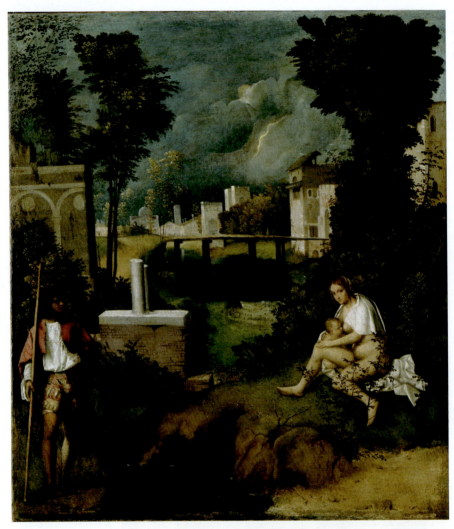

暴风雨 ▲

作品名称：The Tempest
创作者：乔尔乔内
创作年代：约1505年
风格流派：文艺复兴盛期
题材：风俗画
材质：布面油画
实际尺寸：82cm×73cm

这幅画中人物并不是主体，背后的风景才是画作真正的主题。画家将人物与自然融合为一个整体，目光从前景的人物越过后，顺着河流可以看到乌云密布的天空，天空中还有一道闪电，显示了暴风雨即将来临。

画中的乌云并不是灰色的，而是青蓝色，色彩在深浅和明暗上有无穷变化，将暴风雨来临前天空中特殊的光与色描绘得淋漓尽致。在这幅画中，画家将人物作为陪衬，这在当时是非常独特的，这种突出风景的绘画风格开创了风景人物绘画的新格局，因此也被认为是西方绘画中第一幅风景画杰作。

第 4 章 意大利名画

ARTIST

拉斐尔

拉斐尔·桑西（1483-1520），意大利著名画家、建筑师，文艺复兴三杰之一。他博采众长，并将这些精髓融入自己的画中中，形成了独特的风格，引领了文艺复兴潮流。

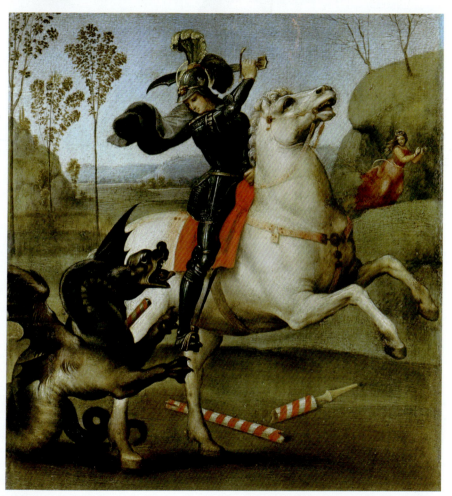

圣乔治与龙 ▲

作品名称：St. George and the Dragon
创作者：拉斐尔
创作年代：1505-1506年
风格流派：文艺复兴盛期
题材：宗教画
材质：木板油画
实际尺寸：28.5cm × 21.5cm

拉斐尔一生创作过两幅相同题材的油画《圣乔治与龙》，这是其中的一幅。拉斐尔以对角线构图的方式来安排人物形象，画中的人物骑在腾跃的白马上，呈现出向上的趋势。观者可以看到画中的人物正在与恶龙搏斗，圣乔治举刀作欲砍之势，正要给恶龙致命一击，整个动作显得十分英武优美。画家将恶龙的形体画得比白马小，这样能从视觉上抬高画中人物伟岸的形象。

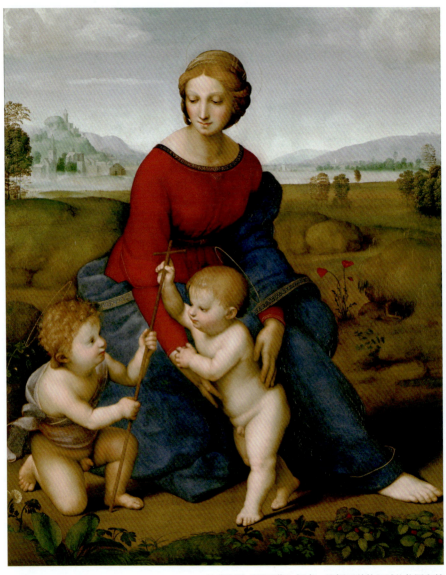

草地上的圣母 ▲

作品名称：Madonna in the Meadow
创作者：拉斐尔
创作年代：1505-1506年
风格流派：文艺复兴盛期
题材：宗教画
材质：木板油画
实际尺寸：113cm × 88.5cm

　　拉斐尔以"圣母像"闻名，这幅画以其细腻的构图和精湛的绘画技巧，在艺术史上占据着重要地位。拉斐尔常用三角形构图，这幅画也不例外，画中的三个人构成了一个三角形，这种构图方式能营造和谐稳定的视觉感受，使画面更加庄严和神圣。画中的人物置身于宁静和谐的草地上，圣母身穿深红色的上衣和蓝色长袍，表情慈祥温柔，展现了母爱和关怀，圣子的姿势则充满了童年的天真和无忧无虑，画面充满着温馨，这也是拉斐尔画作的动人之处。

椅中圣母 ▼

作品名称：The Madonna of the Chair
创作者：拉斐尔
创作年代：1513-1514年
风格流派：文艺复兴盛期
题材：宗教画
材质：木板，油画
实际尺寸：直径71cm

拉斐尔有很多代表作，《椅中圣母》就是其中之一。这幅画不光是色彩，构图也十分经典。画作为圆形构图，画家巧妙地运用了曲线来塑造形象，画中圣母一侧的身体形成了一条半圆形曲线，其双手环抱着圣子，圣子的身体则形成了相反的半圆形曲线。

仔细观察可以发现，圣母背靠着椅背，左膝是高高抬起的，右膝则放低，让圣子坐上。这样的姿势实际上是不舒服的，但在此幅画中一切看起来都很自然、很和谐，这些都是拉斐尔在构图布局上的精心安排。

再来看看画作的色彩运用，在这幅画中，有很多对比色的运用，圣母的上衣为红色，披肩为绿色，红色和绿色是一组对比色。圣母的斗篷为蓝色，小耶稣穿着黄色上衣，蓝色和黄色又是一组对比色，色彩为画面赋予了华贵、优雅之感。

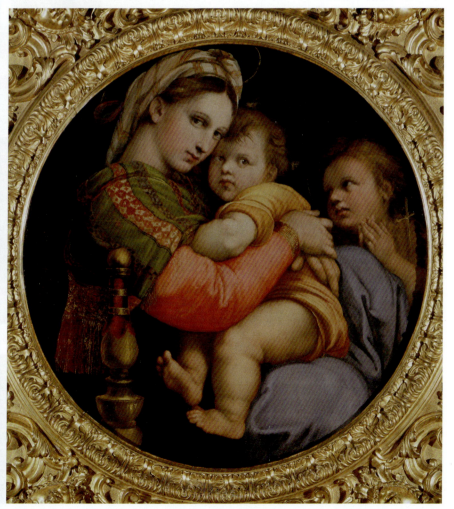

圣礼之争 ▶

作品名称：The Disputation of the Holy Sacrament
创作者：拉斐尔
创作年代：1509-1510年
风格流派：文艺复兴盛期
题材：宗教画
材质：壁画
实际尺寸：500cm×770cm

　　《圣礼之争》为半圆形庞大构图，是拉斐尔在梵蒂冈签字大厅绘制的大型壁画。上层和下层的人物均为弧形排列，中间用云层作划分，既分割了画面，也形成了天上和人间的区别。仔细观察可以看到，两个弧形是相反的，人物有远近透视，使画面的空间效果更加广阔。画中人物虽多，但层次分明，人物活动紧密相连，互相呼应。

　　云层上方和云层下方都可以分三部分来看，云层上方中间部分采用三角形构图，左右两侧以对称构图方式来安排画中人物。云层下方的中央是祭坛，祭坛左右两侧的人物形态各异，整体来看像是聚在一起辩论问题一般。祭坛上放着"圣餐礼"，拉斐尔将其作为构图的中心和消失点。整个作品既保证了整体结构的统一，也没有忽略细节的描绘，体现了画家精湛的画技。

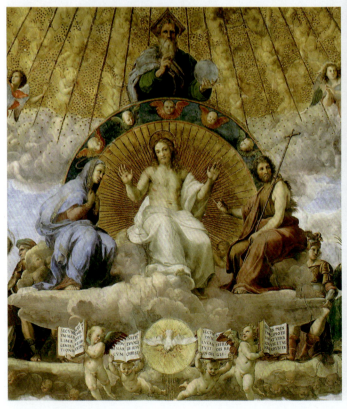

第 4 章 意大利名画

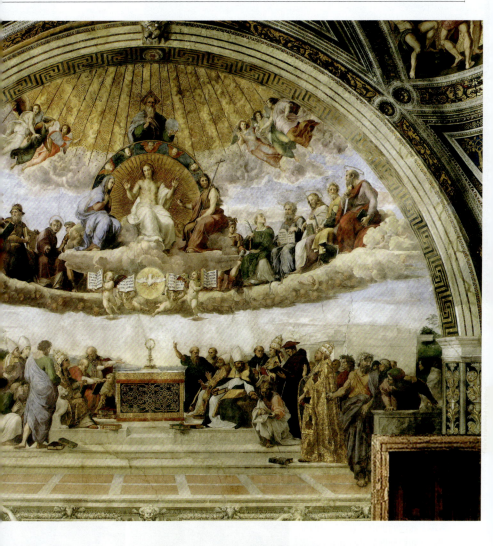

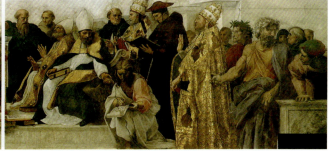

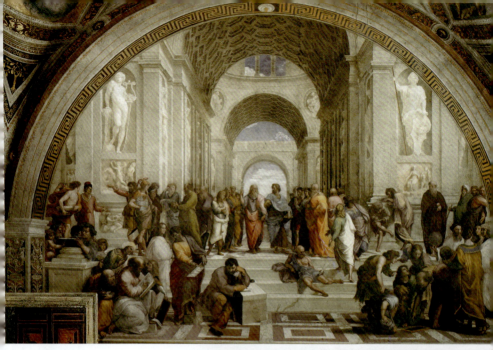

雅典学院 ▲

作品名称：The School of Athens
创作者：拉斐尔
创作年代：1510-1511年
风格流派：文艺复兴盛期
题材：历史画
材质：壁画
实际尺寸：279.4cm×617.2cm

该作品是拉斐尔为梵蒂冈签字大厅绘制的另一副壁画。画作以纵深展开的高大建筑拱门为背景，大厅上汇集着不同的著名学者，这些学者或行走、或交谈、或深思、或讨论，每个人物都栩栩如生、活灵活现。高挑的拱门形成了开阔的空间，人物则在这个空间中水平依次排开，与台阶下坐着的几位学者构成三角形构图。

细看之下，画中的人物都是几人一组，每组都环绕一位核心人物。位于最中心的核心人物分别是柏拉图（左）和亚里士多德（右）。虽然画中人物众多，但主次分明，画家用了多种色彩来间隔人物，色彩协调自然、相映成趣，不会使人物显得拥挤和杂乱。

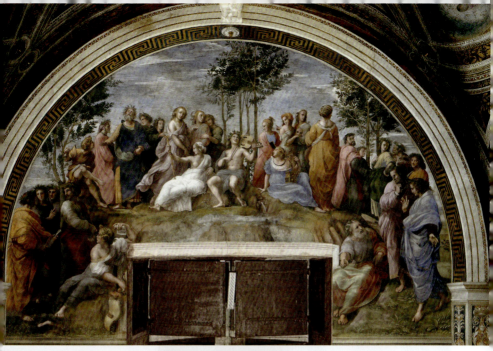

帕尔纳索斯山 ▲

作品名称：The Parnassus
创作者：拉斐尔
创作年代：1510-1511年
风格流派：文艺复兴盛期
题材：神话画
材质：壁画
实际尺寸：442cm×670cm

 《帕尔纳索斯山》是拉斐尔在梵蒂冈签字大厅完成的第三幅壁画，别名为《诗坛》。画家将欧洲古今的大诗人都集合在山丘上，中心人物是希腊神话中的阿波罗，可以看出他正在演奏一件乐器，其身边环绕着缪斯女神和欧洲古今杰出的诗人，每个人的姿态、表情都很丰富，整个画面洋溢着愉悦、高雅的气氛。

 画面整体构图均衡，画家巧妙地将人物安排在画面的不同位置，不会给人一头重一头轻的感觉。

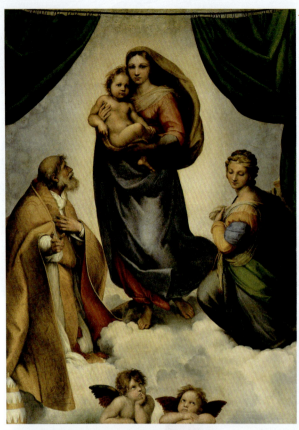

西斯廷圣母

作品名称：The Sistine Madonna
创作者：拉斐尔
创作年代：1513年
风格流派：文艺复兴盛期
题材：宗教画
材质：布面油画
实际尺寸：265cm×196cm

这是拉斐尔《圣母像》中的代表作。画作采用了三角形构图的方式，画面中心的圣母和左右两侧的圣徒组成了一个三角形，构图庄重、均衡但又不失灵活。

在画面中可以看到多种色彩，绿色、红色、蓝色、黄色等颜色，色彩的处理使画中人物形象鲜明生动，达到了很好的视觉效果。趴在下方的两个小天使也格外灵动，稚气童心跃然画上。

光影的运用在画中起到了重要的作用，画家利用阴影和光线的投射，将人物的轮廓和细节凸显出来，使人物形象更加生动逼真。在绘画技巧上，画家让人物之间留出了纵深感的空间，使其符合自然视觉效果。

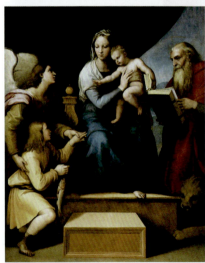

圣母与鱼

作品名称：The Madonna of the Fish
创作者：拉斐尔
创作年代：1513年
风格流派：文艺复兴盛期
题材：宗教画
材质：布面油画
实际尺寸：158cm×215cm

这原本是一幅木板油画，后转移到了画布上。画作采用了拉斐尔常用的三角形构图方式，除了圣母和圣子外还有三个人物，分别位于画面的左右两侧。

画中人物线条柔和，没有突兀、锐利的直线，身材曲线、自然弯曲的手臂体现了人物的体态美。圣母穿着蓝色的服饰，凸显了人物恬静和谐、高贵端庄的气质。

戴头纱的女人

作品名称：The Veiled Woman
创作者：拉斐尔
创作年代：1516年
风格流派：文艺复兴盛期
题材：肖像画
材质：布面油画
实际尺寸：85cm × 64cm

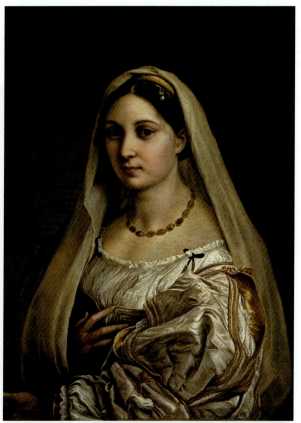

　　这是一幅四分之三侧身肖像，画中的女子头戴头纱身着华服，画面背景是深褐色的，与服饰形成了色彩的对比，同时也凸显了女性白皙红润的肌肤。

　　在这幅画中，画家对人物的刻画十分细腻，人物的肤色、服饰上的衣褶、按在胸前的右手也都被细致入微地描绘了出来，增强了人物形象的真实感，体现了画家超常的绘画能力。

巴尔达萨雷伯爵像

作品名称：Portrait of Baldassare Castiglione
创作者：拉斐尔
创作年代：1516 年
风格流派：文艺复兴盛期
题材：肖像画
材质：布面油画
实际尺寸：82cm × 67cm

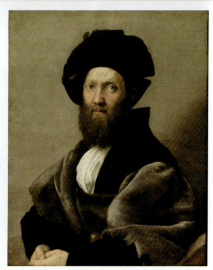

　　画中的巴尔达萨雷伯爵是画家的挚友，在这幅画中，画家采用了正三角形构图方式，给人带来稳重、庄重的视觉感受，这与人物的身份、修养十分吻合。在这幅肖像画中，画家充分发挥了色彩表现力，通过微妙的色彩变化来描绘伯爵身上的服饰，使服饰看上去质感鲜明，伯爵的人物形象和性格特征深入人心。

提香

提香·韦切利奥(约1490-1576),文艺复兴后期威尼斯画派的代表画家,其在绘画中对色彩的运用不仅影响了文艺复兴时期的意大利画家,更对西方艺术产生了深远影响,被誉为"西方油画之父"。

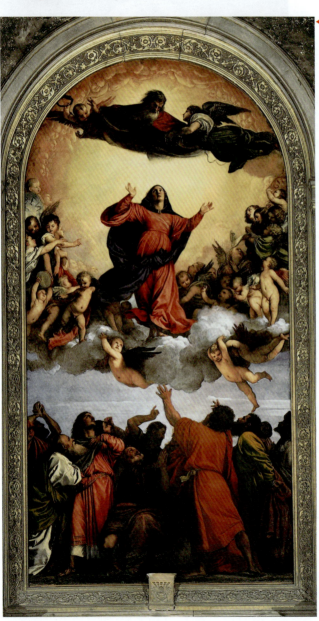

◀ 圣母升天

作品名称:
Assumption of the Virgin
创作者: 提香
创作年代: 1516-1518年
风格流派: 文艺复兴盛期
题材: 宗教画
材质: 布面油画
实际尺寸: 690cm×360cm

　　此画打破了同类型绘画的一贯传统,整个画面被分成了三部分,中间部分是主体,也是提香打破常规、赋予画作创意的地方。画作中的圣母在天使们的簇拥下张开双臂迎接上帝。下方的圣徒们似乎也想要追随升天,整个画面层次丰富,庄严肃穆,具有恢宏的气魄。

　　画作的色彩辉煌绚丽,圣母身着红色上衣披着蓝色斗篷,天空背景金光灿灿,使画面具有了一种神圣之感。仔细看画中的红色,似乎隐隐泛着一点金色,这种色彩又被称为"提香红"。这幅画在威尼斯画派中具有里程碑的意义,因此早在16世纪就被誉为"近代第一杰作"。

第 4 章 意大利名画

◀ **花神**

作品名称：Flora
创作者：提香
创作年代：1515-1520年
风格流派：文艺复兴盛期
题材：神话画
材质：布面油画
实际尺寸：79.6cm × 63.5cm

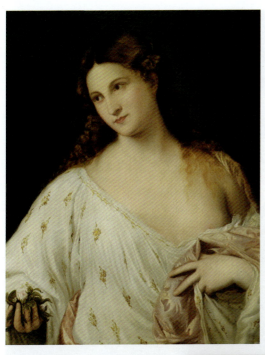

在西方绘画史中，花神常常作为传递美的形象的题材。虽然这幅画被命名为《花神》，但却具有强烈的肖像性。画家创造性地把花神描绘成一个美丽优雅的女子形象，画中的女子手持花束，微侧的头显出优美的曲线，整个形象给人以庄重、典雅之感。

提香是一位伟大的色彩大师，在这幅画中，他以自己的方式将色彩的微妙变化表现了出来，成功地表达了对女性美的理想化描绘。

拿手套的男子 ▶

作品名称：Man with a Glove
创作者：提香
创作年代：1520年
风格流派：文艺复兴盛期
题材：肖像画
材质：布面油画
实际尺寸：100cm × 89cm

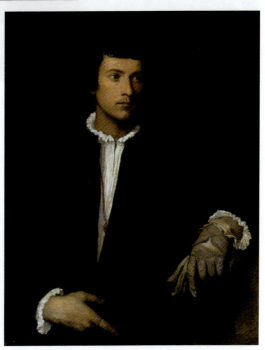

这是提香最著名的肖像画之一，画家对人物神态的瞬息捕捉在这幅画中得到了充分体现。画中的男青年侧目而视、凝神沉思，在深色背景的衬托下，头部和双手格外突出而生动。人物的左右手也有明暗层次的变化，戴手套的左手更偏暗调，这样就和右手的肤色形成了对比。

从画中男子的仪表来看，其身着黑色外袍，蓝宝石项链、戒指、皮质的手套等都显示了他的贵族身份。

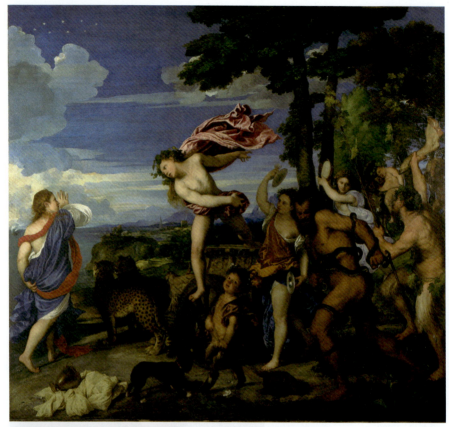

酒神巴克斯与阿里阿德涅

作品名称：Bacchus and Ariadne
创作年代：1520-1523年
创作者：提香
风格流派：文艺复兴盛期
题材：神话画
材质：布面油画
实际尺寸：176.5cm × 191cm

 提香的很多作品都是以神话故事为题材，这幅画描绘了希腊神话中酒神巴克斯与克里特国王的女儿阿里阿德涅公主一见钟情的故事。画作构图精炼，巴克斯从车上一跃而下，人物形象极具动态感，也使其成为画面中突出的中心人物。阿里阿德涅身穿蓝色外衣，红色的丝带缠绕在身上，整个人物非常具有活力，不仅是主要人物，酒神身边的朋友和随从也刻画得非常生动。画作的色彩极为丰富，背景是蓝色的天空和洁白的云朵，纯净的色彩很好地衬托了前景人物，蓝色、红色、黄色形成了不同的色域，表现了画家出神入化的色彩运用。

第 4 章 意大利名画

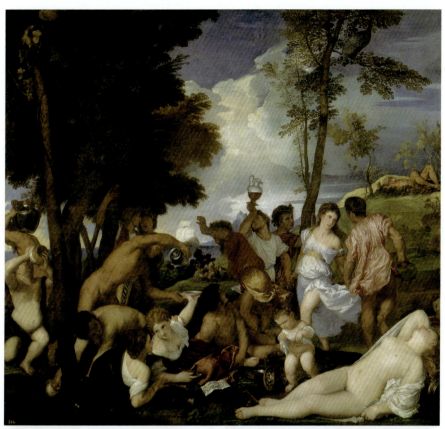

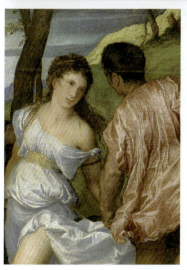

酒神祭 ▲

作品名称：Bacchanal
创作者：提香
创作年代：1523-1524年
风格流派：文艺复兴盛期
题材：神话画
材质：布面油画
实际尺寸：175cm × 193cm

　　酒神祭是希腊和罗马神话中与酒神有关的重要节日，画中描绘了酒神节时酒神与诸神在山野中狂欢的场景，因此也被称为《酒神的狂欢》，画上右下角仰卧着的是宁芙仙女。整幅画色彩丰富多变，气氛欢乐热烈，场面动感十足，人物的动作和举止都是真实且生动的，由此可见画家对人物动态的塑造能力。画中的色彩闪烁着珐琅般的光泽，这种具有光泽感的金黄色经常出现在提香的作品中，使画面显得流光溢彩，画家的用色技法也对后代画家产生了深远影响。

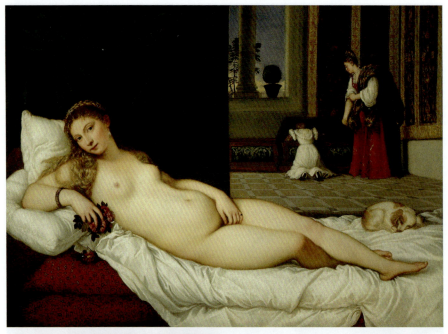

乌尔比诺的维纳斯 ▲

作品名称：Venus of Urbino
创作者：提香
创作年代：1538年
风格流派：文艺复兴盛期
题材：神话画
材质：布面油画
实际尺寸：119cm×165cm

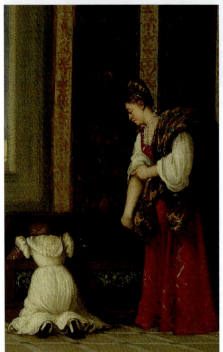

在这幅画中，画家充分利用了艺术想象力来展现爱神维纳斯的美感。画中的维纳斯躺卧在榻上，旁边有一只熟睡的小狗，房间中两位女侍从在为她准备衣服，整个场景是具有生活气息的。

画家运用流畅的笔触和微妙的色彩将维纳斯刻画得十分细腻且逼真。其眼神动人，身体曲线柔和，整个画面看起来具有亲切、自然、生动之感。

第 4 章 意大利名画

卡拉瓦乔

米开朗基罗·梅里西·达·卡拉瓦乔（1571-1610），意大利著名画家，欧洲现实主义画派先驱，对巴洛克画派的形成有着重要影响。

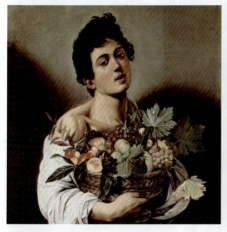

捧果篮男孩 ▲

作品名称：Boy with a Basket of Fruit
创作者：卡拉瓦乔
创作年代：1593年
风格流派：巴洛克
题材：肖像画
材质：布面油画
实际尺寸：70cm×67cm

画中的男孩捧着果篮，篮子中的水果和树叶非常清晰，并没有被美化，甚至还能看到带有斑点疤痕的叶片，展现了写实的特点。

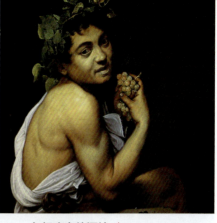

年轻病态的酒神 ▲

作品名称：Young Sick Bacchus
创作者：卡拉瓦乔
创作年代：1593年
风格流派：巴洛克
题材：神话画
材质：布面油画
实际尺寸：67cm×53cm

卡拉瓦乔有两幅以酒神为题材的作品，为了作区分后人将这幅画命名为《年轻病态的酒神》，画作中对人物表情与身体肌理的表现，展示了画家的实力。

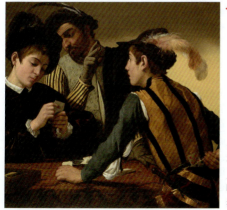

◀ **老千**

作品名称：Cardsharps
创作者：卡拉瓦乔
创作年代：1594年
风格流派：巴洛克
题材：风俗画
材质：布面油画
实际尺寸：94.2cm×131.2cm

这幅画定格了一个戏剧性的瞬间，画中的黑衣少年认真地看着手中的扑克牌，背后站着的男子正在给另一个玩家比暗号，一个隐藏的骗局被画家活灵活现地展现了出来。这幅画在当时很受欢迎，也吸引了红衣主教的注意，卡拉瓦乔因此开始创作宗教题材的画作。

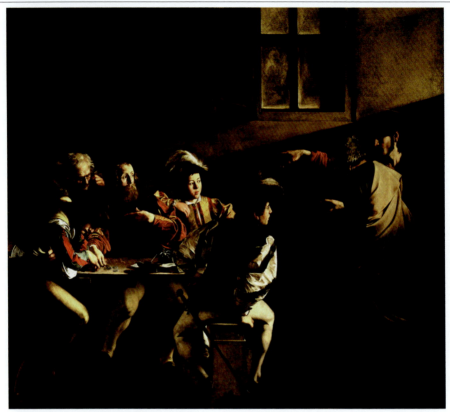

圣马太蒙召 ▲

作品名称：Calling of Saint Matthew
创作者：卡拉瓦乔
创作年代：1599-1600年
风格流派：巴洛克
题材：宗教画
材质：布面油画
实际尺寸：323cm×343cm

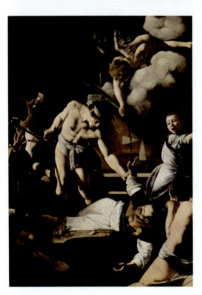

　　《圣马太蒙召》展现了一个宗教故事，画面的左侧圣马太和工友们正围坐在桌旁数挣来的工钱，这时耶稣及其门徒来到了圣马太家中，请圣马太跟随他去。画中强烈的明暗对比突出了圣马太的形象，他的脸被光线照得很亮，注视着进来的人。耶稣抬起的手也被照亮，突出了召唤圣马太这一动作。

　　同一时期，卡拉瓦乔还完成了《圣马太殉难》（见左侧），这两件作品完成后立刻引起了轰动。强烈的明暗对比使得画作主题极富戏剧性，也使得画面的叙事性更加鲜明，这种明暗对比的画法也是画家重要的艺术成果。

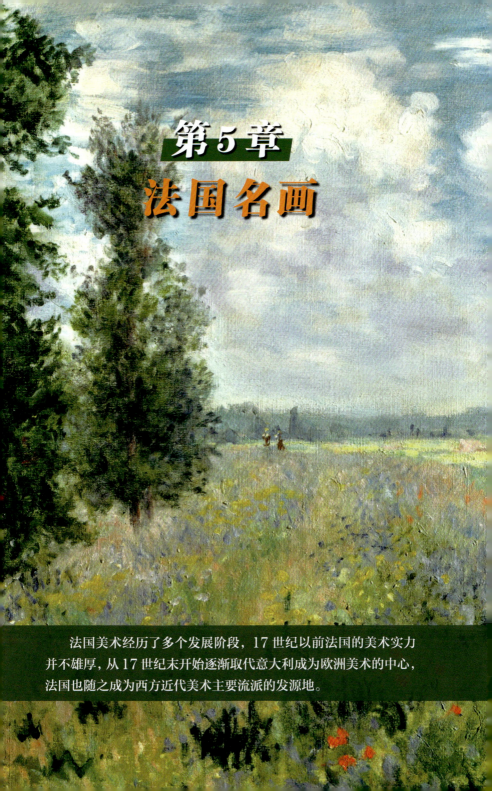

第5章
法国名画

法国美术经历了多个发展阶段，17世纪以前法国的美术实力并不雄厚，从17世纪末开始逐渐取代意大利成为欧洲美术的中心，法国也随之成为西方近代美术主要流派的发源地。

华托

让·安托万·华托（1684-1721），法国洛可可时代的代表画家之一，其作品具有独创性，对法国乃至整个欧洲洛可可艺术的发展都产生了深远影响。

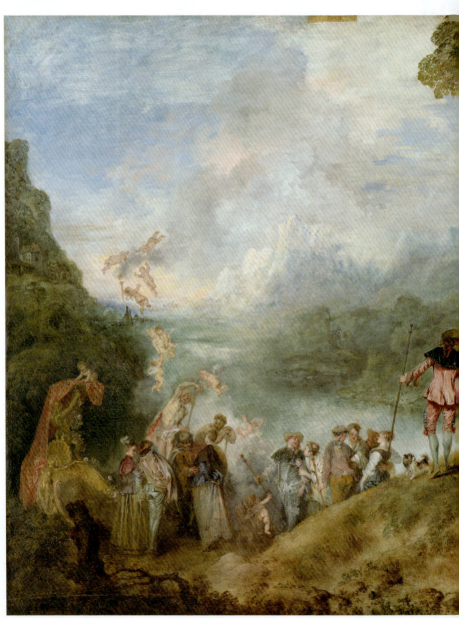

第 5 章 法国名画

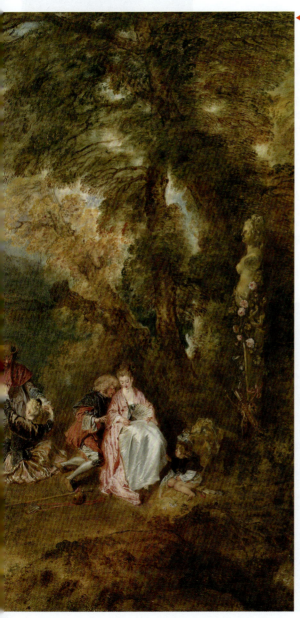

舟发西苔岛

作品名称：The Embarkation for Cythera
创作者：华托
创作年代：1717年
风格流派：洛可可
题材：风俗画
材质：布面油画
实际尺寸：129cm×194cm

华托善于将唯美的风景与盛装的人物群体巧妙融合，这种表达方式也创作了一种特别的绘画主题"雅宴体"。《舟发西苔岛》就是一幅伟大的雅宴体绘画，这幅画又译为《向爱情岛出发》，西苔岛是希腊神话中的爱情乐园，这幅画描绘了一群贵族男女准备出发前往西苔岛的场景。

画面最右侧是爱神维纳斯的雕像，左侧的空中飞舞着小天使丘比特，维纳斯和丘比特都代表着爱的主题。前景中有三对情侣，他们的互动很有生活情趣。稍远的山坡下也有一对对情侣，他们彼此相互依偎，正准备登上金色的船只。远处的景色没有采用写实的手法，而是以轻盈纤细的笔触呈现了朦胧的景色，远山和大海都笼罩着一层轻雾，如梦如幻。人物与自然景色共同创造了一个充满梦幻和浪漫诗意的爱情乐园，令人无限神往。

这幅画的色彩亮丽淡雅，整体给人以甜蜜和温暖的感觉。在构图上，画家以流动的时间曲线将观者的视线从画面右侧的维纳斯雕像引导至左侧的彩船上，具有很强的韵律感。

《舟发西苔岛》是洛可可艺术最具代表性的作品之一，华托用其独特的艺术描绘和精致细腻的笔法，为观者展现了一幅充满艺术美感和诗意的画作。

梅兹庭 ▶

作品名称：Mezzetin
创作者：华托
创作年代：1717-1719年
风格流派：洛可可
题材：肖像画
材质：布面油画
实际尺寸：55.2cm×43.2cm

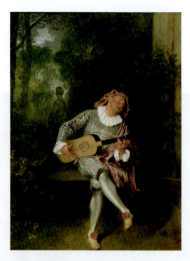

这幅画取材于即兴喜剧中的乐手梅兹庭。画中的梅兹庭穿着条纹服装，头戴松软的红色帽子，歪着头看向右上方，坐在凳子上弹奏吉他。画作的背景为杂草丛生的花园，远处有一座女性雕像。画家着重描绘了人物的服装、瞬间的姿势动作和表情，整个人物形象极富表现力。

▼ 爱的愉悦

作品名称：Pleasures of Love
创作者：华托
创作年代：1718-1719年
风格流派：洛可可
题材：风俗画
材质：布面油画
实际尺寸：60cm×75cm

《爱的愉悦》描绘了贵族青年男女们在大自然中游乐聚会的场景。画作的背景为茂密的树林，人物成群结队地聚在一起，其中有一名脱离人群的青年男子，他站在画面的左下角，两手叉腰，右腿向外伸展，略微倾斜站立，侧着头不知在看什么。

这幅画的整体色调朦胧，空间具有很强的纵深感，画面充满着轻松愉快的氛围。

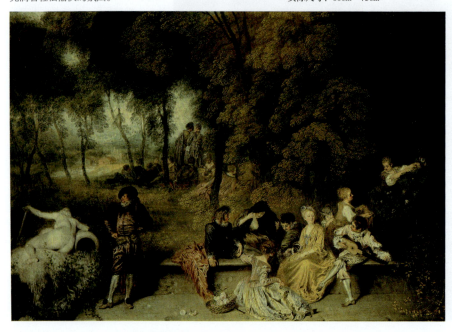

第 5 章 法国名画

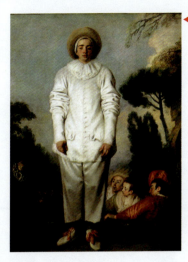

◀ 小丑皮埃罗

作品名称：Pierrot
创作者：华托
创作年代：1718-1719年
风格流派：洛可可
题材：风俗画
材质：布面油画
实际尺寸：184cm×149cm

华托在为舞台艺术家做助手期间接触并爱上了戏剧，他常常在绘画中描绘演员的生活。画中的人物是戏剧中的白面丑角，华托没有描绘演员在舞台上的表演，也不是简单地描绘戏剧人物形象，而是表现了喜剧人物流露出来的情感。皮埃罗站立在画面中间，白色的演出服反射出银色的光泽，他的眼神低垂，表情落寞，双手垂放在身体两侧。其他的舞台角色并没有与皮埃罗站在一起，而是以半身形象出现在树丛后面，将主角衬托得孤立而格格不入，更显出了人物的孤独感。

意大利喜剧演员 ▼

作品名称：Italian Comedians
创作者：华托
创作年代：（约）1720年
风格流派：洛可可
题材：风俗画
材质：布面油画
实际尺寸：64cm×76cm

华托在绘画上大量吸收舞台场面的构图方式，这幅画与《小丑皮埃罗》是姊妹篇，画作的背景就像一个舞台，穿着黄色演出服的角色正将中间的喜剧演员隆重地介绍给观众。暗色调的背景突出了前景中的人物，画面中间的演员身穿白色戏服，格外醒目。画作在色彩上注重呼应和均衡，红色的帷幕与左侧人物的服饰相呼应，左右两边人物的服装色彩均衡，在视觉上给人以平衡安定感。

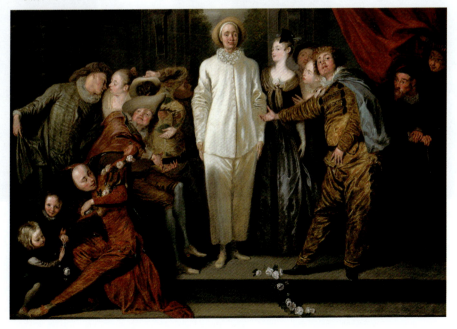

101

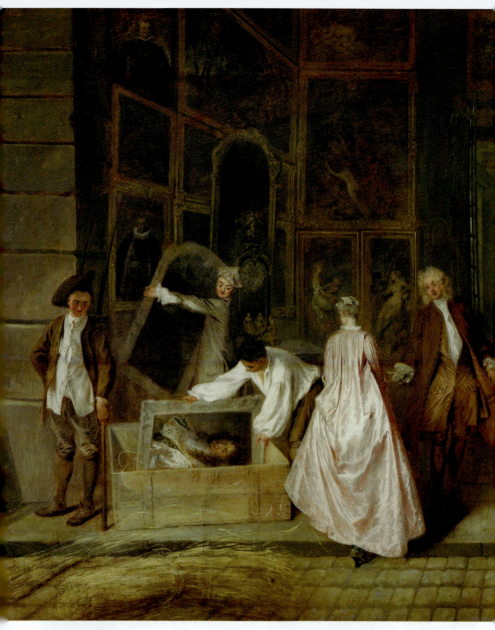

热尔桑的画店 ▲

作品名称：L'Enseigne de Gersaint
创作者：华托
创作年代：1720年
风格流派：洛可可
题材：风俗画
材质：布面油画
实际尺寸：163cm × 306cm

《热尔桑的画店》是华托的最后一幅作品。热尔桑是一名画商，他曾帮助过华托，为了感谢他，华托提出为热尔桑的画店画一块招牌，作为礼物送给他。

这幅画原本是要用来做招牌的，所以华托从顾客的视角出发，写实地描绘了店铺内外的情形。这幅画富有古典气息，从构图来看，布局协调，层次节奏错落有致，是华托杰出的作品之一。

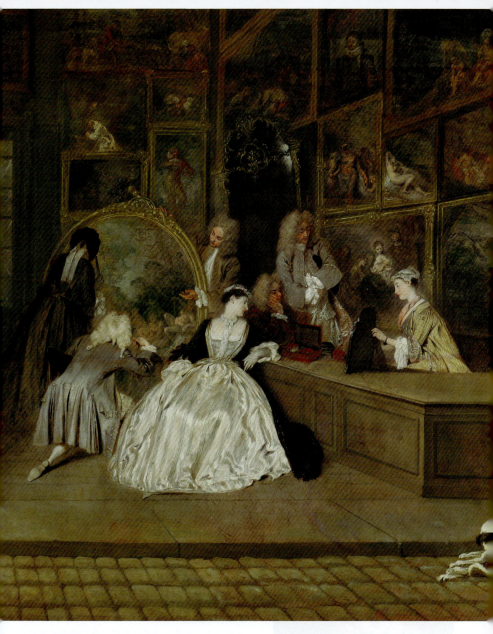

 从画中可以看出店铺空间宽敞，墙面上挂满了名家画作的摹制品，左侧有伙计忙着装画。正准备装箱的画作是路易十四的肖像，这一细节具有象征意义，代表属于路易十四的时代已经过去了。旁边一位身穿宽松长裙的女子正进入画店（这种裙子还以华托的名字命名为"华托裙"），一位男士彬彬有礼地伸出手迎接她，这一动作就像邀请跳舞一般。右侧有客户正在欣赏画作，其中一人正跪着认真审视，另外几个人似乎在商谈生意。

 这幅画中的男女都穿着华丽的衣裳，绸缎布料闪烁着柔润的光泽，画作整体色彩亮丽，明暗对比恰到好处，人物与场景真实自然，显示了画家高超的画技。

布歇

弗朗索瓦·布歇（1703-1770），18世纪法国画家、版画家和设计师，洛可可风格的代表人物之一，他将洛可可风格发挥到了极致，曾任法国美术院院长、皇家首席画师。

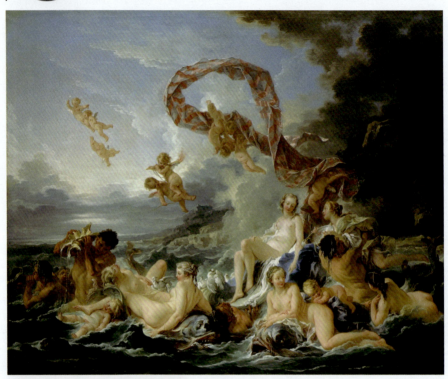

维纳斯的诞生与胜利 ▲

作品名称：The Birth and Triumph of Venus
创作者：布歇
创作年代：1740年
风格流派：洛可可
体裁：城市风光
材质：布面油画
实际尺寸：130cm × 162cm

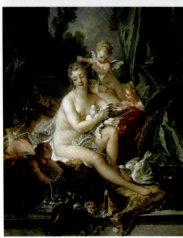

布歇的很多画作都是神话题材，维纳斯是画家很擅长的主题，这幅画描绘了维纳斯从海中诞生的场景。画中的维纳斯躺在海边的岩石上，旁边围绕着诸神和小天使，突出了维纳斯的主体地位。在这幅画中，画家利用柔和的色彩充分展现了维纳斯的美丽，她的皮肤柔嫩白皙，与背景的色彩形成对比，同时运用光影效果突出了维纳斯的身体轮廓，使观者能够更加聚焦于中心人物，左侧展示的是《维纳斯的梳妆室》。

梳妆 ▶

作品名称：The Toilet
创作者：布歇
创作年代：1742年
风格流派：洛可可
题材：风俗画
材质：布面油画
实际尺寸：52.5cm × 66.5cm

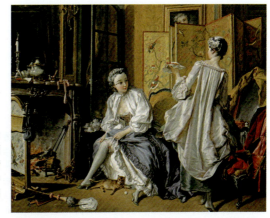

画作描绘了房间里正在装扮的女子，房间中的物品摆放得杂乱无章，画中有亮黄色的中式花鸟屏风，背景的椅子和墙面同样是黄色，因此花鸟屏风并不显得突兀，东西方物品的结合在这幅画中得到了和谐呈现。

狄安娜出浴 ▼

作品名称：Diane Resting After Bath
创作者：布歇
创作年代：1742年
风格流派：洛可可
题材：神话画
材质：布面油画
实际尺寸：56cm × 73cm

画中坐在山坡上，跷起腿的人物就是狄安娜，她是希腊神话中的月神和狩猎女神。画作描绘的是狄安娜狩猎归来，洗浴后休息的场景，画面中有弓箭、猎物和正在饮水的猎狗，表明了人物的身份。画中重点突出了狄安娜和她身旁的仕女，仕女的目光集中在狄安娜的足尖上。整幅画色彩华美柔丽，背景是幽深的丛林，冷暖色对比映衬了人物红润、娇柔、细嫩的肌肤，人物的躯体为曲线造型，展现了人物的形体美。

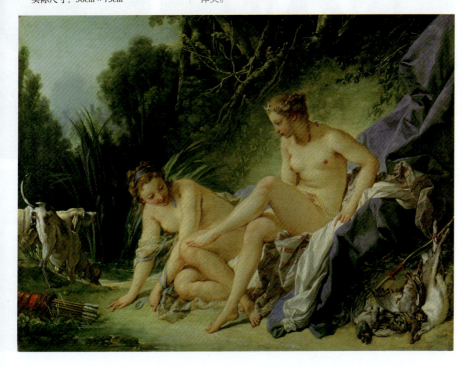

中国花园

作品名称：The Chinese Garden
创作者：布歇
创作年代：1742年
风格流派：洛可可
题材：风俗画
材质：布面油画
实际尺寸：48cm×40.5cm

18世纪法国盛行中国风，为了顺应当时的"中国热"，布歇创作了大量的中国风作品，并将其做成挂毯出售。布歇本人并没有到过中国，他是根据商人的描述、中国瓷器上的绘画，再凭借丰富的想象力来作画的。《中国花园》描绘了古代富贵人家的小姐与仆人在花园里悠闲度日的场景。从画面中能够看到大量的中国元素，比如人物的装束、瓷瓶、团扇、圆镜等。布歇是色彩大师，在这幅画中，他运用了青色、红色、橙色等明亮的色彩，通过颜色的明度变化来展现主次关系，使画面色彩和谐统一。

下面分别展示了以皇帝上朝、婚礼、捕鸟、渔翁、集市为主题的中国风作品，画中出现了大量的中国物品，但画风仍具有欧洲风格，布歇的这些中国风作品也体现了多国文化的交流。

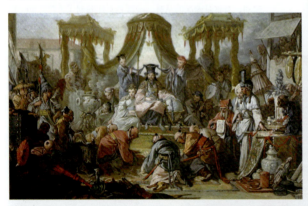

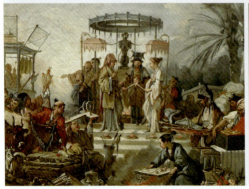

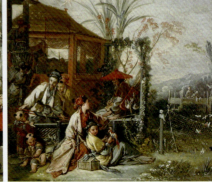

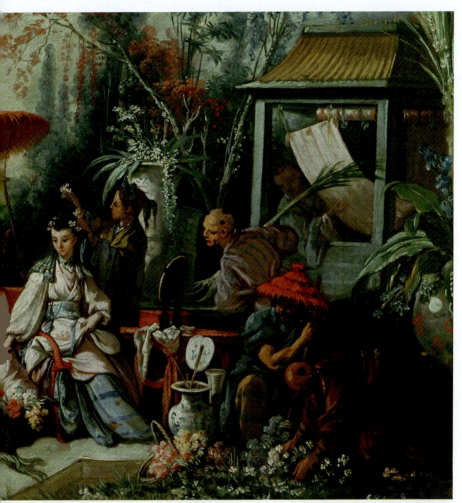
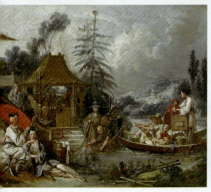
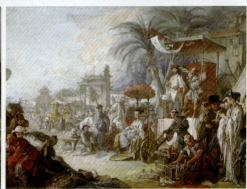

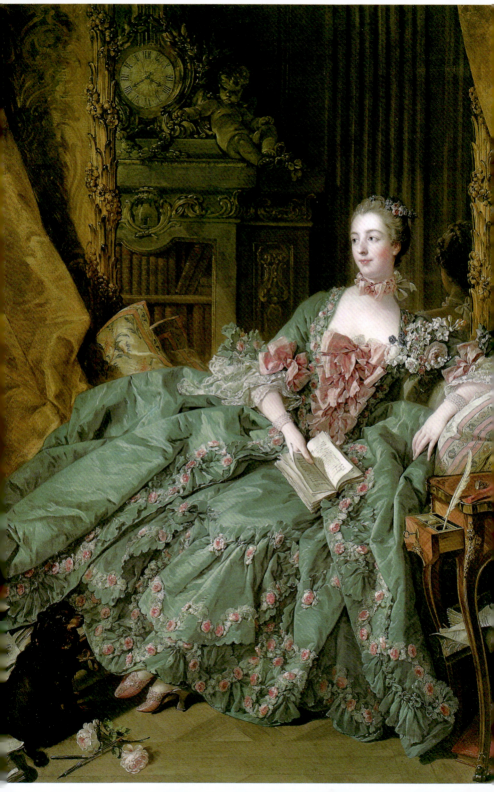

第 5 章 法国名画

◀ **蓬巴杜夫人**

作品名称：Madame de Pompadour
创作年代：1756年
创作者：布歇
风格流派：洛可可
题材：肖像画
材质：布面油画
实际尺寸：212cm×164cm

蓬巴杜夫人对18世纪中叶的法国政治和艺术产生了重要影响，正是她推动了洛可可艺术的发展。

布歇为蓬巴杜夫人画过多幅肖像画，这是其中最著名的一幅，这幅画作也成为洛可可艺术的典范之一。画中的蓬巴杜夫人身着华丽的服装，佩戴着精美的首饰，优雅地斜靠在卧榻上，左手拿着一本诗集。画面背景中的书橱和小桌子下都有书籍，展现了蓬巴杜夫人的博学。

这件作品充分展示了布歇的绘画技巧和风格，画家用细腻的笔触刻画了人物衣着配饰的褶皱、荷叶镶边、花饰等，绸缎的质感触手可及，房间的陈设同样描绘得细致入微，背景时钟的指针都清晰可见。画面中，蓬巴杜夫人的姿态和表情非常自然，画家成功地塑造了一个优雅、高贵的女性形象。

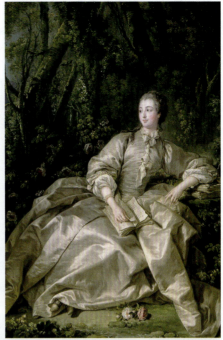

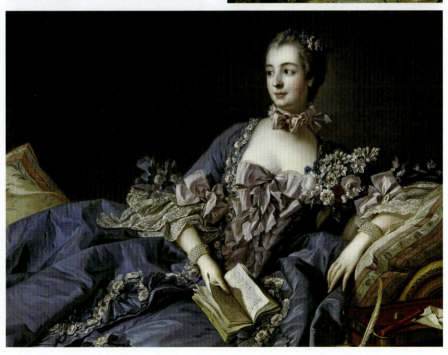

弗拉戈纳尔

让·奥诺雷·弗拉戈纳尔（1732-1806），法国洛可可风格代表画家之一，其作品的表现技巧具有多样性，能巧妙地运用明暗变化，以细腻柔媚的画风而著名。

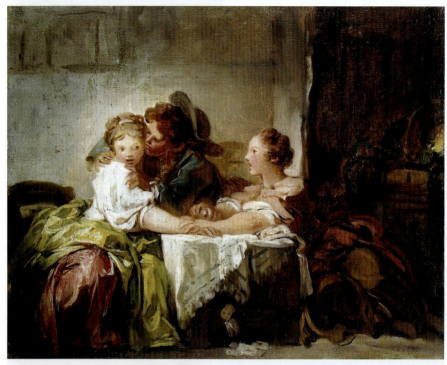

赢得的吻 ▲

作品名称：The Prize of a Kiss
创作年代：1760年
创作者：弗拉戈纳尔
风格流派：洛可可
题材：风俗画
材质：布面油画
实际尺寸：47cm×60cm

《赢得的吻》是一幅用快速画法完成的风俗画，类似速写草图。这幅画的主题是亲吻，光线聚焦在被亲吻的少女身上，使得人物主体特别突出。画中的少女侧过头想要躲避亲吻，神情既羞涩又惊愕，旁边的少女则摁住了她的一只手，整个画面具有很强的叙事性。

画面的明暗对比给人很强的视觉冲突感，让人一眼就能注意到重点，同时也强化了画作主题。

第 5 章 法国名画

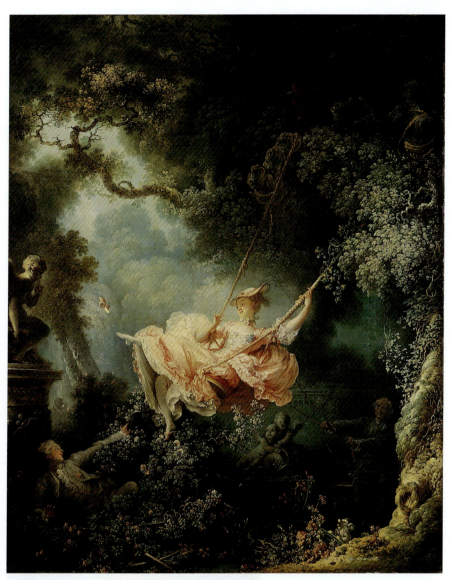

秋千 ▲

作品名称：The Swing
创作年代：1767年
创作者：弗拉戈纳尔
风格流派：洛可可
题材：风俗画
材质：布面油画
实际尺寸：81cm×64.2cm

《秋千》描绘了一个年轻貌美的女性在花园中荡秋千的情景。画中有三个人，三个人的位置构成了一个三角形，右下角的年老男子是该女子的丈夫，前方的年轻男子正在偷看荡秋千的贵妇人，女子则高高抬起一条腿，不慎将高跟鞋踢飞了出去。青年背后的小天使做出了"嘘"的动作，仿佛在暗示隐藏的秘密。这幅画十分细腻、精致，具有典型的洛可可艺术风格，画中的女子位于明亮处，粉色服饰与周围环境形成鲜明对比，很好地突出了人物形象，背景的庭院和树林也描绘得极为美丽。虽然画作情节有轻佻之嫌，但给人的观感却是唯美的，充满了浪漫的情调，这正是画家的高明之处。

111

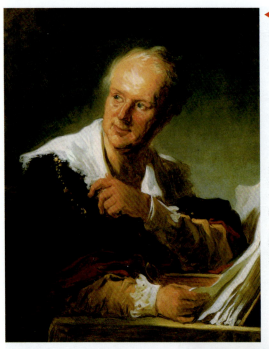

◀ 丹尼斯·狄德罗肖像

作品名称：Portrait of Denis Diderot
创作年代：1769年
创作者：弗拉戈纳尔
风格流派：洛可可
题材：肖像画
材质：布面油画
实际尺寸：81.5cm×65cm

弗拉戈纳尔是一位擅长肖像画的画家。画中的狄德罗是法国著名的启蒙思想家、文学家。这幅肖像画画得非常传神，画家着重表现了狄德罗敏锐的目光和博学睿智的气质。在这幅画中，弗拉戈纳尔没有采用精细的笔触来刻画对象，而是用粗犷写意式的笔法来塑造人物，与细腻的造型手法有所不同，更像一幅速写肖像。

读书少女 ▶

作品名称：A Young Girl Reading
创作年代：1776年
创作者：弗拉戈纳尔
风格流派：洛可可
题材：肖像画
材质：布面油画
实际尺寸：81.1cm×64.8cm

据传画中的少女是弗拉戈纳尔妻子的妹妹。这幅画的色彩鲜明亮丽，画家精确地描绘了服饰的质感，用有力度的笔触刻画了少女清晰的面部轮廓。

画中的少女侧面而坐，头发用丝带高高盘起，弯长的眼睫毛看似随意挑出，却最能展现出画家的功底。她右手拿着书本，优雅地翘着兰花指，神情专注，整个人散发出典雅文静的气质。《读书少女》一反画家作品的矫饰之风，展现了少女内在的气质，有着清新自然之美，彰显出画家非凡的艺术才华。

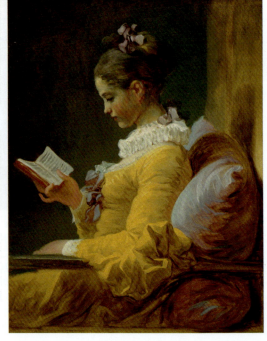

门闩 ▼

作品名称：The Bolt
创作者：弗拉戈纳尔
创作年代：1778年
风格流派：洛可可
题材：风俗画
材质：布面油画
实际尺寸：73cm×93cm

弗拉戈纳尔是一位兼容并蓄的画家。《门闩》借鉴了伦勃朗的照明光表现法，右上角的光线照亮了画中的一对男女，两人纠缠在一起正在抢夺门闩，在他们的身后有红色的帷幕，拉下的帷幕增强了画面的戏剧性，给人正在观看舞台剧的感受。

这幅画的明暗对比强烈，很好地突出了画中的人物，周围昏暗的光线则为画面添加了神秘色彩。

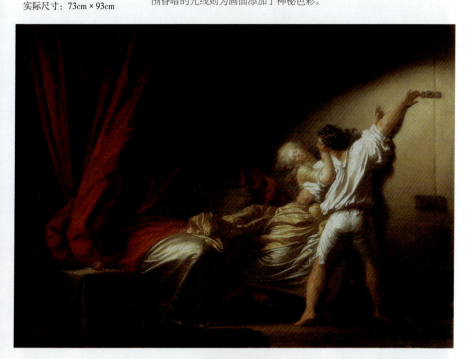

偷吻 ▶

作品名称：The Stolen Kiss
创作者：弗拉戈纳尔
创作年代：1788年
风格流派：洛可可
题材：风俗画
材质：布面油画
实际尺寸：55cm×45cm

这幅画作是弗拉戈纳尔晚期作品的典型代表，展现了一位贵族青年在侧室偷偷亲吻一位年轻少女的情景，一侧的房门虚掩着，还能够看到隔壁房间的其他聚会成员，使这个定格的画面瞬间既充满了情调，又具有戏剧性。

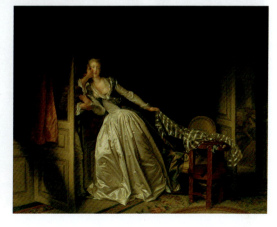

大卫

雅克·路易·大卫（1748-1825），是法国著名画家，新古典主义画派的奠基人。其作品色彩庄重，构图严谨，一些历史题材的绘画作品使画家所处时代的艺术风格由洛可可风格向古典主义转变，因此在法国美术史上具有重要地位。

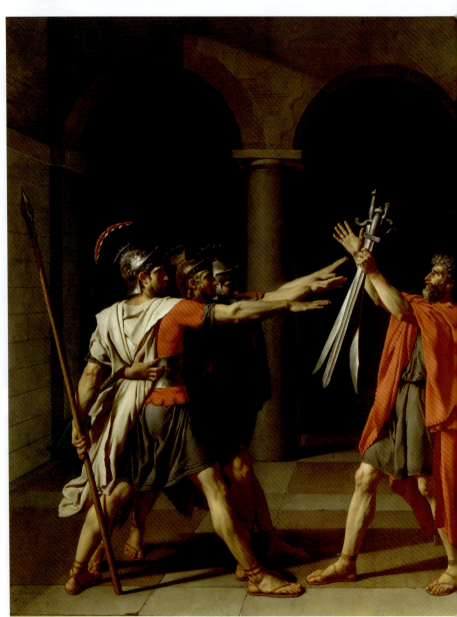

第 5 章 法国名画

◀ 荷拉斯兄弟之誓

作品名称：The Oath of the Horatii
创作者：大卫
创作年代：1784年
风格流派：新古典主义
题材：历史画
材质：布面油画
实际尺寸：330cm×425cm

　　《荷拉斯兄弟之誓》是大卫的成名之作，画作的题材取自古罗马传说，而荷拉斯是古罗马的一个家族。相传，当时的罗马人与比邻的古利茨亚人经常发生战争，为结束战争双方决定分别选出三名勇士进行决斗，以胜败来判定城池的统治权归谁。不巧的是，双方选出的家族子弟有着通婚的关系，但荷拉斯家族的三兄弟还是决定为了国家参加决斗。

　　画中拿着剑的是老荷拉斯，左侧是荷拉斯三兄弟，三兄弟伸出右手向宝剑宣誓，最右侧分别是三兄弟的母亲、妻儿和姐妹。

　　该作品有明显的新古典主义艺术风格，人物的背景是三个拱门，背景十分黑暗，人物则十分明亮，主体人物表情刚毅、动作激昂，没有朦胧之感，与洛可可风格有明显区别。为了体现英雄主义，大卫运用了很多手法来揭示主题，画中三兄弟的手臂和腿部被画得笔直，显得刚毅、悲壮，与右侧哀痛的女性形成对比，背景阴沉的颜色更突显了严肃的气氛，三兄弟的动作表现了向宝剑庄严宣誓的一刻，这些内容都具有很强的喻义。

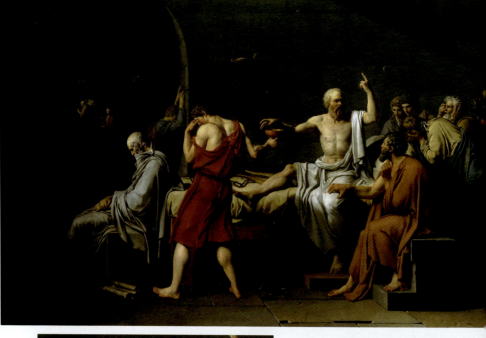

苏格拉底之死 ▲

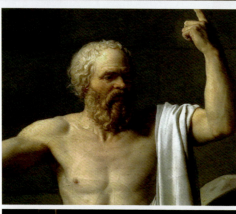

作品名称：The Death of Socrates
创作者：大卫
创作年代：1787年
风格流派：新古典主义
题材：历史画
材质：布面油画
实际尺寸：130cm×196cm

 苏格拉底是古希腊伟大的哲学家，这幅画描绘的是苏格拉底服毒自杀的场景，柏拉图在《斐多篇》中记载了这一事件。根据记载，苏格拉底被判处服毒死刑后，拒绝在弟子的帮助下逃亡，而是选择遵守法律。他在面对死亡时非常平静，一如既往地和弟子们讨论哲学。

 在这幅画中，外面射进的一束光照亮了苏格拉底，使其位于视觉中心。他身穿白色长袍庄重地坐在床上，神情并没有表现出对于死亡的恐惧，左手高举，镇定自若地与弟子阐述自己的见解，伸出右手欲接过毒药杯，周围的人则显得哀痛不已，画家有意在前景的地面上画上了镣铐和散落的手卷，突出了苏格拉底为真理而斗争的精神。在构图和人物塑造上，大卫保留了古典主义风格，人物造型富有雕塑感，构图注重对称、均衡和秩序，同时也着意刻画了人物的精神面貌和情绪，体现了新古典主义的本质特征。

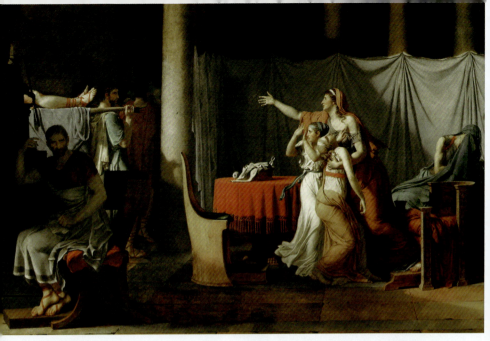

▲ **处决自己儿子的布鲁特斯**

作品名称：Lictors Bearing to Brutus the Bodies of his Sons
创作者：大卫
创作年代：1789年
风格流派：新古典主义
题材：历史画
材质：布面油画
实际尺寸：323cm × 422cm

大卫的很多作品都是以历史英雄人物为题材，布鲁特斯是古罗马第一个推翻暴君统治的英雄，他建立了共和国，但他的两个儿子却密谋恢复君主制，为了共和国的利益，布鲁特斯下令处决了两个儿子。

此画又被译为《运送布鲁特斯儿子尸体的军士们》。这幅画描绘的是军士们将布鲁特斯儿子的尸体抬到大厅的场景，画面右侧是布鲁特斯的妻子和两个女儿，她们显然悲痛不已。左下角是布鲁特斯本人，画家将其安排在了古罗马英雄雕像的投影下，他背对着两个儿子的尸体，人物的姿势表现出他复杂的内心，不安中又有刚毅决绝。

马拉之死 ▶

作品名称：The Death of Marat
创作者：大卫
创作年代：1793年
风格流派：新古典主义
题材：历史画
材质：布面油画
实际尺寸：128cm × 165cm

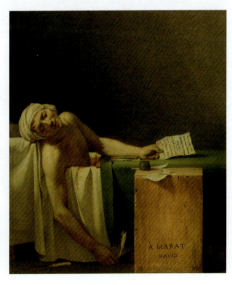

马拉是法国大革命时期雅各宾党的领袖，画作描绘了马拉被害时的场景。他倒在浴缸中，鲜血从胸口流出，握着笔的手无力地垂落在缸外，另一只手拿着信函。这幅画为竖构图，黑色的背景占了画面一半的面积，使画面显得格外压抑、沉重。光线从右上角投入，照亮了马拉的面部，指引着观众看向马拉。整幅画的色调凝重沉稳，用笔结实有力。在画中，大卫没有渲染死者的痛苦，其表情平静且安详，给人肃穆、庄严、压抑的视觉感受。

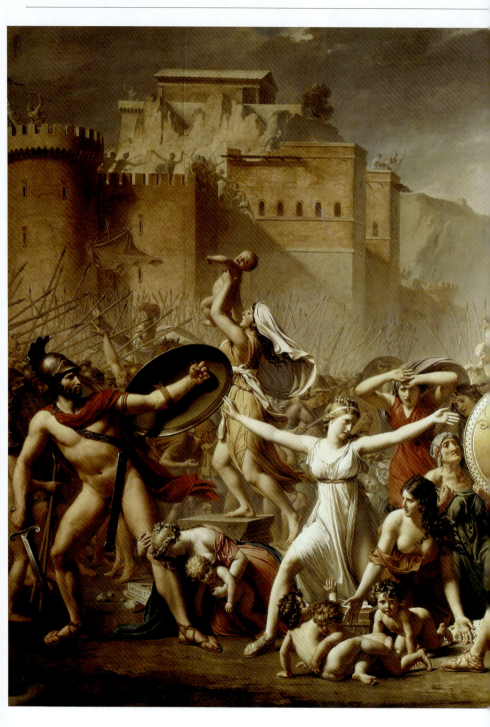

第 5 章 法国名画

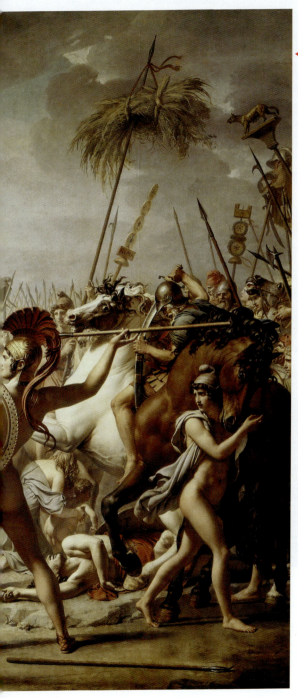

◀ 萨宾妇女

作品名称：The Sabine Women
创作者：大卫
创作年代：1799年
风格流派：新古典主义
题材：历史画
材质：布面油画
实际尺寸：385cm × 522cm

　　《萨宾妇女》是在法国大革命热月政变期间创作的，画面场景宏大，具有很强的史诗感。画作取材于罗马神话传说，罗马人邀请邻邦的萨宾人参加宴会，并在宴会途中悄悄地攻入了萨宾城，劫掠年轻妇女。双方从此展开了连绵不断的战争，为了不使自己的亲人继续牺牲，萨宾妇女抱着幼儿走上战场，阻止这场厮杀。

　　画中的人物以半裸或裸体形象展现，这是欧洲古典主义绘画的特点。画面采用了平衡对称式构图，在城堡前，一位战士举着盾牌欲投出长枪，另外一位战士则持盾拿剑，两人相对，构成势均力敌的一对。中间一位妇女张开双臂，她的孩子已经落在了地上，有妇女正上前搂住幼童。画面右侧有人骑在战马上，与左侧高举婴儿的妇女形象相对称。背景是刀枪剑戟，同样遵循了平衡对称原则。整幅画作构图严谨，技法精细，厮杀的气氛强烈，具有很强的真实感。

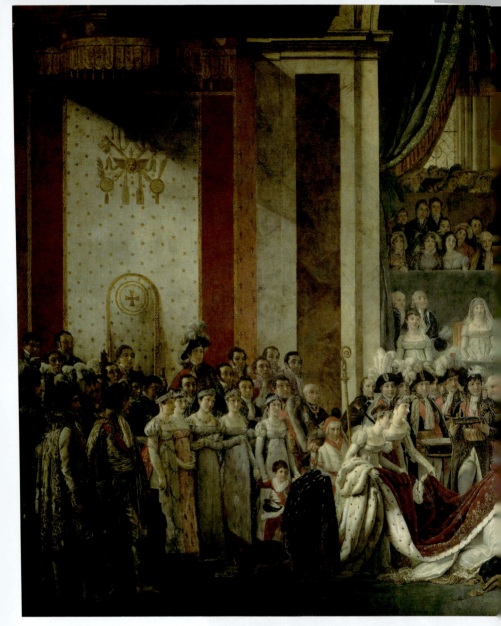

▲ 拿破仑加冕

作品名称：The Coronation of Napoleon
创作者：大卫
创作年代：1807年
风格流派：新古典主义
题材：历史画
材质：布面油画
实际尺寸：621cm × 979cm

这幅画是大卫对拿破仑加冕仪式的真实记录，为了巩固帝位，拿破仑让罗马教皇亲自来巴黎为他加冕，加冕仪式在巴黎圣母院举行。与传统的加冕仪式不同的是，在加冕时，拿破仑拒绝跪在教皇前让其加冕，而是夺过了皇冠戴在了自己头上，但画家放弃了记录这一瞬间，而是选择了皇帝给皇后加冕的场面，以突出拿破仑在画面中的中心位置，这样既如实地记录了加冕的盛况，也避免了让教皇感到难堪。

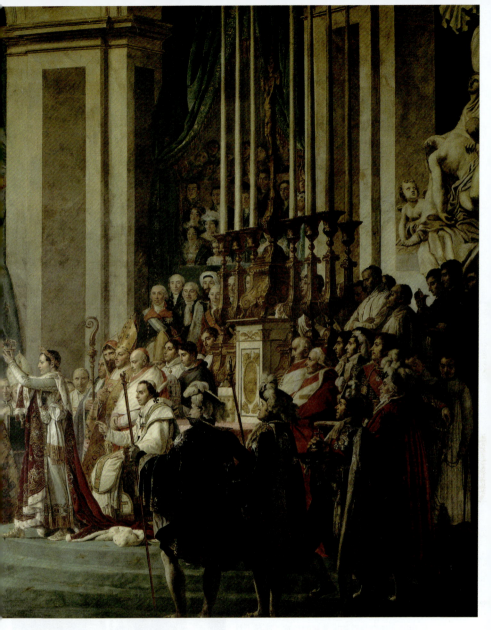

在这幅画中，画家将皇帝给皇后加冕的场景安排在了画面的中心，画中的拿破仑双手高举皇冠，成为所有人视线的焦点，他正准备将皇冠赐给跪在台阶下的皇后约瑟芬。画作在光线的处理上也突出了核心人物，加冕中心的场景比周围要亮很多，明暗对比使画面既重点突出，又庄严肃穆。

整幅画的构图壮观宏大，有一百多个人，大卫精确地描绘了每个人，每一个人的服饰、姿态和神情都没有雷同之处，每一处细节都格外细腻真切。这幅画在当时影响很大，也是历史题材和绘画史上的不朽名作。为了画面表现的需要，在这幅画中也有一些对现实的艺术加工，端坐于画面中央王座之上的是拿破仑的母亲，但事实上拿破仑的母亲并没有出席当天的加冕礼。

安格尔

让·奥古斯特·多米尼克·安格尔（1780-1867），法国新古典主义画家、美学理论家和教育家，曾任罗马法兰西学院院长，曾经获得罗马大奖、黄金桂冠、荣誉军团骑士等荣誉。

◀ 里维耶夫人肖像

作品名称：Portrait of Mrs. Riviere
创作者：安格尔
创作年代：1806年
风格流派：新古典主义
题材：肖像画
材质：布面油画
实际尺寸：100cm×70cm

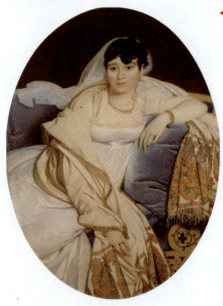

《里维耶夫人肖像》采用的是椭圆形构图，椭圆形是当时比较流行的画框形状，这幅画体现了安格尔早期的风格。画作用笔细腻、线条干净、造型平整，画家用精细的笔法表现了衣服首饰等物品的质感。这件作品在色彩方面无疑是安格尔的杰作之一，画作色彩匀整和谐，人物的身体和服饰是象牙白色，沙发是蓝色，通过色彩的运用充分塑造了人物的形体。人物的动作是安格尔亲自设计的，从表情神态到动作都流露出典雅宁静的气质。

王座上的拿破仑一世 ▶

作品名称：Napoleon on the throne
创作者：安格尔
创作年代：1806年
风格流派：新古典主义
题材：肖像画
材质：布面油画
实际尺寸：259cm×162cm

《王座上的拿破仑一世》是为纪念拿破仑在巴黎圣母院大教堂加冕而作，带有明显的古典主义特征。画中的拿破仑身着加冕典礼的长袍，头戴月桂花冠，手握权杖，端坐在王座上，显得英明神武。画作的整体颜色偏暖色调，画家大量运用了金色，精密、细致地刻画了衣服的质感，使人物看上去富丽华贵。

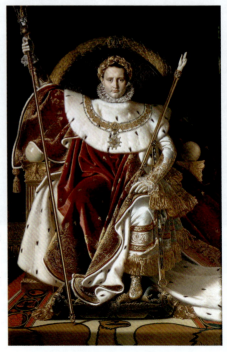

瓦平松的浴女

作品名称:The Valpinçon Bathe
创作者:安格尔
创作年代:1808年
风格流派:新古典主义
题材:人体画
材质:布面油画
实际尺寸:146cm×97.5cm

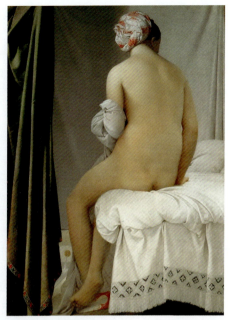

该画最早的名字叫《浴女》,后归瓦平松收藏,故改名为《瓦平松的浴女》。画作构图简洁,描绘了一位女性洗浴后坐在床褥上的情景,作品的焦点是女性的背部。人物的背部呈现出半明半暗的光色,绿色的帘子、灰色的墙壁、白色的床单、白红相间的头巾,更突显了人物背部色调的微妙变化,肤色柔和,画中看不到强烈的色彩刺激,呈现出的是典雅、恬静、纯粹的美感。

《瓦平松的浴女》展现了安格尔高超的画技,画中人物结构准确、体态优美,人体肌肤柔和,周围的饰物细腻逼真,画家对光影的运用娴熟无比,值得细细欣赏。

大宫女

作品名称:La Grande Odalisque
创作者:安格尔
创作年代:1814年
风格流派:新古典主义
题材:人体画
材质:布面油画
实际尺寸:91cm×162cm

《大宫女》描绘了一位躺在床榻上的土耳其宫女,画中的宫女裹着头巾,左腿叠放在右腿上,侧身倚躺在软床上,回眸看向画外。值得注意的是她的背部,背部的脊柱被刻意拉长了,柔和圆润的曲线充分展现了人物娇美的形体。画作的色彩运用也极为出色,深褐色的背景、蓝色的帷幔、红色的孔雀毛扇子都与人物的皮肤形成了鲜明的对照,更加衬托了人物冷艳光滑的皮肤,这样的色彩搭配方式在过去少有人运用,在这幅画中能看到新古典主义风格的简洁线条,也能看到画家的创新精神。

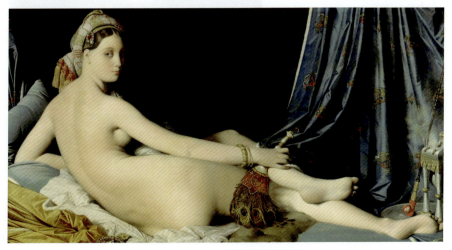

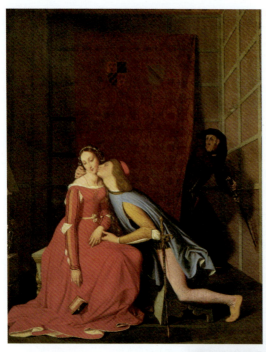

◀ 保罗与弗兰西斯卡

作品名称：Paolo and Francesca
创作者：安格尔
创作年代：1819年
风格流派：新古典主义
题材：文学绘画
材质：布面油画
实际尺寸：35cm×28cm

这幅画的人物原型是14世纪意大利的一对恋人，但丁的《神曲》中讲述了他们的爱情故事，许多艺术家都曾以保罗与弗兰西斯卡的恋情为主题进行过创作。在这幅画中，保罗正在亲吻弗兰西斯卡，而保罗的哥哥詹乔托正提着剑从帷幕中走出来。实际上画中的弗兰西斯卡嫁给了詹乔托，这是家族安排的政治婚姻。民间传说詹乔托相貌丑陋，保罗健康貌美，相亲和婚礼都是保罗代替詹乔托完成的，因此弗兰西斯卡一直以为自己的丈夫是保罗。人物的形象在这幅画中有很明确的体现，这幅画的线条干净流畅，色彩间的明暗对比烘托出甜蜜背后隐藏的杀机。

贝尔登像 ▶

作品名称：Louis~Francois Bertin
创作者：安格尔
创作年代：1832年
风格流派：新古典主义
题材：肖像画
材质：布面油画
实际尺寸：118cm×95cm

画中的人物是《论坛报》的编辑和创办人路易·弗朗索瓦·贝尔登，这幅画也是安格尔肖像画中的代表作之一。画中的贝尔登坐在椅子，身穿黑色服饰，头发苍白有些许卷曲，双唇紧闭，睿智的眼睛很是传神，使观者一下子就能感受到人物的性格特征。

这幅画没有鲜艳的色彩，整体色调暗沉，人物的坐姿呈三角形，让画面更具有稳重感。

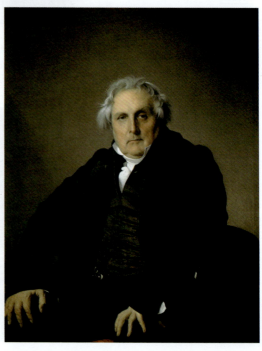

第 5 章 法国名画

▶ 德布罗意公主的肖像

作品名称：Portrait of the Princesse de Broglie
创作者：安格尔
创作年代：1853年
风格流派：新古典主义
题材：肖像画
材质：布面油画
实际尺寸：121.3cm×90.8cm

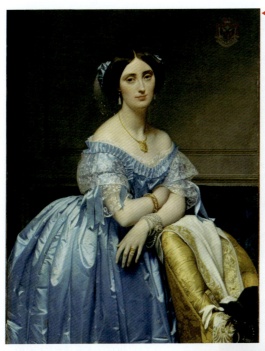

画中的女子是一位公爵的妻子，因此这幅画又名《勃罗日里公爵夫人像》。这幅画的色彩十分写实，画中的人物身穿蓝色绸裙，肤色白皙，脖颈上佩戴有金项链，金黄色的座椅靠背与人物的服饰和肤色形成鲜明的对比，她神情专注，嘴角微露笑意，整个人物显得极为高贵、典雅和唯美。在背景墙面上有一个徽章，这是德布罗意公主的家族与其丈夫的家族徽章相结合后的纹样。

整幅画线条工整，轮廓确切，人物的肤色、裙摆的褶皱、绸缎的礼服及各种丝织品的描绘都非常细腻真实，是安格尔在色彩运用方面的又一杰作。

莫第西埃夫人坐着的肖像 ▶

作品名称：Portrait of Madame Moitessier Sitting
创作者：安格尔
创作年代：1856年
风格流派：新古典主义
题材：肖像画
材质：布面油画
实际尺寸：120cm×92.1cm

安格尔很善于把握古典艺术的造型美，这是他晚年的肖像作品，期间花了很长时间才完成。画中的莫第西埃夫人坐在红色沙发上，身穿漂亮的碎花长裙，右手扶额，左手拿着一把扇子，人物形象自信淡定、端庄从容。画家对人物的佩饰、房间的陈设都进行了细致入微的描绘，手镯、项链和头饰与碎花裙子的色彩和谐统一，背景的花瓶、丝绸面罩、镀金镜框增添了雍容华贵之感。镜子成了制造景深的道具，重现了人物的侧影。这幅画构图严谨、色彩明快的细节处理得非常细腻，可见画家在作画时是极其严谨认真的。

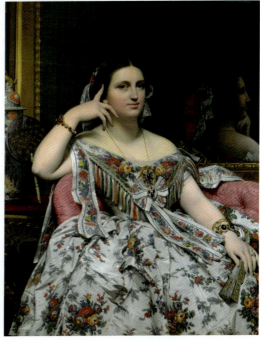

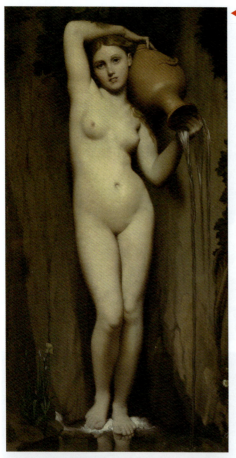

◀ 泉

作品名称：The Source
创作年代：1830~1856年
创作者：安格尔
风格流派：新古典主义
题材：人体画
材质：布面油画
实际尺寸：163cm×80cm

　　《泉》从素描稿到成型历时约三十年时间，也是安格尔最负盛名的画作之一，画面描绘了一个手持瓦罐的少女。这幅画的构图简洁，人物几乎占据了整个画面三分之二的面积。画中的少女用手举着瓦罐，瓦罐里的泉水正缓缓地倾倒出来，其右腿微曲点地，站姿略微呈S型曲线，脚下是青灰色的岩石，周围有几朵娇小的野花，整个画面平衡且和谐，给人舒适的视觉感受。

　　安格尔认为曲线是最美的线条，这一理念在这幅作品中也有所体现，画家运用了柔和且富有变化的曲线来表现女性人体的古典之美。观者可以看到人体的线条非常流畅，使得画中的女性形象具有独一无二的视觉美感。

　　在画面中，背景的岩石和瓦罐都是棕色的，色彩的对比很好地突出了少女的主角地位，使得视觉主次分明。这幅画在造型、线条和颜色上都符合美学的基本原则，不同于其他的人体画，在这幅画中，我们能感受到对人体美精神层面的欣赏。

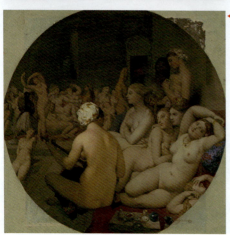

◀ 土耳其浴室

作品名称：The Turkish Bath
创作者：安格尔
创作年代：1862年
风格流派：新古典主义
题材：人体画
材质：布面油画
实际尺寸：直径108cm

　　《土耳其浴室》是安格尔继《泉》之后又一种新的探索，画作描绘了一间浴室中的不同姿态的浴女。画中人物众多，她们动作姿态不一，但丝毫没有杂乱与不协调之感，画作用色简洁，画家利用了明暗光线来平衡色彩，使得画面中的人物自然且不突兀。

第 5 章 法国名画

席里柯

泰奥多尔·席里柯（1791-1824），法国著名画家，浪漫主义画派的先驱者之一，偏爱强烈的运动和有力的造型，对浪漫主义画派和现实主义画派的发展有重要影响。

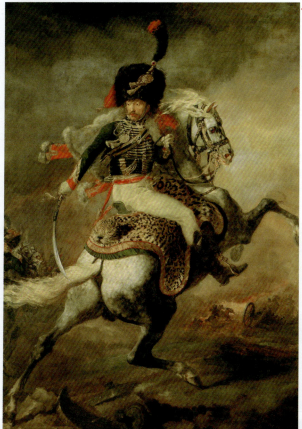

◀ **轻骑兵军官的冲锋**

作品名称：An Officer of the Chas~seurs Commanding a Charge
创作者：席里柯
创作年代：1812年
风格流派：浪漫主义
题材：肖像画
材质：布面油画
实际尺寸：349cm × 266cm

　　这幅画描绘的是拿破仑部队中的一名轻骑兵，从背景可以看出这是在战火纷飞的战场上，画中的轻骑兵坐在奔驰的战马上，侧转身体准备再度挥刀。

　　画作采用了斜线构图方式，画中的人物和战马都极具运动感，画家特别强调了后腿站立的马匹，为观赏者展现了一幅精彩的骑马人物像。

艾普松赛马

作品名称：The Epsom Derby
创作者：席里柯
创作年代：1821年
风格流派：浪漫主义
题材：风俗画
材质：布面油画
实际尺寸：92cm×122.5cm

　　席里柯从小就喜欢绘画，他是一个"马迷"，尤其喜欢画马，其作品中关于"马"的题材多达上千幅，他从现实生活中获取灵感，并用自己的方式表达对马的热爱。

　　《艾普松赛马》描绘了赛马会上四位骑手疾驰的场景。在欣赏这幅作品时，很难不被骑手驾驭马匹奔腾的气势所感染，画面给人非常真实的速度感，四匹骏马在草地上腾空飞驰，具有非常强的震撼力。

　　为了画马，席里柯花了很多精力去研究、分析马的神态和动态，其笔下的马栩栩如生、惟妙惟肖，下方展示了席里柯绘制的其他以"马"为题材的作品，可以看到马的形和神都描绘得惟妙惟肖。

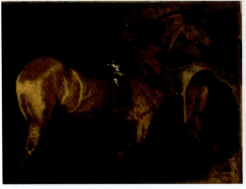

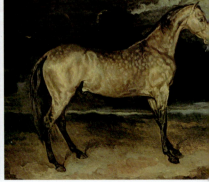

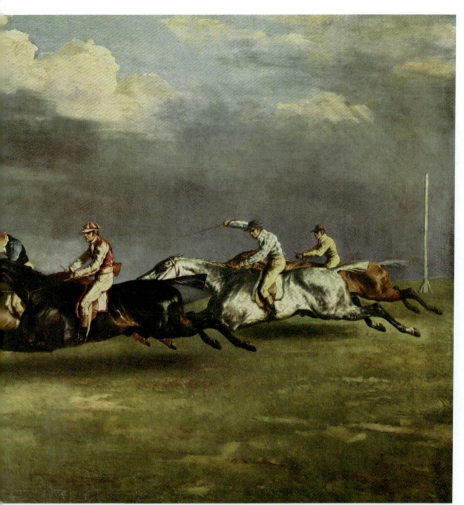

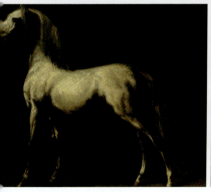
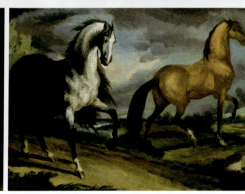

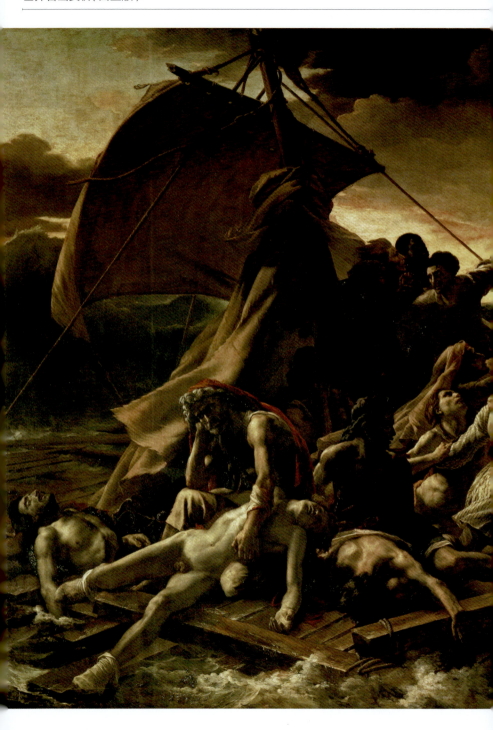

第 5 章 法国名画

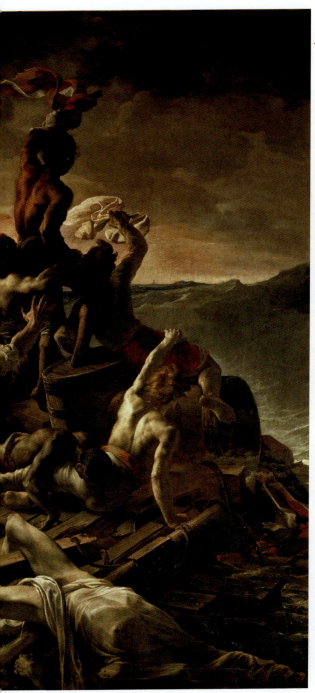

▶ 梅杜莎之筏

作品名称：The Raft of the Medusa
创作者：席里柯
创作年代：1830年
风格流派：浪漫主义
题材：历史画
材质：布面油画
实际尺寸：491cm×716cm

　　《梅杜莎之筏》取材于真实的海难事件，1816年法国巡洋舰"梅杜莎号"在途经西非海岸时不慎触礁沉没。船长丢下一百多名乘客和一群高级官员乘救生船逃命，剩下的乘客被抛在临时搭建的木筏上，最后仅10人幸存。这幅画作描绘的就是众人在竹筏上求生的场面。

　　画面的背景是汪洋大海，船帆与木筏上的幸存者构成了倾斜的三角形，竹筏中的一些幸存者推起一人，又构成了一个三角形。画面左下角有一人躺在竹筏上，脸色发青，显然已经死去，旁边一人抱着尸体陷入沉思。顺着幸存者手臂的方向看去，一人挥舞红巾看向远方，仔细观察可以看到远处有一个细微的船影，显现出一线生机。

　　画作构图严谨，充满律动感，整体色调阴森沉郁，人物情绪痛苦悲伤，有着令人窒息的悲剧气氛。画作从构图、色彩到人物的动态表情都充分发挥了画家的想象力和创造力，《梅杜莎之筏》的出现让当时的法国艺术界耳目一新，为浪漫主义艺术的发展开辟了道路。

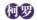 **柯罗**

让·巴蒂斯特·卡米耶·柯罗（1796-1875），法国著名的巴比松派画家，绘画题材广泛，擅长风景画，被誉为19世纪最出色的抒情风景画家。

第5章 法国名画

林中仙女之舞

作品名称：Morning, the Dance of the Nymphs
创作者：柯罗
创作年代：1850年
风格流派：现实主义
题材：风景画
材质：布面油画
实际尺寸：97cm×132cm

《林中仙女之舞》又译为《清晨：宁芙之舞》，是以神话人物为主题的风景画，画面上薄雾轻笼，浓密的林木雄伟壮观，弯曲的树枝形成了有韵律的曲线，阳光洒向林间，草地上零星点缀着小花，在这样的梦幻景色中，有仙女在翩翩起舞，让观者如同走进了仙境一般。

这幅画的色调柔和，并没有艳丽的颜色，整个画面笼罩在轻烟薄雾中，有静谧、优美之感。在风景画的基础上，还加上了神话中的仙女，她们在林间翩翩起舞，为画面增添了活力。

这幅画描绘了现实的自然风貌，又有浪漫主义的诗情画意，是一幅体现现实与浪漫主义相结合的抒情诗篇。

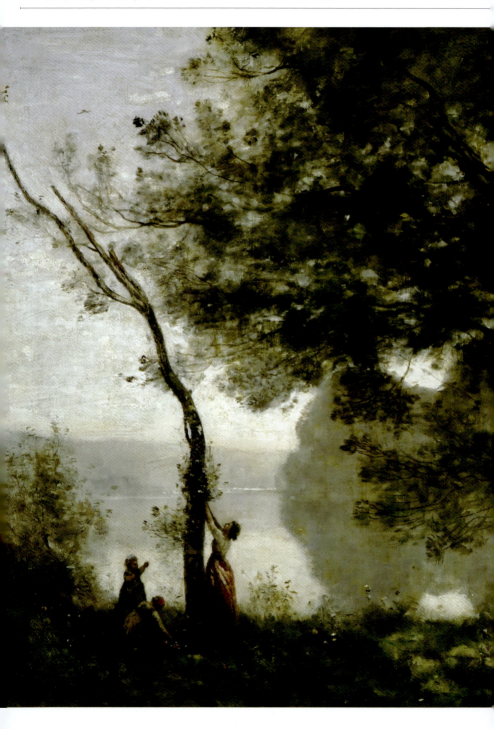

第 5 章 法国名画

◀ **孟特枫丹的回忆**

作品名称：Souvenir of Mortefontaine
创作者：柯罗
创作年代：1864年
风格流派：现实主义
题材：风景画
材质：布面油画
实际尺寸：65cm × 89cm

　　柯罗的风景画柔美、梦幻，富有田园般的意境，其画风几乎影响了之后的每一位风景画家。

　　这幅画是柯罗创作的极具代表性的风景画杰作，从画作名称可以看出这是艺术家对孟特枫丹美景的回忆。孟特枫丹位于巴黎北郊桑利斯附近，柯罗在这里生活过一段时间。

　　画面右侧有一棵浓郁的大树，占据了画面很大一部分空间，树枝向左侧弯曲，与旁边的小树相呼应，使画面显得和谐而富有节奏感。透过树木可以看到清澈的湖面、起伏的山峦和丛林，小树旁有一个穿红裙的妇女和两个玩耍的孩子，气氛看起来充满惬意与恬静。

　　画作的主色调是绿色和灰色，色彩的过渡动人、微妙，使整个画面充满着朦胧迷离之感。细细观赏此画，似乎还能听到瑟瑟的风声和树叶起舞的声音，这就是柯罗风景画的魅力所在。

135

阿夫赖城

作品名称：Ville d'Avray
创作者：柯罗
创作年代：1865年
风格流派：现实主义
题材：风景画
材质：布面油画
实际尺寸：49.3cm × 65.5cm

　　Ville d'Avray也音译为维尔·达布列，这里是巴黎附近的一个漂亮小镇，此地风景优美，安静迷人，成为柯罗风景画中非常典型的题材。柯罗画了很多关于阿夫赖城的风光，如阿夫赖城的池塘、森林、房屋、劳作的人们等。右侧画作中的阿夫赖城湖面水雾迷蒙，前景中有两棵树，占据着画面醒目的位置，在树的右侧有一个垂钓者，左侧有一个背着背篓的女性，草地上有着星星点点的花朵，天空中飘浮着朵朵白云，整个画面温暖而富有诗意。

　　柯罗对光线和色彩有着超强的捕捉和控制能力，在这幅画中，前景为深绿色，中景的湖面和天空是银灰和绿色的混合，色彩相比前景更亮，使得画面有很强的逆光视觉效果和空间感。下面展示了柯罗绘制的其他阿夫赖城的风景画，这些画作尽显田园之美，整体给人安静祥和的感受。

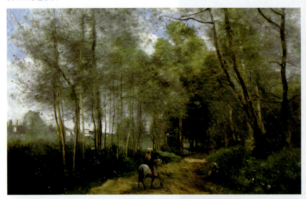

第 5 章 法国名画

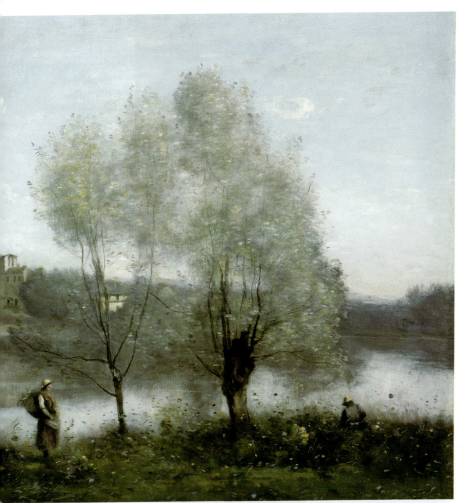

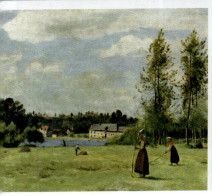

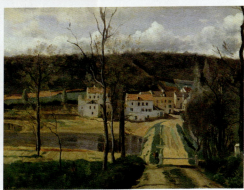

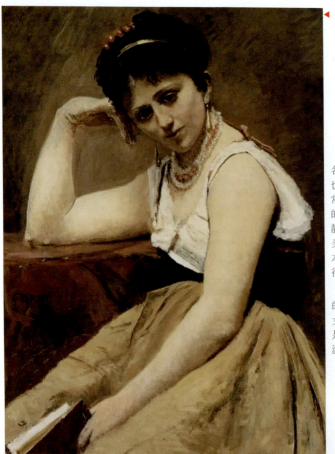

▶ 阅读间歇

作品名称：Interrupted Reading
创作者：柯罗
创作年代：1865-1870年
风格流派：浪漫主义
题材：肖像画
材质：布面油画
实际尺寸：95cm × 68cm

柯罗以画风景画而闻名，但其为数不多的肖像画也相当出色。柯罗的人物画常常描绘人物阅读或写作时的状态，这幅画中的女子安静地坐着，右手撑着自己的头，左手拿着半合上的书本，人物的神情姿态都刻画得非常细腻传神。

这幅画融合了浪漫主义的幻想和古典主义的典雅，女子的服饰和房间的色彩都是柔和的色调，营造了一种温暖而舒适的氛围。

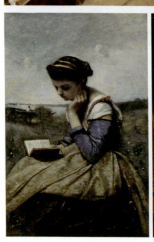
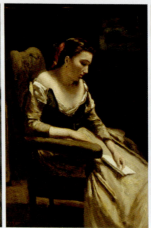
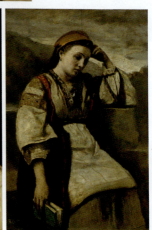

第 5 章 法国名画

◀ 珍珠女郎

作品名称：The Woman with a Pearl
创作年代：1868-1870年
创作者：柯罗
风格流派：现实主义
题材：肖像画
材质：布面油画
实际尺寸：70cm×55cm

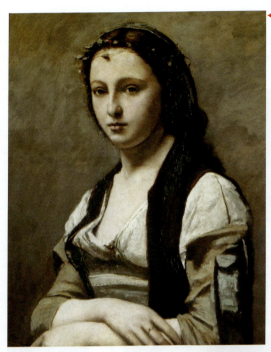

　　《珍珠女郎》是柯罗的一幅肖像杰作，画作描绘了头戴树叶编成的花环的青年女子，其安静温柔、端庄大方。画中女子额头上的并不是珍珠，而是花环上树叶的投影，但看起来很像是一枚作为饰物的珍珠，这也正是这幅画的意趣所在，反映了画家高超的绘画技巧。

蓝衣女郎 ▶

作品名称：The Woman in Blue
创作年代：1874年
创作者：柯罗
风格流派：现实主义
题材：肖像画
材质：布面油画
实际尺寸：80cm×50cm

　　《蓝衣女郎》是柯罗晚年的肖像画杰作之一，画中的人物身穿蓝色衣裙，一只手支撑着桌面，一只手贴在胸前，手上还拿着一把扇子，神态沉静端庄。这幅画中人物的服饰是优美的蓝色色调，映衬了画中女子高贵的气质和婀娜的姿态，也彰显出她的身份和地位。

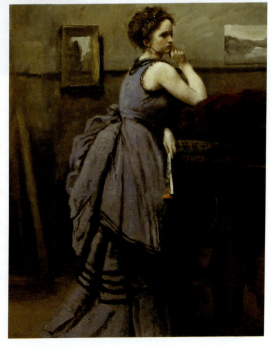

139

ARTIST

德拉克洛瓦

欧仁·德拉克洛瓦（1798-1863），法国著名的浪漫主义画家，继承和发展了文艺复兴以来欧洲各艺术流派，影响了后世很多艺术家，特别是印象主义画家。

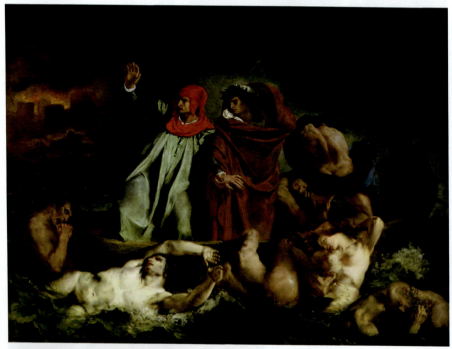

但丁之舟 ▲

作品名称：The Barque of Dante
创作者：德拉克洛瓦
创作年代：1822年
风格流派：浪漫主义
题材：文学绘画
材质：布面油画
实际尺寸：189cm×241.5cm

　　这幅画取材于但丁的著作《神曲》，画中浪花翻卷，船上头戴月桂花环的是古罗马诗人维吉尔，在《神曲》中维吉尔是但丁地狱之行的引导者，画面中，他正引导着但丁乘小舟穿越地狱，船头一位男子正在摇橹，几个被罚入地狱者紧紧地抓住小船不放。画作的布局充满了活力，有很强的律动感。画家笔触刚健有力，强烈的色彩对比营造了戏剧性氛围。在这幅画中，画家展示了新颖的审美观和表现手法，动摇了过去的审美习惯，推动着浪漫主义画派走向了高峰，也奠定了德拉克洛瓦在法国浪漫主义画派中的核心地位。

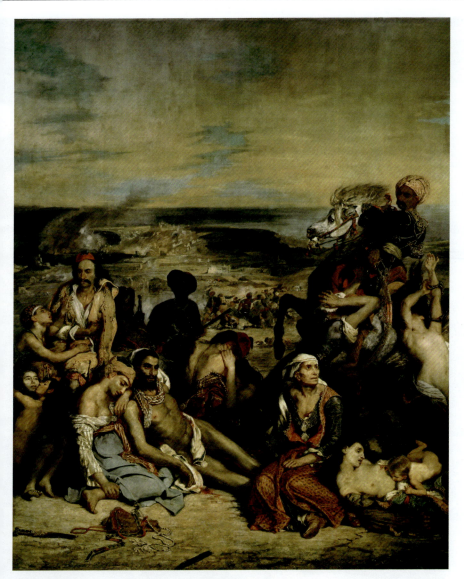

希奥岛的屠杀 ▲

作品名称：Scenes from the Massacre of Chios
创作者：德拉克洛瓦
创作年代：1824年
风格流派：浪漫主义
题材：历史画
材质：布面油画
实际尺寸：419cm × 354cm

《希奥岛的屠杀》取材于真实的历史事件。1822年土耳其人突袭希腊的希奥岛，当地平民被大肆屠杀。在画中，德拉克洛瓦以浪漫主义惯用的象征手法表现了入侵者掳掠和屠杀当地人的惨状。前景中是无力反抗的平民，与骑在马上趾高气扬的入侵者形成鲜明对比。

这幅画的色彩复杂醒目，画家将黄色、黑色、红色及白色交织运用在一起，通过强烈的明暗对比与人物姿态的生动描绘，展现了一个复杂动荡的战场。

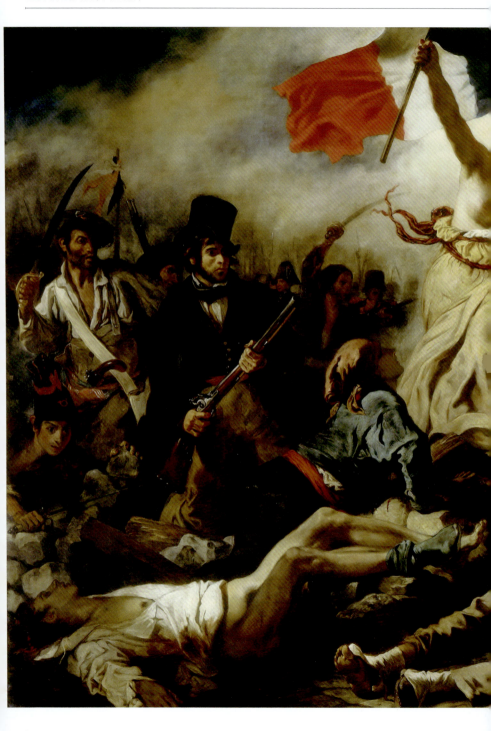

第 5 章 法国名画

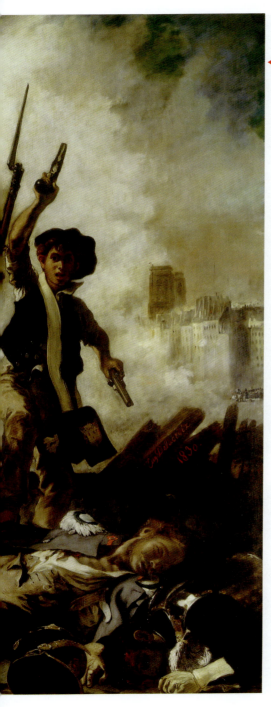

◀ **自由引导人民**

作品名称：The Liberty Leading the People
创作者：德拉克洛瓦
创作年代：1830年
风格流派：浪漫主义
题材：历史画
材质：布面油画
实际尺寸：260cm × 325cm

 这幅画是画家为纪念法国七月革命而创作的一幅油画，描绘了硝烟弥漫的巷战战场。画中的主人公是一名年轻女性，她的右手高高举起，挥舞着三色旗，左手拿着一把带刺刀的步兵枪，身穿黄色连衣裙，腰部系着一条腰带，领导着革命队伍前进，远处的建筑是巴黎圣母院。画中的年轻女性象征着自由女神，画家以浪漫主义的手法巧妙地将想象和写实结合起来，再现了一个动人心弦的巷战场景，整个画面非常有力量和感染力。

 画采用了三角形构图方式，倒在地上的尸体与高举旗帜的自由女神构成了一个稳定的三角形，三色旗则位于等腰三角形的顶点，自由女神位于构图的高点，使其形象更加高大和突出。

 红、白、蓝的三色旗在画中显得格外醒目，整个画面色彩丰富多变而不凌乱，强烈的明暗对比将紧张、激昂的氛围展现得淋漓尽致。

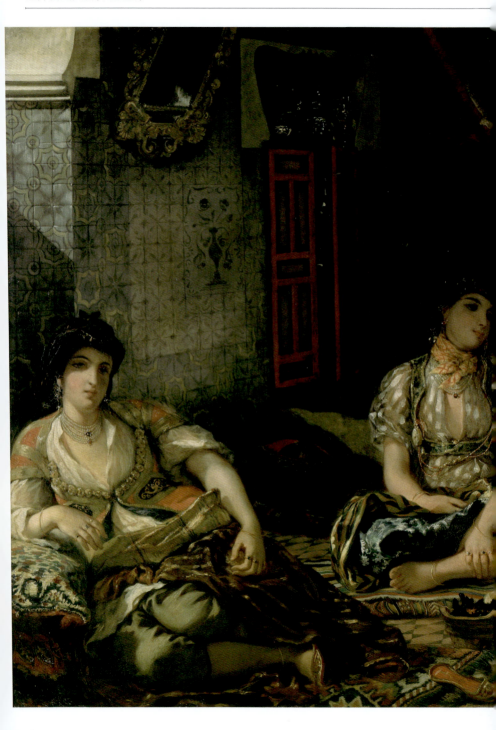

第 5 章 法国名画

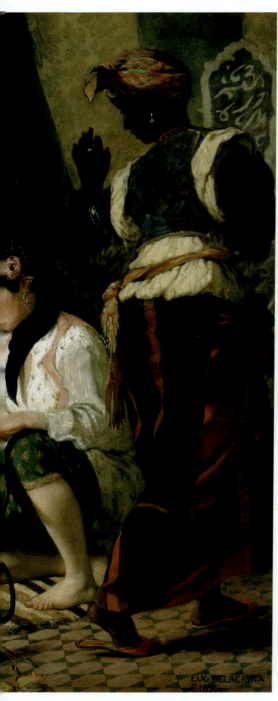

◀ 房间里的阿尔及尔妇女

作品名称：The Women of Algiers in their Apartment
创作者：德拉克洛瓦
创作年代：1834年
风格流派：浪漫主义
题材：风俗画
材质：布面油画
实际尺寸：180cm × 229cm

 1832年的非洲之行对德拉克洛瓦有重要意义，在旅途中，东方的优美情调和绚烂的色彩激发了德拉克洛瓦的创作灵感。在此之前，其作品都是围绕着浪漫主义的主题与形象而进行创作的，而这幅画作之后的作品画风则更加自由，色彩运用也更加多样化，注重唯美的艺术情调。

 《房间里的阿尔及尔妇女》是德拉克洛瓦非洲之行的产物，在途经阿尔及尔时，德拉克洛瓦参观了一位当地人的家，他用画笔描绘了这充满异国情调的生活场景。

 画面中有三位妇女和一位女仆，最左边的妇女斜靠在坐垫上，中间的妇女盘腿坐着，另一位妇女斜侧着，手中拿着水烟的烟管。画中阿尔及尔妇女身穿华丽的服装，皮肤白皙，头发浓黑，最右边的女仆举着手，仿佛要悄悄地退出画面。在这幅画中，德拉克洛瓦采用了柔和的东方色调，以及具有强烈对比效果的色调，整幅画色彩鲜丽、繁复多变，生活色调饱和而又温暖，营造了温馨而又静谧的生活情境。

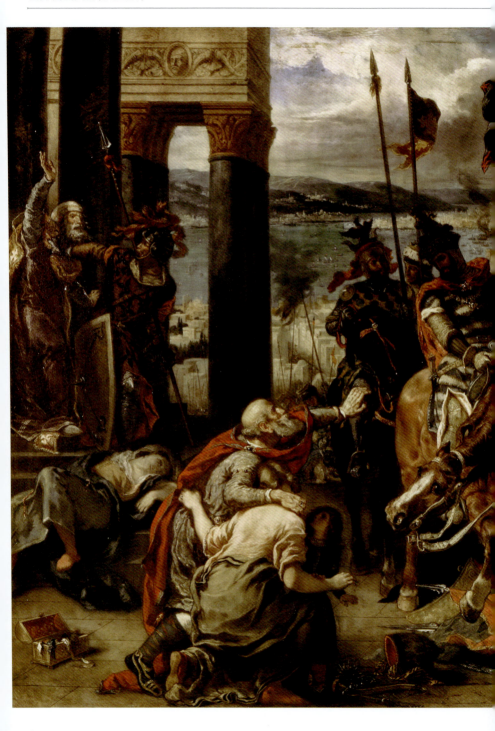

第5章 法国名画

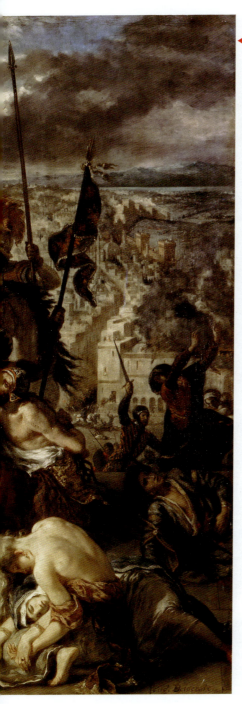

◀ 占领君士坦丁堡

作品名称：Entry into Constantinople, 12th April 1204
创作者：德拉克洛瓦
创作年代：1840年
风格流派：浪漫主义
题材：历史画
材质：布面油画
实际尺寸：411cm × 497cm

　　德拉克洛瓦的历史画具有强烈的民族主义色彩，这幅画取材于历史事件，描绘的是1204年4月12日征服者军队占领君士坦丁堡后穿过城市街道时的场景。

　　画中的军队领袖骑着马走在队伍的最前面，展现出不可一世的神气，从其脸上也能看到疲倦、迟疑和忧虑，其随从跟在后面，举着飘扬的旗帜。将视线转向周围，能够看到跪下祈求的居民、惨死的妇女，以及烧杀劫掠的暴行。

　　在这幅画中，军队的色彩是暗色调的，而四周的老人与妇孺却被明亮的光线笼罩，城市上空乌云密布、硝烟弥漫，强烈的明暗对比和动乱的环境渲染了悲苦的氛围。

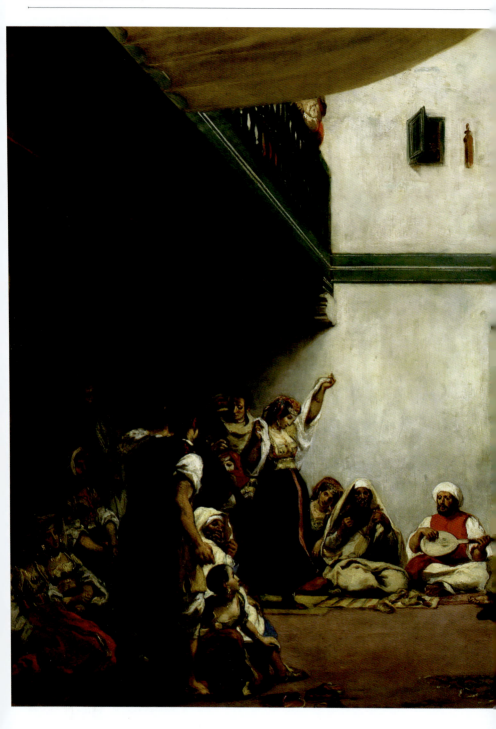

第 5 章 法国名画

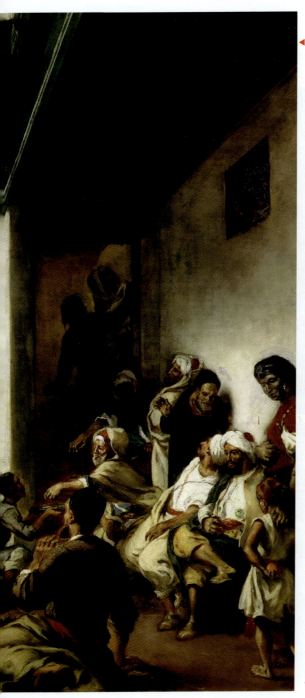

► **摩洛哥的犹太人婚礼**

作品名称：A Jewish wedding in Morocco
创作者：德拉克洛瓦
创作年代：1841年
风格流派：东方主义
题材：风俗画
材质：布面油画
实际尺寸：105cm × 140.5cm

　　这幅画展现了摩洛哥当地的一场婚礼，画家着重描绘了独特的婚礼氛围。画面中有乐师在奏乐，一名女子正随着音乐在翩翩起舞，有的人正兴致盎然地观看，有的人则表现出了倦意。房屋栏杆勾勒出了当地建筑的特点，光线从天井透出，照亮了现场。

　　在画中能够看到互补色的运用，在色环上，红色和绿色就是一组互补色。由于互补色的对比作用，也让栏杆和参加婚礼的人群非常突出。画面的暗部和亮部也形成了对比关系，带来了独特的景深效果。整幅画作色彩既有鲜明对比，又统一于和谐的色调之中。

　　德拉克洛瓦在对东方色彩的观察与实践过程中，总结了很多使色彩对比丰富又彼此协调的方法，并将其上升到理论的高度，这对后来的印象主义、新印象主义，以及诸多艺术流派有着极大的影响。

米勒

让·弗朗索瓦·米勒（1814-1875），法国近代绘画史上最受人民爱戴的画家，其作品写实地描绘了乡村风俗，尤其被广大法国农民所喜爱，是法国伟大的田园画家。

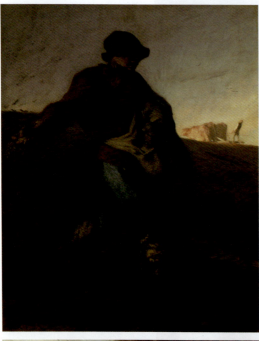

◀ 播种者

作品名称：The Sower
创作者：米勒
创作年代：1850年
风格流派：现实主义
题材：风俗画
材质：布面油画
实际尺寸：101.6cm×82.6cm

米勒出身农民家庭，1849年迁居到了巴黎南郊的村落巴比松村，在这里他创作了描绘农民劳动和生活的画作，《播种者》是他定居巴比松村后的第一幅作品。

这幅画描绘了一位青年农民在夕阳下播撒种子的场景，他穿着红衣蓝裤，左手紧握胸前装着种子的布袋，右手正向大地播撒种子，步伐雄健有力。画家采用了仰视的角度来描绘人物，把农民的形象塑造得非常高大，体现了农民和土地的密切关系。

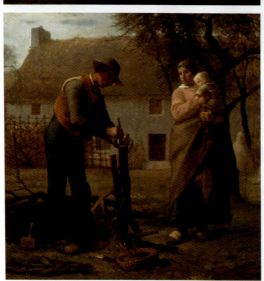

◀ 嫁接树木的农夫

作品名称：Farmer Inserting a Graft on a Tree
创作者：米勒
创作年代：1855年
风格流派：现实主义
题材：风俗画
材质：布面油画
实际尺寸：81cm×100cm

厚重粗拙是米勒画作的突出特点。这幅画的色彩自然柔和，人物关系真实亲切。画中有一座农舍，一位农夫正全神贯注地嫁接树木，他的妻子怀抱着婴儿，整个画面传递出一种亲切和温馨的家庭气氛。

第 5 章 法国名画

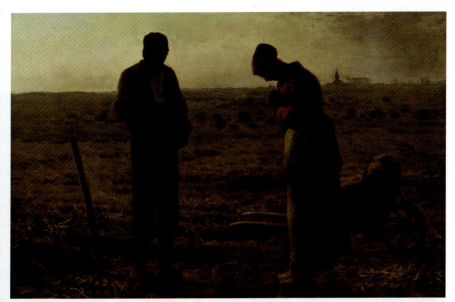

晚钟 ▲

作品名称：The Angelus
创作者：米勒
创作年代：1857—1859年
风格流派：现实主义
题材：风俗画
材质：布面油画
实际尺寸：55.5cm×66cm

《晚钟》描绘了一对农民夫妇在田间随着教堂钟声祈祷的情景。画中的人物衣着朴素，身旁放着田间劳作的农具，农夫摘帽低着头静思，农妇双手紧紧抱在胸前，闭着眼睛祷告。画面中远处隐约可见教堂，背景的天空笼罩着夕阳的余晖，整个画面安静而庄重。这幅画采用了横式构图，夫妇两人位于黄金分割线上，与地平线垂直相交，正好形成双十字，画面整体和谐统一。画作的色彩是暖灰色，由近到远使人产生由幽暗到朦胧的视觉感受，观赏这幅画时很难不被画中淳朴、虔诚的农民形象所打动。

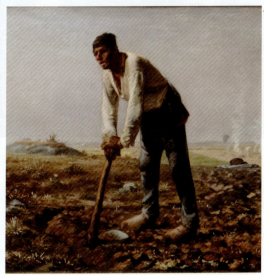

◀ 扶锄的男子

作品名称：Man with a Hoe
创作者：米勒
创作年代：1862年
风格流派：现实主义
题材：风俗画
材质：布面油画
实际尺寸：80cm×99cm

《扶锄的男子》描绘了在广袤荒芜的原野上，一位青年农民正扶着锄头喘气，眼前是等待耕耘的土地，他的嘴角微微张开，双眼遥望远方，帽子和衣服放在身后的泥土上。这幅画描绘的是劳动者的形象，从画中能够感受到农民生活的艰辛。

库尔贝

居斯塔夫·库尔贝（1819-1877），法国著名画家，现实主义画派的创始人。他主张艺术应以现实为依据，作品注重对真实生活的呈现。

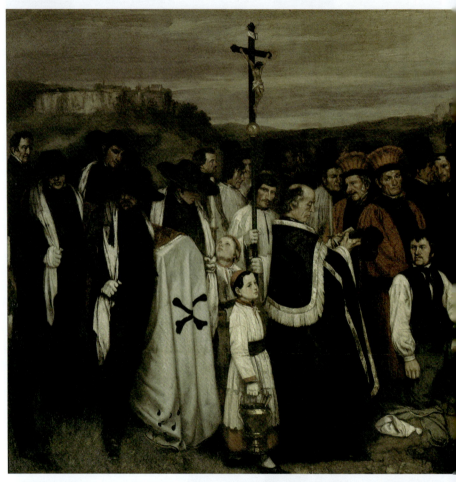

奥尔南的葬礼

作品名称：A Burial at Ornans
创作者：库尔贝
创作年代：1849-1850年
风格流派：现实主义
题材：风俗画
材质：布面油画
实际尺寸：315cm×668cm

《奥尔南的葬礼》描绘了库尔贝的家乡举行葬礼的民俗场景。画面中人物形象众多，有牧师、官员及死者的亲属友人等，画家以纪实的形式，运用严谨朴实的绘画语言，展示了一场葬礼的民俗场景及其人物群像。

画面可以分为三部分，画中人物身份各异，左侧四个护柩者搭着手巾抬着棺材，身穿黑白服饰的是牧师，旁边站着唱诗班的少年，一位掘墓人单膝跪地。

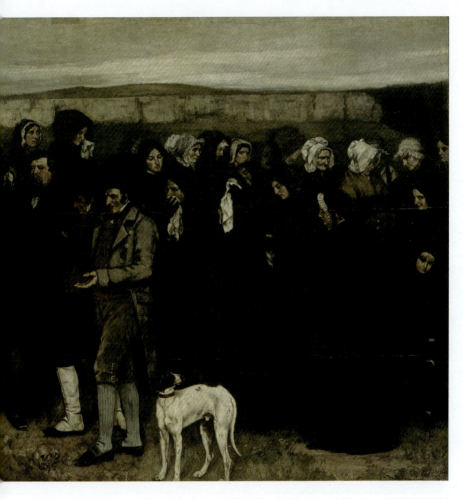

中间有一个敞露的墓穴，围绕这个半圆，后方站着僧侣和当地的官员，中间一位妇女戴着黑手套用白手绢擦着泪痕，穿长筒袜服饰的是雅各宾党人，画面右侧则是老弱妇孺组成的哀悼者，在人群的前面还有一只白色的狗。

这幅画以黑色、褐色为主，辅以红色和白色，营造了庄重严肃的氛围。画家以全景式构图方式，展现了一场葬礼中人物的不同情态。画中人物形象真实，不加修饰和美化，真实情感与严肃冷漠的表情、神态全都在画中被忠实地记录了下来，并且每个人都可以被清晰地辨认。《奥尔南的葬礼》如实地反映了真实而平凡的社会生活，是现实主义画派的重要代表作之一。

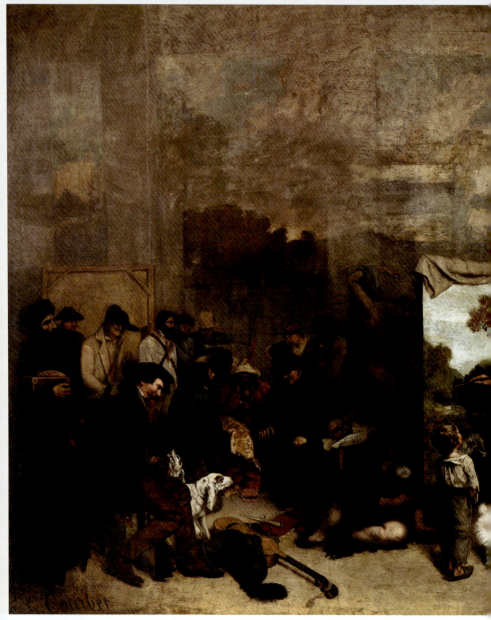

画室 ▲

作品名称：The Artist's Studio
创作者：库尔贝
创作年代：1855年
风格流派：现实主义
题材：寓言画
材质：布面油画
实际尺寸：359cm × 598cm

这幅画的全名叫作《一个真实的寓言：概括了我七年的艺术生涯和家庭生活》，因为作品名太长因此被简称为《画室》。这幅画的尺幅很大，画中人物都是等身大小，每个人都有一定的寓意。

画面中间是库尔贝自己，他正在画一幅风景画，旁边有一位小孩和模特。关于这两个意象的解释有很多种，有人说小孩代表"无邪的眼睛"，也有人说小孩代表了画家的童年，画中的模特可能象征着灵感之源。

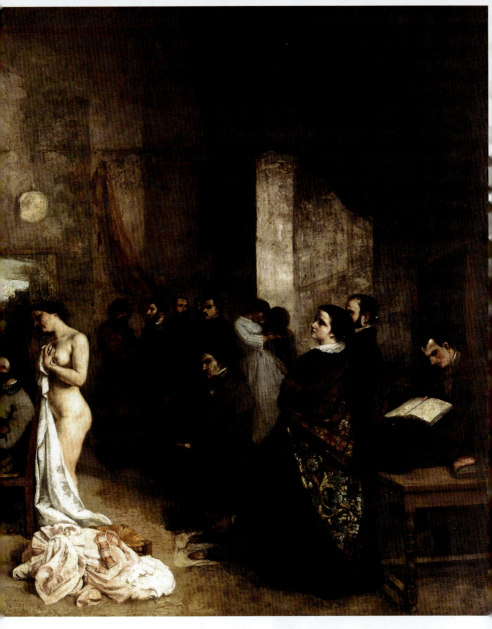

将视线转向两边,观者可以看到画室中聚集了不同阶层的人,这些人实际上并不会真的聚集在画室中,但画家将他们安排在了同一空间中,以描绘"现实性的寓意"。左侧代表真实的社会现状,展现了忧愁、贫困的人们,其中有商人、失业者、乞丐等,右侧是画家的同道和朋友,代表着热爱和平和艺术的人们。

这幅画构图完整,画家将自己安排在中间位置,表明自己是忠实地反映现实的中间立场,用左右两组的人物来比喻他的生活与艺术理想。画作色彩和谐统一,以棕色、褐色为主色调,人物形象鲜活写实,展示了画家把握复杂构图的能力、对人物的塑造能力和运用色彩的技巧。

毕沙罗

卡米耶·毕沙罗（1830-1903），法国印象派大师。喜爱写生，常常描绘大自然的景色，绘制了大量的风景画，后期作品是印象派中点彩画派的佳作。

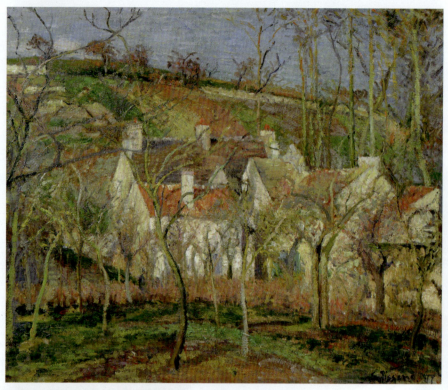

红屋顶 ▲

作品名称：The Red Roofs, or Corner of a Village, Winter
创作者：毕沙罗
创作年代：1877年
风格流派：印象派
题材：风景画
材质：布面油画
实际尺寸：54.5cm×65.5cm

毕沙罗热爱乡野土地，很多作品都是以乡村为题材，这件作品描绘的是乡村的冬日景象。前景是光秃秃的树干，中景是一幢幢房屋，房屋的屋顶是红色的，后景是山丘。整幅画作充满了迷人的色彩，毕沙罗仅用色块和色点就将土地、房屋、天空勾勒了出来，色彩缤纷又协调统一，虽然是冬日，但却让人感到很温暖。

第 5 章 法国名画

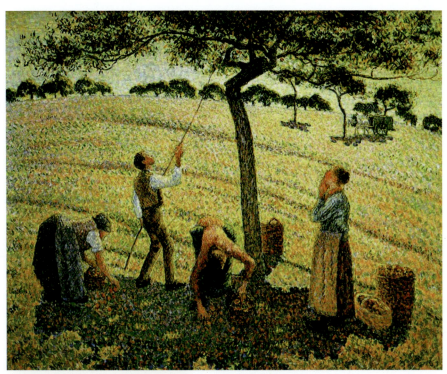

在伊拉格尼采摘苹果 ▲

作品名称：Apple Picking at Eragny-sur-Epte
创作者：毕沙罗
创作年代：1888年
风格流派：印象派
题材：风俗画
材质：布面油画
实际尺寸：60cm×73cm

　　这是毕沙罗创作的点彩画派风格作品，画作描绘了农民采摘苹果的场景。画中有四个人，一位农夫正用长竿摘着树上的苹果，旁边一位农妇正仰头注视着，还有两位农妇正弯腰在捡拾地上的苹果。

　　画面整体色彩明亮温暖，毕沙罗运用了细小的笔触来作画，草地上橙红色与草绿色彩交织，斑斓的色彩让画面充满了活力。在后景的处理上，描绘了一个坡面曲线，使画面显得更加活泼生动。

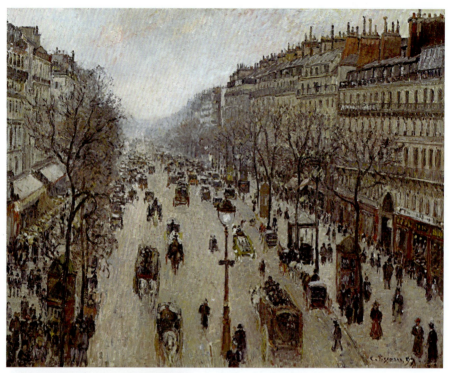

蒙马特大街一个冬天的早晨 ▲

作品名称：The Boulevard Montmartre on a Winter Morning
创作者：毕沙罗
创作年代：1897年
风格流派：印象派
题材：城市风光
材质：布面油画
实际尺寸：98cm×182cm

毕沙罗在60岁后，由于腿病无法再到大自然中去写生，他开始天天在窗边作画，《蒙马特大街》就是在这段时间绘制的经典之作。画作以俯瞰的角度展现了蒙马特的街景，内容涉及冬晨、雨天、夜晚、晨雾等，这里展示了其中的三幅。

这幅《蒙马特大街一个冬天的早晨》是典型的印象派风格画作，画家利用草图般的笔触、点彩派的技法展现了清晨繁忙的蒙马特大街。画作视角宽广，两侧的林荫道、建筑和行人，构成了强烈的透视感，整体色彩丰富而柔和，车马人流仿佛在移动一般。

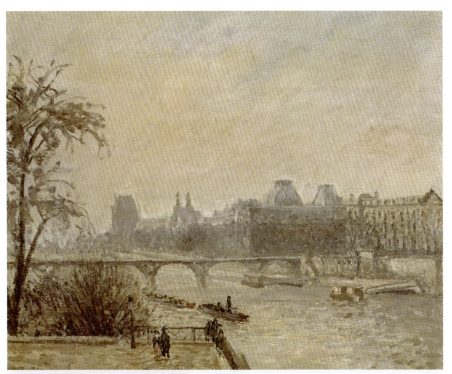

塞纳河和卢浮宫 ▲

作品名称：The Seine and the Louvre
创作者：毕沙罗
创作年代：1903年
风格流派：印象派
题材：城市风光
材质：布面油画
实际尺寸：46cm×55cm

　　毕沙罗晚年健康状况不佳，他经常在窗边探索城市风光，因此其画作主要是俯视视角。1900年－1903年毕沙罗将主要精力放在描绘巴黎的这一历史名胜上，创作了一系列以塞纳河和卢浮宫为题材的作品，《塞纳河和卢浮宫》就是其中之一。

　　画中近景是新桥附近的雅绿园，寥寥数笔勾画出了几个游人，驳船正在缓慢地驶过艺术大桥桥洞，远处带有高高屋顶的是卢浮宫，被处理成模糊效果。该画作的色彩并不浓烈，色调柔美迷人，富有亲和力，左侧展示了两幅冬日晨光中的卢浮宫。

马奈

爱德华·马奈（1832-1883），19世纪印象主义的奠基人之一，现代主义绘画之父。其画作颠覆了写实派的保守思考，绘画题材广泛，并影响了很多画家。

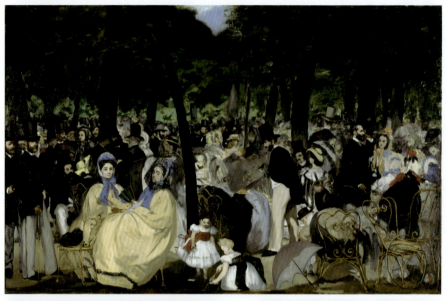

▲ 杜伊勒里花园音乐会

作品名称：Music in the Tuileries Garden
创作者：马奈
创作年代：1862年
风格流派：印象派
题材：风俗画
材质：布面油画
实际尺寸：76.2cm×118.1cm

《杜伊勒里花园音乐会》是马奈早期的代表作之一，描绘了在杜伊勒里花园参加音乐会的情景，画作中的很多人都是马奈的朋友，此外，马奈还将自己及家人也画在了画中，他扮演成一名管弦乐家，站立在画面左侧。

这幅画摒弃了传统绘画中细腻的笔触，人物造型是简化的，仅运用色块的明暗对比来表现花园中密集的人群，远观画作可以感受到花园中的热闹氛围，近观画作能够看到画中人物众多，但并不缺少对细节的描绘。

老音乐家 ▶

作品名称：The old musician
创作者：马奈
创作年代：1862年
风格流派：现实主义
题材：风俗画
材质：布面油画
实际尺寸：187cm×248cm

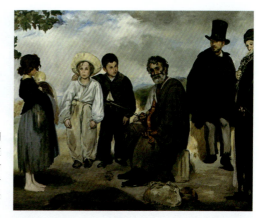

这幅作品是马奈受西班牙绘画影响期间绘制的，他抛弃了传统绘画所追求的立体空间和中间色调，朝平面创作迈出了具有革命性的一大步。中间准备演奏小提琴的是老音乐家让·拉格雷内，他是当地一个吉卜赛乐队的领袖，其他人则站在音乐家周围。

草地上的午餐 ▼

作品名称：Luncheon on the Grass
创作者：马奈
创作年代：1862-1863年
风格流派：现实主义
题材：风俗画
材质：布面油画
实际尺寸：213cm×269cm

《草地上的午餐》描绘了午后几个年轻人在草地上共进午餐的场景。画作以幽暗的树荫为背景，前景中有三个人，中间不远处有一个弯腰的女子，在人物的前方散落装放野餐的篮子、食物，整个午餐场景闲适、愉快。

这幅画在当时的巴黎引起了极大的争议，是因为马奈没有采用传统画法，而是用自己特殊的视角和手法创新地创作了这幅画，现在人们在追溯现代派绘画起源时，通常将这幅画作为现代派绘画的开端。

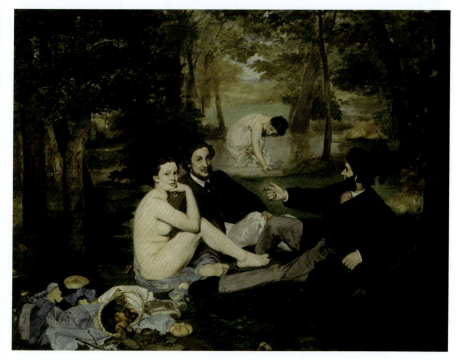

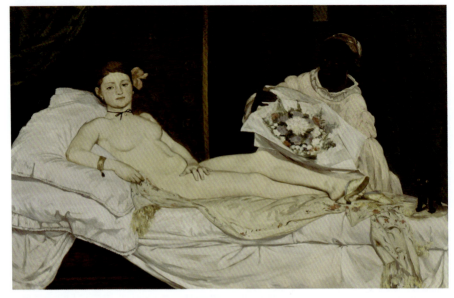

奥林匹亚 ▲

作品名称：Olympia
创作者：马奈
创作年代：1863年
风格流派：现实主义
题材：人体画
材质：布面油画
实际尺寸：130cm×190cm

这幅画的构图与提香的《乌尔比诺的维纳斯》相似，但是马奈采用了平面画法来展现立体效果，画作的整体色彩对比强烈，画中的女子不是神话人物，只是普通的现代女性，描绘的也是当时真实的社会状态，因此，这幅画在当时引起了极大的争议，但也奠定了马奈在艺术史上的地位，是一部具有颠覆性的作品。

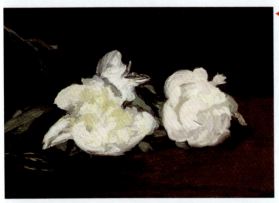

▶ **白色牡丹花**

作品名称：
Branch of White Peonies and Secateurs
创作者：马奈
创作年代：1864年
风格流派：现实主义
题材：静物画
材质：布面油画
实际尺寸：46.5cm×31cm

在印象派画家中，马奈被看作是最伟大的静物画家，尤其擅长花卉创作。在马奈的创作生涯中，有两个时期较为显著地涉及了花卉题材的创作，分别是19世纪60年代中期和他生命的晚期，《白色牡丹花》就是其中的经典之作。画中有两朵牡丹花，构图很简单，深色的背景烘托了娇弱的花朵，绿叶则作为辅助色丰富的了画面的色彩，整幅画作给人以朦胧的美感。

吹笛子的少年

作品名称：The Fifer
创作者：马奈
创作年代：1866年
风格流派：现实主义
题材：肖像画
材质：布面油画
实际尺寸：161cm × 97cm

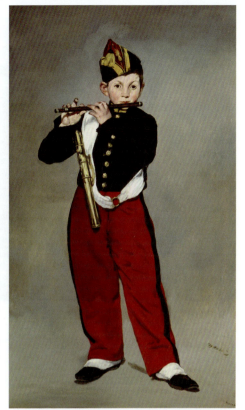

《吹笛子的少年》描绘了一个年轻的士兵正在吹短笛的场景。画中的少年以右脚为重心站立，左腿向外伸展，手指按压在乐器的孔洞上，神情专注。

这幅画的构图干净利落，色彩同样简洁有力，黑色和红色构成了画面的主色调，金色和白色则成为局部点缀色，干净的背景将人物衬托得更加突出。马奈在作画时放弃了利用侧光突出立体感的传统方式，能够很明显地看出画面中没有阴影和轮廓线，显得相当平面化，因此，这幅作品在当时也被指出很像扑克牌。

在追求立体画面的时代，《吹笛少年》是马奈在绘画上的创新和超越，在世界美术史上具有重要地位。

阳台

作品名称：The Balcony
创作者：马奈
创作年代：1868-1869年
风格流派：现实主义
题材：人物画
材质：布面油画
实际尺寸：170cm × 124.5cm

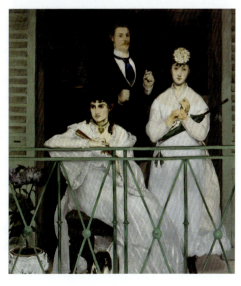

画中的模特都是马奈的朋友，该画作描绘了三人在阳台上或坐或站的场景，人物关系似乎彼此脱节，从表情上可以看出他们仿佛在各自的内心世界中。坐在栏杆边的是莫里索，他是马奈多幅代表作的模特儿。

这幅画与传统的造型手法不同，人物头部呈扁平状态，也没有利用明暗来表现人物的立体感。值得注意的是画家对阳台栏杆的刻画，鲜艳的绿色横切画面，使得人物场景都退到了栏杆之后，产生了空间感。

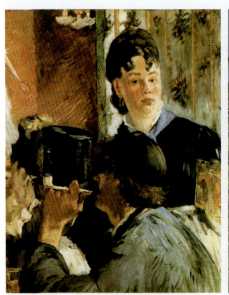

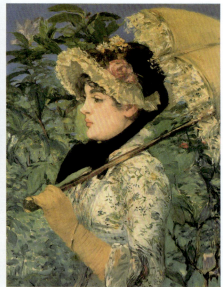

酒馆女招待 ▲

作品名称：The waitress Bocks
创作者：马奈
创作年代：1879年
风格流派：印象派
体裁：风俗画
材质：布面油画
实际尺寸：77.5cm × 65cm

　　1870年后，马奈放弃了深色背景的学院风绘画和传统主题，开始描绘现代生活，咖啡馆就是重要的主题。在这幅画中，画家将人物拉得很近，除女招待外，其他人的目光都投向台上的女歌手。

春 ▲

作品名称：Spring（Study of Jeanne Demarsy）
创作者：马奈
创作年代：1882年
风格流派：印象派
体裁：肖像画
材质：布面油画
实际尺寸：15.5cm × 10.7cm

　　这是马奈四季系列中的一幅肖像画作品，但他仅完成了《春天》和《秋天》便离世了。画中是女演员珍妮·德·玛斯，她身穿碎花连衣裙，头戴遮阳帽，手打洋伞，整个人与春色交相辉映。

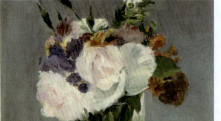

◀ 水晶花瓶里的花

作品名称：Flowers in a Crystal Vase
创作者：马奈
创作年代：（约）1882 年
风格流派：印象派
体裁：花卉画
材质：布面油画
实际尺寸：32.7cm × 24.5cm

　　这是马奈绘制的花卉静物画，在水晶花瓶中插着一大束鲜花。花瓶中的花朵正在绽放，在画家的笔下呈现出一种朦胧柔和的美感。

第 5 章 法国名画

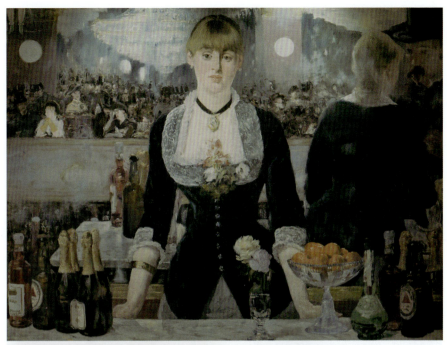

女神游乐厅的吧台 ▲

作品名称：A Bar at the Folies-Bergere
创作者：马奈
创作年代：1882年
风格流派：印象派
体裁：风俗画
材质：布面油画
实际尺寸：96cm×130cm

这是马奈的一幅重要作品，描绘了巴黎的夜总会女神游乐厅中的场景。画中首先看到的是在吧台的女招待，其眼神空洞，流露出了疏远之感。将视线转向后方的镜子，镜中仿佛是另一幅画，画中人头攒动，展示了欢乐且喧闹的娱乐场景，从右侧镜中的场景能够看出女招待正在接待一名男子，整幅画从侧面反映了19世纪巴黎的夜生活。

仔细看吧台上放置的酒瓶，能够看到马奈将自己的名字签在了酒瓶标签上。其他值得注意的细节还有高空秋千艺术家的绿色鞋子、正在交谈的白衣女子等。

德加

埃德加·德加（1834-1917），法国画家、雕塑家，通常被认为属于印象派，但部分作品更具古典主义、现实主义或浪漫主义画派风格。创新的构图、细致的描绘，以及对动作的透彻表达使他成为19世纪晚期现代艺术大师之一。

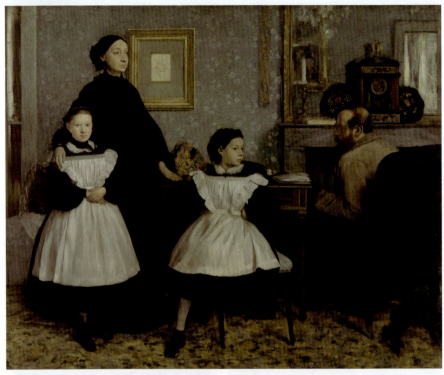

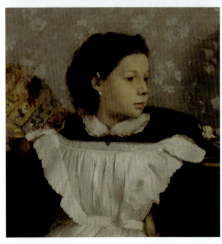

贝利尼一家 ▲

作品名称：The Bellelli Family
创作者：德加
创作年代：1859-1860 年
风格流派：印象派
题材：风俗画
材质：布面油画
实际尺寸：201cm × 249.5cm

画中的人物是德加的姑姑、姑父和两个表妹，从人物的位置和状态来看这家人似乎并不亲密，只有中间的小女孩表情神态最放松，整个场景给人一种"生疏感"。这件作品是德加早期的画作，构图并不符合传统章法，没有表现强烈的空间感，而是集中于对人物形象的描绘。

第 5 章 法国名画

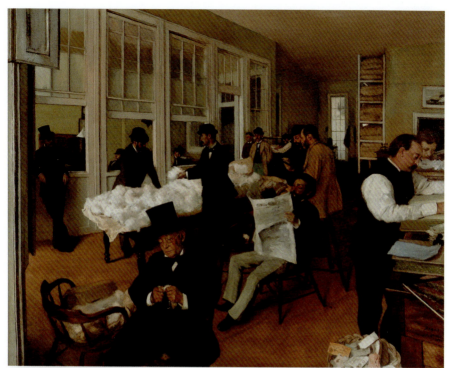

新奥尔良棉花事务所 ▲

作品名称： A Cotton Office in New Orleans
创作者： 德加
创作年代： 1873年
风格流派： 印象派
体裁： 风俗画
材质： 布面油画
实际尺寸： 73cm × 92cm

德加去美国新奥尔良探望亲戚时创作了这幅作品，画面中描绘的是一间棉花办公室，画中的人都是德加的亲戚。前方戴着礼帽的是德加的舅舅，正在看报的及靠在隔窗上是德加的弟弟。将视线转到中景，工作台上摆放着棉花，德加重点刻画了人物的手部动作，与桌面上的棉花堆形成了呼应，画面的整体构图非常松散。

画中人物、环境陈设通过空间深度自然展开，这是德加以前从未做过的，整幅画作既没有现实主义重视的刻意构图，也忽视了印象主义强调的色彩观念，向观者展示了一个生动的生活场景。该画作也标志着德加画风发展上学院派现实主义时期的结束。

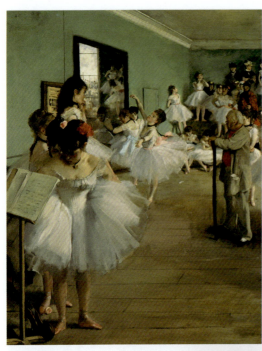

◀ **舞蹈教室**

作品名称：The Dance Class
创作年代：1874年
创作者：德加
风格流派：印象派
题材：风俗画
材质：布面油画
实际尺寸：85cm×75cm

 19世纪70年代初期，德加非常喜欢芭蕾舞女这一绘画主题，随后创作了大量的以芭蕾舞为题材的作品，这幅画就是其中有代表性的一幅。画作中舞蹈教室里人物众多，德加选择了大厅一角的一个斜向视点，这种构图方式是非常新颖的。画中挂着拐杖的是芭蕾舞教师于勒·佩罗，他正在审视一个舞者的表演，整个画面从背景环境到人物姿态都显得真实生动。

舞台上的舞女 ▶

作品名称：Dancer on Stage
创作年代：1877年
创作者：德加
风格流派：印象派
题材：风俗画
材质：粉彩画
实际尺寸：42cm×28.4cm

 这是德加创作的一幅粉彩画，画中描绘了一位在舞台上跳芭蕾的舞者，舞台边上有一位男子正在欣赏表演，同时还有等待出场的其他舞者。德加抛弃了传统的构图方式，采用的是类似摄影的俯视视角，芭蕾舞者的动作轻盈舒展，双臂伸开，裙角飞扬，极具动态美感。画面的色彩明快柔和，表现出了灯光的反射效果，画家仅用几支色粉笔就呈现出这种画面效果，体现了其高超的艺术功底。

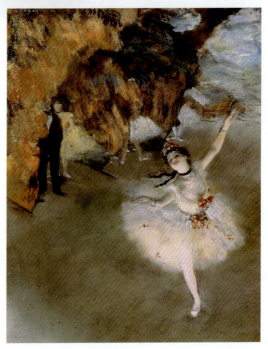

第 5 章 法国名画

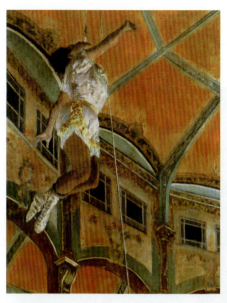

◀ 费尔南德马戏团的拉拉小姐

作品名称：Miss La La at the Cirque Fernando
创作年代：1879年
创作者：德加
风格流派：印象派
题材：风俗画
材质：布面油画
实际尺寸：177cm×77cm

　　《费尔南德马戏团的拉拉小姐》是德加的代表作之一，画作描绘了巴黎费尔南德马戏团杂技演员拉拉小姐的表演。画中的杂技演员仅用牙齿咬住绳子，弯曲着膝盖并伸展双臂，悬在圆顶天花板上。画作是以观众席的角度去看表演者，给人留下了非常深刻的印象。

等待 ▶

作品名称：Waiting
创作年代：1882年
创作者：德加
风格流派：印象派
题材：风俗画
材质：粉彩画
实际尺寸：43.8cm×61cm

　　这幅作品描绘了舞蹈休息间内的一个场景，画中有两个人，左侧的女舞蹈演员低头护脚，旁边的妇人身着黑色长裙，手持黑伞，坐在长凳上沉思，两者形成了鲜明对比。

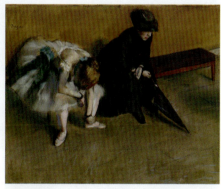

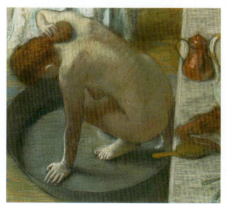

◀ 盆浴

作品名称：The Tub
创作年代：1886年
创作者：德加
风格流派：印象派
题材：人体画
材质：粉彩画
实际尺寸：60cm×83cm

　　《盆浴》是一幅粉彩画，整幅画采用的是俯视角度构图，描绘了一位女子洗澡的场景。画面被桌子的边线切分成了两个部分，光线、色彩与布局都达到了一种平衡。

塞尚

保罗·塞尚（1839-1906），法国后印象主义画家。其作品深刻地影响并革新了20世纪美术，作为现代艺术的先驱，西方现代画家称他为"现代绘画之父"或"现代艺术之父"。

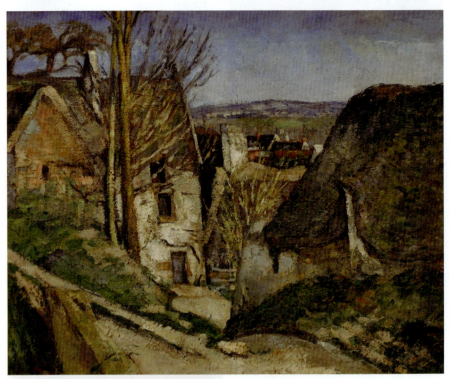

缢死者之屋 ▲

作品名称：The Hanged Man's House in Auvers
创作者：塞尚
创作年代：1872-1873年
风格流派：后印象派
题材：风景画
材质：布面油画
实际尺寸：21cm × 26cm

这幅画作不仅是塞尚的代表作之一，也是他对19世纪常规绘画的一次重要挑战。画作描绘了夕阳下的一间房屋，画中看不到一个人，色彩很暗淡，再结合画作的主题，整体给人荒凉、沉重之感。与传统绘画讲究细致入微的描绘不同，这幅作品运用了厚重的油彩，简化了细节，强调物体的体积感和色彩对比，这种对色彩和光影的独特处理方式，影响了后来的很多艺术家。

第 5 章 法国名画

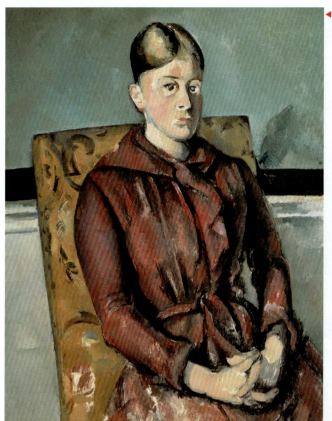

◀ **坐在黄色扶手椅上的塞尚夫人**

作品名称：Madame Cezanne with a Yellow Armchair
创作者：塞尚
创作年代：1890年
风格流派：后印象派
题材：肖像画
材质：布面油画
实际尺寸：80.3cm × 64.3cm

很多画家都会邀请自己的夫人担任模特，塞尚亦是如此。塞尚为自己的夫人画过很多肖像画，这幅画的背景看上去很简单，人物只是坐在椅子上，但为什么会成为杰作呢？

在这幅画中，画家摒弃了传统肖像画中对写实人物的塑造，采用了色彩与形体相结合的方式：人物头部是一个椭圆形，倾斜的椅子为长方形，身体到手部的位置同样构成了椭圆形。这种对几何图形的归纳，体现了塞尚对艺术形式的探索。

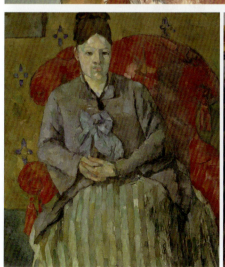

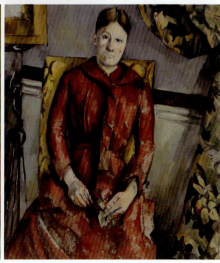

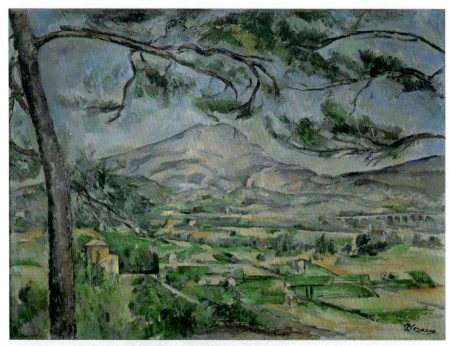

圣维克多山 ▲

作品名称：Mont Sainte-Victoire
创作者：塞尚
创作年代：1890年
风格流派：后印象派
题材：风景画
材质：布面油画
实际尺寸：65cm×81cm

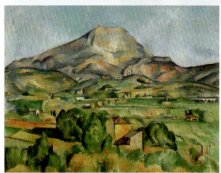

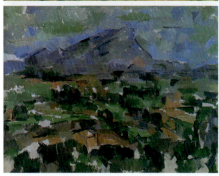

　　《圣维克多山》是塞尚创作的系列风景画，这座山位于法国南部塞尚的家乡附近。在这幅画中，是从丘陵向山上眺望，旁边有一棵冷杉树，树干和延伸的树枝自然地构成了一个框架，让巍峨的高山成为视觉中心。山峰的色彩是偏灰调的，前景用绿色、橙黄色来搭配，衬托了山峰的整体面貌，不仅不会让色彩显得冲突，还会起到突出山峰主体的作用。从这幅画中能够看到画家对结构、色彩、明暗、线条处理的精湛技艺，同时也表现了画家对大自然的探索和热爱。

　　围绕圣维克多山这一主题，塞尚留下了很多作品，这些画作创作时间不同，每一幅画都有变化，左侧展示了不同版本的《圣维克多山》。

第 5 章 法国名画

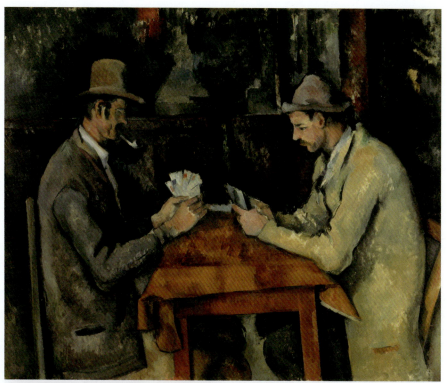

玩纸牌者 ▲

作品名称：The Card Players
创作者：塞尚
创作年代：1894-1895年
风格流派：后印象派
题材：风俗画
材质：布面油画
实际尺寸：47.5cm × 57cm

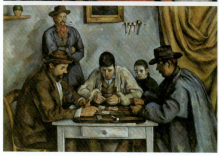

塞尚常常就一个题材创作一系列画作，《玩纸牌者》就是这样的系列画作。这一系列画作描绘的都是玩纸牌的人。这幅画描绘了两位沉浸玩纸牌的人，他们神情专注，肩膀略微弯曲，似乎在用心思考。画家使用了深色和暗调的颜色来突出画面中人物的轮廓，强化了人物形象的立体感。在另外一幅《玩纸牌者》中，能看到三个人正坐着打牌，背后站着一个人，旁边有一位年轻的姑娘。

该系列画作虽然描绘的是日常的生活场景，但画家对人物内心世界与性格特征的刻画十分生动，能让观者感受到现实生活的真实性。

一篮苹果

作品名称： Basket of Apples
创作者： 塞尚
创作年代： 1895年
风格流派： 后印象派
题材： 静物画
材质： 布面油画
实际尺寸： 62cm×79cm

　　桌子上铺着白色台布，上面放着果篮、酒瓶等物体。画中值得注意的是视角的割裂，酒瓶偏出了垂直线，盘子的透视是扁平的，桌子边缘方向有点错位，仿佛是用不同的视角完成的，画家将视角的差异融入了印象派静物中。

苹果与橘子 ▼

作品名称： Apples and Oranges
创作者： 塞尚
创作年代： 1900年
风格流派： 后印象派
题材： 静物画
材质： 布面油画
实际尺寸： 74cm×93cm

　　这是塞尚的静物画代表作之一。画作以色彩斑斓的花布为背景，看上去皱巴巴的，桌子上摆放着苹果、橘子，旁边还有一个瓷器。在这幅画中，物体看上去有点倾斜，似乎有滑动的危险，桌布则把这些物体或紧或松地包裹着，画家以其特有的方式表现了物体之间的空间关系。画面中白色的桌布与水果的色彩形成了强烈对比，仔细看苹果和橘子的色彩，它们都十分鲜艳明亮，圆滚滚的很有立体感和重量感。

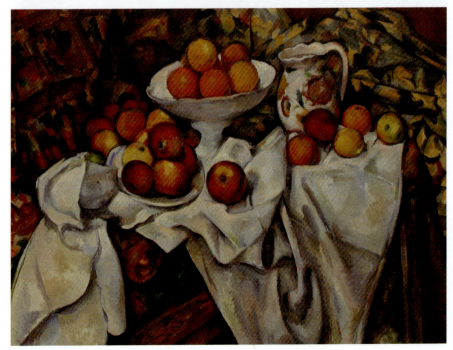

第 5 章 法国名画

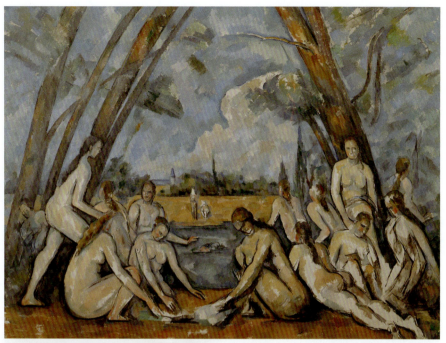

浴女们 ▲

作品名称：The Large Bathers
创作者：塞尚
创作年代：1906年
风格流派：后印象派
题材：风俗画
材质：布面油画
实际尺寸：210.5cm × 250.8cm

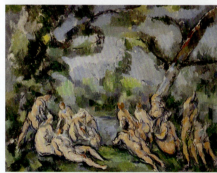

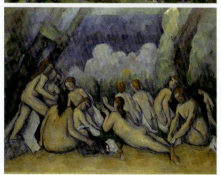

《浴女们》是塞尚晚年的作品，画作描绘了十几个女性在大自然中沐浴的场景。这幅画构思了很长时间，期间也完成了其他以"浴女"为题材的画作，该画作也是塞尚最大的一幅油画。

画面采用了三角形构图方式，树干由两边伸向中央，构成了一个金字塔形。左右两边的浴女则分别构成了两个小三角形。这幅画中的浴女形象与传统的写实手法有很大不同，粗略勾画的身体与优雅的标准并不相符，画家将人物置于几何图形中，巧妙地让她们与周围的自然环境融为一体。

画面色彩有冷暖的对比，温和且热情，笔触与色块都具有动感。从整幅画中能够看出画家对绘画的崭新尝试，这种对几何形体的探索也为立体主义画派带来了关键性的启示。

西斯莱

阿尔弗莱德·西斯莱（1839-1899），法国印象派领军人物，出生于法国，之后恢复英国国籍，在法国度过了人生大部分时光。他热爱户外写生，作品主要集中于风景绘画。

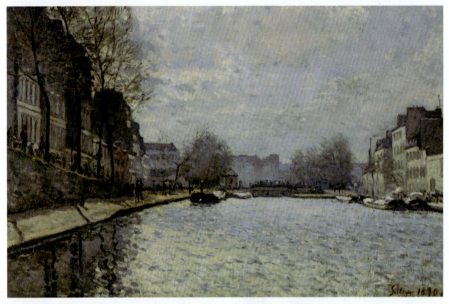

▲ 圣马丁运河的风景

作品名称：View of the Canal Saint Martin
创作者：西斯莱
创作年代：1870年
风格流派：印象派
题材：都市风光
材质：布面油画
实际尺寸：50cm×65cm

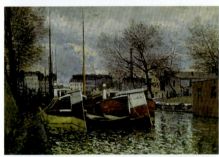

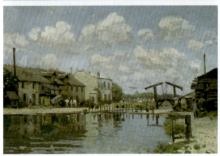

西斯莱的很多作品描绘的是巴黎地区，圣马丁运河是巴黎塞纳河的支流。这幅画作代表了西斯莱早期的作品风格，他特别擅长运用微妙的色彩关系。

画作表现了天空与水面的光色效果，均有一种淡紫蓝色，天空开阔辽远，河面波光粼粼，与两岸的建筑形成了很好的对比。河岸两侧还有熙熙攘攘的人群，远景若隐若现，整幅画作体现了西斯莱对色彩的敏锐度。除了这幅作品外，西斯莱还描绘了圣马丁运河的其他景色，见左图。

第 5 章 法国名画

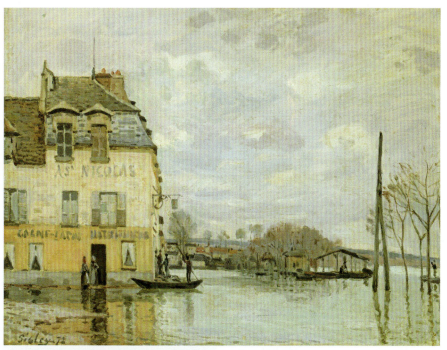

▲ **马利港的洪水**

作品名称：Flood at Port Marly
创作者：西斯莱
创作年代：1872年
风格流派：印象派
题材：风景画
材质：布面油画
实际尺寸：46.4cm×61cm

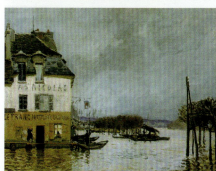

西斯莱以马利港为题材绘制了多幅作品，这是其中最具代表性的一幅。这件作品本应该表现洪水泛滥的马利港，但西斯莱并没有去刻意描绘洪水灾害，相反画作充满了"威尼斯水乡"般的浪漫诗意，为我们呈现了洪水过后的自然景色。

在西斯莱其他表现洪水的作品中，无论是乌云密布，还是风和日丽，同样看不到哀鸿遍野的场景，其画作都是平静祥和、蕴藏着诗意的，能让观者被画面打动、被作品所感染。

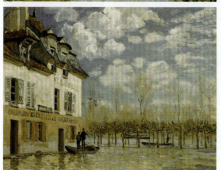

路维希恩的雪

作品名称：Snow at Louvecienness
创作年代：1874年
创作者：西斯莱
风格流派：印象派
题材：风景画
材质：布面油画
实际尺寸：61cm×50.5cm

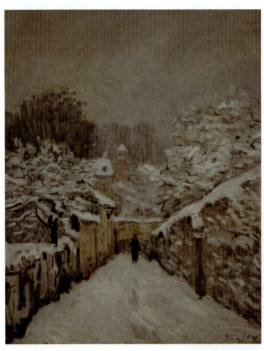

1870年，西斯莱的家庭遭遇了一场变故，他迁居到了市郊的路维希恩，农村生活是比较艰难的，但鲁弗申的自然景色为画家提供了绘画题材，这幅画就是其中的代表作。整幅画以白色和灰色为主色调，白色为雪，灰色为天空，曲折的小径、参差的房屋、远远近近的树木都盖着积雪，小径深处依稀可见身着黑衣的女子，为雪中的小路增添了几分生动。

这幅作品的魅力之处在于对色彩与光的处理，画家用白色和灰色来表现雪景，在灰白色调中房屋、树木以褐色或浅土黄色呈现，为寒冬带来了一丝暖意，色彩和谐又具有抒情效果。

雪天路维希恩花园

作品名称：Garden in Louveciennes in the Snow
创作年代：1874年
创作者：西斯莱
风格流派：印象派
题材：风景画
材质：布面油画
实际尺寸：55cm×46cm

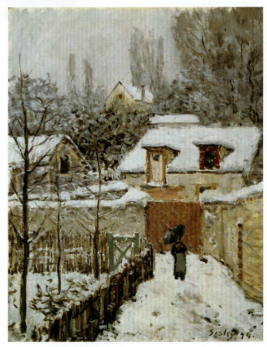

印象派画家常常热衷于表现雪景效果，西斯莱同样喜欢画雪景。在西斯莱的很多雪景作品中都能在寒冷的"静"景中感受到温暖，这幅作品同样如此。画面中白雪覆盖在房屋和地上，有一个打伞的人从远处缓缓走来，显得此刻的村庄格外安静。整个景致构图紧凑，和谐而平衡，房屋墙壁的暖色调使寒冬的萧索中有了些许暖意。

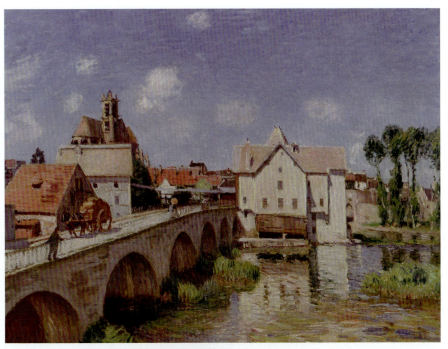

莫雷的桥

作品名称:The Bridge at Moret
创作者:西斯莱
创作年代:1893年
风格流派:印象派
题材:风景画
材质:布面油画
实际尺寸:65cm×73cm

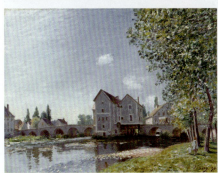

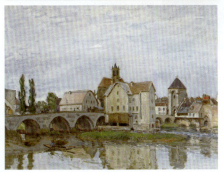

由于经济原因,西斯莱和家人长时间过着居无定所的生活,期间搬了许多次家,移居到莫雷小镇后,西斯莱创作了许多以该地区景色为素材的画作,莫雷的桥就是题材之一。

在创作这幅画时,西斯莱把画架支在对岸,自己站在桥梁右侧,比桥略微低一点的地方,因此从画中能够清晰地看到这座桥的六个桥洞,桥梁两旁的房屋和教堂的尖顶,周围的树木郁郁葱葱、波光粼粼的水面、碧蓝的天空构成了一幅温柔迷人的小镇风景。桥面上的马车和观景的行人又给画面增添了几分生活气息。左侧展示了另外两幅以莫雷的桥为题材的作品。

莫奈

奥斯卡·克劳德·莫奈（1840-1926），法国画家，印象派的代表人物和创始人之一，其艺术创作以独特的色彩和光影效果而闻名，被誉为"印象派领导者"。

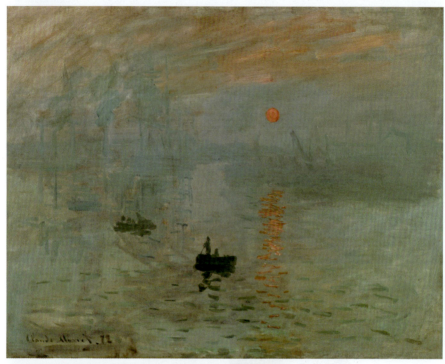

印象·日出 ▲

作品名称：Impression,sunrise
创作者：莫奈
创作年代：1872年
风格流派：印象派
题材：城市风光
材质：布面油画
实际尺寸：48cm×63cm

这是莫奈在勒阿弗尔港口创作的一幅油画，描绘了日出时分的港口场景。清晨的港口被薄雾笼罩，远处的船只和建筑若隐若现，形体是模糊不清的，看不清楚细节，呈现为淡淡的影子。天空中有一抹红日，在整体昏暗的背景中显得格外突出，阳光下的水面波光粼粼。

这幅作品突破了传统绘画的限制，没有采用传统绘画着重对轮廓、造型和细节进行描绘的手法，而是以视觉的感知为出发点，侧重表现光与色的变化，给人一种全新的视觉体验。这幅画采用的是井字形构图，画中徐徐升起的太阳、海上的船只都在"井"字形的交叉点上，也就是视觉的兴趣点上，符合人们的视觉审美和习惯，也能让观者的视线集中在画面主体上。

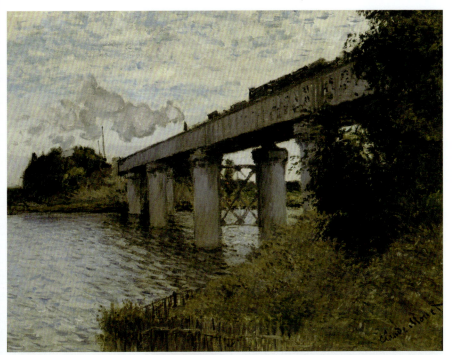

阿让特伊的铁路桥 ▲

作品名称：The Railway Bridge at Argenteuil
创作者：莫奈
创作年代：1873年
风格流派：印象派
题材：风俗画
材质：布面油画
实际尺寸：54cm×71cm

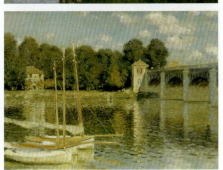

阿让特伊（Argenteuil）是法国的一个镇，位于巴黎郊区，塞纳河河畔，莫奈曾在巴黎塞纳河河畔的出租屋中于1873年创作了铁路桥、火车及其四周景色的画作。该幅油画描绘了一架横亘于塞纳河上的铁路桥，一列火车正从桥上疾驰而过。

除了这幅画外，莫奈还创作了许多与阿让特伊铁路桥有关的作品，左侧展示了其中的两幅。

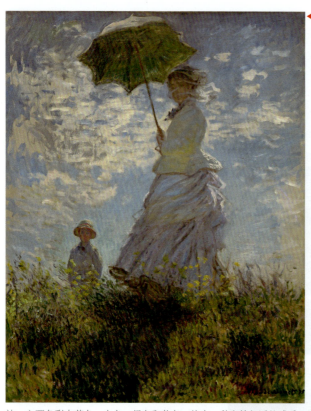

撑阳伞的女人

作品名称：Women with a Parasol
创作年代：1875年
创作者：莫奈
风格流派：印象派
题材：风俗画
材质：布面油画
实际尺寸：230cm × 162cm

莫奈画过三幅《撑阳伞的女人》，这是第一幅，也是最成功的一幅。

画作描述了一个阳光明媚的清晨，一对母子在草地上漫步的场景，画中人物正是莫奈的妻子卡米儿和儿子。

这幅画采用了仰视的角度来表现人物，莫奈夫人半侧着身子，衣褶轻轻扬起，极具动感，小男孩儿身形朦胧，拉深了画面的层次感。光线是从背面照射过来的，可以清晰地看到画家对光影的处理，背景云彩是很明亮的，衣纹褶皱同样被照亮，向阳和背光的草地都有阴影变化，对光影的捕捉恰到好处。画面的整体色调简洁，主要色彩有蓝色、白色、绿色和黄色，给人一种宁静舒适的感受。下方展示了后续两幅画作，与第一幅画作前后相差11年（作此画时莫奈的第一任妻子卡米儿已因病去世），可以看到，从构图、动作、衣着与伞都与第一幅画相似，但是人物面容更加模糊不清。

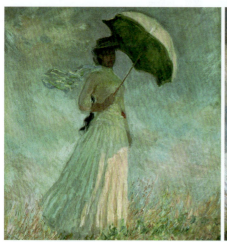
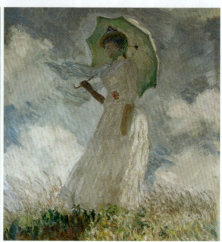

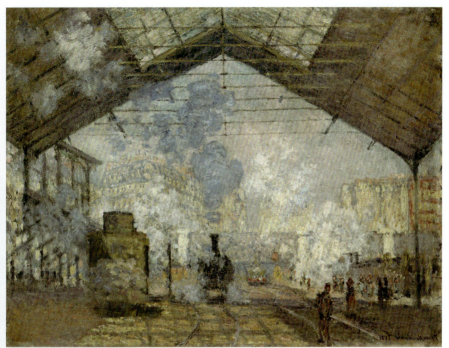

圣拉扎尔火车站 ▲

作品名称：Saint Lazare Station
创作者：莫奈
创作年代：1877年
风格流派：印象派
题材：城市风光
材质：布面油画
实际尺寸：75cm×104cm

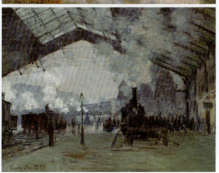

《圣拉扎尔火车站》是表现巴黎火车站的画作，当时工业革命刚兴起不久，出行使用的还是蒸汽火车。在这幅画中，莫奈描绘了人潮涌动的站台、错综相连的钢架结构、火车站的玻璃顶棚，火车车头喷出的滚滚蒸汽，整个火车站笼罩在弥漫的烟雾之中，阳光的折射让整个火车站变得光怪陆离。莫奈凭借高超敏锐的用色技巧，表现出了火车站台在蒸汽喷雾中的光影之美。

除了站台视角外，莫奈还画了其他视角下的圣拉扎尔火车站，为了专门创作《圣拉扎尔火车站》系列画作，莫奈还在车站附近租了一间房子，从不同的角度、不同的色彩去描绘火车站的样貌，用画笔记录下了工业时代的城市景观。

干草堆

作品名称：Haystacks
创作者：莫奈
创作年代：1888
风格流派：印象派
题材：风景画
材质：布面油画
实际尺寸：65cm×92cm

在莫奈居住的小镇，秋天收割完庄稼后，人们会把干草堆成一垛垛的，莫奈发现干草垛的色彩会随着时间的推移而发生奇妙变化，他被深深地吸引了。于是他开始在不同光线、不同季节、不同视角和不同环境中描绘干草垛，表现自然的色彩变幻。《干草堆》是系列作品，该系列画作的主题是一堆堆的草垛，这些草垛有的在日落时分、有的在清晨的薄雾中、有的则在雪后初霁，相似的干草堆在不同的光线环境中变得多姿多彩。

《干草堆》的构图很简单，画家主要想表现的是瞬息万变的光影变化。在欣赏《干草堆》时，观者可以将整个系列当作一个作品来欣赏，感受光影与色彩的流动变化。

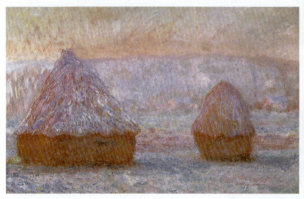

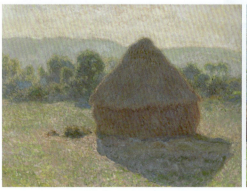

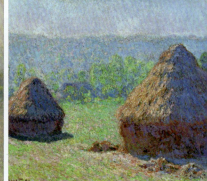

第 5 章 法国名画

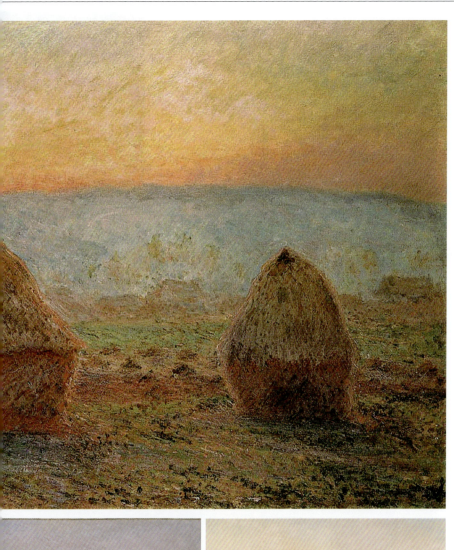

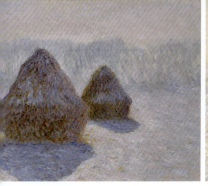
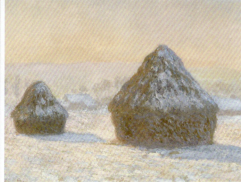

睡莲 ▶

作品名称：Water Lilies
创作者：莫奈
创作年代：1906年
风格流派：印象派
题材：花卉画
材质：布面油画
实际尺寸：89.9cm×94.1cm

　　《睡莲》是莫奈晚年最重要的系列作品，1883年莫奈在吉维尼定居，随后他建造了一座花园，并在花园中建造了专门种植睡莲的池塘，由此产生了《睡莲》组画。

　　莫奈笔下睡莲的色彩丰富多样，但所有的颜色在画面中都是格外地柔和和均衡，其巧妙地运用光影来表现水面的波纹，用色彩来塑造睡莲的莲叶和花朵，使整个画面呈现出一种梦幻般的感觉。右侧画作中的睡莲看不到非常明确的轮廓线，一片片错落有致地向湖面远处扩展开来，整幅画面具有纵深感，给人一种无限延伸的视觉感受，光影和色彩的变化呈现出一种流动的美感。画家将自然界的美展现在我们面前，让人无限遐想。

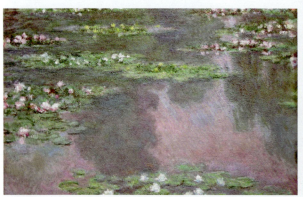

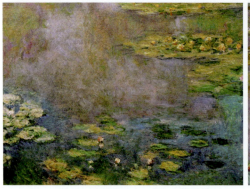

第 5 章 法国名画

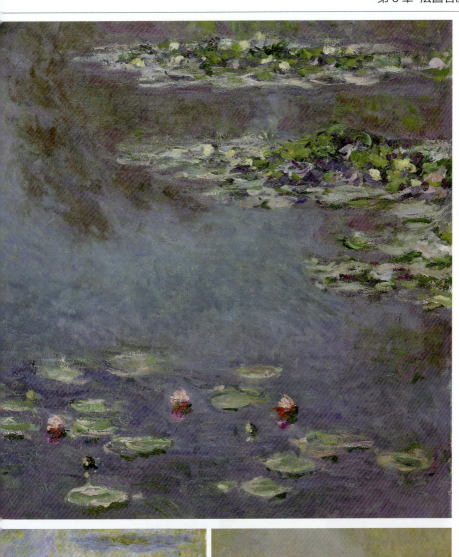

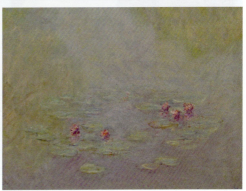

雷诺阿

皮埃尔·奥古斯特·雷诺阿（1841-1919），法国印象派的核心人物之一，擅长油画创作。此外，他还涉足雕塑和版画创作领域，在创作过程中融合了传统画法与印象主义技法，从而形成了自己独特的绘画风格。

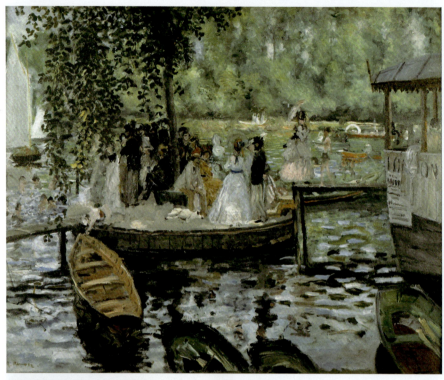

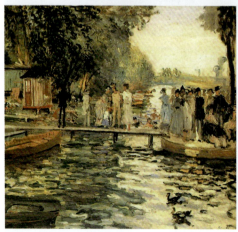

青蛙塘 ▲

作品名称：La Grenouillere
创作者：雷诺阿
创作年代：1869年
风格流派：印象派
题材：风俗画
材质：布面油画
实际尺寸：66.5cm × 81cm

雷诺阿在学习期间结识了莫奈等画家，并与他们结下了深厚的友谊，这幅画就是跟随莫奈一同写生时绘制的。画中描绘的是巴黎近郊的一个风景区。这幅画雷诺阿听从了莫奈的建议，着重表现了水与倒影的光色。采用相同的构图方式，雷诺阿又画了左侧展示的作品，《青蛙塘》也成了雷诺阿印象主义的入门之作。

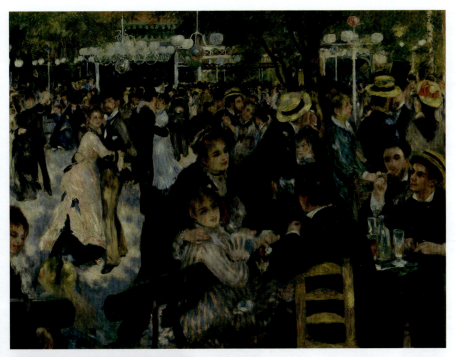

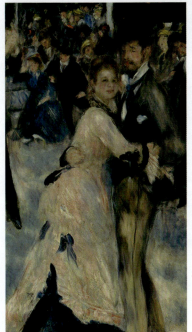

煎饼磨坊的舞会 ▲

作品名称：Dance at Moulin de la Galette
创作者：雷诺阿
创作年代：1876年
风格流派：印象派
题材：风俗画
材质：布面油画
实际尺寸：131cm × 175cm

 这幅画作又名《红磨坊的舞会》，描绘了人们在一处露天舞池中歌舞、聊天的场景，画面中的人物众多，大部分是雷诺阿的朋友。

 在这幅画中，雷诺阿运用了丰富的色彩和流畅的线条来表现印象派的特点，画家把主要精力放在对近景人物的描绘上，前景中的人群在悠闲地聊天，舞池中央正在跳舞的舞者无疑是吸引人的，他们舞步轻盈而优雅，脸上洋溢着愉悦的表情，人物脸上的光色效果也渲染了舞会氛围，给人以愉快、欢乐、热闹的印象。

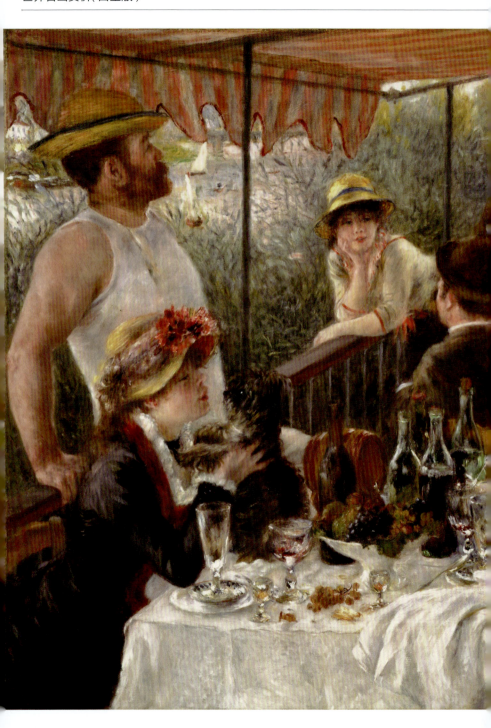

第 5 章 法国名画

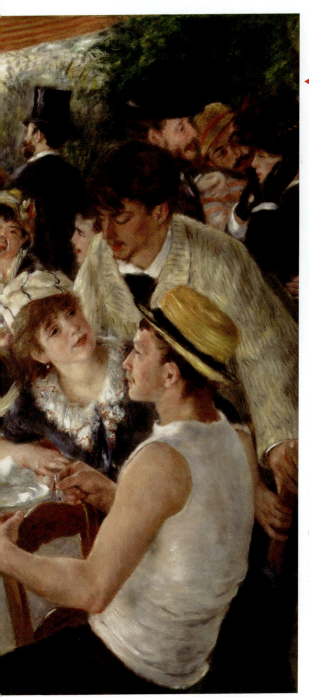

◀ **游艇上的午餐**

作品名称：
The Luncheon of the Boating Party
创作者：雷诺阿
创作年代：1881年
风格流派：印象派
题材：风俗画
材质：布面油画
实际尺寸：129.9cm×172.7cm

　　《游艇上的午餐》描绘的是在一艘游艇上，十几个青年男女午餐聚会的场景。画中可以看到雷诺阿妻子，她在画面左侧，手中抱着一只小狗。其他人有的在和朋友聊天，有的在品尝红酒，有的靠在栏杆边专注地看着桌旁的人们，画面丰富有趣、甜美明丽，非常有感染力。

　　虽然这幅画作描绘的是户外场景，但构图的修改、细节的完善很多都是在画室内进行的，但最终呈现出的仍是户外画的视觉效果。

　　在这幅画中，雷诺阿将光色与情感完美结合，达到了一种全新的境界。饱满甜美的色调和鲜活明快的笔触将巴黎人欢愉悠然的生活情调表现得淋漓尽致。这幅画作也成为雷诺阿具有革命性的画作，也是体现他印象派思想的最后作品。此画之后，雷诺阿逐渐放弃了对光影的专注呈现，而趋向于较平实的描绘。

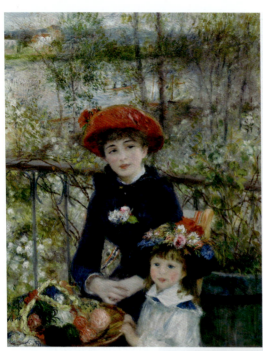

◀ 两姐妹

作品名称：Two Sisters
创作年代：1881年
创作者：雷诺阿
风格流派：印象派
题材：风俗画
材质：布面油画
实际尺寸：100.5cm × 81cm

《两姐妹》又名《在露台》，也是雷诺阿广受大众喜爱的作品之一。画面描绘了两姐妹依偎在一起的场景，年长的女孩眼神遥望着前方，年幼的女孩可爱天真。背景是田园风光，雷诺阿运用了稀疏、模糊的线条来表现人物背后的风景，用细腻的笔触来刻画人物，从而形成前后景的分离，也丰富了画面的层次感。

雨伞 ▶

作品名称：The Umbrellas
创作年代：约1881-1886年
创作者：雷诺阿
风格流派：印象派
题材：风俗画
材质：布面油画
实际尺寸：180.3cm × 114.9cm

这幅画描绘了下雨时巴黎繁忙的街头景象，层层叠叠的雨伞形成了有趣的弧形。该画作绘制时间较长，这段时间也是雷诺阿风格转变的时期。画作采用了统一的蓝紫色调，画面右边人物的用笔更柔软、更细腻，具有印象派时期雷诺阿的特质。画面左边的人物轮廓线清晰，这是雷诺阿的新风格。

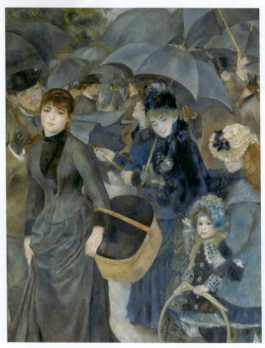

第 5 章 法国名画

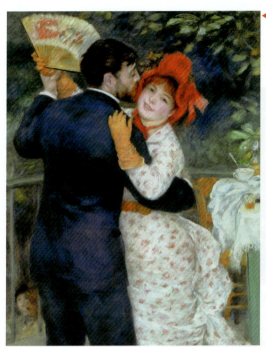

◀ **乡村之舞**

作品名称：Dance in the Country
创作者：雷诺阿
创作年代：1883年
风格流派：印象派
题材：风俗画
材质：布面油画
实际尺寸：180cm × 90cm

 雷诺阿创作了一组以跳舞为题材的作品，一共有三幅，这是其中的一幅。这幅画作名为《乡村之舞》，描绘了一对正在跳舞的情侣。画作色彩明快亮丽，画中的女郎圆脸带笑，能够感受到欢快的氛围。这幅画中的女郎正是雷诺阿的妻子，画中的男青年也是按照雷诺阿年轻时的样子画的。

弹钢琴的少女 ▶

作品名称：Girls at the Piano
创作者：雷诺阿
创作年代：1892年
风格流派：印象派
题材：风俗画
材质：布面油画
实际尺寸：116cm × 90cm

 在雷诺阿晚期的作品中，经常能看到日常生活中的家庭场景。这幅画描绘了雷诺阿朋友的两个女儿，画中的两名女孩在认真地阅读琴谱，一名坐在椅子上抬头仰视，一名手撑椅背侧身看向琴谱。

 整幅画作构图精美，色彩柔和，线条流畅，很有视觉美感，充满着一种甜美纯真的氛围。

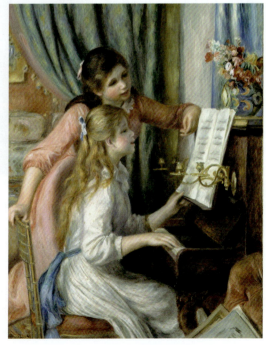

ARTIST

卢梭

亨利·卢梭（1844-1910），法国后印象派画家，他以自学成才的方式成为一名画家，并以其原始主义（或称为"野性派"）风格而闻名。主要作品有《梦》《墨西哥人》等。

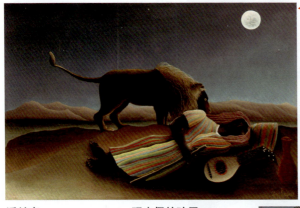

▶ **睡着的吉卜赛姑娘**

作品名称：The Sleeping Gypsy
创作者：卢梭
创作年代：1897年
风格流派：原始主义
题材：风俗画
材质：布面油画
实际尺寸：129.5cm × 200.7cm

这幅《睡着的吉卜赛姑娘》是卢梭最著名的一幅富有异国情调的作品。画面构图简单，情节引人入胜，女子身着鲜艳服装，搭配星空下沙漠的静谧背景，营造出了一种梦幻而神秘的氛围。

诱蛇者 ▼

作品名称：The Snake Charmer
创作者：卢梭
创作年代：1907年
风格流派：原始主义
题材：风俗画
材质：布面油画
实际尺寸：169cm × 189.5cm

玩木偶的孩子 ▶

作品名称：Child with a Puppet
创作者：卢梭
创作年代：1903年
风格流派：原始主义
题材：肖像画
材质：布面油画
实际尺寸：100cm × 81cm

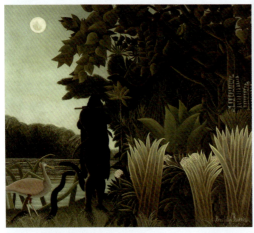

这幅《诱蛇者》可以说是卢梭最著名作品之一，该画作以原始的笔触和色彩描绘了一个神秘的场景。

梦 ▶

作品名称：The Dream
创作者：卢梭
创作年代：1910年
风格流派：原始主义
题材：风景画
材质：布面油画
实际尺寸：205cm × 299cm

卢梭最著名的作品是他的丛林风景画，这些作品通常包含了繁盛的植被和大量野生动物，呈现出一种神秘且梦幻的氛围。不过有趣的是，他本人从未真正去过热带丛林，画作中的这些场景主要是基于他在巴黎自然历史博物馆的观察，以及他对其他艺术家的作品、植物园和插图的研究绘制的。

第 5 章 法国名画

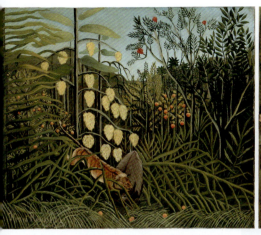

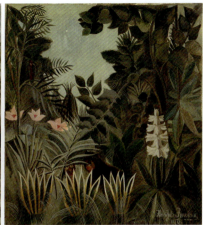

热带雨林：老虎和牛的格斗 ▲
作品名称：Tropical Forest: Battling Tiger and Buffalo
创作者：卢梭
创作年代：1908年
风格流派：原始主义
题材：野生动物画
材质：布面油画
实际尺寸：46cm × 55cm

赤道丛林 ▲
作品名称：The Equatorial Jungle
创作者：卢梭
创作年代：1909年
风格流派：原始主义
题材：野生动物画
材质：布面油画
实际尺寸：140.6cm × 129.5cm

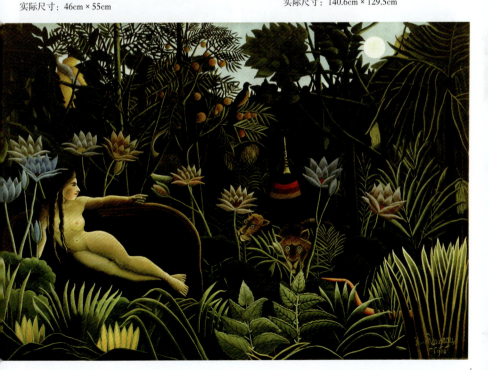

高更

保罗·高更（1848-1903），法国后印象派画家、雕塑家，与梵·高、塞尚并称为后印象派三大巨匠。其作品风格极具个性化和创新性，对现代绘画的发展有着非常深远的影响。

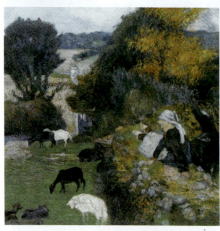

◀ **布列塔尼的牧羊女**

作品名称：The Breton shepherdess
创作者：高更
创作年代：1886年
风格流派：后印象派
题材：风景画
材质：布面油画
实际尺寸：60.4cm×73.3cm

1886年高更来到了法国西北部的布列塔尼，他的本意是进行户外写生，因此画了很多风景画，《布列塔尼的牧羊女》就是其中一幅。可以看出，该画作还具有浓厚的印象派特色，在绘画创作过程中，高更探索出了新的绘画风格，从而产生了后期极具个性化和创新性地以宗教为题材的绘画作品。

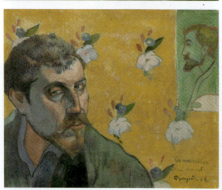

献给梵·高的自画像 ▲

作品名称：Self Portrait with Portrait of Émile Bernard
创作者：高更
创作年代：1888年
风格流派：后印象派
题材：自画像
材质：布面油画
实际尺寸：45cm×55cm

这是高更送给梵·高的自画像，右上角是两人共同的朋友，画右下角是画家写下的题词。在高更的作品中，自画像是他很重要的创作题材，他一生创作了大量的自画像，画中的高更总是斜着眼睛看人，这幅自画像也是如此。

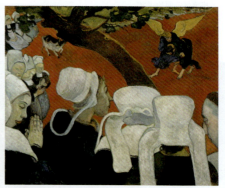

布道后的幻象 ▲

作品名称：The Vision after the Sermon
创作者：高更
创作年代：1888年
风格流派：综合主义
题材：宗教画
材质：布面油画
实际尺寸：74.4cm×93.1cm

这是高更的一幅早期作品，描绘了一群当地人在听完布道后不久眼前所产生的幻象，右上角的幻象是雅各与天使搏斗的场景，取自圣经。画作用红色、白色、黑色、蓝色组成图案，由于艺术风格的复杂性，所以艺术史家称它为"综合主义"。

第 5 章 法国名画

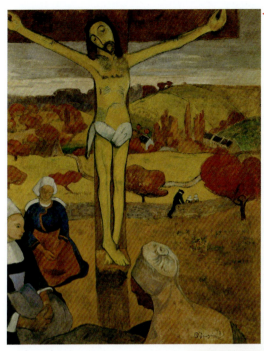

◀ 黄色的基督

作品名称：Yellow Christ
创作者：高更
创作年代：1889年
风格流派：分隔主义
题材：寓言画
材质：布面油画
实际尺寸：92cm×73cm

　　1886年，高更已经采用印象派画风多年，出于对绘画艺术的探索，他开始尝试突破印象派绘画手法，他去法国西北部布列塔尼的阿旺桥地区呆了几个月。两年后，高更再次回到了布列塔尼，一直逗留到1890年春天，《黄色的基督》就是他在布列塔尼期间创作的。

　　这幅作品高更使用了一种新的绘画风格，采用了象征的表现手法。画中的基督被钉在了十字架上，三位农妇跪在基督像前，神情显得木然呆滞，背景则是布列塔尼的秋景。画作色彩是明亮的，轮廓线简洁大胆，空间是平面化的，与印象主义画风形成鲜明对比。

女子与花 ▶

作品名称：Woman with a Flower
创作者：高更
创作年代：1891年
风格流派：分隔主义
题材：肖像画
材质：布面油画
实际尺寸：70cm×46cm

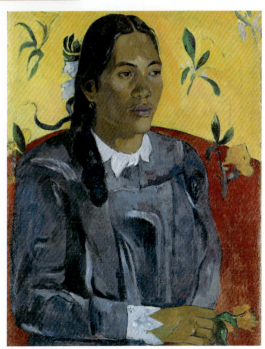

　　这幅画作是高更肖像画中的著名作品，描绘了拿着花的塔希提女子，其皮肤褐黑，眼睛沉静有神，手指夹着一枝花。画作的背景采用了高更喜欢的橙黄色和红色，同时散布着一些装饰性花朵。画作的表现手法是新鲜和生动的，反映了艺术家创作的无拘无束。

向圣母玛利亚致敬 ▶

作品名称：Orana Maria（We Hail Thee Mary）
创作者：高更
创作年代：1891年
风格流派：分隔主义
题材：寓言画
材质：布面油画
实际尺寸：113.7cm×87.7cm

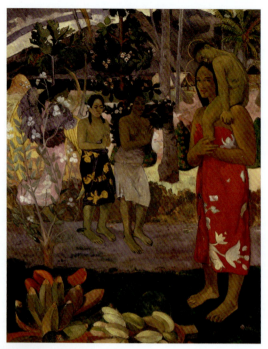

　　这是高更的代表作品之一，又名《我们朝拜玛利亚》。画中一位天使隐藏在树后，中间有两位祈祷的妇女，她们正在走向一位穿着红色裙子背着孩子的母亲。近景里的两个人物对应着传统绘画中的圣母子形象，两人头部都装饰着光轮。画作的色彩和形体都是平面和富有装饰性的，人物的表现与环境的描绘具有象征意义，加强了画面的神秘性。

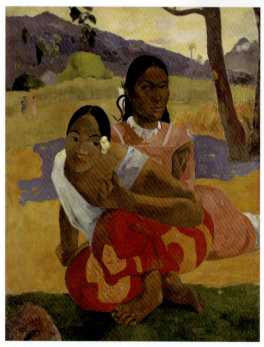

◀ 你何时结婚

作品名称：When are you Getting Married
创作者：高更
创作年代：1892年
风格流派：分隔主义
题材：风俗画
材质：布面油画
实际尺寸：105cm×77.5cm

　　这幅画是高更在塔希提岛居住期间创作的，画中有两名塔希提女子，两个人的目光都没有注视正前方，彼此望向不同的方向。前方的女子身着白色上衣、裤子红黄相间为当地的传统服饰，戴着一朵花，后方的女子则身穿淡橙色的西式服装，从服饰上能看出这两种文化的对比。

　　画作的背景是热带风光，整幅画作大量使用了红色和橘红色，仅用少量的绿色和蓝色来陪衬，展现了画家一贯大胆的用色风格。

第 5 章 法国名画

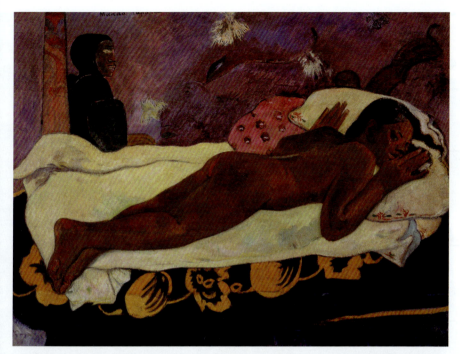

幽灵在注视 ▲
作品名称：Spirit of the Dead Watching
创作者：高更
创作年代：1892年
风格流派：后印象派
题材：人体画
材质：布面油画
实际尺寸：116.05cm×134.62cm

高更的很多作品都趋向于"原始"风格，这是因为他曾经和塔希提岛的土著人长期生活在一起。这幅画作又名《游魂》，灵感来自高更在塔希提的妻子。有一次高更离开了自己的森林小屋直到深夜才回来。当他回到家时，发现自己的妻子神色惊恐地注视着他，好像在看一个幽灵，这给高更带来了灵感，于是他创作了这幅作品。整幅画作从内容到色彩都给人以神秘、原始的感受。

众神之日 ▶
作品名称：Day of the Gods
创作者：高更
创作年代：1894年
风格流派：分隔主义
题材：寓言画
材质：布面油画
实际尺寸：68cm×91cm

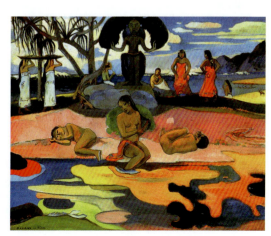

《众神之日》又名《敬神节》，画作中间靠上的位置有一个女神雕塑，当地的岛民在举行仪式，中间有一个女子在梳头。从这幅画中能看到很多蜿蜒的线条，各种色彩交替在一起，给人留下了神秘的印象。

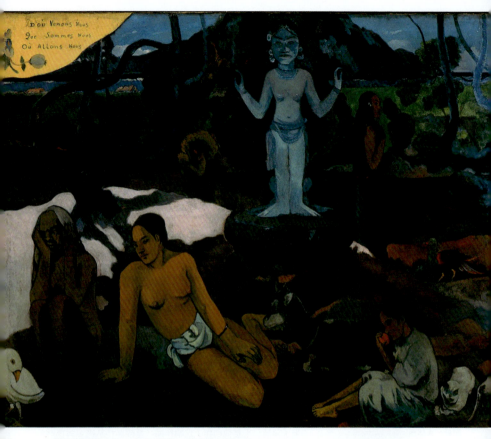

▲ 我们从哪里来？我们是谁？我们到哪里去？

作品名称：
Where Do We Come From? What Are We? Where Are We Going?
创作者：高更
创作年代：1897年
风格流派：后印象派
题材：寓言画
材质：布面油画
实际尺寸：139.1cm×374.6cm

 高更的一生充满了传奇色彩，年轻时做过海员，从事过证券交易工作，后来成为一名画家。他曾到太平洋南部的塔希提岛进行艺术创作和定居，这幅画作便是以塔希提岛为背景。创作这幅画作时，高更贫困潦倒且身患重病，在经历了丧女之痛后，他的精神崩溃了，便服毒自尽，但自杀未遂。经过这件事后，他又投入到了空前高涨的艺术创作中，产生了对生命意义的追问，而后创作了这幅画作。

 画面基本上可以分三部分，采用了具有象征意义的三段式表达方法，应该从右到左观看，分别代表了孩童、青年和老年，呼应画作主题。右边三位女性坐在一个婴孩旁，中间有一个采摘果子的年轻人，最左边一个行将就木的老年人，其脚边还有一只白鸟，人物后侧还有一个小场景。画作构图直接大胆，背景有大量的蓝色、绿色、暗褐色，给人一种神秘感。

第 5 章 法国名画

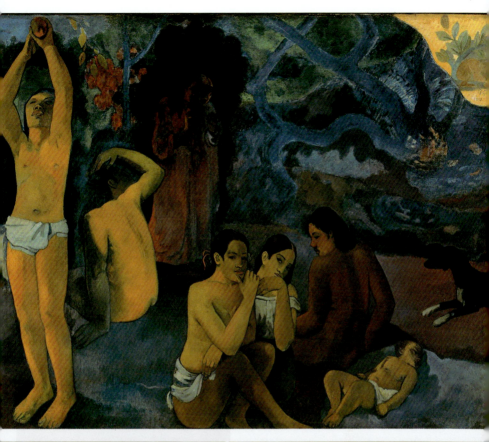

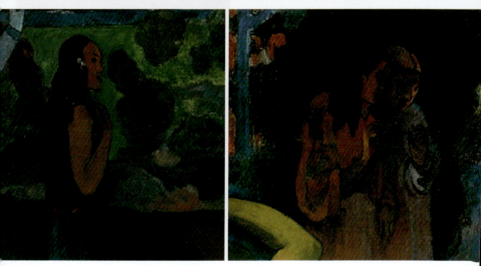

修拉

乔治·修拉（1859-1891），点彩画派创始人，新印象派的重要人物。他的作品风格与众不同，创新性的点彩手法和光色表达形式与印象派有着很大的区别。

◀ 阿曼·让肖像画

作品名称：Portrait of Edmond-Francois Aman-Jean
创作者：修拉
创作年代：1883年
风格流派：素描
题材：肖像画
材质：布面油画
实际尺寸：62.2cm×47.5cm

在1883年之前，修拉多以素描绘画为主。阿曼·让是修拉的朋友，两人都在巴黎学习过绘画，曾共用一个画室，这件作品就是修拉为其画的肖像画。在这幅画中，修拉用简约的色块将人物形体的光影和明暗呈现了出来，看不清人物表情细节，只能看出外轮廓，就如人物"剪影"一般。这幅画作体现了画家极具个性化的绘画语言。

艺术家的母亲 ▶

作品名称：The Artist's Mother
创作者：修拉
创作年代：1882-1883年
风格流派：素描
题材：肖像画
材质：布面油画
实际尺寸：30.5cm×23.3cm

修拉的素描不讲线而讲形，画中的人物是修拉的母亲，大面积的黑色烘托出了一个侧影，他的母亲正低头看着手中的物品，似乎在刺绣。画中看不到明显的线条，黑白色调同样呈现出了光与影的微妙之处。

第 5 章 法国名画

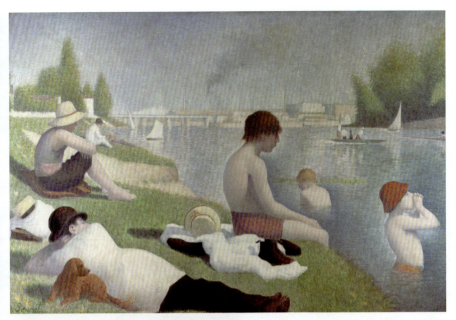

阿尼埃尔的浴场 ▲

作品名称：Bathers at Asnières
创作者：修拉
创作年代：1884年
风格流派：点彩画派
题材：风俗画
材质：布面油画
实际尺寸：201cm × 300cm

　　《阿尼埃尔的浴场》是修拉的代表作之一，描绘了几个人在塞纳河边休闲放松的场景。岸边有一名戴圆顶礼帽的男子斜躺在地上，一个男孩坐在岸边，双脚垂在岸沿上，河里站着两个男孩，在远处一人坐在岸边打量着河水，河中能够看到帆船。这幅画的背景是一座铁路桥，隐隐约约可以看到工厂的烟囱。

　　画作采用了点画技法，使用了红色、白色、绿色等颜色，色彩明快充满生机，虽然此时修拉还没有完全形成"点彩派"风格，但画面构图和色彩已颇有自己的特色。

203

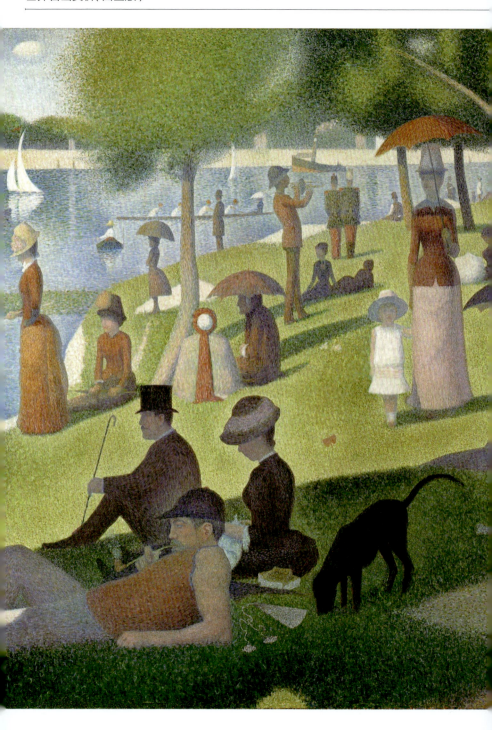

第 5 章 法国名画

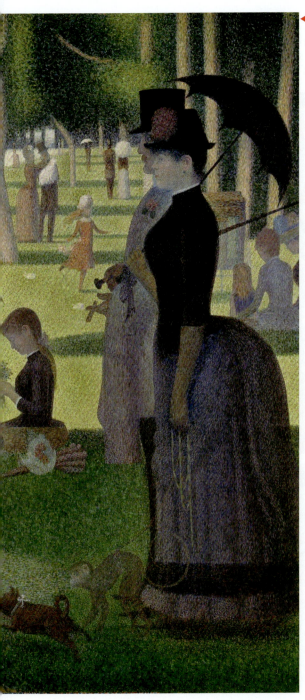

◀ 大碗岛星期天的下午

作品名称：A Sunday on La Grande Jatte
创作者：修拉
创作年代：1884-1886年
风格流派：点彩画派
题材：风俗画
材质：布面油画
实际尺寸：207.5cm × 308.1cm

《大碗岛星期天的下午》是典型的点彩画派作品，画面描绘了人们在大碗岛上休闲度假的情景。这幅作品构图严谨，人物的排列遵循了近大远小的透视规律，垂直线与平行线达到了一种理性的和谐。画中人物众多，但并不是随意安排的，有的人席地而坐，有的人打着伞在散步，远处的湖面还有人在划船，整体画面宁静和谐，很有秩序感。

这是一幅巨大的绘画作品，创作共耗时两年多，其最大的特点就是采用了点彩的画法。画面布满了小圆点，根据光色原理以"色点"形式呈现于画面上，这些细小的、精密排列的色点在画布上形成了鲜艳饱满的色彩效果。画面有黄色、绿色、红色、黑色、白色等，色彩对比鲜明，色调温暖有活力。

《大碗岛星期天的下午》是修拉对色彩分割理论和实践的探索，是具有里程碑意义的作品，对现代艺术影响深远。

西涅克

保罗·西涅克（1863-1935），法国新印象派重要代表人物，点彩派创始人之一，著名油画大师，擅长风景画，且经常使用点彩派技法作画。其画风大胆，作品有自己独特的风格，影响力极大。

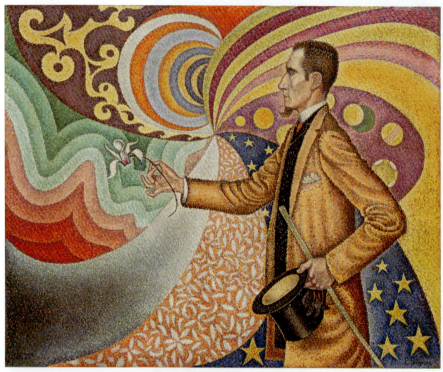

菲尼翁肖像 ▲

作品名称：Portrait of Felix Feneon
创作者：西涅克
创作年代：1890年
风格流派：点彩画派
题材：肖像画
材质：布面油画
实际尺寸：73.5cm×92.5cm

　　这幅作品是一幅肖像画，画中的菲尼翁是画家的好友。西涅克采用了点彩技法来创造人物的整体形象，背景能看到装饰性元素，这是受日本浮世绘的影响，他开始注重色彩的装饰性和表现效果。画作色彩层次清晰，色彩鲜明，具有很强烈的节奏感。

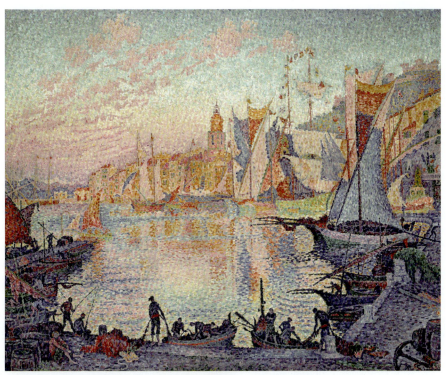

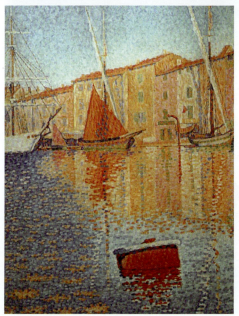

圣特罗佩港 ▲

作品名称：The Port of Saint Tropez
创作者：西涅克
创作年代：1901-1902年
风格流派：点彩画派
题材：风景画
材质：布面油画
实际尺寸：131cm × 161.5cm

西涅克也是一名航海家，在航海途中他经常泊船于圣特罗佩港，在这幅画中西涅克用点彩法绘出了法国圣特罗佩港的美景。背景中的建筑和帆船以橙粉色为基调，中景是波光粼粼的水面，前景有渔船和劳作的工人，整体色彩鲜明而和谐，具有强烈的光感，使整个画面呈现出梦幻般的氛围。

画家还描绘了很多圣特罗佩的景色，比如左侧的《红色浮标，圣特罗佩》，画面色彩鲜明、耀眼，水上的浮标与水波的蓝色形成对比，极具视觉冲击力。

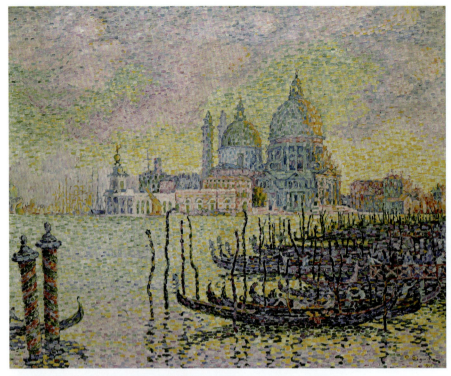

大运河（威尼斯）▲

作品名称：Grand Canal (Venise)
创作者：西涅克
创作年代：1905 年
风格流派：点彩画派
题材：城市风光
材质：布面油画
实际尺寸：73.5cm×92.1cm

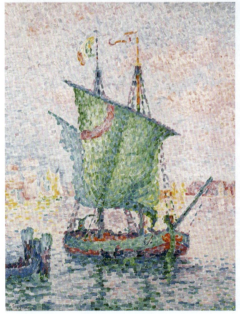

西涅克的作品也常常描绘城市景观，这幅画作描绘了威尼斯运河的景色。前景中的船只错落有致，地平线将建筑和水面一分为二，天空与海面色彩交相辉映，又与渔船形成对比。绚丽的色彩既有层次感又有冷暖变化，明亮且和谐的色彩让威尼斯运河的景观看起来生动而富有生命力。

左侧展示了西涅克的另外一幅关于威尼斯的画作，名为《威尼斯，粉红色的云》，画中粉色的云与蓝绿色的帆船形成对比，将观者带入了梦幻般的威尼斯景观中。

第 5 章 法国名画

马蒂斯

亨利·马蒂斯（1869-1954），法国著名画家、雕塑家、版画家，野兽派创始人和主要代表人物，作品生动而有活力，以使用鲜明、大胆的色彩而著称，是现代艺术中最重要的人物之一。

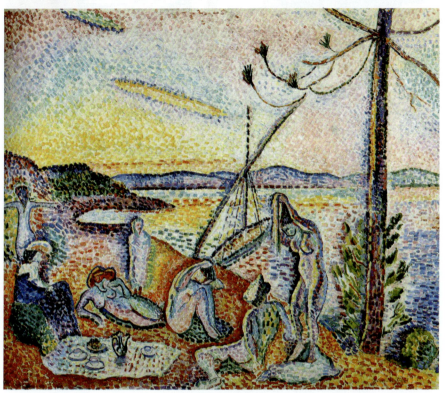

奢华、宁静和快乐 ▲

作品名称：Luxe, calme et volupté
创作者：马蒂斯
创作年代：1904-1905年
风格流派：点彩画派
题材：风俗画
材质：布面油画
实际尺寸：98×118cm

这幅画的标题取自夏尔·波德莱尔《请上旅程》中的两行诗句，是马蒂斯新印象主义风格的主要绘画作品。在绘画上结合了保罗·西涅克和乔治·修拉的点画法，人物造型的塑造以塞尚的《浴女们》为基础。虽然这幅画采用的是点彩画法，但马蒂斯也有自己独特的表现方式，他勾勒并强调了物体的轮廓。

画中的人物、树木、海洋和天空都是由色点构成的，在画作的右侧有一棵又高又细的树，沙滩上的人物成组式构成三角形构图，远处是一组连绵起伏的山丘。

在这幅画中，画家使用了蓝色、绿色、黄色和橙色来渲染风景，沙滩与山脉、海洋、天空的色彩相互对比映衬，然后用蓝色勾勒出人物的轮廓，整幅画的色彩鲜亮而充满视觉表现力，令人印象深刻。

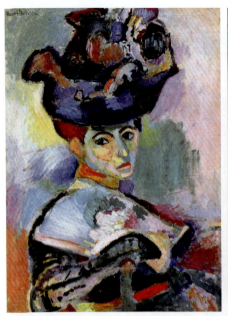
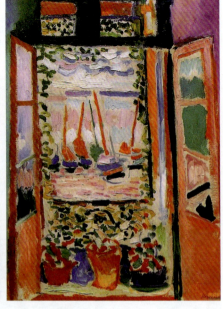

戴帽子的女人 ▲

作品名称：Woman with a Hat
创作者：马蒂斯
创作年代：1905年
风格流派：野兽派
题材：肖像画
材质：布面油画
实际尺寸：79.4cm×59.7cm

开窗，科利乌尔 ▲

作品名称：Open Window, Collioure
创作者：马蒂斯
创作年代：1905年
风格流派：野兽派
题材：风景画
材质：布面油画
实际尺寸：102cm×83cm

　　1905年，马蒂斯在法国巴黎秋季沙龙展出了两件作品，分别是《戴帽子的女人》和《开着的窗户》，这两件作品使马蒂斯率领的野兽派声名大噪。

　　《戴帽子的女人》是马蒂斯夫人的半身肖像，画家只是粗略地勾勒了人物的脸、帽子、衣服，但仍能够看出她穿着精致的服装，戴着手套拿着一把扇子，头上戴着一顶帽子。这幅画最引人注目之处在于大胆而生动的色彩，画家运用了传统艺术中不常见的明亮的、近乎花哨的色彩，人物的脸部被渲染成彩色，有绿色、黄色、蓝色、红色等色彩，帽子的颜色同样大胆，背景是蓝色、绿色和黄色的笔触。这些大胆的色彩组合构成了这幅充满活力、富有表现力的女性肖像画。这幅画在展出时以其创新的风格震惊了当时的评论家和公众，同时也因前卫的风格而饱受争议。《戴帽子的女人》标志着马蒂斯在风格上向野兽派过渡，为马蒂斯风格和职业生涯的下一个阶段定下了基调。

　　《开着的窗户》也是马蒂斯野兽派早期最重要的画作之一，描绘了画家从法国科利乌尔的酒店房间看到的景色。这幅画的主题是比较传统的，但在当时展出时同样引起了轰动。画中窗户占了很大的空间，敞开的窗户为观者展现了外面的风景，窗外是大海、天空和船只。窗台上摆着盆栽，藤蔓已经攀爬到了窗户上方。画中场景明亮，窗户内部使用了鲜艳而充满活力的绿色、橙色、红色、蓝色等，色彩间有着强烈的对比。窗外的世界同样华丽多彩，船只的船体是蓝色的，漂浮在粉红色的波浪上，桅杆是橙红色的，与船体的色彩形成互补。这些鲜艳的色彩彼此相邻，使得色彩之间的对比效果更加强烈，给人突出醒目、强烈有力的视觉感。

第 5 章 法国名画

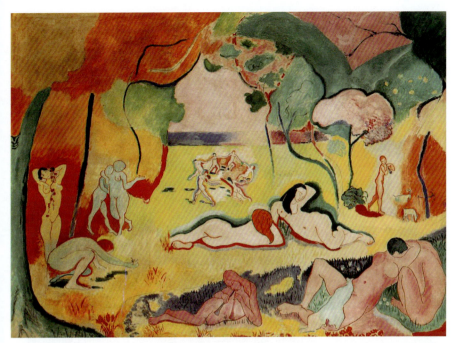

生活的欢乐 ▲
作品名称：The Joy of Life
创作者：马蒂斯
创作年代：1905-1906年
风格流派：野兽派
题材：风俗画
材质：布面油画
实际尺寸：175cm×241cm

在马蒂斯的野兽派时期，他常常在法国南部画风景画，并在回到巴黎后将创作灵感转化为更大的作品。

《生活的欢乐》是马蒂斯野兽派时期的开创性杰作，这是一幅充满想象力的巨大油画，画家使用了他在科利乌尔画的风景作为背景。前景是不同活动状态的人物，人物分散在各处，中心跳舞的人物和中央斜倚的女性成为焦点，静态的人物和动态跳舞的人物之间形成了和谐的平衡。这幅画的配色明亮且多样，沙滩是金色的，天空是粉色的，植物有绿色和橙色，色彩的搭配为画作增添了梦幻、愉悦的气氛，充满活力和自由。

蓝色的裸体 ▶
作品名称：The Blue Nude
创作者：马蒂斯
创作年代：1907年
风格流派：野兽派
题材：裸体画
材质：布面油画
实际尺寸：92cm×140cm

这幅画以马蒂斯的雕塑作品《倾斜的裸体》为原型，人物的身体采用了蓝色，身体曲线并不柔和，相反给人刚硬的感受。

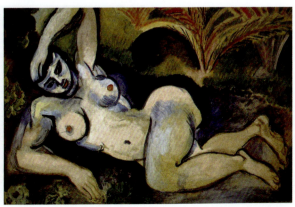

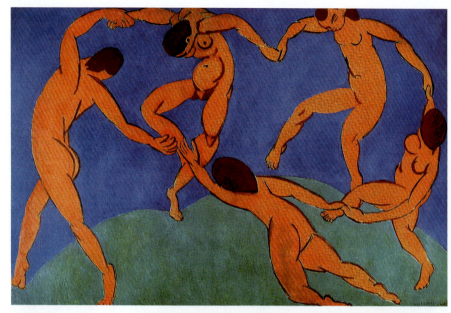

舞蹈 ▲

作品名称：Dance II
创作者：马蒂斯
创作年代：1910年
风格流派：表现主义
题材：风俗画
材质：布面油画
实际尺寸：260cm × 391cm

　　《舞蹈》是马蒂斯接受俄罗斯商人谢尔盖·新金的委托而作，共有三个版本，这里展示第二个版本。这幅画是在巨大的画布上创作的，画作的内容很简单，画家致力于表达舞蹈的纯粹和无拘无束的乐趣。在这幅画中只有欢乐、和谐、轻松的舞蹈场面，但却充满了的幻想，画中的人物手牵手在画布的中心形成一个圆圈，他们在空中旋转舞蹈，画面充满了动感，虽然内容简单却让人感受到一种特殊的力量。

　　画中人物的身体采用了大胆的砖红色，并用黑色的线条勾勒轮廓，背景只有蓝色和绿色两种颜色，蓝色表达天空，绿色表达草地，纯粹的色彩让人感受到原始的野性和质朴，再结合画作的内容，会让人联想到了人们在篝火旁载歌载舞的场景。

在河边沐浴的人 ▶

作品名称：Bathers by a River
创作者：马蒂斯
创作年代：1909-1916年
风格流派：立体主义
题材：风俗画
材质：布面油画
实际尺寸：260cm × 390cm

　　马蒂斯也受到了毕加索立体主义的影响，这幅画是马蒂斯最令人费解的作品之一，画中能看到几何形状的人体，大面积的色块在画中间隔使用。

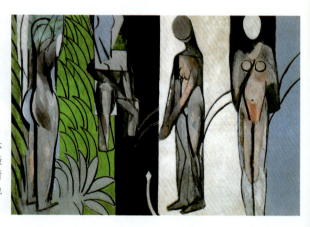

第6章
荷兰名画

17世纪后期,荷兰形成了独立的民族美术。在这个时期,荷兰画家用写实手法在作品中表现人民的生活和自然风景,绘画脱离对宫廷贵族和天主教会的依附,开始为新兴的市民阶级服务。

扬·凡·艾克

扬·凡·艾克（1385-1441），是早期尼德兰画派最伟大的画家之一，也是十五世纪北欧后哥德式绘画的创始人，尼德兰文艺复兴美术的奠基者，油画形成时期的关键性人物，因其对油画艺术绘画技巧的发展作出了独特的贡献，被誉为"油画之父"。

1385年扬·凡·艾克出生在荷兰马斯特里赫特附近的城市马赛克，有一个同为画家的哥哥胡伯特·凡·艾克。1415年，根特市长约多库斯·威德向哥哥订制了这件祭坛画，哥哥认真画了10年，可惜未完成就去世了，于是弟弟就接着画，一共创作了近二十年才完成。这件祭坛画虽然题材源于宗教，但创作者充满了对现实世界的肯定和赞美，处处充满现实主义风格，如今观赏依然魅力无穷。

这是一件多翼式"开闭形"祭坛组画，高3.5米、宽4.6米，现存于比利时圣巴夫主教座堂。平时闭合，观者看见的是折叠起来的面板，先知、施洗者圣约翰、供养人和妻子的肖像等罗列其上。

根特祭坛画（闭合）▼

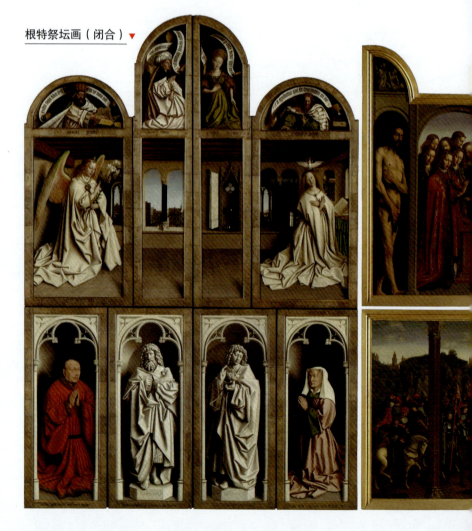

第 6 章 荷兰名画

根特祭坛画（展开）

作品名称：The Ghent Altarpiece (open view)
创作者：胡伯特·凡·艾克、扬·凡·艾克
创作年代：1426-1432年
风格流派：北方文艺复兴
题材：宗教画
材质：木板油画

每逢节日或重要盛会时，此作品就会展开两翼，伴随着圣曲的悠扬节奏，辉煌夺目的12幅祭坛画便呈现出来，观者的感情瞬间就升华到神化境界，强烈的美感油然而生。

这12幅画可以说上排是"神界"，下排是"人界"。上排从左到右为：《亚当》《天使合唱团》《圣母》《上帝》《施洗圣约翰》《天使乐团》《夏娃》。下排从左到右为：《正义的法官》《基督的骑士》《对羔羊的颂赞》《隐士》《朝圣者》。

画中上帝端坐在中央，身着镶金大红袍，头戴华丽的皇冠，左右两侧的圣母与施洗圣约翰的形象潇洒自如，亚当和夏娃绘制细腻，毛发可见。下排中的《神秘羔羊的崇拜》是核心，大家成群结队地涌向林中空地，朝拜神秘的羔羊，羔羊则象征着耶稣为世人的救赎所做出的牺牲。其他众多长老、圣职人员、天使及男女信徒们的形象都运用了细密画技法被仔细描绘，中轴线构图使场面肃穆，自然风光的细致描绘又使画面增添了温馨。该画作可以称为世界上第一件真正的油画作品，在绘画史上具有重要的意义。

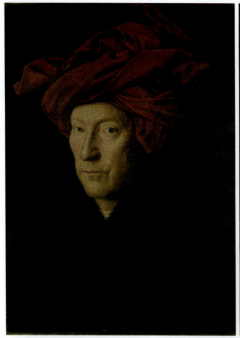 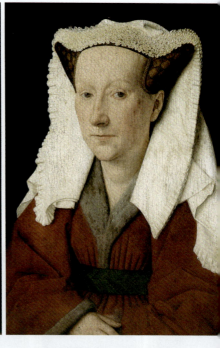

包着红头巾的男子 ▲
作品名称:A Man in a Turban
创作者:扬·凡·艾克
创作年代:1433年
风格流派:北方文艺复兴
题材:肖像画
材质:木板油画
实际尺寸:26cm × 19 cm

画家妻子玛格丽特·凡·艾克像 ▲
作品名称:Portrait of Margaret van Eyck
创作者:扬·凡·艾克
创作年代:1439年
风格流派:北方文艺复兴
题材:肖像画
材质:木板油画
实际尺寸:32.6cm × 25.8 cm

 这幅于1433年创作的《包着红头巾的男子》可谓是西方最早的"自拍"像,这幅世俗化的肖像作品摒弃了宗教委托创作的传统,展现了一位独立自信且颇具魅力的男性形象。画中人物独特的面孔映衬在深色的背景里,温暖的光线照亮了人物质感与形体的每个细节。画家以精湛的技艺刻画出他的面部,如充血的左眼、灰白的胡茬、皱纹深刻的皮肤等,使观者仿佛能够感受到他的生活经历和内心世界。值得注意的是,这幅画的画框上方用希腊字母以佛兰德斯语写着"尽我所能",画框下方则以拉丁文写着"扬·凡·艾克创作了我"和日期。这些铭文不仅强调了这是一幅自画像的可能,也彰显了画家对自己才华和努力的自豪与自信。

 右边这幅是扬·凡·艾克在他妻子33岁时为其绘制的肖像画,准备用着家庭装饰或者送给妻子作为生日礼物。在画中,玛格丽特的面部特征和神态都被描绘得非常精细,她的服饰和发型也反映了当时的社会风貌和文化背景。画家使用了精致的笔触和微妙的色彩渐变来捕捉妻子的神态和气质。她的眼睛被描绘得非常生动,仿佛能够直接与观众交流。她精心编织的发型配以精致的发饰,展现出她高贵的气质。此外,这幅画也是欧洲最早的描绘画家配偶的艺术作品之一,画家选择将妻子作为主角,将她描绘成一位独立自信的女性形象,这不仅是对女性地位的肯定,也是对当时社会观念的挑战。

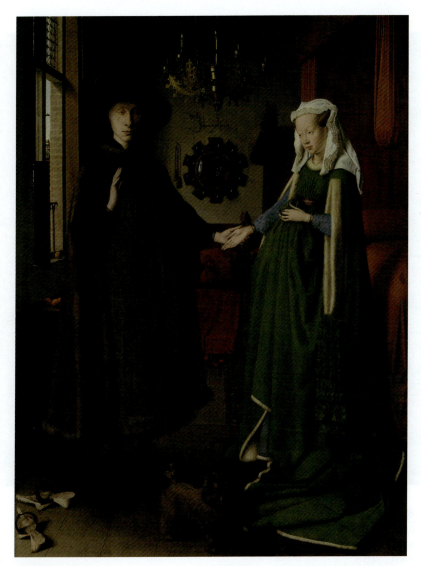

阿尔诺芬尼夫妇像

作品名称：The Portrait of Giovanni Arnolfini and his Wife
创作者：扬·凡·艾克
创作年代：1434年
风格流派：北方文艺复兴
题材：肖像画
材质：木板油画
实际尺寸：83.7cm × 57 cm

该油画描绘了尼德兰典型的富裕市民的新婚家庭，画中的主人翁是阿尔诺芬尼和他的新婚妻子。丈夫举着右手似乎在宣誓，妻子则虔诚地微低着头，伸出右手放在丈夫的左手上。画家不仅再现了夫妇的外貌和个性特征，而且对室内的环境物品都作了极其逼真的描绘，画中的一面凸面镜更是画家的巧妙设计，观众不仅能从中看到主人公夫妇的背影，同时还能看到两个站在门口的见证者，其中一人就是画家本人，这一技巧扩大了画面的空间和观众的视野，为后期很多艺术家所借鉴。

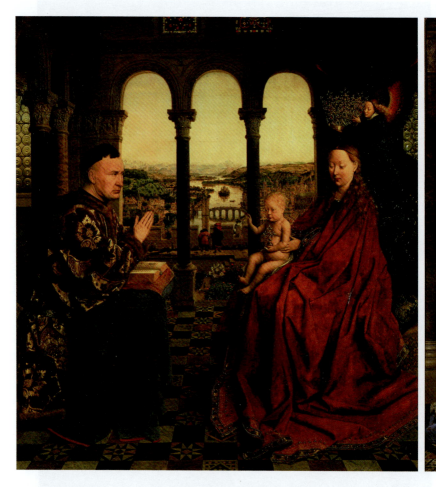

罗林大臣的圣母

作品名称：The Rolin Madonna
创作者：扬·凡·艾克
创作年代：1435年
风格流派：北方文艺复兴
题材：宗教画
材质：木板油画
实际尺寸：66cm×62 cm

　　这幅画是勃艮第公爵菲利普三世的大臣尼古拉·洛林在1435年委托作者为其所绘的祈祷画像，当时他的儿子担任勃艮第的奥童主教堂的主教，于是他委托艾克绘制了这幅作品，以便捐赠给主教堂。

　　这幅作品最令人称奇的是画中远处风景中的城市、河流和塔桥，教堂内部的柱子、雕刻、地面，人物的面部特征和表情、服装上的装饰等全部都处理得细腻逼真，教堂外的花甚至能分辨出有百合花、鸢尾花、牡丹和玫瑰。画的左边是大臣洛林，他虔诚地祈祷着，而他的对面是天使加冕的圣母和圣婴，圣母身着的红色长袍也一反传统哥特式绘画中圣母的装束。

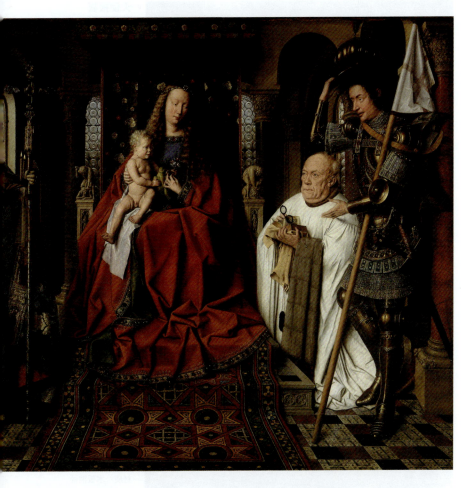

圣母子与咏礼司铎凡·德·佩尔

作品名称：The Madonna with Canon van der Paele
创作者：扬·凡·艾克
创作年代：1436年
风格流派：北方文艺复兴
题材：宗教画
材质：木板油画
实际尺寸：122cm×157 cm

这是扬·凡·艾克继根特祭坛画之后最大的作品，是教会咏礼司铎凡·德·佩尔委托他画的。

画中穿白衫下跪的就是供养人教会咏礼司铎凡·德·佩尔，两侧的圣乔治和圣多纳蒂将他引荐给圣母，场景中人物、道具及其服饰等都描绘得非常精细。把供养人像与圣母子像画在一起，是当时流行的一种画法，它通过描绘供养人在祈祷或冥想中所见的圣母子像，将世俗的供养人神圣化，为其增添荣耀。

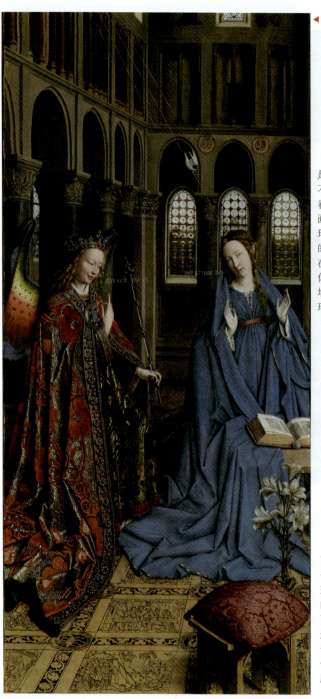

▶ 天使报喜

作品名称：The Annunciation
创作者：扬·凡·艾克
创作年代：1435年
风格流派：北方文艺复兴
题材：宗教画
材质：木板油画
实际尺寸：93cm×37 cm

 这幅《天使报喜》被认为是一副三联画的左（内）翼，不过自1817年以后就再也没有看到过联画其他的部分。这幅画描绘了天使长加百列向圣母玛利亚报喜，说她将生下上帝的儿子耶稣的情景。场景设置在耶路撒冷的圣殿内，圣殿整体呈罗马式哥特式风格，其中墙体上的绘画、嵌墙的彩绘玻璃、地板上的图景都参照于《旧约圣经》中的情节。

卢卡圣母 ▶

作品名称：
The Lucca Madonna
创作者：扬·凡·艾克
创作年代：1436年
风格流派：北方文艺复兴
题材：宗教画
材质：木板油画
实际尺寸：65.7cm×49.6 cm

 这幅《卢卡圣母》来自《圣经》中圣母子的故事，画面整体表现出了庄严肃穆的圣母子和宗教气息。特别是圣母玛利亚明亮的猩红长袍与背景的深色形成鲜明对比，使得画面更加鲜明、生动。这种色彩运用不仅突出了画面的主题，也增加了画面的视觉冲击力，使观众能够更好地感受到画作所传达的情感与氛围。

第 6 章 荷兰名画

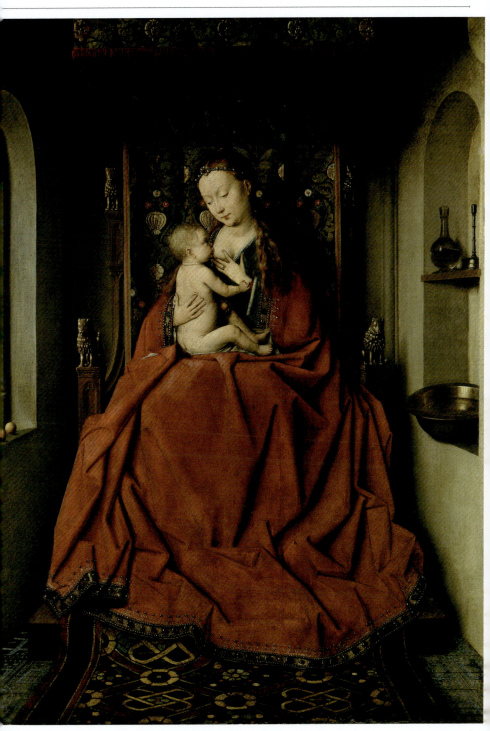

博斯

耶罗尼米斯·博斯（1450-1516），是一位尼德兰画家，他的作品充满了奇特和怪异的元素，常常描绘着荒诞的世界和奇异的生物，画作充满了象征和隐喻，暗示着罪恶与人类道德的沉沦。他也被认为是超现实主义的启发者之一。

在博斯创作的年代，西欧正处于封建制度下，社会矛盾尖锐，人们对宗教和社会改革的呼声越来越高。博斯把这种对现实的不满和失望，通过扭曲和变形的手法反映在他的画面中，画作中充斥着荒诞、怪异和混乱。

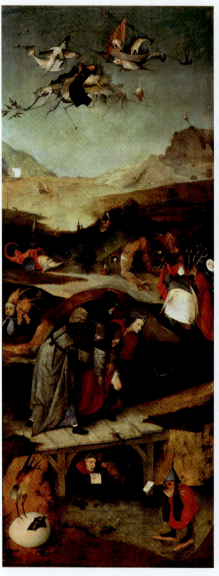
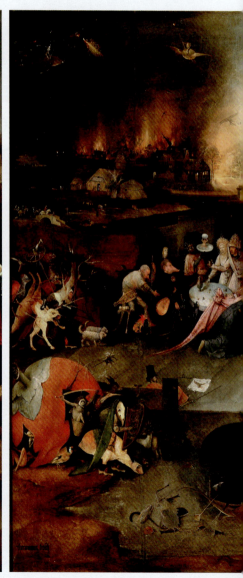

圣安东尼的诱惑 ▼

作品名称：The Temptation of St. Anthony
创作者：耶罗尼米斯·博斯
创作年代：1470-1516年
风格流派：北方文艺复兴
题材：宗教画
材质：木板油画
实际尺寸：131.5cm×225 cm

这幅《圣安东尼的诱惑》原为博斯为里斯本的一家圣约翰教堂所画的三联式祭坛画，博斯在画中描绘了圣东安尼跪倒在礼拜堂前被众魔鬼和撒旦纠缠的情景，画面上各种各样想象中的魔怪被刻画得匪夷所思而又生动形象。整个画面讽刺意味十足，影射着教会的黑暗及社会秩序的混乱。

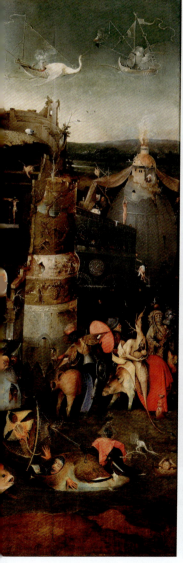
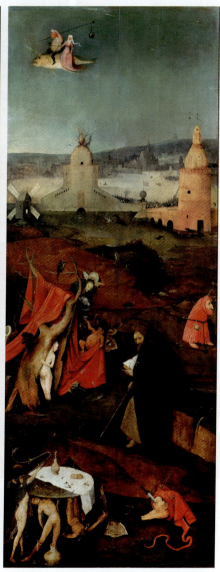

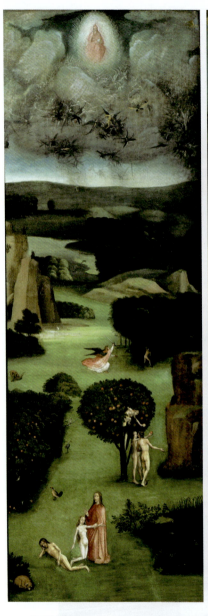
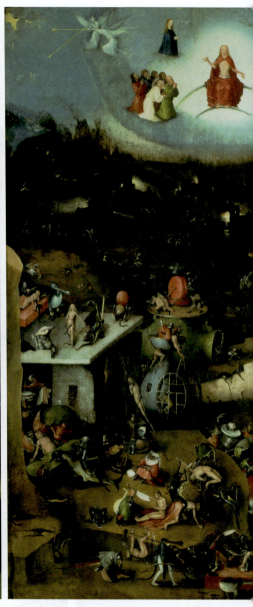

当时欧洲的文艺复兴运动正在兴起，人们对宗教和信仰的看法正在发生改变，博斯试图通过自己作品独特的视角和想象力，表达对宗教和信仰的理解。《最后的审判》便是这样一幅宗教画，画中描绘的是基督正在对人类进行末日审判的场景。

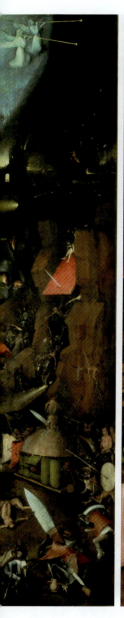
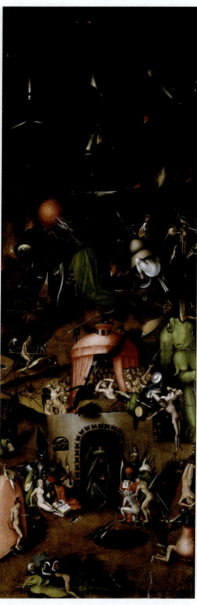

◀ **最后的审判**

作品名称：The last judgement
创作者：耶罗尼米斯·博斯
创作年代：1482年
风格流派：北方文艺复兴
题材：宗教画
材质：木板油画
实际尺寸：163×247 cm

　　画面中的人物形象各异，包括天使、圣徒、圣母，以及被审判的人类。整个画面人物形象生动，表情各异，并充满戏剧性，展示了人类在审判中的各种情绪和反应。

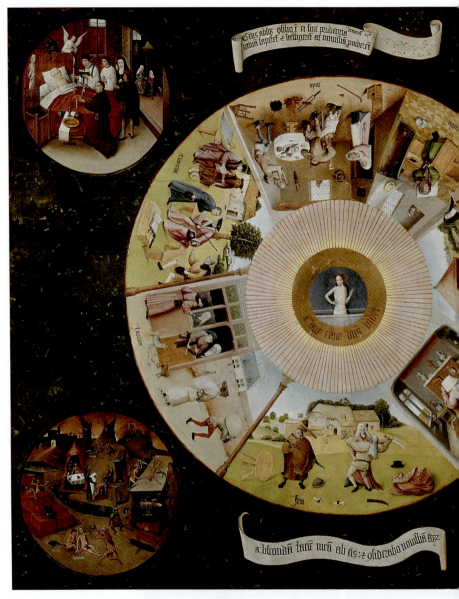

　　《七宗罪和最终四事》是一幅以宗教教义中的"七宗罪"和"四终"为主题的画作。画面由五个圆圈构成，中间是一个类似于"眼球"的大圆形，博斯巧妙地将人间的七种罪恶安排在"眼球"虹膜的位置，从底部开始顺时针分别为"暴怒""嫉妒""贪婪""贪食""懒惰""色欲""傲慢"。救世主耶稣则出现在瞳孔的位置，以此暗示上帝知晓人间一切，进而告诫世人罪恶无处遁形。

　　在整个画面的四角还有四幅圆形小画，分别描绘了死亡、审判、地狱和天堂，这四件事通常被认为是人类生命的最后阶段，这部分用以探讨人类灵魂的命运和归宿。

第 6 章 荷兰名画

◀ 七宗罪和最终四事

作品名称：
The Seven Deadly Sins and the Four Last Things
创作者：耶罗尼米斯·博斯
创作年代：1485年
风格流派：北方文艺复兴
题材：宗教画
材质：木板油画
实际尺寸：120cm×150 cm

愚人船 ▼

作品名称：The Ship of Fools
创作者：耶罗尼米斯·博斯
创作年代：1490-1500年
风格流派：北方文艺复兴
题材：宗教画
材质：木板油画
实际尺寸：58cm×32 cm

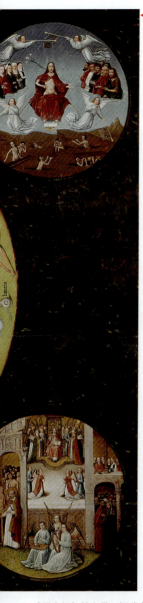

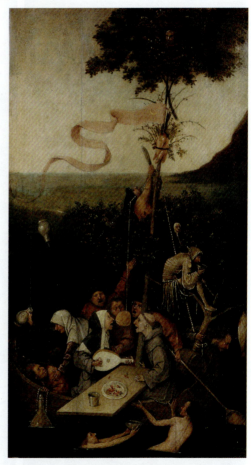

《愚人船》其实是一幅残存的三联画的一部分，在画作中，博斯想象整个人类正乘着一条小船在岁月的大海中航行，船上载着一群各式各样的人，包括教士、修女、修士等不同阶层的人物。这些人共同的特点是都显得愚蠢无知，他们沉迷于虚荣和私欲，无法摆脱自我为中心的思考方式。

早期有学者认为《愚人船》表现道德的批判，是对教会的腐朽和堕落的影射，后期也有人认为这幅作品是对德国人文主义作家布兰特讽刺小说《愚人船》的一个模仿或者插图。

人间乐园 ▼

作品名称：The Garden of Earthly Delights
创作者：耶罗尼米斯·博斯
创作年代：1490-1510年
风格流派：北方文艺复兴
题材：宗教画
材质：木板油画
实际尺寸：220cm × 389 cm

这幅《人间乐园》是博斯最负盛名的一副三联画作品，创作于1490年至1510年间。它也是西方美术史上最富神秘色彩，最难以解读的作品之一，它展现出博斯巅峰的绘画技艺，画作涵义的复杂性及生动的意象都是他的其他作品所无法比拟的。

画作整体展现了人类在自然、社会和心灵层面的各种活动，主题聚焦于人类在现实生活中的追求与挣扎。

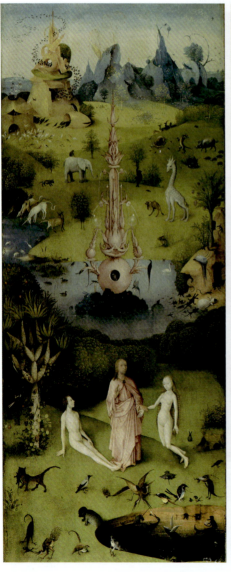
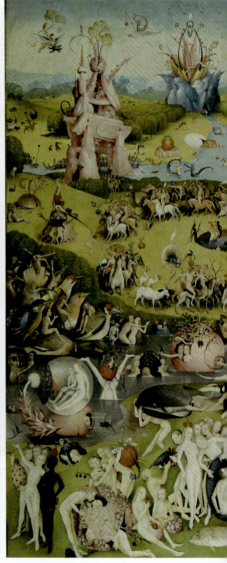

第 6 章 荷兰名画

　　画面中，博斯描绘了一个充满生机与活力的乐园，人们在这个乐园中追求幸福、快乐和满足。然而，画作中也揭示了人类生活中的矛盾与冲突，以及人们在追求幸福过程中所面临的困境。

　　画作的三联分别描绘了三个不同的场景。左联描绘了亚当和夏娃在伊甸园的生活，他们正在接受基督的祝福，在这个伊甸园中还有大量具有异域风情的动物，展现出人类与自然的和谐关系；中间联描绘了人类在人间的乐园，这是人物最多也是场景最为复杂的一部分，大致可将其描述为被各种欲望充斥着的乐园，人们在这里尽情享受着欢愉；右联画描绘了炼狱的场景，看起来也像是一场"狂欢"，不过这里的主角不是人而是恶魔，来这里的人都是罪人，他们因不同罪行而受着不同的惩罚。

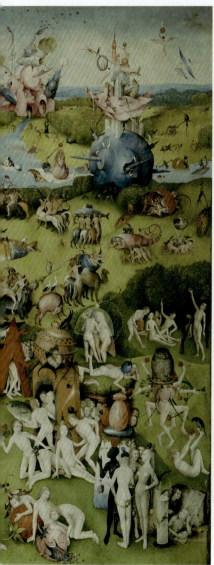 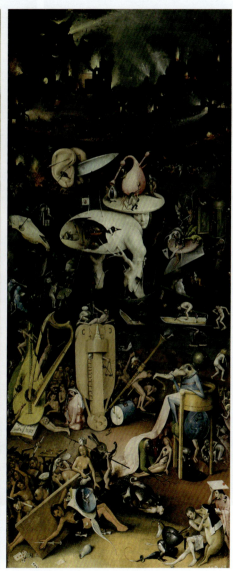

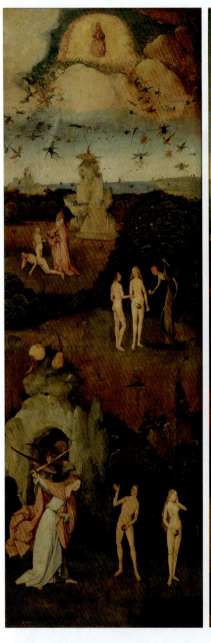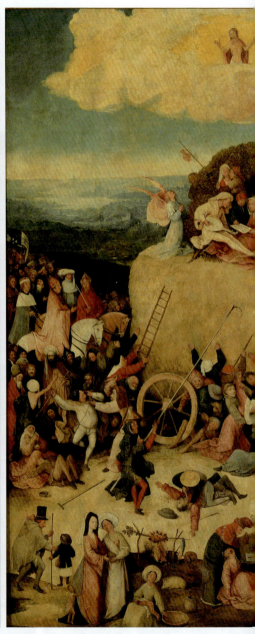

第6章 荷兰名画

◀ 干草车

作品名称：Haywain
创作者：耶罗尼米斯·博斯
创作年代：1500年
风格流派：北方文艺复兴
题材：宗教画
材质：木板油画
实际尺寸：135cm×190 cm

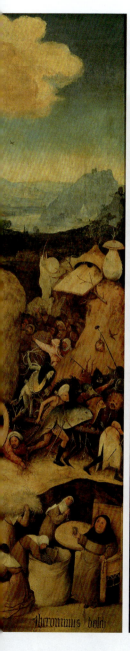
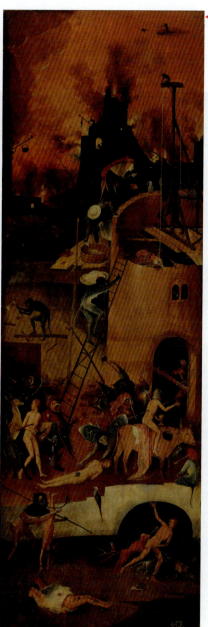

这是博斯的另外一幅著名的三联画作，名为《干草车》，其主题来自一句古老的尼德兰谚语："世界是一辆载满干草的四轮车，人人从中取草，能捞多少就捞多少。"这幅油画借用宗教的谚语和故事描绘了人类世界之百态。左联画描绘的是天堂景象，包含"创造夏娃""偷吃禁果"和"逐出伊甸园"几个场景；中间则展示了高大的干草车周围团聚着各式各样的男女，有些人拼命地抢夺车上的干草，而另一些人则在草堆上享受着诗意的生活，但他们却不知道干草车的方向有被贪婪的鬼怪所控制；右联画则展现了血腥、残酷、黑暗的地狱中的情景。

博斯在这幅作品中描绘了一个充满着善与恶、真与伪、美与丑的大千世界。这种描绘和想象来自博斯对于现实的深刻理解，是画家对生活的抽象表现，反映出其对人类世界的思考。

勃鲁盖尔

老彼得·勃鲁盖尔（1525-1569），16世纪尼德兰地区最伟大的画家。他一生以农村生活作为艺术创作题材，人们称他为"农民的勃鲁盖尔"，主要以地景与农民景象的画作闻名。其长子小彼得·勃鲁盖尔后来也成为一名著名的画家。

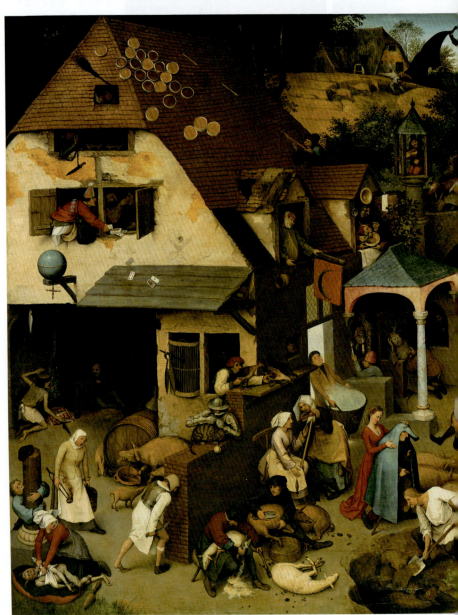

第 6 章 荷兰名画

彼得·勃鲁盖尔于1525年出生于安特卫普东部的一个农民家庭,年青时曾师从于库克·凡·阿尔斯特,1550年在安特卫普工作,并于第二年成为安特卫普画家行会的画师,之后不久便开始四处游历,旅途中主要创作一些风景画。1556年,勃鲁盖尔的创作开始从风景转向带有教育性和讽刺性的题材。他从民间谚语和传说中选取题材,通过生动风趣的画风表现一些严肃的主题。

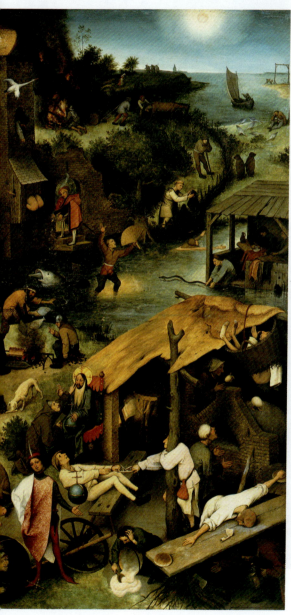

► **尼德兰箴言**

作品名称:Netherlandish Proverbs
创作者:老彼得·勃鲁盖尔
创作年代:1559年
风格流派:北方文艺复兴
题材:寓言画
材质:木板油画
实际尺寸:114cm×163 cm

这幅《尼德兰箴言》是老勃鲁盖尔时期的代表作之一,在画中勃鲁盖尔描绘了大量的当时在尼德兰地区流行的谚语,这些谚语广为流传,其中很多现在仍然在使用。画中作者俯视的、散点透视的构图没有中心焦点,然而画家却运用建筑物将看似杂乱的画面统一起来。据说画中一共描绘了112个可识别的成语或谚语,这些谚语以夸张和滑稽的手法表现,改变了人们对农民的刻板印象。画中的农民形象生动活泼,充满了对生活的热爱和幽默感。

这幅画在当时无论从画面的精细程度还是内容的隐喻深度都属上乘佳作,整体表达的主题思想是通过描绘人类的愚蠢来启发我们的思考。

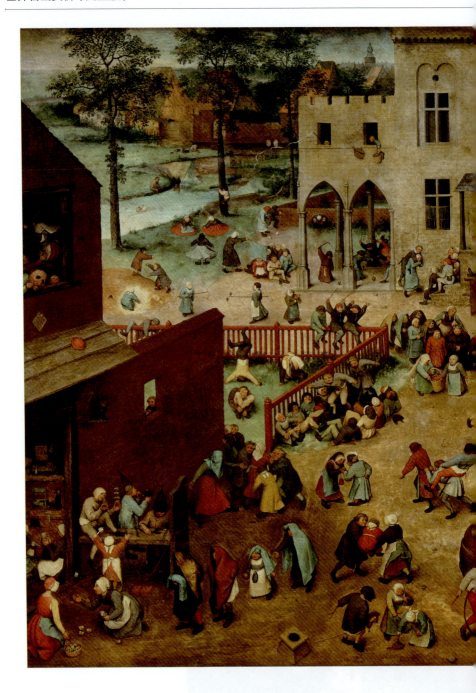

第 6 章 荷兰名画

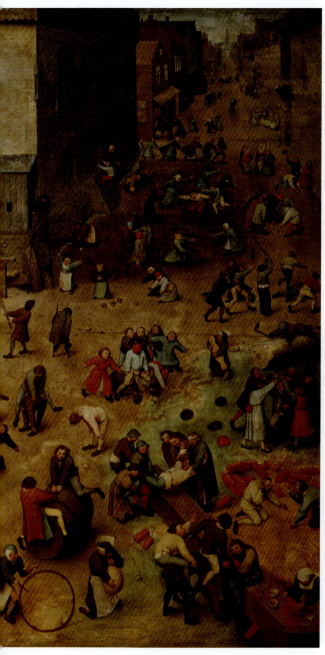

◀ **儿童游戏**

作品名称: Children's Games
创作者: 老彼得·勃鲁盖尔
创作年代: 1560年
风格流派: 北方文艺复兴
题材: 风俗画
材质: 木板油画
实际尺寸: 118cm × 161 cm

　　这幅《儿童游戏》真实记录了16世纪欧洲当时儿童的生活与游戏场景，滚铁环、抽陀螺、翻单杠、跳马儿等，据统计画中一共包含有八十余种游戏项目，其中很多咱们中国的小朋友童年也玩过。勃鲁盖尔通过这些游戏场景，通过描绘儿童的形象和动作，展现了他们的活泼、好奇和探索精神。这些儿童游戏不仅是一种娱乐方式，也是一种教育方式，它们可以帮助儿童培养身体协调能力、提高智力水平，同时也传递了友谊和团结互助的价值观。

　　除了儿童的游戏场景外，画中还描绘了当时的社会背景和人文环境，通过观察画中的建筑、服饰和道具等细节，观者可以了解到当时的社会风貌和文化特点。

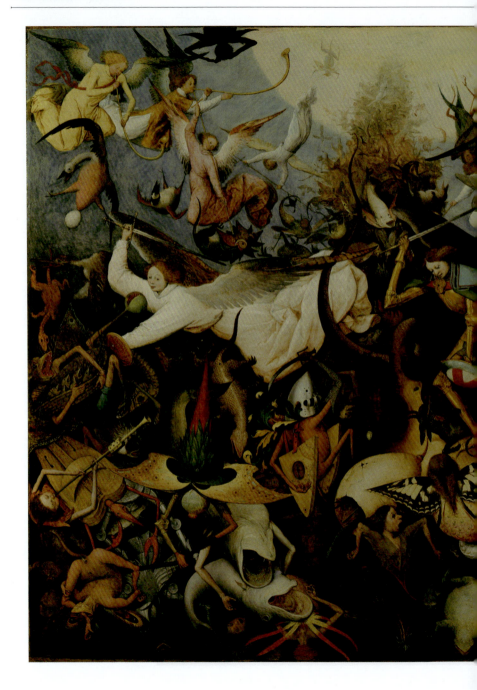

第 6 章 荷兰名画

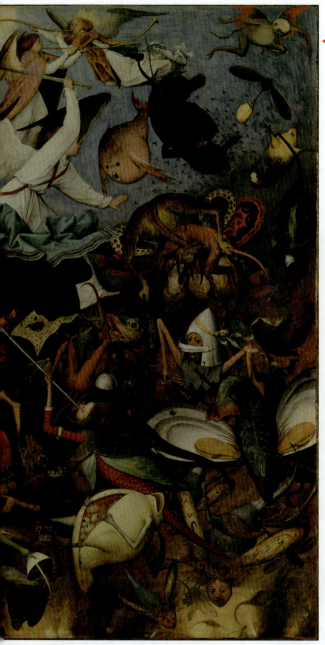

◀ 反叛天使的堕落

作品名称：
The Fall of the Rebel Angels
创作者：老彼得·勃鲁盖尔
创作年代：1562年
风格流派：北方文艺复兴
题材：宗教画
材质：木板油画
实际尺寸：117×162 cm

　　这幅《反叛天使的堕落》取材于《圣经》中的启示录，描绘了那些背叛上帝而支持撒旦的天使从天堂坠落到地狱的场景。

　　画面从整体上可以分上、下两部分。上面部分是圣洁天使，他们拥有洁白有力的翅膀，可自由翱翔，象征着善良与正义。在画面的下方，画家描绘了各种怪诞的生物，这些生物都是由各种动物、昆虫和植物拼凑而成，形象奇特且丑陋，这些生物象征着叛逆天使堕落后的形象，它们失去了纯洁和善良，变得邪恶。正上方一个巨大光源代表天堂，只有圣洁的天使能到达这片乐土，叛逆天使则再也回不去了。

　　画家将通过描绘圣洁与叛逆天使的形象对比，以及怪诞生物的出现，展现了善与恶、正义与邪恶之间的永恒斗争。同时，画作也传达了深刻的思想内涵，即背叛上帝和支持撒旦的行为将导致堕落和毁灭。

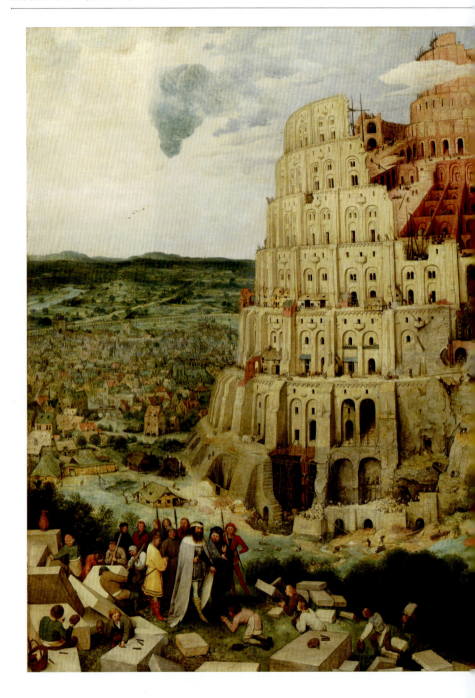

第 6 章 荷兰名画

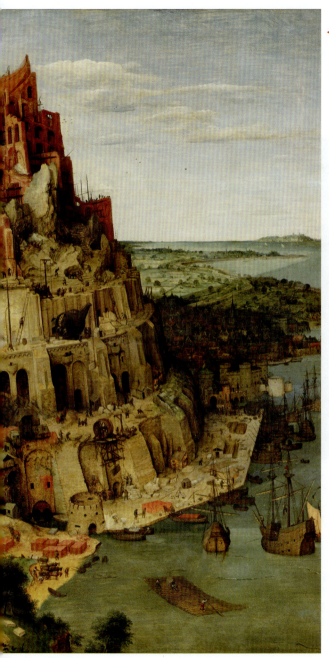

◀ 巴别塔

作品名称：
The Tower of Babel
创作者： 老彼得·勃鲁盖尔
创作年代： 1563年
风格流派： 北方文艺复兴
题材： 宗教画
材质： 木板油画
实际尺寸： 114cm×155 cm

1563年，勃鲁盖尔和老师的女儿结婚，并移居到布鲁塞尔，在这里他度过了人生的最后几年，这一时期他的艺术素养日臻成熟，以现实的人为中心，将对自然景物和社会生活的描绘融为一体。

这幅《巴别塔》（又名《通天塔》）是他移居布鲁塞尔后的第一幅作品。画作取材于《创世纪》，传说人类联合起来想在一块大平原上修建一座高塔，以使全体人员都能住进去永保平安。可是塔越修越高达到天界，触怒了上帝。上帝决定施行神术搅乱造塔人的语言，使人们互相不能沟通而造不成巨塔，这正是基督教解释不同民族语言的来源。

这幅画作构图宏大，绘画技巧细致缜密，描绘了众多人类活动，借以揭示人类战胜大自然的力量。画家在这一幅圣经寓意画中表现了"天意"与人类在改造世界时的不可调和性。

死亡的胜利 ▼

作品名称：The Triumph of Death
创作者：老彼得·勃鲁盖尔
创作年代：1563年
风格流派：北方文艺复兴
题材：宗教画
材质：木板油画
实际尺寸：117cm×162 cm

雪中猎人 ▶

作品名称：Hunters in the Snow
创作者：老彼得·勃鲁盖尔
创作年代：1565年
风格流派：北方文艺复兴
题材：风俗画
材质：木板油画
实际尺寸：117cm×162 cm

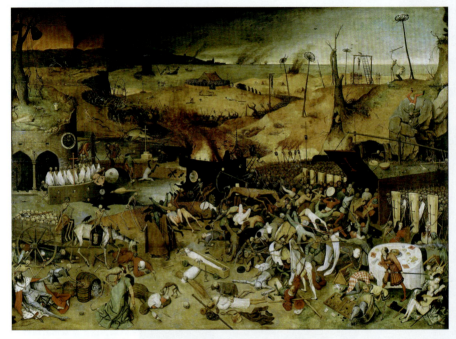

这幅《死亡的胜利》与一些画作采用幽默诙谐的题材不同，描绘的是一队骷髅大军穿过原野的场景，画中背景一片荒夷，左上角的死亡丧钟已经敲响，满眼全是烈火、骸骨和杀戮。这是中世纪文学中的一个惯用主题"死亡之舞"，最常见的表现形式是拟人化的死亡（如骷髅），寓意着生命的脆弱和世间众生注定死亡的命运。从这幅作品中丰富的场景和道德感可以感受到博斯对他的影响。

这幅《对无辜者的屠杀》是件宗教题材的油画，画中描绘的就是希律王为了杀死耶稣，便屠杀全城两岁以内男婴的暴行。不过在画中我们看到士兵屠杀的都是鸡、鸭、鹅、猪等动物，即使如此，场面已经让人触目惊心。事实上，人们通过红外线扫描这幅画，以及画家的儿子小勃鲁盖尔临摹父亲的作品可以推断，老勃鲁盖尔的原画是被人篡改过了，其中的这些动物本来是可怜的婴儿。

老勃鲁盖尔通过对这个圣经故事的描绘也隐喻了当时西班牙军队在尼德兰暴敛屠杀、肆掠横夺的情景，以宣泄他心中满腔悲愤之情。

对无辜者的屠杀 ▶

作品名称：The Massacre of the Innocents
创作者：老彼得·勃鲁盖尔
创作年代：1565-1567年
风格流派：北方文艺复兴
题材：宗教画
材质：木板油画
实际尺寸：109.2cm×158.1 cm

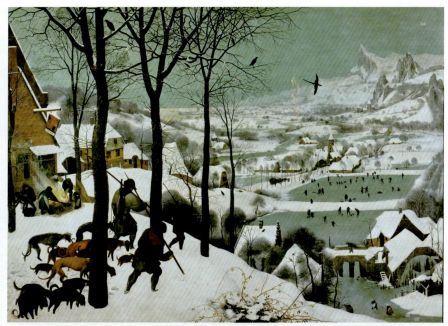

这幅《雪中猎人》是一名比利时的收藏家向老勃鲁盖尔定做的一组与季节有关的组画之一。画家通过黑白灰色调的对比塑造自然、人物、空气和光,给人以寒冷且透明的感觉,反映出作者注重景物的抒情性与宁静纯朴的乡野风格。

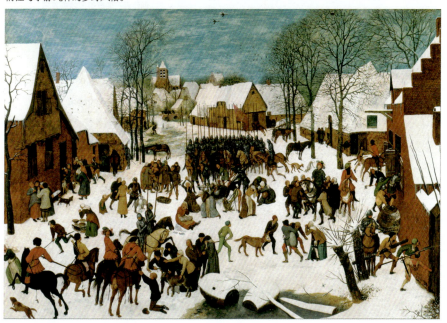

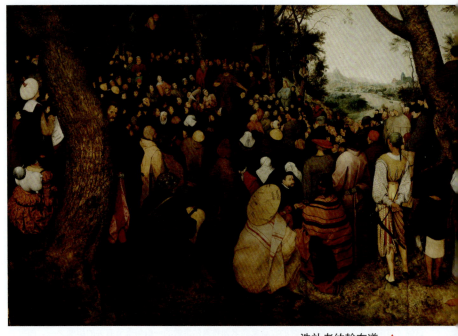

1566年,破坏圣像运动爆发,这是针对天主教堂圣象崇拜的公开反对。在之后的一年,阿尔巴公爵代表虔诚的天主教菲利普二世,进入布鲁塞尔开启恐怖统治。老勃鲁盖尔的此幅《洗礼者约翰布道》正是这两个历史事件之间创作的,描绘了宗教改革时期人们对新教的态度和反应。画面中站在远端,被众人所包围正在布道的是洗礼者约翰,他是基督教的早期领袖之一,画作反映了当时基督教进行"秘密讲道"的场面。

洗礼者约翰布道 ▲
作品名称:The Sermon of St. John the Bap
创作者:老彼得·勃鲁盖尔
创作年代:1566年
风格流派:北方文艺复兴
题材:宗教画
材质:木板油画
实际尺寸:95cm×106.5 cm

老勃鲁盖尔之所以被称为"农民的勃鲁盖尔",是因为他一生创作了很多以农村生活为题材的画作,这幅《农民的婚礼》便是一幅反映农民生活的风俗画。它描绘了举办婚礼喜筵时的热闹场面,画中没有特别标注主次人物,只有婚礼上热烈的气氛及人们吃喝的情景。虽然杯盘中的食物不是山珍海味,他们却心满意足。画家抓住了典型场面,通过写实主义手法和典型的构图,以及色彩的多层次运用,表现出热烈的气氛。

农民的婚礼 ▼
作品名称:Peasant Wedding
创作者:老彼得·勃鲁盖尔
创作年代:1568年
风格流派:北方文艺复兴
题材:风俗画
材质:木板油画
实际尺寸:114cm×163 cm

同一时期老勃鲁盖尔还创作了另外一幅《农民的舞蹈》,与上面一幅可算作是姊妹篇。画中生动刻画了一群饱受压迫,但在苦难中依然快乐舞蹈的农民形象。在这样一个冬闲季节,劳累了一年的农民们,聚集在村口谈笑取乐,载歌载舞、有人吹奏、有人划拳、有人拥吻,画中人物的形象和动作描绘得淳朴憨厚,直观体现了当时劳动人民的生活,以及他们天然的乐观性。

农民的舞蹈 ▶
作品名称:The Peasant Dance
创作者:老彼得·勃鲁盖尔
创作年代:1568年
风格流派:北方文艺复兴
题材:风俗画
材质:木板油画
实际尺寸:114cm×164 cm

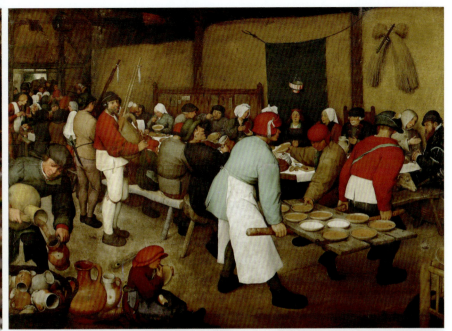

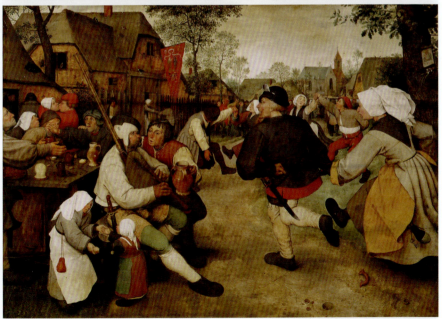

　　老勃鲁盖尔可算作16世纪尼德兰文艺复兴最后一位名画家，此后出现了一种浓厚的意大利装饰画倾向，即"巴洛克"画风，尼德兰不同地区的艺术风格朝着各自独立的道路发展了。

哈尔斯

弗兰斯·哈尔斯（1581-1666）是荷兰现实主义画派的奠基人，也是17世纪荷兰杰出的肖像画画家。他的画作善于表现人物的心理活动，尤其擅长捕捉笑容。其代表作有《微笑的骑士》《吉卜赛女郎》《马莱·巴贝》《弹曼陀铃的小丑》等。

弹曼陀铃的小丑

作品名称：Portrait of a Jester with a Lute
创作者：弗兰斯·哈尔斯
创作年代：1624年
风格流派：巴洛克
题材：肖像画
材质：布面油画
实际尺寸：70cm × 62 cm

《弹曼陀林的小丑》描绘了一位处于社会底层的滑稽演员的形象，他歪戴便帽，手捧曼陀林，热情洋溢地演奏着，并随着乐声韵律面摆动的身躯仿佛更显示了内心的欢乐。

小丑的装束和表情虽然显得滑稽可笑，却显示了荷兰平民的性格特征，他们对艰涩的人生怀着乐观的态度，哈尔斯抓住了他那转瞬即逝斜睨的眼神，透露出他充满欢乐的内心世界。

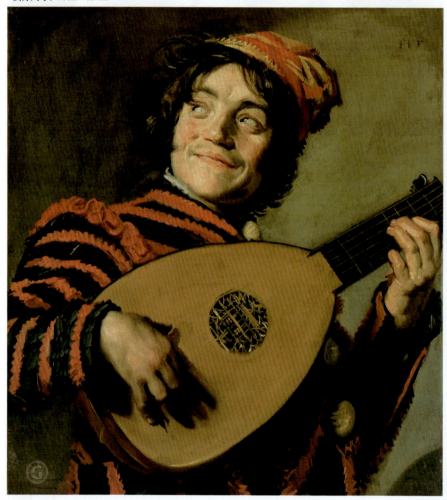

微笑的骑士 ▼

作品名称：The Laughing Cavalier
创作者：弗兰斯·哈尔斯
创作年代：1624年
风格流派：巴洛克
题材：肖像画
材质：布面油画
实际尺寸：83cm × 67.3 cm

哈尔斯的这幅《微笑的骑士》被誉为巴洛克时期最伟大的肖像画之一。他描绘的是一位26岁的年轻军官的肖像，男子以仰视的角度呈现在了观者面前，他侧眼俯视，目光正好和观者的视线相对，上翘的胡子加强了他笑容的挑衅感。骑士的衣着非常华丽，脖子下白色的蕾丝衣襟，衣服上的各种刺绣纹饰，如此复杂却又真实，展现出了哈尔斯大胆与优雅的绘画技巧。

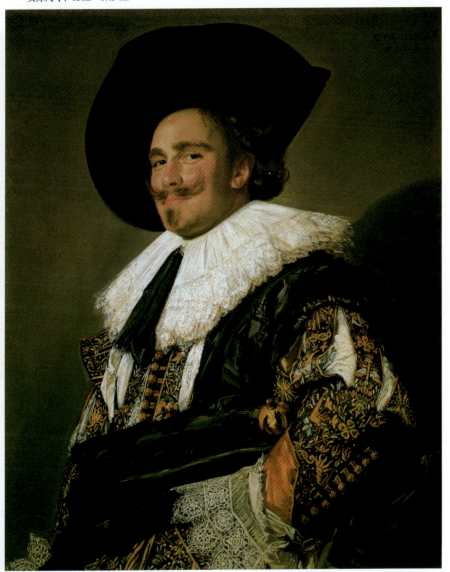

吉卜赛女郎

作品名称：Portrait of a woman, known as The Gipsy girl
创作者：弗兰斯·哈尔斯
创作年代：1629年
风格流派：巴洛克
题材：肖像画
材质：布面油画
实际尺寸：58cm×52 cm

《吉卜赛女郎》是哈尔斯描绘平民生活最生动的一幅佳作。画面上，女孩蓬松的棕黑头发随意凌乱，充满魅力的大眼睛洋溢着善意的微笑。红晕的脸庞和微启的嘴唇张扬着青春的热情和在酒意中的洒脱和奔放。画家信手拈来，把一个带着青春气息的吉卜赛女子描绘得清新自然。

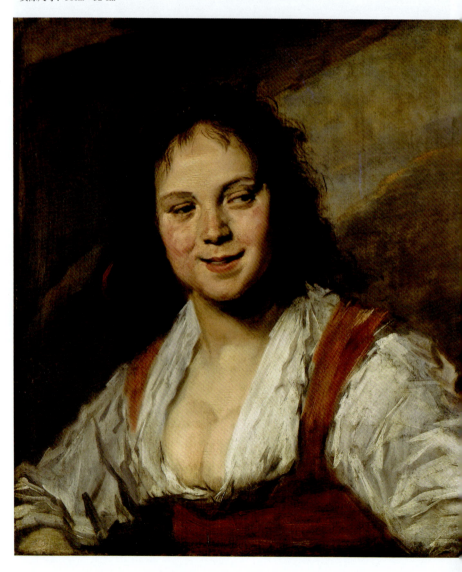

第 6 章 荷兰名画

马莱·巴贝 ▼

作品名称：Malle Babbe
创作者：弗兰斯·哈尔斯
创作年代：1635年
风格流派：巴洛克
题材：肖像画
材质：布面油画
实际尺寸：75cm×64 cm

马莱·巴贝是一位酒馆的老板娘，她常替酒徒预卜凶吉。这是一幅带有风俗性的肖像画。画家敏锐地抓住巴贝正转身狡黠狞笑的一瞬间，突出描绘了她那粗放神秘的表情。画家揭示了这一人物的强烈表情，再现了巴贝的性格特征。

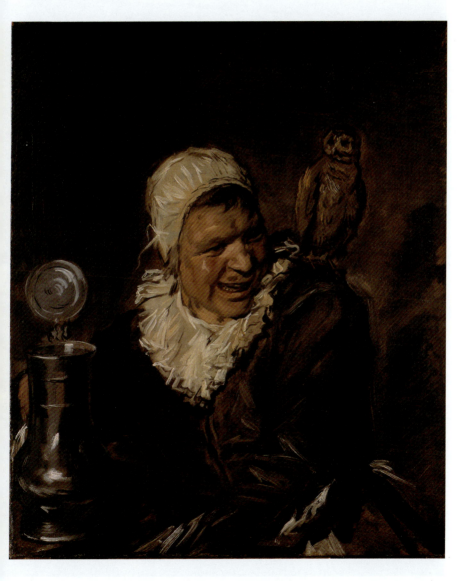

圣哈德良公民警卫队的官员和警长

作品名称：Officers and Sergeants of the St. Hadrian Civic Guard
创作者：弗兰斯·哈尔斯
创作年代：1633年
风格流派：巴洛克
题材：肖像画
材质：布面油画
实际尺寸：207cm × 337 cm

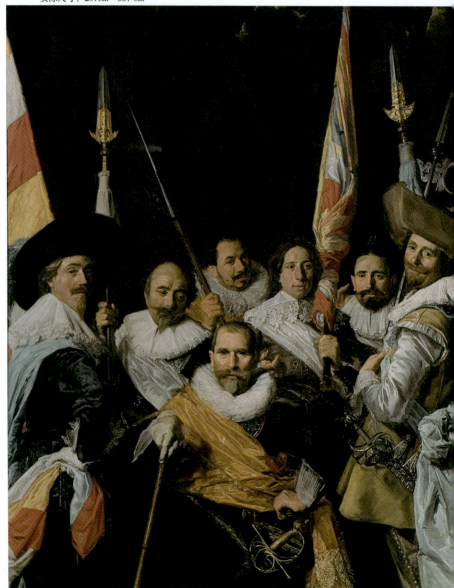

第 6 章 荷兰名画

　　荷兰独立以后,集体订制肖像画作纪念的风气兴起,商会和地方军事组织开始向画家订制群体肖像画。但是,团体肖像画的订件者往往要求画家对每个人都给以平等的表现机会,这使画家不能安排中心人物和一定情节来统一画面与构图,由此必留下某种缺憾。

　　哈尔斯一共画过8幅团体肖像画,他常以宴会的形式将众多人物组合在一起,尽量降低由于透视而产生的远近空间形象差异,将人物安排得错落有致,使每个人尽量显示出自己的全貌和姿态。其早期的团体画常营造出一种热烈的气氛,色彩较为明亮,而其后期的几幅团体画则以灰暗色调为主,让人物显得更加深沉、含蓄。

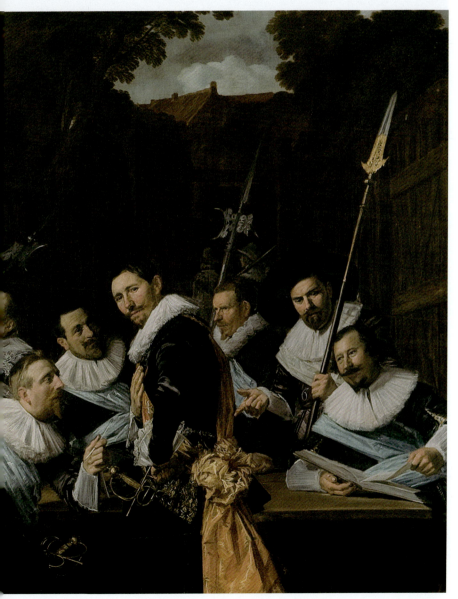

伦勃朗

伦勃朗·哈尔曼松·凡·莱因（1606-1669）是欧洲17世纪最伟大的画家之一，也是荷兰历史上最伟大的画家。伦勃朗画作体裁广泛，擅长肖像画、风景画、风俗画、宗教画及历史画等领域。

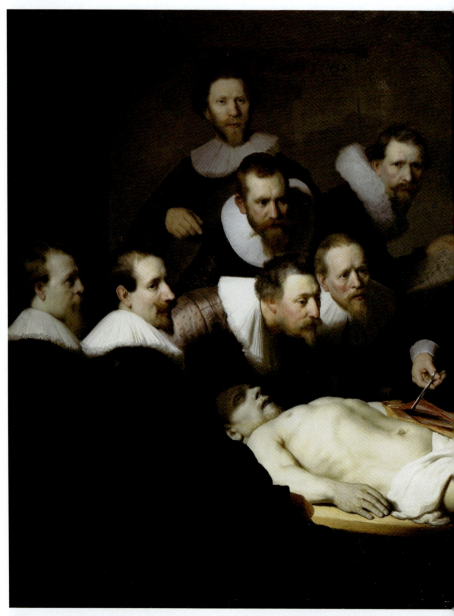

第 6 章 荷兰名画

即使放在世界绘画史上，伦勃朗也是一位十分重要，甚至堪称伟大的人物，他的很多作品都成了世界名画，他高超的绘画造诣和严谨的画风也深深影响了后世许多画家。但在他所处的时代，画家的地位往往不高，为了生存及更好地进行艺术创作，画家们有时不得不接受各种定制画。

◀ **尼古拉·特尔普教授的解剖课**

作品名称：The Anatomy Lesson of Dr. Nicolaes Tulp
创作者：伦勃朗
创作年代：1632年
风格流派：巴洛克
题材：人物画
材质：布面油画
实际尺寸：169.5cm × 216 cm

这幅画是当时荷兰阿姆斯特丹外科医生行会委托伦勃朗画的团体肖像定制画之一。在一场公开解剖课上，学生们围在放有标本的桌子周围，正认真地在听特尔普医生讲解。这幅画对这场公开解剖课进行了极其生动地描绘，整个画面主体呈三角形构图，画面光线柔和，明暗对比较为强烈，画面描绘极为细腻、逼真，除了被解剖的尸体外，画中的每一个人物看起来都栩栩如生。

因为此画是由8个雇主共同定制的，为了体现这一点，伦勃朗把这8个人的名字都写在了一张纸上，然后安排画中杜普医生身后那个人拿在手里，在那个时代，伦勃朗这样的安排显得非常巧妙。

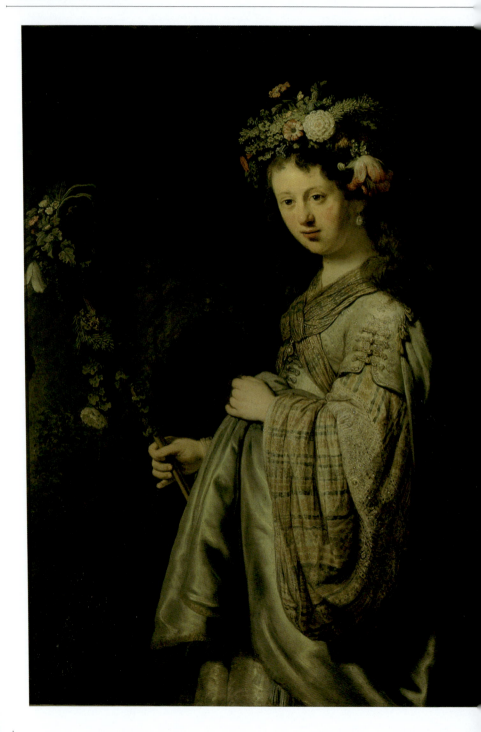

扮作花神的沙斯姬亚

作品名称：Saskia as Flora
创作者：伦勃朗
创作年代：1634年
风格流派：巴洛克
题材：肖像画
材质：布面油画
实际尺寸：125cm × 101 cm

伦勃朗在1634年、1635年和1641年三次将他的妻子沙斯姬亚画成春天和花朵的女神弗洛拉。左侧这幅画创作于他们结婚的那一年1634年，显示了伦勃朗对这位年轻女子的爱和钦佩之情。画中女人漫不经心的姿势与她丰富的刺绣衣服和配饰之间的对比使画面具有特殊的魅力。右侧这一幅画则创作于1635年。这两幅花神像，人物服装华丽、豪奢、富有青春气息，而后期的另外一幅（下方）则简单朴素很多。

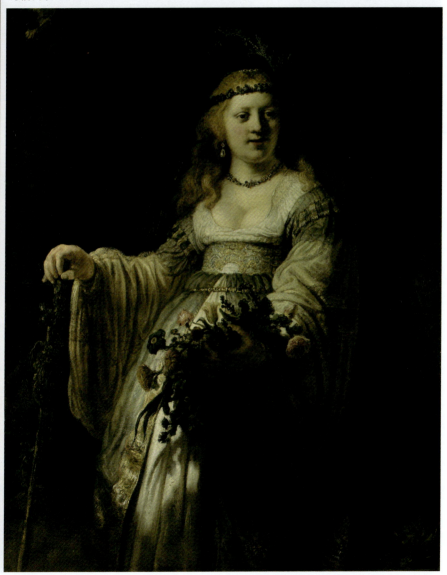

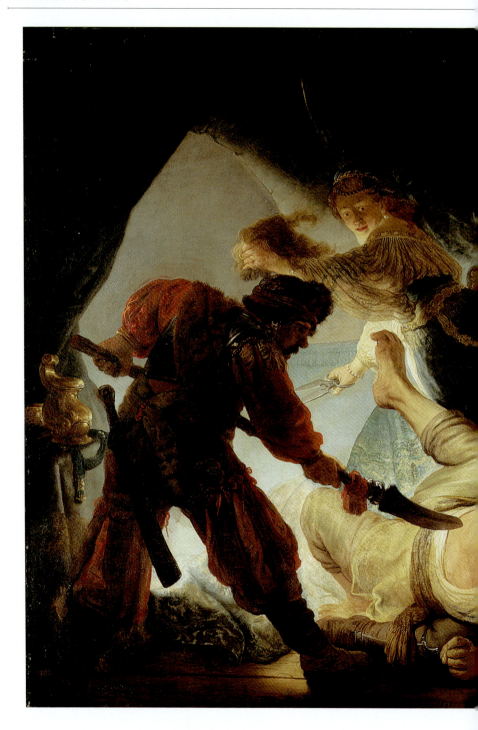

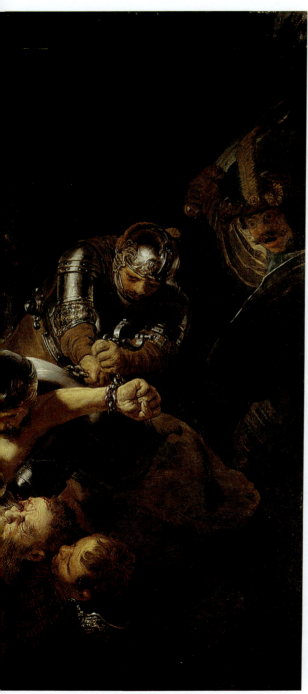

▸ 刺瞎参孙

作品名称：The Blinding of Samson
创作者：伦勃朗
创作年代：1636年
风格流派：巴洛克
题材：宗教画
材质：布面油画
实际尺寸：236cm × 302 cm

　　《刺瞎参孙》是伦勃朗绘制于1636年的一幅大型画作，描绘的是参孙在地窖里被非利士人挖去眼睛的一幕。

　　该画典出《圣经·旧约》，参孙是以色列第75代士师。他长大后受耶和华的爱护，成为力大无比的勇士，使侵略者非利士人感到束手无策，十分恼火。

　　参孙在一段不幸婚姻之后，与另一位女子达利拉产生恋情。后来参孙被达利拉所骗，被非利士人抓住，挖出他的眼睛。该画作详细展示了这一场景。

　　画面有着伦勃朗典型的对光线的表现，以及激烈的动态，被挖去双眼的参孙和割去他头发的达利拉被置于画面的对角线之中，周围残忍的非利士人则笼罩在黑暗中，激烈的冲突和动态，使作品充满戏剧性。

　　这幅画作因表情刻画细腻而复杂，被评论家形容为相当于莎士比亚笔下的麦克白夫人。

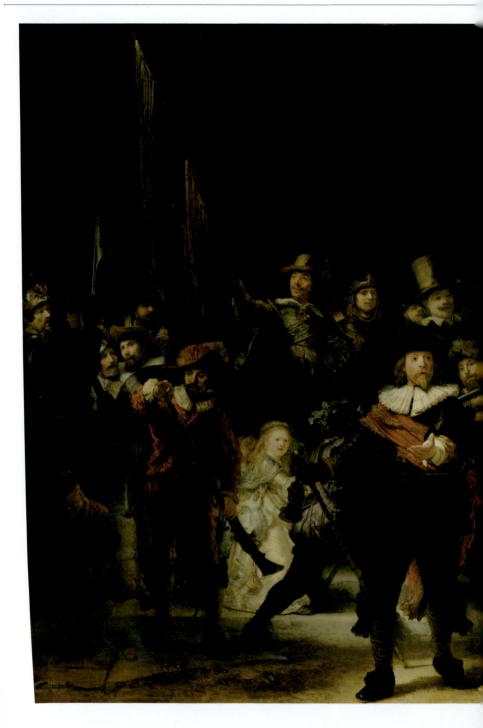

第 6 章 荷兰名画

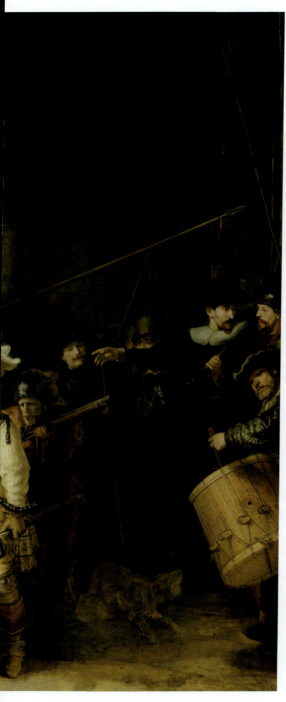

◀ **夜巡**

作品名称：The Nightwatch
创作者：伦勃朗
创作年代：1642年
风格流派：巴洛克
题材：风俗画
材质：布面油画
实际尺寸：363cm × 437 cm

　　1642年，伦勃朗这年36岁，这幅画作尺幅最大、最富雄心壮志，也是知名度最高的作品《夜巡》面世，预告着他前半生人生赢家的完结和后半生悲惨命运的开始。

　　当时，描绘集体肖像是种时尚，集体付费，集体露面。这幅画便是这样一幅众筹的作品，众筹者是以科克队长为首的16名军官，他们每个人付给伦勃朗100荷兰盾以求在作品中占有一席之地。

　　像这样的集体肖像画，在当时的荷兰绘画中占有重要的地位。但是伦勃朗早就对这种陈旧俗套的表示方式感到不满，因此，伦勃朗决定挑战世俗，尝试新的集体肖像画创作。他将场景定格在列队集结时蓄势待发的瞬间，以近乎无序的方式呈现人物，用生动的肢体语言取代静止刻板的姿势。喷薄欲出的情绪、冷暖交织的色彩、丰富多变的层次，集体营造出变幻莫测的氛围。

　　但这幅名垂青史的杰作却并非一张完美的集体肖像画。看到画后的军官们目瞪口呆，除了队长和副队长高大鲜明外，其余多数人物轮廓模糊，有的只露了半个脸，有的则站在了阴影里，这让军官们感到十分恼火。

　　因此，拒付画款的他们将不愿修改的伦勃朗送上法庭，从此引起了轩然大波。此后官司缠身，爱妻去世，伦勃朗身心俱疲，人生开始急转直下，直至困顿终生。

257

木匠家庭

作品名称：Holy Family
创作者：伦勃朗
创作年代：1640年
风格流派：巴洛克
题材：宗教画
材质：布面油画
实际尺寸：41cm × 34 cm

《木匠家庭》是一幅小尺寸画作，创作于1640年。画面表现出了世俗生活的安宁和幸福。女主人专注地给怀里的婴儿哺乳，一旁的老太太正慈爱地注视着孩子。男主人背朝她们，低头做着手中的活。画面中间的三个人物，看似各做各的，却彼此和谐有爱地融合在一起。

该画面的重心在怀中婴儿，他的身上几乎倾注了全部的光线。婴儿通体发亮，使观赏者产生一种错觉，似乎那婴儿才是光源的所在。

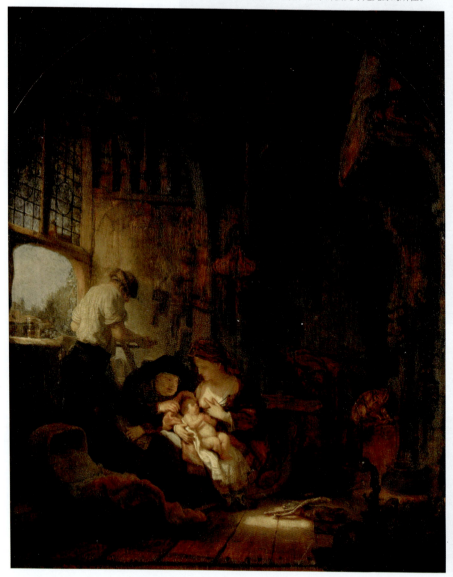

圣家族 ▼

作品名称：The Holy Family
创作者：伦勃朗
创作年代：1645年
风格流派：巴洛克
题材：宗教画
材质：布面油画
实际尺寸：117cm×91 cm

《圣家族》是在妻子沙斯姬亚去世后，伦勃朗怀着对亡妻的思念之情创作出来的作品。在这幅作品中，伦勃朗把圣母塑造成淳朴的普通木匠家庭中的农妇，她美丽且善良、温柔。

遭遇事业坎坷和家庭变故之后的伦勃朗，对艺术审美发生了重大变化，他的作品不再有肆意的情绪和姿态，内容变得自然平淡。他把基督和圣母还原到了最初的平凡状态，在极为朴素的人物外表之下展现了人性之美。

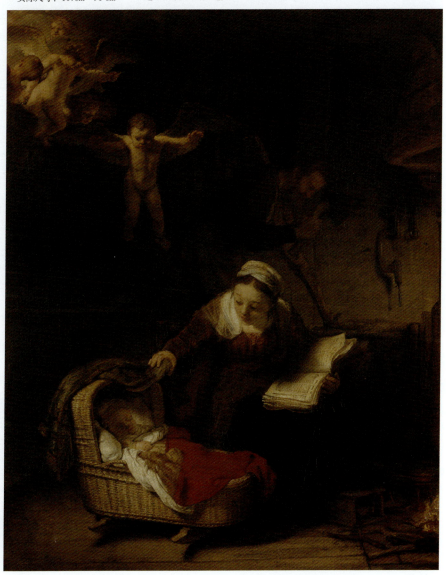

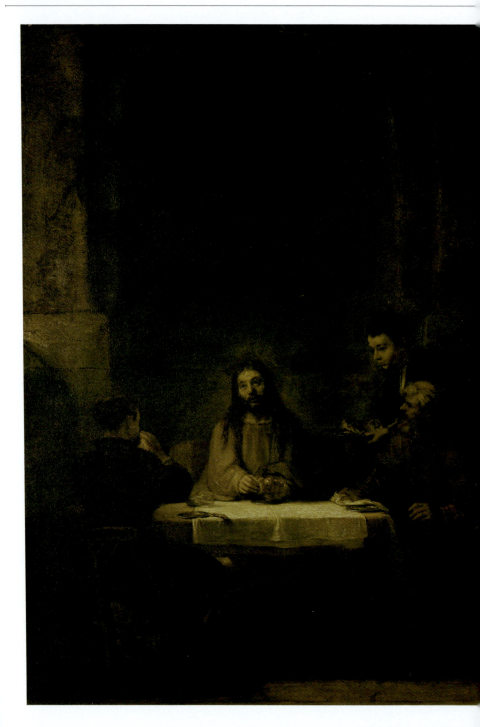

◀ 以马忤斯的晚餐

作品名称：The Supper at Emmaus
创作者：伦勃朗
创作年代：1648年
风格流派：巴洛克
题材：宗教画
材质：布面油画
实际尺寸：68cm×65 cm

这幅《以马忤斯的晚餐》在西方绘画史上具有重要地位，不仅因为其艺术价值，还因为它所传递的宗教和文化意义。

画作中人物的脸部被灯光照亮一边，而另一边脸部呈现出一个阴影为边界的倒三角形亮部。这种用光我们称之为伦勃朗用光法，伦勃朗用光法是一种经典的肖像用光，它使人物脸部有较强的立体感。他这种魔术般的明暗处理形成了伦勃朗绘画的重要特色。

▼ 亚里士多德与荷马半身像

作品名称：Aristotle with a Bust of Homer
创作者：伦勃朗
创作年代：1653年
风格流派：巴洛克
题材：肖像画
材质：布面油画
实际尺寸：143.5cm×136.5 cm

这幅画是受意大利的一名贵族安东尼奥委托的定制画，画作中我们可以看到，哲人亚里士多德的右手轻轻按在古希腊盲人诗者荷马的石膏半身像上，亚里士多德凝视着荷马，背景虽然黑暗，但一缕暖光照在荷马的头上和亚里士多德的脸上，这也很好地体现了伦勃朗的用光法。

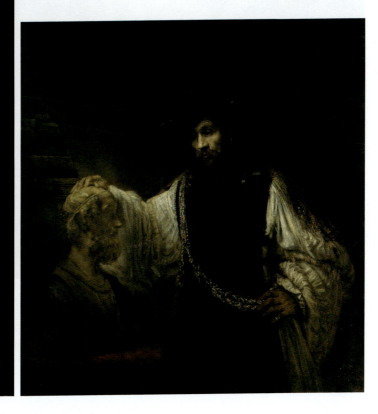

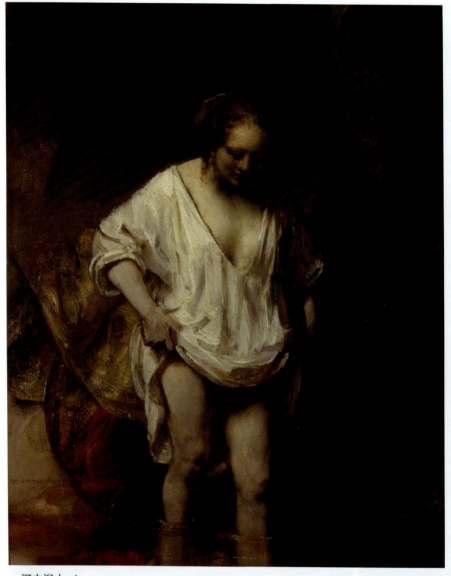

河中浴女

作品名称：Bathing river
创作者：伦勃朗
创作年代：1654年
风格流派：巴洛克
题材：风俗画
材质：布面油画
实际尺寸：61.8cm×47 cm

　　这幅《河中浴女》描绘的是伦勃朗第二任妻子亨德丽吉在河中沐浴的场景。

　　画中正要洗浴的女子正宽衣下水，神情微妙，初试水温，显出欣喜之情。女性身体的曲线和肌肤的细腻都被描绘得非常逼真，同时画面中的光影效果也非常出色，让人感受到了温暖的阳光和柔和的灯光。

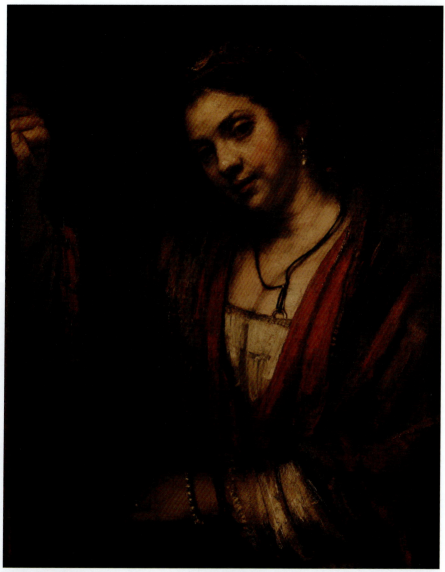

门边的亨德丽吉

作品名称：Hendrickje at an Open Doo
创作者：伦勃朗
创作年代：1656年
风格流派：巴洛克
题材：肖像画
材质：布面油画
实际尺寸：86cm × 65 cm

亨德丽吉原本是伦勃朗的女仆，在爱妻逝世和破产之后，伦勃朗的生活落魄，但亨德丽吉不离不弃地照顾他，给了他很多温暖，后来也成了伦勃朗的爱人。

画中亨德丽吉用手支撑着窗框，侧视着前方，正如同刚刚操持完家务来到窗前的片刻小憩一般。她身上散发着一种端庄、贤淑、安祥的气质。

犹太新娘 ▼

作品名称：The Jewish Bride
创作者：伦勃朗
创作年代：1665年
风格流派：巴洛克
题材：风俗画
材质：布面油画
实际尺寸：121.5cm × 166.5 cm

浪子回头 ▶

作品名称：The Return of the Prodigal Son
创作者：伦勃朗
创作年代：1669年
风格流派：巴洛克
题材：宗教画
材质：布面油画
实际尺寸：262cm × 206 cm

 《犹太新娘》这幅画在创作时正值错觉主义流行，就是讲究画出真实生活的一部分。它包括精确描绘人物细节，空间中透视和距离的影响，以及光和颜色的细节效果等要素。伦勃朗晚期创作的这幅画就是其典型代表。

 这幅作品表现出了一种人皆有之的感情。男主角放在女主角胸前的手，和女主角具深浓情意的手，交于画面中心，这也正是作品寓意的核心。值得一提的是，这幅画也是他送给儿子夫妻这对新人的礼物，祝福他们幸福美满。

 后来的梵·高曾经这样评价这幅《犹太新娘》："如果能够坐在《犹太新娘》前整整两周，即使只有一点点干面包屑吃，我都心甘情愿少活十年。"

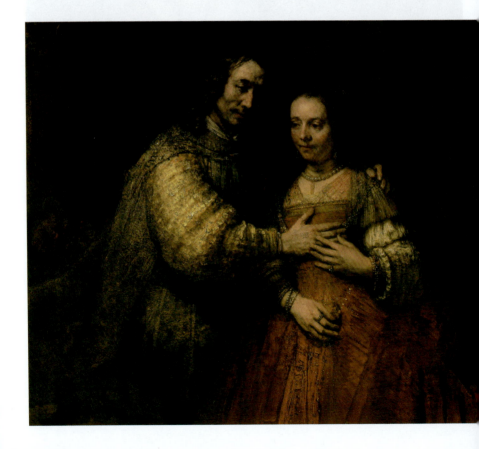

第 6 章 荷兰名画

《浪子回头》是伦勃朗晚年的重要作品，也是其绘画作品中影响最大的作品之一。浪子回头的故事来自《圣经》中的一段文字。小儿子在花光所有积蓄后回到家，旅行浪费了全部财产，使他陷入了贫穷和绝望，他跪在父亲面前忏悔，希望得到宽恕，父亲以温柔的姿态原谅了他。伦勃朗被这一寓言所感动，画下了这样一幅作品。画作展示了黑暗的人性，被温柔的慈爱和宽恕照亮的瞬间。

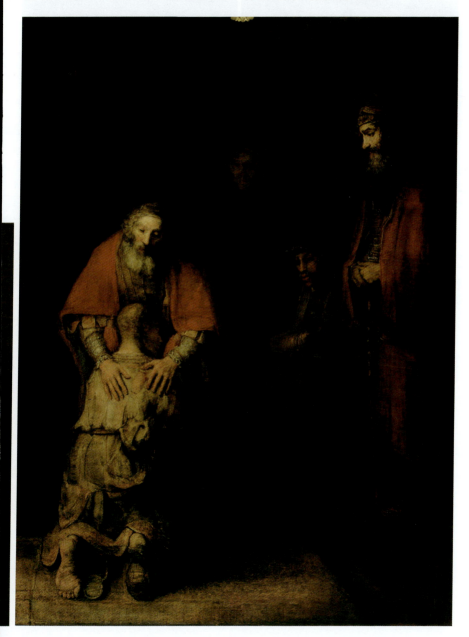

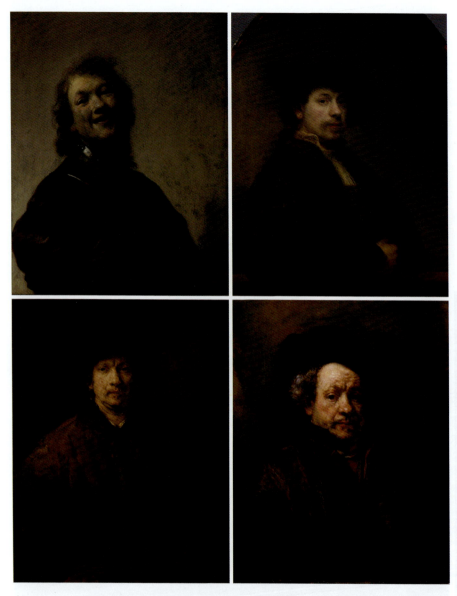

伦勃朗一生创作过非常多的肖像画,而在这其中自画像占据着重要的地位,其数量之多在历史上所有油画家中几乎找不到第二个,从14岁到63岁终老,伦勃朗一共留下了一百多幅自画像。

在他标志性的柔和焦糖色调中,伦勃朗用自画像记录了他随着时间的推移而变化的面容。这里我们挑选了5幅从20~60岁各个年龄段的自画像,从中我们不仅可以看到时光在容颜上留下的痕迹,也可以看到他的人生变故对他本人及绘画等多方面带来的变化。

第 6 章 荷兰名画

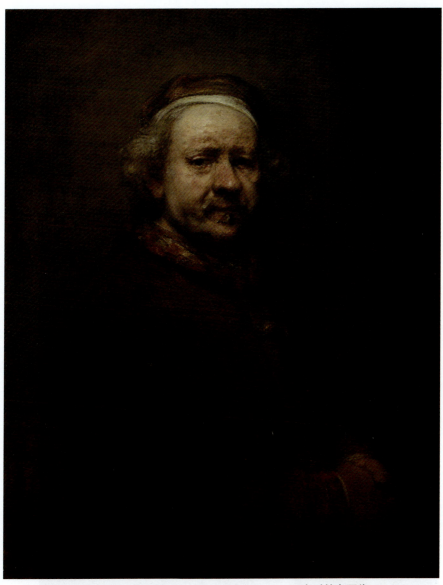

63岁时的自画像

作品名称：Self Portrait at the Age of 63
创作者：伦勃朗
创作年代：1669年
风格流派：巴洛克
题材：肖像画
材质：布面油画
实际尺寸：86cm × 70.5cm

1669年，伦勃朗在63岁时的自画像是他在去世前创作的最后一幅自画像。画面中柔和的光芒照在他苍老的脸上，他的眼角染上了沧桑的色彩，而耷拉的肩膀和紧握的双手，则暗示着他对岁月流逝的无奈。皱纹、苍白、浮肿的皮肤和灰白的头发以一种残酷、直接的诚实方式被描绘出来，也正是这种人性化的自我接受特质，使得伦勃朗的自画像在几个世纪以来一直备受赞誉，影响深远。

ARTIST

维米尔

约翰内斯·维米尔（1632-1675）是荷兰优秀的风俗画家，被看作"荷兰小画派"的代表画家。其代表作品有《绘画艺术》《戴珍珠耳环的少女》《倒牛奶的女仆》《花边女工》《士兵与微笑的少女》等。

耶稣在玛莎和玛丽家 ▼

作品名称：Christ in the House of Martha and Mary
创作者：维米尔
创作年代：1654年
风格流派：巴洛克
题材：风俗画
材质：布面油画
实际尺寸：158.5cm×141.5cm

维米尔一生存世的真迹很少，能确认的目前只有三十多幅，除少数肖像、风景和宗教画外，绝大多数是描绘市民日常生活的风俗画。

下面这幅宗教画，在其目前所留存的作品中，不仅是最大的一幅，还是他最早期的作品之一，也是唯一一幅描绘圣经主题的画作。这幅画作有着高超的明暗表现、细腻的人物塑造及多样的颜料处理手法。

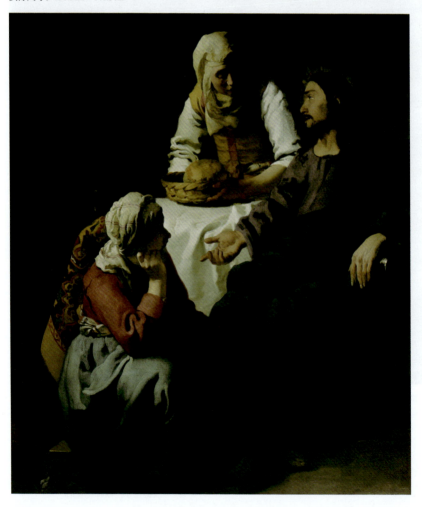

老鸨 ▼

作品名称：The Procuress
创作者：维米尔
创作年代：1656年
风格流派：巴洛克
题材：风俗画
材质：布面油画
实际尺寸：143cm×139cm

这幅《老鸨》是维米尔的第一幅风俗画，展示了当时生活中的一个场景，一幅唯利是图的爱情画面，也许是在妓院里。它不同于他早期绘制的圣经和神话场景，其中光线的表达也与画家一贯的风格有所区别，可能是作者正处于早期探索阶段，以寻找一种合适的表达方式。注意画面左侧这位戴着黑色贝雷帽的男士，据说是维米尔本人的自画像。

这是维米尔仅有的三幅署名并注明日期的画作之一，另外两幅分别是《天文学家》和《地理学家》。

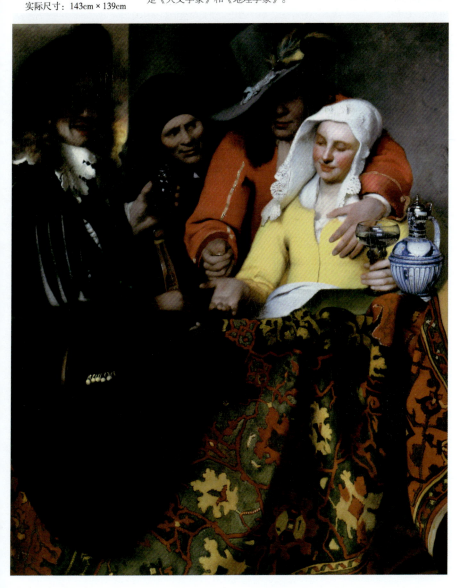

窗前读信的少女 ▼

作品名称：Girl Reading a Letter at an Open Window
创作者：维米尔
创作年代：1657年
风格流派：巴洛克
题材：风俗画
材质：布面油画
实际尺寸：83cm × 64.5cm

维米尔的作品大部分以描绘宁静和谐的家庭生活为主，他尤其喜欢画女性的形象和活动。其内容通常是一两个人在室内劳作或休闲，光线一般从左侧照来。这幅《窗前读信的少女》便很好地体现了这几点，画面中一位正临窗专心看信的女子，她神情专注、庄重大方，仿佛正在被信中内容所吸引，整个场景充满柔和恬静之感。

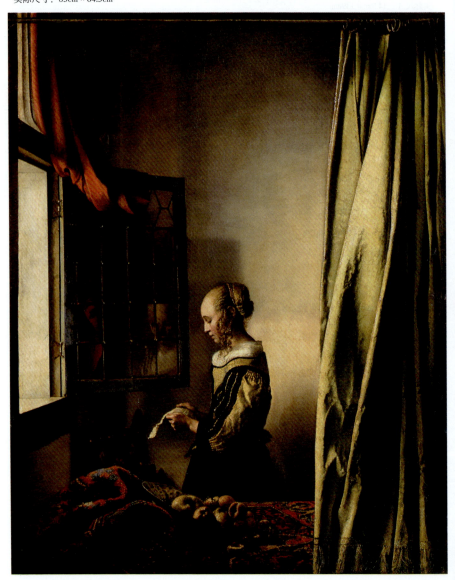

小街 ▼

作品名称：The Little Street
创作者：维米尔
创作年代：1657-1658年
风格流派：巴洛克
题材：都市风光
材质：布面油画
实际尺寸：54.33cm × 44cm

维米尔留下的风景画非常少，但每幅画都非常精致，《小街》便是这其中著名的画作之一。整个画面如同将时间凝固了一般，人们原本正进行的动作，在维米尔的画笔下完全暂停下来。在这幅画前，我们的心灵得以沉淀，我们在其中感受到身旁的时间正悄然地流逝。

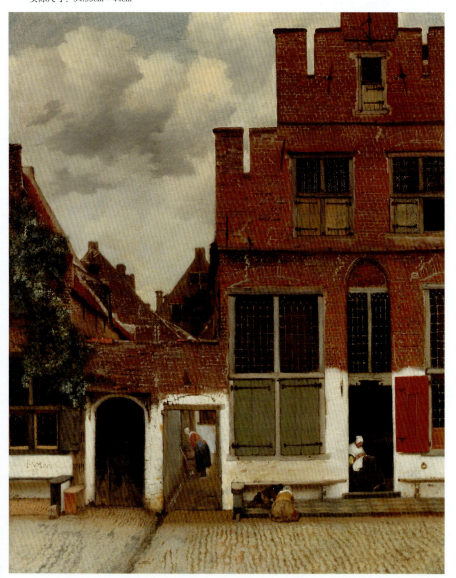

倒牛奶的女仆 ▼

作品名称：The Milkmaid
创作者：维米尔
创作年代：1660年
风格流派：巴洛克
题材：风俗画
材质：布面油画
实际尺寸：45.5cm×41cm

 维米尔的画喜欢用黄色、蓝色和灰色，进入创作中期，他对色彩的把握和光线的处理更加成熟。他喜欢画忙碌的仆人，这幅《倒牛奶的女仆》便是如此。该作品构图单纯，轮廓清晰，采用柠檬黄和蓝色的强烈对比，光线柔和，画面表现朴素、宁静。作品虽然没有引人入胜的情节，但一切都显示出生活的真挚。

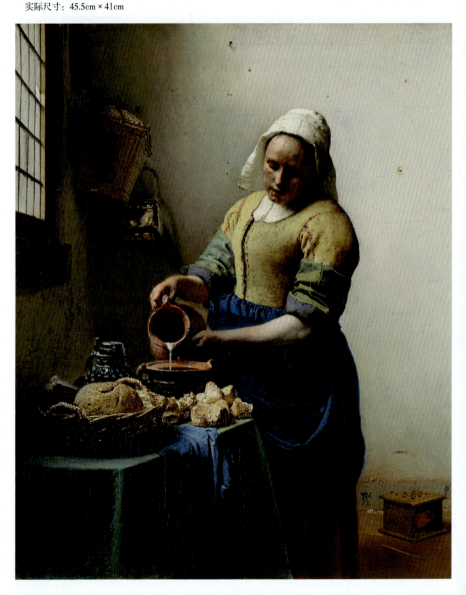

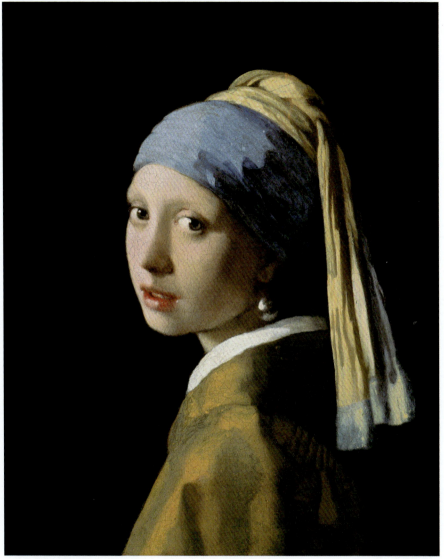

戴珍珠耳环的少女 ▲

作品名称:Girl With A Pearl Earring
创作者:维米尔
创作年代:1665年
风格流派:巴洛克
题材:肖像画
材质:布面油画
实际尺寸:46.5cm × 40cm

这幅《戴珍珠耳环的少女》可以说是维米尔最伟大的作品,被誉为荷兰的《蒙娜丽莎》。此画面世三百多年来,世人都为画中的女子惊叹不已。那柔和的衣服线条和纹理,以及珍珠的光泽都被表现得非常逼真。尤其是女子的回眸神态,唯有《蒙娜丽莎》的微笑可与之媲美。

这幅画作的最大特点就是细节处理得精致和光影效果的出色,展现了维米尔高超的绘画技巧和艺术才华。

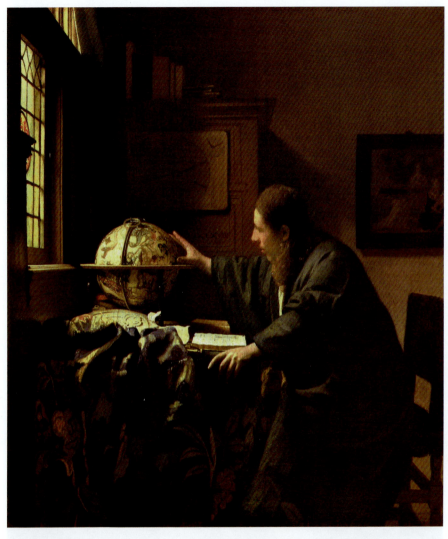

天文学家 ▲

作品名称：The astronomer
创作者：维米尔
创作年代：1668年
风格流派：巴洛克
题材：风俗画
材质：布面油画
实际尺寸：51cm × 45cm

　　《天文学家》和《地理学家》这两幅作品是维米尔现存仅有的以描绘单个男子为主题的画作，通常被认为是"姊妹画"，从整体构图和画面布局上看，《天文学家》和《地理学家》描绘的极有可能是同一场景。

　　维米尔有一位科学界的友人列文虎克，被称为"光学显微镜之父"，两人既是邻居又是好友，因此经常在一起探讨光学仪器的使用，很多人推测这两幅画中的主角即是这位科学界朋友，画中天文学家正从椅子上起身，旋转桌上的星象仪，并找寻特定的位置。

第 6 章 荷兰名画

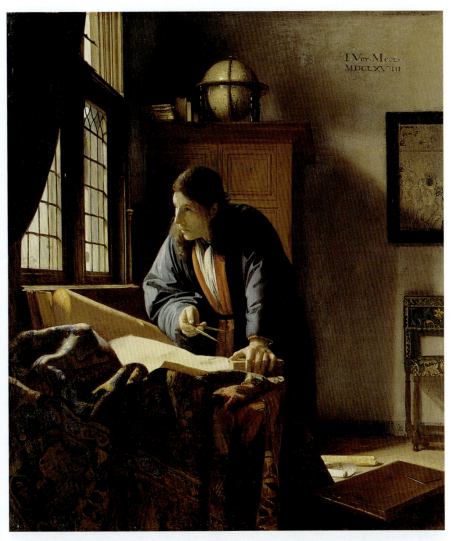

地理学家 ▲

作品名称：The Geographer
创作者：维米尔
创作年代：1668-1669年
风格流派：巴洛克
题材：风俗画
材质：布面油画
实际尺寸：53cm × 46.5cm

维米尔的另外一幅《地理学家》与那幅《天文学家》看上去就像双胞胎，画中的人物是同一人，服装也基本一样。区别只是人物手里拿着圆规在地图上丈量距离，桌子、窗户、墙和背景也几乎一样，只是星象仪放在了后面的柜子上。

相比《天文学家》，这幅画中的光线更加明亮，画面中在暖色调黄色光照对比下，那种隐隐淡淡的蓝色是如此安静。从笔触上来看维米尔是很平顺的，这极大区别于他师祖级别、同为荷兰大师的伦勃朗那种豪放的笔触，这样的笔触也是为了传达那种静谧的感觉。

绘画艺术

作品名称：The Art of Painting
创作者：维米尔
创作年代：1666-1668年
风格流派：巴洛克
题材：风俗画
材质：布面油画
实际尺寸：120cm × 100cm

《绘画艺术》又名《绘画寓言》或《画室》，是画家耗时三年完成的作品。描绘的是在一间有黑白格子地板的房间里，一位画家坐在画架前对着模特写生的情景。模特身后的墙上是一幅巨大的荷兰地图。这幅画所描绘的场景内容复杂，无论从空间构图处理，还是堪比现代摄影的光影技艺都近乎完美，充分体现了维米尔高超的绘画水平，被公认为是稀世之作。

画中这位画家的穿着是文艺复兴时期的风格，头戴黑色贝雷帽，身穿条纹黑衣，是否跟《老鸨》画作中的那位非常相似，所以此处的画家被认为是维米尔本人。

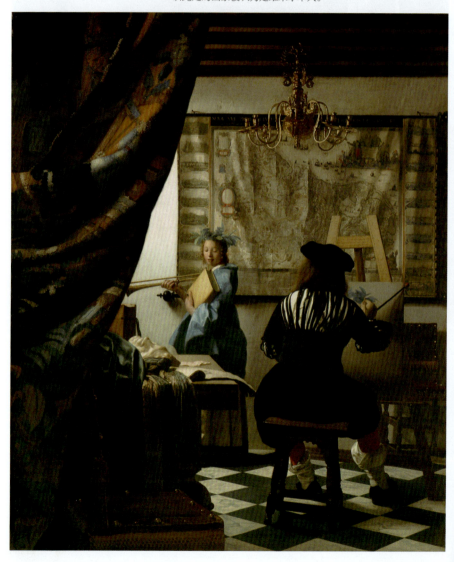

花边女工 ▼

作品名称：The Lacemaker
创作者：维米尔
创作年代：1669-1670年
风格流派：巴洛克
题材：风俗画
材质：布面油画
实际尺寸：23.9 × 20.5cm

《花边女工》是维米尔尺寸最小的作品，也是他的代表作之一。画作描绘了一个在编织蕾丝的女工那种专注平和的神情，以一种抒情情调给人美的享受。

画中的女孩被描绘得非常真实，她的皮肤质感、头发的光泽，以及衣服的纹理都被维米尔以极其细腻的方式表现出来。同时，维米尔也通过光影的处理，营造出一种宁静而温馨的氛围，使得这幅画充满了诗意和美感。此外，《花边女工》还体现了维米尔对日常生活和人物形象的深刻观察和理解，他通过对女孩工作场景的描绘，展现了荷兰当时的社会风貌和人们的生活状态。

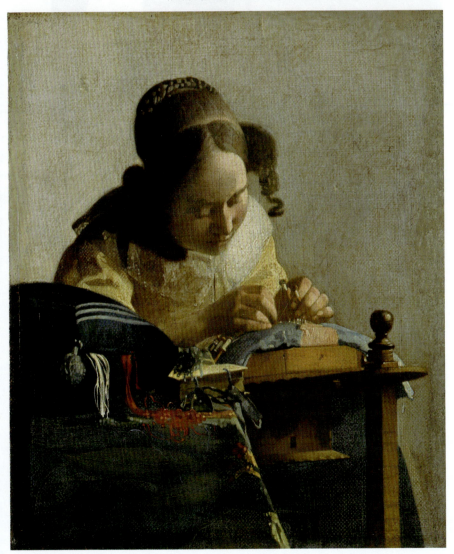

世界名画赏析（白金版）

梵·高

文森特·威廉·梵·高（1853-1890），荷兰后印象派画家，代表作有《星月夜》、自画像系列、向日葵系列等。他的作品具有鲜明的个性和丰富的情感，展现了他对自然和生活的独特见解与感受。

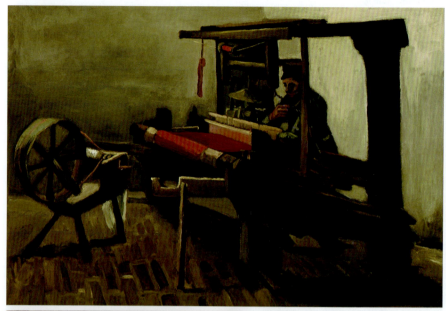

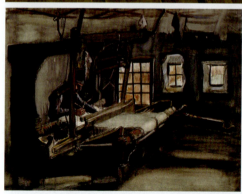

▲ 织布工

作品名称：Weaver
创作者：文森特·威廉·梵·高
创作年代：1884年
风格流派：现实主义
题材：风俗画
材质：布面油画
实际尺寸：61cm×85 cm

1853年3月30日，梵·高出生于荷兰乡村津德尔特的一个牧师家庭，一年前的同一天，他的哥哥一出生便夭折，于是他的名字也沿用了去世哥哥的名字。

梵·高的众多前辈亲属中有多位从事艺术行业，这也使得他早早就接触到了油画和素描，虽然年青时的他也做过职员和商行经纪人，还当过矿区的传教士，但他从未放下对绘画的热爱，最后他全身心投入到了绘画事业中可以说绝非偶然。

1883年年底，30岁的梵·高来到纽南（Nuenen）与父母同住。虽然之前一直与父亲的关系很紧张，但这段时光的相处与交流让他们的关系有所缓和，家人允许他把一个空置的小房间开辟成了一个画室，让他能够安心地进行一些创作。梵·高一直向往那种真正的乡村生活，所以在1884年他选中了古老的纺织工作作为新的绘画主题，那些机械复杂的织布机以及矮小的织布工人多次呈现在他的画作上。

第 6 章 荷兰名画

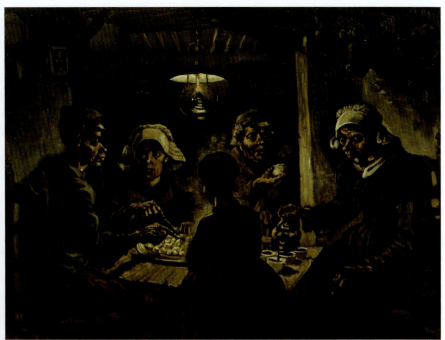

▲ 吃土豆的人

作品名称：The Potato Eaters
创作者：文森特·威廉·梵·高
创作年代：1885年
风格流派：现实主义
题材：风俗画
材质：布面油画
实际尺寸：114cm×82 cm

一心想要像米勒那样成为农民画家的梵·高，在1885年4月、5月间认真创作了一幅反映农民室内生活的画——《吃土豆的人》，这幅画可以算作他的第一幅油画杰作，他为此倾注了大量心血。

该画描绘了贫困农家晚上在昏暗的灯光下吃土豆的场景。画中的色调沉闷，以暗黄色为主，营造出压抑的氛围，这是梵·高在接触印象画派之前的风格，但此时已经开始有了颜色上的改变。

梵·高想通过这幅画表达对底层劳动人民的赞美。梵·高说："我这样画的目的是为了让人们明白，这些围着灯吃土豆的人，正是此刻用盘子里舀土豆的手，在农田中刨土劳作的"。梵·高想要在画中体现劳动者自身独特的美。

279

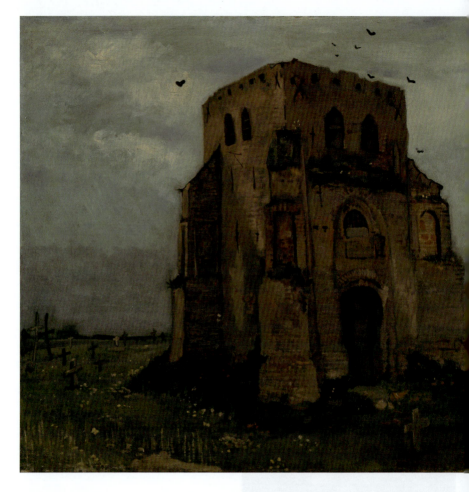

纽南古老的教堂 ▲

作品名称:
Country Churchyard and Old Church Tower
创作者:文森特·威廉·梵·高
创作年代:1885年
风格流派:现实主义
题材:风景画
材质:布面油画
实际尺寸:63cm × 79cm

1885年5月,梵·高将他的两幅新作《纽南古老的教堂》和《茅舍》寄给巴黎的画商,希望能得到对方的认可,这两幅画连同《吃土豆的人》,被列为梵·高的成熟期油画作品的第一系列。

上面这幅作品所描绘的是纽南田野中的一个古老的教堂塔楼和教堂附属的墓地。这座塔楼在当时已经被废弃,当地的人们准备将它拆掉,但是墓地仍在使用。

梵·高想通过这幅作品告诉人们"千百年来,农民们葬身的这片土地,恰恰就是他们生前辛勤劳作的地方。我想告诉人们,死亡和埋葬是多么微不足道,就像一片秋叶从枝头飘落"。

第 6 章 荷兰名画

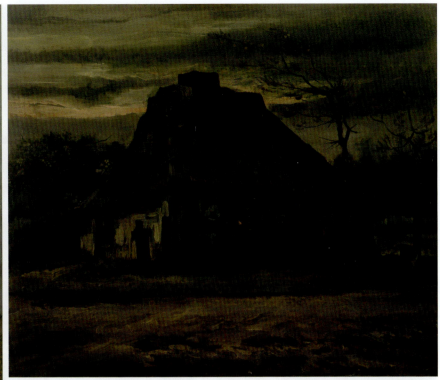

茅舍 ▲
- 作品名称：The Cottage
- 创作者：文森特·威廉·梵·高
- 创作年代：1885年
- 风格流派：现实主义
- 题材：风景画
- 材质：布面油画
- 实际尺寸：79.3cm × 65.7cm

那时梵·高还画了很多农民居住的茅舍，他把这些棚屋比作他当时正在收集的鸟巢，戏称这是人类的窝。

观者可以看到，这段时期的作品仍然保持其早期受荷兰现实主义画风影响的风格，暗褐的色调，深沉的画面，明暗对比的应用，充满浓郁的乡土气息。

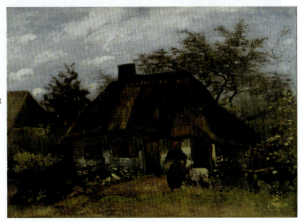

喂山羊的女人和农舍 ▶
- 作品名称：Cottage and Woman with Goat
- 创作者：文森特·威廉·梵·高
- 创作年代：1885年
- 风格流派：现实主义
- 题材：风景画
- 材质：布面油画
- 实际尺寸：64cm × 78cm

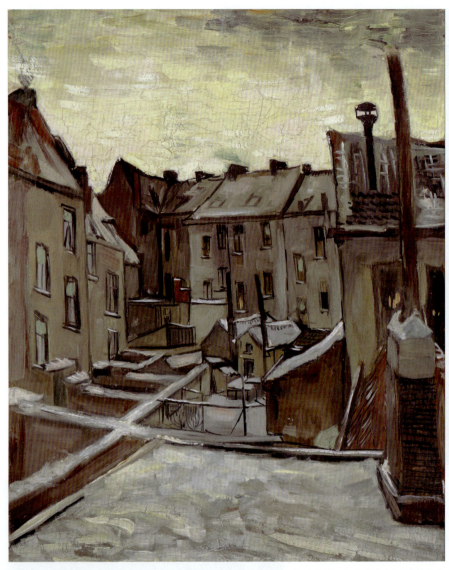

安特卫普的后院

作品名称：Backyards of Old Houses in Antwerp in the Snow
创作者：文森特·威廉·梵·高
创作年代：1885年
风格流派：现实主义
题材：都市风光
材质：布面，油画
实际尺寸：64.4cm × 55.2cm

1885年11月梵·高离开家乡纽南，来到比利时小城安特卫普（Antwerp）。在此期间他开始了解巴洛克风格人物画家鲁本斯的绘画，接触到了日本浮世绘，这些都对他以后的绘画产生很大影响。

梵·高此时期的作品延续了纽南时期的现实主义风格和深沉的笔触，但他的画布开始变得明亮了些，色彩也更丰富了一些。

第 6 章 荷兰名画

① 散着头发的女子头像
② 戴白色帽子的老妇人
③ 留着胡须的老人
④ 穿蓝衣的女子
⑤ 头戴红丝带的女子
⑥ 头盖骨和点着的烟

梵·高在安特卫普的时间很短暂，他将重点放在了肖像画创作上，他认为"肖像画有自己的生命，这种生命来自画家的灵魂，是任何机器都无法企及的"。

期间他一共创作了多幅聚焦普通人的肖像画，后来他还进入了安特卫普美术学院进行"正规"学习，最后一幅骷髅画正是在那时间创作的。但梵·高却十分抵触学院那种传统保守的教学方式，且与老师经常发生争吵，因此仅仅待了短暂的时间就不再去上课了。

此时，他打算提前搬去巴黎，与弟弟提奥同住。

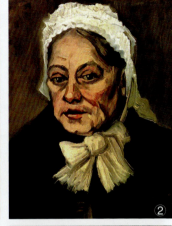
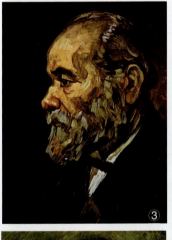
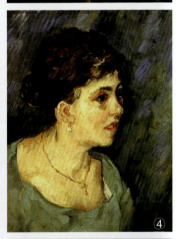
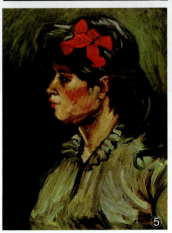
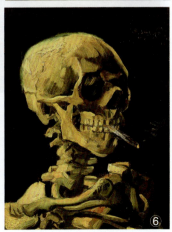

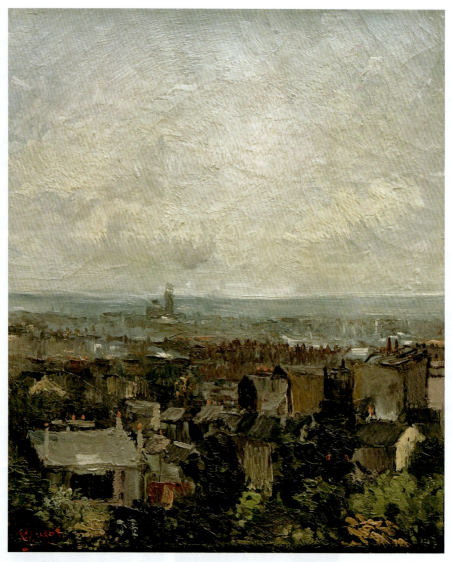

从蒙马特附近看巴黎

作品名称：
View of Paris from near Montmartre
创作者： 文森特·威廉·梵·高
创作年代： 1886年
风格流派： 后印象派
题材： 都市风光
材质： 布面，油画
实际尺寸： 45.6cm × 38.5cm

1886年3月初，梵·高前往巴黎与弟弟同住，此行成为梵·高艺术上的转折点，在那里他接触到了印象画派艺术，在弟弟的引见下，与当时很多印象派画家进行了学习和交流，他以自己的方式在吸取着这些新的营养。之后他的绘画开始从深沉的暗色调和取材严肃的主题过渡到更欢快明亮色调的主题上。

6月末，梵·高与弟弟搬到了蒙马特地区（Montmartre），之后梵·高绘制了大量的风景画，包括《蒙马特的风景》《煎饼磨坊》《风车》及《蒙马特的采石场》等。

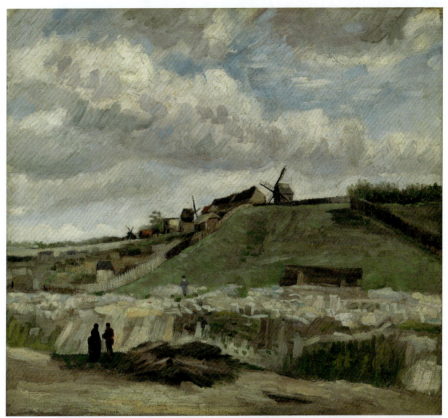

蒙马特采石场和风车

作品名称：
Montmartre the Quarry and Windmills
创作者： 文森特·威廉·梵·高
创作年代： 1886年
风格流派： 后印象派
题材： 都市风光
材质： 布面，油画
实际尺寸： 32cm×41cm

这几幅画表现的是蒙马特地区大风车及农舍的情景。梵·高此时受印象画派的影响，开始更看重用色，他在信中提到"画家应该在颜色中寻找生活，我画了十几幅风景画，非常绿、非常蓝……"。

从画作中可看到以往所未有的表现方法，颜色更加轻快和明朗，具有巴黎时期梵·高的典型画风。

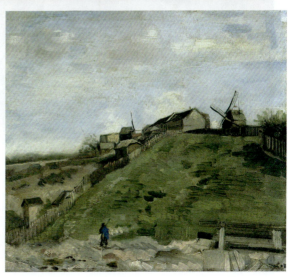

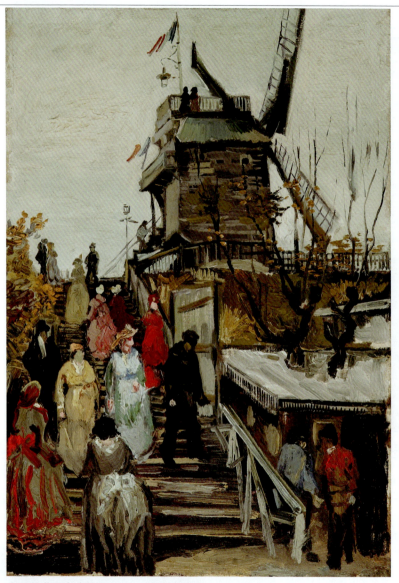

布吕特芬风车磨坊 ▲

作品名称:
Le Moulin de Blute-Fin
创作者:文森特·威廉·梵·高
创作年代:1886年
风格流派:后印象派
题材:风景画
材质:布面,油画
实际尺寸:55cm × 38cm

 梵·高在这一时期画了一批风车磨坊的风景画。这幅《布吕特芬风车磨坊》的画作最初被认为是赝品,于2010年才被"平反",确认为梵·高的真迹。

 因为画中人物数量较多,与梵·高的典型画风不符,然而磨坊十分突出,色彩明亮,用的也是梵·高常用的颜料,和当时梵·高的几幅风车作品风格类似,其中人物形象的画法也具有梵·高的特点,且风车所处的位置,正是梵·高当时居住的蒙马特地区附近。

第 6 章 荷兰名画

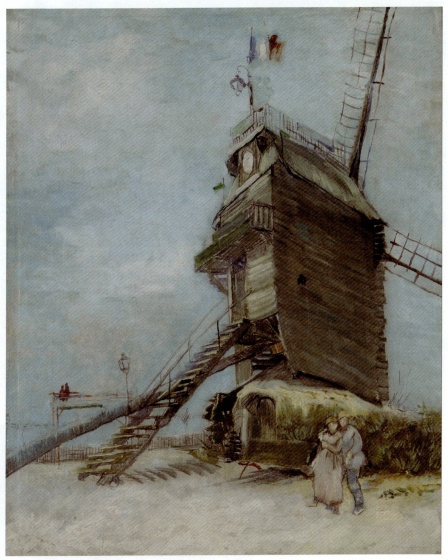

▲ **德拉加莱特磨坊**

作品名称：Le Moulin de la Galette
创作者：文森特·威廉·梵·高
创作年代：1886年
风格流派：后印象派
题材：风景画
材质：布面，油画
实际尺寸：61cm × 50cm

　　这幅《德拉加莱特磨坊》也体现了梵·高画风的逐渐转变，开始尝试使用较浅的色彩和奔放的笔触来捕捉光线和运动，这使得画面更加明亮。画中的风车位于中央，上方是一片蓝色的天空，点缀着白色和粉色的云彩，反映出梵·高对自然和生活的感受。

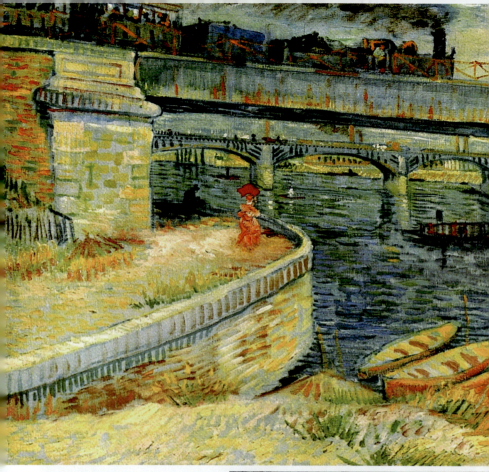

沿着阿斯涅尔的塞纳河畔散步

作品名称：
Walk Along the Banks of the Seine Near Asnieres
创作者： 文森特·威廉·梵·高
创作年代： 1887年
风格流派： 后印象派
题材： 风景画
材质： 布面油画
实际尺寸： 49cm × 66cm

　　该作品是梵·高在1887年春创作的一幅油画，从画作中仿佛看到了当时梵·高在塞纳河畔边走边创作的画面，河流、树木、房屋和人物的细节都体现出了灵动轻快的气氛。

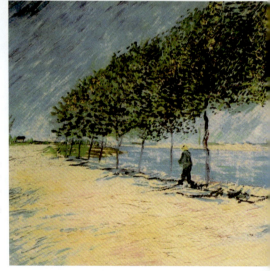

第 6 章 荷兰名画

◀ 阿斯涅尔的塞纳河大桥

作品名称：Bridges across the Seine at Asnieres
创作者：文森特·威廉·梵·高
创作年代：1887年
风格流派：后印象派
题材：城市风光
材质：布面油画
实际尺寸：52cm × 65cm

塞纳河岸也被称为阿斯涅尔河岸，这里距离梵·高居住的蒙马特的住所只有几英里，所以那时梵·高经常来到塞纳河畔写生。在这里梵·高在很短的时间里，快速地捕捉一个特定地点的画面。

该作品呈现了一位红衣少女在河边悠闲地散步，远处的火车正在经过大桥的瞬间画面。画面的整体采用黄色和蓝色做为主色调，表达天空和水面的蓝，以及太阳的光芒。画面中金黄色的背景将红色的人物与自然和谐地融合在一起，充分体现了塞纳河畔夏天的风景。而从绘画技法上来看，此时梵·高开始融合点彩画法，形成极其个性和表现力的着色方式，即用一条条、一段段颜色进行构图，从此开始后期的作品将充分体现这一特点。

▼ 塞纳河上的大杰特桥

作品名称：
The Seine with the Pont de la Grande Jette
创作者：文森特·威廉·梵·高
创作年代：1887年
风格流派：后印象派
题材：风景画
材质：布面油画
实际尺寸：40.5cm × 32cm

《塞纳河上的大杰特桥》是梵·高于1887年夏天创作的一幅油画。画面描绘了塞纳河上的大杰特桥春意盎然的景色，桥上树木郁郁葱葱，倒影在河面上，河中央几人正悠闲地游着船。

在阿斯涅尔画风景画的这段时间，梵·高尝试了更多的颜色，他说"要打算把这些颜色用到肖像画上"。

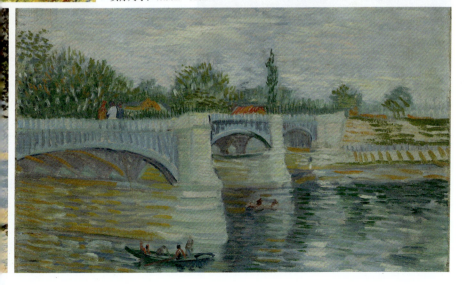

289

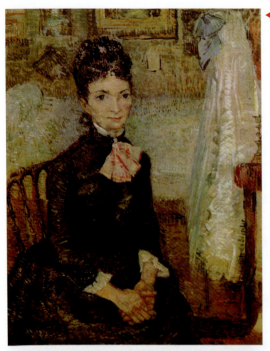

◀ 坐在摇篮旁的妇女

作品名称：Woman Sitting by a Cradle
创作者：文森特·威廉·梵·高
创作年代：1887年
风格流派：后印象派
题材：肖像画
材质：帆布油画
实际尺寸：61cm×45.5 cm

通过对比梵·高在1887年春天创作的两幅肖像画，观者可以看到他探索点彩画法的过程。刚开始的时候点和线条仅仅在人物的衣着和背景上使用，如这幅《坐在摇篮旁边的妇女》，此时的印象派风格多于点彩画法。

梵·高弱化了背景，将重点放在那个坐着的妇人身上，人物的神态和举止都体现着优雅。颈上的粉红色丝巾和吊挂在墙上的蓝色缎带点亮了画面，更突出了精致的画法。

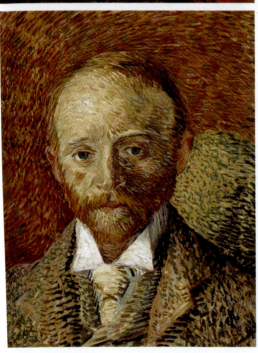

◀ 亚历山大·瑞德的肖像

作品名称：Portrait of Alexander Reid
创作者：文森特·威廉·梵·高
创作年代：1887年
风格流派：后印象派
题材：肖像画
材质：硬板纸、油画
实际尺寸：41.5cm×33.5 cm

亚历山大·瑞德是一名画商，与梵·高和弟弟提奥是多年的朋友，但后期因梵·高与其意见不合而关系恶化。

从这张肖像画上可以更直观地看到点彩画技法的应用在增加，除了身体和背景外，画像的头发、胡子，甚至面部都使用了色彩鲜亮且短促的线条来完成，这样的笔触让画面更富有律动感。这让我们很容易就联想到同时期梵·高的几幅自画像，也用了相同显著的方式展示他的点彩技法。

有趣的是这位画商与梵·高长得有点相像，都是红头发蓄着胡须，外表和穿着也相似，艺术界戏称梵·高和瑞德为"双胞胎"。

第6章 荷兰名画

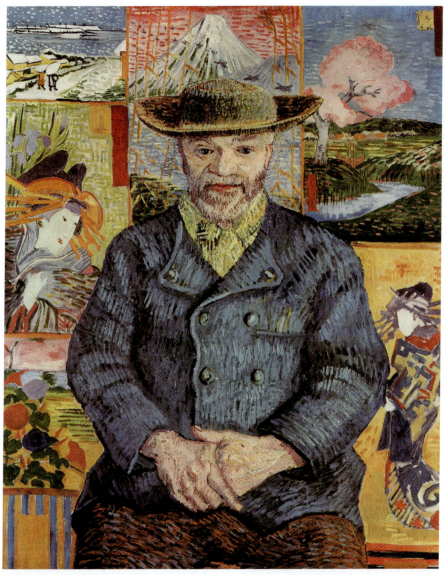

唐吉老爹 ▲

作品名称：Portrait of Père Tanguy
创作者：文森特·威廉·梵·高
创作年代：1887年
风格流派：日本主义
题材：肖像画
材质：布面油画
实际尺寸：65cm × 51 cm

这幅《唐吉老爹》是梵·高在巴黎受日本浮世绘影响后创作的重要作品，画作主人公唐吉是当时蒙马特的一个画具商，为人慷慨大方，给予了梵·高很多帮助，因此两人成了朋友。

梵·高在这幅画中人物主体上使用了深蓝与红褐色，这与背景的色彩鲜艳、亮丽的浮世绘巧妙地融合在了一起，相得益彰。梵·高以细致的笔触勾勒了唐吉的眼睛、脸部、上衣及手部的轮廓，主人公的表情和蔼友善，洋溢着一种幸福感。

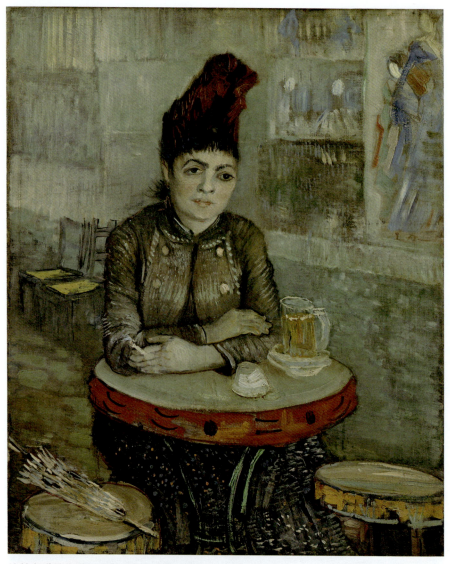

铃鼓咖啡馆中的阿格斯蒂娜·塞加托里

作品名称：
Agostina Segatori Sitting in the Cafe du Tambourin
创作者： 文森特·威廉·梵·高
创作年代： 1887年
风格流派： 日本主义
题材： 肖像画
材质： 布面油画
实际尺寸： 55.5cm × 46.5cm

铃鼓咖啡馆是当时包括梵·高在内的一些巴黎艺术家经常聚会的场所，因咖啡桌凳形似铃鼓而得名。这是梵·高在1887年年初为该咖啡店女老板所画的一幅肖像画。当时梵·高还在店里举办过日本版画的画展，这可以从背景墙上的装饰中依稀看到。

梵·高在这幅画中既体现了根据光学及色彩学发展出的后印象派风格，又体现了轮廓鲜明、剪裁独特且拥有强烈色彩对比的日本木版画风格。

第 6 章 荷兰名画

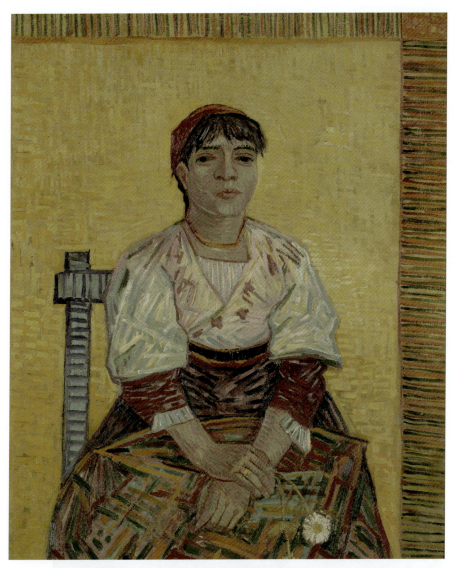

意大利女人 ▲

作品名称：Italian Woman
创作者：文森特·威廉·梵·高
创作年代：1887年
风格流派：后印象派
题材：肖像画
材质：帆布油画
实际尺寸：81.5cm × 60.5cm

　　该画也被认为是为阿格斯蒂娜所画，时间在1887年末，放在这里主要是想与他年初时的肖像画进行对比。

　　该画显得有点与众不同，体现了日本版画的风格，人物轮廓在背景上清晰地显现出来，既没有阴影也没有透视。画面背景作了单色处理，只有一些轻微的笔触，两道不对称的边框由红绿色交织，让人联想到某些日本版画的边缘，而只露出一角的椅背则加强了边框的稳定性。梵·高巧妙地运用了鲜艳、大胆的红绿、蓝橙互补色，让背景与人物的衣服和脸部形成强烈的色彩对比。

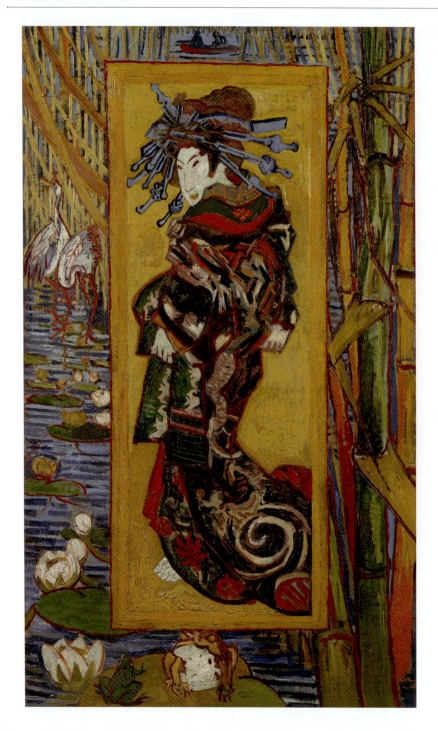

第6章 荷兰名画

◀ 花魁（仿溪斋英泉）

作品名称：Courtesan (after Eisen)
创作者：文森特·威廉·梵·高
创作年代：1887年
风格流派：日本主义
题材：人物画
材质：帆布油画
实际尺寸：105.5 × 60.5 cm

梵·高对日本版画的迷恋，使得他在这一时期还创作了好几幅仿画。这幅画的创作灵感来源于日本画家溪斋英泉1886年5月发表在《巴黎画刊》杂志封面的一幅画，他临摹了溪斋英泉的作品并进行了自我创作。

在这里，梵·高拓展了溪斋英泉画中的人物画幅，把艺妓画在一个色彩明丽的金色背景中（这一灵感后来应用到了意大利女人那幅画作中），四周是一个郁郁葱葱的池塘，里面有睡莲、竹茎、仙鹤和青蛙。这幅画展现了画家的绘画功力，其中的画笔强而有力、轮廓暗调、色彩强烈明亮，整体使用了日本浮世绘中的重叠透视法。相对于溪斋英泉的版画，梵·高的这幅作品线条更加柔和，笔触更为细腻，一种动态的张力之美贯穿于画面之中。

歌川广重是19世纪日本浮世绘风格的一位著名画家。下面这幅画是仿歌川广重《江户百景——雨中的桥》之作。梵·高改变了原画中的色彩搭配，产生了强烈的效果，还为画作配上了边框和对联。歌川广重曾创作过一系列以木刻为基础的版画，其中有一幅《盛开的李树花》，梵·高也进行了模仿。

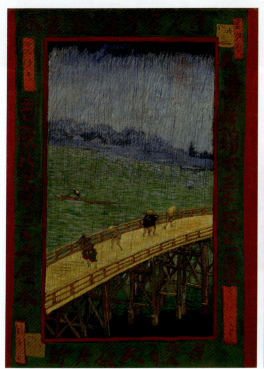

▶ 雨中的桥（仿歌川广重）

作品名称：Bridge in the Rain (after Hiroshige)
创作者：文森特·威廉·梵·高
创作年代：1887年
风格流派：日本主义
题材：风景画
材质：帆布，油画
实际尺寸：73.3cm × 53.8cm

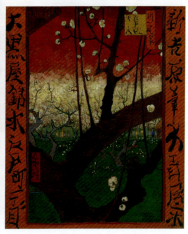

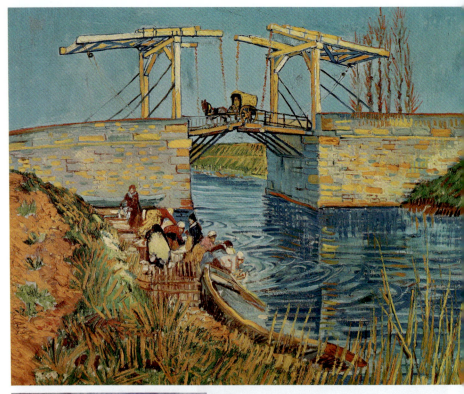

阿尔勒的朗卢桥和洗衣妇

作品名称：The Langlois Bridge at Arles with Women Washing
创作者：文森特·威廉·梵·高
创作年代：1888年
风格流派：日本主义
题材：风景画
材质：布面，油画
实际尺寸：54cm×65cm

 1888年2月，梵·高厌倦了巴黎生活，来到了法国南部普罗旺斯的小城阿尔勒，他想在这里寻找更多的阳光和色彩。他先是住在了卡列尔饭店，上面这一幅画是他到达后的3月间所画。

 画中有几位洗衣妇正在河边洗衣服，湛蓝的天空映在河面上，黄绿相间的草地、衣着鲜亮的洗衣妇、一层层的碧波荡漾，让画作生动起来。用铁索吊起来的郎卢木桥上，一辆马车正在经过，画面虽然是静止的，但我们仿佛能听到妇女们的交谈和桥上的马蹄声，这样欢快的场面体现了梵·高初到阿尔勒时愉快的心情。

第 6 章 荷兰名画

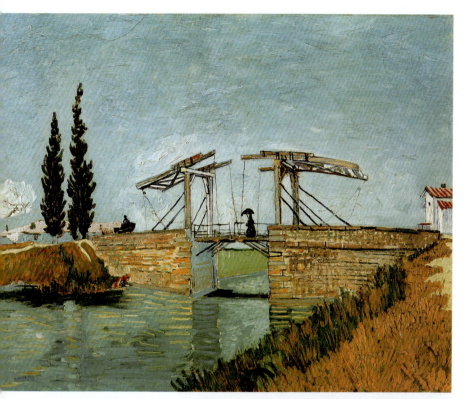

▲ 阿尔勒附近的吊桥

作品名称：The Langlois Bridge at Arles
创作者：文森特·威廉·梵·高
创作年代：1888年
风格流派：日本主义
题材：风景画
材质：布面，油画
实际尺寸：49.5cm × 64cm

　　此画正如梵·高经常围绕某一主题进行系列创作那样，他一共创作了多幅与吊桥相关的作品。最上面的作品是在5月间创作的，画面干净清爽，天空与水面呼应，桥上经过一名打伞的女人，用黑影的表现反衬出阳光的明媚，黄色的石桥在水面上映出金黄色，还有岸边的一抹红色人物点缀在画面之中。

　　而右下角这幅吊桥十分简练，与一带而过勾画出的草地和前景小路相反，梵·高仔细描绘了这座桥。梵·高将与桥有关的各个细节，如石砌的桥墩、厚厚的树木一笔一笔地细致地堆叠，甚至连吊桥板的绳索也画得清晰可见。

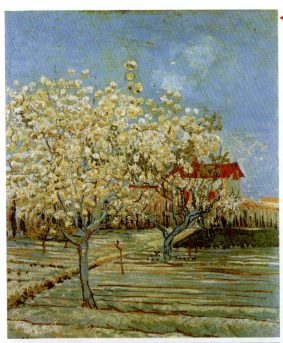

◀ 盛开的果园

作品名称：Orchard in Blossom
创作者：文森特·威廉·梵·高
创作年代：1888年
风格流派：后印象派
题材：风景画
材质：布面，油画
实际尺寸：58cm×72cm

 1888年春天，阿尔勒地区果园中的果树相继开花，有杏树、桃树、梨树、李子树。开花的果树激发了梵·高的灵感，他在一个月内连续创作了十几幅果树作品，想让这些作品成为一个系列。

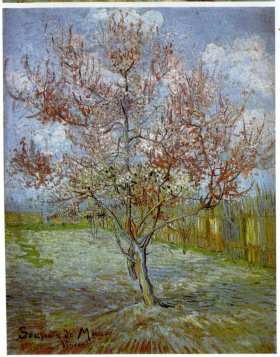

◀ 盛开的桃树

作品名称：Peach Tree in Bloom
创作者：文森特·威廉·梵·高
创作年代：1888年
风格流派：后印象派
题材：风景画
材质：布面，油画
实际尺寸：59.5cm×73cm

 梵·高对这幅画作十分满意，他想借此作表达对刚刚去世的表妹夫兼老师莫夫的崇敬和哀悼之情。

 在给提奥的信中他说到："你会看到，我是带着感情创作那幅开着粉红色花朵的桃树的。"画面的左下角，梵·高也签上了"纪念莫夫"的字样，这幅画最后也送给了莫夫的遗孀。

第 6 章 荷兰名画

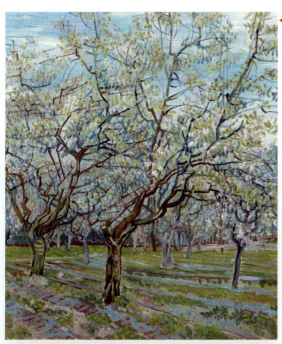

▶ **盛开的李树**

作品名称：
Orchard in Blossom (Plum Trees)
创作者：文森特·威廉·梵·高
创作年代：1888年
风格流派：后印象派
题材：风景画
材质：布面，油画
实际尺寸：60cm×81cm

"现在我要画李树，黄白色的花，数不清的黑色树枝。"

这幅画给人的感觉是白色的，但在画面中又有许多黄色、蓝色和淡紫色相间。感觉李树在风中摇曳着，开着的白花好像要被吹下来了一样。整个画面明快生动，具有很强的装饰效果。

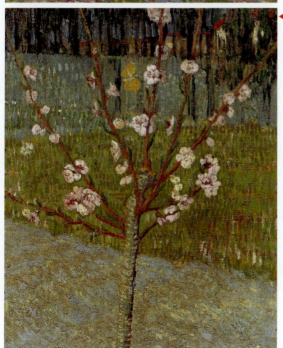

▶ **盛开的杏树**

作品名称：Almond Tree in Blossom
创作者：文森特·威廉·梵·高
创作年代：1888年
风格流派：后印象派
题材：风景画
材质：布面，油画
实际尺寸：37.5cm×50cm

"我希望今年能取得真正的进步，我真的非常需要进步。我画了一幅新的果园图，同粉色花的桃树一样出色，那是一株杏树，花是极淡的粉色。"在这幅画中，梵·高运用了夸大远近对比效果的表现方式，这是他在日本画中获取的灵感，展示出了一株独特的杏树。

世界名画赏析（白金版）

收获景象

作品名称：The Harvest
创作者：文森特·威廉·梵·高
创作年代：1888年
风格流派：后印象派
题材：风景画
材质：布面油画
实际尺寸：92cm × 73cm

4月底，果园的花期基本结束，这时的梵·高只有结束这一系列的创作。5月便有了搬家的想法，他在拉马丁找到了一座房子，准备把那里打造成一个长期居住的画室，但在此之前，他暂时居住在旁边一家名为加雷的咖啡馆里楼上。

时间来到了6月，夏天要开始了，金黄的麦田开始进行收割，在阳光的刺激下，梵·高在这段时间里创作了多幅反映田野丰收的风景画。

这幅《收获景色》是梵·高很满意的作品之一，画面采用较传统的写实风格，整个画面呈现暖色调，这也使得画面中心的蓝色手推车格外醒目。远景青色的山和淡蓝的天空，与近景金黄的麦田形成平衡。

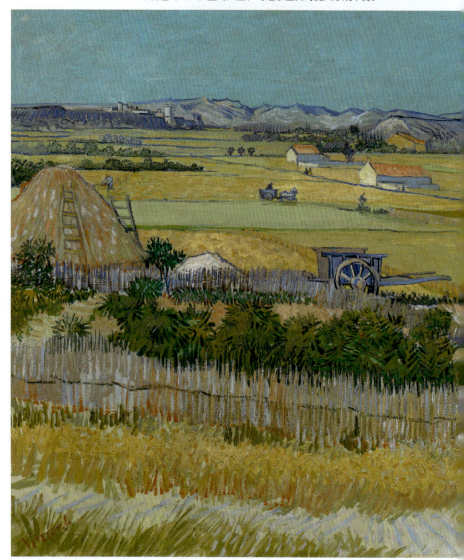

从麦田远望阿尔勒

作品名称：
Arles View from the Wheat Fields
创作者：文森特·威廉·梵·高
创作年代：1888年
风格流派：后印象派
题材：风景画
材质：布面油画
实际尺寸：73cm × 54cm

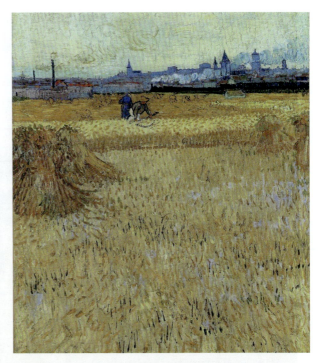

这幅《从麦田远望阿尔勒》中地平线的高度很高，将天空缩小为一条窄带，金色的麦田占据了大部分画布，在夏日的炎热中闪闪发光。在画作的上半部分，在田野边缘和阿尔勒镇的蓝色轮廓之间，可以看到火车长长的轮廓，拉出的气云与远处工厂烟囱的烟雾相呼应，将城市的工业发展与田野的农收景象融为一体。

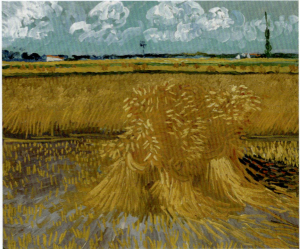

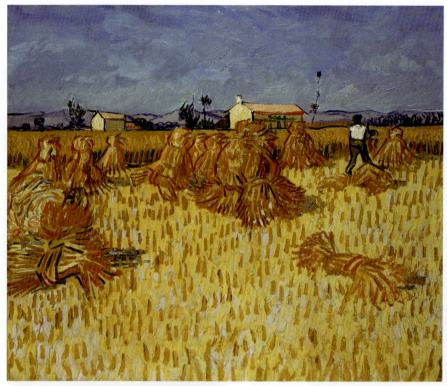

▲ 普罗旺斯的收获

作品名称：Harvest in Provence
创作者：文森特·威廉·梵·高
创作年代：1888年
风格流派：后印象派
题材：风景画
材质：布面油画
实际尺寸：50cm×60cm

《普罗旺斯的收获》这幅画中蓝色和黄色的对比直接，突出了天空更蓝，大地更黄。画面中农民正在地里劳作，一捆捆收割好的麦子堆积在旁边，整个画面闪烁着金黄色，就连远处的房子也是黄色的，这是梵·高最喜欢的颜色。

第 6 章 荷兰名画

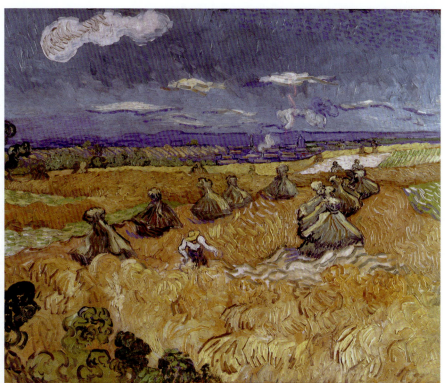

收割者与小麦垛 ▲

作品名称：Wheat Stacks with Reaper
创作者：文森特・威廉・梵・高
创作年代：1888年
风格流派：后印象派
题材：风景画
材质：布面油画
实际尺寸：73.6cm×93cm

　　收割者的形象经常在梵・高的画作中出现，这幅《收割者与小麦垛》主要采用黄色和蓝色。梵・高在写给提奥的信中说到："收获时节的景象和春天的景象非常不同。现在的一切，有金色，青铜色，泛着蓝绿色的天空弥漫着奇妙的芳香，特别和谐。"画面中成捆的麦堆，就好像穿着长裙的舞者一样，从近到远，左右联排，围着收割者翩翩起舞。

普罗旺斯的农舍 ▶

作品名称：Farmhouse in Provence
创作者：文森特·威廉·梵·高
创作年代：1888年
风格流派：后印象派
题材：风景画
材质：布面油画
实际尺寸：60.9cm × 46.1 cm

在这幅《普罗旺斯的农舍》中，画面右下角一条乡村道路连接着午后普罗旺斯农舍的大门，延绵的矮墙一直延伸到了绿茵掩隐下的黄色农屋。向前方延伸的矮墙下长着不知名的植物，伸展的绿叶衬托出的红色花朵使宁静的画面增加了几分生动。

这幅画整体洋溢着恬静的气息，体现出了一种宁静、靓丽、柔美与平和。在画面中我们似乎能嗅到花的芳香，以及还有海洋的味道，让我们仿佛正如同画面中的人物一样漫步在普罗旺斯的乡间。

在普罗旺斯的干草堆 ▼

作品名称：Haystacks in Provence
创作者：文森特·威廉·梵·高
创作年代：1888年
风格流派：后印象派
题材：风景画
材质：布面油画
实际尺寸：73cm × 92.5cm

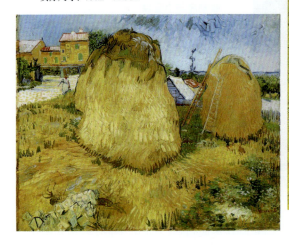
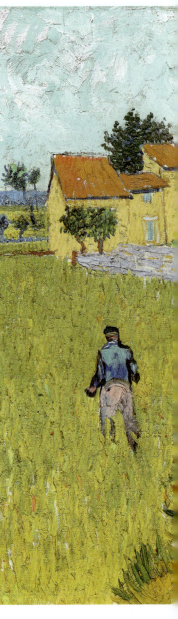

第 6 章 荷兰名画

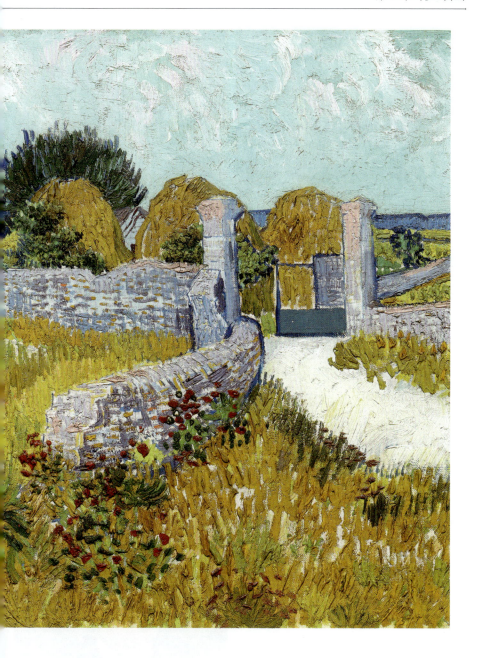

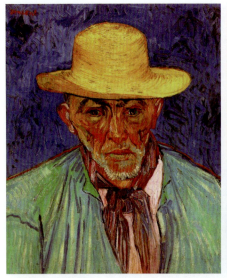
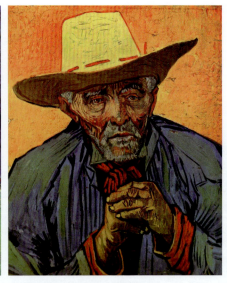

佩兴斯·埃斯克利耶肖像 ▲
作品名称：Portrait of Patience Escalier
创作者：文森特·威廉·梵·高
创作年代：1888年
风格流派：后印象派
题材：肖像画
材质：布面油画
实际尺寸：64cm×54cm

 梵·高喜欢为农民作画，他为农民埃斯克利耶共创作了两张肖像画，在这第一幅作品中，梵·高通过简单的组合——闪亮的金色和鲜艳的蓝色背景达到一种神奇的效果，仿佛像深蓝色天空中的一颗星星。

佩兴斯·埃斯克利耶肖像 ▲
作品名称：Portrait of Patience Escalier
创作者：文森特·威廉·梵·高
创作年代：1888年
风格流派：后印象派
题材：肖像画
材质：布面油画
实际尺寸：64cm×54cm

 第二幅作品中的埃斯克利耶身穿蓝色罩衫，头戴草帽，双手祈祷似的叠放在牧牛杖上，其姿态仿自米勒《手扶锄头的农民》。此时，画面的背景变成了橘黄色，火红色的袖口和围巾格外醒目地衬托出那劳作的双手。

轻步兵的二中尉米里耶的肖像 ▶
作品名称：
Portrait of Milliet, Second Lieutnant of the Zouaves
创作者：文森特·威廉·梵·高
创作年代：1888年
风格流派：后印象派
题材：肖像画
材质：布面油画
实际尺寸：60cm×49cm

 梵·高认识了一位轻步兵二中尉米里耶，并为他画过几幅肖像画，前面几张是穿着阿拉伯式制服的坐着的画像，而在这幅半身像上，米里耶身着军装，头戴军帽，胸前挂着奖章，眼神坚毅，相较之前更体现了军人的英武之气。

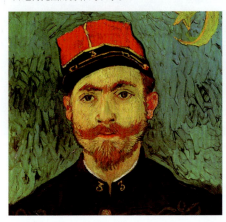

第6章 荷兰名画

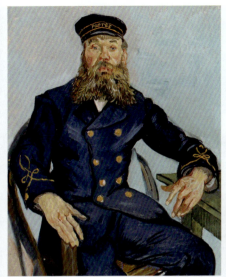

约瑟夫·鲁林肖像 ▲

作品名称：Postman Joseph Roulin
创作者：文森特·威廉·梵·高
创作年代：1888年
风格流派：后印象派
题材：肖像画
材质：布面油画
实际尺寸：81.3cm × 65.4cm

　　这位邮递员约瑟夫·鲁林也是梵·高新结识的朋友。这幅肖像画中淡蓝色的背景衬托出颜色较深的人物轮廓，使制服上金黄色的装饰和鲁林微仰长满胡须的脸庞外醒目，孔雀蓝的光亮部分使人物的胸部显得饱满和宽阔。

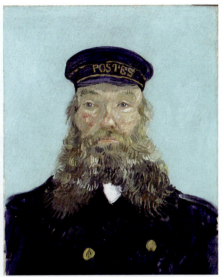

邮递员约瑟夫·鲁林的肖像 ▲

作品名称：Portrait of the Postman Joseph Roulin
创作者：文森特·威廉·梵·高
创作年代：1888年
风格流派：后印象派
题材：肖像画
材质：布面油画
实际尺寸：64.1cm × 47.9 cm

　　在当时，约瑟夫·鲁林是一个典型的养家糊口的男人，作为邮递员每天辛辛苦苦地赚钱，但是善良的鲁林却成了梵·高在阿尔勒仅有的几个朋友之一。他是一位爱慷慨激昂地发表政治见解，精力充沛的男性，梵·高为其画了多幅肖像画。

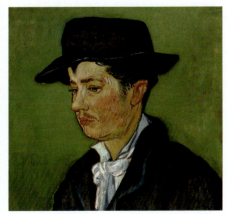

◀ **阿曼德·鲁林的肖像**

作品名称：Portrait of Armand Roulin
创作者：文森特·威廉·梵·高
创作年代：1888年
风格流派：后印象派
题材：肖像画
材质：布面油画
实际尺寸：65cm × 54 cm

　　画面中这位是约瑟夫·鲁林的长子，他为梵·高送过信，这是梵·高为他画的第二幅肖像画。画中的他一身黑打扮，身体略微转过身，双眼低下，似乎心情有些忧郁。

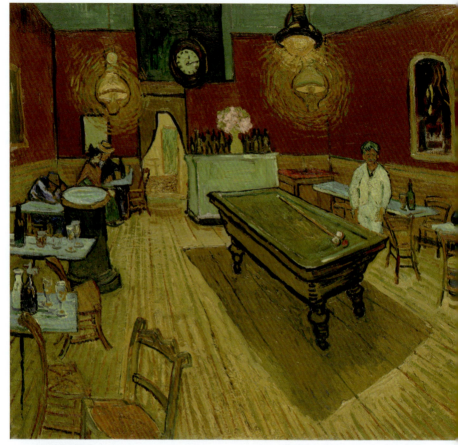

夜间咖啡馆 ▲

作品名称：The Night Cafe
创作者：文森特·威廉·梵·高
创作年代：1888年
风格流派：后印象派
题材：室内画
材质：布面油画
实际尺寸：72.4cm×92.1cm

这幅画又叫《阿尔勒夜间咖啡馆室内》。在梵·高还没有搬进正式装饰完工的黄房子居住之前，他一直住在这家名为加雷咖啡馆的二楼，因此梵·高经常光顾这里，与老板娘吉努夫人也成了朋友。梵·高用了三个夜晚完成了这幅作品。

画面中有绿色的天花板、血红色的墙壁、发出黄光的煤气灯、绿色的台球桌及土黄色的地板。在给提奥的信中他这样说"在这个作品里我试图表达的意思是：这个咖啡馆是让人可以自我毁灭和发疯的地方。通过柔和的粉色与血红色和酒红色对比，通过路易十四绿与铬绿色、黄绿色和刺眼的蓝绿色的对比，通过将这一切放在地狱熔炉一样略带硫磺味的环境之中，我试图表达小酒店的黑暗力量"。

第 6 章 荷兰名画

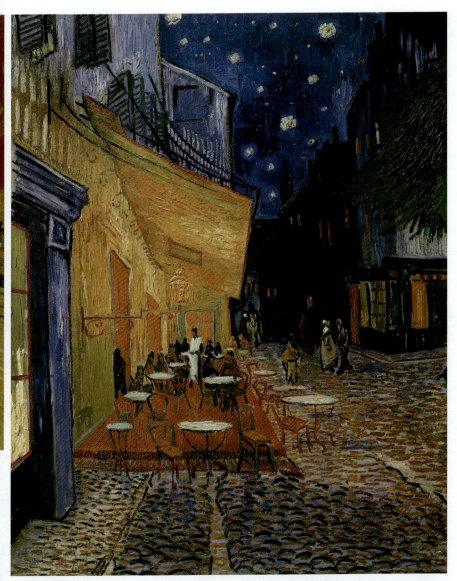

夜晚露天咖啡座 ▲

作品名称：Cafe Terrace at Night
创作者：文森特·威廉·梵·高
创作年代：1888年
风格流派：后印象派
题材：都市风光
材质：布面油画
实际尺寸：81cm×65.5cm

　　这幅画又叫《阿尔勒夜间咖啡馆室外》，是与室内那幅画为同时期的作品。星光是作品的背景之一，因此这幅画又被称为梵·高星光三部曲的第一部。

　　此画描绘了加雷咖啡馆的室外景色，明亮的橘黄色煤气灯光照在天蓬上，又反映在屋外鹅卵石铺成的广场上。在深蓝色的夜空中群星带着光晕犹如灯花。整幅画与之前那幅咖啡馆室内景形成了鲜明的对比，整体气氛温馨恬适。

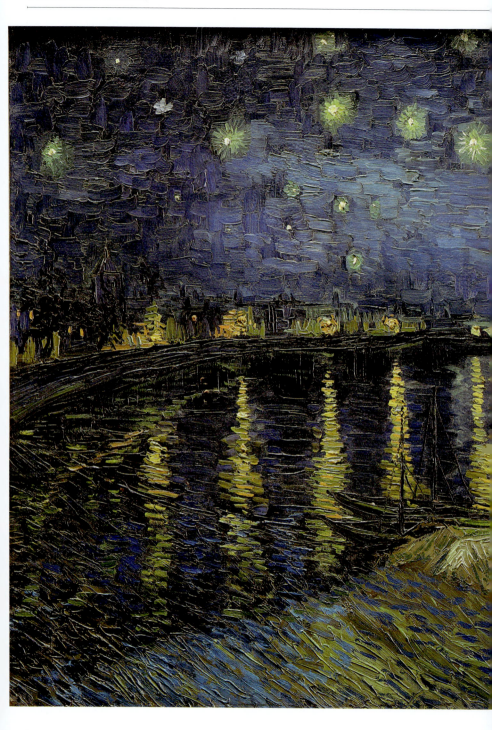

第6章 荷兰名画

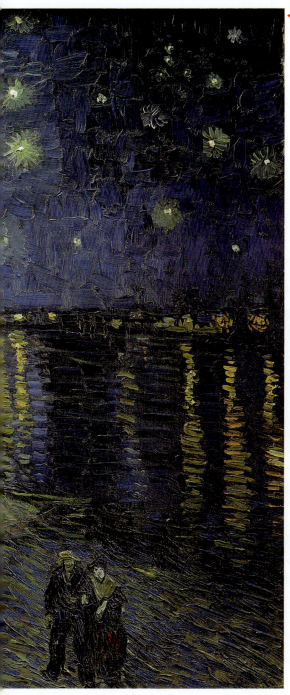

◀ 罗纳河上的星夜

作品名称：Starry Night Over the Rhone
创作者：文森特·威廉·梵·高
创作年代：1888年
风格流派：后印象派
题材：风景画
材质：布面油画
实际尺寸：72.5cm×92cm

　　这幅作品是梵·高再次尝试夜景之作，是星光三部曲中的第二部，画中表现的是阿尔勒的罗纳河边的夜景。梵·高用短促的笔触描绘出了这样的画面：天空中闪烁着星星有远有近，河岸上亮着路灯，路灯在河面上倒映着灯光，河岸停泊着两条小舟，一对爱人正在河岸散步。

　　画中天空的星光与岸边灯光的倒影互相呼应。画面通过暖色光线的强弱和间隔排列，显示星星的远近位置，这种处理光线的方式反映了梵·高独特的视觉美学。

　　1888年9月，梵·高在给提奥的信中详细描绘了他在那晚看到的一切："天空是海宝蓝的，水面是皇室蓝。地面是苯胺紫，整个城市是一片蓝紫混合。煤气灯散发出的黄色映射在水面上，变成了赤褐色的金，又渐渐变化成青铜色。在海宝蓝的天空中，大熊星座闪耀出绿色和粉色，它们和煤气灯那种近乎野蛮的金黄色产生了强烈的对比。两个穿着彩色衣服的恋人在河畔慢慢走着……"

黄房子

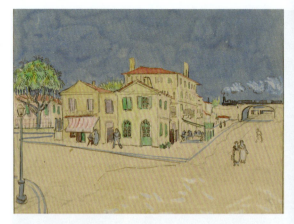

作品名称：The Yellow House
创作者：文森特·威廉·梵·高
创作年代：1888年
风格流派：后印象派
题材：城市风光
材质：布面，油画
实际尺寸：91.5cm × 72cm

 前面多次提到梵·高租下的黄房子，就是这幅作品的原型，这幅画是在9月份才完成，期间梵·高一直在对房间进行了一系列的装饰。

 从这幅作品中可以看到，画面左侧的是一家杂货店和公共花园，右侧的建筑即是梵·高的住所。房子正面的窗户被涂成绿色和黄色，在画面最右方，是一座铁路桥。梵·高希望这个家能成为他和其他画家伙伴的"未来画室"，并且希望能够尽快接他的朋友高更过来一起共同生活和创作。

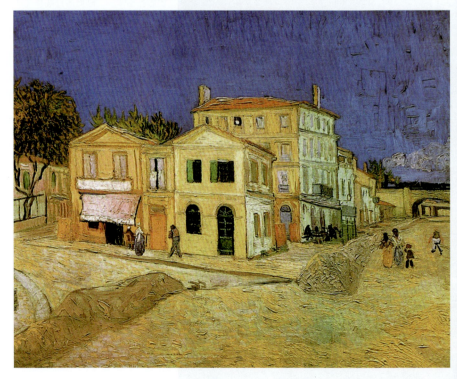

在阿尔勒的卧室 ▼

作品名称：Vincent's Bedroom in Arles
创作者：文森特·威廉·梵·高
创作年代：1888年
风格流派：后印象派
题材：室内
材质：布面，油画
实际尺寸：91.3cm × 72.4cm

对于这个黄房子里的卧室，梵·高绘制了一组作品，前后不同时期共5个版本，包括3个油画版本和2个素描版本，内容相似略有差别。

5个版本同样绘制了卧室的模样，床、座椅及家具、墙上的画等。这幅画的关键就是颜色，梵·高希望该作品能够表达超然的静谧、闲适和安息，只要看一眼画，就应该可以让你的思想得到放松。

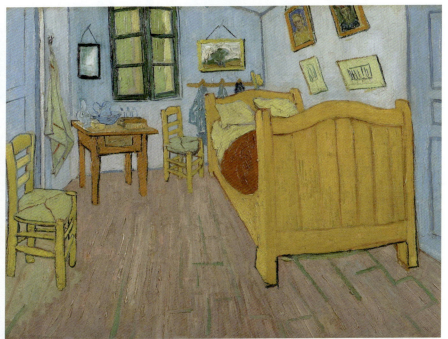

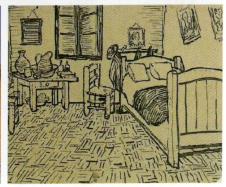

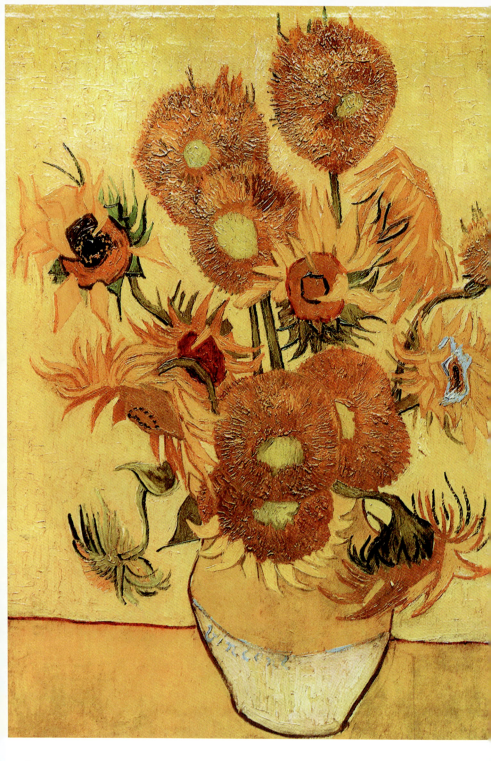

◀ **花瓶里的十五朵向日葵**

作品名称：Vase with Fifteen Sunflowers
创作者：文森特·威廉·梵·高
创作年代：1888-1889年
风格流派：后印象派
题材：花卉画
材质：布面油画
实际尺寸：95cm×73cm

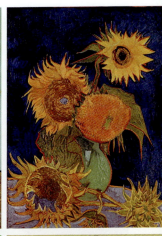

高更是梵·高在巴黎蒙马特认识的朋友，他们彼此欣赏。经过多次邀请，高更最终答应来到黄房子共同生活和创作，这让梵·高非常高兴，于同年8月画下了他在阿尔勒时期的第一幅《向日葵》，共3朵花，用来装饰他们居住的房间。

梵·高一生共创作了11幅向日葵，其中四幅是1887年在巴黎创作的，另外七幅则是1888-1889年间在阿尔勒创作的。这部向日葵是其巅峰之作，被认为是植物界的《蒙娜丽莎》，也是梵·高最具代表性的作品主题。

向日葵是一种富有象征性的植物，它代表着太阳、光明和希望，也代表着对生活的热爱和追求。通过这一主题，梵·高表达了他对生命的理解和对生活的感激之情，这些作品不仅具有审美价值，还激励着人们积极向上、追求美好生活。

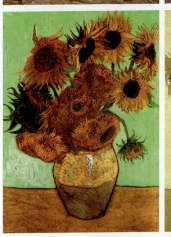

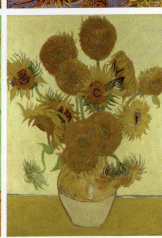

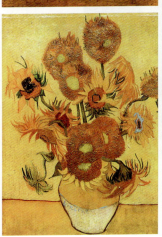

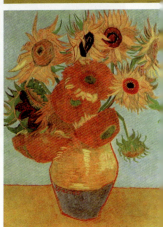

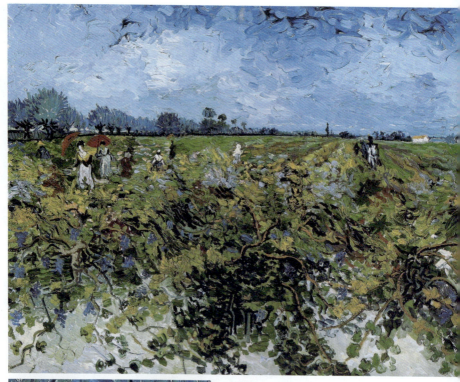

▲ **绿色的葡萄园**

作品名称：The Green Vineyard
创作者：文森特·威廉·梵·高
创作年代：1888年
风格流派：后印象派
题材：风景画
材质：布面油画
实际尺寸：72cm×92cm

　　1888年，梵·高在离阿尔勒不远的蒙马茹尔附近的葡萄园中创作了两幅葡萄园作品，一幅绿色，一幅红色。绿色这幅画于10月，红色那幅画于11月。两幅作品一明一暗，一绿一红，相得益彰。在《绿色的葡萄园》这幅画中，蓝蓝的天空下一座掺杂着绿色、紫色和黄色的葡萄园。园中有几个撑着红伞的妇女和一些采葡萄的人，让整个画面更加欢快。

第 6 章 荷兰名画

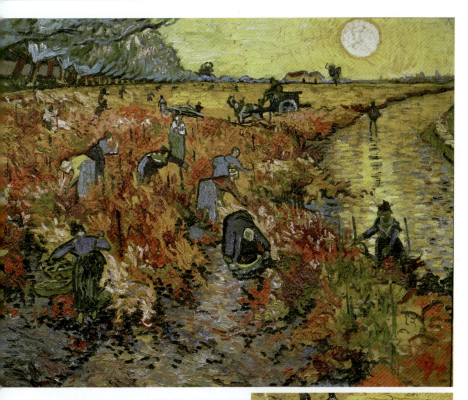

▲ **阿尔勒的红色葡萄园**
作品名称：Red Vineyards at Arles
创作者：文森特·威廉·梵·高
创作年代：1888年
风格流派：后印象派
题材：风景画
材质：布面油画
实际尺寸：73cm × 91cm

 这是梵·高生前唯一卖出的作品，完成于1888年11月，当时的售价为400法郎，买家为比利时的艺术赞助人安娜·博赫。

 创作这幅画时，梵·高在给弟弟提奥的信中说到："星期天，我看到了一片深得像红酒的葡萄田，落日的余晖在雨后的田野洒上了黄金和深红及暗紫色。"因此，梵·高将葡萄园画成了极具表现力的红色。风景的视平线位于画面上方，近景清晰地呈现劳动者的形象，最远处的太阳则是用梵·高喜爱的明亮鲜艳的柠檬黄平涂。

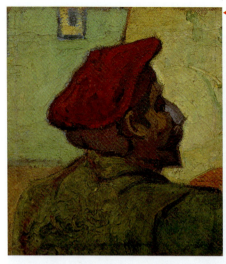

◀ 保罗·高更（戴着红色贝雷帽的男人）

作品名称：Paul Gauguin (Man in a Red Beret)
创作者：文森特·威廉·梵·高
创作年代：1888年
风格流派：后印象派
题材：肖像画
材质：布面油画
实际尺寸：37cm×33cm

　　1888年10月高更终于来到了黄房子，这幅画里的高更正和梵·高一起在工作室中绘制画作。

　　在画里的高更背对着作画者，只有一个侧脸，高更的衣服是绿色的，和后面黄绿色的墙相互呼应，这幅画作的颜色因为红色贝雷帽而对比明显。

　　梵·高与高更两人共同创作，夜以继日地讨论和试验，此幅作品出自他们共同作画初期兴致饱满的日子，彰显了阿里斯康道路的迷人风光，更见证了两位伟大画家的短暂合作。

　　这里是欧洲最著名的罗马时期墓地之一，这条林荫大道也被称为"墓园路"，画中可见道路两旁的罗马式陵墓遗迹，这里曾是信徒们的朝圣之路，同时还是情侣的约会胜地。

阿里斯康道路 ▶

作品名称：Les Alyscamps
创作者：文森特·威廉·梵·高
创作年代：1888年
风格流派：后印象派
题材：都市风光
材质：布面油画
实际尺寸：93cm×72cm

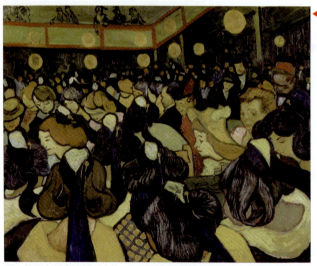

阿尔勒的舞厅

作品名称：The Dance Hall in Arles
创作者：文森特·威廉·梵·高
创作年代：1888年
风格流派：后印象派
题材：风俗画
材质：布面油画
实际尺寸：65cm×81cm

　　这幅画也是梵·高和高更的合作作品，画作的主题是他们经常光顾的一家舞厅的一个节日之夜。他们风格交融的特点在作品中表现得很明显。

　　梵·高在很大程度上放弃了自己的特点，迎合高更，并不去逼真地刻画人物，而是以粗犷的笔触，浓重的色彩去充填人物的面部与衣着，以表现动感的人群与跳舞的姿态。

第 6 章 荷兰名画

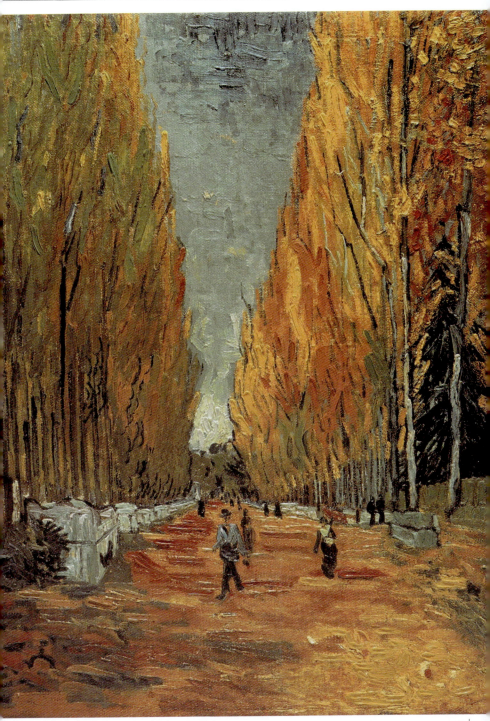

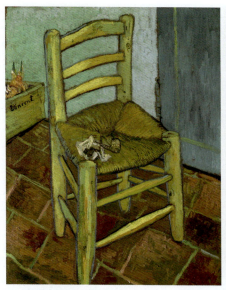 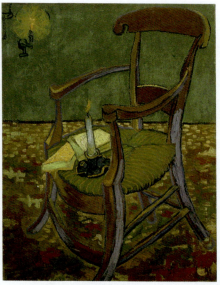

梵·高的椅子 ▲

作品名称：Van Gogh's Chair
创作者：文森特·威廉·梵·高
创作年代：1888年
风格流派：后印象派
题材：静物
材质：布面油画
实际尺寸：92cm×73cm

▲ 保罗·高更的扶手椅

作品名称：Paul Gauguin's Armchair
创作者：文森特·威廉·梵·高
创作年代：1888年
风格流派：后印象派
题材：静物
材质：布面油画
实际尺寸：90.5cm×72.5cm

　　在随后的日子里，梵·高与高更因为作画的理念问题逐渐产生矛盾，这两幅画作是和高更共同生活的后期绘制的，画作表现椅子的主人离去后梵·高的寂寞和孤单，也暗示了两个人关系的决裂。

　　在给弟弟的信里梵·高写道："我新画的两幅作品非常奇怪。30号画布上画的是一个灯芯草坐垫的木质椅子，金黄色的椅子放在红色的地板瓷砖上，墙为背景（在白天）。高更的椅子是晚上画的，椅子红绿相间，墙和地板也是，椅子上放着两本小说和一支蜡烛。画用厚涂法画在厚篷帆布上。"

　　随着两人矛盾的加剧，在共同居住62天后，厌倦和梵·高在一起的高更选择离开，于是发生了那件著名的割耳事件。

　　1888年12月23日梵·高割下自己的右耳，割耳事件一举成为艺术史上最惊人的疯子行为，而梵·高自己再也离不开疯子这个标签了。于是在梵·高所有自画像中最出名的那幅《割耳朵后的自画像》因此出世，也是他最具代表性的作品之一。

　　该画创作于"割耳朵事件"之后的一个多月，在画面中，梵·高所有的面部特征都被清晰地描绘出来，并且他还十分注意对皮肤、绷带及背后的背景的纹理对比。梵·高的笔触流畅而富有表现力，线条清晰可见，既有起伏不定的曲折，有的地方又柔和铺开，形成一种画面张力。

割耳朵后的自画像 ▶

作品名称：
Self Portrait with Bandaged Ear
创作者：文森特·威廉·梵·高高
创作年代：1889年
风格流派：后印象派
题材：自画像
材质：布面油画
实际尺寸：60cm×49cm

第 6 章 荷兰名画

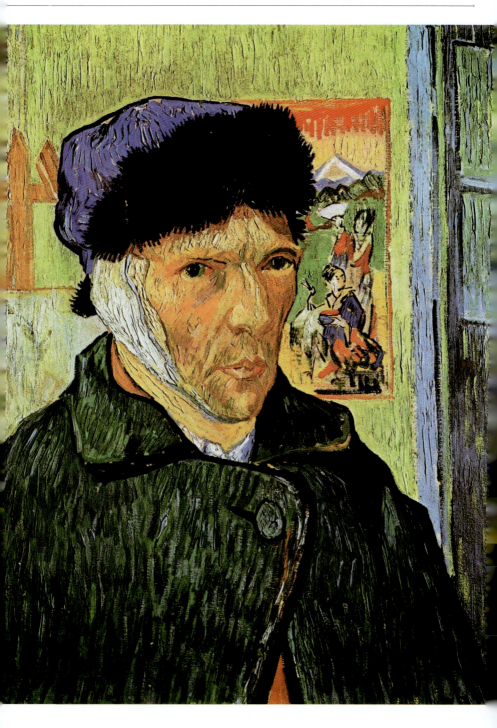

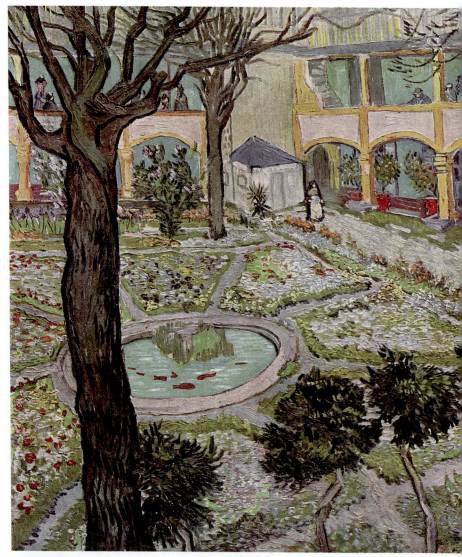

阿尔勒医院的庭院 ▲

作品名称：
The Courtyard of the Hospital in Arles
创作者：文森特·威廉·梵·高
创作年代：1889年
风格流派：后印象派
题材：都市风光
材质：布面油画
实际尺寸：73cm × 92 cm

　　梵·高在割掉耳朵后住进了阿尔勒医院，在医院进行治疗期间，当梵·高的精神逐渐恢复正常，他被允许在医院作画，在这里，他留下了许多画作。

　　梵·高面对阿尔勒医院的花园，绘制了一些素描和油画，《阿尔勒医院的庭院》就是其中之一。在画面中，梵·高选择了一个二楼的视角，明黄色的双层拱廊围绕着鲜花盛放的花园，窄窄的小道与放射状的花圃围绕着花园中心的喷泉，这样一个多彩的世界，很难与医院联想起来。

第6章 荷兰名画

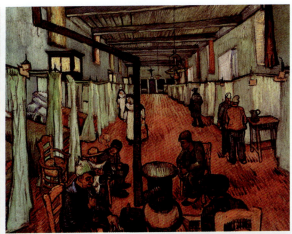

阿尔勒医院的病房 ▲

作品名称：
Ward in the Hospital at Arles
创作者：文森特·威廉·梵·高
创作年代：1889年
风格流派：后印象派
题材：风俗画
材质：布面油画
实际尺寸：74cm × 92 cm

《阿尔医院的病房》描绘了梵·高当时所住的阿尔勒医院内部的样子，三三两两的人在简陋的病房里烤火、看报。他们表情淡然，眼神低垂，简单的房间内散发着一种安静而沉闷的气息。

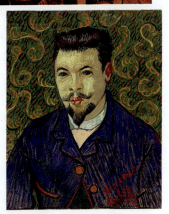

费利克斯·雷伊医生肖像 ▲

作品名称：Portrait of Dr. Felix Rey
创作者：文森特·威廉·梵·高
创作年代：1889年
风格流派：后印象派
题材：肖像画
材质：布面油画
实际尺寸：64cm × 53 cm

　　雷伊医生在阿尔勒的医院里专门负责梵·高的治疗。他对梵·高特别好，为了帮助梵·高恢复，他鼓励梵·高继续创作，后来梵·高为了报答他，执意要送他这幅画像。

　　尽管雷伊医生接受了肖像画作为礼物，但后来他承认自己从不喜欢这幅画，甚至将这幅画放进了鸡窝做挡板。好在梵·高成名后，他的家人从鸡窝里找到了这张画，尽管有些破损，但还是为他的家人带来了意外的收益。

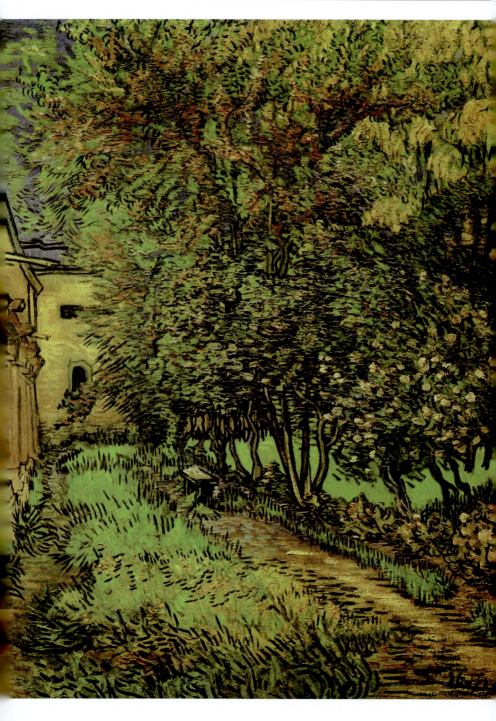

◀ 圣保罗医院的花园

作品名称：
The Garden of Saint-Paul Hospital
创作者：文森特·威廉·梵·高
创作年代：1889年
风格流派：后印象派
题材：都市风光
材质：布面油画
实际尺寸：95cm×75.5cm

1889年2月，医生允许病情好转的梵·高出院，但是在街上总是受到一些孩子的骚扰围观，他表现出愤怒的情绪，阿尔勒的居民联名向市长请愿再次将梵·高送进医院，而且警察还查封了黄房子和所有的画作。与此同时，传来了弟弟提奥结婚的消息。在这样的形势下，梵·高主动提出想要住进位于圣雷米的圣保罗精神病院，以便随时观察和控制自己的病情。

1889年5月，梵·高来到了圣保罗精神病院进行治疗，在最初医院不允许他离开其管辖的区域，但是在高墙之内，有一个长着松树的杂草丛生的花园，梵·高选取了一个不寻常的角度，医院的墙边，一条放着石头长椅的斜向小路使该作品富有空间感，缭乱而厚重的笔触描绘出了长满华丽花朵的灌木丛和树木，画面左下角的杂草也体现了丰富的变化和层次。

鸢尾花 ▼

作品名称：Irises
创作者：文森特·威廉·梵·高
创作年代：1889年
风格流派：后印象派
题材：风景画
材质：布面油画
实际尺寸：71cm×93cm

这幅《鸢尾花》也是梵·高在医院内早期所创作的作品，被称为梵·高在"圣雷米时期最伟大的作品之一"。

画作绘制于刚来医院时五月明媚的春天，画面整体呈现倒品字的构图，三个紫鸢尾花群形成有分有合的群落，细心安排的花朵位置，引导着观者的视线。整个画面色彩丰富，充满律动及和谐之感，远远地就能吸引人们的目光，洋溢着清新的空气和活力。特别是其中那株白色的鸢尾花，更是点睛之笔。

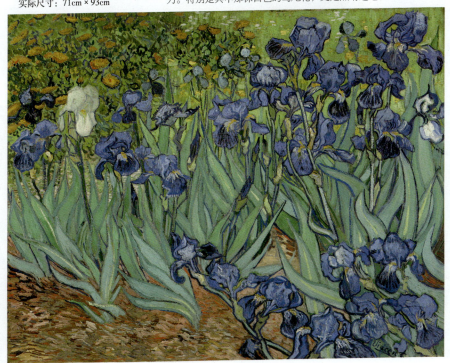

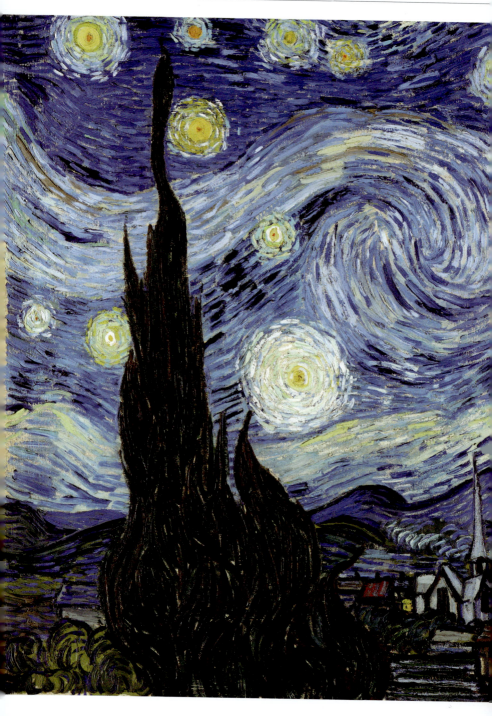

第 6 章 荷兰名画

◀ 星月夜

作品名称：The Starry Night
创作者：文森特·威廉·梵·高
创作年代：1889年
风格流派：后印象派
题材：云景
材质：布面油画
实际尺寸：73cm × 92cm

梵·高在圣雷米的精神病院期间虽然病情飘忽不定，但他在这段时间却十分多产，在一年的时间内完成了大约150幅油画的创作，其中就包括这幅最有名的画作《星月夜》。

6月，梵·高给提奥写道："今天早上，我从窗前看了窗外的乡村很久，直到日出之前，除了晨星外，什么都没有，看上去非常大"。

这幅画如梦似幻，本应该是平静的夜空仿佛像海面般在流动，梵·高运用了夸张的手法，生动且艺术化地描绘了充满运动和变化的星空。

画面中大星、小星回旋于夜空，散发着光环，形成巨大的漩涡，仿佛让人看见了时光的流逝。月亮则像太阳那样明亮，散发着温暖的亮黄色光芒。暗绿褐色的柏树像巨大的火焰一样燃烧窜动。远处层层叠叠的山脉下是安睡的圣雷米小镇，乡村中的点点灯光和星光交相呼应，显得那么宁静而安详。

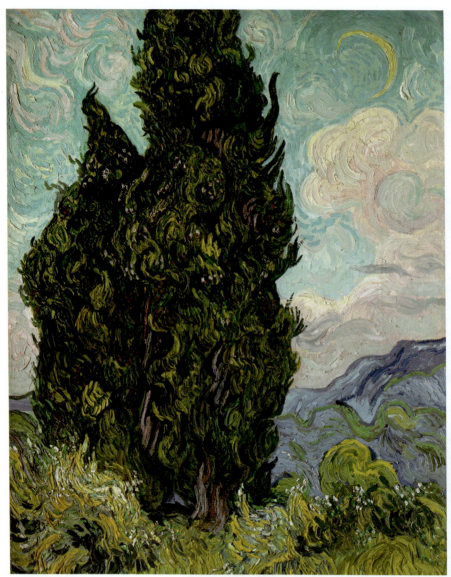

两棵丝柏树 ▲

作品名称:Two Cypresses
创作者:文森特·威廉·梵·高
创作年代:1889年
风格流派:后印象派
题材:风景画
材质:布面油画
实际尺寸:93.3cm×74cm

在病情稳定的日子里,梵·高被允许外出作画,这时他找到了新的主题——柏树。这些巨柱似的柏树,在正午的炎炎烈日之下,仿佛是一股冲腾向上的黑色火焰,拔地而起。

梵·高运用层层堆叠的笔触绘出了这些柏树,它们宛若黑色的音符。画面上的柏树高大坚实,紫色山峦的背后,露出青里透着粉红色的天空,天边高悬着一弯新月,天空仿佛在流动。

第 6 章 荷兰名画

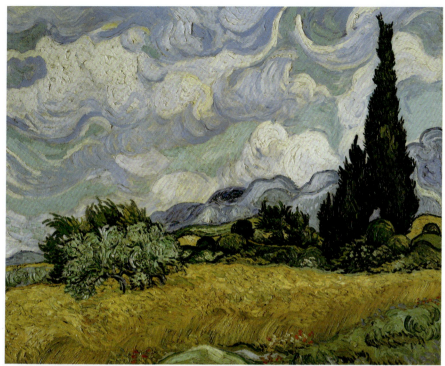

麦田里的丝柏树 ▲

作品名称：Wheat Field with Cypresses
创作者：文森特·威廉·梵·高
创作年代：1889年
风格流派：后印象派
题材：风景画
材质：布面油画
实际尺寸：73cm×93.4cm

丝柏树和两个女人 ▶

作品名称：Cypresses with Two Women
创作者：文森特·威廉·梵·高
创作年代：1889年
风格流派：后印象派
题材：风景画
材质：布面油画
实际尺寸：92cm×73cm

　　这两幅丝柏树主题的画也是这个时期的作品，可以看到风格的统一，画中的云层通过灵动的画法展示出动态的效果，火焰般的丝柏树也展现出勃勃生机。

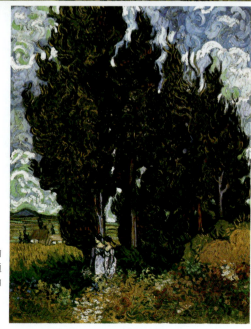

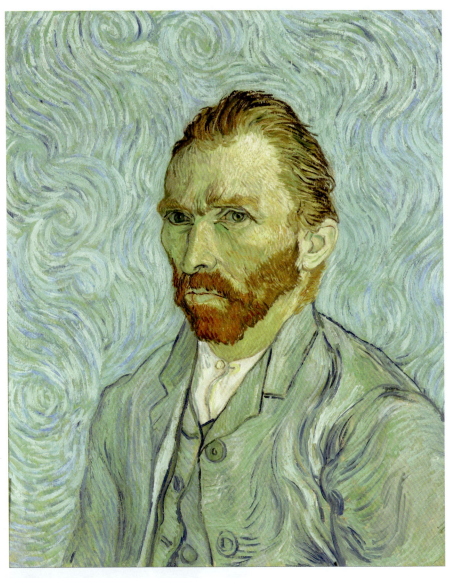

自画像

作品名称：Self-Portrait
创作者：文森特·威廉·梵·高
创作年代：1889年
风格流派：后印象派
题材：自画像
材质：布面油画
实际尺寸：65cm × 54cm

在医院期间，梵·高能接触到的可作为模特的人不多，于是他在这期间又画了几幅自画像，上面这幅是他在又一次发病后稍微好转时画的。

在这幅作品中，梵·高穿着淡紫色的西装，微微侧着身。注意力集中在脸上，他的五官和眼神坚硬而憔悴。主色调用的是苦艾绿和淡绿松石的混合色，而在胡须和头发上使用了橙色作为互补色。背景上使用了精致的南方蓝的螺旋状线条，散发着最强烈的梵·高特色。

第 6 章 荷兰名画

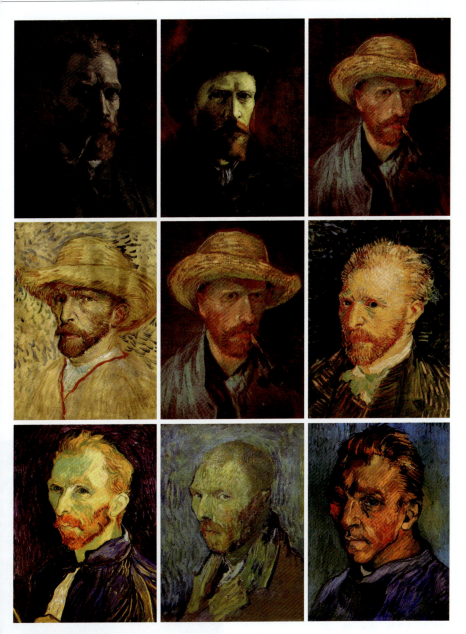

不同时期的自画像 ▲

在1885到1889年之间梵·高创造出了40多幅自画像，但是现在能找到明确的画作、有具体的出处的有38幅，这些画作为我们展现了他不同时期的愤怒、疯狂、忧郁，以及偶尔的快乐。

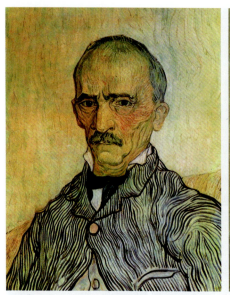

圣保罗医院的服务员特拉比克 ▲
作品名称:
Portrait of Trabuc, an Attendant at Saint-Paul Hospital
创作者:文森特·威廉·梵·高
创作年代:1889年
风格流派:后印象派
题材:肖像画
材质:布面油画
实际尺寸:61cm×46 cm

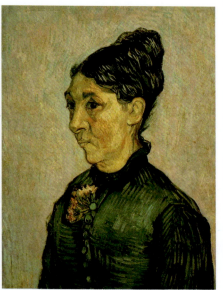

特拉比克夫人的肖像 ▲
作品名称:Portrait of Madame Trabuc
创作者:文森特·威廉·梵·高
创作年代:1889年
风格流派:后印象派
题材:肖像画
材质:布面油画
实际尺寸:64cm×49cm

此外,梵·高还为圣保罗医院的接待员特拉比克和他的妻子绘制过肖像。梵·高认为特拉比克是一个"真正的法国南部人"。画面中他的表情凝重,脸部用不同的笔触精心绘制,展现了前额和头骨的轮廓,体现了老人皮肤的所有空洞和松弛。整幅画展现出了特拉比克军人般的干练。

那一时期梵·高还有创作了一系列模仿其他画家的作品。这幅宗教题材的作品中,梵·高给死去的基督画上了姜黄色的头发和胡须。选择这一题材是因为梵·高一直相信宗教思想会给他带来慰藉。

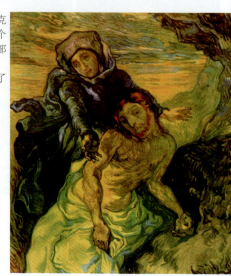

圣母怀抱受难的耶稣(仿德拉克鲁瓦) ▶
作品名称:Pieta
创作者:文森特·威廉·梵·高
创作年代:1889年
风格流派:后印象派
题材:宗教
材质:布面油画
实际尺寸:73cm×60.5cm

第 6 章 荷兰名画

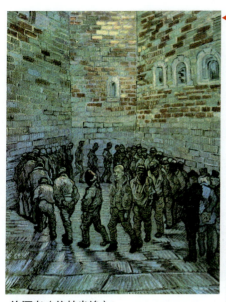

▶ **放风的囚犯（仿古斯塔夫·多雷）**

作品名称：Prisoners Exercising
创作者：文森特·威廉·梵·高
创作年代：1890年
风格流派：后印象派
题材：风俗画
材质：布面油画
实际尺寸：80cm×64cm

 时间来到1890年初，在未被允许到户外写生的日子里，梵·高继续通过临摹别人的作品来满足创作上的饥渴，并且借着临摹，使他自己的身心安宁下来。这幅画是根据古斯塔夫·多雷的版画所做的临摹，反映了梵·高此时被禁锢的身心。

饮酒者（仿杜米埃） ▶

作品名称：The Drinkers
创作者：文森特·威廉·梵·高
创作年代：1890年
风格流派：后印象派
题材：风俗画
材质：布面油画
实际尺寸：59.4cm×73.4cm

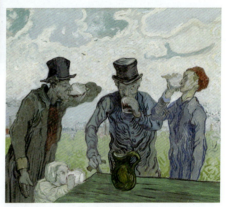

 梵·高的《饮酒者》灵感来源于杜米埃《台球运动员（酒鬼）》中的人物动势。对于梵·高，临摹杜米埃虽难，但他能从杜米埃的画中看到易懂的创作路径、不拘的形体寓意，再通过自己的素养和色彩重新诠释。画作中夸张的人物形象，保留了原作者的戏谑与幽默，氤氲着绿色的基调暗指苦艾酒，也传达出了酗酒的悲伤与消极情绪。

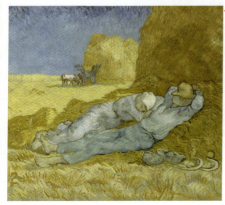

▶ **午休（仿米勒）**

作品名称：Noon, rest from work
创作者：文森特·威廉·梵·高
创作年代：1890年
风格流派：后印象派
题材：人物画
材质：布面油画
实际尺寸：73cm×91cm

 梵·高曾多次表示过他最喜欢的画家是米勒，因此梵·高临摹过很多米勒的作品。这幅《午休》就是梵·高临摹米勒的《沉睡》所创作的作品，他以一种梵·高式的绘画方式，即那富有特征性动感的笔触，表现了一种劳作后休息的午睡场面。

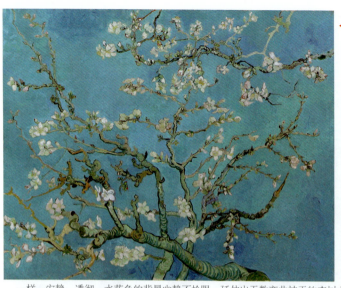

◀ 盛开的杏花

作品名称：
Branches with Almond Blossom
创作者：文森特·威廉·梵·高
创作年代：1890年
风格流派：后印象派
题材：花卉画
材质：布面油画
实际尺寸：73cm×92cm

1890年的1月，一件令梵·高最快乐的事到来了，那就是他的弟弟提奥唯一的孩子出生了。喜不自禁的梵·高马上开始作画，为自己的侄子画了这副杏花。整幅画和梵·高以往的画给人的感觉不太一样，安静、透彻，水蓝色的背景幽静不抢眼，延伸出无数弯曲枝干的杏树上，缀满了绽放的杏花，粉黄白嫩，柔和而安静地开着，透露出一股纯净的生命力，整个画面十分温柔、清新。

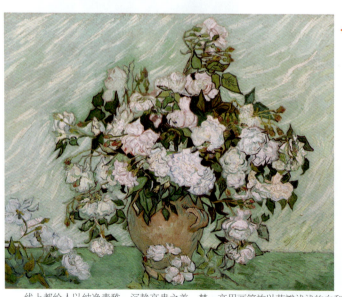

◀ 花瓶里的白玫瑰

作品名称：Vase with Roses
创作者：文森特·威廉·梵·高
创作年代：1890年
风格流派：后印象派
题材：静物画
材质：布面油画
实际尺寸：71cm×90cm

1890年5月，梵·高即将离开圣雷米精神疗养院。在离开前夕他画了这一组特殊的静物画，包括两幅玫瑰和两幅鸢尾花，这幅《花瓶里的白玫瑰》便是其中的一张。该画的整个背景只有淡淡的绿色，配合松散细腻的笔触，无论从光、影、色、线上都给人以纯净素雅、沉静高贵之美。梵·高用画笔施以花瓣浅浅的白和浅浅的或黄或粉，盛放的花朵在绿色的枝叶中透露出夺人眼目的精巧。

第6章 荷兰名画

◀ 奥维尔的教堂

作品名称：The Church at Auvers
创作者：文森特·威廉·梵·高
创作年代：1890年
风格流派：后印象派
题材：都市风光
材质：布面油画
实际尺寸：94cm×74cm

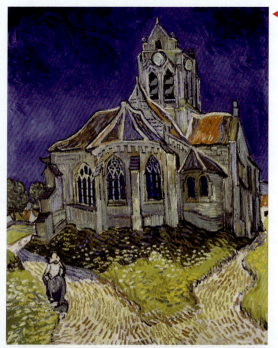

1890年5月17日，梵·高先来到巴黎，与提奥和他妻子乔安娜及刚出生的侄子文森特见面。后来到距巴黎不远的小镇奥维尔接受加歇医生的治疗，并继续创作。这幅《奥维尔的教堂》描绘了庄重的奥维尔教堂与阴沉的蓝天组成的景象。画中的教堂在浅蓝色和深蓝色交杂的天空下呈现出蓝紫色，房顶大部分是紫色，一部分是橙色。梵·高认为这幅教堂与在纽南画的教堂墓地相近，只是这幅画的颜色更加鲜艳华丽。

◀ 加歇医生的肖像

作品名称：Portrait of Doctor Gachet
创作者：文森特·威廉·梵·高
创作年代：1890年
风格流派：后印象派
题材：肖像画
材质：布面油画
实际尺寸：68cm×57cm

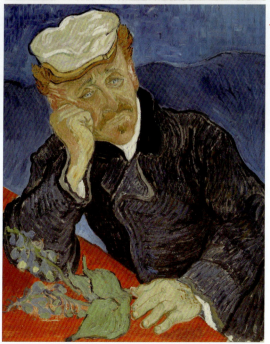

1890年6月，梵·高为一直照顾他的医生加歇创作的肖像画，他在一个月内画了两幅加歇医生的画，本画是第一幅。梵·高认为这与他在圣雷米时期所画的自画像画法相似。

画面中的加歇医生神情抑郁，他的红头发上戴着白帽子，背景是蓝色的山脉。他的衣服是群青色的，衬托出他的脸色显得有些苍白。他面前的红色花园桌上，放着毛地黄花。第二幅与第一幅构图相同，不同之处是在桌上的毛地黄花旁增添了两本书。

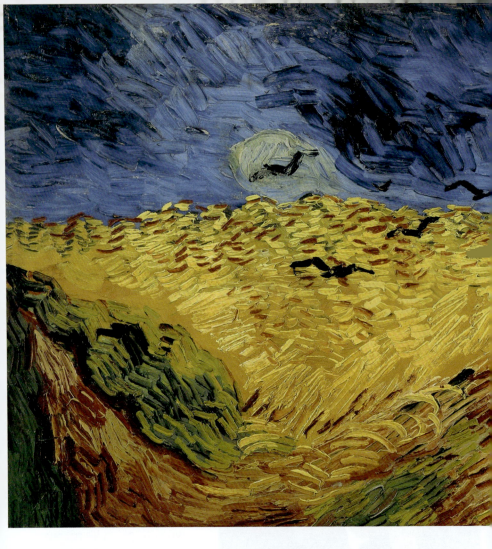

麦田群鸦 ▲

作品名称：Wheatfield with Crows
创作者：文森特·威廉·梵·高
创作年代：1890年
风格流派：后印象派
题材：风景画
材质：布面油画
实际尺寸：50.5×103 cm

梵·高近乎狂热地画着奥维尔小镇及周边的花园和麦田。在这段时间里，他废寝忘食，基本上每天创作一幅作品，健康状况似乎也有所好转。

但《麦田群鸦》这一幅著名的作品被认为预示了梵·高的死亡。通常的解释是，这幅画上通往不同方向的三条道路，天空中飞起的乌鸦，显示了梵·高起伏不定的精神状态。用深蓝色和黑色来表现的天空，与一群从远处飞来的乌鸦相衬，给人压抑的感觉，乌鸦本身也带有不祥之兆。

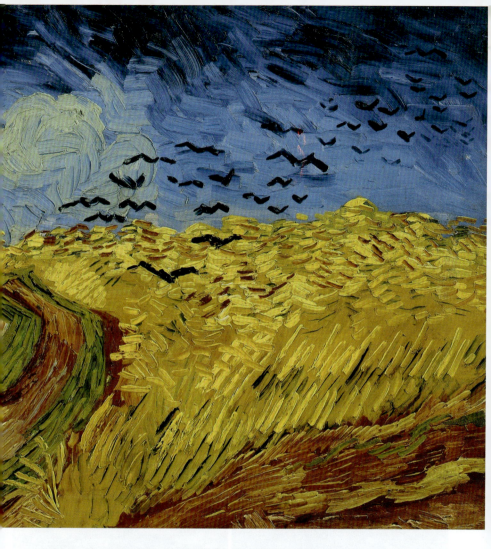

　　1890年7月27日，星期天，梵·高来到一块麦田上，对着自己的胸膛开了一枪。但没有打中要害，他自己支撑着回到旅店，但拒绝接受治疗。7月28日一早，他的弟弟提奥赶到奥维尔，坐在梵·高床边和他一起回忆童年的时光……。29日黎明，太阳还没有升起，梵·高在弟弟的怀中与世长辞，年仅37岁。7月30日，梵·高被埋葬在奥维尔瓦兹河畔欧韦的公墓。一生都在支持梵·高的弟弟提奥由于过度悲痛和精神失常，在1891年1月25日逝世，死后葬于其兄墓旁。

　　梵·高身后留下了巨大的艺术遗产，他一生中创作了八百多张油画，另有大量素描和水彩画作品。但梵·高生前的作品大多不被市场认可，唯一卖出的一幅作品是《红色葡萄园》。梵·高对后来的野兽派和表现派都有极大影响。如今，梵·高的作品跻身于全球最著名、最珍贵的艺术作品行列，他的画作如同夜空中的繁星，为我们揭示了艺术的无限魅力和力量。

蒙德里安

皮特·科内利斯·蒙德里安（1872-1944），荷兰画家，风格派运动幕后艺术家和非具象绘画的创始者之一，对后世的建筑、设计等影响巨大。他的艺术跨越了多个领域，其中有绘画、雕塑和建筑设计。

蒙德里安从小就爱好绘画，他的叔叔是"海牙画派"的一名画家，喜欢传统风景画。因此在叔叔的影响和指导下，蒙德里安早期创作的多为一些风景画，那是他早期在阿姆斯特丹的绘画主题。

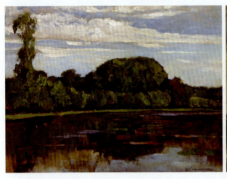

农场与被孤立的树 ▲
作品名称：Geinrust Farm with Isolated Tree
创作者：皮特·蒙德里安
创作年代：1905年
风格流派：印象派
题材：风景画
材质：布面油画
实际尺寸：47.2cm × 63.5 cm

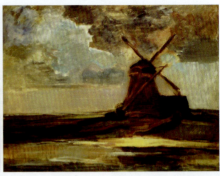

风车 ▲
作品名称：Windmill in the Gein
创作者：皮特·蒙德里安
创作年代：1906年
风格流派：印象派
题材：风景画
材质：布面油画
实际尺寸：99.06cm × 125.73 cm

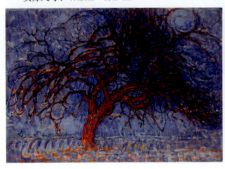

红色的树 ▲
作品名称：The Red Tree
创作者：皮特·蒙德里安
创作年代：1908年
风格流派：后印象派
题材：风景画
材质：布面油画
实际尺寸：70cm × 99 cm

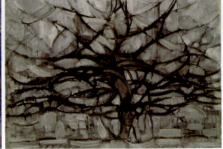

灰色的树 ▲
作品名称：The Gray Tree
创作者：皮特·蒙德里安
创作年代：1911年
风格流派：立体主义
题材：风景画
材质：布面油画
实际尺寸：79.7cm × 109.1 cm

1910年后蒙德里安开始接触立体派，并从中吸取精华，作品开始以抽象的方式呈现，并走向了自我的风格，从那一时期的代表作品《红色的树》到《灰色的树》可看到其风格的演变。

再往后他的作品更为抽象，开始以简洁的几何形式和抽象的线条为特点，展现出一种独特的视觉效果。那些作品经常使用直线、直角和方形等元素，以构成和谐、平衡的图案，这种独特的风格影响了后来的建筑设计、平面设计和现代艺术等诸多领域。

灰色和浅棕色的组合

作品名称：Composition with Gray and Light Brown
创作者：皮特·蒙德里安
创作年代：1918年
风格流派：新造型主义
题材：抽象画
材质：布面油画
实际尺寸：49.9cm × 80.2 cm

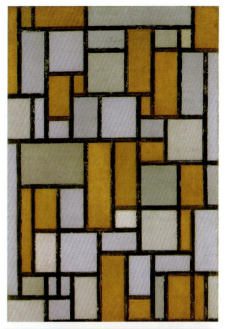

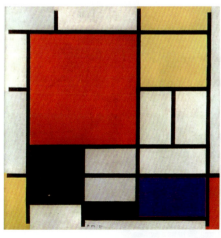

红、黄、黑、灰、蓝的组合

作品名称：Composition with Large Red Plane, Yellow, Black, Gray and Blue
创作者：皮特·蒙德里安
创作年代：1921年
风格流派：新造型主义
题材：抽象画
材质：布面油画
实际尺寸：95.7cm × 95.1 cm

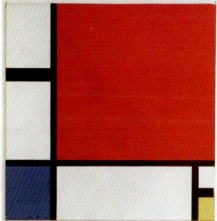

红蓝黄的构成

作品名称：Composition with Red, Blue and Yellow
创作者：皮特·蒙德里安
创作年代：1930年
风格流派：新造型主义
题材：抽象画
材质：布面油画
实际尺寸：51cm × 51 cm

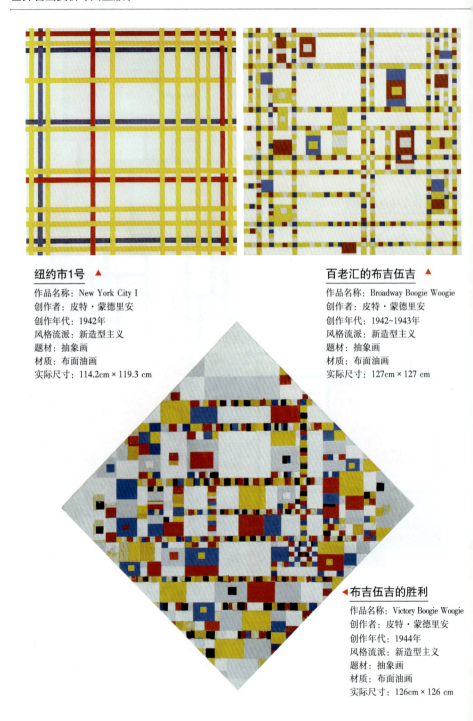

纽约市1号 ▲
作品名称：New York City I
创作者：皮特·蒙德里安
创作年代：1942年
风格流派：新造型主义
题材：抽象画
材质：布面油画
实际尺寸：114.2cm × 119.3 cm

百老汇的布吉伍吉 ▲
作品名称：Broadway Boogie Woogie
创作者：皮特·蒙德里安
创作年代：1942~1943年
风格流派：新造型主义
题材：抽象画
材质：布面油画
实际尺寸：127cm × 127 cm

◀ **布吉伍吉的胜利**
作品名称：Victory Boogie Woogie
创作者：皮特·蒙德里安
创作年代：1944年
风格流派：新造型主义
题材：抽象画
材质：布面油画
实际尺寸：126cm × 126 cm

第7章
西班牙名画

　　16世纪初西班牙进入了文艺复兴时代,但其刚开始缺乏人文主义思想基础,内容主要表现宫廷及宗教。在17世纪上半期,西班牙美术出现了一个"黄金时期"。18世纪是西班牙艺术的低潮阶段,直到18世纪末19世纪初,西班牙绘画艺术才再次重放异彩。

委拉斯凯兹

迭戈·罗德里格斯·德席尔瓦·委拉斯凯兹（1599-1660），文艺复兴后期西班牙最伟大的画家，也是西班牙黄金时代最重要的画家之一，对后来的画家影响很大。

▶ **镜前的维纳斯**

作品名称：The Rokeby Venus
创作者：委拉斯凯兹
创作年代：1648年
风格流派：巴洛克
题材：神话画
材质：布面油画
实际尺寸：122.5cm×175cm

这幅画描绘了希腊神话中的爱神维纳斯和丘比特，与传统神话题材中描绘的维纳斯不同，画中的维纳斯并不是丰腴华贵的金发女神，其头发呈现出深棕色，身姿更加娇小，也没有太多衬托维纳斯身份的装饰物，人物只是横躺在床上，背对着观者。在画面左侧，小爱神丘比特扶着一面镜子，维纳斯的脸出现在了镜中，营造出耐人寻味的空间感。在这幅画中委拉斯凯兹采用了镜子反射手法，这种手法后来被称为维纳斯反射，对以后的人体绘画、摄影等艺术创作也产生了很大的影响。

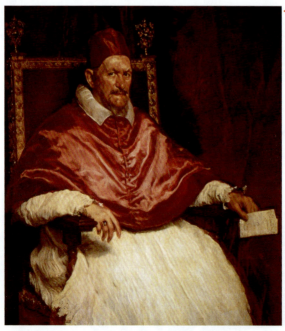

▶ **教皇英诺森十世像**

作品名称：Portrait of Pope Innocent X
创作者：委拉斯凯兹
创作年代：1650年
风格流派：巴洛克
题材：肖像画
材质：布面油画
实际尺寸：140cm×120cm

《教皇英诺森十世像》是世界上最著名的肖像画之一，画中的教皇穿着华丽的服饰，威严地端坐宝座上，目光冷静、敏锐。这幅画以红白两色为主，暗红的帷幔营造了宗教的庄严气氛，教皇的帽子与袍子也是红色，但更具有光泽感，与白色的法衣形成强烈对比。

画家并没有过多的美化或夸大人物形象，而是将自己的观察十分细腻地再现了出来，准确地描绘了教皇的外貌和神态，构成了这副真实而伟大的肖像。

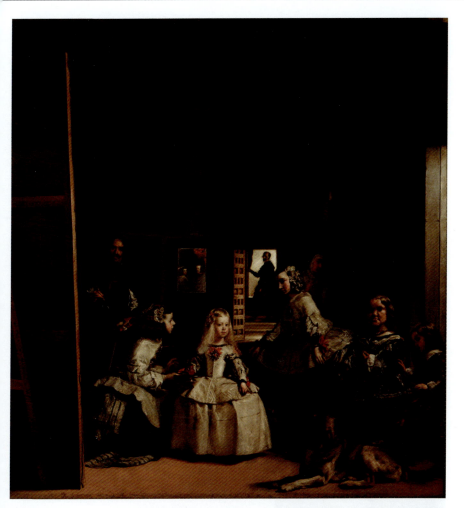

宫娥 ▲

作品名称：Las Meninas
创作者：委拉斯凯兹
创作年代：1656年
风格流派：巴洛克
题材：风俗画
材质：布面油画
实际尺寸：318cm × 276cm

《宫娥》描绘了当时西班牙王室中的日常生活。位于画面中心位置的是小公主玛格丽特，在她的身旁一名宫女跪着递上水杯，另一侧是行礼的宫女。画家本人站在最左侧，手拿画笔，表情严肃。最右侧是两名宫廷侏儒，其中一人踩在猎犬身上，在她们身后站着一男一女。画面远处有一扇开着的门，一人站在门口注视着室内的情景。值得注意的是画中的镜子，镜中映出了国王和王后的身影。关于这幅画中发生的事件有不同的说法，有人认为画家当时在给国王与王后作画，这时小公主闯入，于是宫女们在讨好公主；有人则认为画家描绘的对象就是小公主，国王与王后则处于画作空间之外，只是来查看，相当于观者的位置。

这幅画的尺幅很大，人物与空间按照现实比例绘制，画中描绘的场景犹如快照摄影一般，看起来真实无比。画面光暗分明，有很强烈的空间层次感。这件作品构图复杂，带有非常神秘的色彩，因此也成了西方绘画中被分析与研究得最多的作品之一。

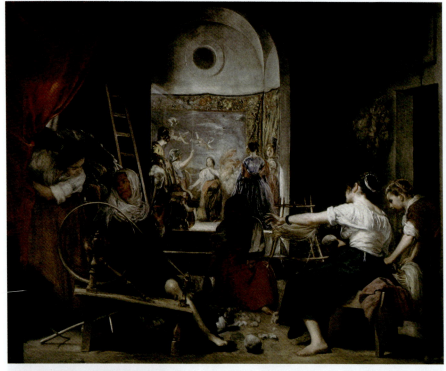

纺织女

作品名称：Las Hilanderas
创作者：委拉斯凯兹
创作年代：1655-1660年
风格流派：巴洛克
题材：神话画
材质：布面油画
实际尺寸：220cm×289cm

最初这幅画一直被认为描绘的是纺纱女，这在当时并没有异议，直到二十世纪中叶，有艺术史家发现画作描绘的是罗马神话中阿拉克涅的故事。阿拉克涅是在纺织上天赋异禀的女工，她声称自己的纺织技术比智慧女神雅典娜还好，于是雅典娜化身为一个老妪与阿拉克涅进行比赛，因此这幅画又有另一个名称《阿拉克涅的寓言》。

画作实际上展现了两个空间里的故事，以拱门和台阶为分界，前景描绘的是正在辛勤工作的纺织女工，后景的墙面上挂着壁毯，壁毯上织的是提香的名作，三位身着华贵服装的女子正站在挂毯前观看画作，远远看去她们似乎又是挂毯中织出的人物。这幅画采用了"画中画"的构图手法，画面虚实不定，前景和后景隐含着一种对比，精心巧妙的安排给了观者很大的想象空间。

第 7 章 西班牙名画

戈雅

弗朗西斯科·何塞·德·戈雅·卢西恩特斯（1746-1828），西班牙浪漫主义画派画家，画风奇异多变，是西班牙艺术的重要代表。

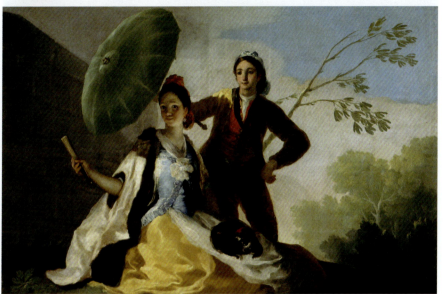

阳伞 ▲

作品名称：The Parasol
创作者：戈雅
创作年代：1777年
风格流派：浪漫主义
题材：风俗画
材质：布面油画
实际尺寸：104cm × 152cm

在1775年后，戈雅开启了人生和艺术生涯的新阶段，他为皇家挂毯厂设计了很多不同主题和风格的挂毯画稿，《阳伞》是其中最美丽、最精致的一件。画中的人物呈金字塔式构图，整体色彩明快，有着浪漫的气氛。

画面中有一名穿着打扮非常精致的少女，一只小狗趴在她腿上，身后一名年轻男子撑开绿伞为她遮阳，背景是被淡化的自然风光，整个场景优美、愉悦，具有浓烈的田园气息。

◀ 盲人吉他手

作品名称：Blind Guitarist
创作者：戈雅
创作年代：1778年
风格流派：浪漫主义
题材：风俗画
材质：版画
实际尺寸：220cm × 289cm

戈雅也是一名版画家，这幅画是根据挂毯样稿翻制的蚀刻版画。在进入宫廷工作和学习期间，他开始研究皇室收藏的委拉斯凯兹画作，也翻制了委拉斯凯兹的一些作品。宫廷画家期间的经历也促成了戈雅个人风格的形成。

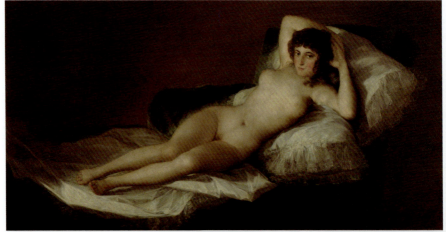

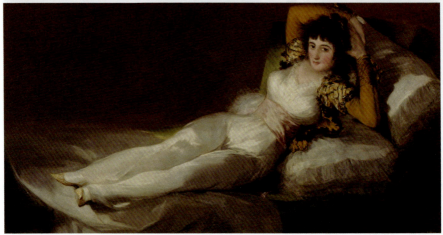

着衣的玛哈 ▲

作品名称：The Clothed Maja
创作者：戈雅
创作年代：1798-1800年
风格流派：浪漫主义
题材：肖像画
材质：布面油画
实际尺寸：95cm×190cm

　　这两幅作品分别叫《裸体的玛哈》和《着衣的玛哈》，两幅画构图一致，画中女子斜躺的姿态也相同。在前一幅肖像画中，玛哈以舒展的姿势赤裸的躺在长榻上，深色调的背景衬托了人物肤色的透明感，她平静地注视着前方，隐含着难以捉摸的微笑，产生了一种奇特的效果。《着衣的玛哈》穿着一件白色的丝绸紧身衣，上身是一件金黄色的黑色网格短外衣，腰间束浅粉色的宽腰带。画中的玛哈双手枕于脑后，两腿并拢微微弯曲，人物表情和姿态含蓄而性感，与《裸体的玛哈》形成对照。

　　关于这两幅画作的模特存在不同的说法，有人说画中的女子是一位富商的妻子；也有人说是公爵夫人或神父家的女佣。无论画中描绘的是谁，这两件作品都具有很高的艺术鉴赏价值，这两幅画作也给戈雅带来了很高的声誉，因为这是在西班牙绘画史上很少有裸女形象，委拉斯凯兹的《镜前的维纳斯》也在宗教的束缚中，戈雅无疑是独树一帜的。

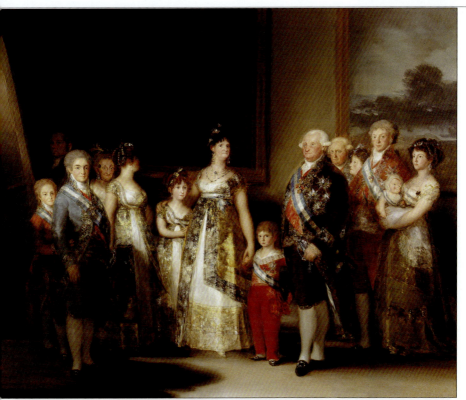

查理四世一家 ▲

作品名称：Charles IV of Spain and his family
创作者：戈雅
创作年代：1801年
风格流派：浪漫主义
题材：肖像画
材质：布面油画
实际尺寸：280cm×336cm

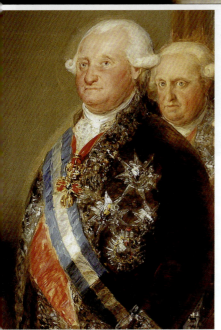

　　《查理四世一家》是一幅家族肖像画，描绘了西班牙国王查理四世的一家。画中的查理四世并没有位于画面中心位置，他的衣服上挂满了勋章，但人物形象大腹便便，看上去反而有点可笑。中间的是王后，她侧身站立目视前方，脸上带着狡黠的笑。画中人物的站位是一种暗示，查理四世是一个平庸无能的国王，在当时政治实权掌握在王后等人手中。仔细观察可以看到画面左侧有一个隐于暗处的人，这便是画家本人。在这幅画中，戈雅采用了现实主义的表现手法，他没有故意美化这些贵族，尽管画中的人物都穿着豪华绚丽的衣服，但仍然能看出人物体态上的缺陷，品格上的瑕疵，人物的外貌特征和个性被如实地展现了出来。

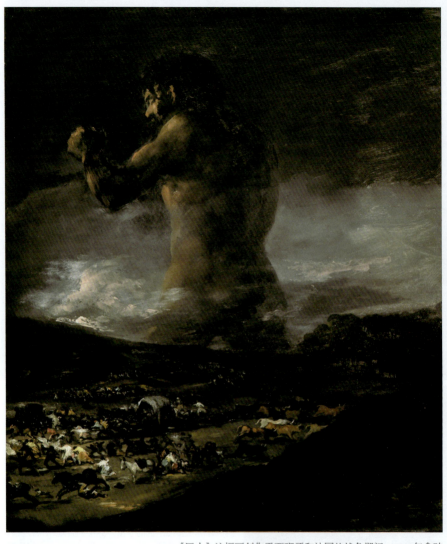

巨人 ▲

作品名称：The Colossus
创作者：戈雅
创作年代：1808-1812年
风格流派：浪漫主义
题材：神话画
材质：布面油画
实际尺寸：116cm×105cm

《巨人》这幅画创作于西班牙和法国的战争期间。1808年拿破仑军队入侵西班牙，西班牙发起了半岛战争，战争也导致了社会的动荡不安，戈雅用这幅画来表达当时的战争和悲剧。

这幅画的灵感来自一位西班牙诗人的爱国诗歌，诗歌描绘了一位"巨人"，他是西班牙的守护者，挺身而出对抗拿破仑入侵的军队。在油画中，有一位英勇庞大的巨人，他站在中央，握紧拳头做出格斗的姿势。他巨大的身躯与地面上激烈混乱的战争场景、惊恐逃难的人群、尸体形成强烈对比。群山将巨人和前景分隔开来，营造出纵深感，深沉的暗色调加深了画面的悲剧性，充斥着的恐怖、沉郁的氛围。

第 7 章 西班牙名画

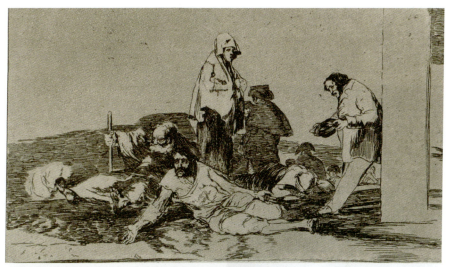

战争的灾难：叫喊是没有用的 ▲
作品名称：
The Disasters of War: It is no use shouting
创作者： 戈雅
创作年代： 1810–1813年
风格流派： 浪漫主义
题材： 战争绘画
材质： 版画
实际尺寸： 25.1cm × 34.1cm

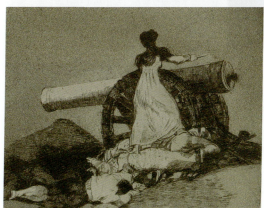

版画是戈雅艺术创作的重要组成部分，他于1810年开始创作《战争的灾难》系列版画，一直到1820年才完成整个组画，一共八十多幅。

这些版画作品展现了战争的残酷，画中的场景有斗争、屠杀、饥饿、死亡等。这幅《叫喊是没有用的》描绘了在这场灾难中流离失所的人民，从人物的表情、装束和所处的环境能够看出战争所带来的苦难和饥饿。画面中独具表现力的黑色加强了悲痛、压抑的氛围。

这些作品是画家对西班牙半岛战争的艺术回应，也把观者带到了痛苦与绝望的现场，展现了那个时代的动荡事件，引发人们对战争的思考。

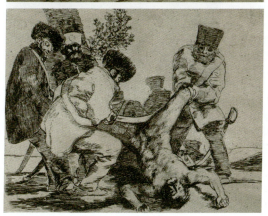

毕加索

巴勃罗·鲁伊斯·毕加索（1881-1973），西班牙画家、雕塑家、版画家、舞台设计师、作家，现代艺术的创始人。其艺术形式多变，是当代西方最有创造性和影响最深远的艺术家之一。

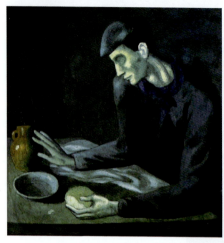

◀ 一个盲人的早餐

作品名称：Breakfast of a Blind Man
创作者：毕加索
创作年代：1903年
风格流派：表现主义
题材：风俗画
材质：布面油画
实际尺寸：95.3cm×94.6cm

毕加索于1900年来到了巴黎，人们将他在1901年到1904年期间的创作称为"蓝色时期"，这个时期的作品多以忧郁的蓝色为主调，描绘的对象大多是贫困窘迫的下层人物。这幅画的背景、人物的服装、帽子等都是蓝色，画中的人物枯瘦如柴、眼窝深陷，他的左手拿着面包，右手正在摸索陶罐，给人以孤独之感。

生命 ▶

作品名称：La Vie（Life）
创作者：毕加索
创作年代：1903年
风格流派：表现主义
题材：风俗画
材质：布面油画
实际尺寸：197cm×129cm

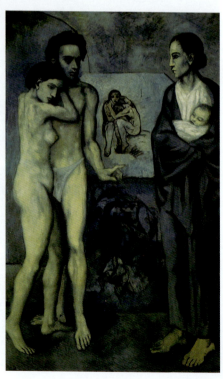

这幅画又译为《人生》或《生活》，是毕加索蓝色时期的代表作之一。画面左侧一对赤裸的青年男女紧紧相依，右侧一位母亲怀里抱着婴儿，在背景的墙面上还有两幅画，上面的画中有一对互相拥抱着的恋人，下方单独描绘了一个蹲着的人。画中的男性是毕加索挚友的形象，1901年的冬末画家的好友因饱受虐恋而自杀了，毕加索在听到这一消息后悲痛欲绝，这一事件也致使他进入了"蓝色时期"的创作。

画中左右两组人物是有目光上的交织的，但所有人的目光都透着忧郁，画中的青年男子指向右侧怀抱婴儿的母亲，似乎表示孩子诞生但父亲离世了，再加上整幅画让人窒息的蓝色调，增添了忧郁、悲伤的氛围。

第 7 章 西班牙名画

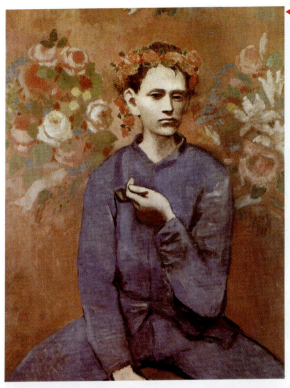

▶ **拿着烟斗的男孩**

作品名称：A boy with pipe
创作者：毕加索
创作年代：1905年
风格流派：后印象派
题材：风俗画
材质：布面油画
实际尺寸：100cm×81.3cm

　　走过"蓝色时期"后毕加索进入了"玫瑰色时期"，柔和的粉色调开始在画中出现。《拿着烟斗的男孩》是毕加索"玫瑰时期"的代表作之一。画中描绘了一位年轻的男孩，画中的模特被毕加索称为"小路易"，他头戴花环，身穿蓝色工作服，左手拿着烟斗，眼神深邃又带落寞。

　　这幅画的背景是温暖的暖色调，人物的服饰是毕加索常用的蓝色，画中的人物刻画得很传神，整体给人华丽和孤独之感。有评论家称这是一幅具有达·芬奇《蒙娜丽莎》的神秘感，又透着梵·高《加歇医生》忧郁感的唯美之作。

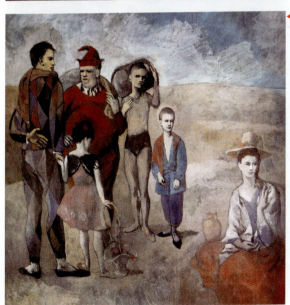

▶ **马戏演员之家**

作品名称：Family of acrobats
创作者：毕加索
创作年代：1905年
风格流派：表现主义
题材：风俗画
材质：布面油画
实际尺寸：212.8cm×229.6cm

　　《马戏演员之家》是毕加索艺术生涯处于"玫瑰色时期"的重要作品，在这段时期马戏团里的角色也多次被毕加索描绘在作品中。

　　这幅画的色彩不再是单一的蓝色，而是冷暖色调的结合。画中共有6人，有老有少，有男有女，其中一人背对着观众，这是毕加索的身影，另外一个丑角是画家的朋友阿波利奈尔，这幅画也被看作是对毕加索自己当时环境的一种寓言性的描述。

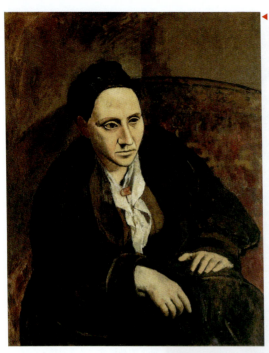

格特鲁德·斯坦因肖像

作品名称：Portrait of Gertrude Stein
创作者：毕加索
创作年代：1906年
风格流派：表现主义
题材：肖像画
材质：布面油画
实际尺寸：99.6cm × 81.3cm

1906年毕加索认识了马蒂斯，他开始将原始风格、雕刻艺术融入到绘画中。这幅画是毕加索从"玫瑰时期"进入"立体主义"的转折作品。画中的主人公是一位美国作家和收藏家，也是毕加索的朋友。

画面中人物脸部有一种雕刻的庄严感，她的身体向右前方倾斜，能够感受到一种自信、镇定的强大的气场。这幅画以灰褐色为主色调，画中人物的手部是写实的，脸部轮廓则不同，更加有棱有角，形似土著面具。

亚威农少女

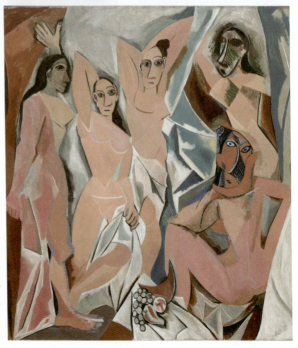

作品名称：Les Demoiselles d'Avignon
创作者：毕加索
创作年代：1907年
风格流派：立体主义
题材：风俗画
材质：布面油画
实际尺寸：243.9cm × 233.7cm

《亚威农少女》描绘了五个裸体少女，画面中的少女与传统绘画的构图和视角不同，她们的身躯扁平，看上去是由几何图形组合而成，人物身体呈现出粉红色的色块，脸部也是扭曲变形的。

这是一幅具有里程碑意义的作品，画家改变了传统绘画的表现手法，将人体形象几何化，使用平面化手法展现少女的姿态，画面色彩夸张怪诞，这幅画也标志着立体主义的诞生。

第 7 章 西班牙名画

◀ **卡思维勒像**

作品名称：Portrait of Daniel-Henry Kahnweiler
创作者：毕加索
创作年代：1910年
风格流派：分析立体主义
题材：肖像画
材质：布面油画
实际尺寸：100.5cm × 73cm

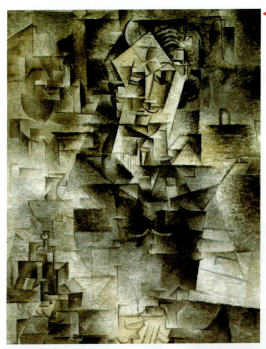

　　1909年到1911年，毕加索绘画进入了"分析立体主义"时期，初看这幅画可能很难和人物肖像联系在一起，画中的人物形象被彻底分解了，无法判断出与真人形象的相似性，只能隐约看到一点面部轮廓，整个画面像是由不同色块拼接起来的，这展示了毕加索是如何将分析立体主义的绘画语言，用于人物形象的塑造的。

　　这幅画的色彩简单，色彩并不充当主要角色，而是处于次要位置，画家所要表现的是线与线、形与形所组成的结构。

吉他 ▶

作品名称：The guitar
创作者：毕加索
创作年代：1913年
风格流派：综合立体主义
题材：静物画
材质：综合材料拼贴
实际尺寸：66.4cm × 49.6cm

　　1912年毕加索进一步发展立体主义，开始了"综合立体主义"风格绘画实验，他以拼贴的手法进行创作。

　　这幅画中的静物同样被分解了，画家用不同的材料拼贴出不同形状的块面，通过画作的主题仍然可以辨别出吉他这一物象。在综合立体主义创作时期，毕加索将不同的拼贴材料进行了有机组合，给绘画带来了新概念，这种拼贴艺术形式也具有了独特的魅力。

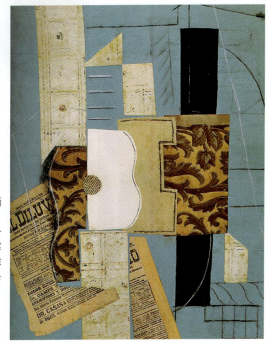

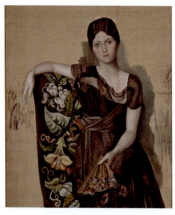

◀ 坐在扶手椅上的奥尔加

作品名称：Portrait of Olga in an Armchair
创作者：毕加索
创作年代：1917年
风格流派：新古典主义
题材：肖像画
材质：布面油画
实际尺寸：130cm×88.8cm

 1917年毕加索邂逅了芭蕾舞者奥尔加·霍赫洛娃，两人于1918年结婚，毕加索为奥尔加画了一系列的肖像画，这是其中的一幅。这次婚姻给毕加索的生活带来了转变，他一改画风，开启了他的新古典主义创作时期。

沙滩上奔跑的两个女人 ▶

作品名称：Two women running on the beach
创作者：毕加索
创作年代：1922年
风格流派：新古典主义
题材：风俗画
材质：布面油画
实际尺寸：32.5cm×41cm

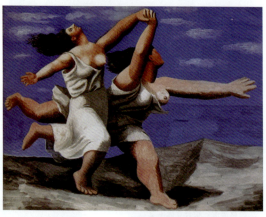

 《沙滩上奔跑的两个女人》是毕加索转向新古典主义的代表作，人物的造型带有拙朴的雕塑感，沙滩也带有棱角，整体色彩厚重绚烂，给人的视觉感受是积极、欢快、活跃的。

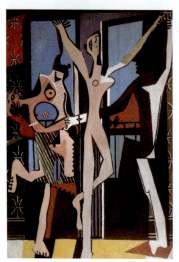

◀ 三个舞蹈者

作品名称：Three Dancers
创作者：毕加索
创作年代：1925年
风格流派：超现实主义
题材：风俗画
材质：布面油画
实际尺寸：215×143cm

 1925年，毕加索进入了超现实主义探索时期，这幅画是画家从新古典主义转向超现实主义的代表作，画中描绘了是三个舞者，人物的眼睛、胸部、四肢等被错乱摆放，看起来很没有秩序。三个人的身躯都是纤细、畸形的，左侧舞者的头向后甩，露出狰狞的表情，胸部有一只眼睛；中间的舞者举起双手，与左侧的舞者手拉手；最右侧的舞者抬腿扬手，整个画面给人的感觉是扭曲、疯狂的。

第7章 西班牙名画

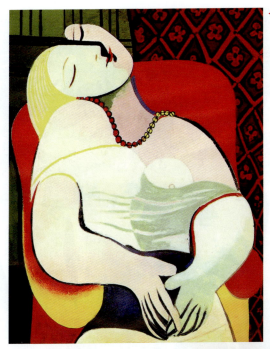

▶ 梦

作品名称：A dream
创作者：毕加索
创作年代：1932年
风格流派：立体主义
题材：肖像画
材质：布面油画
实际尺寸：130.2cm×97cm

《梦》是毕加索一次情感经历的写照，画面中人物的原型是毕加索的情人玛丽特雷斯·沃尔特。这幅画的色彩明快，画家以简洁的线条描绘出人物的形体。人物的脸部被一道裂痕分割开，这是立体派的一种表现手法，从表情可以看出她正处于酣眠状态。人物的肩膀倾斜，身体比例并不协调，红黄两色的项链显得格外突出。

这幅画的色彩协调和谐，给人一种梦幻的美感，画家以其独特的艺术表现手法展现了一位熟睡的少女，也给观者留下了许多想象的空间。

哭泣的女人 ▶

作品名称：The Weeping Woman
创作者：毕加索
创作年代：1937年
风格流派：超现实主义
题材：肖像画
材质：布面油画
实际尺寸：60cm×49cm

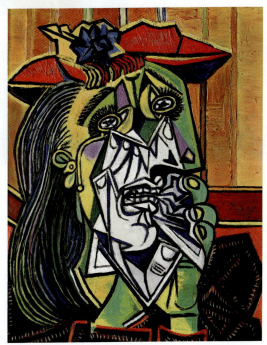

《哭泣的女人》描绘了一个痛哭的女性。画面中人物的面孔杂乱无章，眼睛、鼻子、嘴唇完全错位摆放，仿佛是因为号啕大哭而导致面部扭曲变形。她的脸庞是失去了血色的白色，牙齿紧咬着皱皱巴巴的手帕，擦拭眼泪的手泛着青绿色，能让人感受到画中人物的痛苦。

这幅画的创作灵感来自于毕加索的恋人多拉·玛尔，她因情感问题常常哭泣。1937年西班牙发生内战，毕加索通过画作表现了玛尔哭泣的形象，以此来暗示这场悲剧，这幅画也成为了毕加索的代表作之一。

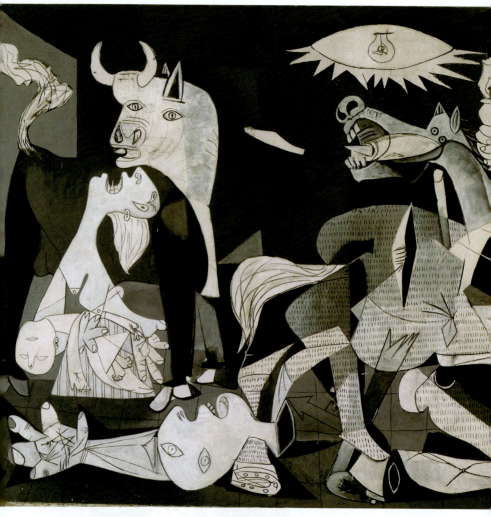

格尔尼卡 ▲

作品名称:Guernica
创作者:毕加索
创作年代:1937年
风格流派:立体主义,超现实主义
题材:寓言画
材质:布面油画
实际尺寸:349cm×776cm

这是一幅结合了立体主义、超现实主义风格的画作。这幅画创作于1937年,是毕加索为巴黎世界博览会西班牙馆创作一幅装饰油画,在画作构思期间,德国空军轰炸了西班牙的重镇格尔尼卡,这场轰炸导致很多平民伤亡,格尔尼卡也被夷为平地,毕加索对这一事件感到愤怒,他以这一历史事件为背景创作了这幅画,并以小镇名字作为画作的名称。

《格尔尼卡》只有黑白灰三色,暗淡的色彩为作品增加了悲剧氛围,也渲染了战争所带来的恐慌感。这幅画采用的是几何构图法,粗略一看似乎十分错综复杂,与因轰炸人们奔逃乱窜的混乱场景一致。但实际上整个画面是乱中有序的,画面中的视觉元素都经过了精细的构思与推敲,错落有序。

第 7 章 西班牙名画

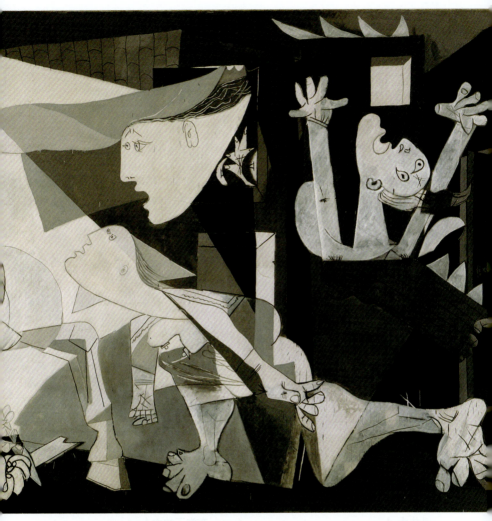

画面中间的形体与图像构成了一个等腰三角形,左右两端的图像相互平衡。这里我们从左至右观赏画作,左侧展示了公牛的形象,它头白体黑,耳朵犹如尖锐的刀刃,两只眼睛直视观者,代表着法西斯。在公牛的下方展现了一个痛心的场景,一位母亲抱着死去的孩子,绝望地仰头嘶吼,仔细看这位母亲的眼睛,与泪滴的形状一致。

再往右能看到一盏像眼睛的电灯,下方是受伤的马,它张着嘴嚎叫,看起来很痛苦,比喻了战斗中无辜的百姓。地上躺着一名士兵,他手中握着一把断掉的剑,剑上有一朵小花,给画面带来了一点点生机。在马的旁边有一个奔跑的女人,她的上方一人伸长手臂举着一盏灯,象征着人们渴望和平和自由,画面的最右侧有一人高举双手,张嘴呼叫,表现出痛苦之状。

这幅画有着丰富多变的细节,画家借助几何线条,采用象征性的手法突出了战争带来的打击和灾难。画中的艺术形象经过夸张与变形处理,看起来很怪异,但深入了解后每个艺术形象都格外深入人心,是具有重大影响和历史意义的杰作。

戏仿宫娥（委拉斯凯兹）

作品名称：Las Meninas (Velazquez)
创作者：毕加索
创作年代：1957年
风格流派：立体主义，超现实主义
题材：风俗画
材质：布面油画
实际尺寸：194cm×260cm

毕加索从未放弃过对艺术的探索，1950年他的风格再次发生变化，他以众多艺术大师的作品为基础进行了艺术创作，其中根据《宫娥》创作了一系列作品，《戏仿宫娥》就是其中之一。

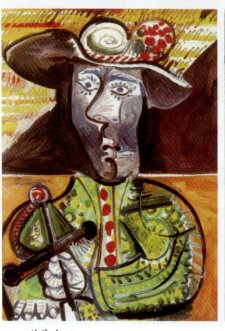

斗牛士 ▲

作品名称：Matador
创作者：毕加索
创作年代：1870年
风格流派：立体主义，超现实主义
题材：肖像画
材质：布面油画
实际尺寸：146cm×114.3cm

毕加索晚期的作品以多种艺术手法相结合的抽象画为主，"牛"是毕加索艺术创作的重要题材，1970年他再次以斗牛为主题进行创作。这幅画的色彩鲜明，有很强的视觉冲击力。

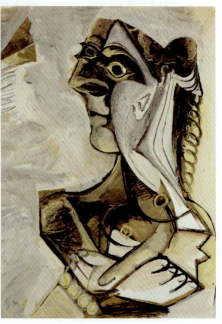

有辫子的女人 ▲

作品名称：Woman With Braid
创作者：毕加索
创作年代：1871年
风格流派：立体主义，超现实主义
题材：肖像画
材质：布面油画
实际尺寸：146cm×114cm

画中的人物是毕加索的第二任妻子杰奎琳，毕加索为她画了很多画像，这是最后一幅正式的肖像画。与初期的画像不同，后期的画像更加抽象，这幅画同样脱离了具象。

米罗

胡安·米罗（1893-1983），西班牙画家、雕塑家、陶艺家、版画家，超现实主义的代表人物之一，其作品具有独特的艺术风格，为超现实主义和抽象表现主义等艺术流派做出了重要贡献。

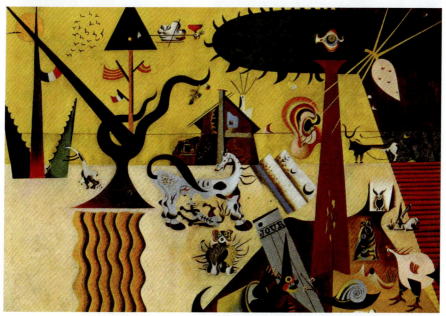

耕地 ▲

作品名称：The Tilled Field
创作者：米罗
创作年代：1923年
风格流派：超现实主义
题材：风景画
材质：布面油画
实际尺寸：66×92.7cm

《耕地》是米罗对家族农场的抽象描绘，是画家早期的画作。米罗早期的绘画具有多种风格融合的特点，在这幅画中能够感受到野兽派、立体派，以及民族艺术对米罗的影响。该画作的色彩鲜明，使用了橙黄、红色等鲜艳的色彩，具有野兽派色彩的特点，画面构图支离破碎，树木、眼睛、耳朵、公鸡、野兔、房屋、田地等景物，以几何化的造型方式呈现，又具有立体派的特点。

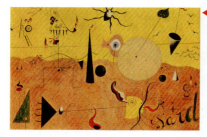

◀ 加泰隆风景

作品名称：Catalan Landscape（The Hunter）
创作者：米罗
创作年代：1923-1924年
风格流派：超现实主义
题材：风景画
材质：布面油画
实际尺寸：64.8cm×100.3cm

《加泰隆风景》又译为《猎人》，这幅画作神秘而生动，充满了想象力。橙、黄两色将画面分隔为两块平面，弯曲的曲线似乎代表着天空与大地或海浪和沙滩的交接处，猎人和猎物都是几何图形，有些生物能够分辨，有的生物则像稀奇古怪的符号，让人无法分辨。

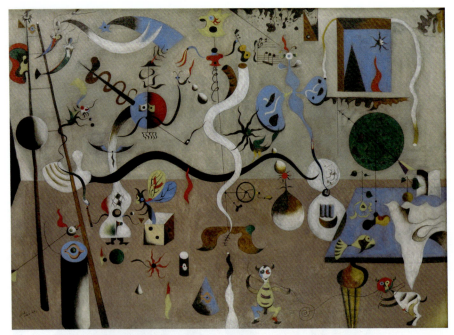

哈里昆的狂欢 ▲

作品名称：Harlequin's Carnival
创作者：米罗
创作年代：1924-1925年
风格流派：超现实主义
题材：人物画
材质：布面油画
实际尺寸：66cm×93cm

　　《哈里昆的狂欢》又译为《小丑的狂欢节》或《丑角的狂欢》，这幅画描绘了一场狂热的舞会，是米罗第一幅真正意义上的超现实主义杰作。画中的小丑在中间偏左一点的位置，他留着颇为风趣的八字胡须，脸部是蓝、红两色，身体形似一把吉他。画作中还有各种嬉闹的动物，虫子、鱼、鸡等，还能看到眼睛、音符、梯子等，它们共同组成了狂欢的场景，整个画面具有奇特的空间感和梦幻般的魅力。

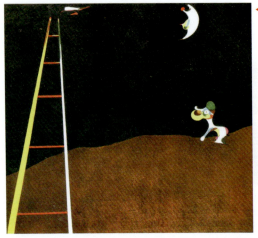

◀ 犬吠月

作品名称：Dog Barking at the Moon
创作者：米罗
创作年代：1926年
风格流派：超现实主义
题材：风景画
材质：布面油画
实际尺寸：73cm×92cm

　　《犬吠月》描绘了一只狗对着月亮狂吠的场景。这幅画的色彩和构图都很简洁，视觉元素也不复杂。左侧有一架通向天空的梯子，天空中有一只飞鸟，月亮在画面右侧的天空中，大地上一只小狗对着头顶的月亮吠叫，整个画面充满了童真。

第 7 章 西班牙名画

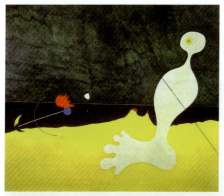

◂ 投石掷鸟的人

作品名称：Person Throwing a Stone at a Bird
创作者：米罗
创作年代：1926年
风格流派：超现实主义
题材：人物画
材质：布面油画
实际尺寸：73.7cm×92cm

这幅画作的内容看上去相对简单，画面右侧的"人"极度抽象，由一只眼睛和一只脚构成，左后方是一只鸟，鸟的形象发生了奇怪的变形，画中能够看出石子运动的轨迹。这幅画同样充满着幻想，在色彩对比上进一步引发了观者的情感共鸣。

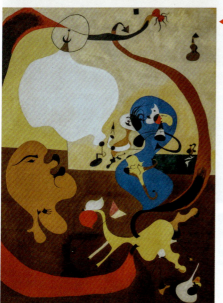

◂ 荷兰室内画（二）

作品名称：
Dutch Interior II
创作者：米罗
创作年代：1928年
风格流派：超现实主义
题材：室内画
材质：布面油画
实际尺寸：92cm×73cm

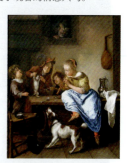

米罗在前往荷兰旅行期间受到了几个艺术大师的影响，创作了"荷兰室内"联作。《荷兰室内画（二）》是米罗根据扬·哈菲克松·斯特恩的绘画《舞蹈课》（见右上方小图）改画而成的。

米罗改变了荷兰画派具象严谨的画风，将真实的人和物进行了变形处理，使得整个画作变得梦幻迷离，如果不对比来看可能很难将两幅画联系起来。

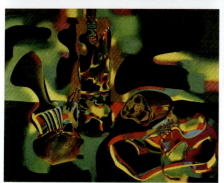

◂ 静物与旧鞋

作品名称：Still Life with Old Shoe
创作者：米罗
创作年代：1937年
风格流派：超现实主义
题材：静物画
材质：布面油画
实际尺寸：81.3cm×116.8cm

这是米罗创作的一副反对西班牙内战的作品，画中有旧鞋、酒瓶，一把刀叉插在水果上，面包被切开了，画作的色彩和形状是恐怖、怪异的，画家用这幅画来声讨腐朽、灾难和死亡。

361

ARTIST

达利

萨尔瓦多·达利（1904-1989），西班牙加泰罗尼亚画家，是一位具有非凡才能和想象力的艺术家，因超现实主义作品而闻名，是二十世纪最有代表性的画家之一。

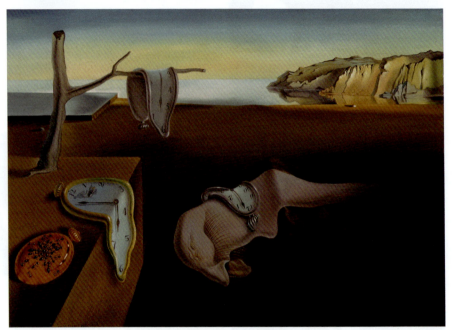

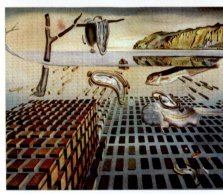

记忆的永恒 ▲

作品名称：The Persistence of Memory
创作者：达利
创作年代：1931年
风格流派：超现实主义
题材：象征主义绘画
材质：布面油画
实际尺寸：24.1cm×33cm

《记忆的永恒》描绘的是一个梦境和潜意识的世界。画中有一片海滩，海滩上躺着一个动物，它闭着眼睛，外形像鱼又像马，一棵枯树长在左侧的平台上，平台上还有一个爬满蚂蚁的金属物体，画面中有三盏钟，这三盏钟是柔软可弯曲的，分别挂在枯树上，搭在平台上，披在怪物的背上。这幅画的整体色彩丰富，色彩有冷暖和明暗的对比。画作所蕴含的主题思想主要受到弗洛伊德的启发，画家在画作中创造了一个离奇而有趣的梦幻世界，整个画作给人以虚幻、奇特的感受。

在《记忆的永恒》之后，达利创作了《记忆的永恒的解体》（见左上方小图），这是达利对《记忆的永恒》的重新创作，画作的灵感源自核物理学，这个版本中分为水上和水下两部分，平台被分割为砖状的方块，并且是悬浮着的，代表物质分解成原子。

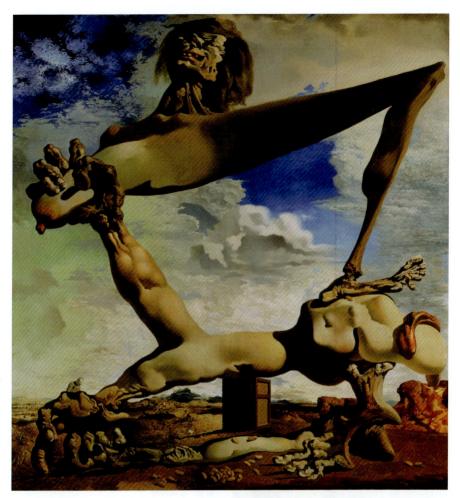

内战的预兆 ▲

作品名称：Soft Construction with Boiled Beans: Premonition of Civil War
创作者：达利
创作年代：1936年
风格流派：超现实主义
题材：寓言画
材质：布面油画
实际尺寸：110cm × 84cm

《内战的预兆》表现了对战争的控诉，该画作创作于西班牙内战前夕，画家敏锐地预感到了内战的来临，便在战争开始前创作了这幅画，并借助这幅画来象征战争的恐怖与血腥。

这幅画是超现实主义绘画的代表作之一，画家以写实手法或近乎抽象的手法表现了人的潜意识。画作中最引人注目的是被肢解重组的人体，人体构成了框架式的结构，背景则是蓝天白云，表明这些罪行是在光天化日之下进行的。

　　画中描绘的显然不是现实生活中的世界，画中人物的脸部是痛苦扭曲的，怪诞的四肢互相抓握，踩踏着地面上形似人体内脏的物体，整个画面给人以荒诞离奇、毛骨悚然的视觉感受。

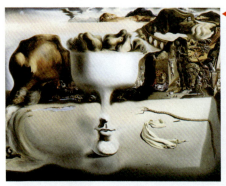

面部幻影和水果盘

作品名称：Apparition of Face and fruit Dish on a Beach
创作者：达利
创作年代：1938年
风格流派：超现实主义
题材：风景画
材质：布面油画
实际尺寸：114.5cm×143.8cm

在这幅画中能够看到海滩、狗、水果盘等景物，画家将这些奇异的图像组合在一起，创造出了与人脸相似的视觉感受。

最后晚餐的圣礼

作品名称：The Sacrament of the Last Supper
创作者：达利
创作年代：1955年
风格流派：超现实主义
题材：宗教画
材质：布面油画
实际尺寸：167cm×268cm

1940年前后达利形成了新的绘画风格，被称为"经典"时期，这段时期他对科学、视觉和宗教越来越感兴趣。在这幅画中达利将宗教主题融入超现实主义艺术中，画中耶稣坐在餐桌中间，他的头顶一双臂膀向外伸展，低头祷告的门徒则互为镜像。

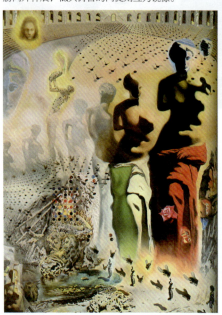

迷幻斗牛士

作品名称：The Hallucinogenic Toreador
创作者：达利
创作年代：1968-1970年
风格流派：超现实主义
题材：象征主义绘画
材质：布面油画
实际尺寸：400cm×300cm

《迷幻斗牛士》是达利晚期的作品，这幅画作表现了画家对斗牛的热情，但达利的妻子厌恶这项运动，画面左上角就是达利妻子的脸，带有不愉快的表情。整齐排列的拱门让人联想到了罗马斗兽场，在画作中能够看到多个重复的维纳斯雕像，这些重复并不是无意义的，画家利用双重视错觉手法将斗牛士藏在了维纳斯雕像中。仔细观察维纳斯的躯干，能够看到斗牛士的鼻子、嘴、绿色的领带和白色的衬衫，单一图像的堆叠产生了"致幻效果"。

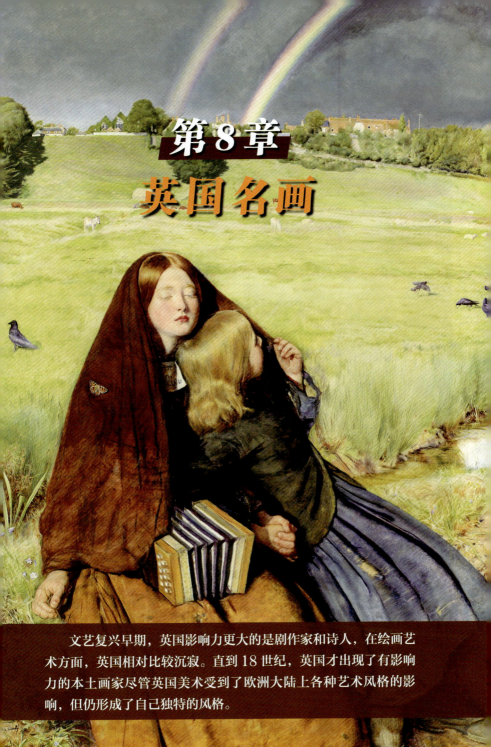

第8章
英国名画

文艺复兴早期,英国影响力更大的是剧作家和诗人,在绘画艺术方面,英国相对比较沉寂。直到18世纪,英国才出现了有影响力的本土画家尽管英国美术受到了欧洲大陆上各种艺术风格的影响,但仍形成了自己独特的风格。

霍加斯

威廉·霍加斯（1697-1764），英国著名画家、版画家、讽刺画家和欧洲连环漫画的先驱，其创作了大量讽刺当时社会时弊的作品，这种风格后来被称为"霍加斯风格"，他也被称为"英国绘画之父"。

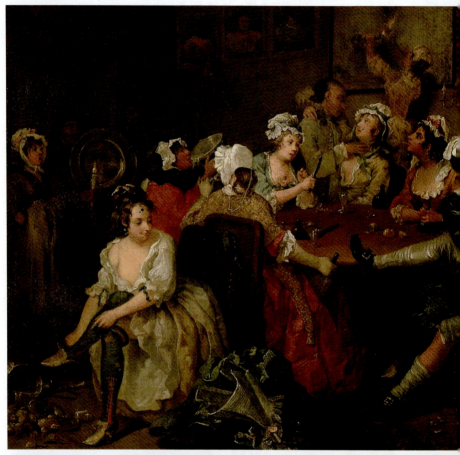

浪子生涯

作品名称：A Rake's Progress
创作者：霍加斯
创作年代：1732-1735年
风格流派：洛可可
题材：风俗画
材质：布面油画
实际尺寸：62.5cm × 75cm

《浪子生涯》是霍加斯创作的连续性组画，这是一组讽刺社会不良现象的画作，有油画版本和版画版本，描绘的是一位富商继承人汤姆·雷克韦尔的堕落，他继承了父亲的财产，但吃喝嫖赌甚至染上恶习，最终败尽家产、负债累累，在疯人院度过余生。

这幅画是《浪子生涯》的第三幅，背景在一家酒馆中，画中的汤姆·雷克韦尔左手拿着酒杯，瘫坐在椅子上，此时他已经喝得酩酊大醉，一名妓女偎依在他身旁，另一只手已经把汤姆的手表取下交给了同伴，其他人则散坐在酒馆的其他角落饮酒作乐。这组讽刺画揭露了上流社会的丑恶，在当时引起了极大的反响，也遭到了上流社会的抨击，但并不影响画家对社会观察的艺术表达。

下方展示了《浪子生涯》版画，上页左下第一幅描绘了汤姆破产后与一个富有但年迈的女性结婚，试图挽回他的财富；上页第二幅是一个赌博的场景，汤姆恶习不改，他在赌场不计后果地豪赌并且越赌越输，他的假发套掉落在一旁，单膝跪在地上，似乎在祈求好运。

第三幅的主题是银铐入狱，汤姆此刻被关进了债务人监狱，在他身旁的一位男孩在要求他付款，他的妻子正在咒骂他，左侧晕倒的是萨拉（萨拉是汤姆的前未婚妻），汤姆在有钱时冷酷地赶走了被他欺骗感情后怀孕的萨拉，一位女仆正在给萨拉闻清醒的药，她的小女儿正在呼喊自己的母亲。最后一幅的主题是疯人院，描绘了汤姆的结局，他此时已经疯了，在伦敦的疯人院中。从画面场景可以看出，汤姆赤身裸体地坐在地上，旁边一人正在用脚铐锁住汤姆，被抛弃但仍然忠于他的萨拉扶着汤姆，脸上带着悲伤的神情，在疯人院中还有其他神态诡异的疯子。画作中的每个场景都浓缩了大篇幅的叙事情节，这套版画的印刷品在当时流传极广，为人们展示了当时上流社会的家庭现状及背后的社会风貌。

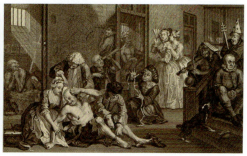

时髦的婚姻 ▲

作品名称：Marriage A la Mode
创作者：霍加斯
创作年代：1743年
风格流派：洛可可
题材：风俗画
材质：布面油画
实际尺寸：70cm×91cm

《时髦的婚姻》是霍加斯创作的反映英国上流社会婚姻生活的系列作品，这组画共有六幅。这六幅画的主题分别是订婚、结婚之后、求医、梳妆、伯爵之死和伯爵夫人之死，主要描述的是破产的伯爵之子与富有的商人之女结婚了，但两人并没有感情基础，婚后两人都表现出了不忠，后来两人以悲剧收场。

第一幅画描绘了富商带着自己的女儿到伯爵家订婚的场景，商人想要贵族头衔，老伯爵则为了获得钱财，两人利用自己儿女的婚姻来达成各自的目的。第二幅画两人结婚之后早餐时的场面，子爵夫人伸着懒腰，好像刚刚起床，地上是杂乱的物品，暗示了子爵夫人可能在通宵狂欢。子爵则疲惫地瘫在椅子上，小狗从他的外套中找到了女士帽，表明他的寻花问柳，种种迹象说明两人的婚姻已经出现了危机。

　　第三幅画描绘的是求医的场景，子爵带着情人去找江湖医生检查是否怀孕，如果怀孕可能会打胎，也有解释说子爵身上有一块很明显的黑斑，这是梅毒的特征，旁边的情人捂嘴面色痛苦，似乎也染了病，子爵是带着情人去看病。第四幅画是子爵夫人在自己的闺房中举办音乐会的场景，此时，老伯爵已过世，子爵夫人也成了伯爵夫人，仆人正在为她梳妆打扮，旁边一人与她亲密交谈，这人便是她的情人，背景的墙面上挂满了各种名画及伯爵的画像。

　　第五幅画中是整个系列的高潮部分，归家的伯爵发现了妻子在家偷情，他在决斗中不幸中剑身亡，伯爵夫人的情人正夺窗而逃。这一画面有着强烈的明暗对比，光线集中在了伯爵夫妇身上，突出了悲剧结局场面。伯爵死后，伯爵夫人悔恨自杀。第六幅画中的伯爵夫人脸色苍白，她瘫坐在椅子上，一位老妇人抱起小孩让其亲吻伯爵夫人，孩子的脸上也有黑斑，显示梅毒已传给下一代。伯爵夫人的父亲正取下女儿手上的结婚戒指，想从女儿身上榨取最后的财富，故事就在此刻结束。贺加斯的讽刺画在形式和主题上都具有革新性，他以连环画的形式抨击了"上流社会形形色色的时髦事件"，这组油画有着叙事性的故事情节，还有对细节的刻画，能让每个观赏者都产生触动。

◀ 金酒小巷

作品名称：Gin Lane
创作者：霍加斯
创作年代：1751年
风格流派：洛可可
题材：风俗画
材质：版画
实际尺寸：35.9cm×34.1cm

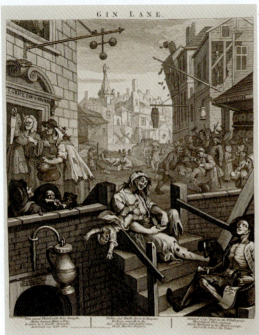

1748年之后，霍加斯的版画更趋成熟了，他创作了《啤酒大街》（右上小图）与《金酒小巷》两幅版画，用来宣传当时政府的禁酒令。这幅画描绘了滥饮金酒的恶劣后果，画中的金酒小巷看起来很混乱，台阶上躺着一个衣衫不整的妇女，因为醉酒她丝毫没有发现自己的孩子已经跌落，她的下方有一个骨瘦如柴的人已经喝得不省人事。画面左侧的典当行前，衣衫褴褛的人在典当物品筹钱买酒，右边则有一大群人在厮打。另外一幅《啤酒大街》则充满着欢乐和繁荣，两幅画形成对比，突出饮用金酒带来的问题。

卖虾姑娘 ▶

作品名称：The Weeping Woman
创作者：霍加斯
创作年代：1760年
风格流派：洛可可
题材：肖像画
材质：布面油画
实际尺寸：63cm×50cm

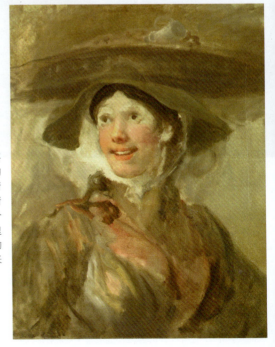

除带有讽刺性的油画和版画之外，霍加斯也画肖像画，《卖虾姑娘》是其肖像画中的代表作。这幅画以普通人的形象为艺术对象，画中的卖虾姑娘戴着斗篷，人物衣着简朴，她的脸上洋溢着笑容，画作不含讽刺，反而展示了一个开朗、充满活力的少女形象。画家以速写式的粗放笔触描绘了少女的美，她的笑容甜美、治愈，能让人感受到对未来生活的美好期盼。

第 8 章 英国名画

雷诺兹

约书亚·雷诺兹（1723-1792），英国十八世纪著名的肖像画家、艺术评论家，英国皇家艺术学院创始人，1769年被封为爵士，因此也被称为"雷诺兹爵士"，其作品具有"雄伟风格"。

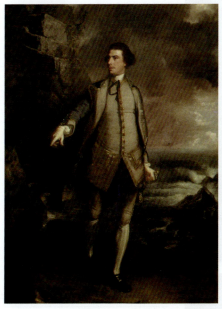

◀ 奥古斯特·凯珀尔

作品名称：Augustus Keppel
创作者：雷诺兹
创作年代：1752-1753年
风格流派：洛可可
题材：肖像画
材质：布面油画
实际尺寸：239cm×147.5cm

雷诺兹在1949年结识了海军上将奥古斯特·凯珀尔，两人建立了深厚的友谊，雷诺兹为凯珀尔画过多幅肖像画，这是其中具有代表性的一幅，雷诺兹也凭借着这幅画一举成名，此后，很多贵族都来委托雷诺兹绘制肖像画。这是一幅全身肖像画，画作的背景是在波涛汹涌的海边，凯珀尔身穿制服，手握佩剑昂首前行，动作举止意气昂扬，充分展现了一名海军指挥官的镇定与坚毅。

阿克兰上校和悉尼勋爵：弓箭手 ▶

作品名称：Colonel Acland and Lord Sydney: The Archers
创作者：雷诺兹
创作年代：1769年
风格流派：洛可可
题材：肖像画
材质：布面油画
实际尺寸：236cm×180cm

这是一副真人大小的肖像画，描绘了两位贵族在森林中打猎的场景。画中的人物穿着欧洲传统服装，身穿姜黄色服饰的是阿克兰上校，悉尼勋爵穿着墨绿色的衣服，腰间系着宽腰带，两个人物都侧身挽弓搭箭，在他们的背后还有已经猎杀的猎物。森林的背景中风景宜人，树叶是金黄色，显示着当时的季节正值秋日，画中人物的身姿矫健、气宇不凡，是一幅将肖像画与风景画相结合的经典之作。

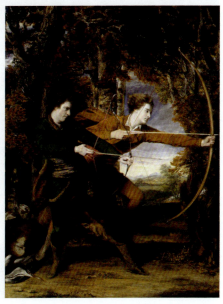

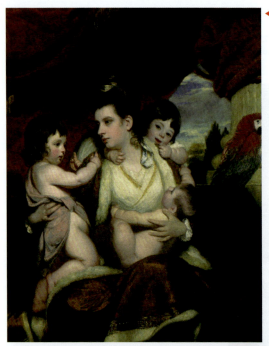

◀ 科伯恩夫人及其三个儿子

作品名称:
Lady Cockburn and her Three Eldest Sons
创作者:霍加斯
创作年代:1773年
风格流派:洛可可
题材:肖像画
材质:布面油画
实际尺寸:141.5cm×113cm

这幅画展现了一个家庭场景,描绘了科伯恩夫人和她的三个儿子的肖像,她的三个儿子围绕在她身边,四人共同构成了一个三角形,画面的右侧还有一只鹦鹉,保持了画面的平衡感。画作的背景是大面积的酒红色帏幔,鹦鹉的羽毛是红、蓝两色,与帏幔和天空呼应,帏幔的金边流苏又与科伯恩夫人金色的披肩相呼应,这幅画无论是构图还是色彩,都具有古典主义的典雅与宏大,展现了雷诺兹高超的绘画技巧和艺术风格。

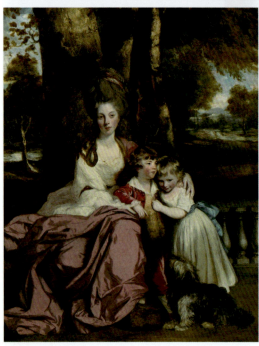

◀ 伊利莎白·德尔美夫人和她的孩子

作品名称:Lady Delm and her Children
创作者:霍加斯
创作年代:1779年
风格流派:洛可可
题材:肖像画
材质:布面油画
实际尺寸:239cm×147cm

这幅画描绘了德尔美夫人和她的两个孩子在公园中游玩的场景。画中的德尔美夫人梳着时髦的发型,身穿斗篷裙,人物形象优雅高贵,她怀抱着自己的孩子,两个孩子则倚靠在母亲怀里,脚下的宠物狗让这一场景更具有生活气息。这幅画采用了经典的金字塔式人物构图,背景是优美的自然风光,人与景交相辉映,这种风格的肖像画在当时的英国很受欢迎。

乔治·库西马克上校

作品名称：Colonel George K. H. Coussmaker, Grenadier Guard
创作者：雷诺兹
创作年代：1782年
风格流派：洛可可
题材：肖像画
材质：布面油画
实际尺寸：234.5cm×143cm

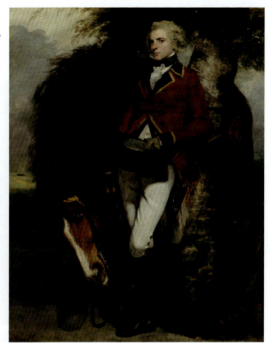

这幅肖像画强调了人物的高贵和镇静沉着，画中的库西马克上校身穿红色军装，搭配白色裤子和黑色皮靴，他背靠着树干，手中拿着黑色礼帽，左侧腰间别着一把佩剑，右手握着缰绳，整个人看起来气定神闲，画中的马匹两只眼睛炯炯有神，神态栩栩如生。整幅画作构图饱满，光影变化过渡自然，画家以细腻的笔触展现了库西马克上校伟岸英俊的外貌，还表现了人物的性格特征，使人物显得非常真实。

纯真时代

作品名称：The Age of Innocence
创作者：雷诺兹
创作年代：1788年
风格流派：洛可可
题材：肖像画
材质：布面油画
实际尺寸：80.1cm×67cm

雷诺兹的儿童肖像画也相当出色，《纯真年代》是其中的重要作品，这幅画构图简洁，画中的少女约三岁左右，她坐在草地上，侧身凝视，神情很专注，暗色的背景衬托了她的白色裙子，整个人看起来天真无邪。

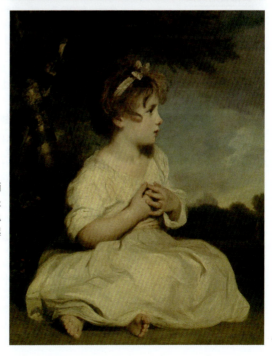

庚斯博罗

托马斯·庚斯博罗（1727-1788），十八世纪英国著名的肖像画画家、风景画画家，肖像画题材多取材于上层社会人物，风景画作品对后世风景画的发展起到了重要的示范作用。

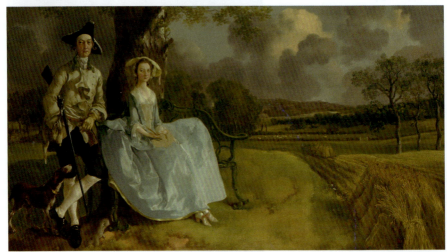

安德鲁斯夫妇 ▲
作品名称：Mr and Mrs Andrews
创作者：庚斯博罗
创作年代：1749年
风格流派：洛可可
题材：肖像画
材质：布面油画
实际尺寸：69.8cm×119.4cm

《安德鲁斯夫妇》是庚斯博罗早期的作品，也是一幅风景画和肖像画结合的典范之作，描绘了安德鲁斯夫妇在打猎途中休息的场景。画家将安德鲁斯夫妇安排在了画面的左下角，这在肖像画中非常有独创性，安德鲁斯的夫人坐在大树下的铁椅上，安德鲁斯交叉着双腿，胳膊上夹着一把长枪站在一旁，在他的身旁还有一只猎狗。从画面的背景能够看出这是秋天，黄色的谷物、黄绿色的树叶、天蓝色的服饰，构成柔和色彩，色彩过渡自然和谐，整个画面赏心悦目。

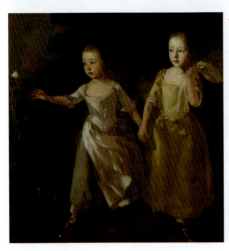

▶ 追逐蝴蝶的画家女儿
作品名称：The Painter's Daughters chasing a Butterfly
创作者：庚斯博罗
创作年代：1759年
风格流派：洛可可
题材：肖像画
材质：布面油画
实际尺寸：113.7cm×104cm

《追逐蝴蝶的画家女儿》是庚斯博罗以自己的两个女儿作为模特所画的肖像画，这幅画并不是接受他人委托而作，是画家为自己所画，因此构图十分大胆。画中的两个女孩正在追逐蝴蝶，前方的玛格丽特神情专注，一只手伸向前方，显然很想抓住蝴蝶，后方的莫莉看向蝴蝶。这幅画展现了画家在肖像画方面的才能，深色的树丛很好地突出了两名小女孩，她们的动作和神情表现了儿童喜爱嬉戏打闹的天性。

第 8 章 英国名画

◀ 日落：拖车的马在溪边饮水

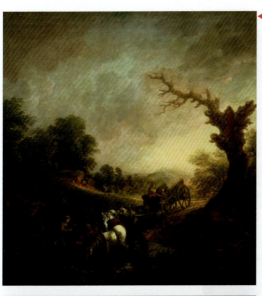

作品名称：Sunset: Carthorses Drinking at a Stream
创作者：庚斯博罗
创作年代：1760年
风格流派：洛可可
题材：风景画
材质：布面油画
实际尺寸：153.7cm × 143.5cm

庚斯博罗喜爱画风景画，他这样说："画肖像是为了赚钱，而画风景画则纯粹是爱好"。这幅画描绘了农民一家在日落十分赶着马车回家，途中让马匹在溪中饮水的场景。画家运用了温暖的色调来展现了傍晚日落时的光线，画面光影效果强烈，近景较暗，远景更为明亮，展现了逆光效果。右侧的树木勾勒出了一个弧形框架，又引导视野延伸到远方。

◀ 蓝衣少年

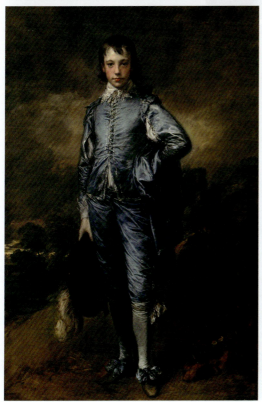

作品名称：The Blue Boy
创作者：庚斯博罗
创作年代：1770年
风格流派：洛可可
题材：肖像画
材质：布面油画
实际尺寸：178cm × 122cm

这幅画又名《忧郁的男孩》，描绘了一名少年贵族形象，但画中的模特并不是贵族。这幅画的创作背景起源于庚斯博罗得知雷诺兹在学院上课时告诫学生蓝颜色不能多用，更不能作为主色调，于是庚斯博罗让一位工场主的儿子穿上蓝色华服，打扮成王子模样创作了这幅画。这幅画运用了新颖别致的蓝色，背景夹杂了淡黄、淡红等暖色，调和了蓝色带来的冷感，大面积的蓝色并没有给视觉上带来不适感。画家表现了少年倜傥的风度、丝绸服饰的质感，人物形象英俊、挺拔，充满活力。这件作品是庚斯博罗在肖像画上的大胆挑战，也成了十八世纪最杰出的肖像画之一，在世界美术史上占有重要地位。

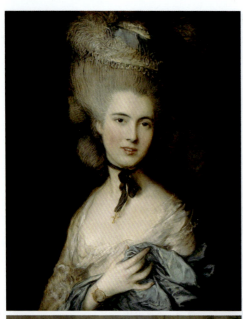

蓝衣女子（博福特公爵夫人肖像）

作品名称：A Woman in Blue (Portrait of the Duchess of Beaufort)
创作者：庚斯博罗
创作年代：约1770年
风格流派：洛可可
题材：肖像画
材质：布面油画
实际尺寸：76cm×64cm

庚斯博罗曾画过一幅《蓝衣少年》，与这幅画同样以蓝色为主调，此画是为博福特公爵夫人所绘的肖像画，画中的公爵夫人身穿蓝色裙装，戴着蓝色的头饰，服装与发饰相呼应，人物气质沉稳高雅。这幅画运用了银灰色和蓝色，在深色背景的衬托下，服饰显得柔软而富有质感，这件作品被认为是庚斯博罗在色彩运用上对英国传统技法的一次突破，并且是一次极为成功的突破。

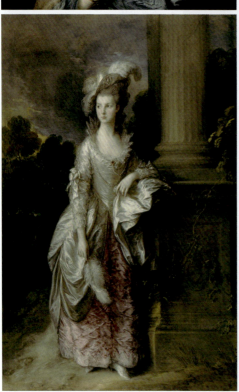

格雷厄姆夫人像

作品名称：The Hon. Mrs. Graham
创作者：庚斯博罗
创作年代：1777年
风格流派：洛可可
题材：肖像画
材质：布面油画
实际尺寸：237cm×154cm

《格雷厄姆夫人像》表明了画家精湛成熟的绘画技巧，在这幅画中庚斯博罗把格雷厄姆夫人画得相当高挑，以便表现人物贵族式的优雅风范，同时精细地刻画了华丽的服饰，突出了人物的富有。

画中的格雷厄姆夫人头戴精美的羽毛帽，穿着华贵的礼服裙，她的背后矗立着廊柱，建筑带来的冷感更加衬托了人物冷静高傲的面部表情，表现了人物高冷的性格。画面的背景是暗调的风景，明暗的对比突出了格雷厄姆夫人，使人物仿佛身处聚光灯下一样，将人物高贵优雅的气质体现得淋漓尽致。

演员萨拉·西登斯夫人 ▶

作品名称：Mrs. Sarah Siddons, the actress
创作者：庚斯博罗
创作年代：1785年
风格流派：洛可可
题材：肖像画
材质：布面油画
实际尺寸：126.4cm × 99.7cm

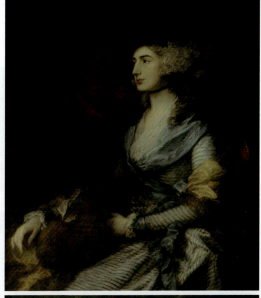

　　画中的西登斯夫人是当时以悲剧角色出名的女演员，被同时代的人视为女神。在这幅画中，西登斯夫人穿着礼服，带着阔边帽，侧身坐在椅子上，她的姿态从容优雅，面容沉静温柔，人物形象雍容华贵，又有艺术家的气质，画家让观者看到的是洋溢着生命气息的真实个体，而不是高高在上的女神。这幅画的整体色彩丰富和谐，画面的背景是深红的帷幔，与蓝白色的条纹服饰形成冷暖对比，光影的明暗变化让人物与背景融为一体。

清晨漫步（威廉·哈利特夫妇）▶

作品名称：The Morning Walk（Mr. and Mrs. William Hallett）
创作者：庚斯博罗
创作年代：1785年
风格流派：洛可可
题材：肖像画
材质：布面油画
实际尺寸：236.2cm × 179.1cm

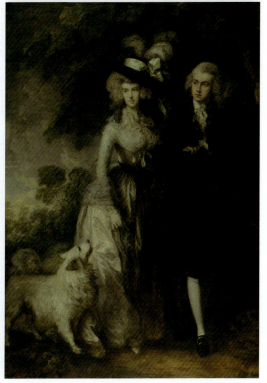

　　《清晨漫步》描绘了威廉·哈利特及其夫人伊丽莎白携宠物在清晨漫步的情景，画面中风景宜人，伊丽莎白穿着华贵的衣裙，头戴插着羽毛的礼帽，显得优雅高贵，一旁的威廉·哈利特衣饰考究、气质不凡，微微侧头注视着远方，两人的装束充分彰显了他们的身份与品味。画家用柔和的笔触、淡雅的色彩将人物和自然景色巧妙地融合在一起，展现了充满浪漫诗意的氛围。

透纳

约瑟夫·马洛德·威廉·透纳（1775-1851），英国浪漫主义风景画家，擅长描绘光与空气的微妙关系，形成了自成一派的风景画艺术风格，对后期印象派绘画的发展有着重要的影响。

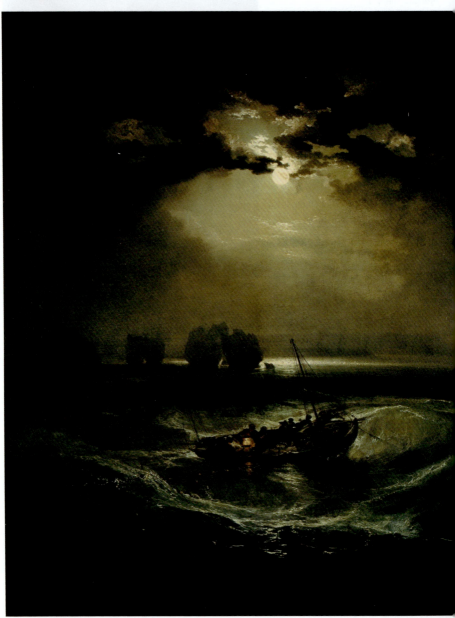

◀ 海上渔夫

作品名称：Fishermen at Seaham
创作者：透纳
创作年代：1796年
风格流派：浪漫主义
题材：风景画
材质：布面油画
实际尺寸：91cm×122cm

《海上渔夫》是透纳在皇家美术学院年展上首幅展出的油画。画中的渔船位于英国怀特岛海域上，透纳曾经到过怀特岛，画了很多关于怀特岛的速写和水彩画。

这幅画描绘了夜间在风浪中飘浮的船只，整体色彩凝重，结合船只所处的环境，充满了令人不安的情绪，画中的光亮集中于皎洁的月光和渔船上灯笼散发出来的微弱灯光上，海面上已经出现了漩涡迹象，船只在剧烈的晃动，仿佛随时有倾覆的危险。透纳并没有将海面上的船只画得很大，这种人物与风景的比例分配方式在当时的欧洲是少见的，然而这却让人真实地感受到了在浩瀚的大海上人类是如此渺小。

漩涡是透纳海景画的一个特点，这一艺术风格在这幅画中已初现端倪，在透纳后期作品中漩涡也是一个重要的元素，如下方展示的《加来码头》，是透纳1803年创作的作品，画面中的海面上波涛汹涌，海浪形成的漩涡在画中更为明显，一艘满载乘客的渡轮正驶近港口。

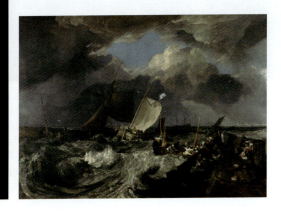

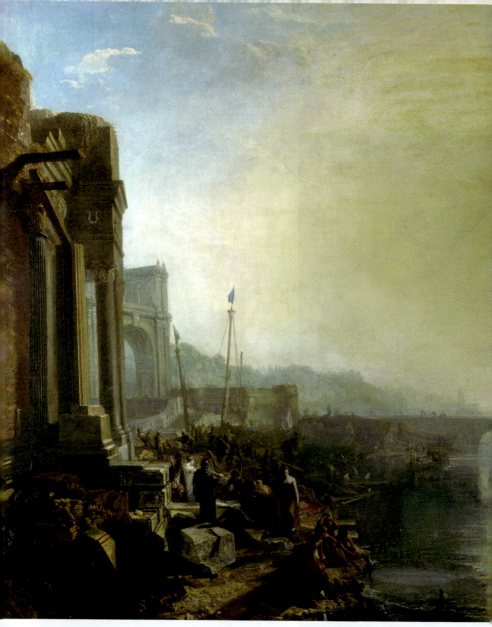

狄多建设迦太基 ▲

作品名称：Dido Building Carthage
创作者：透纳
创作年代：1815年
风格流派：浪漫主义
题材：历史画
材质：布面油画
实际尺寸：155.5cm × 232cm

《狄多建设迦太基》又名《迦太基帝国的崛起》，取材于古罗马诗人维吉尔的拉丁史诗《埃涅阿斯纪》，画中身穿蓝白相间服饰的就是狄多，她是迦太基帝国的第一个女王，旁边穿着斗篷和戴着头盔的可能是埃涅阿斯，在维吉尔的作品中讲述了两人的恋情，但两人的恋情并不圆满，狄多在埃涅阿斯离开后自杀了。

在这幅画中，透纳有更深刻的艺术表达，表现了狄多指导迦太基新城建设的场景，并生动地描绘了山水地貌和古典建筑。

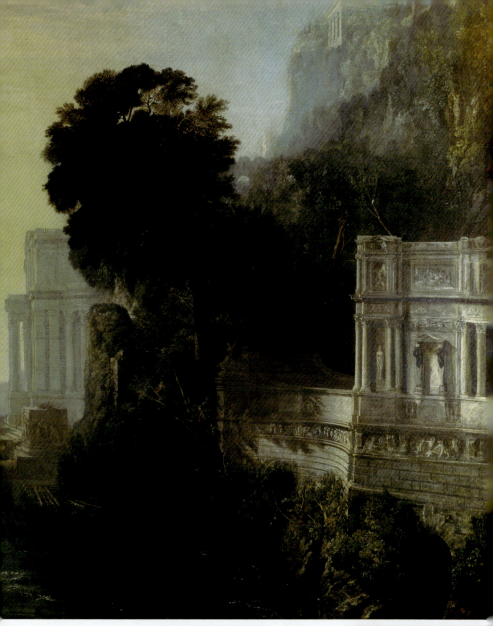

透纳一生崇拜法国风景画家克劳德·洛兰,这幅画参照了洛兰的《示巴女王在海港起航》(见右侧小图展示),借鉴了其构图和光线表现技巧,并在此基础上融合了透纳自己的独特风格。

画作中有着宏伟高大的建筑,与建筑相比人物显得渺小,在建筑的中间有一条宽阔的水域,一直延伸到远处。透纳将清晨的阳光表现得恰到好处,太阳从海面上升起,柔和的光线向四周照射,并倒映在波光粼粼的水面上,整个画面的光影色彩细腻朦胧,非常具有视觉美感。

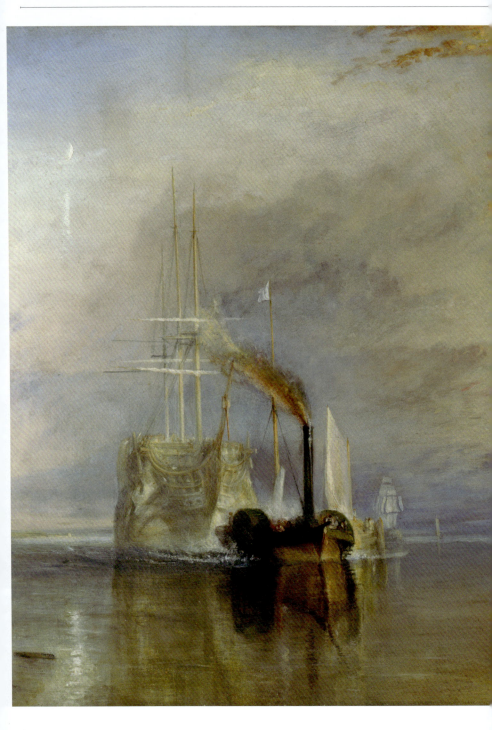

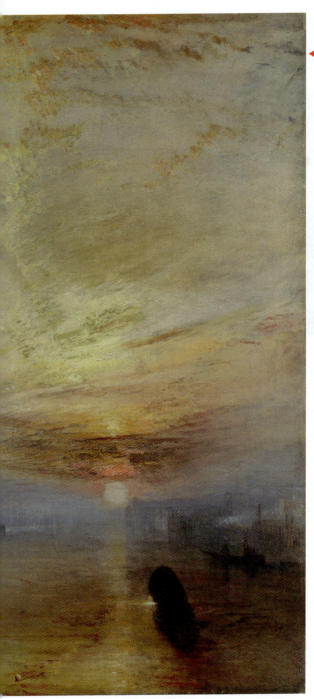

被拖去解体的战舰无畏号

作品名称：The Fighting Temeraire tugged to her last berth to be broken up
创作者：透纳
创作年代：1839年
风格流派：浪漫主义
题材：风景画
材质：布面油画
实际尺寸：91cm × 122cm

 这幅画表现了画家对无畏号英雄历史的纪念和爱国情怀，画面中的战舰曾在海战中立下了汗马功劳，之后被誉名为"战舰无畏号"。画中描绘的是无畏号退役后被拖走销毁的场景。

 透纳在画中对事实进行了艺术加工，在构图上，将无畏号战舰安排在了画面的左下角，并完整地展示了这艘战舰三根较低的桅杆，但船帆已被收起，船上也不再悬挂国旗。无畏号的船身被画家描绘成了白色和金色，与旁边的拖船形成对比，拖船的烟囱高高冒烟，浓烟被风吹向后方，增强了这一场景的戏剧性。白色的商业旗帜在桅杆上飘扬，为画面带来了悲怆氛围。

 在画面的右侧太阳正缓缓落下，落日余晖为画面染上了金色的光芒，霞光的暖色与冷调蓝色形成对比，色彩让画面自然形成分界，隐喻着现代蒸汽技术注定终结桅杆船的命运，寓意着新工业时代的开始。这件作品具有很强的象征意义，展现了画家精湛的绘画技巧，至今仍是英国最受欢迎的绘画作品之一。

康斯特布尔

约翰·康斯特布尔（1776-1837），英国皇家美术学院院士，最具代表性的英国风景画画家之一，其作品真实生动地表现了瞬息万变的大自然景色，对后来法国风景画的革新和浪漫主义绘画有着重大的启发作用。

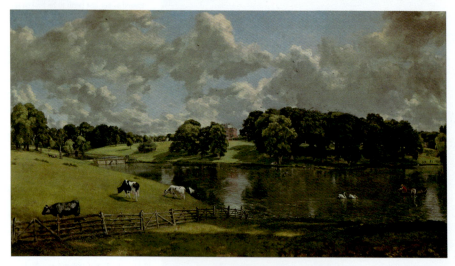

威文侯公园 ▲

作品名称：Wivenhoe Park
创作者：康斯特布尔
创作年代：1816年
风格流派：浪漫主义
题材：风景画
材质：布面油画
实际尺寸：56.1cm × 101.2cm

《威文侯公园》描绘了英国伦敦近郊威文侯公园的美丽景色。从画面中可以看出这是在夏日的午后，淡蓝色的天空中有云朵在缓慢飘动，还有鸟从树林中飞出来。左侧的草地上奶牛正在悠闲地吃草，湖面上有两只鹅，渔民正在撒网，整个画面给人宁静、美好的感受。这幅画具有田园牧歌式的风格，画家精细地描绘了每个小细节，包括阳光、树影、云彩，为观者展现了大自然最真实、最本质的面貌，画中光影的交替令人陶醉。

弗拉富德的水车小屋 ▶

作品名称：
Flatford Mill（Scene on a Navigable River）
创作者：康斯特布尔
创作年代：1817年
风格流派：浪漫主义
题材：风景画
材质：布面油画
实际尺寸：50cm × 60cm

这幅画又被译为《通航河上的风景》，画作再现了乡村的自然风景。画中有几个牧童在放牧，他们把套车的马匹带到溪边饮水，河岸旁是葱葱郁郁的树丛，远处有几间乡村小屋，从这幅风景画中能够感受到充满诗意的田园风光。

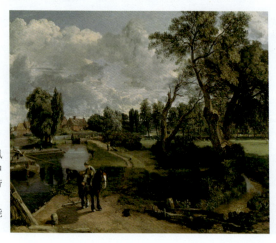

第 8 章 英国名画

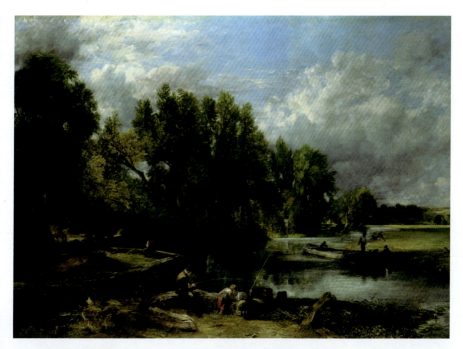

斯特拉特福磨坊 ▲

作品名称：Stratford Mill
创作者：康斯特布尔
创作年代：1820年
风格流派：浪漫主义
题材：风景画
材质：布面油画
实际尺寸：127cm × 182.9cm

《斯特拉特福磨坊》于1820年第一次在皇家美术学院展出，画作描绘了斯陶尔河边水磨坊的乡间景色，画面左侧的建筑就是水磨坊，画家把磨坊画在了阴影中，一棵枯死的树倒在河岸边，两个小孩正将鱼线抛入水中，他们的左侧还有一名年轻的钓鱼者。画作的色彩柔和，画家还原了草地和树木本来的青绿色，云朵有蓝灰色、白色，厚薄轻重都被细腻地描绘了出来，画中的人物悠闲自在，人与景色共同构成了一幅优美的画面。

汉普斯特荒野 ▶

作品名称：Hampstead Heath
创作者：康斯特布尔
创作年代：1820年
风格流派：浪漫主义
题材：风景画
材质：布面油画
实际尺寸：54cm × 76.9cm

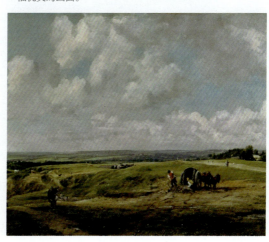

这幅画描绘了天空下一望无际的田野，天空成了重要的组成部分，占据画作大部分的面积，这一构图方式也凸显画面场景的广阔，视线仿佛可以无限延伸到远方，起伏层叠的丘陵构成了流畅起伏的曲线，使画面具有了节奏和韵律之美。

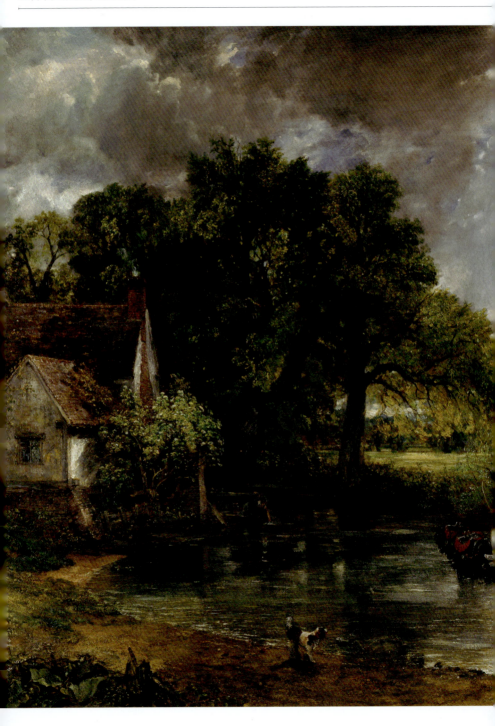

第 8 章 英国名画

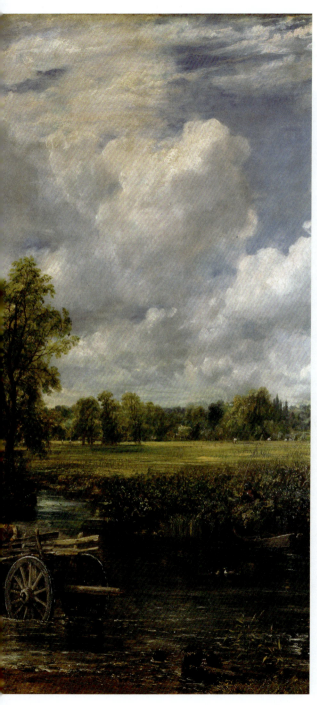

▶ **干草车**

作品名称：The Hay Wain
创作者：康斯特布尔
创作年代：1821年
风格流派：浪漫主义
题材：风景画
材质：布面油画
实际尺寸：130cm × 185cm

《干草车》描绘了英国乡村的自然风光，是画家重要的代表作之一，康斯特布尔也因为该画在巴黎获得声誉。

画作中有一辆运输干草的马车正在涉水过河，马车上坐着两名农夫，岸边有一只小狗在侧头张望。溪边有一间农屋，树木高大而茂盛，在小溪的另一边是开阔的草地，在阳光的照耀下闪闪发光。画家对天空的表现独具特色，天空中云朵富有变化，能够感觉到蓝天正在驱散乌云。

这幅画的色彩朴实、自然，整个画面充满了阳光，静静流淌的小溪、袅袅炊烟升起的房舍、涉水而过的干草车、无人的小船、黄绿色的田地，所有的景物构成了一幅田园牧歌式的乡间风光，光色充满了韵律感，温暖而充满诗情画意。

《干草车》也反映了画家的艺术主张和个人见解，人们公认他是第一流的最诚实的大自然的讴歌者。在他的画中，大自然总是以最真实、最本质的面貌出现，他善于捕捉天气的肌理变化，所画的天空极为精确，极端细腻的用笔令人叹服。

亨特

威廉·霍尔曼·亨特（1827-1910），英国著名画家，前拉斐尔派的创始人之一，其作品色彩强烈，注重对细节的描绘，为英国的绘画艺术做出了重要贡献。

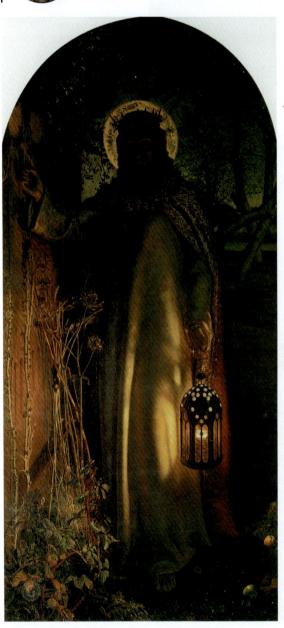

◀ 世界之光

作品名称：The Light of the World
创作者：亨特
创作年代：1851年
风格流派：象征主义
题材：宗教画
材质：布面油画
实际尺寸：125.5cm×59.8cm

《世界之光》取材于《圣经》，描绘了耶稣叩门的场景。画作中的耶稣穿着白色长袍，身披法衣，头戴金冠，提着一盏灯，正在敲击一扇关着的门。这扇门看起来像是从来都没有打开过，门前杂草丛生。

这幅画的色彩强烈而突出，充满了象征意义，耶稣手上提着的灯是整个画面唯一的光源。这盏灯具有象征意义，表示一种唤醒人的良知之光。耶稣头部的光环，象征灵魂获得拯救的希望。这幅画的光线非常奇特，画家通过光线的处理将宗教气氛渲染得十分强烈，有种强烈的感染力。

画作中耶稣的肖像逼真、生动，这幅画在当时被制成装饰画、祝福卡、书签等，成了维多利亚时代人们的心灵支柱，是宗教艺术上最伟大的作品之一。

凡伦丁从普洛丢斯那里救下西尔维娅

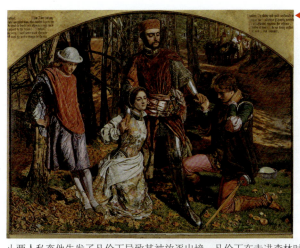

作品名称：Valentine Rescuing Silvia from Proteus
创作者：亨特
创作年代：1851年
风格流派：浪漫主义
题材：文学绘画
材质：布面油画
实际尺寸：25.7cm×33.5cm

这幅画描绘了莎士比亚的戏剧《维洛那二绅士》中的一幕。在故事中，凡伦丁与普洛丢斯是好朋友，普洛丢斯移情别恋爱上了凡伦丁的恋人西尔维娅，为阻止两人私奔他告发了凡伦丁导致其被放逐出境，凡伦丁在走进森林时被强盗劫持，被迫当了他们的首领。此时朱利娅为了寻找爱人普洛丢斯女扮男装做了他的侍从，西尔维娅在逃进森林时被强盗抓获，普洛丢斯救出了她，要求公爵同意他娶西尔维娅，凡伦丁目睹了这一切，他怒斥普洛丢斯，使他羞愧万分。在这幅画中戴帽子的是凡伦丁，跪下是西尔维娅，单膝跪地的是普洛丢斯，依树而立的是朱利娅。画中的模特都是画家的朋友，人物的服饰也是画家自己制作的，背景是在伦敦的一个公园中。

良心觉醒

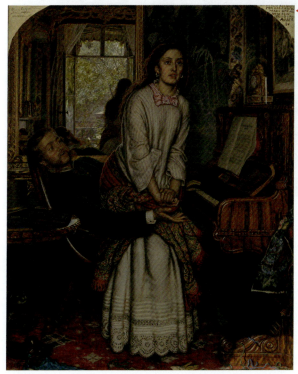

作品名称：The Awakening Conscience
创作者：亨特
创作年代：1853年
风格流派：浪漫主义
题材：寓言画
材质：布面油画
实际尺寸：76cm×56cm

《良心觉醒》是一幅具有道德训诫意味的作品。画中的女子手指上戴满了戒指，唯独无名指上是空缺的，暗示了她可能是男子的情妇。她的眼神明亮，直立起身凝视着窗外，这或许是一种良心觉醒，男子正在弹琴，他摊开右手，露出疑惑的表情。

在这幅画中画家以写实的笔法描绘了每处细节，给人以强烈的真实感，从镜中呈现的景象能够看到女子的视角，窗外是生机勃勃的自然风光，与室内的色彩形成鲜明对比。画中女子所呈现的神情具有强烈的感染力，反映并强化了画作的主题。

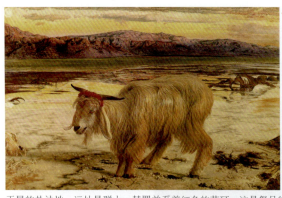

▸ 替罪羊

作品名称：The Scapegoat
创作者：亨特
创作年代：1856年
风格流派：浪漫主义
题材：宗教画
材质：布面油画
实际尺寸：86cm×140cm

《替罪羊》是亨特在中东地区荒凉的野外所作，在圣经中替罪羊要在宗教仪式上带着他人的罪过被驱赶到荒野中。画作的背景发生在干旱的盐沙地，远处是群山，替罪羊系着红色的花环，这是祭品的标志，它因惊悚而止步不前，在周围的环境中还能看到羊骨，整个画面透着荒凉孤寂之感。

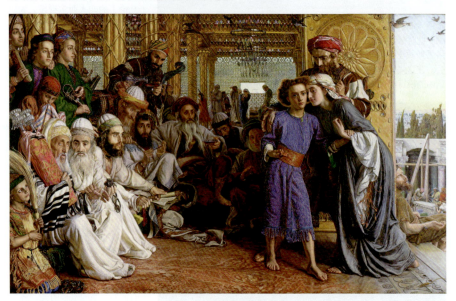

在圣殿中找到基督 ▸

作品名称：
The Finding of the Saviour in the Temple
创作者：亨特
创作年代：1862年
风格流派：浪漫主义
题材：宗教画
材质：布面油画
实际尺寸：45.5cm×70.2cm

为了在宗教题材中尽量地引入现实主义，亨特前往了中东，在那里他创作了《替罪羊》《在圣殿中找到基督》等作品。这幅画描绘了圣母与耶稣在神庙中相见的场面。画中圣母拥抱着耶稣，约瑟夫站在他们的身后，带着关切的神情。画面左侧是宗教信徒，他们有的席地而坐，有的站着，每个人的神情和动作都不同，画面右侧的建筑工人还在建造圣殿。画中的圣母子没有神圣庄严之感，他们看起来就像是现实中的人，饱含温情和爱意。

由于宗教禁忌，亨特在寻找模特时也遇到了许多困难，画中的基督是亨特回到伦敦后所画，模特是在一所学校中找到的。这幅画同样有着精致的细节，整体色彩鲜亮，背景的金色让圣殿显得金碧辉煌、庄严神圣。

第 8 章 英国名画

罗塞蒂

但丁·加百利·罗塞蒂（1828-1882），是英国画家、诗人、插图画家和翻译家，拉斐尔前派重要代表人物，其作品注重装饰主义，被认为是绘画史上少有的取得独特成就的画家兼诗人。

◀ 受胎告知

作品名称：The Annunciation
创作者：罗塞蒂
创作年代：1850年
风格流派：浪漫主义
题材：宗教画
材质：布面油画
实际尺寸：72.7cm × 41.9cm

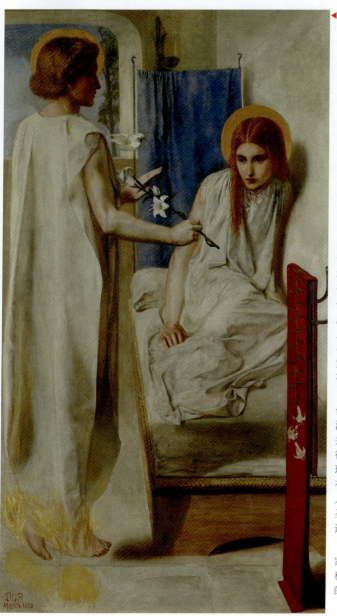

很多画家都曾以"受胎告知"这一宗教题材进行艺术创作，罗塞蒂这幅《受胎告知》是新颖具有颠覆性的画作，与传统表现的受胎告知的宗教画有很大的不同。

画面的背景是一个狭小的房间，以白色为主色调，前来报信的天使手持百合花，没有翅膀，头上戴着金色光环，窗外飞来了一只白鸽，象征着基督的降生。在房间里有一块红色的面板，上面装饰着百合花，其数量与天使手中的一样，在文艺复兴和中世纪艺术中，百合花常被用作纯洁的象征。

画中的玛利亚也穿着白色的长袍，她的眼神与天使没有交集，缩在床角，脸上并没有表现出惊喜，反而显得有些憔悴。这幅画虽然表现的是宗教题材，但是却没有浓厚的宗教氛围，充满着人情味，让观者重新思考受圣孕对玛利亚来说到底是喜还是悲。

这幅画具有装饰感，画家赋予了作品象征性的细节和色彩，体现了拉斐尔前派的风格特点。

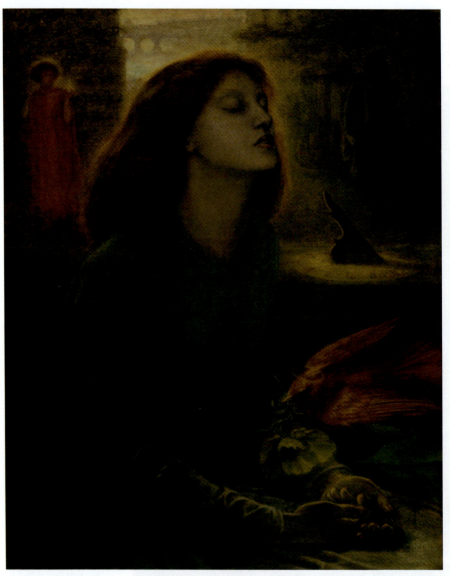

贝娅塔·贝娅特丽丝

作品名称：Beata Beatrix
创作者：罗塞蒂
创作年代：1864-1870年
风格流派：浪漫主义
题材：文学绘画
材质：布面油画
实际尺寸：86cm×66cm

《贝娅塔·贝娅特丽丝》的灵感来源于意大利诗人但丁的《新生》（Vita Nuova）。1862年罗塞蒂的妻子去世了，这幅画是为了缅怀自己的妻子而作。画中的贝娅特丽丝两手交叠，闭着眼睛，抬头仰视，一只红色的鸽子衔着白色罂粟花飞来，背景画面中有一个日晷仪，指着数字9，这是贝娅特丽丝去世的时间。后方分立两人，分别是爱神和但丁。

这幅画的整体基调具有朦胧的美感，色彩的对比却是强烈的，前景左绿右红，后景左红右绿，红绿两色颠倒，彼此孤立地反衬着，以暗示命运的反常。

第 8 章 英国名画

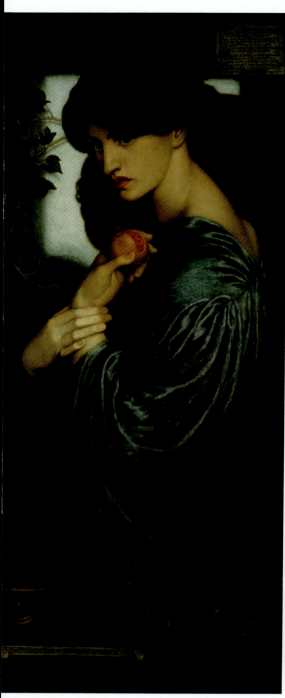

◀ **珀尔赛福涅**

作品名称：Proserpine
创作者：罗塞蒂
创作年代：1874年
风格流派：浪漫主义
题材：神话画
材质：布面油画
实际尺寸：125.1cm×61cm

　　这幅画取材于希腊神话，画中的珀尔赛福涅是农神的女儿，传说她被冥王哈得斯劫入冥府做了哈得斯的妻子。在这幅画中珀尔赛福涅穿着蓝绿色的长衫，手中拿着石榴，正凝神遐想。

　　这幅画运用了象征表现手法，黑色的背景象征着冥界，在西方文化中石榴有多重含义，如死亡和再生、婚姻、多子等。从色彩来看，石榴成了点睛色，这种明暗对比也使观者更加注重石榴的角色。在人物的身后有一扇明亮的窗，象征着地面上的光明和亲情。该作品的模特是珍妮·莫里斯，罗塞蒂的很多作品都以她为模特儿，在这幅画中画家展现了人物独特而神秘的美感，她在幽暗中犹疑，从画中也能感受到人物内心的复杂的情感，下图为罗塞蒂的《白日梦》，模特也是珍妮。

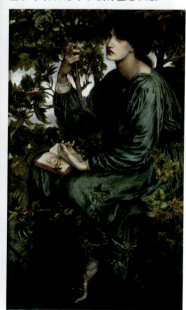

米莱斯

约翰·埃弗里特·米莱斯（1829—1896），19世纪英国最重要的画家之一，拉斐尔前派创始人之一，被认为是拉斐尔前派画家中才华最高的一位，其作品题材涉猎广泛，有风景画和人物画。

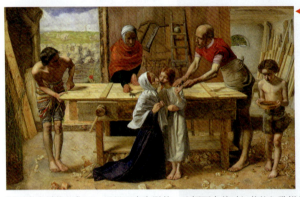

◀ 基督在他父母的家中

作品名称：Christ in the House of His Paren(ts)
创作者：米莱斯
创作年代：1849年
风格流派：浪漫主义
题材：宗教画
材质：布面油画
实际尺寸：86.4cm × 139.7cm

《基督在他父母的家中》以木匠店为背景，中间的小男孩是童年耶稣，他的手受伤了，圣约瑟正在查看他的伤口，圣母正在安慰他。这幅画有着对细节的细致描绘，充满了生活感和真实感。这幅画在当时展出时受到了激烈的抨击，这是因为米莱斯在画中将神圣的家庭表现为了普通的木匠家庭，被评论家认为亵渎了神明。

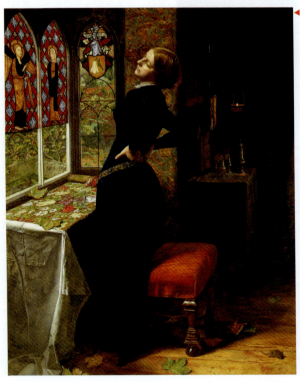

◀ 玛丽安娜

作品名称：Mariana in the Moated Grange
创作者：米莱斯
创作年代：1851年
风格流派：浪漫主义
题材：肖像画
材质：布面油画
实际尺寸：59.7cm × 49.5cm

这幅画是根据英国诗人丁尼生的同名诗歌而作，画面的背景在室内空间中，画中的女子似乎在刺绣，她站起身来双手叉腰舒展身体，以缓解疲劳。这幅画的色彩浓郁，桌前的玻璃窗装饰着彩色玻璃，让人联想到教堂的花窗装饰。人物的形象逼真，动作自然，刻画出了一个教会妇女的日常生活。

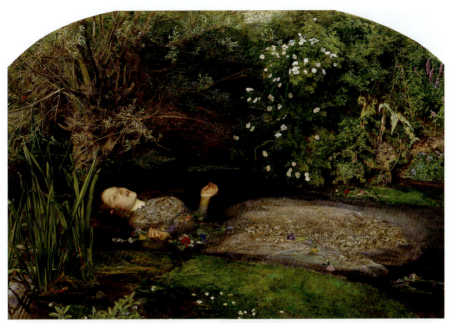

奥菲莉亚

作品名称：Ophelia
创作者：米莱斯
创作年代：1852年
风格流派：浪漫主义
题材：人物画
材质：布面油画
实际尺寸：76cm×112cm

这幅画取材于莎士比亚的悲剧作品《哈姆雷特》，奥菲莉亚是其中的角色之一，在戏剧情节中她不幸失足落水身亡。画中的奥菲莉亚漂浮在水上，眼神迷离，张着嘴巴似乎在歌唱，从《奥菲莉娅》草稿图中也能看出人物的双眼是无神的。画中人物呈现水平构图，但水平构图也容易单调而缺乏变化，画家在画作左上角安排了一从水草，形成对比，也打破了单调构图。

在这幅画中米莱斯以精湛的写实技巧描绘了周围的自然环境，溪水的明暗变化、浸湿的衣裙、水草的变化、河岸的野花都被描绘得极其细腻逼真。为了表现自然的真实细节，米莱斯多次去户外实地写生，将原剧作中提到的花都细致地描绘了出来，这些花都具有象征意义，比如罂粟花代表死亡，三色堇象征思念。

除此之外，米莱斯还让模特躺在装满水的浴池中，以表现奥菲莉亚在水中的效果，这幅画在当时发表后就震惊了英国画坛和观众。

◀ 盲女

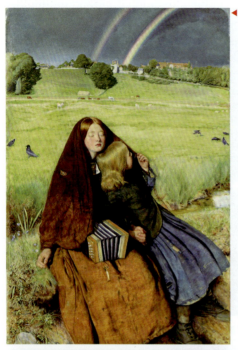

作品名称：The Blind Girl
创作者：米莱斯
创作年代：1854-1856年
风格流派：浪漫主义
题材：风俗画
材质：布面油画
实际尺寸：82.6cm×62.2cm

画面的前景中描绘了两个依偎在一起的女孩，其中一个女孩看向远处，她在给盲姑娘讲述雨过天晴后的美丽彩虹。画作的背景是乡村景色，近处有飞鸟在起落，远处的牛羊在吃草，盲姑娘的肩处还有一只蝴蝶，小手风琴放着在膝上，整个场景充满着诗意。画中的盲姑娘无法用眼睛看到这一美丽的景色，她只能静静地聆听与感受这一美景。

这幅画的色彩明亮，有黄绿色、橙色、绿色等，色彩充满着暖意。画中的两个女孩组成了稳定的三角形，营造了安详宁静的氛围。地平线并不是笔直的，略微有点倾斜，避免了背景的单调感，又与弧形的彩虹形成对比。这幅画有着悲剧气氛和感伤的格调，但也蕴含着希望与救赎。

◀ 滑铁卢之战前夜

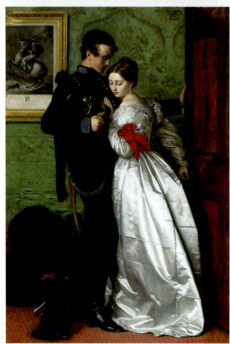

作品名称：The Black Brunswicke
创作者：米莱斯
创作年代：1860年
风格流派：浪漫主义
题材：风俗画
材质：布面油画
实际尺寸：104cm×68.5cm

《滑铁卢之战前夜》又被译为《穿黑衣的布伦瑞克人》，描绘了一名军官在滑铁卢战役前夜与恋人告别的场景。这名军官是一位德国的布伦瑞克骑兵。画中的军官身穿军服，身旁的年轻女子穿着白色衣裙，她的脸上带着担忧的表情，一只手放在男子的胸口，另一只手握住了门把手，显然不想让男子离去，军官俯视着女子，一只手拉开了房门，身旁的小狗似乎也在恳求男子不要离去，背景的墙面上挂着拿破仑的画像，这位军官此去就是与拿破仑的军队作战。

这幅画中有着大量的细节，整体色彩华丽，画家以写实的笔法表现了一对情侣依依惜别的情景，给人伤感的情绪。

第 9 章
德国名画

德国文艺复兴时期开始于 15 世纪，滞后于意大利与荷兰，这一时期德国形成了以丢勒为主导的美术风格，之后的 17、18 世纪巴洛克、洛可可风格逐渐在德国兴起。

丢勒

阿尔布雷特·丢勒（1471-1528），德国文艺复兴时期著名的油画家、版画家、雕塑家。他的作品中以版画最具影响力，而他的水彩风景画也是他最伟大的成就之一，这些作品气氛和情感都表现得极其生动。

丢勒一生创作了众多的自画像，既有油画也有素描，包括他的一些日记、诗句、书信与文章中也有发现他对自身的描述与刻画，因此被誉为"自画像之父"。

丢勒13岁那年，就用针叶笔绘制了一幅准确且逼真的自画像。少年时期的丢勒长发披肩，面孔清瘦，基督式的手势。画面中的丢勒虽然还是一个稚气未脱的少年，但此时的他已经熟练掌握了绘画技艺，显示出他超凡的艺术天赋。后来丢勒在这张自画像的右上角写下："我边看镜子，边作这幅画，此为自我的肖像画"。

时间来到22岁，丢勒顺从父母的意愿订婚了，在这一年，丢勒画了一幅自画像送给了自己的未婚妻。画面中丢勒穿着水平条纹的白色衣衫，加上红边的绿色外衣，戴着一顶俏皮的红帽子。画中的丢勒手中拿着象征男人忠诚的飞廉花，向未婚妻表达了爱慕之情。在画面上方写着"1493年，一切都由上天安排"。

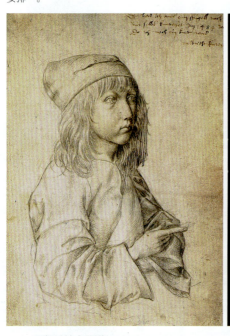

13岁时的自画像 ▲
作品名称：Self-Portrait at 13
创作者：阿尔布雷特·丢勒
创作年代：1484年
风格：北方文艺复兴
题材：自画像
材质：纸
实际尺寸：27.5cm × 19.6cm

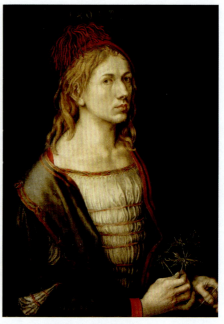

22岁时的自画像 ▲
作品名称：Self-Portrait at 22
创作者：阿尔布雷特·丢勒
创作年代：1493年
风格：北方文艺复兴
题材：自画像
材质：牛皮纸油画
实际尺寸：56.5cm × 44.5cm

第 9 章 德国名画

　　1498年，此时的丢勒已经完成了伟大的木板组画《启示录》。与先前的自画像相比，现在的他显示出一名伟大艺术家的优雅气质。丢勒仔细地描绘了面容和衣饰的细节，放在桌子边缘的双手还特意戴了手套，他两手交替地握着，显得十分高贵、优雅。在画面一侧丢勒写着："这是我26岁时给自己画的像"。此时的丢勒正在向着一个受人尊敬并取得杰出成就的艺术家的方向迈进。

　　1500年，丢勒28岁了，此幅自画像强烈地反映出他作为艺术家的自信心和他对艺术家在社会中的重要性的信仰。画中人物庄重的姿态与理想化的面容展现出强烈的自信。丢勒把自己打扮成基督的模样，卷曲的长发，浓密的胡须，穿着皮毛领子的盛装，两眼朝向观者。在这幅画中丢勒没有采用肖像画惯用的四分之三侧面姿势，而是以正面示人，这种姿势通常是用来表现神灵。画面的一侧丢勒写着："我，来自纽伦堡的阿尔布列希特·丢勒，以此方式，在28岁时用持久的颜料画成。"显示出强烈的自我意识。

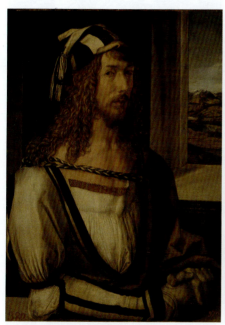 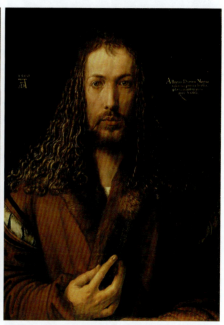

26岁时的自画像 ▲

作品名称：Self-Portrait at26
创作者：阿尔布雷特·丢勒
创作年代：1498年
风格：北方文艺复兴
题材：自画像
材质：木板油画
实际尺寸：52cm × 41cm

28岁时的自画像 ▲

作品名称：Self-Portrait at the Age of Twenty Eight at28
创作者：阿尔布雷特·丢勒
创作年代：1500年
风格：北方文艺复兴
题材：自画像
材质：木板油画
实际尺寸：67cm × 49cm

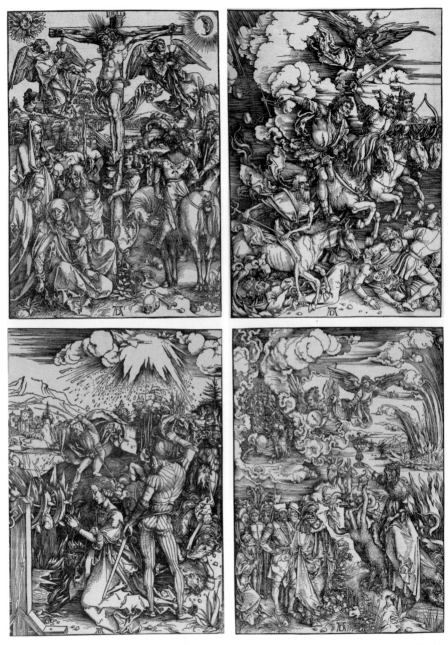

丢勒的作品中以版画最具影响力，1498年他出版了《启示录》这本书，其中包括末日审判的木刻版画十五张。他在版画中描绘了最后的审判时的黑暗场景，当时德国正处于社会的黑暗与死亡的恐惧中，因此丢勒的《启示录》一经出版就触动了人们内心，从而风靡欧洲。这套作品是丢勒的成名作之一。

第 9 章 德国名画

◀ 四骑士

作品名称：The Four Horsemen of the Apocalypse
创作者：阿尔布雷特·丢勒
创作年代：1498年
风格：北方文艺复兴
题材：宗教画
材质：木刻
实际尺寸：39.4cm × 28.1 cm

《启示录》中的《四骑士》是组画中最著名的作品之一，画作中四名骑士分别象征"瘟疫""战争""饥饿"与"死亡"，他们骑着战马，手拿武器，惊恐失措的罪人们被马蹄踩在地上，尸骸狼藉，给人以巨大的惊醒和告诫作用。天使在他们的头顶盘旋，也作为即将到来的德国宗教革命的预兆。

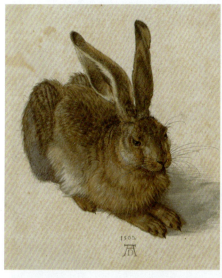

◀ 野兔

作品名称：Feldhase
创作者：阿尔布雷特·丢勒
创作年代：1502年
风格：北方文艺复兴
题材：动物画
材质：水彩
实际尺寸：25cm × 22.5 cm

1502年丢勒创作出了世界上第一幅水彩画《野兔》，在这以前从来没有人画水彩画，最多就是在素描上补充一些水彩色。

《野兔》一丝不苟的细节极为引人瞩目，它的皮毛朝向不同的方向，兔毛的颜色或明或暗，既有差别又很类似。照亮野兔的金色光线投下奇怪的阴影，把每根独立的毛尖都凸显出来。

祈祷之手 ▶

作品名称：Praying Hands
创作者：阿尔布雷特·丢勒
创作年代：1508年
风格：北方文艺复兴
题材：素描
材质：纸
实际尺寸：29cm × 20 cm

这是一件素描作品，在灰色的背景上只画着一双正在向上帝祈祷的手。这双手皮肤粗糙，筋节突起，代表辛勤的劳动。

画作中的手整体造型扎实，线条流畅，遒劲的双手与温柔的手势形成对比，让观者能通过这双手感受到那种虔诚的力量，感受到其对信仰的忠诚。

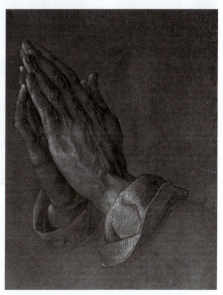

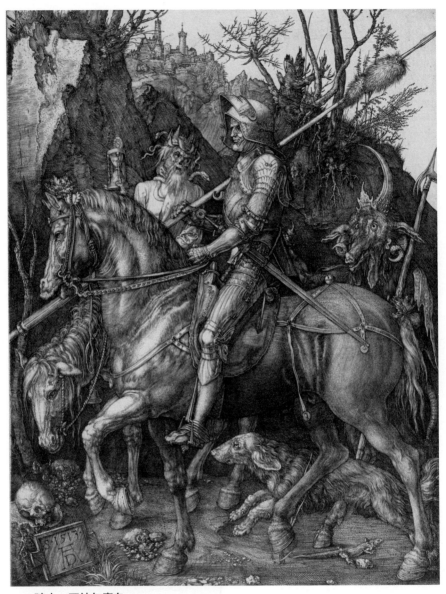

骑士、死神与魔鬼 ▲

作品名称：The Knight, Death and the Devil
创作者：阿尔布雷特·丢勒
创作年代：1513年
风格：北方文艺复兴
题材：寓言画
材质：版画
实际尺寸：24.8cm × 19cm

丢勒在1513—1514年间完成了三幅著名的铜版画代表作，《骑士、死神与魔鬼》《忧郁》和《圣哲罗姆》。这三幅版画的共同特点是形象深含着对时代认知的哲学内容。其中又以《骑士、死神与魔鬼》为最富哲理意义，画家借助一个宗教文学的形象影射当时德国的宗教改革形势。

第 9 章 德国名画

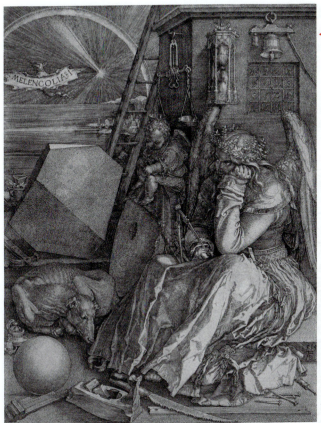

◀ **忧郁 I**

作品名称：Melencolia I
创作者：阿尔布雷特·丢勒
创作年代：1514年
风格：北方文艺复兴
题材：寓言画
材质：版画
实际尺寸：24cm × 18.8cm

《忧郁》描绘了一位带翼天使般的少女在沉思时的神态，其身边布满了各种具有象征意义的道具：多面几何体与圆规、锯子、刨子和锤子，天平和沙漏，还有右上角的四阶幻方以及爱神丘比特等。这些元素的含义迄今还难以作出确切的说明，让这幅画成为了"史上最晦涩难解之作"。

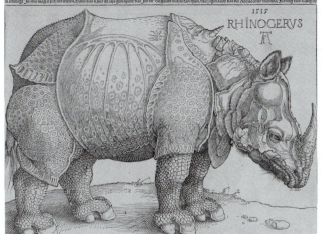

◀ **犀牛**

作品名称：Rhinocerus
创作者：阿尔布雷特·丢勒
创作年代：1515年
风格：北方文艺复兴
题材：动物画
材质：版画
实际尺寸：52cm × 41cm

这是一只奇怪的犀牛，鼻子上长着锋利的独角、像铠甲一样的皮肤、硕大的脚趾、遍布全身的鳞片……之所以画成这样，那是因为丢勒并没有见过真正的犀牛，该画是基于对送往欧洲的第一只犀牛的书面描述和简要草图所创作的。

ARTIST

荷尔拜因

小汉斯·荷尔拜因（1497-1543），是欧洲北方文艺复兴时代的德国画家，最擅长油画和版画。其代表作有：木版画《死神之舞》系列。另外，他也是德国最著名的肖像画画家之一。

《死神之舞》系列作品创作于1523-1525年，是小汉斯·荷尔拜因具有代表性的一套木刻组画，在版画史上具有不朽的意义。在这一系列动感十足的场景里，死神闯入了来自社会各阶层人物的日常生活中，从主教、皇帝到医生再到农民，画面生动地刻画了死神伴随各阶层人物进行各种各样的活动。这里我们选择了两幅画作欣赏。

死神之舞：乞丐修士 ▲
作品名称：The Mendicant Friar
创作者：小汉斯·霍尔拜因
创作年代：1525年
风格：北方文艺复兴
题材：寓言画
材质：木刻版画
实际尺寸：6.6cm × 4.9cm

死神之舞：骑士 ▲
作品名称：The Knight
创作者：小汉斯·霍尔拜因
创作年代：1525年
风格：北方文艺复兴
题材：寓言画
材质：木刻版画
实际尺寸：6.6cm × 4.9cm

第9章 德国名画

伊拉斯谟像 ▲
作品名称：Portrait of Erasmus of Rotterdam Writing
创作者：小汉斯·霍尔拜因
创作年代：1523年
风格：北方文艺复兴
题材：肖像画
材质：木板油画
实际尺寸：37cm × 30cm

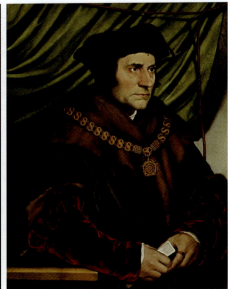

托马斯·莫尔爵士像 ▲
作品名称：Portrait of Sir Thomas More
创作者：小汉斯·霍尔拜因
创作年代：1527年
风格：北方文艺复兴
题材：肖像画
材质：木板油画
实际尺寸：74.9cm × 58.4cm

　　霍尔拜在艺术上最大的成就就是肖像画，而其中最成功的作品无疑是他为伊拉斯谟画的3幅肖像画。伊拉斯谟是当时尼德兰具有鲜明的反封建、反教会思想的人文主义学者，也是《愚人颂》一书的作者。霍尔拜因很早就闻其大名，后在朋友的引见下与其相识并成为至交。

　　在这幅伊拉斯谟的肖像画中，描绘的是他正侧身坐于书桌前，全神贯注地奋笔疾书时的精神状态，高高的鼻梁、专注的目光、坚毅的嘴唇，这些细节凸显出伊拉斯谟坚毅果敢、沉着稳健的内心世界。

　　右边这幅《托马斯·莫尔爵士像》的主人公是经由伊拉斯谟介绍并认识的，当时的莫尔已写出了影响巨大的不朽杰作《乌托邦》，正处于个人政治生涯的上升期。

　　画中的莫尔爵士身子稍侧，眼神坚定、表情冷峻，手握一份文件，眉头微皱，似乎在思考什么问题。在霍尔拜因的笔下，一个身居高位、学识渊博、为公务操心的政治家形象跃然纸上。

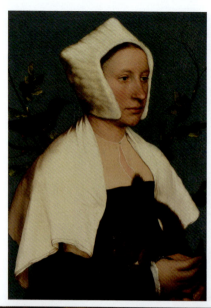

◀ 夫人、松鼠和八哥

作品名称：Lady with a Squirrel and a Starling
创作者：小汉斯·霍尔拜因
创作年代：1526年
风格：北方文艺复兴
题材：肖像画
材质：木板油画
实际尺寸：54cm×38.7cm

　　1526年霍尔拜因带着托马斯·莫尔的介绍信前往英国寻找工作机会。这幅《夫人、松鼠和八哥》就是他这一时期创作的，画中的主人被认为是安妮·洛弗尔，她的身后是一只八哥，手上是一只上了锁链的宠物松鼠，而松鼠是其家族徽章的一部分。

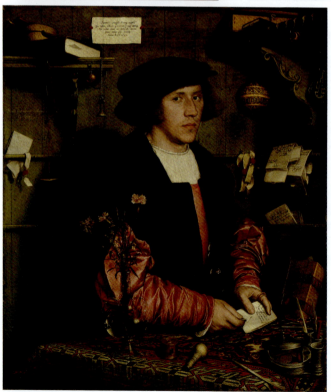

◀ 商人格奥尔格·吉斯

作品名称：
Portrait of the Merchant Georg Gie
创作者：小汉斯·霍尔拜因
创作年代：1532年
风格：北方文艺复兴
题材：肖像画
材质：木板油画
实际尺寸：97.5cm×86.2cm

　　这位格奥尔格·吉斯是住伦敦的一位商界名流，为了能得到更好的发展，霍尔拜因在幅肖像上充分发挥了他的绘画能。画中的所有物品均经过精地刻画，笔触细腻，人物形象好地突出了主人公高贵的身份。

第 9 章 德国名画

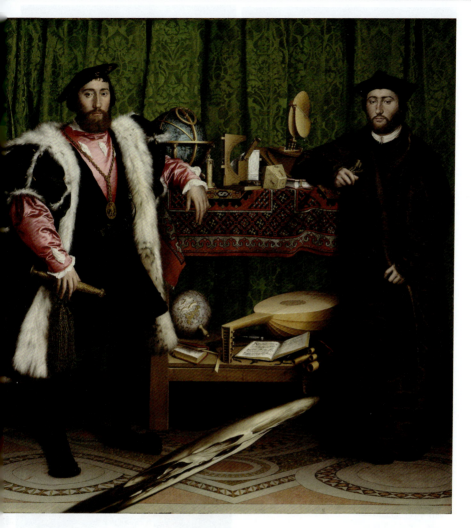

大使像 ▲

作品名称：The Ambassadors
创作者：小汉斯·霍尔拜因
创作年代：1533年
风格：北方文艺复兴
题材：肖像画
材质：油画
实际尺寸：209.5cm × 207cm

　　1533年，汉斯·霍尔拜因创作了油画《大使像》，这是一幅双人肖像画。画作的主要部分是两个平行站立的人，这幅画高约两米，画中人物接近真实人物的大小。画中的两人都是从法国来到英国进行访问的使者，他们衣着华丽的皮草与丝绸服装。

　　这幅画作的道具非常多，细节刻画非常精细。其包括一本书、一个地球仪、一把角尺、一把鲁特琴（断了一根琴弦）、一只圆规、一本路德教派的赞美诗集和一根长笛等。这幅画最具有神秘意味的是画面前景中一个让人难以辨别的图像，观者只有从作品侧面观看时，这个被扭曲的图像才得以矫正而呈现出一个骷髅。

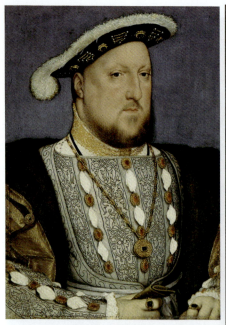

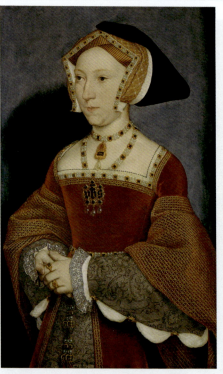

英国国王亨利八世半身像 ▲

作品名称：Portrait of Henry VIII, King of England
创作者：小汉斯·霍尔拜因
创作年代：1536年
风格：北方文艺复兴
题材：肖像画
材质：木板油画
实际尺寸：28cm × 20cm

王后简·西摩 ▼

作品名称：Jane Seymour
创作者：小汉斯·霍尔拜因
创作年代：1536年
风格：北方文艺复兴
题材：肖像画
材质：木板油画
实际尺寸：65cm × 40cm

王后安妮·克利夫斯 ▶

作品名称：Portrait of Anne of Cleves
创作者：小汉斯·霍尔拜因
创作年代：1539年
风格：北方文艺复兴
题材：肖像画
材质：蛋彩画
实际尺寸：65cm × 48cm

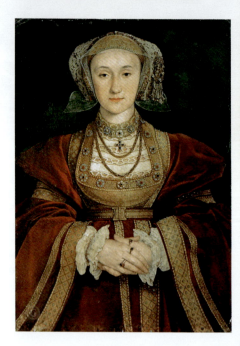

第 9 章 德国名画

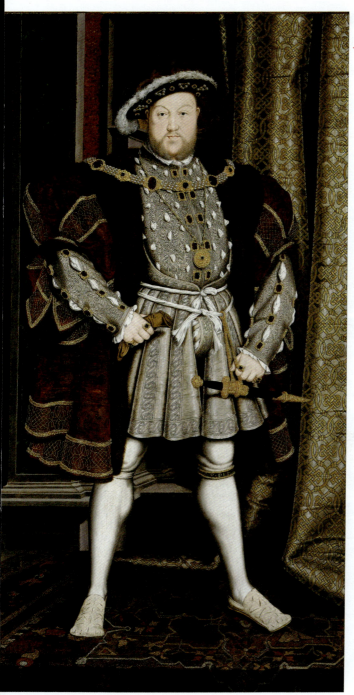

◀ 英国国王亨利八世

作品名称：Henry VIII
创作者：小汉斯·霍尔拜因
创作年代：1537年
风格：北方文艺复兴
题材：肖像画
材质：木板油画
实际尺寸：239cm × 134.5cm

霍尔拜因出众的画技得到了英格兰亨利八世国王的欣赏，之后被国王聘为御用宫廷画家。一进入亨利八世的宫廷，霍尔拜因就开始为这位君主和他的众多妻子绘制了一系列肖像，这些作品后来都被奉为欧洲肖像绘画史上的经典。

作为王室肖像画，其形象自身的政治意义要远远大于绘画的艺术性，这些画像展示了国王的国家政治象征和至高无上感。此幅肖像画中亨利八世以英雄般的姿势站立，意气风发。他穿着宫廷礼服，繁复华丽的衣纹、排列考究的宝石，在荷尔拜因细致的刻画中，展现着宫廷生活的奢靡。不过可惜的是，该画原作在1698年怀特霍宫的大火中烧毁，朝臣们为了表忠心，请工匠仿造了众多摹本，使这幅画得以流传。

门采尔

阿道夫·冯·门采尔（1815-1905）是德国现实主义艺术家，知名于他的素描、版画、油画。在德国，门采尔的作品非常受人民追捧，尤其是他描绘腓特烈大帝时代的历史场景的画作。

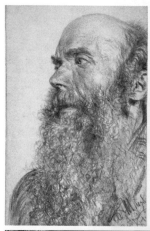
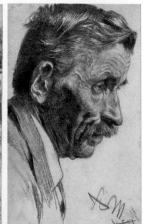

德国艺术家阿道夫·冯·门采尔漫长的艺术生涯几乎都在柏林度过。他经历了德国现代化过程，是工业时代的"宫廷画家"。门采尔的艺术风格复杂多变，其作品展现出了强大的艺术力量和他对那个时代深深的共鸣。

门采尔一生为世界留下约7000多幅素描作品和80多本素描、速写集。其广泛而深刻地表现了德国的生活风俗，其取材之广，数量之多，没有一个艺术家可以与之相比。因此他又被称为世界著名素描大师，这里我们仅选择了几幅他的素描作品进行欣赏。

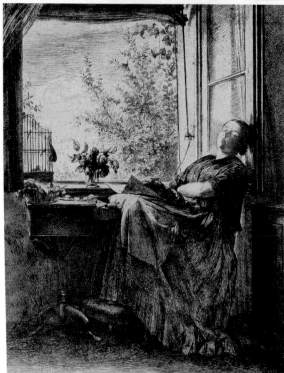

柏林–波茨坦铁路 ▶

作品名称：The Berlin-Potsdam Railway
创作者：阿道夫·冯·门采尔
创作年代：1847年
风格：现实主义
题材：风景画
材质：帆布油画
实际尺寸：42cm × 52 cm

这幅门采尔于1847年创作的户外写生油画《柏林–波茨坦铁路》不仅是其代表作之一，它也被认定为德国艺术家首次表现铁路题材的绘画作品。

画中门采尔描绘的是1838年德国新建成并通车的柏林–波茨坦铁路，这段铁路位于马格德堡段，远处的城市就是马格德堡。

有阳台的房间

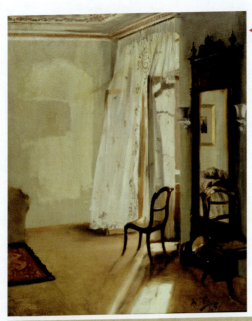

作品名称： Balcony Room
创作者： 阿道夫·冯·门采尔
创作年代： 1845年
风格： 现实主义
题材： 室内画
材质： 帆布油画
实际尺寸： 58cm × 47 cm

这幅《有阳台的房间》是门采尔现实主义风格代表作品之一，其以细腻的笔触和暖色调的运用，展现了午后阳光照射下的空荡房间。

这幅画的构图也十分有趣，显得既饱满又空旷，敞开的法式门前的椅子暗中透光，它与墙壁上的镜子反射的透光形成了鲜明对比。尽管画面中没有人，但通过家具的摆放和空荡荡的房间，观者能够感受到人去屋空的气氛。这种处理方式使得画面充满了思考和遐想的空间。

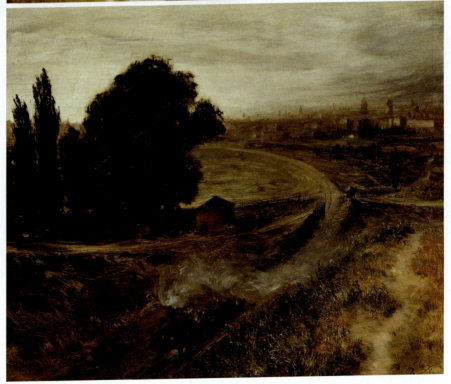

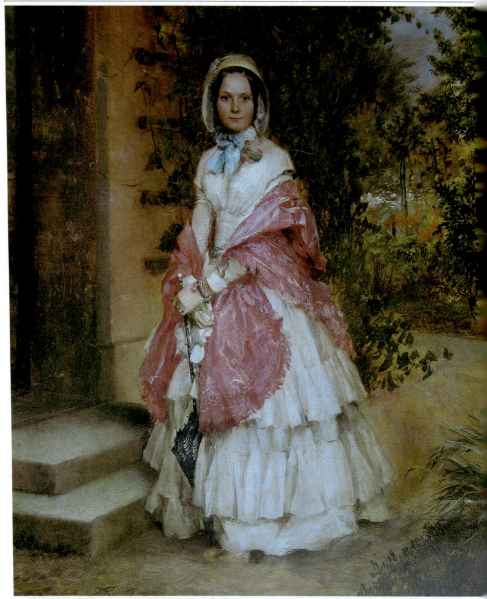

克拉拉施密特·冯·诺贝尔斯多夫准备出门 ▲

作品名称:Clara Schmidt von Knobelsdorff ready to go out
创作者:阿道夫·冯·门采尔
创作年代:1848年
风格:现实主义
题材:肖像画
材质:帆布油画
实际尺寸:44cm × 36cm

　　这是门采尔的一幅肖像画,在画中,门采尔以克拉拉为中心,通过细腻的笔法和生动的描绘技巧,凸显了克拉拉穿着优雅和美丽的服饰正准备外出的瞬间,同时也反映了当时中产阶级女性的时代面貌。

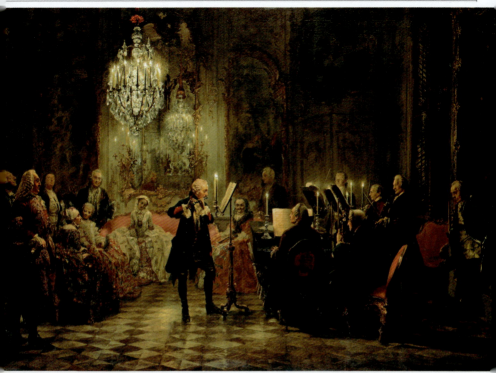

腓特烈大帝在无忧宫举行的长笛演奏会 ▲

作品名称：Flute Concert with Frederick the Great in Sanssouci
创作者：阿道夫·冯·门采尔
创作年代：1852年
风格：现实主义
题材：风俗画
材质：帆布油画
实际尺寸：142cm × 205cm

这座装饰华丽、灯光璀璨的大厅内，一位穿着考究服饰、手持横笛的男子站在中央，目光凝视乐谱正在专注地吹奏着。这位男子便是普鲁士的国王腓特烈二世，他是欧洲开明专制和启蒙运动的杰出代表。在他的统治时期，文化和艺术得到了极大的赞助与支持，而他本人也在政治、经济、哲学、法律和音乐等多个领域取得了卓越成就。他大力发展军力、扩张领土，极大地增强了普鲁士的国力，使其成为欧洲的强国之一。

这幅画作捕捉了腓特烈国王在无忧宫音乐厅为密友们演奏长笛的瞬间。画面中，巴赫和弗朗兹·约瑟夫·海顿等音乐大师也参与了伴奏。画面中央，腓特烈国王占据了中心位置，左侧坐着他的姐妹，旁边站立的是作曲家卡尔·菲利普·埃马努埃尔·巴赫和其他宫廷侍从。

门采尔在创作这幅画时，腓特烈大帝已经逝世60多年。这幅画所表现的并非历史上的辉煌瞬间，也不是权力的象征，而是一场纯粹的私人音乐之夜。画面中强调了音乐创作过程中的分享、合作精神，以及不分阶级的平等氛围。在这里，皇帝只是乐队的一员，而服装和光影的处理也突出了人物间的平等。

当观众驻足于这幅画前，仿佛能够听到国王悠扬的笛声，感受到那个夜晚音乐的魅力和氛围。

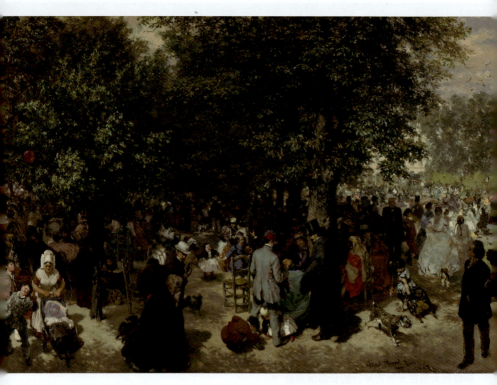

下午在杜乐丽花园 ▲

作品名称：Afternoon in the Tuileries Gardens
创作者：阿道夫·冯·门采尔
创作年代：1867年
风格：现实主义
题材：风俗画
材质：帆布油画
实际尺寸：49cm×70cm

《下午在杜乐丽花园》是门采尔创作的一幅精细入微的场景人物画，画中描绘了人们在一个阳光明媚的午后在花园中的各种活动和风景。画面中，花园中的人们身着各式各样的服装，有的在散步、有的在聊天、有的在欣赏风景。阳光穿透树叶洒在小路上，形成斑驳的光影效果。画家通过其细腻的笔触和对色彩的运用，将花园中的自然美景和人文美景完美地融合在一起。画面的光影变化、色彩搭配及细节的描绘都展现了门采尔对于自然和日常生活的细致观察和独特理解。

这幅作品中的人物形象栩栩如生，这得益于门采尔对人物神态和动作的精确捕捉，以及他对光影和色彩对比的巧妙运用，为人物塑造了立体感和生动感，充分展现了他在人物刻画方面的高超技艺。画中的每个人物都有着自己独特的表情、动作和服饰，这些细节不仅揭示了他们的个性，也体现了他们的社会身份。此外，通过人物之间的互动，画家展现了他们在花园中的日常生活和情感交流。

这幅画作不仅展示了门采尔作为画家的艺术才华，也深刻地传达了他对自然和生活的理解和感悟。

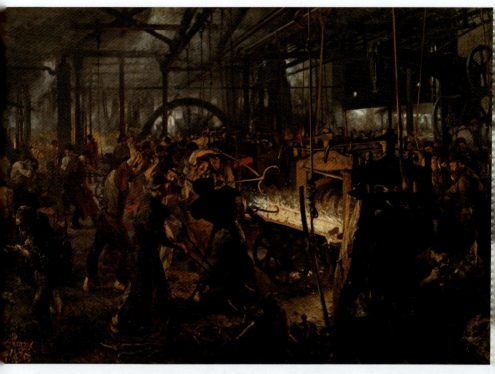

铁轧工厂 ▲

作品名称：The Iron Rolling Mill
创作者：阿道夫·冯·门采尔
创作年代：1875年
风格：现实主义
题材：风俗画
材质：帆布油画
实际尺寸：158cm × 254cm

普法战争后，德国利用法国支付的巨额军事赔款进行了国家建设，这极大地推动了重工业的发展。油画《铁轧工厂》正是这一时期工业繁荣的生动写照，它首次在艺术作品中反映了这个时代的特征。这幅油画的色彩略显暗淡，却能在尘雾中突显出火红的锻铁和不断转动的机轮，以及弥漫的烟气，生动地展现了工业生产中繁忙而劳碌的场景。

为了创作出细致入微、真实反映工业场景的作品，门采尔亲自深入西里西亚工业区和柏林铸铁厂，在那里进行了为期数周的实地考察，期间他绘制了数百幅素描。这些素描为他后续的油画创作提供了丰富的素材和灵感。通过这种亲身体验和观察，门采尔能够精准捕捉工业时代的特征，以及工人们的生活状态和环境，从而在他的艺术作品中呈现出强烈的现实主义风格。

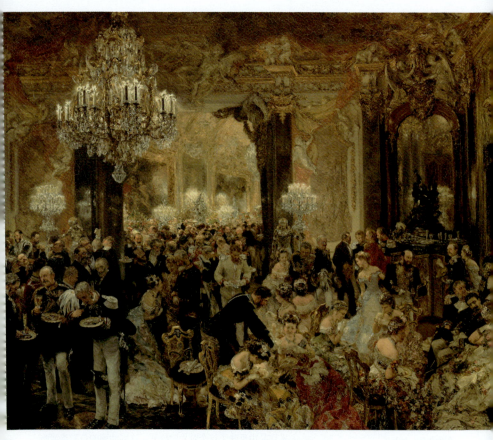

舞会上的晚餐 ▲

作品名称：The Dinner at the Ball
创作者：阿道夫·冯·门采尔
创作年代：1878年
风格：现实主义
题材：风俗画
材质：帆布油画
实际尺寸：71cm × 90 cm

 这幅作品是门采尔晚期的创作，在描绘舞会后的晚餐场景，展现了众多人物和华丽的背景，以及他们精美考究的服饰。画中每个人的动作和神态都被刻画得栩栩如生，仿佛能让人感受到金碧辉煌的大厅中热闹非凡的气氛和喧嚣声。通过门采尔精湛的绘画技艺，这幅作品成功地传达了当时的社会风貌和人物精神面貌，使观众仿佛置身于那个繁华的时代。

 这幅画作以其辉煌而华丽的色彩著称，画家在冷暖色调和明暗对比上的巧妙运用与画面所要传达的情感完美融合，过渡自然，恰到好处，充分展现了画家高超的绘画技艺。门采尔之所以能够创作出如此生动的油画，源于他经常亲身体验，勤奋不懈地进行现场素描。他用细腻的笔触捕捉人物的面部表情和肢体动作，使得画中的每一个人物都显得栩栩如生，仿佛要从画布上跃然而出，直接呈现在观众面前。

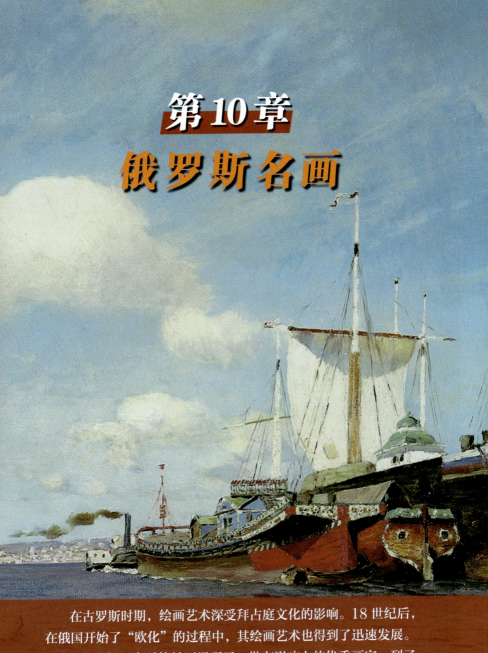

第10章
俄罗斯名画

在古罗斯时期,绘画艺术深受拜占庭文化的影响。18世纪后,在俄国开始了"欧化"的过程中,其绘画艺术也得到了迅速发展。进入19世纪,当时的俄国涌现了一批有影响力的优秀画家,到了19世纪下半叶还兴起了知名的"巡回展览画派"。

布留洛夫

卡尔·巴甫洛维奇·布留洛夫（1799-1852），是一位俄国著名的画家，活跃于19世纪上半叶。他是当时学院派的杰出代表，同时也是一位卓越的历史画家和肖像画家。布留洛夫在艺术上被认为是新古典主义向浪漫主义过渡的重要人物，他的创作风格和技巧对后世产生了深远的影响。

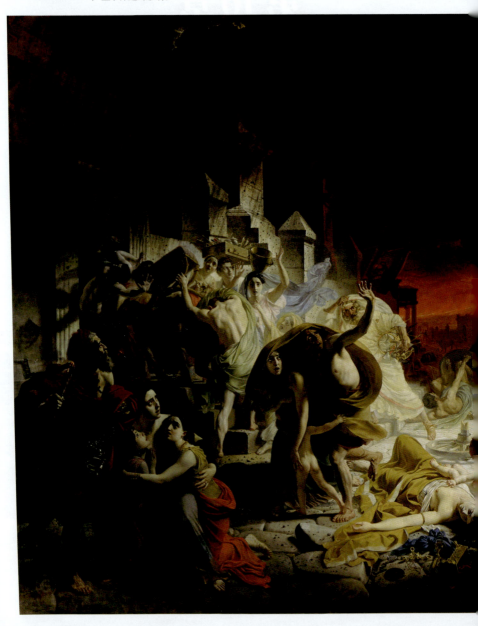

第10章 俄罗斯名画

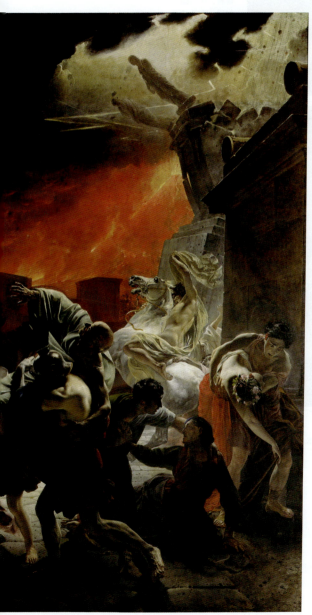

◀ 庞贝城的末日

作品名称：The Last Day of Pompeii
创作者：布留洛夫
创作年代：1833年
风格流派：浪漫主义
题材：历史画
材质：布面油画
实际尺寸：465.5×651cm

庞贝是古罗马的一座城市，1827年布留洛夫赴庞贝古城遗址考察，古城的遗迹给他留下了深刻的印象，他收集了大量的资料，做了很多研究工作最终于1833年完成《庞贝城的末日》这幅杰出的画作。

该画作描绘了庞贝古城即将被火山喷发毁灭的场景。画面气势恢宏，构图精细，画家将浪漫主义与现实主义两种创作手法有机地结合了起来。近景处展示了庞贝古城的街道，远景则是火山灰夹着岩浆如倾盆大雨般从天而降，宏伟的建筑已经开始倒塌，居民忙于逃命，他们试图逃离这场灾难。

画中的人物神态各异，形象逼真具有雕塑一般的古典美，他们被分成了几个小组，互相搀扶的手将各组人物紧密地联系起来，展现了人性的光辉。

画作的色彩有着强烈的明暗对比，背景环境被渲染得淋漓尽致，增强了画面的紧张氛围，给予观者强烈的艺术震撼。

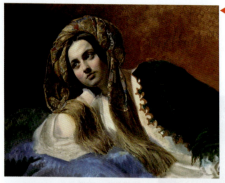

◀ 土耳其妇女

作品名称：Turk woman
创作者：布留洛夫
创作年代：1837–1839年
风格流派：浪漫主义
题材：风俗画
材质：布面油画
实际尺寸：66.2cm×79.8cm

 这是一幅以东方题材创作的风俗画，画中的女子斜靠在矮床上，头戴刺绣头巾，身着墨绿色的丝绒上衣，具有独特的东方魅力。这幅画中的人物形象端庄而优雅，虽然是风俗画，但仍具有学院派的风格特点。

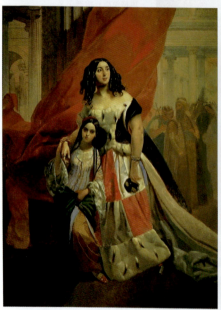

伯爵夫人和她侍女的画像 ▲

作品名称：Portrait of Countess Yu. P. Samoilova and Her Ward Amacilia Pacini Leaving a Ball
创作者：布留洛夫
创作年代：1842年
风格流派：浪漫主义
题材：肖像画
材质：布面油画
实际尺寸：249cm×176cm

 布留洛夫的肖像画主要分为盛装华丽和亲切动人两类，这件作品属于前者。这幅画又被称作《晚会归来》，画中的伯爵夫人身着华丽精致的服装，由侍女扶着缓缓走来，突出了画作的主题。

考古学家米开朗基罗兰奇的肖像 ▲

作品名称：Portrait of the Archeologist Michelangelo Lanci
创作者：布留洛夫
创作年代：1851年
风格流派：浪漫主义
题材：肖像画
材质：布面油画
实际尺寸：61.8cm×49.5cm

 布留洛夫后期的主要艺术成就表现在肖像画上，这幅画是布留洛夫肖像画中的杰作，这幅画笔触奔放、用色精炼，画家采用了红、黑两色来突出人物的面庞，充分展现了人物的精神面貌。

第 10 章 俄罗斯名画

希施金

伊凡·伊凡诺维奇·希施金（1832-1898），19世纪俄国巡回展览画派最具代表性的风景画家之一，19世纪后期现实主义风景画的奠基人之一。

▲ 莫斯科近郊的中午

作品名称：Noon in the Neighbourhood of Moscow
创作者：希施金
创作年代：1869年
风格流派：现实主义
题材：风景画
材质：布面油画
实际尺寸：111.2cm×80.4cm

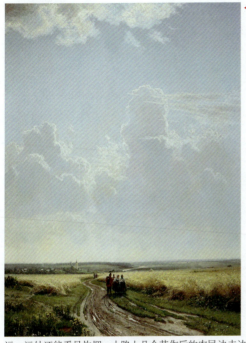

希施金早期的创作过于追求对细节的精细描绘，不免使作品缺乏活力，他前往欧洲学习法国风景画大师的作品，并逐渐克服了自己的缺点。到了19世纪60年代末，他的创作方式有了很大的改变，前期对造型的严格要求和对细节描绘也为他以后的创作打下了坚实的基础，使他的创作真正走向了成熟阶段。

《莫斯科近郊的中午》是希施金从欧洲回来后完成的作品，这幅画为竖向画幅，画中的地平线很低，留出了大部分空间来描绘天空，这样的构图方式也使得天空看起来无比广阔，云彩气势磅礴。地面上是等待收割的麦田，在阳光下呈现金灿灿的光芒，弯曲的小路作为引导线，使人感受到无限的深远，远处还能看见炊烟，小路上几个劳作后的农民边走边笑。从这幅画中观者能够感觉到天地的辽阔和广袤，金色的麦田则营造了丰收的喜悦。

维亚特卡省的松树林 ▶

作品名称：
Pine Forest in Vyatka Province
创作者：希施金
创作年代：1872 年
风格流派：现实主义
题材：风景画
材质：布面油画
实际尺寸：117cm×165cm

希施金很喜欢描绘森林中的景色，这幅画中的松树林郁郁葱葱，森林前一条小溪静静流淌，林间还有两只小熊，天空中有飞翔的鸟，能让人感受到大自然的生机。

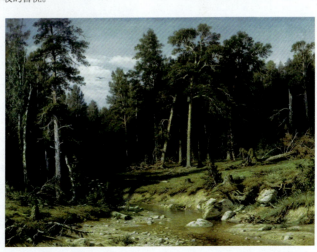

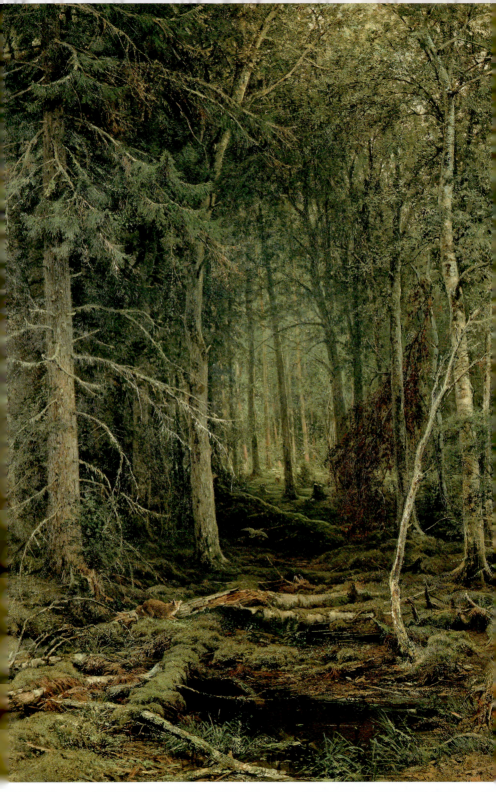

密林深处

作品名称：Backwoods
创作者：希施金
创作年代：1872年
风格流派：现实主义
题材：风景画
材质：布面油画
实际尺寸：164cm×112.8cm

希施金被人们誉为"森林的歌手"，他的很多风景画都以树林作为描绘对象，在希施金的画笔下能够感受到大自然的美与神秘。

《密林深处》描绘了丛林深处的景色，画中的树木枝繁叶茂、高大挺拔，林间有倒伏的枯树，除了树木外，还能看到小动物在其间穿梭，林间的水洼吸引了野生动物前来饮水和觅食，为森林增添了生机和活力，整个画面充满了自然之美和生命之力，让人感到宁静、舒适和放松。

希施金画中的森林充满了非常唯美的诗意，在他的其他几幅画作中，能看到阳光穿过树叶间的空隙洒在地面上，树木巍然挺拔、枝叶茂盛，整个画面洒满着阳光，美不胜收。

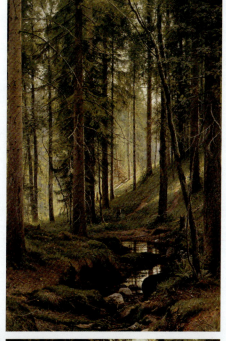

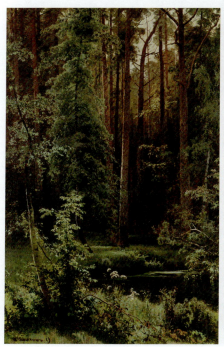

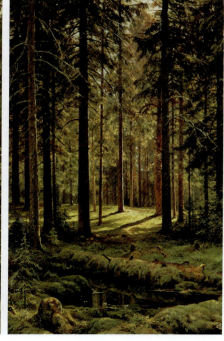

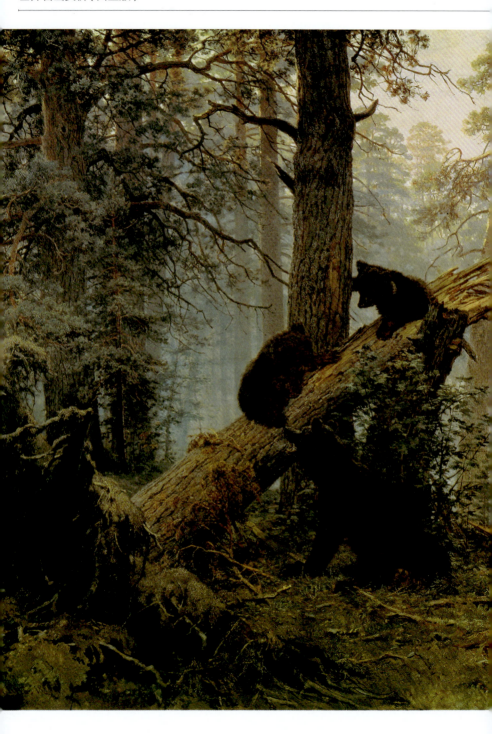

第 10 章 俄罗斯名画

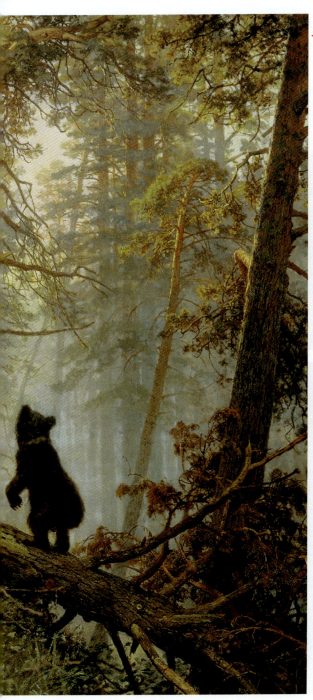

◀ 松林的早晨

作品名称：Morning in a Pine Forest
创作者：希施金
创作年代：1889年
风格流派：现实主义
题材：风景画
材质：布面油画
实际尺寸：139cm × 213 cm

《松林的早晨》是希施金极为重要的代表作，反映了画家的绘画风格。这幅画描绘了俄罗斯的大森林的清晨，展示了森林神秘和幽深之美。

置身于这片森林中，能够看到苍劲高大的松树，高大的松树林划分出近景、中景和远景，整体层次分明，实中有虚，倒下的松树错落有致，构图布局疏而有致，使画面显得多而不乱，给人以深远的空间感。

细看画中的场景，这是一个安谧寂静的早晨，此时森林还被薄雾笼罩着，阳光透过树林缝隙洒向林间，为画面带来朝气。三只小熊在母熊的带领下来到了此处，它们在这里玩耍嬉戏，其中两只小熊正在攀爬倒下的松树，另一只小熊站在树干上眺望，整个画面静中有动，看不到丝毫雕琢的痕迹，给观者身临其境的真实感。

在这幅画中森林幽深、静谧的意境被渲染得淋漓尽致，光线的运用使得画作大放光彩，野生动物则为森林增添了生息。此画充分展示了画家对大自然敏锐的观察力和精湛的绘画功力。

克拉姆斯柯依

伊万·尼古拉耶维奇·克拉姆斯柯依（1844-1930），巡回展览画派组织者和领袖人物，杰出的艺术理论家和社会活动家，其作品善于揭示人物的心理状态，注重人物性格的刻画。

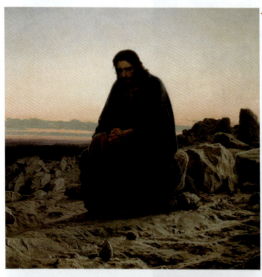

◀ 荒野中的基督

作品名称：Christ in the Wilderness
创作者：克拉姆斯柯依
创作年代：1872年
风格流派：现实主义
题材：宗教画
材质：布面油画
实际尺寸：180cm×210cm

　　这幅画中基督的形象并没有神圣的光环，他就像一个普通人坐在荒野中，沉默不语，眼神似乎在告诉观者他在踌躇及思索中。基督周围是荒凉的乱石地，远处的朝霞还有一点余晖，更衬托了清冷的氛围。这幅画虽然是宗教题材，但实际上画家是想借助基督的形象来比喻当时俄国的知识分子，当时进步的知识分子处于孤立无援的境地，内心的孤独和彷徨与画中基督的心境是相同的。

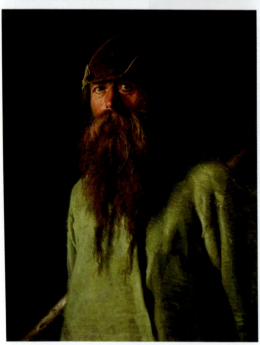

◀ 樵夫

作品名称：Woodsman
创作者：克拉姆斯柯依
创作年代：1874年
风格流派：现实主义
题材：肖像画
材质：布面油画
实际尺寸：84cm×62cm

　　克拉姆斯柯依是一位出色的肖像画大师，这幅画以细腻笔法描绘了一位劳动者的形象，画中的劳动者蓄着胡须，衣着朴素，最引人注目的是他的双眼，他微侧着身看向前方，眼睛晶亮透明、炯炯有神，给人坚毅、果敢的印象，人物形象令观画者难忘。

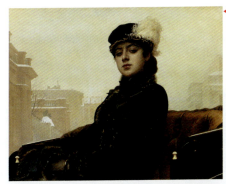

◀ 无名女郎

作品名称：Portrait of unknown woman
创作者：克拉姆斯柯依
创作年代：1883年
风格流派：现实主义
题材：肖像画
材质：布面油画
实际尺寸：75.5cm×99cm

　　《无名女郎》描绘了一位俄国知识女性的形象，画中的人物穿着上流社会的服饰，坐在敞篷马车上，居高临下的冷眼审视外界。画作采用了纯净的黑色来描绘人物的服饰，将人物衬托得优雅又美丽。

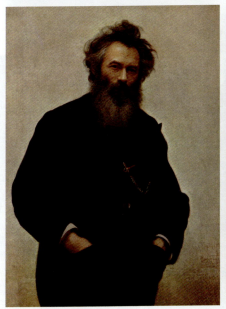

伊万·希施金的肖像 ▲

作品名称：Portrait of the painter Ivan Shishkin
创作者：克拉姆斯柯依
创作年代：1880年
风格流派：现实主义
题材：肖像画
材质：布面油画
实际尺寸：116cm×84cm

　　伊万·希施金是俄罗斯19世纪著名的风景画家，这幅画采用的是半身特写构图，真实地再现了这位风景画家的外貌特征，他留着络腮胡须，双手揣兜，人物形象朴实，眼睛被刻画得很传神，展现了他的精神气质。

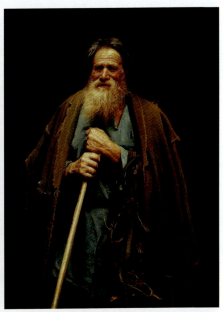

拿着缰绳的农民 ▲

作品名称：Peasant with a bridle
创作者：克拉姆斯柯依
创作年代：1883年
风格流派：现实主义
题材：肖像画
材质：布面油画
实际尺寸：125cm×93cm

　　《拿着缰绳的农民》描绘了一位俄罗斯农民的形象，他的胡须花白，脸上略带微笑，手中握着农具，似乎刚刚劳作后直起身，整个人的形象朴实憨厚，从他的神情状态中能够感受到他那种自强和乐观的个性。

世界名画赏析（白金版）

列宾

伊里亚·叶菲莫维奇·列宾（1844-1930），十九世纪后期伟大的俄国批判现实主义画家，巡回展览画派的主要代表人物，创作了大量的历史画、肖像画，真实地描绘了当时俄国人民的社会生活。

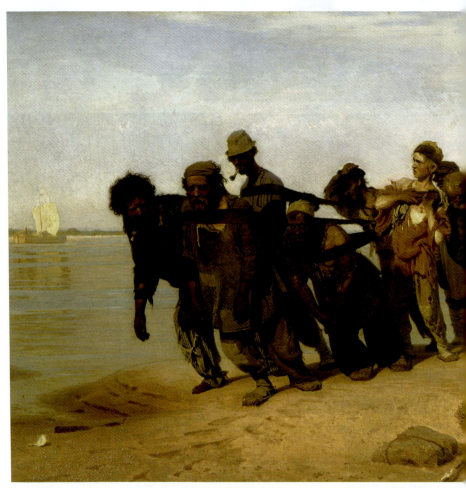

伏尔加河上的纤夫 ▲

作品名称：Barge Haulers on the Volga
创作者：列宾
创作年代：1873年
风格流派：现实主义
题材：风俗画
材质：布面油画
实际尺寸：131cm×281cm

《伏尔加河上的纤夫》描绘了纤夫们艰苦拉纤的画面。画中的纤夫蓬头垢面、衣衫褴褛，他们弯着腰奋力拉着货船，每迈出一步都格外沉重和艰难。这两队纤夫有老有少，前方领头的是一位老者，他的胡须斑白，表情愁苦，眼睛看向前方，垂着手默默地向前缓行。在这位老者的旁边是一位头发蓬乱、赤脚的纤夫；后面一位纤夫躬背弯腰、眼神严肃，他的衣服已经破烂不堪；旁边的纤夫头戴麦秆帽，叼着烟斗，看起来很消瘦。

第 10 章 俄罗斯名画

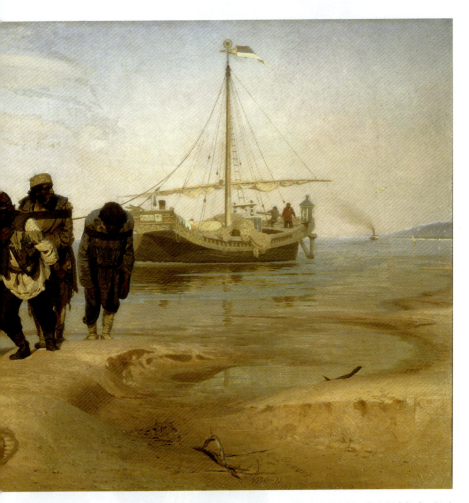

　　在人群中还有一位少年，他看起来刚从事这份工作不久，皮肤还尚未被晒黑，他的眉头紧蹙，似乎想要用手松一松肩上的纤绳；少年后方的纤夫弯着腰低着头；队列最后一位纤夫似乎走得很吃力，头垂得很低，以至于无法看到面孔。这幅画中共有11位劳动者，每位人物的形象都真实而深刻，画家以现实主义手法记录了当时社会底层劳动人民的生活状态和艰辛命运，时至今日仍能给人带来强烈的震撼。

　　这幅画的背景色调呈现出迷蒙的暖色，更突出了烈日下干燥炎热的天气。在构图上，画家利用河岸的地形，以狭长的横幅展现画面，与前进的纤夫构成了一条斜线，使得画面具有运动感。《伏尔加河上的纤夫》是批判现实主义油画的杰作，画作具有深刻的思想性，绘画技巧的运用相当成功，也奠定了俄罗斯19世纪的绘画在世界美术史上的地位。

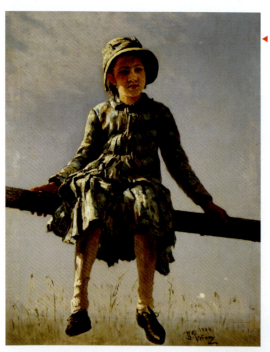

◀ 蜻蜓（维拉·列宾娜肖像）

作品名称：Dragon fly.Portrait of Vera Repina, the Artist's Daughter
创作者：列宾
创作年代：1884年
风格流派：现实主义
题材：肖像画
材质：布面油画
实际尺寸：111cm×84cm

 列宾在描绘自己身边的亲人和朋友时，喜欢展现人物真实且朴素的形象。《蜻蜓》是列宾为自己的女儿列宾娜画的肖像画。画中的列宾娜坐在横木上，神情轻松自由然，散发着纯真和快乐的气息，宛如悬停的蜻蜓。这幅画是列宾在野外写生的作品，表现了阳光下人物身体的轮廓，光线从一侧照射进来，帽子的阴影落在人物的脸上，衣服的明暗面有明显的对比，光影的变化让画面显得更加真实、立体。

列夫·托尔斯泰肖像 ▶

作品名称：Portrait of Leo Tolstoy
创作者：列宾
创作年代：1887年
风格流派：现实主义
题材：风俗画
材质：布面油画
实际尺寸：124cm×88cm

 托尔斯泰是19世纪中期俄国伟大的批判现实主义作家、思想家、哲学家。早在1880年列宾就认识了托尔斯泰，他为托尔斯泰画过很多幅肖像画，这是其中最为出色的一幅。这幅画描绘了读书间歇的托尔斯泰，画中的托尔斯泰身穿黑衣，身子略向右侧，右手扶着椅子把手，左手拿着一本书放在腿上，眼神睿智但似乎又充满了不安和忧虑。画面的构图和用色都简洁朴素，画家从较低的角度描绘坐着的托尔斯泰，这样的视角让人物看起来伟岸高大又有风度。这幅肖像画无疑是精准生动的，人物复杂而深刻的心理全都被呈现在了画中，画家向观者展现了人物的精神世界。

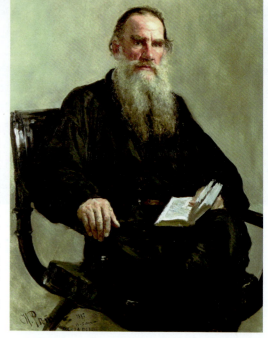

第 10 章 俄罗斯名画

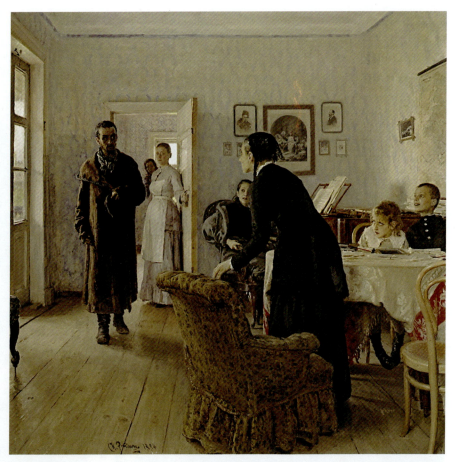

意外归来 ▲

作品名称：Unexpected Visitors
创作者：列宾
创作年代：1884–1888年
风格流派：现实主义
题材：风俗画
材质：布面油画
实际尺寸：160.5cm × 167.5cm

《意外归来》描绘了一位被流放多年的革命者突然回到家中的场景，画家对人物表情进行了细致刻画，展现了每个家庭成员复杂的心理和情感。画中的革命者身形消瘦，满脸胡须，脚上的靴子也是沾满了泥土，他的双眼圆睁，看起来憔悴落魄。画面中女佣打开了房门，他走进房间时女佣像看"陌生人"似的看着他。有一个人背对着观者，从人物的姿态能看出她似乎悲喜交加，从沙发上站起来时颤颤巍巍的。坐在琴凳上的年轻女子停止了弹奏，侧身看着来访者，旁边的圆桌坐着一名小女孩和一名男孩，男孩似乎认出了来者是谁，女孩则露出疑虑的表情。

在构思这幅画时，列宾对构图进行了多次修改，最终展现了革命者刚跨入室内的一幕。画中的这一幕是静止的，但给人的视觉感受却是动态的，每个人都栩栩如生，表情活灵活现，人物复杂的情感被准确生动地传递了出来。整幅画中人物众多，但只有归家的革命者是完整的，他站在画中较为空旷的地方，成了最突出的视觉中心，这幅画在巡回画展上展出时引起了很大反响。

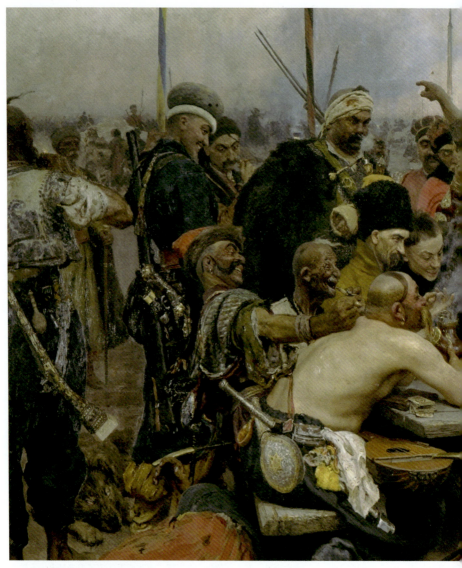

查波罗什人写信给苏丹王 ▲
作品名称:The Reply of the Zaporozhian Cossacks to Sultan Mahmoud IV
创作者:列宾
创作年代:1878–1891年
风格流派:现实主义
题材:风俗画
材质:布面油画
实际尺寸:217cm×361cm

第 10 章 俄罗斯名画

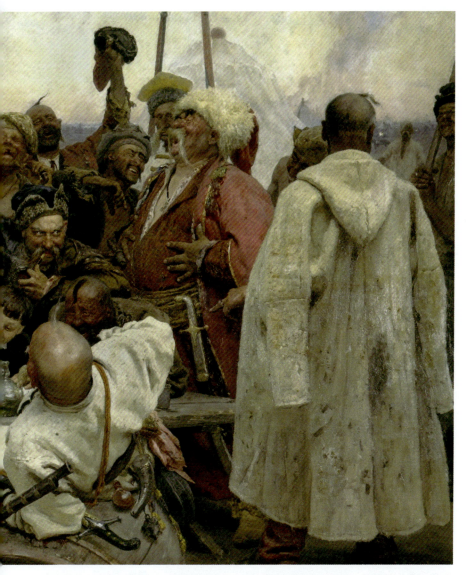

这幅画描绘了一群查波罗什人,围坐在桌边给土耳其苏丹王写回信的场景。查波罗什人是16-18世纪的一个自治组织,他们大多是从地主奴役下逃出来的农奴。据传,土耳其苏丹写信让他们归顺,查波罗什人拒绝投降,并回信嘲笑苏丹王,列宾据此创作了这幅画。

画中一人在写信,其他人围坐在桌边,所有的人都在笑,但每个人笑的姿态和神情都有所不同,有人捧腹狂笑、有人开怀大笑、有人含蓄微笑……整幅画生动有趣,人物个性鲜明,融合了历史画、风俗画、肖像画三种艺术形式。为了创作这幅画列宾做了很多调查研究,他查阅了很多历史资料,研究查波罗什人的服饰、习俗等,画了大量的习作,不仅生动地展现了查波罗什人的文化传统,还将查波罗什人剽悍骁勇、粗犷豪迈的性格表现得淋漓尽致。

列维坦

伊萨克·伊里奇·列维坦（1860-1900）俄国杰出的写生画家，现实主义风景画大师，巡回展览画派成员之一，其作品极富诗意和感染力。

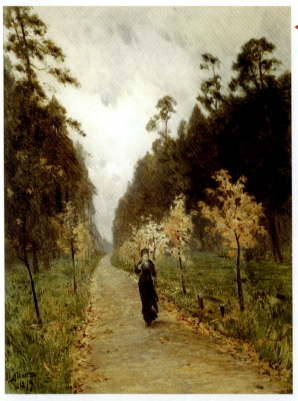

◀ 索科尔尼克的秋日

作品名称：Autumn day, Sokolniki
创作者：列维坦
创作年代：1879年
风格流派：现实主义
题材：风景画
材质：布面油画
实际尺寸：63cm×50cm

《索科尔尼克的秋日》是列维坦早期的代表作，这幅画描绘了当时俄罗斯的秋日景色，画中有一位身穿黑衣的年轻女子正踩着落叶走在索科尔尼克的小路上。画中的秋日并不是完全金灿灿的，天空和高大的树木呈现出灰暗的色调，画中的女子独自走在秋林中，为画面增加了惆怅、孤独之感。

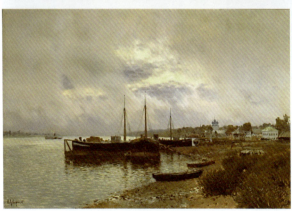

◀ 雨后

作品名称：After the rain
创作者：列维坦
创作年代：1889年
风格流派：现实主义
题材：风景画
材质：布面油画
实际尺寸：80cm×125cm

《雨后》描绘了暮色中伏尔加河岸雨后的景色，画中的雨云正在慢慢散去，河岸边停泊着轮船，远处依稀可见城镇，整个画面显得静谧美好。

第 10 章 俄罗斯名画

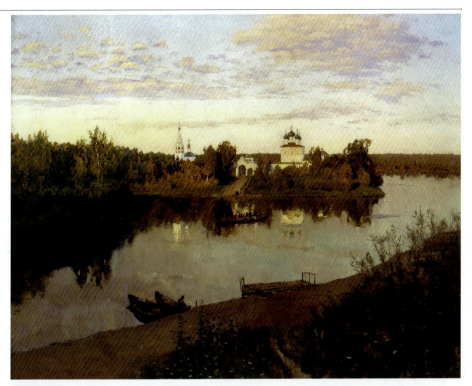

晚钟 ▲
作品名称：Vesper chimes
创作者：列维坦
创作年代：1892年
风格流派：现实主义
题材：风景画
材质：布面油画
实际尺寸：87cm×108cm

　　进入19世纪90年代，列维坦开始探索在风景画中表现时代气息和生活特征。《晚钟》描绘了黄昏时分的郊外景色，这幅画有着温暖的色调，画中有一条静静流淌的小河，对岸是一片茂密的树林，远处可见教堂的尖顶，悠扬的钟声似乎飘荡而来，树林、教堂、草地、湖面及湖中的小船都沐浴在夕阳的余晖之中，带有一种神圣感。画中没有城市的喧嚣，给人以宁静平和的视觉感受。

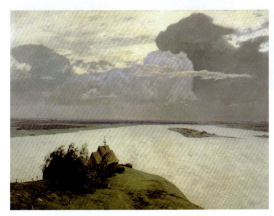

◀ 在永恒的安宁之上
作品名称：Above the eternal tranquility
创作者：列维坦
创作年代：1894年
风格流派：现实主义
题材：风景画
材质：布面油画
实际尺寸：150cm×206cm

　　这幅画又被译为《墓地上空》，地平线将天空和湖面一分为二，天空中乌云密布，湖面非常宽广，近景处有一座木屋，左下角是墓地，整幅画色调冷峻，在结合画作的主题，能够感受画家心中的悲凉、孤寂与沉重。

◀ 伏尔加的凛冽的风

作品名称：Brisk wind, Volga
创作者：列维坦
创作年代：1895年
风格流派：现实主义
题材：风景画
材质：布面油画
实际尺寸：72cm×123cm

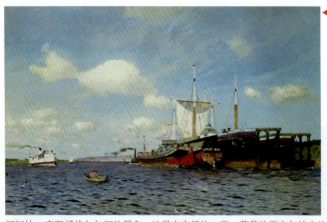

19世纪中后期当时的俄国革命运动开始逐渐兴起，这影响着列维坦的思想，他的作品开始有了新的转变，画中出现了乐观的情绪。这幅画的色彩明朗轻快，表现了伏尔加河的景色，这是在有风的一天，蔚蓝的天空与洁白的云彩交相辉映，云与烟在风的吹动下流动，河面上则是波浪起伏，近处有驳船在运送货物，旁边有一艘小船，远处是一艘客轮，整个画面充满阳光感，色彩给人的感觉是轻快、明朗的。

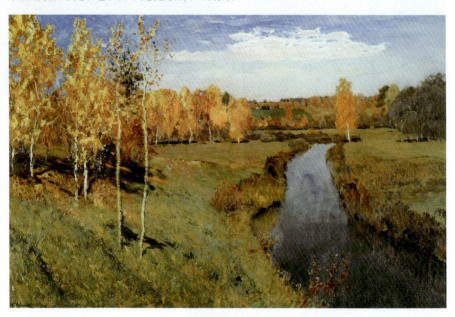

金色的秋天 ▲

作品名称：Golden autumn
创作者：列维坦
创作年代：1896年
风格流派：现实主义
题材：风景画
材质：布面油画
实际尺寸：52cm×84.6cm

《金色的秋天》描绘了秋日的自然景象，白桦树已经被阳光染上了金黄色，田野正在由绿变黄，天空是湛蓝的，漂浮着几朵白云，溪水倒映着蓝天。这幅画的整体色彩明快、艳丽，以金黄色为主色调，辅以蓝色、绿色、白色等颜色，很好地突出了"金色的秋天"这一主题。画家将大自然中秋天的美丽色彩完美地呈现了出来，整个画面令人赏心悦目，像是一首秋天的颂歌。

第 11 章
美国名画

真正意义上的美国美术诞生于 17 世纪欧洲人进入美洲大陆后,随后逐渐形成了独立的艺术风格。美国绘画在独立战争后逐步发展成熟,19 世纪风景画开始在美国绘画中占据突出的地位,南北战争后美国高速发展,从而进入了艺术的黄金发展时期。

韦斯特

本杰明·韦斯特(1738-1820),英格兰裔美国画家,美国绘画的奠基人之一,也是第一位在欧洲获得赞誉的美国艺术家,曾任英国皇家艺术学院院长。擅长历史画,其绘制的历史画场面宏伟,独具个人特色。

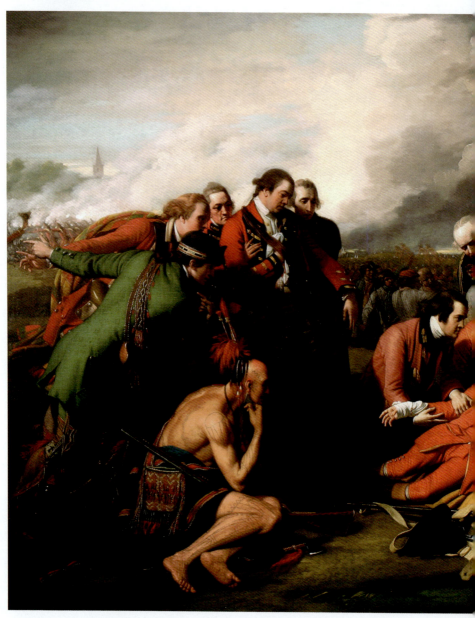

◀ 沃尔夫将军之死

作品名称：The Death of General Wolfe
创作者：韦斯特
创作年代：1770年
风格流派：洛可可
题材：历史画
材质：布面油画
实际尺寸：151cm×213cm

《沃尔夫将军之死》是韦斯特最具盛名的一幅画，这幅画一经问世就震惊了当时的画坛，韦斯特也成了英国国王乔治三世御用的历史画家。

这幅画描绘了魁北克战役中的一位英国将领沃尔夫，他赢得了战役但却牺牲在了战场上。画中的沃尔夫已经奄奄一息，他由几个军官扶着，枪支与军帽被丢弃在一旁，他的衣服上有一滴血，一名军医正在为他止血。右侧的军官双手抱住，交叉握紧祈祷，左侧有一名美洲印第安人，画作的背景硝烟弥漫，显示了战争的惨烈状况。

画作采用了古典主义的构图方式，中间的旗帜与人物共同构成了三角形，左右两边的人物对称，使得画面具有平衡感，人物的描绘逼真细致。这幅画在引起反响的同时也面对了很多争议，因为这场战争具有殖民掠夺性质。但从艺术价值上来看，这仍是一幅重要的画作，对美国早期的美术发展有很大的影响。

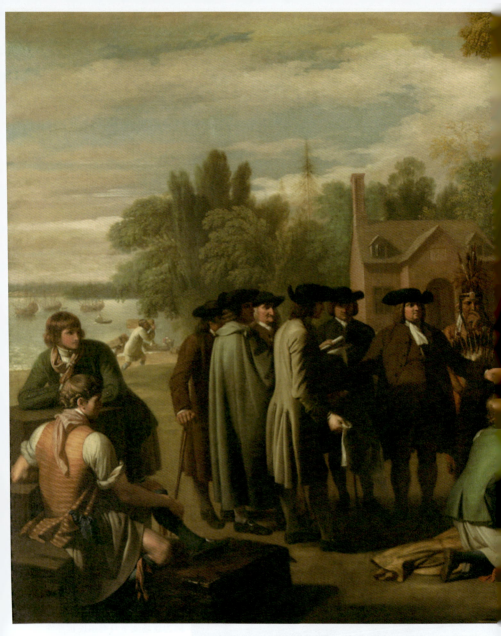

佩恩与印第安人签订条约 ▲

作品名称:The Treaty of Penn with the Indians
创作者:韦斯特
创作年代:1772年
风格流派:洛可可
题材:历史画
材质:布面油画
实际尺寸:190cm × 274cm

《佩恩与印第安人签订条约》描绘了威廉·佩恩与印第安人在榆树下签订和平条约的情景,这一条约也被称为《夏卡玛逊条约》或《大条约》。

该条约并没有被确切记录在书面文件中,因此也加剧了对该事件真实性的质疑,其细节和发生情况也存在争议,但该条约通过文学和艺术被许多人熟知,比如这幅画和法国哲学家伏尔泰对条约的声明。

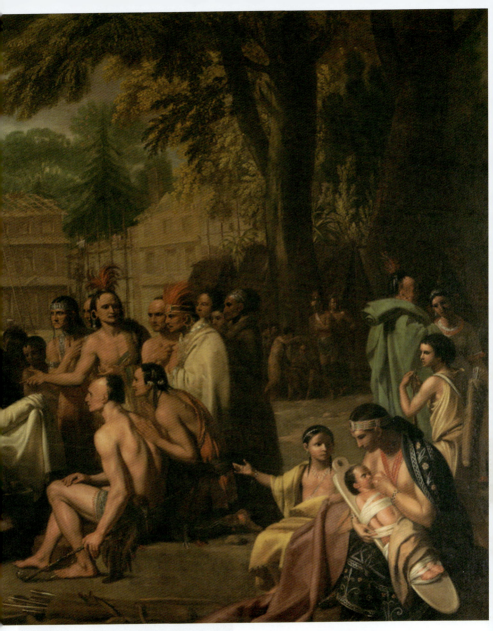

据说威廉·佩恩在抵达宾夕法尼亚州后不久,他在河边的夏卡马克逊村会见了印第安人,在一棵高大的榆树下,他们交换了永久友谊的承诺,韦斯特的这幅画为该条约的早期历史描述提供了信息,这幅图已经成了美国历史的象征之一。

该画作是受宾夕法尼亚州创始人之子托马斯·佩恩委托而作,在画中韦斯特创造了一个和平与友谊的联盟。画中有印第安原住民、贵格会成员和商人,他们共同聚在大榆树下,商议和平协议的订立。这幅画构图均整平衡,画中的人物被分成了多个小组,左右两侧的人物呈对称型,画面的背景有一座看起来很庄严的房子,增添了画面的庄重之感。

斯图尔特

吉尔伯特·斯图尔特（1755-1828），美国最著名的肖像画家之一，其作品风格独特，人物鲜活有生命力，一生创作了大量的肖像画，在美国美术界颇具影响力。

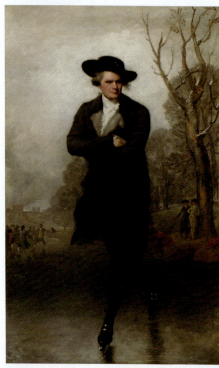

◀ 溜冰者（威廉·格兰特）

作品名称：The Skater（Portrait of William Grant）
创作者：斯图尔特
创作年代：1782年
风格流派：洛可可
题材：肖像画
材质：布面油画
实际尺寸：245.5cm×147.4 cm

《溜冰者》是斯图尔特的成名作，在当时的传统肖像画中并没有以运动为主题的肖像画，因此，该画作一经展出就引起了人们的关注，斯图尔特也很快建立了自己的工作室。

这幅画描绘了在冰面上滑冰的威廉·格兰特，画中的主人公戴着黑色的帽子，穿着黑色的服饰，双臂交叉在胸前，穿着冰鞋在冰面上滑行，冰面上还能看到一条浅浅的凹线，呈现出优美的弧形，画面背景还有其他溜冰者，画家通过这幅《溜冰者》展现了运动中的人物具有表现力的瞬间。

凯瑟琳·布拉斯·耶茨（理查德耶茨夫人）▶

作品名称：Catherine Brass Yates（Mrs. Richard Yates）
创作者：斯图尔特
创作年代：1794年
风格流派：洛可可
题材：肖像
材质：布面油画
实际尺寸：76.2cm×63.5cm

这幅画描绘了正在缝纫的理查德耶茨夫人，画中的理查德耶茨夫人面颊稍显瘦削，她并没有低头盯着手中的针线，而是侧过脸看向画外，让观者能够看清她的脸庞。画家运用高超的绘画技巧展现了不同物体的特性，织物轻薄而有褶皱，针和婚戒则具有金属质感，人物肤色白里透红，这幅肖像画也成为美国最著名的画作之一。

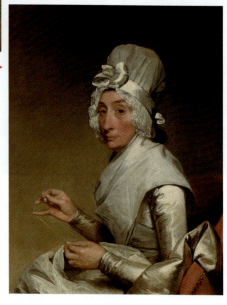

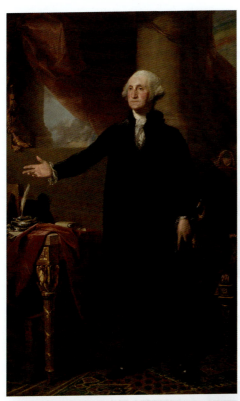

◂ 乔治·华盛顿（兰斯顿肖像）

作品名称：
George Washington（The Lansdowne Portrait）
创作者： 斯图尔特
创作年代： 1796年
风格流派： 洛可可
题材： 肖像画
材质： 布面油画
实际尺寸： 247.6cm × 158.7cm

斯图尔特曾为多名美国总统画过肖像画，其中就包括美国的第一任总统华盛顿。这是一幅真人大小的全身肖像画，也被称为"兰斯顿肖像"。画作描绘了华盛顿作为总统出现在公共场合的样子，他身穿黑色天鹅绒西装、带蕾丝褶边的白衬衫、黑色长袜和鞋子，佩戴礼服剑。画面背景中的椅子、桌子、柱子和窗帘都是虚构的，代表了国会大厅。

除全身像外，斯图尔特还为华盛顿画过半身像，其中一幅是未完成的画作，一美元钞票上华盛顿的图像就是以该画作为基础雕刻的。这幅未完成的肖像画有时也被称为"雅典娜神庙（Athenaeum）"，这是因为该画作在斯图亚特去世后被波士顿雅典娜神庙图书馆获得。

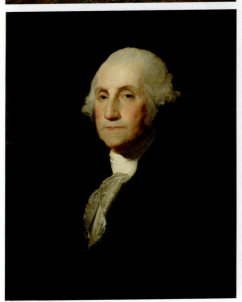

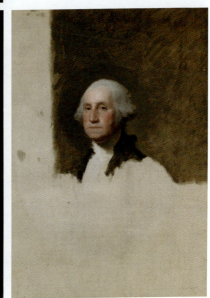

科尔

托马斯·科尔（1801-1848），19世纪美国画家，哈德逊河画派的创始人之一，其作品富有浪漫主义风格，主要描绘美国本土的自然风光，还创作了一系列讽喻画，展现出了自己的独特风格。

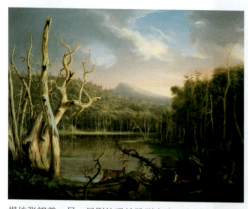

▶ **枯树湖(卡茨基尔)**

作品名称：Lake with Dead Trees（Catskill）
创作者：科尔
创作年代：1825年
风格流派：浪漫主义
题材：风景画
材质：布面油画
实际尺寸：85.7cm×68.6cm

《枯树湖》是科尔最早的作品之一，也是他从哈德逊河谷归来时在纽约市展出的画作之一，此次展出也为科尔奠定了声誉。这幅画描绘了纽约州东南部卡茨基尔山脉的风景。湖边的四周都是枯树，两只鹿被唤醒了，一只鹿警惕地张望着，另一只则惊恐地跳到右边。在树木繁茂的山峰后面，阳光穿过了多云的天空，森林在阳光照射下闪闪发亮，湖对岸生机勃勃的树木与前景中倒下的枯木形成了鲜明的对比。倒下的树木周围有营养丰富的土壤、阳光和水，这些都是周围树木茁壮成长的条件。这件作品被解读为对生命、死亡和时间流逝本质的沉思，当视线停留在左下角时，枯死的大树唤起了遗憾和失落的情绪，但当视线从左下角向右上角移动时，视觉将随着光线的变化而逐渐变亮，枯死的树木也变得越来越小，取而代之的是新的生命和活着的树，画中每个场景的过渡都是平滑自然的，能够感受到一股生命的力量在慢慢崛起。

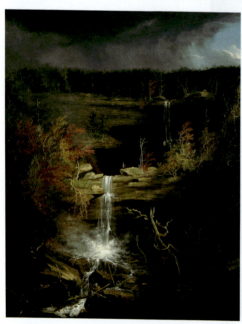

▶ **卡特斯基尔瀑布**

作品名称：The Falls at Kaaterskill
创作者：科尔
创作年代：1826年
风格流派：浪漫主义
题材：风景画
材质：布面油画
实际尺寸：109cm×92cm

这幅画描绘了纽约州北部的卡特斯基尔瀑布，画中的瀑布从岩石中飞流直下，树木整齐地排列在岩石顶部和侧面，有绿色、红色、橙色等颜色，展现了大自然的绚丽色彩。阳光穿过瀑布的薄雾，照亮了中间的瀑布，形成了一道浅浅淡淡的彩虹，这道光线也让观者注意到了岩石上站着的人，在这壮阔的景色中，他显得孤独、渺小。

第 11 章 美国名画

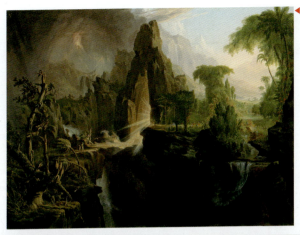

◀ **被逐出伊甸园**

作品名称：Expulsion from the Garden of Eden
创作者：科尔
创作年代：1827-1828年
风格流派：浪漫主义
题材：风景画
材质：布面油画
实际尺寸：100.96cm × 138.43cm

这幅画描绘了《创世记》中亚当和夏娃被逐出伊甸园的瞬间，画家没有把重点放在人物身上，而是采用了风景画的形式，右侧田园诗般的伊甸园与左侧阴沉的天空、峭壁、枯木形成鲜明对比。

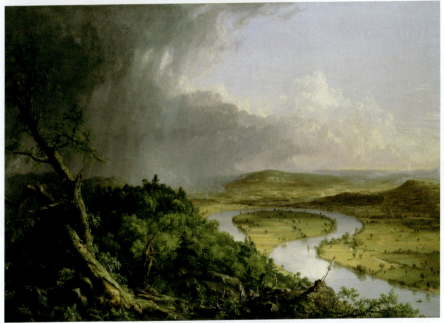

奥克斯博 ▲

作品名称：The Oxbow
（the Connecticut River near Northampton）
创作者：科尔
创作年代：1836年
风格流派：浪漫主义
题材：风景画
材质：布面油画
实际尺寸：130.8cm × 193cm

这是科尔最著名的作品之一，又名《靠近北安普顿的康涅狄格河》，画面左右两边的景观形成了原始生态与文明的对照，左侧乌云密布，呈现出森林景观，右侧天空晴朗，是已经被开垦的耕地，一条蜿蜒的河流形成了U型拐弯。将视线看向远处，远处山上的林木有一些已经被砍伐，森林被开垦是为了耕地。这幅画是以高处眺望的视角来展现景观，开阔的视野使得右侧的景观一览无余。从画面的右下角旗帜能够看出森林已经被标记，预示着这片土地也即将被开垦，科尔还将自己画在了画面中间靠下的位置，他从两块峭壁之间回望，显得很渺小。

445

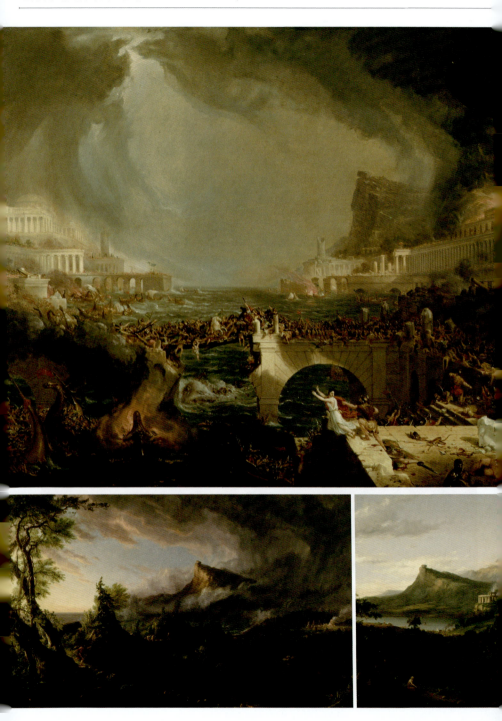

第 11 章 美国名画

◀ **帝国的历程：毁灭**

作品名称：The Course of Empire: Destruction
创作者：科尔
创作年代：1836年
风格流派：浪漫主义
题材：风景画
材质：布面油画
实际尺寸：100.3cm × 161.2cm

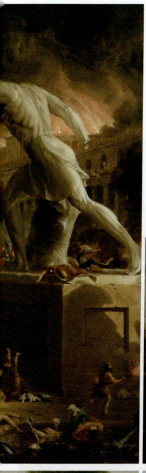

《帝国的历程》是科尔创作的五幅连作，这五幅画的主题分别是《蛮荒时代》《田园牧歌》《帝国的圆满》《荒凉和毁灭》，展现了一个帝国的兴衰全过程。左下第一幅画面还是森林景观，人类还处于狩猎阶段。第二幅中人类已经开始建造家园，有了耕地和农业。第三幅是城市景观，画中的建筑富丽堂皇，显示了一个帝国的全盛时期。左侧大图展示了帝国的毁灭，这一毁灭很显然是由战争引起的，到处都是烧杀抢掠的情景，最后一幅画是战争过后的断壁残垣。这五幅画赋予了风景画更深刻的历史意义，也给予观者启示与思考。

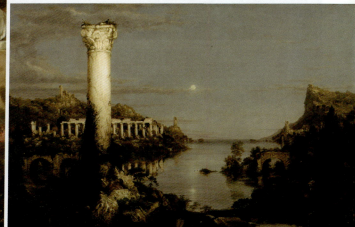

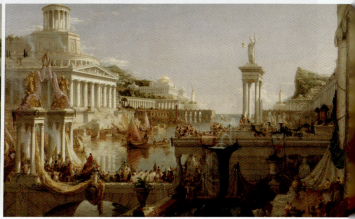

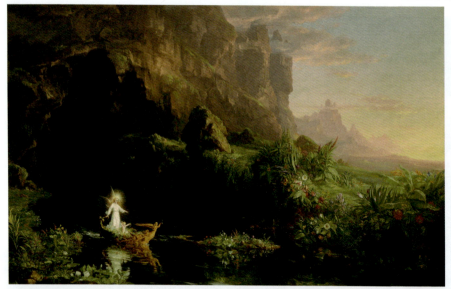

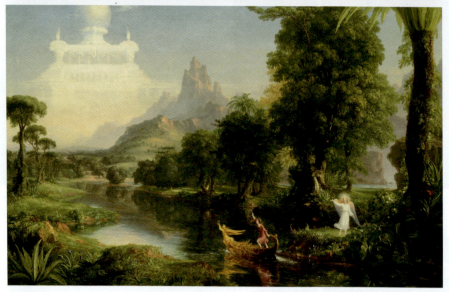

生命之旅

作品名称：The Voyage of Life
创作者：科尔
创作年代：1840年
风格流派：浪漫主义
题材：寓言画
材质：布面油画
实际尺寸：134.3cm × 202.6cm

《生命之旅》是科尔创作的描绘人生旅程的系列画作，共四副，展示了人生的各个阶段，分别为童年、青年、成年和老年。

第一幅画描绘了童年时期，一艘小船从悬垂的岩石中出现，船上有一个婴儿，一位天使守护着他，为他提供保护，河岸上开满了鲜花，阳光照射在小溪上。

第二幅画中有一个年轻人沿着小溪前进，他看起来很自信，同时再次受到了天使的守护，小溪掩映在美丽的树叶中，远处的天上隐约可见空中城堡，这可能是他要到的地方。

第 11 章 美国名画

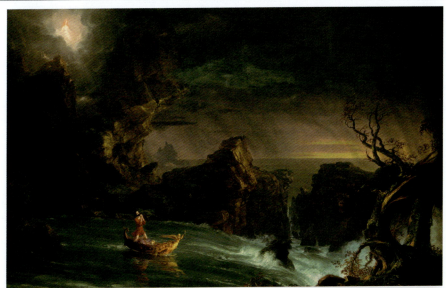

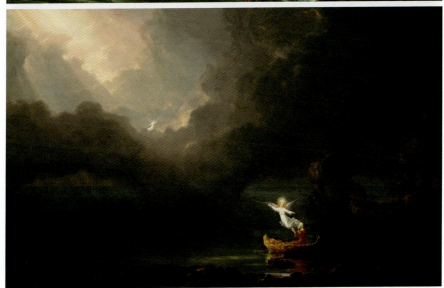

第三幅画中有一个人驾着小船以很快的速度越过岩石地形，周围有风暴，海岸边没有了鲜花，而是可能带来危险的岩石。

第四幅画描绘了晚年情况，小船驶入一片开阔的海域，有一束光从暴风雨的天空中照射下来，也许代表了天堂。船上的老者做祈祷的姿势，似乎祈祷获得救赎。

这四幅画具有互相关联性，船、河、天使等元素贯穿始终，画作中的季节变化反映了人生的四个阶段，从童年的纯真到青春期的自信，再到成年的考验和磨难，最后进入老年，河流在四个阶段中变得越来越宽，前两个阶段的景色是浪漫唯美的，色彩明亮活力，到了成年和老年后，景色显示出了危险气息，色彩也变得灰暗。该系列画作是宗教寓言作品的最佳范例，是美国艺术史上的不朽杰作。

449

比尔施塔特

阿尔伯特·比尔施塔特（1830-1902），美国哈德逊河画派风景画家，以描绘美国西部风景画而闻名，作品充满了浪漫主义气息，带有照明似的发光效果，这种风格后来被称为"光亮主义（Luminism）"。

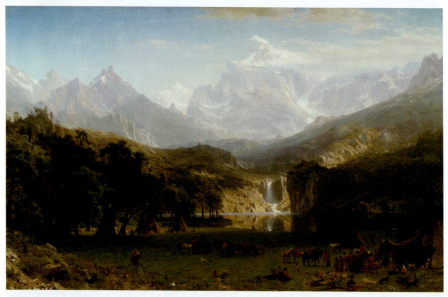

落基山脉，兰德峰 ▲

作品名称：The Rocky Mountains, Landers Peak
创作者：比尔施塔特
创作年代：1863年
风格流派：光亮主义
题材：风景画
材质：布面油画
实际尺寸：53.82cm×87.79cm

1859年，比尔施塔特跟随考察队前往美国西部，队伍到达了现在的怀俄明州落基山脉，他在途中画了很多草图，并以此为基础创作了这幅画。这幅画展现了美国西部的自然美景，也奠定了比尔施塔特作为当时美国最重要的风景画家的地位。画面构图宏大，描绘了落基山脉的兰德峰，这幅画关注了人与自然的关系，前景描绘的是美洲原住民部落，背景中高耸入云的山峰雄伟壮阔。

默塞德河，优胜美地山谷 ▶

作品名称：Merced River, Yosemite Valley
创作者：比尔施塔特
创作年代：1866年
风格流派：光亮主义
题材：风景画
材质：布面油画
实际尺寸：91.4cm×127cm

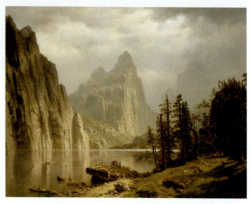

1863年，比尔施塔特开始了第二次西行之旅，他到达了加利福尼亚州优胜美地山谷，画中的山峰呈锯齿状，阳光透过云层中照射下来，呈现出柔和的照明效果，使得画面色彩丰富、细节清晰。

第 11 章 美国名画

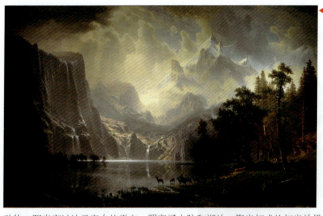

◀ **加利福尼亚，内华达山脉之中**

作品名称：Among the Sierra Nevada Mountains, California
创作者：比尔施塔特
创作年代：1868年
风格流派：光亮主义
题材：风景画
材质：布面油画
实际尺寸：182.9cm × 304.8cm

这幅画展现了内华达山脉的形象，是比尔施塔特典型的代表作之一，画中有山脉、瀑布、树木和野生动物，阳光穿过浓云密布的天空，照亮了山脉和湖泊，聚光灯式的打光效果为壮观的景色添加了戏剧效果。在这幅画中，云朵吞没了部分山脉，似乎与山峰融为了一体，山脉形成了一个"V"形，一道瀑布倾泻而下流入湖中，也将观者的视线吸引到下部中心。前景中有草地、湖泊和野生动物，整个视野是平坦的，随着视线向上移动，景色也逐渐变得宏伟高大。

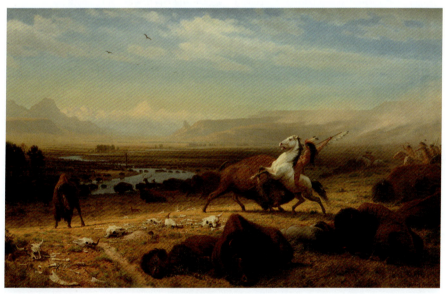

最后一只野牛 ▲

作品名称：The Last of the Buffalo
创作者：比尔施塔特
创作年代：1888年
风格流派：光亮主义
题材：风俗画
材质：布面油画
实际尺寸：181cm × 302.9cm

十九世纪下半叶，由于栖息地的丧失和捕猎，北美的野牛群大量减少，比尔施塔特目睹了这一事件，并通过画作反映了这点。前景中死去和受伤的野牛倒在草地上，一个骑马的美洲原住民与一头冲锋的野牛正在进行战斗，他们成了画面中的视觉焦点，稍远处有一条宽阔的河流，有大量的野牛漫步在大平原上，再往远处是丘陵、台地和白雪皑皑的山峰。比尔施塔特完成这幅画时，野牛正处于灭绝的边缘，画中看似有大量的野牛，实际上展示的是一个久远的过去。

霍默

温斯洛·霍默（1836-1910），十九世纪美国杰出的现实主义画家，其作品具有独特的美国风格，以描绘美国的日常生活和风景而闻名，对美国的艺术影响深远。

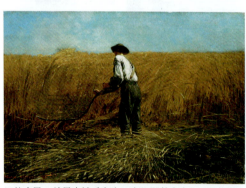

◀ 老兵新田

作品名称：The Veteran in a New Field
创作者：霍默
创作年代：1865年
风格流派：现实主义
题材：风俗画
材质：布面油画
实际尺寸：61.3cm × 96.8cm

《老兵新田》是一幅具有深刻象征意义的画作，绘于美国南北战争结束、美国总统林肯遇刺之后。画中描绘了一位正在收割麦田的农民，前景中被丢弃在一旁的军装夹克和水壶表明这位农民是一位退伍军人，丰收的麦田暗示战争的结束，实际上画中的农具在1865年时已经过时了，这把单刃镰刀旨在唤起"死亡"的概念。

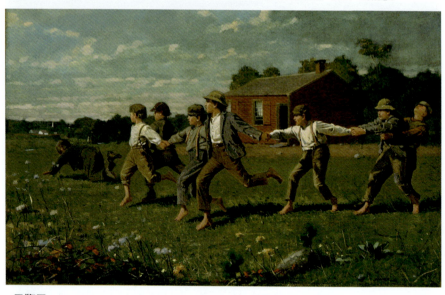

甩鞭子 ▲

作品名称：Snap the Whip
创作者：霍默
创作年代：1872年
风格流派：现实主义
题材：风俗画
材质：布面油画
实际尺寸：30.5cm × 50.8cm

《甩鞭子》是霍默最受欢迎的画作之一，其描绘了一群孩子的竞赛游戏。画中的孩子们赤着脚互相拉扯，有一个孩子摔倒在了草地上。背景中一座红色的校舍坐落在蓝天白云下，草地上点缀着鲜花，整个画面充满着青春活力和田园气息。这一场景体现了人们对乡村生活的简单向往，当时的美国正处于城市化高歌猛进的时代，而在美国内战结束后，儿童是艺术和文学创作的热门主题，画中的儿童象征着纯真和美国未来的希望。

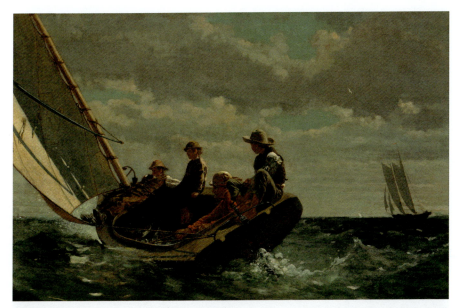

微风 ▲

作品名称：Breezing Up（A Fair Wind）
创作者：霍默
创作年代：1873-1876年
风格流派：现实主义
题材：风俗画
材质：布面油画
实际尺寸：61.5cm×97cm

这幅画原名为《顺风》，被认为是美国的标志性绘画，也是霍默最优秀的作品之一，展现了一位父亲和他的三个儿子在微风徐徐的日子乘坐独桅帆船的场景，这艘帆船似乎即将驶出视野，桅杆顶部已经露出了画外，画中一位男孩坐在船头操纵着锚，他的父亲拽着帆绳，另外两个男孩悠闲坐着。这幅画传达的信息是积极的，尽管海浪汹涌，但船上的人看起来很放松，最初的标题"顺风"也体现了这一点。画作的色彩、阴影和细节都很丰富，整体色调具有非常典型的美国风格。

拿着干草耙的女孩 ▶

作品名称：Girl with Hay Rake
创作者：霍默
创作年代：1878年
风格流派：现实主义
题材：风俗画
材质：水彩画
实际尺寸：17.6cm×21.4cm

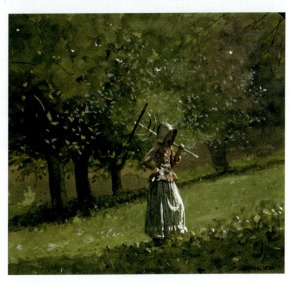

　　1873年霍默开始绘画水彩画，这幅画是描绘了一个田园场景，一位拿着干草耙的农场女孩正在往山坡上走去。霍默曾经在农场住过几个月，在此期间他创作了很多表现农场女孩、男孩玩耍、干活的水彩画，这是其中一幅，这些画通常是在户外快速绘制的，呈现出富有诗意的乡村田园场景。

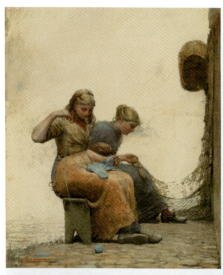

◀ 补网

作品名称：Mending the nets
创作者：霍默
创作年代：1881年
风格流派：现实主义
题材：风俗画
材质：水彩画
实际尺寸：69.5cm×48.9cm

　　1881年霍默到了英国，他在英国的卡勒科茨小渔村度过了一段时间，当地的生活方式吸引了他，也为他提供了新的创作主题。这幅画描绘了两位正在修补渔网的少女，画作的构图十分简洁，除了两位少女和渔网外，背景中没有其他景物，画家对人物的头发和渔网的刻画细致入微，展现了其高超的绘画技巧。

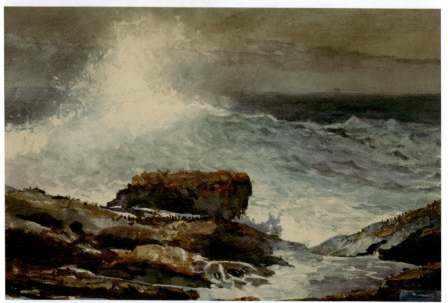

缅因州士嘉堡的涨潮 ▲

作品名称：Incoming Tide, Scarboro Maine
创作者：霍默
创作年代：1883年
风格流派：现实主义
题材：风景画
材质：水彩画
实际尺寸：38.1cm×54.8cm

　　1883年霍默返回到美国后，他搬到了缅因州的一个渔村，大海成了他作品中的重要主题，他用水彩画记录海洋在各种光线和天气条件下的狂野力量。这幅画描绘了潮水来袭的一刻，汹涌的海浪拍击着岩石海岸线，在海岸上溅起巨大的泡沫。这是一幅纯粹反映海洋的画作，画中没有人物，只强调了海洋本身，从画中也能够想象到海浪威力的强大。

卡萨特

玛丽·卡萨特（1844-1926），生活在19世纪末至20世纪初期，极少数能在法国艺术界活跃的美国艺术家之一，其大部分作品围绕家庭主题，在世界美术史上占有重要的位置。

▶ 蓝色扶手椅上的小女孩

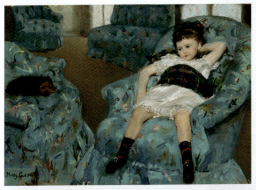

作品名称：Little Girl in a Blue Armchair
创作者：卡萨特
创作年代：1878年
风格流派：印象派
题材：肖像画
材质：布面油画
实际尺寸：89cm×129.5cm

这是卡萨特早期的印象派画作，倾斜的画面将观者的注意力吸引到四张随意排列的蓝色沙发上，一位女孩上半身躺靠在沙发背上，看起来十分悠闲。

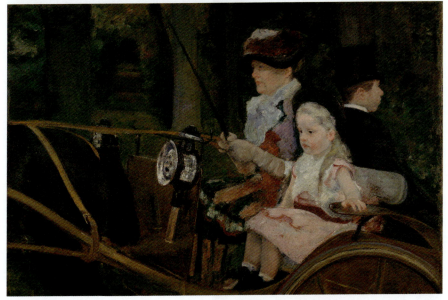

在驾驶座上的女人和孩子 ▲

作品名称：A woman and child in the driving seat
创作者：卡萨特
创作年代：1881年
风格流派：印象派
题材：风俗画
材质：布面油画
实际尺寸：88.8cm×129.8cm

这件作品描绘了一位母亲和孩子在乡间驾驶马车的场景，马车上还有一位戴着礼帽的男子。画中的母亲身体略微前倾，握着缰绳牵着马，手中拿着鞭子，她的注意力完全集中在前方的路线上，旁边的小女孩一只手随意地放在马车上，看起来相当放松。这幅画中的马车司机是卡萨特的妹妹，小女孩是画家埃德加·德加的侄女。

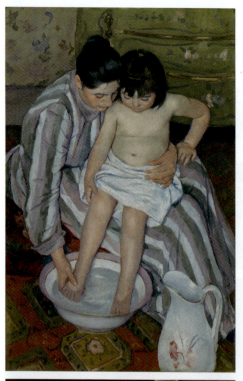

◤ 洗浴

作品名称：The Child's Bath
创作者：卡萨特
创作年代：1893年
风格流派：印象派
题材：风俗画
材质：布面油画
实际尺寸：100.3cm×66.1cm

　　卡萨特的画作大多以母亲和孩子为主题，《洗浴》描绘了一位母亲为孩子洗澡的场景，画中的母亲用左手环抱着自己的孩子，右手正在仔细地给孩子洗脚，表现出一种温柔和保护。年幼的孩子坐在她的腿上，左手靠在母亲的大腿上，两人的姿态动作表现了母亲和孩子之间爱的行为。这幅画采用了俯视视角，这一构图方式受到了日本版画和法国画家德加的启发，背景色彩被划分为上下两部分，上部分的墙纸呈现出赭色，下部分的地毯为红棕色，画家运用粗糙而有层次感的笔触勾勒人物轮廓，使人物从装饰背景中脱颖而出。

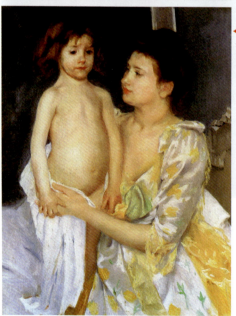

◤ 母亲擦干朱尔斯的身体

作品名称：Jules Being Dried by His Mother
创作者：卡萨特
创作年代：1900年
风格流派：印象派
题材：风俗画
材质：布面油画
实际尺寸：92.7cm×73cm

　　《母亲擦干朱尔斯的身体》是一幅表现母子之间日常生活的画作，画中的母亲穿着一条漂亮的裙子，头发打理得很精致，嘴唇涂着红色的口红，她此刻正在为洗浴后的孩子擦干身体，两人可能即将外出，根据画作的主题可知这个孩子叫做朱尔斯。这幅画的整体色调是温暖的橙黄色调，这一色彩加深了对母爱主题的烘托，让这一刻变得格外温馨感人。

第 11 章 美国名画

萨金特

约翰·辛格·萨金特（1856-1925），美国艺术家，19世纪末20世纪初著名的肖像画画家，以绘制充满活力的肖像画而闻名，展现了爱德华时代上流社会的人物形象，但他的其他流派主题的画作也同样出色。

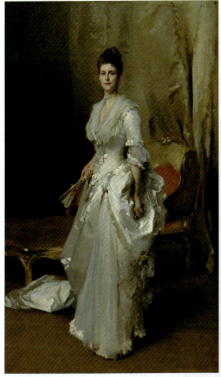

◀ **亨利·怀特夫人**

作品名称：Mrs. Henry White
创作者：萨金特
创作年代：1883年
风格流派：现实主义
题材：肖像画
材质：布面油画
实际尺寸：220.98cm×139.7cm

画中的亨利·怀特夫人是一位美国外交官的妻子，在当时，贵族和社会名流想要提高自己的声誉会委托萨金特为他们画肖像画。这幅画中亨利·怀特夫人身穿白色长裙，右手拿着一把扇子，左手拿着一副歌剧眼镜，她看上去有点严肃，但实际上她在社交活动中却表现得相当活跃。

X女士 ▶

作品名称：Madame X (Madame Pierre Gautreau)
创作者：萨金特
创作年代：1884 年
风格流派：现实主义
题材：肖像画
材质：布面油画
实际尺寸：208.6cm×109.9cm

这幅画描绘了一位年轻的社交名流皮埃尔·高特罗夫人，也被称为X夫人，她身穿黑色缎面连衣裙，一只手扶着桌子，置身于温暖、柔和的棕色色调背景下，人物的肤色在背景和服饰衬托下显得格外白皙。

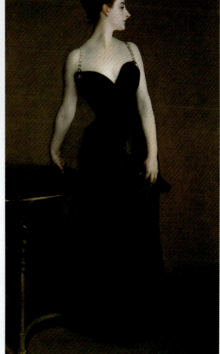

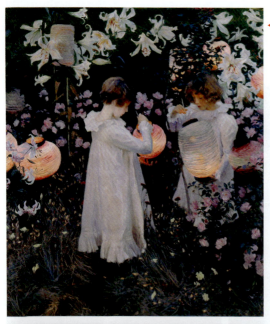

◀ 康乃馨，百合，百合，玫瑰

作品名称：Carnation, Lily, Lily, Rose
创作者：萨金特
创作年代：1886年
风格流派：印象派
题材：风俗画
材质：布面油画
实际尺寸：153.7cm×174cm

 这件作品的灵感来自萨金特乘船游览泰晤士河时，他看到中国灯笼挂在百合花环绕的树上，受到启发他创作了这幅画。这幅画描绘了两个小女孩在种满鲜花的花园里点燃纸灯笼的场景。画中的两个小女孩是萨金特朋友的女儿，花园中绿叶茂盛，种满了康乃馨、玫瑰和白百合，纸灯笼在暮色中闪闪发光，灯光映在两个小女孩的脸庞上，冷暖两种色调交织让整个画面既温馨又浪漫。

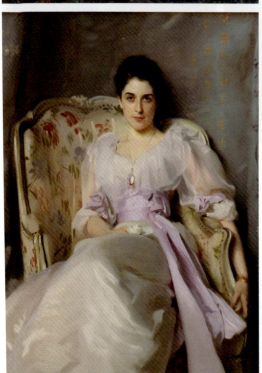

◀ 阿格纽夫人

作品名称：Lady Agnew of Lochnaw
创作者：萨金特
创作年代：1892-1893年
风格流派：现实主义
题材：肖像画
材质：布面油画
实际尺寸：124.5cm×99.7cm

 这幅画作描绘了男爵安德鲁·阿格纽爵士的妻子，这位男爵在1892年时委托萨金特为她年轻的妻子画肖像画，萨金特与次年完成了这幅画作。这幅画笔触流畅，阿格纽夫人身穿奶油色的连衣裙，腰间系着淡紫色的丝绸腰带，她身上的配饰很少，只有一条金吊坠项链和一条金手镯，服装和配饰增强了她的自然美。她的目光的直视前方，随意地坐在扶手椅上，展现出了自信的女性气质。

第12章
其他国家名画

因篇幅有限,除了前面已经介绍的众多作品外,本章将其他一些国家的知名画家的作品汇总在一起进行介绍,尽量为读者展示更多的名家名作。

ARTIST

格列柯

埃尔·格列柯（1541-1614），其希腊原名多米尼克·提托克波洛斯，他是16世纪希腊裔西班牙画家，以其独特的表现主义风格著称。他的作品以戏剧性的色彩、扭曲的人物形象和深刻的宗教主题为特点，被认为是西班牙艺术史上的关键人物。

基督驱逐圣殿中的商人 ▼

作品名称：
Christ driving the traders from the temple
创作者：格列柯
创作年代：1570年
风格：矫饰主义
题材：宗教画
材质：木板油画
实际尺寸：65cm×83cm

关于《基督驱逐圣殿中的商人》这个主题，画家格列柯从创作初期到后期，经历过多个版本。下面这幅画是其初期创作的一幅。画作描绘的是新约圣经中的一个场景，耶稣基督清洁耶路撒冷圣殿，把买卖牲畜的人和兑换银币的人赶出圣殿的故事，这一事件常被称为"净化圣殿"或"驱逐圣殿中的商人"。该画作的色彩强烈且对比鲜明，光影效果突出，营造出一种超现实和梦幻般的氛围。格列柯的这幅画作特别以其激动人心的宗教热情和戏剧性的笔触而闻名。

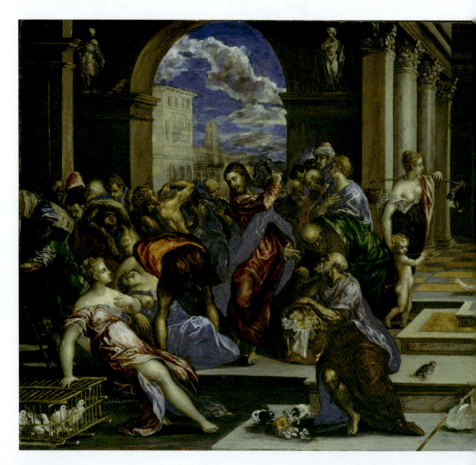

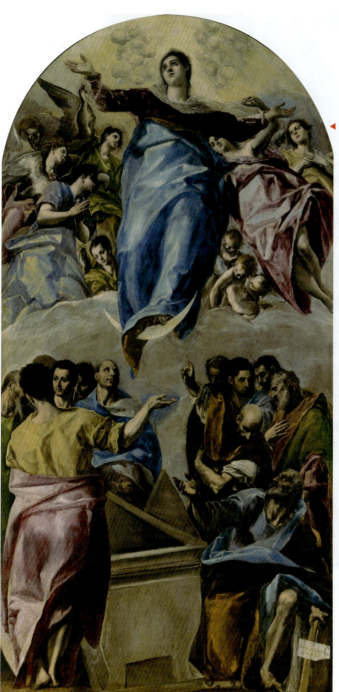

◂ 圣母升天

作品名称：
Assumption of the Virgin
创作者：格列柯
创作年代：1577年
风格：矫饰主义
题材：宗教画
材质：木板油画
实际尺寸：401×228cm

　　《圣母升天》是格列柯早期的代表作之一，画作描绘了圣母玛利亚升入天堂的宗教题材，这一主题在基督教艺术中十分常见，又被称为圣母升天或圣母被接纳进天堂。

　　画面中圣母在众多天使和圣徒的陪伴下缓缓升入天堂。中间的云层与月亮将画面分为上下两个部分，上部是张开双臂升天的圣母与围绕其的天使，圣母站在月亮与云层之上，裹着红色长袍与蓝色披风，头顶闪耀着金光。下部是打开的石棺与一群使徒，他们以一个戏剧性的姿态挤在一起，表情神态和举止各不相同。

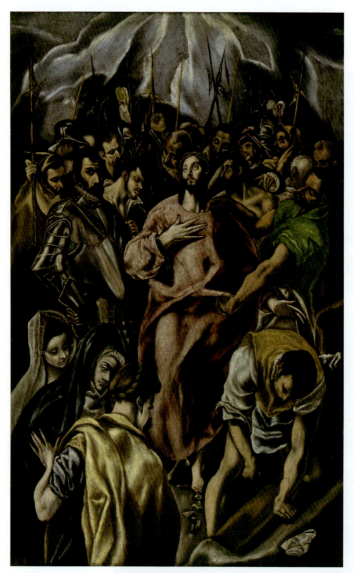

脱掉基督的外衣 ▲

作品名称：The Disrobing of Christ
创作者：格列柯
创作年代：1577—1579年
风格：矫饰主义
题材：宗教画
材质：帆布油画
实际尺寸：165cm×99cm

这幅画描述了耶稣基督在被钉十字架前，罗马士兵为他脱去外衣的场景。画面集中在基督的身上，他站在中央，面色平静，表现出超脱和神性的气质。周围是一群罗马士兵和旁观者，他们的动作和表情展现了不同的情绪和态度。

格列柯在这幅作品中采用了典型的风格特点，如人物形象的拉长、扭曲的形态、鲜艳的色彩，都展现了其矫饰主义的特点。

第 12 章 其他国家名画

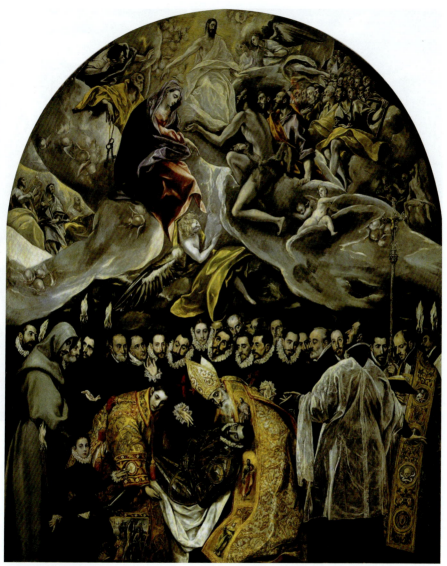

奥尔加斯伯爵的葬礼 ▲

作品名称：The Burial of the Count of Orgaz
创作者：格列柯
创作年代：1586年
风格：矫饰主义
题材：宗教画
材质：帆布油画
实际尺寸：480cm × 360cm

这是格列柯最著名的也是他画作中最大尺寸的一幅作品，其人物众多，描绘精细，集中展现着他的个人风格与矫饰主义手法，是一幅当之无愧的杰作。画作描绘的是一段传说中的奇迹：在奥尔加斯伯爵去世后，圣奥古斯丁和圣斯德望从天而降，亲自为其举行葬礼。画面可以分为两个部分。下半部分是现世，描述了伯爵的葬礼，两位圣人正在将他安放于墓穴中。上半部分则是天国，充满了神秘和宗教的象征意义。耶稣基督、圣母玛利亚，以及众多圣人和天使构成了这一天堂场景。

463

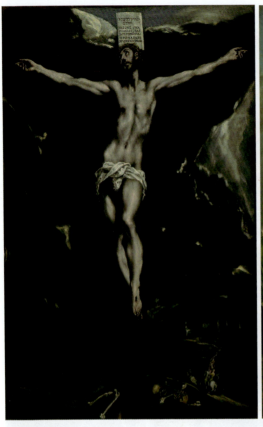 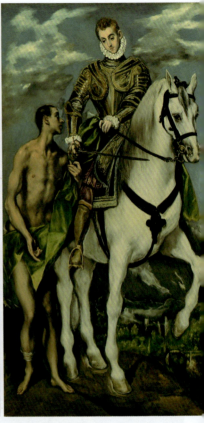

基督在十字架上 ▲

作品名称：Christ on the cross
创作者：格列柯
创作年代：1587年
风格：矫饰主义
题材：宗教画
材质：帆布油画
实际尺寸：57cm×33cm

圣马丁与乞丐 ▲

作品名称：St. Martin and the Beggar
创作者：格列柯
创作年代：1598年
风格：矫饰主义
题材：宗教画
材质：帆布油画
实际尺寸：191cm×98cm

格列柯在其职业生涯中多次创作以基督与十字架为主题的作品。这些作品描绘了耶稣基督被钉在十字架上的形象，展现了基督的痛苦和神性的平静。作品通常以其夸张的身体比例、扭曲的姿态、强烈的情感表达和独特的色彩运用而著称。特别是这幅《基督在十字架上》中，格列柯展现出他标志性的风格：长长的身体、纤细的手指、激烈的光影对比和冷酷的色彩。画中耶稣的身体呈现出一种几乎是不自然的曲线形态，头部仰向天空，表现出一种超越肉体之苦的精神力量。

《圣马丁与乞丐》描绘了基督教圣徒圣马丁与一位乞丐之间的故事，据说在一个寒冷的冬天，圣马丁在城门外遇到了一个几乎赤裸的乞丐。圣马丁被乞丐的困境所触动，没有多余的衣物可以给予，于是他拿出自己的剑，将自己的军大衣一分为二，一半给了乞丐，一半留个自己。

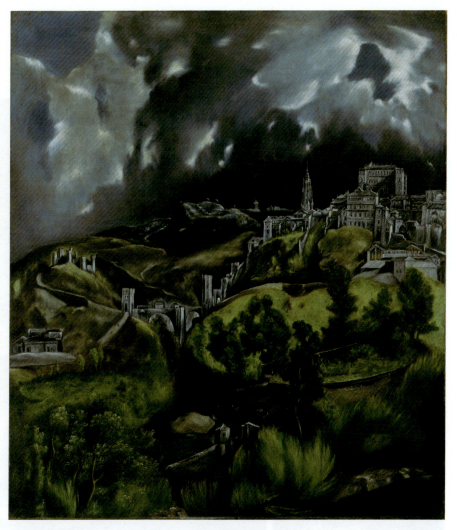

托莱多之景 ▲

作品名称：View of Toledo
创作者：格列柯
创作年代：1608年
风格：矫饰主义
题材：风景画
材质：帆布油画
实际尺寸：121cm×109cm

在西方绘画中，风景画诞生得很晚。格列柯的风景画也是非常少，这幅《托莱多之景》便是其中之一，也可以说该画是最早的完全独立的风景画之一，因为早期的风景只是作为背景绘制，这幅画作描述了西班牙托莱多市的壮观景象，是格列柯对他所爱城市的一种诗意表达。

在画作中，格列柯描述了托莱多这座城市在风暴即将来临之际的紧张气氛。天空显得沉重且充满动感，乌云低垂，城市建筑在暗淡的光影中显得神秘而庄严。可以说它不仅仅是一幅风景画，更是表达了画家对于宗教和神秘主义的深刻感悟。

鲁本斯

彼得·保罗·鲁本斯（1577-1640），弗兰德斯画家，巴洛克画派早期的代表人物之一。鲁本斯以其反宗教改革的祭坛画、肖像画、风景画，以及有关神话及寓言的历史画而闻名。

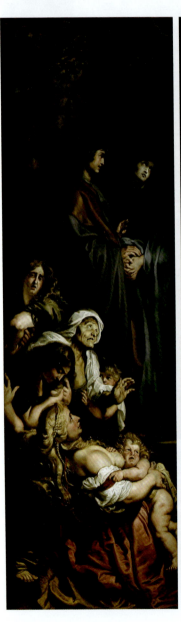

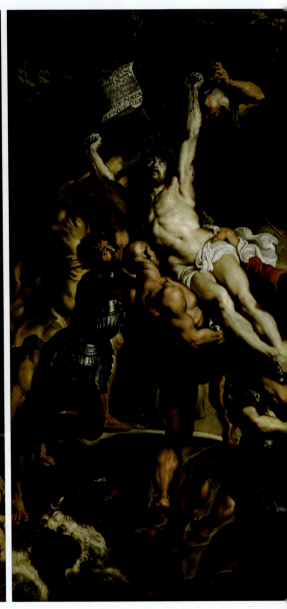

第 12 章 其他国家名画

鲁本斯出生在德国的西格堡,但他的大部分生活和职业生涯都是在比利时的安特卫普度过的。他的父亲是一位律师和法学家,母亲则来自一个富裕的商人家庭。在父亲去世后,全家搬回了安特卫普,并在那里接受了天主教洗礼,因而宗教和神化成为鲁本斯画家生涯中十分重要的一个主题,其中就包括他著名的《上十字架》。

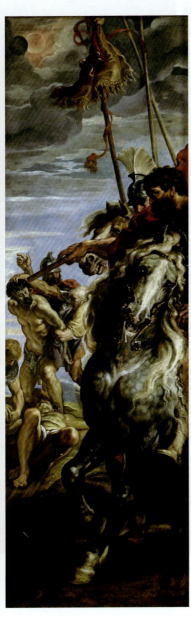

◀ 上十字架

作品名称:The Elevation of the Cross
创作者:彼得·保罗·鲁本斯
创作年代:1610年
风格:巴洛克
题材:宗教画
材质:木板油画
实际尺寸:460cm×640cm

《上十字架》是鲁本斯在1610-1611年间创作的,属于他早期的代表作之一。这幅画实际上是一组由三块画板构成的三联画,中央画板描述耶稣被钉上十字架的场景,两侧的画板分别描绘了圣母玛利亚和约翰,以及其他几位圣人和使徒的肖像。

在《上十字架》的中央画板中,画作呈现了从左上角至右下角的倾斜构图。耶稣作为画面的主体,面对阳光,拥有最醒目的白色肉体,代表了他的纯洁无瑕。他被钉在巨大的十字架上,身体任由魁梧的士兵摆布。那些士兵汗流浃背地将其钉上十字架,虽然耶稣动弹不得,但却透露出神圣的英雄色彩。在画中,行刑者的紧张与耶稣的坚定形成强烈对比。

画作整体色彩对比鲜明,使用了大量的红色和暗色调,以突出耶稣的身体和受难的严肃性。光线从画面的右上方射下,象征着神圣的关注和介入,同时也增强了场景的立体感和深度。

《上十字架》不仅展示了鲁本斯杰出的绘画技巧,还体现了他如何通过构图和光影处理来表达主题和情感。这幅作品是鲁本斯对宗教画题材的深刻理解和高超技艺的完美结合,也是巴洛克艺术中最引人入胜的作品之一。它目前收藏于比利时安特卫普的圣母大教堂。

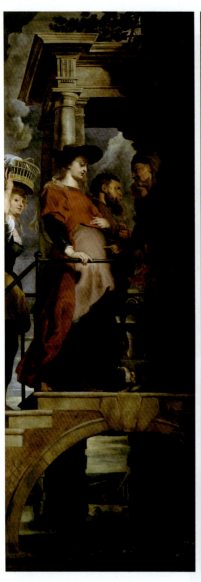
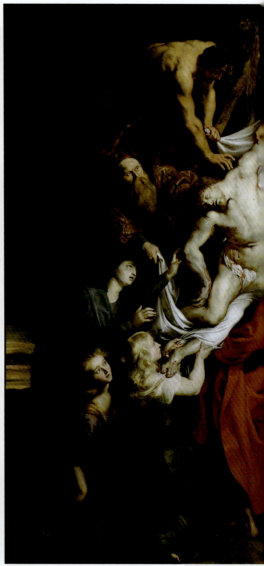

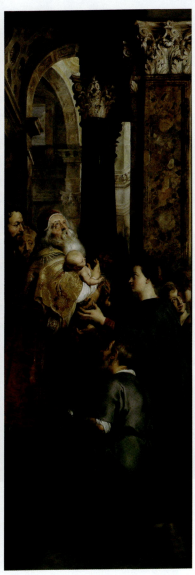

◀ 下十字架

作品名称：Descent from the Cross
创作者：彼得·保罗·鲁本斯
创作年代：1612-1614年
风格：巴洛克
题材：宗教画
材质：木板油画
实际尺寸：420cm×600cm

　　这幅作品同样是为安特卫普的圣母大教堂所制作的，并与《上十字架》一样，也是一组三联画。

　　《下十字架》描绘的是耶稣被钉死在十字架后，圣母及门徒深夜将他从十字架上放下的情景。中央画板展示了耶稣的遗体被一群人用雪白的布缓缓地从十字架上取下，布和尸体色彩极其耀眼醒目，带着神的光芒。这幅画作同样表现出了鲁本斯对动态和人体结构的精湛描绘能力。耶稣的遗体在重力的作用下呈现出自然而逼真的姿态，而围绕在她的身边的人物，则通过各种复杂的动作和表情来传递出强烈的情感。

　　鲁本斯在这幅画中仍然使用了"斜线构图"的技巧，通过倾斜的线条创造出一种动感和紧张的视觉效果，引导观者的视线关注画面的中心——耶稣的身体。此外，光暗对比和色彩的强烈运用进一步加强了画面的戏剧张力。

　　《下十字架》的两侧画板分别描绘了其他宗教场景，左侧是怀孕的玛利亚和伊丽莎白两位母亲为了见证耶稣的诞生而相见的场景，右侧则是圣殿奉献耶稣的场景。

　　这组《下十字架》三联画是鲁本斯对绘画风格的探索，也是对艺术史产生了深远影响的巴洛克风格画作之一。

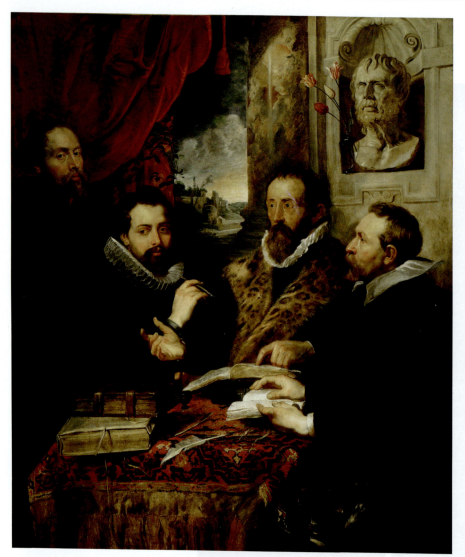

四位哲学家

作品名称：The Four Philosophers
创作者：彼得·保罗·鲁本斯
创作年代：1611年
风格：巴洛克
题材：人物画
材质：木板油画
实际尺寸：167cm × 142cm

　　这幅画作中的四人，从左到右依次为鲁本斯本人、鲁本斯的哥哥菲力普、人文主义者利普休斯和他的弟子瓦威尔。他们被依次安排在桌子的一侧，而空着的另一侧仿佛在邀请观者参与讨论。

　　这幅画是为了回忆罗马之行，观者可以在红窗帘外的远景中，看到罗马帕拉丁山的全景。窗旁边的墙上是斯多葛哲学的代表者辛尼加的头像，因此暗示这几位也是研究哲学的学者。通过描绘这几位学者，鲁本斯表达了对知识、智慧和人类精神的赞美。

第 12 章 其他国家名画

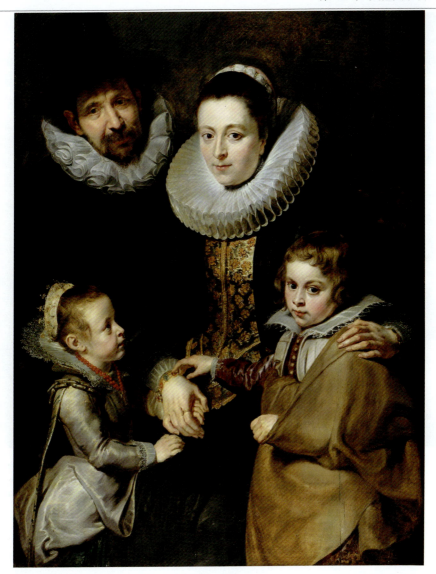

老扬·勃鲁盖尔一家 ▲

作品名称：Family of Jan Brueghel the Elder
创作者：彼得·保罗·鲁本斯
创作年代：1613年
风格：巴洛克
题材：肖像画
材质：木板油画
实际尺寸：125.1cm × 95.2cm

画中的这位老扬·勃鲁盖尔正是前面介绍过的荷兰画家彼得·勃鲁盖尔的儿子，也是一名画家，他与同一时期的鲁本斯是好友及合作伙伴。此画中勃鲁盖尔的妻子凯瑟琳娜位于画作中心，把两个孩子彼得和伊丽莎白聚拢在身边。老扬·勃鲁盖尔则站立于三人身后，以温柔的目光注视着家人和观者。鲁本斯着力表现家庭成员的亲密关系，这幅全家福展现了夫妻和睦、儿女可爱的温馨场面，这种温暖的氛围在鲁本斯的画作中十分罕见，除非他是在为自己的家人作画，可见他们彼此是非常亲近的好友。

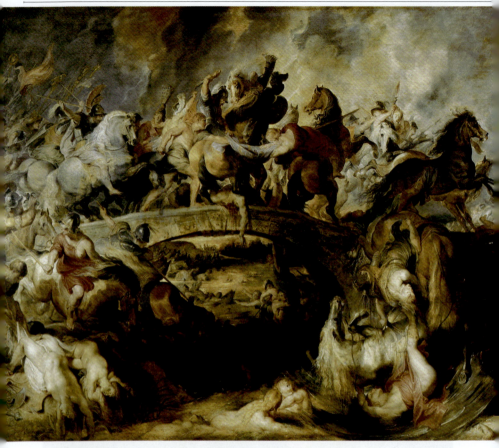

阿玛戎之战 ▲

作品名称：Battle of the Amazons
创作者：彼得·保罗·鲁本斯
创作年代：1618年
风格：巴洛克
题材：神化绘画
材质：帆布油画
实际尺寸：121cm × 165.5cm

 这幅《阿玛戎之战》描绘的是神话中一则由英雄忒修斯与阿玛戎女王希波吕忒产生爱情而引起的战争场面。两队人马在桥头短兵相接，展开了一场血腥的战斗。阿玛戎女战士们是古代传说中居住在黑海地区的一群战斗女性，她们以勇猛的战斗技能而闻名，并且他们不太欢迎男性。

 在这幅作品中，鲁本斯巧妙地运用了动态的构图和强烈的光影对比。画面总的动势好像一团旋风朝向桥的右侧滚动着，展现了战斗场面的混乱与激烈。

 他的绘画技巧在表现人体动作和战斗的紧张感上尤为出色。画面中，战马奔腾、战士倒地、女战士们勇敢抵抗，整个场面充满了动态的戏剧张力。

第 12 章 其他国家名画

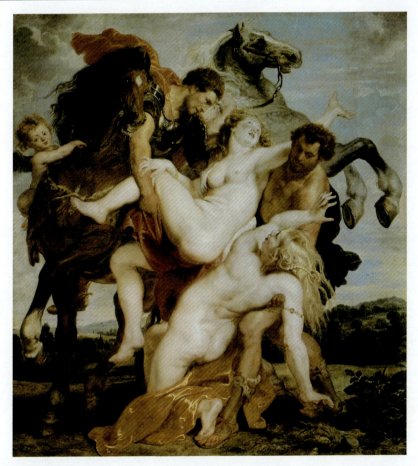

劫夺留西帕斯的女儿 ▲

作品名称：
The Rape of the Daughters of Leucippus
创作者：彼得·保罗·鲁本斯
创作年代：1618年
风格：巴洛克
题材：宗教画
材质：帆布油画
实际尺寸：224cm×210cm

这也是一幅描绘希腊神话故事的油画，画面定格于希腊神话英雄卡斯托耳和波琉丢克斯两兄弟为了"抢婚"，劫夺留西帕斯的女儿的场景。

在这幅画中，充满动感的人物姿态、丰富而强烈的色彩，以及复杂的组合和动态。正是这种对动作和情感的夸张表现，使得他的作品具有极强的视觉冲击力和感染力。画面上两位男性的肌肉线条和强健的体态表现出英雄主义的力量感，女性则以柔美的曲线和她们被动的姿态形成对比，一角上的小爱神暗示着这是一场关于爱情的争夺。

与《阿玛戎之战》相同的是，鲁本斯巧妙地运用了光影，使得人物仿佛从画面中跃出，增强了戏剧性。

473

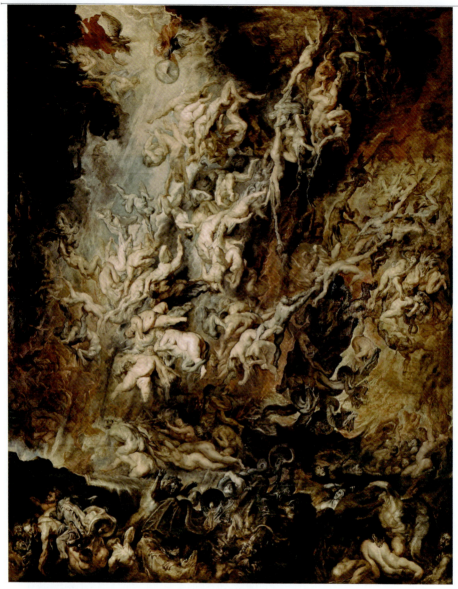

诅咒的堕落 ▲

作品名称：The Fall of the Damned
创作者：彼得·保罗·鲁本斯
创作年代：1620年
风格：巴洛克
题材：宗教画
材质：帆布油画
实际尺寸：224cm × 286cm

《诅咒的堕落》也被称为《堕入地狱的叛天使》，画中描绘了天使从天堂坠落并变成恶魔的情景。

在这幅画作中，鲁本斯展示了他对人体动态的精湛描绘能力。画面的构图非常复杂，充满了被诅咒的身体相互交缠，落向混乱和黑暗的深渊。这些身体被描绘得非常具有动感，表现出了惊恐、痛苦和绝望的各种情感。鲁本斯通过对光影、色彩和形体的巧妙运用，创造了一种令人不安且混乱的视觉效果。

第 12 章 其他国家名画

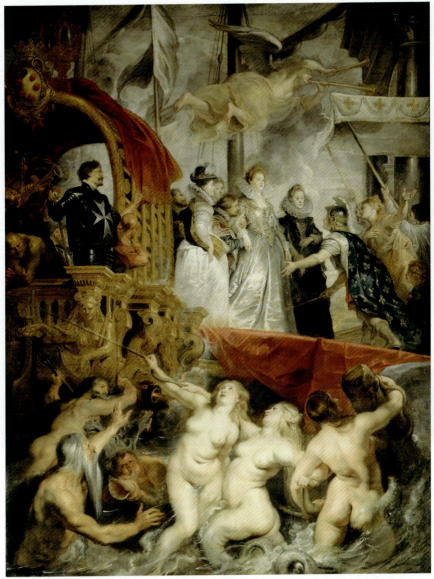

玛丽·美第奇抵达马赛 ▲

作品名称：
The Arrival of Marie de Medici in Marseilles
创作者：彼得·保罗·鲁本斯
创作年代：1625年
风格：巴洛克
题材：历史画
材质：木板油画
实际尺寸：394cm × 295cm

这幅画作是《玛丽·美第奇》系列画作中的一部，这些画作讲述了玛丽·美第奇的生平，从她的出生到她成为王后，以及其后的生活。

这幅画描绘了玛丽·美第奇在1600年抵达马赛港的情景，当时她正前往法国与亨利四世结婚。画作展现了一幅盛大的迎接场景，玛丽·美第奇站在船头，画面中充满了象征性的元素，比如海神和海女们在迎接她，同时还有飞翔的胜利女神。

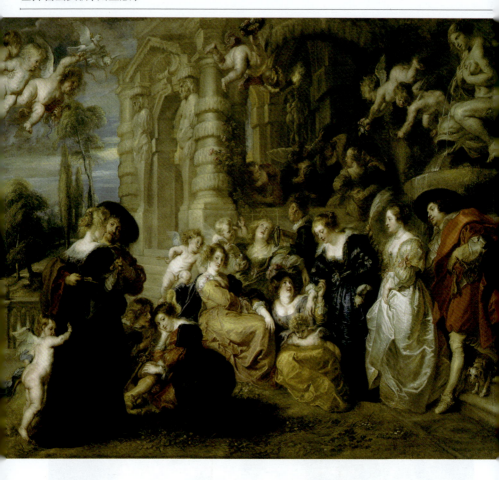

爱之园

作品名称：Garden of Love
创作者：彼得·保罗·鲁本斯
创作年代：1633年
风格：巴洛克
题材：神化绘画
材质：帆布油画
实际尺寸：283cm × 198cm

这幅画是鲁本斯晚期作品中的杰出代表，展现了他成熟时期的绘画风格和艺术特点。那时他刚刚与一位名叫海伦娜的年轻女子再婚，正开启了新的生活，因此他开始创作一些欢乐与爱的题材。

在《爱之园》中，鲁本斯描绘了一个充满活力和感性的场景，画面中展示了一群贵族男女在一个豪华的花园中欢聚。这些人物被描绘得非常生动，他们在优雅的建筑和丰富的植被场景下，享受着闲适和爱情的时光。画面的中心是几对情侣，他们的姿态和表情传达出爱情的甜蜜和浪漫。而画面四周还有小爱神飞跃于恋人中间，传递着爱的信息。这是一个人间的天堂、爱的乐园。鲁本斯以浪漫主义的表现手法将人与神、神话与现实和谐地融入在画中。

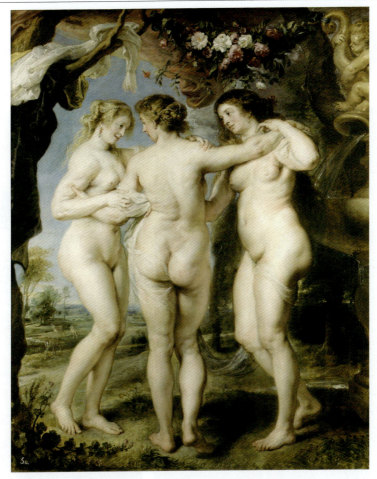

美惠三女神

作品名称：The Three Graces
创作者：彼得·保罗·鲁本斯
创作年代：1639年
风格：巴洛克
题材：神化绘画
材质：木板油画
实际尺寸：221cm × 181cm

美惠三女神指的是光辉女神阿格莱亚、激励女神塔利亚、欢乐女神欧佛洛绪涅，她们分别代表了美丽、青春和幸福。在鲁本斯笔下的《美惠三女神》中女性体型丰满，富有肉感，这是画家标志性的特点之一。鲁本斯以饱满的热情赞颂了人体美和自然美，显示了他晚年肖像艺术的杰出水平。

据说画中左边这位女神的灵感源于画家的现任妻子海伦娜，而右边女神的模特是画家记忆中的前妻依莎贝拉。在创作这幅画后的第二年鲁本斯去世，而妻子海伦娜准备要烧掉这幅作品以发泄他的酷意，最后多亏法国"红衣主教"黎塞留的保护，他以高价购下了这幅作品才使此杰作免遭横祸。

慕夏

阿尔丰斯·慕夏（1860-1939），是捷克艺术家，以其在艺术新月派运动中的贡献而闻名。慕夏的风格以优美的曲线和装饰性图案为特征，他的许多作品以女性为主题，通常被描绘得非常优雅和具有象征意义。

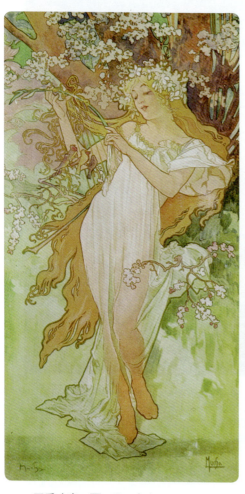
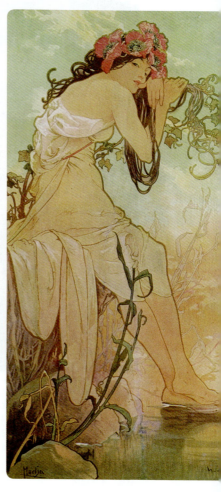

四季（春、夏、秋、冬）▲

作品名称：Spring, Summer, Autumn, Winter
创作者：阿尔丰斯·慕夏
创作年代：1896年
风格：新艺术风格
题材：寓言画
材质：版画
实际尺寸：103cm × 54cm

慕夏的绘画作品以其精致、装饰性强、充满优美线条和自然元素的风格著称。他的许多作品都描绘女性，她们通常被描绘为穿着流动的长袍，头发装饰着典型的新艺术风格的花卉和装饰图案。慕夏善于使用柔和的色彩和详尽的装饰性细节，这使得他的作品显得既浪漫又富有诗意。

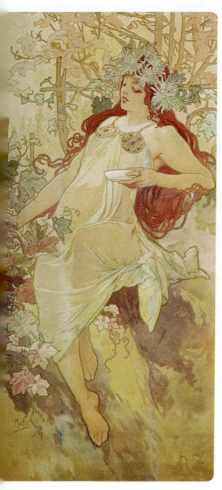
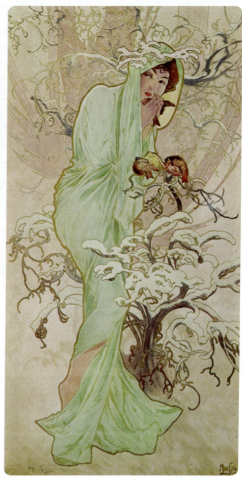

《四季》是由一组四幅作品组成的系列，每幅画象征着一年中的一个季节，上面从左至右分别为春、夏、秋、冬。这些作品首次1896年被展出，并迅速成为慕夏最受欢迎和最具代表性的作品之一。它凸显了新月派艺术风格的典型特点，包括自然的主题、优美的曲线，以及对女性美的赞颂，每幅图中的女性都被描绘得与各自季节的特征相融合。

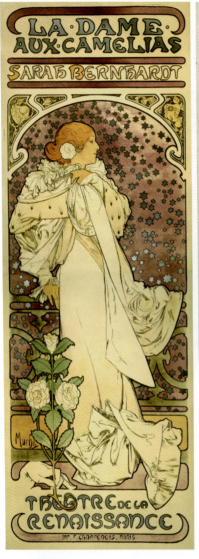
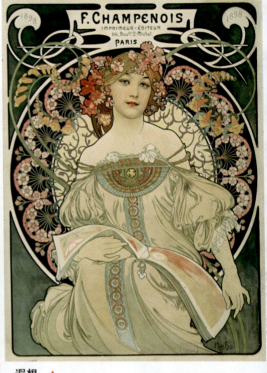

遐想 ▲

作品名称：Reverie
创作者：阿尔丰斯·慕夏
创作年代：1897年
风格：新艺术风格
题材：海报
材质：版画
实际尺寸：72.7cm × 55.2cm

这是慕夏为法国的一家名为"香槟"的印刷和出版公司制作的海报，中文名也被译为"遐想"。画中女子端坐在各种植物花卉图案纹样构成的圆环中，动作姿态舒展优雅，发型和发饰也都选用花卉图案，十分精巧细致。

茶花女 ▲

作品名称：The Lady of the Camellias
创作者：阿尔丰斯·慕夏
创作年代：1896年
风格：新艺术风格
题材：海报
材质：版画
实际尺寸：207.3cm × 72.2cm

《茶花女》是慕夏为亚历山大·小仲马的同名剧作设计的海报。该剧讲述了巴黎上流社会交际花玛格丽特与青年才俊阿尔芒之间曲折哀婉的爱情悲剧。

这幅海报画作被认为是慕夏戏剧海报的最高峰。在构图上体现了慕夏典型的风格，即将人物置于一个充满植物和图案的环境中，构成一种既有自然生长感又有精心设计的效果。整幅作品通过流动的线条和和谐的色彩搭配，创造出一种视觉上的节奏和旋律。

第 12 章 其他国家名画

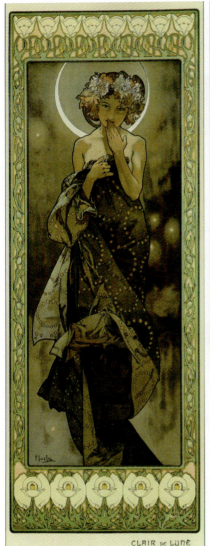

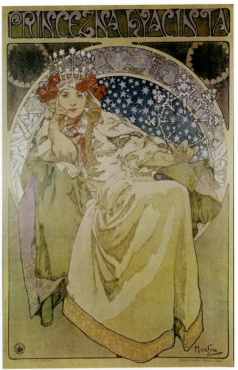

风信子公主 ▲
作品名称：Princess Hyacinth
创作者：阿尔丰斯·慕夏
创作年代：1911年
风格：新艺术风格
题材：海报
材质：版画
实际尺寸：125.5cm×83.5cm

这幅作品是慕夏为布拉格国家大剧院的芭蕾舞台剧《风信子公主》而作。该剧讲述了一个铁匠梦见自己的女儿被巫师劫走，被施以魔法变成风信子公主的故事。

月亮 ▲
作品名称：The Moon
创作者：阿尔丰斯·慕夏
创作年代：1902年
风格：新艺术风格
题材：海报
材质：版画
实际尺寸：56cm×21cm

这幅《月亮》是慕夏的系列作品《月亮与星辰》中的一幅，该系列画作分别描绘了长庚星、月亮、启明星和北极星。这几幅画作和穆夏以往的画作有较大的区别，即没有采用植物做装饰，且因为是夜晚的关系，画家将发光源隐匿在画面当中，因此色彩也一改以往的明快，变成了蓝黑色系，产生了一种神秘的优雅。

克里姆特

古斯塔夫·克林姆特（1862-1918），生于维也纳，是一位奥地利著名象征主义画家。他创办了维也纳分离派，也是维也纳文化圈的代表人物，其画作特色在于特殊的象征式装饰花纹。

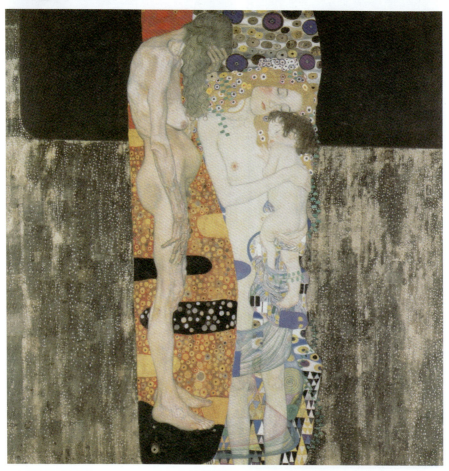

女人的三个阶段 ▲

作品名称：The Three Ages of Woman
创作者：古斯塔夫·克里姆特
创作年代：1905年
风格：新艺术风格
题材：人物画
材质：帆布油画
实际尺寸：180cm×180cm

克里姆特的《女人的三个阶段》是一幅典型的象征主义画作，这幅画展现了克林姆特对人生周期和女性形象的深刻探讨。

画作描绘了女性生命的三个不同阶段：婴儿、少女和老妇。画面右侧怀抱中的孩子，象征着生命的开始和无邪的童年。中间则代表了青春到成熟的女性，面带梦想和期望的表情寓意着青春的美好和对未来的向往。而左侧的老妇则表示生命的晚期，在繁花的点缀下，她垂着头，长发和捂着脸庞的双手将整个脸部遮住了，显得十分衰老。她的姿态和表情传达出的是对过往的回忆和对死亡的接受。画家擅长以具象写实的手法来塑造人物，而以图案装饰环境和衣饰，达到多样变化和和谐统一的美感。

克林姆特在其艺术生涯的早期，因为受到传统学院绘画的影响，创作了许多历史画和壁画。但随着时间的推移，他的作品开始表现出更为个人化和象征主义的特征，他在色彩、形式和构图上的大胆尝试，使得其他作品具有极强的辨识度和艺术表现力。

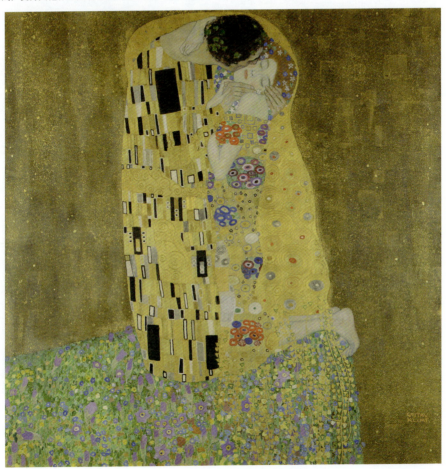

吻 ▲

作品名称：The Kiss
创作者：古斯塔夫·克里姆特
创作年代：1907年
风格：新艺术风格
题材：人物画
材质：帆布油画
实际尺寸：180cm × 180cm

这幅《吻》是克林姆特最著名的作品之一，是他"黄金时期"的代表作。在这幅画中克林姆特使用了混合技法，即在画布上创作，并将油画和金箔结合，创造出了一种梦幻般的神圣氛围。金箔的应用加上油画的色彩，为这幅画带来了非常独特和引人注目的装饰效果，也体现了克林姆特对拜占庭马赛克和中世纪的金箔画的欣赏。

画面中是一对男女紧密拥抱，男子亲吻着女子的脸颊，他们的衣服上装饰着复杂的几何图案，整个画面既具有强烈的装饰性，又充满了情感的渲染力。有人认为画中主角正是画家本人和他的爱人缪斯艾米丽·弗罗杰。

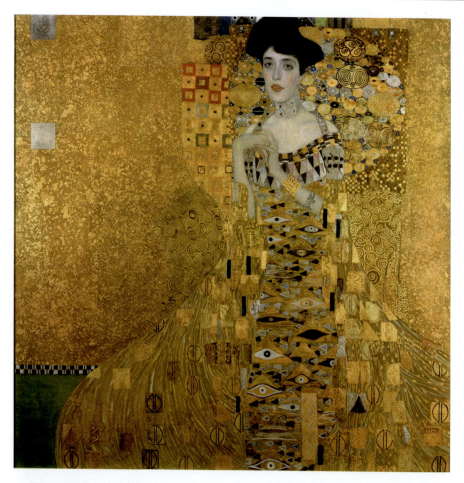

阿黛尔·布洛赫-鲍尔肖像一号 ▲

作品名称：Portrait of Adele Bloch-Bauer I
创作者：古斯塔夫·克里姆特
创作年代：1907年
风格：新艺术风格
题材：肖像画
材质：帆布油画
实际尺寸：138cm×138cm

这幅肖像画创作于20世纪初期，当时维也纳的银行家与糖业巨头费迪南德·布洛赫·鲍尔委托克里姆特为他的妻子阿黛尔绘制肖像画，作为他们的结婚周年礼物，然而克里姆特花了4年才完成这幅作品。画中阿黛尔的形象被融入了华丽且充满装饰性的背景中，画面中大量运用了金箔，体现了克林姆特特有的风格，这幅画后来长期被称为"奥地利的蒙娜丽莎"。

关于这幅画的背景故事也是既丰富又复杂，它不仅涉及艺术史，还涉及了20世纪的历史和法律问题。在二战期间，纳粹德国占领了奥地利，这幅画作和其他许多财产一样被没收，随后落入了喜欢艺术的希特勒手中。二战结束后这幅画作和其他作品被奥地利政府收归国有，并在维也纳的博物馆展出多年。直到21世纪初，阿黛尔的亲属起诉要求将画作归还给家族，最终在2006年通过法律手段成功追回。同年，这幅画作以1.35亿美元的价格卖给了雅诗兰黛的所有者罗纳德·兰黛，创造了艺术品拍卖的世界纪录。

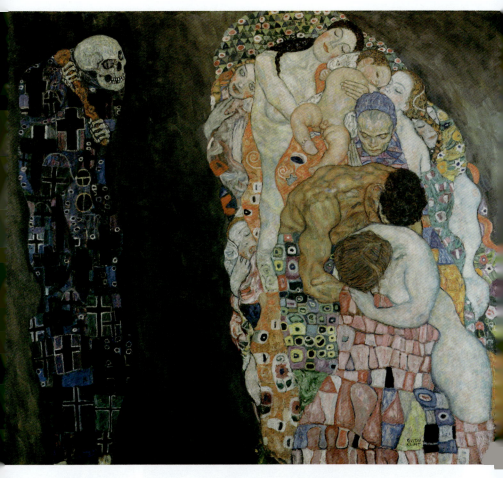

死亡与生命 ▲

作品名称：Death and Life
创作者：古斯塔夫·克里姆特
创作年代：1908年
风格：新艺术风格
题材：寓言画
材质：帆布油画
实际尺寸：178cm×198cm

　　这幅《死亡与生命》是克里姆特对生命、死亡和永恒主题的深刻探讨。画作中，生命和死亡被视觉上鲜明地对立起来。在画布的一侧，克里姆特描绘了"生命"：一群各个年龄段的人物紧密相依，包括婴儿、年轻的母亲、老人等，象征着生命的不同阶段。这些人物被描绘得非常和谐，色彩鲜亮，布满了象征性的装饰图案，体现了克里姆特对生命的赞美。

　　在对立面，克里姆特描绘了"死亡"，呈现为一个穿着黑袍的骷髅形象，象征着终结和消逝。这个死亡形象似乎在注视着生命的群体，但同时也被隔离在一个完全不同的领域。象征着死亡的部分使用了更暗淡、单调的色彩，与生命区域的明亮和多彩形成了鲜明对比。这幅画是其晚期作品中最为重要和影响深远的作品之一。

蒙克

爱德华·蒙克（1863-1944），挪威表现主义画家，现代表现主义绘画的先驱。他的绘画带有强烈的主观性和悲伤压抑的情调，其主要作品有《呐喊》《生命之舞》《卡尔约翰街的夜晚》。

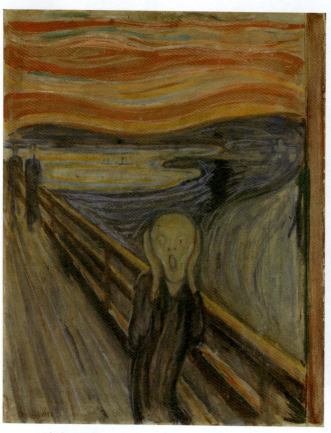

呐喊1893版 ▲

作品名称：The Scream
创作者：爱德华·蒙克
创作年代：1893年
风格：表现主义
题材：风俗画
材质：蛋彩，木板画
实际尺寸：91cm×73.5cm

呐喊1895版 ▲

作品名称：The Scream
创作者：爱德华·蒙克
创作年代：1895年
风格：表现主义
题材：风俗画
材质：粉彩，木板画
实际尺寸：79cm×59cm

蒙克在《呐喊》一画中模仿了梵·高"扭曲"形象的方法来传递他心灵深处的情感。画中的人物捂着耳朵，张大嘴巴仿佛在尖叫，这个尖叫似乎与背后那幅扭曲的景象相呼应，使观看者直接领会了艺术家所感受到的世界的恐慌和焦虑。蒙克在不同时期创作了多个版本的《呐喊》，其中包括四幅绘画、一幅粉彩画及多幅版画，上面我们展示了其中几幅。

蒙克的艺术生涯主要在19世纪末至20世纪初，他的作品常常聚焦于生命、死亡、恐惧、焦虑以及爱情等主题。他的绘画风格独特，强调强烈的色彩和夸张的线条，以传达内心情感和精神状态，从而预示了表现主义在20世纪的兴起。

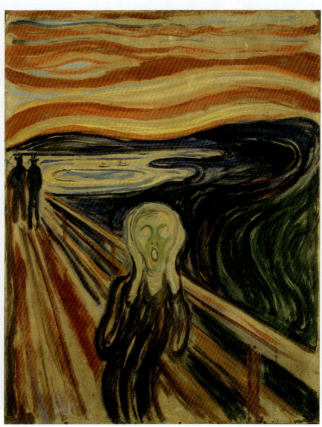

呐喊1910版 ▲
作品名称：The Scream
创作者：爱德华·蒙克
创作年代：1910年
风格：表现主义
题材：风俗画
材质：蛋彩、木板画
实际尺寸：83.5cm × 66cm

　　蒙克在自己的一篇日记中记录了当时创作《呐喊》的灵感来源："我跟两个朋友一起迎着落日散步，我感受到一阵忧郁，突然间天空变得血红。我停下脚步，靠着栏杆，累得要死，感觉火红的天空像鲜血一样挂在上面，刺向蓝黑色的峡湾和城市。我的朋友继续前进，我则站在那里焦虑得发抖，我感觉到大自然那剧烈而又无尽的呐喊。"

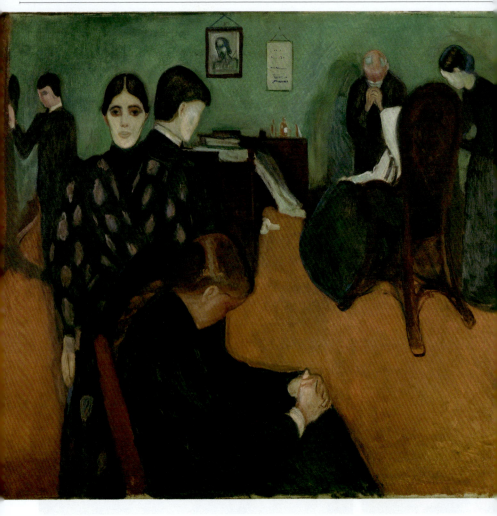

病房中的死亡 ▲

作品名称：Death in the sickroom
创作者：爱德华·蒙克
创作年代：1893年
风格：表现主义
题材：风俗画
材质：帆布油画
实际尺寸：134.5cm × 160cm

这幅《病房中的死亡》是蒙克对心爱的姐姐索菲亚的纪念。画面表现了一个病房内的死亡场景，其中一位隐约可见的身着白衣的女孩背身坐在椅子上，她正是蒙克的姐姐索菲亚，当时15岁的她，在临终前想最后一次坐在椅子上，等待着死亡的降临。她的家人围绕在床边，表情各异，从悲伤、绝望到冷漠的情感都有所体现。整个房间弥漫着一种沉重和压抑的气氛，而蒙克通过使用阴暗的色彩来强化这种感觉。

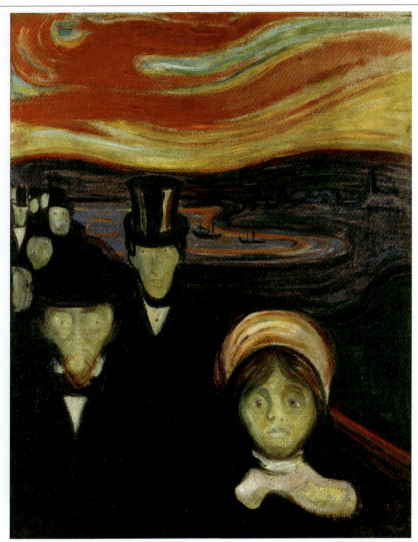

焦虑 ▲

作品名称：Anxiety
创作者：爱德华·蒙克
创作年代：1894年
风格：表现主义
题材：风俗画
材质：帆布油画
实际尺寸：94cm×74cm

这幅创作于1894年的《焦虑》与蒙克的另一幅更出名的作品《呐喊》有着紧密的关联，通常被认为是《呐喊》的继续或变体。

画作描绘了一群面无表情的人物在傍晚的奥斯陆峡湾边行走。他们的脸色呈现出苍白的绿色，表情扭曲，好像是受到了某种内心深处恐惧的影响。背景中的天空则呈现出一种令人不安的鲜红色，给画面增添了一种紧张和不祥的气氛。就像《呐喊》一样，《焦虑》也是蒙克"生命的狂想曲"系列中的一部分，还有一幅是早期的《绝望》。这几幅画作都使用了同一个地点背景和天空色彩，都充满了压抑和血腥感。

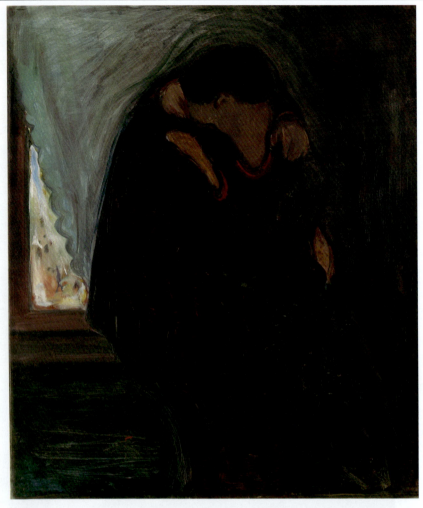

吻

作品名称：Kiss
创作者：爱德华·蒙克
创作年代：1897年
风格：表现主义
题材：风俗画
材质：帆布油画
实际尺寸：99cm×81cm

 这幅《吻》表现了一对男女在室内环境中紧密相拥并亲吻的情景。这幅画的构图非常紧凑，男女的脸几乎融为一体，使得他们的个体身份变得模糊，这象征着在爱情中个体的融合与失去。他们的身体由单一的线条勾勒而成，整体使用长而有点模糊的笔触，简化的形式和强烈的情感表达是蒙克作品的特征。

 画面中背景的色彩与人物的轮廓融合在一起，营造出一种梦幻般的氛围。蒙克在他的许多作品中都使用了这种手法，以传达人物的内心世界和他们所处环境的情感氛围。

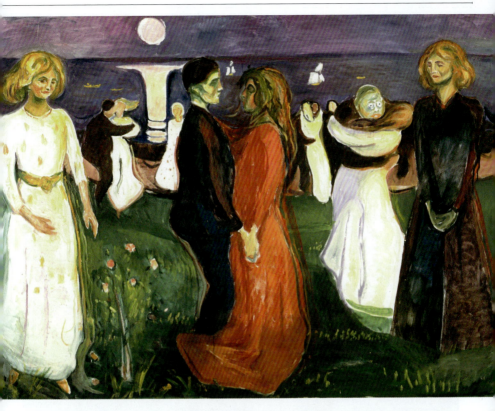

生命之舞 ▲

作品名称：Dance Of Life
创作者：爱德华·蒙克
创作年代：1900年
风格：表现主义
题材：风俗画
材质：帆布油画
实际尺寸：126cm×190.5cm

在这幅《生命之舞》中，蒙克描绘了一个充满象征意义的场景：一群男女在春天的自然景观中跳舞，表现了生命的活力和生生不息。画面的中心是一对舞蹈中的男女，他们代表了爱情和生命的统一。周围的人物或面露喜悦，或陷入沉思，展现了不同的情感状态和生命阶段。画面的背景是挪威的奥斯陆峡湾。

颜色在这幅画中起着关键作用。蒙克运用鲜艳的红色、绿色和黄色来表达生命的活力和情感的强度。红色特别显眼，象征着爱情和激情，而绿色背景则代表自然和生命的更新。

这幅《生命之舞》现收藏于挪威的奥斯陆国家美术馆，它是蒙克作品中的一个重要代表，与他的另一幅名作《呐喊》齐名，共同体现了蒙克作为表现主义艺术先驱的地位。

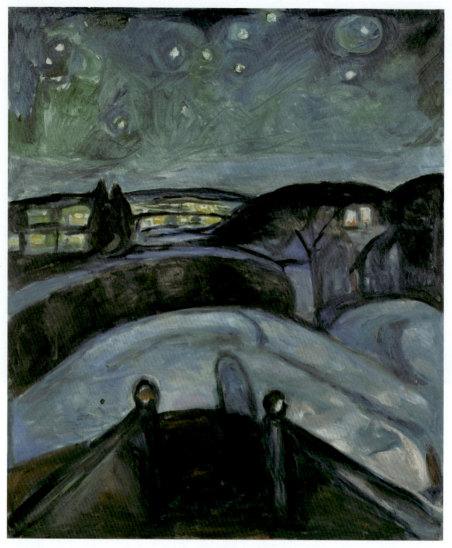

星夜 ▲

作品名称:Starry night
创作者:爱德华·蒙克
创作年代:1922年
风格:表现主义
题材:风景画
材质:帆布油画
实际尺寸:140cm × 119cm

　　这幅画作呈现了一个宁静的海滨景色,画面上半部分是一个宁静、广阔的夜空,星辰点缀其间,而天空则呈现出渐变的蓝色和黄色调。画面下半部分是由一条曲折的道路和倾斜的树木构成的阴影地带,为这幅画增添了一种神秘和不安的气氛。

　　蒙克的《星夜》展现出了他对光与色彩的独特处理方式,以及对自然景观情感的反映。在蒙克的多件作品中,夜晚是一个重要的主题,它不仅代表着沉默和冥想,也象征着内心的恐惧和孤独。《星夜》中的夜空既有宁静又有不安的对比,反映了蒙克对于人类的存在和宇宙的深刻沉思。